FASHION

현대패션 110년

1900 - 2010

FASHION

현대패션 110년

금기숙 · 김민자 · 김영인 · 김윤희 · 박명희 · 박민여 · 배천범 · 신혜순 · 유혜영 · 최해주

1900-2010

교문사

연대별 저자

PREFACE

우리나라는 5천 년이라는 긴 복식의 역사를 가지고 있다. 그럼에도 불구하고 갑신정변(1884) 이후 서양 패션이 현대화의 상징이자 일상생활의 문화로 자리 잡았다. 이는 전통복식과 함께 다양한 복식문화가 형성되었다는 것을 시사한다. 전통복식인 한복이 일상복에서 의례복으로 정착되었고, 한복의 변형으로 생활한복이 새로이 등장하였으며, 서양 패션이 직수입되거나 디자인이 복제되었다. 무엇보다 포스트모더니즘의 영향으로 주체(서양)와 타자(제3세계) 간의 문화적 경계가 해체되기 시작한 1980년대 이후 전통복식미와 서양복식미가 융합되면서 독창적이고 주체적인 한국적 패션디자인의 효시가 되었다는 것은 커다란 의미가 있는 현상이다.

이 책에서는 한국문화, 서양문화, 그리고 다문화가 혼재된 현재 상황에서 갑신정변 이후의 서양 패션의 수용과 전개에 대한 사적 자료를 유추해 봄으로써, 우리나라 복식문화의 정체성을 확립하고 독창적이고 주체적인 미래 패션디자인을 위한 귀중한 지침이 되고자 하였다. 특히 이번 개정판에서는 2000년대의 새로운 밀레니엄시대의 다원화된 패션을 정리함으로써, 미래 패션트렌드를 예측하는 신정보 축적에 의의가 있다.

현재까지는 20세기 복식사에 대한 교육내용이 주로 서양 패션 위주로 삼았으며 한국복식사에 대한 내용도 일반적으로 19세기까지만 다루었으나, 이 책에서는 20세기 한국 패션에 대한 내용을 중심으로 10년 단위로 서양 패션과 함께 연대별로 정리하고 있다. 또한, 패션은 사회변천에 대한 민감한 거울이라는 점에서 각 시기마다 패션의 변화에 영향을 미친 사회·문화적 배경을 국내외로 살펴보면서 세계 패션계의 경향과 우리나라 패션계의 경향을 비교하였다. 자료가 소멸되어 가는 시점에서 될 수 있는 한 여성 패션뿐만 아니라 남성 패션과 아동 패션, 헤어스타일, 모자, 구두, 액세서리 등도 수록하였다.

오랜 세월에 걸친 집필기간 동안 새로운 복식자료의 발굴에 전력을 다하였다. 이 책이 패션 관련 학과 연구진을 비롯한 교수, 학생, 그리고 우리나라 복식사에 관심 있는 일반인들에게 많은 도움이 되었으면 하는 바람이다. 또한, 현대복식사 수업의 교재로 활용되고, 패션디자이너들에게는 디자인 자료로 이용될 수도 있을 것이다.

이 책을 위하여 귀중한 자료를 제공하여 주신 최경자, 서수연 선생님께 특별히 감사의 말씀을 전한다. 그리고 패션산업계에 대한 지속적인 관심과 산학협동 차원의 아낌없는 지원을 해 주신 한국패션협회 원대연 회장님, 늘 패션산업계와 교육계의 발전에 물심양면으로 애정을 쏟으시는 장호순 고문님, 출판해 주신 교문사 류제동 사장님과 양계성 상무이사님을 비롯한 임직원 여러분께도 진심으로 감사드린다.

2012년 8월
현대패션 110년 편찬위원 일동

CONTENTS

차 례

19th C

At the end of the

1900

1910

CONTENTS

19세기 말 패션

1876년 강화도조약을 체결함으로써 우리나라는 개항과 더불어 새로운 서구문물을 수용하여 근대화를 추진하기 시작하였다. 동시에 유럽 각지에서는 혁명과 입헌운동, 내셔널리즘, 그리고 자유주의를 자극하였다. 특히, 자유·평등 사상의 팽창은 여성들로 하여금 사회 진출에 대한 욕구를 증가시켰다. 복식에서는 장식적인 크리놀린 스타일이나 버슬 스타일에서 벗어나 약간 단순해진 아르 누보 스타일과 기능적인 이성적 복식 혹은 남성복에서 차용된 테일러드 슈트가 등장하였다.

우리나라는 개항과 더불어 서양문물의 수용이 확산되었으며, 적극 개화파나 해외에서 유학하고 돌아온 신여성들에 의하여 서양복식이 수용되었다. 서양과 거의 같은 시기에 아르누보 드레스가 엄비에 의해 입혀졌고, 유길준 등의 개화파들은 색 코트sack coat를 입었다.

1 사회·문화적 배경

국 외

프랑스에서는 2월 혁명 이후 제2공화정이 수립되었고, 동시에 유럽 각
지에서 혁명과 입헌운동, 내셔널리즘, 그리고 자유주의를 자극하였다.
그 후 반동체제로 자유주의 운동은 저지되었으나, 각 지역에서 봉건
제의 폐지, 대의제의 유지, 입헌 군주제 등 사회체제 개혁의 기운이 퍼
져 나가기 시작하였다.

1850년에서 1870년까지 내셔널리즘의 물결이 가장 높았는데, 이 내
셔널리즘은 민족의 통일을 달성한 이탈리아와 독일에서 가장 전형적
으로 표현되었다. 유럽의 정치사는 독일의 비스마르크와 같은 정치가
에게 의하여 좌우되었다. 프랑스는 프랑스·프로이센 전쟁에서 패배한
결과 제2제정이 붕괴되고 독일제국이 새롭게 등장하여 유럽의 강국으
로 떠올랐으며, 영국은 빅토리아 왕조의 타협으로 민주적 정치를 실현
하였으며, 미국은 서부개척과 유럽에서 유입된 이민, 그리고 산업국가
로의 전환으로 세계적인 강국으로 부상하기도 하였다. 이탈리아와 독
일의 내셔널리즘은 단순히 국가적 통일로 끝나지 않고 민족과 국가의
번영을 위한 제국주의적 침략을 서슴지 않는 것을 의미한다. 제국주
의의 과잉성장은 1870년대부터 20세기 초에 걸친 아시아·아프리카에
대한 무자비한 팽창과 식민운동을 합리화하였으며, 20세기 세계대전
의 원인이 되기도 하였다.

과학기술과 산업주의의 발달은 자본주의 사회를 형성하는 데 큰 역
할을 하였으며, 철도와 전신의 발명으로 교통과 통신수단이 발달하여
근대화에 박차를 가하게 되었다. 특히, 지질학적 발명이나 다윈의 진
화론은 유럽 제국주의 국가들에게 아시아나 아프리카 식민주의에 대
하여 합리성을 제공하기도 하였다.

19세기는 국제관계 전개나 물질문명의 발달 못지않게 사상과 학문, 문학과 예술에서 다양한 문화를 꽃피웠다. 18세기의 이성, 자제, 중용, 균형이란 형식과 법칙을 중시하는 합리주의는 사라지고 감성, 본능, 야성, 자연적인 것, 제어되지 않는 것을 강조하는 낭만주의가 지배적이었다. 19세기 후반기에 들어서는 짙은 감상주의로 타락한 낭만주의에 반발하여 리얼리즘이 전 세계적으로 영향력을 행사하게 되었다. 이 리얼리즘은 예술에서도 반영되는데, 리얼리즘 미술이란 본 대로 세계를 묘사하는 것으로, 작가들은 극도로 세부적이고 충실한 대상의 재현을 시도하기도 하였다. 이러한 극단의 세부묘사에 반발을 느껴 추상적이며 주관적 표현의 방법인 인상파와 후기인상파가 형성되어 현대미술의 기초를 성립하게 되었다.[1] 이 리얼리즘의 영향으로 복식에서도 화려한 분위기인 크리놀린/crinoline/ 스타일이나 버슬/bustle/ 스타일은 줄어들고, 검소하고 기능성 강한 이성주의 복식이 나타나기도 하였다. 또한, 19세기 말에 나타난 아르 누보/Art Nouveau/는 이 당시 건축, 회화, 조각, 공예뿐만 아니라 복식에도 뚜렷이 영향을 미쳤다.

19세기 말 패션의 변화에 영향을 미친 요인은 무엇보다 기술의 혁신이다. 합성섬유와 합성염료인 아닐린/aniline dyes/ 염료, 그리고 재봉틀이 발명되었다. 샤르도네/Chardonnet/는 인조섬유를 개발하였고 1889년 파리 박람회에서 이 재료로 만든 옷을 선보였으며, 1891년에는 크로스/Cross/와 베반/Bevan/에 의하여 비스코스 레이온/viscose rayon/이 발명되었다. 이에 따라 직물의 색상은 그 이전보다 훨씬 밝아졌고, 다양한 소재가 소개되었으며, 패턴/pattern/의 기술도 발전하여 프린세스 드레스/princess dress/도 선보였다. 또한, 1892년 『보그』지가 창간되어 패션에 대한 소개가 더욱 활발해졌다. 1893년 지퍼/zipper/의 발명은 의복 스타일의 변화에 획기적인 활력소가 되었다.

산업의 발달에 따른 도시생활의 확대는 복식에서도 많은 변화를 가

저왔다. 라이프 스타일이 다양해진 데 따라 복식도 일상복·외출복·사교복·운동복·여행복 등 상황과 용도, 착용 목적에 맞춰 다양한 스타일로 나누어졌다. 특히, 이러한 현상은 남성복에서 뚜렷하였다.

산아제한과 더불어 교육 기회의 확대는 생활수준을 향상시켰을 뿐 아니라 여성에게 사회 진출의 계기를 제공하였고, 여성의 사회적 지위나 평등이 사회적 문제로 대두하게 되었다.

국 내

1876년 강화도조약을 체결함으로써, 우리나라는 오랜 세월 서양과의 수교를 배격해 왔던 기존의 대외정책을 뒤엎고 개항과 더불어 새로운 서구문물을 수용함으로써 근대화를 추진하기 시작하였다. 봉건적인 경제제도, 토지제도, 사회신분제도 등에 대한 개화정책으로 근대화를 추진하였다. 밖으로는 일본·러시아·영국·독일·프랑스·미국 등의 제국주의 열강들의 침입과 안으로는 외세 의존적인 정권의 혼란으로 자주적 근대화를 이루기 전 식민지로 전락해 버리는 역사의 비운을 겪어야만 했다. 그러나 이러한 역사의 과정에서 조선 봉건사회는 해체되기 시작하였고, 그 이전에 볼 수 없었던 새로운 모습이 나타났다. 상민과 천민 층에서 지주나 부농으로 성장하는 자들의 출현, 신분사회의 동요, 일반 서민의식의 성장, 19세기의 광범위한 봉건제도와 자본주의 침입에 대한 강렬한 저항의식을 가졌던 민중의 자세가 기존의 조선 봉건사회를 변혁하여 새로운 사회로 가고자 하는 원동력이었다.

여기서는 서양 패션 수용에 있어 영향을 미친 사회·문화적 요인을 이데올로기 측면에서 개화사상, 사회 구조적 측면에서 정부의 제도적 개혁, 서양 문화의 교류에 있어 중추적 역할을 한 외교 사절단과 선교사의 역할과 교육의 보급, 기술적 측면에서 기술의 도입과 대중매체의 역할로 나누어 살펴보고자 한다.

개화사상

개화란 새로움을 향한 적극적인 태도를 상징하는 말로서, 원래 '개항'이라는 정치적인 의미가 '개화'라는 문화적 의미로 확산된 것이다. 개화란 서구문화를 받아들이는 것으로, 이는 충격적인 사안이었다. 그만큼 19세기말 우리나라는 그 어떤 시대보다도 변혁의 시기였던 것이다.

"서양 오랑캐가 침범하는 데 맞서 싸우지 않으면 화친하는 것이며, 화친을 주장하는 것은 나라를 팔아먹는 것이다."[2]라고 척화비에 새겨질 만큼 대원군의 쇄국정책은 완강하였으나, 서양문물을 받아들여 근대화를 하고자 하는 개화사상은 양반 출신과 중인 출신의 지식인 그리고 민중에 의해 퍼져 나가기 시작했다. 이 개화파들은 서양의 근대적 과학기술과 자본주의 사회경제체제를 수립함으로써 부국강병과 문화개화를 할 수 있다고 믿었다. 개화파들의 변혁운동은 갑신정변/1884/, 갑오경장/1894/, 그리고 독립협회운동과 애국계몽운동 등으로 전개되었다.

이 개화사상은 정치·사회제도의 개혁에 지대한 영향을 미쳤을 뿐만 아니라 복식문화의 변화에도 큰 영향을 주었다. 김옥균·서광범·박영효 등 개화파들은 한편으로는 실학사상을 계승하면서, 다른 한편으로는 서양의 근대문물을 접하며 자주적 개혁을 꿈꾸고 있었다. 1882년 임오군란으로 인해 대원군이 재집권하면서부터 조선은 청나라에 대하여는 조공국으로서, 그 밖의 여러 나라와의 관계에서는 국제법 질서하에 놓이게 되었고, 청은 개화파의 활동을 탄압하였다. 이러한 불합리한 질서를 타파하기 위하여 급진개화파들은 1884년 우리나라 최초의 근대적 우체국인 우정국 낙성 축하연장에서 수구 사대파들을 제거하고 새로운 내각을 구성하고자 갑신정변을 일으키게 되었

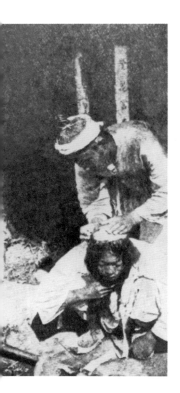

| 단발령의 모습, 1985

다. 갑신정변은 실패로 끝나고 말았지만, 그것은 우리나라에서 처음으로 자주적 근대 국민국가를 수립하려는 의지의 표현이었다. 문벌 타파와 인민평등의 주장은 봉건적 신분제도의 모순에 대한 개혁이며, 토지세법의 개정 또한 봉건적 경제제도를 개혁하려는 의지였다.

갑신정변 이후 유길준은 일본과 미국에서 보고 들은 것을 정리한 『서유견문』을 저술하였는데, 이는 서양의 정치·경제·사회·문화 전반을 소개한 것으로, 양복/洋服/이라는 말은 서양을 깔보는 풍조에서 붙여진 이름이라고 하였다. 즉, 양/洋/이란 바다를 뜻하며, 양인이란 바닷사람으로 당시의 풍속으로는 양반과 구분되는 비하된 명칭이다. 따라서, 양복이란 서양인이 입는 옷으로 한복에 대비하여 비하된 명칭이므로, 서양을 태서/泰西/, 양복을 서/西/ 남자의 의관으로 표기하고 있다. 이러한 점에서 유길준은 이미 서양복의 수용을 근대화의 한 과정으로 인식하고 있었던 것이다.

갑오개혁/1894/은 조선의 봉건제도에 대한 반기와 개화와 근대 자본주의 사회로 전환할 수 있는 제도적 기반이 되었다. 이 개혁은 전봉준을 중심으로 한 동학농민의 사회개혁 요구를 위로부터 수용하였다는 점에서 의의를 찾을 수 있다. 양반·상민을 구분하는 신분제의 폐지, 공·사 노비제도의 폐지, 과부 개가의 허용, 신 학제에 의한 공교육의 실시, 서구식 내각제로의 정부 개편 등이 개혁의 주요 골자이다. 이로써 인간평등의 사상과 여성해방에 대한 인식이 뿌리내리게 되었다. 또한, 청에 대한 종속관계 탈피의 상징적인 조치로서 모든 공문서에 개국기년/1894년은 개국 503년/을 사용하였다. 1895년 고종은 위생적이고, 활동을 편하게 하기 위하여 상투를 풀고 머리카락을 서양식으로 잘랐으며, 단발령을 내려 백성들로 하여금 상투를 자르도록 하였다그림 1. 또, 그동안 백성들은 천민으로 취급되어 평량자/일명 패랭이/만을 쓸 수 있었는데, 갓을 쓸 수 있도록 허용하였다.[3]

또한, 1890년대 후반 서재필·윤치호를 중심으로 '독립협회운동'과 '만민공동회운동'이 결성되어 개화운동의 제약성을 극복하고 대중적 정치운동을 전개하였으며, '헌의 6조'를 채택하고 국정변혁에 관하여 정부에 건의하였다. 그러나 반제의식과 평등권 인식의 부족으로 그 한계성이 지적되고 있다.

정부의 제도적 개혁

우리나라의 서양 패션의 수용에서 정부의 복식제도 개혁은 빼놓을 수 없는 요인이다. 복제는 고종 21년/1884/ 5월 갑신 의복개혁을 기점으로 조복, 사복, 일반 국민들의 복장에 이르기까지 좀 더 간소화되었다. 갑오개혁의 단발령과 함께 양복을 제도적으로 허용하여 궁중과 정부 요인, 그리고 상류층 남녀가 양복을 수용하기 시작하였으며, 점차 그 수가 증가하였다.

특히, 갑신 의복개혁에서는 한복의 불편함을 개선하고 생활을 간편하게 하기 위해서 새로운 사복제도를 짜도록 예조에 명하였는데, 그 내용은 다음과 같다.

> 의복제도에 변통할 수 있는 것이 있고 변통할 수 없는 것이 있는데, 예를 들면 조복/朝服/·제복/祭服/·상복/喪服/ 같은 옷은 모두 옛 성현이 남겨 놓은 제도인 만큼 이것은 변통할 수 없는 것이고, 수시로 편리하게 만들어 입는 사복과 같은 것은 변통할 수 있는 것이다. 우리나라의 사복/私服/ 중에서 도포/道袍/·직령/直領/·창의/氅衣/·중의/中衣/와 같은 것은 겹겹으로 입고 소매가 넓어서 일하는 데 불편하고 고제에 비하여 보아도 너무 차이가 있다. 지금부터 약간 변통시켜서 오직 착수의/窄袖衣/와 전복/戰服/을 입고 마대/絲帶/를 대어 간편하게 하는 방향으로 나가도록 규정을 세워야 할 것이니, 해당 조에서 절목을 짜서 들여보내도록 할 것이다.[4]

갑신 의복개혁에서는 관복을 흑단령으로, 그리고 사복을 착수의, 즉 두루마기/周衣/로 변경하였는데, 이는 복식으로서 상하귀천의 구분

을 없애고 간편한 의생활을 위한 것이 개혁의 주된 목적이다.

고종 31/1894, 甲午/년 다시 의제개혁이 논의되었는데, 이것이 바로 갑오 의제개혁이다. 갑신 의제개혁에서는 우리나라 전통복인 한복에 대한 변화를 언급하였으나, 갑오 의제개혁에서는 강한 추진력으로 사회 전반에 걸쳐 서구사회제도와 관습을 수용하였다.

『매천야록』에서는 갑오개혁에 대해 다음과 같이 적고 있다.

> 신하들이 고종을 높여 '대군주폐하'로 칭하고 금년 6월부터 '개국 503'이라고 하였다. 오토리 게이스케/大鳥圭介, 주한 일본공사/는 강경하게 고종을 황제로 칭하고 연호를 사용할 것과 머리를 깎고 양복을 입으라고 하였으나, 모두 그의 말을 따르지 않고 고종을 대군주로 칭하여 황제의 칭호를 대신하고 개국 기년을 사용하여 연호의 칭호를 대신하였으며, 의복제도를 변경하여 삭발과 양복을 대신하자는 의견을 제기하였다. 그러나 조야는 뒤숭숭하여 점차로 시행하자는 여론이 높았다.[5]

정부에서 전격적으로 실시한 단발령에 대하여 전국 각계각층에서 강력한 반발이 일어났다. 이는 우리의 몸이 부모에게 물려받은 것이므로 이를 다쳐서는 안 된다는 유교적 전통 도덕에 따른 것이지만, 좀 더 근본적으로는 개화정책이 전통문화와 관습을 훼손하고 있다는 위기의식의 발로이기도 하였다. 그러나 정부에서는 강제적으로 단발을 추진하였다. 고종은 이에 솔선하여 머리를 깎고 의복을 서구식 대례복으로 바꾸었다. 많은 신하들이 이에 반발하여 글을 올리므로, 고종은 이에 다음과 같이 답하였다.

> 내가 이번에 정월 초하루를 고치고 연호를 정한 것은 500년마다 크게 변하는 운수에 대응하여 우리 왕조를 다시 일으켜 세우는 큰 위업의 터전을 마련하는 것이며 의복을 고치고 머리를 깎는 것은 나라 사람들의 이목을 일신시켜 옛것을 버리고 새롭게 해 나가는 나의 정사에 복종시키려는 것으로서 이것은 나의 문물제도를 써서 당시 임금의 제도를 세우는 것이다.[6]

고종은 서구식 머리 스타일과 대례복을 입었으며그림 2, 이 당시 유명했던 기생 배정자와 고종이 서양 댄스를 추는 그림그림 3에서 보면, 배정자는 서양의 아르 누보 스타일의 드레스를 입고 있다. 영친왕의 생모인 순헌황귀비는 전통 대례복과 1890년대 서양에서 유행하였던 깁슨걸/gibbson girl/ 스타일의 드레스를 입고 있는 것을 볼 수 있다그림 4, 5. 이 드레스는 아르 누보 스타일로서 메리 위도 해트/Merry Widow hat/와 같이 입었던 스타일이었다.

1896년에는 육군 복장법칙이 제정되어 구군복은 완전히 자취를 감추고 구미식 군복을 입게 되었다그림 6.[7] 원래 개항 이후 조선에서 최초로 도입된 서양복은 군복이었다. 1880년 일본군 교관에 의하여 훈련을 받던 군인들이 1881년에 별기군으로 조직되어 서양식 군복을 착용하였다. 이들은 머리에는 갓을 쓰고 서양식 바지를 입고 훈련을 받았다. 그러나 1882년 임오군란으로 별기군은 해산되고 군란 수습을 위하여 들어온 청군에 의해 청나라 군복을 잠시 착용하였다가, 청의 철수로 고유한 우리 복장으로 환원되었다. 이후 갑오개혁에 이르러 정부의 개화정책에 의해 다시 서양복 스타일이 채용되었고, 순검/巡檢/의 복장에도 적용되기 시작하였다.

1899년에는 사신의 복식을 외국 규례를 참작하여 개정하도록 하였으며, 외교관의 복식이 서양화하였다외국에 가는 사신들의 복장은 우선 외국의 규례를 참작하여 고쳐 정할 것/. 1898년 10월 이승만을 선봉장으로 만민공동회 개최와 더불어 구관습의 폐지와 자유를 부르짖는 시민 시위운동이 발생하였는데, 이때 이미 부녀자들이 가담할 정도로 우리나라에서도 여권운동이 진행되었다. 이에 따라 여성에게도 교육의 기회가 부여되었다. 장옷이나 쓰개치마가 폐기되었으며, 짧은 한복치마를 착용하기도 하였고, 신분에 따른 복식의 차이도 점차 사라지게 되었다.

1900년에는 칙령 제14, 15호로 문관 복장규칙을 정하고 문관의 대

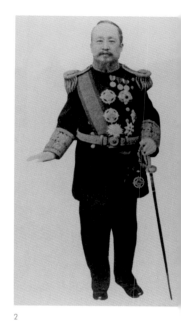

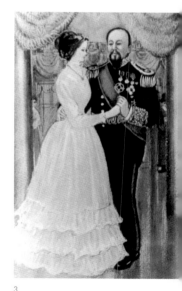

2 대한제국 고종황제의 정장, 1893
3 서양 드레스를 입고 있는 배정자의 모습

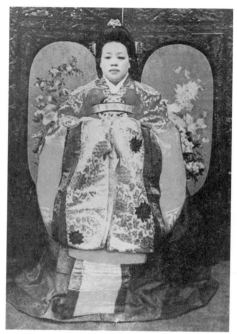

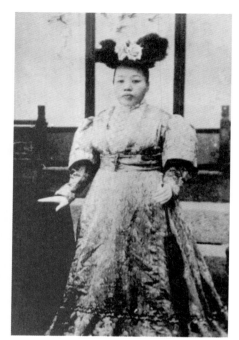

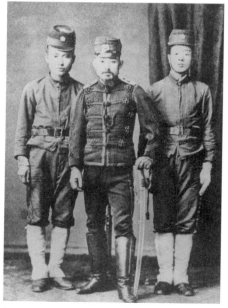

4　전통 대례복을 입고 있는 순헌황
　귀비, 1890년대
5　아르 누보 스타일의 순헌황귀비,
　1890년대
6　구 한국군의 군복, 장교와 사병
　의 정복. 모표는 무궁화로 되어
　있다.

례복의 모든 형식을 구미식으로 바꿈으로써 서양복식 수용의 제도적 개혁에 더욱 박차를 가하게 되었다.

다음은 고종 37년에 반포된 문관 복장 규칙이다.

> 문관 복장은 대례복·소례복·상복 3가지로 정하되, 대례복은 칙임관이 착용하고 소례복과 상복은 칙임관·주임관·판임관이 공통으로 착용하는데, 대례복은 임금을 문안하거나 임금의 행차가 떠날 때와 공적으로 임금을 만날 때, 궁중 연회에 참가할 때에 착용하며, 소례복은 궁궐 안에서 임금을 만나거나 공식 연회에 참가할 때, 위의 관리에게 인사를 차리거나 사적으로 서로 축하하고 위로할 때에 착용하며, 상복은 출근할 때나 한가로이 있을 때, 사무를 볼 때에 착용한다. 대례복은 대례모와 대례의로 되어 있고, 소례복은 명주실로 등사를 댄 높은 모자에 연미복으로 되어 있으며, 상복은 보통 모자와 보통 옷으로 되어 있는데 모두 구라파 복제를 딴 것이다.[8]

문관 복장규칙에 언급된 대례복이란 영국식 궁중 정장예복을 모방한 것으로, 현재에도 찰스 황태자가 정장예복으로 입고 있다. 소례복이란 구라파에서 시민들이 예복으로 입는 프록 코트/frock coat/와 실크 해트, 즉 연미복을 의미하며, 일상복은 지금의 신사복, 즉 구라파인의 평복으로서 세빌 로 혹은 색 코트/sack coat/였다. 이로써 조선 왕조 500년의 구관복제도는 완전히 서양화되었다. 특히, 1899년 '원수부 규칙'에 따라 고종이 대원사/大元帥/로서 군정을 총괄하는 의미로, 단발과 대례복, 소례복/프록 코트와 실크 해트/을 착용한 것과 70여 명의 서양복식을 착용한 일행을 거느린 순종의 지방 시찰 등은 관리들로 하여금 서양복식을 더욱 빨리 수용하게 하는 계기가 되기도 하였다.그림 7.

우리나라 서양복식 수용에 있어서는 남자가 여자보다, 도시가 농촌보다, 상류층이 하류층보다 빠른 것을 볼 수 있는데, 이는 새로운 아이디어나 패션을 수용하는 데 있어 사회적으로 높은 신분과 높은 교육수준을 가진 사람들이 더욱 적극적이라는 로저스/Rogers, 1962/의 이론

7 프록 코트를 입은 순종의 지방 시찰

과도 일치한다. 우리나라는 서양 패션의 초기 수용 단계에서 남자가 여자보다 적극적으로 제도를 개혁하고 수용한 점은 오늘날 여성들이 남성들보다 패션을 더 빨리 수용하며 많은 관심을 가지는 점과 상반된 것으로 매우 흥미로운데, 이는 조선 왕조의 유교적 사상에 기인한 것으로 설명할 수 있다.

외교 사절단과 선교사 등에 의한 신교육과 문화 교류

강화도조약 이후 조선은 중국 중심의 중세적 세계질서에서 벗어나 근대 자본주의 세계질서에 편입되었고, 제국주의 침략을 막기 위해 근대 개혁을 서두르기 시작하였다. 1880년에 김기수, 김홍집 등 수신사를 일본에 파견하여 외교교섭을 시작하였으나, 일본 정부는 외교교섭을 회피함에 따라 이들은 개화의 필요성을 절감하여 정부에 건의하여 일본·중국 등으로 유학생을 파견하기 시작하였다.

우리나라 최초의 양복 착용자는 1881년부터 1883년 무렵 일본과 미국에 파견된 외교사절단이나 유학생으로, 외교상의 필요 혹은 학교 당국의 요구에 의하여 단발과 서양복을 수용하게 된 것이다. 조선 최

초의 양복 착용자에 대하여 1972년 조선일보 '세상 달라졌다'에서 다음과 같이 기술하고 있다.

　… 한말의 각종 자료에 의하면 최초로 양복을 입은 사람들은 개화파 거물 정객들인 김옥균, 서광범, 유길준, 홍영식, 윤치호 등으로 나타나고 있다. … 이들은 1881년 신사유람단 또는 수신사절단의 일원으로 일본에 갔었다. … 언더우드 목사는 이들 중에서 몸맵시가 제일 좋은 서광범을 데리고 동경이 이웃하고 있는 요코하마를 구경하러 나갔다. … 서광범은 이들 양복점에서 양복 한 벌을 사 입고 개화파 동료들에게 권했다. 김옥균, 유길준, 홍영식, 윤치호 등도 즉시 요코하마로 나가 양복을 모두 사 입었다. … 이들은 일본에 머무르는 동안 하이칼라를 하고 양복신사가 되어 … 조선으로 돌아가 정권을 잡을 경우 복식혁명을 일으킬 것을 굳게 다짐했던 것이다. … 귀국했다가 김옥균, 서광범은 그들 일파 중 지체가 가장 높은 금능위/錦陵尉/ 박영효를 수신사로 만들어, 1882년 이듬해 도일 박영효도 양복 신사가 되었다.[9]

　위의 기사에 의하면 서광범이 언더우드 목사의 권유에 의하여 양복을 착용한 것으로 기록되어 있으나, 박영효의 『사화기략/使和記略/』에 의하면 박영효가 일본의 수신사로 가 있을 때 일본 천왕의 생일에 초대받은 초청장에 천왕을 배알하는 장소에서는 대례복을 입을 것으로 명기되어 있는 까닭에 일련의 외교 활동을 위하여 수신사 일행이 양복을 구입하게 되었을 것으로 추정할 수 있다.[10] 수신사 박영효는 1882년 단발하고 양복을 입었는데, 19세기말 영국에서 유행하였던 색 코트 스타일이었다그림 8.

　또한, 조선은 적극적인 개화정책을 수립하기 위하여 '통리기무아문'을 설치하고, 중국의 무기 제조법을 배우기 위하여 영선사를 파견하였으며, 일본의 문물제도를 시찰하기 위하여 신사유람단을 파견하였다.

　1882년 한미수호통상조약에 조인한 그 이듬해 푸트 미국공사가 부

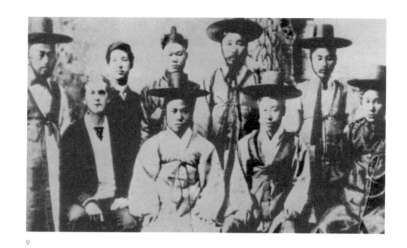

9

임해 오자 정부는 한미 친선을 도모하고 통상 등을 협의하기 위하여 미국에 보빙사를 특파하였다그림 9. 대사에는 민영익, 부대사에는 홍영식, 그리고 서광범, 유길준 등 모두 11명의 일행이 수행하였다. 이때, 유길준은 보빙사의 귀국 때 동행하지 않고 미국에 남아 공부를 계속하기로 해 우리나라 최초의 미국 유학생이 되었다. 이들은 샌프란시스코에 도착한 뒤, 아더 미국 대통령에게 국서를 전달하고 40여 일에 걸쳐 기차를 타고 시카고·워싱턴·뉴욕·보스턴 등을 돌며 산업 시찰과 박람을 하고, 런던·마르세유·파리·로마 등을 구경하고 귀국했는데, 양복 한 벌씩을 사가지고 오기도 하였다. 다음은 1883년 9월 19일 뉴욕에서 발행하는 주간지 '뉴스헤럴드'에 게재된 민영익 일행의 복장에 대한 기사이다그림 10.

민영익 대사의 조관복은 자주색 비단의 여유 있는 품과 긴 겉옷, 흰눈같이 깨끗한 바지, 황금으로 이상하게 아로새긴 넓적한 허리띠, 자줏빛 바탕에 희게 수놓은 쌍학의 흉배, 온갖 화려한 빛으로 옷섶과 도련선을 굵게 두른 포폭/布幅/, 비단과 대나무, 말총으로 만든 흑립/黑笠/을 썼다. 홍영식 부사의 조관복은 대체로 민대사와 비슷했으나 흉배의 학이 한 마리뿐이었고, 서광

10

9　제1차 미국 파견 보빙사의 모습, 1883
10　미국 아더 대통령을 접견하고 있는 보빙사 일행, 1883. 9. 23.

범 종사관의 옷은 자줏빛 겉옷에 흰 바지와 사모를 썼고, 수행원인 유길준은 유록색의 겉옷, 변수는 흑색의 겉옷, 고영철은 청색의 겉옷을 입었다.[11]

이와 같이 신분에 따라 엄격하게 차이가 나면서 서양복과 전혀 다른 조선사절단의 옷차림은 그들에게 구경거리였을 것이다. 또한, 일찍이 개화파였던 홍영식과 서광범도 미국과 유럽을 순방하면서 그들의 근대화된 문화에 충격을 숨기지 않았으며, 개화의 필요성을 절감하였던 것이다. 귀국 후 이들 개화파들은 곧 왕실에 복장개혁을 주청하게 되었는데 사대당의 뜻대로 되지 않았으나, 의복을 간소히 해야 한다는 데는 의견이 접근되어 1884년 5월에 의제개혁을 하게 되었는데 이것이 바로 갑신의제개혁이다.

1888년 조선정부는 최초로 주미 전권대사로 박정양을 미국에 파견하였는데, 이완용·이하영·이상재 등 일행은 10명이었다. 이들 일행의 복장도 민영익 대사 때의 것과 같았는데, 우리 외교관의 모습은 워싱턴 외교가의 화제를 불러일으켰다. 이후 조선외교관의 차림새에서 복식 혼용이 나타났는데 이하영은 버선에 구두를 신었고, 주 일본공사 조병무는 상투머리에 모자, 버선에 구두를 신고 동경에 부임하였다고 한다. 뿐만 아니라 유길준, 서재필그림 11이 미국 유학을 마치고 돌아와 양복차림을 보여 주었으며, 서재필은 정동구락부를 만들어 양복 입은 구미 외교관과의 친분뿐만 아니라 개화파의 고관들을 이 모임에 참여시켜 시대적인 흐름을 일깨우고 개화를 앞당기려 하였다.

또한, 서양복식 도입과 수용에 있어서 우리나라 외교사절단의 역할도 중요하였지만 외국의 외교사절단과 선교활동을 펴고 있었던 선교사, 그리고 전기, 전차, 전화, 철도 등 근대화의 시설을 위한 기술자들의 내한에 의한 서구문물의 교류도 중요하였다.

한말에는 남북한 인구 1천3백만 명에 외국인은 13만 명이나 되었는데, 그중 일본인은 12만 6천여 명, 중국인은 9천9백여 명, 미국인이

11 색 코트를 입고 있는 서재필 박사

397명, 영국인이 163명, 프랑스인이 90명 순이었다. 1990년대 우리나라에 주재하는 외국인 수가 6만 6천여 명인 것을 감안하면 상당한 숫자라 하겠다. 주로 외교사절단들은 자신들의 서양복을 착용하여 우리에게 선을 보이거나 선물로 가져오기도 하였고, 궁중에서 그들의 언어나 관습을 전파하기도 하였다. 외교관 부인의 외출 장면에서, 19세기말 집슨 걸 스타일로 지고 슬리브/gigot sleeve/ 블라우스와 플레어드 스커트 그리고 메리 위도 해트를 쓰고 있는 것을 볼 수 있는데그림 12, 이는 우리나라 최초의 양장여성으로 기록된 윤고려의 차림새와 흡사하다.

원래 우리나라에 서양 문명을 알린 사람들은 천주교 선교사들이었다. 17세기에 우리나라에 전래된 천주교는 봉건질서에 비판적이던 지식인과 서민 사이에서 급속히 교세를 넓혀 나갔다. 당시의 집권세력은 천주교 교리가 전례의 봉건 윤리에 배치된다 하여 이를 탄압하였다. 1839년에 프랑스 선교사 3명을 비롯해 많은 천주교도를 처형한 기해박해와, 1866년 프랑스 신부 9명과 8천여 명의 천주교도를 처형한 병인박해가 그 예이다. 1836년에 프랑스 신부 모방/P. Maubant/이 입국하였고, 1837년 앙베르/Imbert/ 주교가 입국하였는데, 앙베르 주교는 양복을 착용하였다고 한다.

12 메리 위도 해트, 지고 슬리브의 블라우스, 플레어드 스커트를 입고 있는 외교관 부인, 1900

1885년에는 황해도 소래에서 조선 최초의 개신교회/장로교회/가 탄생했는데, 이 교회의 설립은 만주에서 스코틀랜드 장로교 선교사에게 영향을 받아 성서번역과 보급에 헌신한 서상륜과 서경조 형제가 주도한 것이다. 이어 1887년 선교사 언더우드의 주재하에 서울 정동에서 조선 최초의 장로교회가 탄생되었고, 1887년에 선교사 아펜젤러의 주재하에 정동 벧엘 예배당에서 조선 최초의 감리교회가 설립되었다. 선교사들은 정부의 선교 금지방침에 따라 학교와 병원을 중심으로 선교활동을 해왔으나, 교회 설립 후 본격적인 전도활동을 개시하게 된 것이다. 1885년 선교사 알렌에 의한 서양식 병원 제중원이 그 예이다.[12]

　　개항 이후 수신사·영선사·신사유람단·보빙사 등 각국으로 파견된 시찰단이 속속 귀국하면서 서양문물의 우수성을 알리고 이를 따라 배우고자 서양식 근대 교육을 실시하는 학교들이 기독교 선교 차원에서 설립되기 시작하였다. 육영공원은 관립학교로 헐버트, 길모어, 번커 등 미국 선교사들이 영어, 산학/算學/, 지리, 만물격치 등을 가르쳤다. 배재학당은 1885년 선교사 아펜젤러와 스크랜튼이 설립한 사립학교로 사민필지/士民必知/, 만국지리, 위생, 창가, 도화, 체조 등으로 서양지식의 습득에 중점을 두었다. 특히, 배재학당의 학생들은 단발과 서구식 교복을 착용하였는데, 독립신문에서는 이들이 입은 모습을 찬양하며 개화의 필연성과 지속성을 주장하기도 하였다. 이 교복 스타일은 검은색 스탠드 칼라로서 후에 중·고등학교 교복으로 1980년대까지 지속적으로 착용된 것이다.

　　이화학당은 우리나라 최초의 여학교로 1886년 미국인 선교사 스크랜튼이 단 한명의 학생으로 설립하였다. 교과목은 영어, 성경, 한글이었다. 이 학교에서는 1886년 교복을 제정하여 학생들이 입고 다녀 화제였는데, 붉은 목면 옷감의 다홍색 치마저고리로 구성되었으며 천은 러시아제였다. 이 붉은 교복은 굉장히 이색적이어서 항간에서는 이화

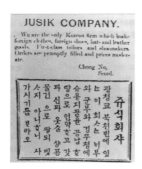

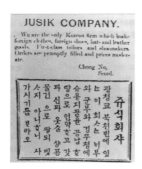



13 양복 주문 광고, 독립신문,
1896

학당 소녀들을 '홍둥이'라고 불렀다. 이것이 우리나라 최초의 교복이다. 이 당시 한복은 치마저고리를 각각 다른 색으로 입는 것이 전통이었는데, 상하 동색의 한복은 기이한 것이었다. 이후 상하 동색의 한복은 전도부인을 비롯한 개화여성들 사이에 널리 퍼져 오늘날에는 지극히 자연스러운 것이 되었다.

기술의 도입

19세기말 조선 정부는 부국강병책의 일환으로 근대기술을 수용한 각종 국영기업을 설립하였다. 1884년에 우정국이 설립되고, 1885년에 직조국, 조지국, 전보국, 종목국, 농무목축시험장이 설립되었으며, 1887년에는 광무국, 권연국, 양춘국, 두병국 등 다양한 기업을 설립하였다. 직조국에서는 해외로부터 많은 방직기계를 구입하고 중국인 기술자를 고용하였다. 특히, 선진국에서 근대화 산업의 발전과정에서 방직업의 비중이 컸다는 것이 인식되어 왔기 때문에 고종이 많은 관심을 가졌던 부문이다. 1885년 3월부터 직물을 짜기 시작하였으나, 1890년대에 직조국의 운영난이 심각해져 가동이 중지되었던 것으로 추측하고 있다. 이미 상류층 남성복이 서양화됨에 따라 필요한 양복지는 1895년을 전후하여 외국물품을 수입하는 회사에 의하여 충당되었다. 1896년 독립신문의 광고란에는 'JUSIK COMPANY'의 광고가 게재되었다. 이것은 한국인에 의한 유일한 양복 주문의 한글과 영문 광고이다. 광고문안을 살펴보면, '광청교 북천변에 있는 이 회사는 내부와 군부와 경무청에 수용지물을 공납하기로 언약하고 갓과 신과 옷을 상품 물건으로 팔되 비싸지 아니하니 사 가시기를 바라오'라고 되어 있다^{그림 13}. 이로 미루어 이 회사에서는 의복의 제조뿐 아니라 외국 의류, 구두, 가죽 제품 등도 만드는 것을 알 수 있다. 이 회사보다 앞서 1895년에 백목전을 개조하여 종로 1가 네거리에 백완혁에 의해 설립되었다는 한성피복회사에도 양복부를 설치했다. 외국산 수입복지에서 가장 큰

비중을 차지했던 것은 옥양목과 한냉사였는데 1895년 이후 한냉사는 감소하고 소폭백목면/小幅白木棉/, 방적사 등의 품목이 증가하였다. 이러한 수입복지는 1894년까지 대부분 영국제였으나, 1895년에서 1904년까지는 일본제와 영국제가 절반씩, 1905년 이후는 일본제품이 영국제품을 압도하였다. 이와 같이 서양복식 수용 초기의 양복지는 주로 수입품에 의존한 것이었으나, 1923년 경성방직이 면직물을 처음으로 내놓을 정도로 방직기술이 발달하였고, 여학교에서는 직조기술과 수예, 재봉틀이 보급되어 양재기술이 전수되기 시작하였다.

양복점은 1889년 일본인 하마다에 의해 복청교/현재 광화문 우체국 앞/에 개설된 이래, 1902년에는 한흥 양복점이 한국인에 의해 최초로 설립되었다. 또한, 염직공장이 김덕창에 의해 개설되었다. 그러나 양장점은 1937년이 되어서야 서울 명동에 '은좌옥'과 '최경자'가 최초로 세워졌고, 한성양복회사는 백완혁에 의하여 설립되었다.

초기의 서양 여성복은 남성복에 비하여 주문생산이 늦어졌는데, 이는 미국이나 일본에서 공부한 유학생이나 외교관의 부인에 의하여 직접 수입되거나 가내생산을 통하여 파급되었고, 정부의 제도적 개혁에 의하여 남성이 먼저 서양복식을 수용하였기 때문이다.

또한, 1883년경에 사진기술이 전파되어 이미 단발령 선포 시에 사진관을 찾는 사람이 줄을 이었다. 그 이유는 졸지에 머리를 깎여 신체를 망치기 전 조상이 물려 준 모습을 그대로 사진으로 영구히 보존해 두기 위함이었다.

대중매체의 발달

복식변화를 촉진하는 중요한 요인 중의 하나는 신문, 잡지, 텔레비전, 영화 등 대중매체의 발달이다. 1884년 정부에 의해 발간된 '한성순보'는 오래가지 못했고 한문으로 되어 있어 널리 읽히지 못했으며 오래가지 않았다. 1896년 서재필은 한글과 영문으로 된 '독립신문'을 발

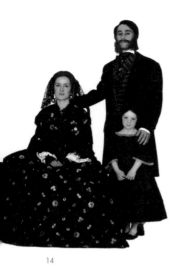

14

간하여 서양의 발달된 문물제도를 소개함으로써 우리나라 사람들의 지식과 권리를 신장시켰다. 이때 이미 광고란에 실린 의복 광고는 흥미를 끌었다. 뿐만 아니라 독립신문에서는 단발령과 군복에 대한 기사를 실었는데, 서민들의 반발과는 달리 개화의 상징이며 부국강병을 위한 희망으로 보도하고 있다.

2 세계의 패션 경향

여성복

19세기 후반기 서양 여성 패션은 남성 복식보다 많은 변화가 있었다. 시대적인 조류와 여성의 사회 진출에 대한 욕구로 장식성이 많은 크리놀린/crinoline/ 그림 14과 버슬/bustle/ 그림 15에서 기능성을 충족시키고자 약간 단순해지는 아르 누보 스타일그림 16과 이성적 복식그림 17으로 전환되었다.

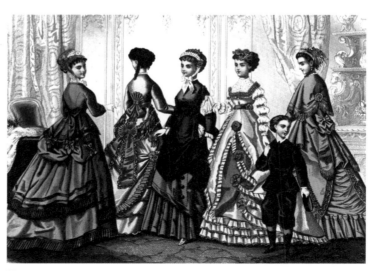

14 크리놀린과 프록 코트,
 19세기 후반
15 버슬 스타일, 1869

15

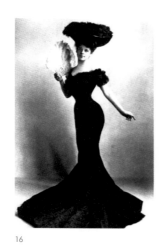

16

17

버슬 스타일

프랑스 제2제정의 붕괴와 더불어, 전문적인 패션 디자이너인 찰스 워스/Charles Worth/에 의하여 1870년대 버슬 스타일/bustle style, 1870~1890/이 창조되었다. 힙을 부풀리기 위해 스커트 밑에 버슬이라는 버팀대그림 18를 입었고, 스커트를 뒤로 올려 묶거나 긴 트레인을 달고 여러 가지 장식을 하기도 하였다. 버슬은 대체로 두 가지 형태로서 하나는 버슬 패드를 만들어 속치마의 힙 부분에만 달아 준 것이고, 또 하나는 강철로 틀을 만들어 속치마 위에 입는 것이다. 또한, 스커트 밑단이 더러워지는 것을 막기 위하여 페티코트에 발레이외즈/balayeuse/를 달기도 하였다그림 19.[13] 보디스/bodice/는 꼭 끼게 프린세스 라인으로 재단되기도 하였는데, 이를 퀴라스 버슬/cuirasse bustle/이라 한다그림 20. 이 버슬 드레스의 색

16 깁슨 걸 스타일
17 이성적 복식, 1899
18 버슬의 여러 가지 형태

18

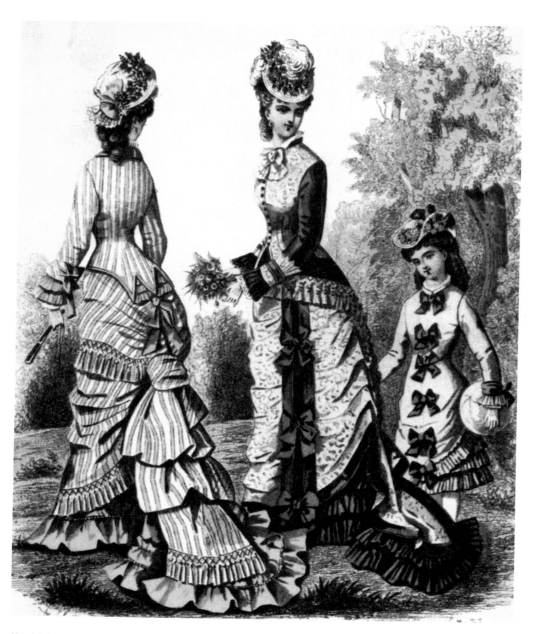

19 발레이외즈가 달린 버슬 스타일

채로 옅은 블루가 유행되기도 하였으며, 체크나 줄무늬가 인기를 끌기도 하였다. 주로 리본 브레이드/braids/, 태슬/tassel/, 프린지/fringe/로 장식하였다. 1880년대 이 버슬은 거의 직각으로 돌출되어 힙을 강조하다가_그림 21, 22, 크기가 줄어들면서 새로운 아워글라스/hourglass/ 실루엣으로 변하였다. 나중에는 아르 누보 S자형 드레스가 나오기 시작하였다. 이 당시 여자의 머리는 대체로 올린 후 챙이 달린 작은 모자를 썼으며, 하이힐이나 끈으로 매거나 단추로 여미는 부츠를 신었다_{그림 23}.[14]

20

21

22

콩레스 스타일(congress style)
부츠, 1876

블랙 키드(black kid)
슈즈, 1876

볼(ball) 슬리퍼, 1881

뮬(mule) 타입 하우스 슬리퍼, 1881

부츠, 1882

23

20 퀴라스 보디스의 버슬 스타일
21 줄무늬의 직각으로 돌출된 버슬 스타일
22 영국과 스코틀랜드에서 신혼여행 시 입었던 버슬 스타일, 1887
23 버슬 스타일 시대의 구두

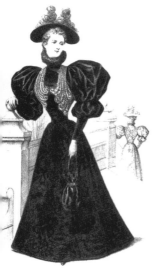

24

아워글라스 스타일

아워글라스/hourglass, 1890~1900/ 실루엣이란 모래시계 모양과 유사하다고
하여 붙여진 이름으로, 소매는 거대한 팝 슬리브나 레그 오브 머튼/leg
of mutton/ 슬리브이며, 보디스는 꼭 끼게 재단하였고, 가는 허리선과 스커
트는 힙까지는 끼나 고어/gored/로 플레어/flared/ 진 스타일이다그림 24, 25.15

아르 누보 스타일

아르 누보/art nouveau, 19세기 말~20세기 초/의 S자 실루엣은 일명 깁슨 걸 스타
일이라고 하며, 우리나라 개화기에 도입된 스타일이다. 이는 아르 누
보 양식에 영향을 받은 것으로 유기적인 곡선미를 강조한 실루엣이다.
이 아르 누보 스타일은 영국의 예술공예 운동/art and craft movement/에 영
향을 받았으며 유미주의나 상징주의와 밀접한 관계가 있다.16 『The
Studio』라는 영국 잡지는 아르 누보 스타일을 유럽에 보급시키는 데
큰 역할을 하였다. 맥모도/Mackmordo, 1851~1942/는 1883년에 출판한 『렌의
교회/Wren's City Churches/』라는 책의 표지에 추상적인 튤립의 구성으로 눈
길을 끌었다. 아르 누보 스타일은 추상적·비대칭적이며, 유기적인 곡
선, 그리고 구성적인 특징이 있다그림 26, 27.

　여성의 복식에서는 아워글라스 실루엣의 거대했던 소매는 좁아지

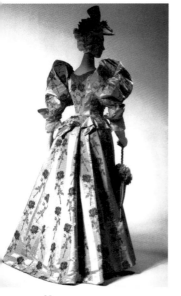

25

24 아워글라스 드레스, 1890년대
25 지고 슬리브와 꽃무늬의 아워
　글라스 드레스
26 아르 누보 스타일의 화병
27 유미주의 운동의 영향으로 유
　기적인 공작새 무늬가 유행하였
　다. 리버티 무늬

26

27

며, 인체의 곡선미를 강조하고자 가슴은 앞으로 내밀고 힙을 강조하여 S 커브를 만들었다. 특히, 가슴을 돌출시키기 위하여 손수건이나 부드러운 헝겊을 가슴 속에 넣기도 하였으며 코르셋을 입었다. 색상은 주로 환상적인 것을 많이 썼다. 부드러운 분위기를 만들어 내기 위하여 시폰/chiffon/, 조젯/georgette/, 크레이프/crepe/나 얇은 리넨, 레이스를 많이 사용하였다그림 28, 29.

이 당시 남성복에서 차용한 테일러드 슈트가 직장여성에게 인기를 끌었으며, 이 슈트에 받쳐 입는 블라우스도 여러 가지 형태로 발전하였다그림 30. 이 당시 블라우스는 앞 보디스에 핀 턱/pin-tuck/이나 러플로 장식하였고 하이 네크라인이 주를 이루었다. 또한, 하의는 주로 플레어드 스커트를 입었다그림 31.

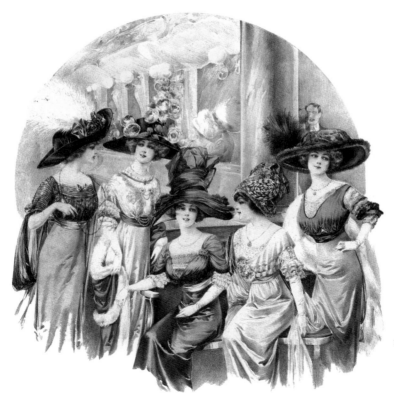

28 화려하게 장식된 모자와 파스텔 색채의 아르 누보 드레스

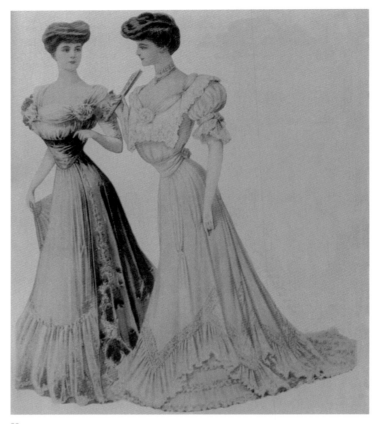

29

29 아르 누보 드레스
30 테일러드 슈트와 블라우스를
 입은 영국 옥스퍼드 할다 대학
 의 학생들, 1890년대

30

31

31 테일러드 슈트와 블라우스, 색 코트, 1890년대
32 블루머즈를 입고 자전거를 타 는 여성, 1894

이성주의 복식운동

이성적 복식운동/rational dress movement/은 빅토리안 시대의 페미니스트들에 의해 전개된 복식 개혁으로, 그 당시 유행하였던 버슬이나 아워글라스 스타일에 대한 저항의식을 바탕으로 하였다. 특히, 미국의 페미니스트였던 에밀라 블루머/Amelia Bloomer/ 여사는 여성의 지위향상에 대한 캠페인을 벌이고 실용적이면서도 간편하고 건강을 위한 복식개혁을 주장하였다. 그는 코르셋을 폐기하고 짧은 스커트를 착용하기도 하였으며, 1851년 남성바지의 위생적이고 실용적인 측면을 여성복에 응용한 터키식 바지를 무릎길이의 풍성한 튜닉 밑에 입고 자전거를 타기도 하였다. 이 바지는 그 후 그녀의 이름을 본떠 블루머즈라 명명되었다그림 32. 그 후 이 이성주의 복식운동자들은, 건강에 해로우며 지나치게 사치스럽고 남성에 대한 여성의 종속적이며 여성의 열등한 사회적 지위를 상징한다는 점에서 여성 패션을 거부하였으며, 신체의 모든 부위를 따뜻하게 하기 위한 원피스로 구성된 속옷, 스타킹을 고정시킬

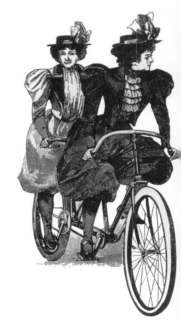

32

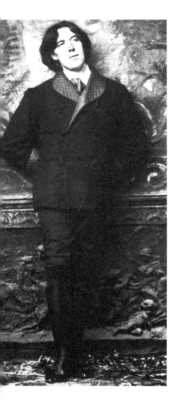

33 오스카 와일드

수 있는 베스트/vest/, 세탁이 가능하고 따뜻한 직물, 편안함을 추구하기 위하여 단추로 보디스에 연결시키는 스커트, 가벼운 소재로 만든 바지와 디바이디드/divided/ 스커트를 선보였다. 그러나 이러한 스타일은 사회의 인정을 받지 않아 자전거를 탈 때 스포츠 웨어로만 착용되었다.

유미주의 복식운동

유미주의란 탐미주의 혹은 심미주의라고도 하며, 19세기 후반에 대두한 예술사조이다. 유미주의는 '예술을 위한 예술/art for art's sake/'의 한 지류로, 아름다움을 최고의 가치로 추구함을 의미한다. 유미주의는 아르 누보의 영감의 근원에 지대한 영향을 미쳤으며 그 특징적인 일면은 상징주의로 계승하게 된다. 유미주의는 19세기 후반 유행하였던 취향이나 사상에 대한 하나의 경향으로서 시나 비평, 순수예술 및 장식예술 분야, 복식에 이르기까지 적용되었으며, 전통적이고 인습적인 사고에 대하여 심각한 도전을 꾀하기도 하였다.

유미주의 복식운동/aestheticism dress movement/은 라파엘로 전파/傳播, pre-raphaelite brotherhood/ 화가인 로제티/Rossetti/, 윌리엄 모리스/William Morris/나 미학자 오스카 와일드/Osca Wilde/ 그림 33, 그리고 화가 휘슬러/Whistler/ 등에 의하여 전개되었다. 이들은 미적 경험을 중시하고 아름다움을 삶의 보편적인 기준으로 삼았기 때문에, 오랫동안 존재해왔던 순수예술과 장식예술 사이의 장벽을 해체시켰으며, 상호적인 개념으로 결합시켰다. 따라서, 모든 예술가들은 건축이나 실내장식, 의상디자인 분야에 참여함으로써 유미주의 복식을 탄생시켰다.

와일드/Wilde/는 미적 복식/aesthetic dress/을 고안하였다. 미적 복식은 허리를 조이지 않고 어깨부터 자연스럽게 내려오는 선을 통해 신체의 움직임이 자유롭고 단순한 구조의 스타일로서, 코르셋이 제거되었다. 와

일드는 그리스 복식의 드레이퍼리가 아름다울 뿐 아니라 소녀의 몸매에 적합하다고 칭송하였다. 그리스의 복식은 얇고 노출이 심해 정숙성의 기준에서 벗어나므로, 와일드/Wilde/는 모직을 소재로 어깨에서 풍성한 주름을 잡고 소매를 단 넉넉한 가운을 선보이기도 하였다_{그림 34, 35.}[17]

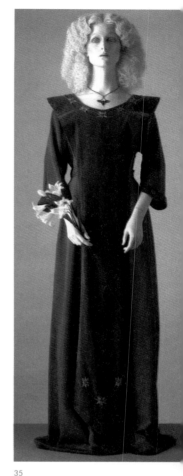

이성주의 복식이 의복의 기능적 가치를 추구하였다면, 유미주의 복식은 의복의 미적 가치가 주된 관심사였다. 이 당시 훌륭한 미적 감각을 가지고 패션 평론가로 활약하였던 하웨스/Mrs. Haweis/는 당시 유행하였던 버슬 양식의 조야한 인위적인 곡선미와 과다한 장식, 그리고 화려한 색채를 비난하며, 이러한 유행복식을 원하지 않는 여성들을 위한 대안으로서 유미주의 복식을 추천하였다. 때문에 이 유미주의 복식 운동을 이 당시의 반 유행복식 운동의 한 예로 들 수 있다.

유미주의 복식의 형태적 특징으로는 그리스 복식의 드레이퍼리, 르네상스 시대의 복식요소, 18세기의 와토 가운/Watteau gown/ 등 다양한 역사적 요소가 절충되어 있으며, 전체적인 조형성은 신고전주의 시대의

34

35

34 유미주의 복식
35 리버티 실크와 벨벳으로 만든
유미주의 복식

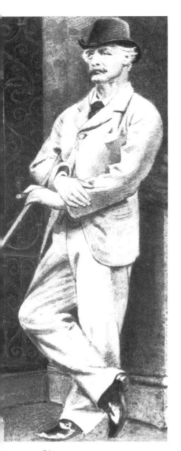

엠파이어 스타일과 일치하기도 한다. 어둡고 차분한 색채, 흰색의 머슬린, 목선에 장식된 작은 프릴, 그리고 페티코트를 착용하지 않는 스트레이트 실루엣이 공통적인 특징이다.

남성복

현대의 남자복식은 영국 빅토리아 여왕시절부터 확립되어 왔다. 남성의복의 기본형은 이미 이 당시부터 셔츠, 넥타이, 조끼/vest/, 상의로는 프록 코트 혹은 색 코트, 하의로는 바지, 오버코트, 그리고 모자와 구두였다. 스타일은 때, 장소, 상황/time, place, occasion : T.P.O./에 따라 약간씩 다르게 착용하였다.

1860년대경에는 일반적으로 프록 코트, 조끼, 바지가 같은 색으로 이루어진 슈트/suit/가 일상복 차림새였다. 이러한 슈트를 디토/ditto/라고 한다그림 36. 프록 코트는 싱글 혹은 더블 브레스티드이며 허리선까지 단추로 채우고 몸에 꼭 맞으며그림 37, 허리선부터 헐렁한 스커트와 포켓과 뒤트임이 있거나 없는 코트를 입었다. 후에 주로 검은색으로 길이

36 디토 슈트
37 프록 코트

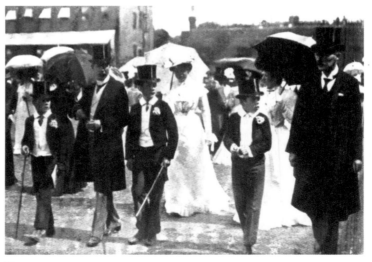

37

가 무릎까지 오는 모닝 코트와 함께 예복으로 착용하였다. 모닝 코트는 프록 코트보다 길이가 짧았다. 오늘날 남성용 테일러드 재킷과 유사한 색 코트는 박스형으로 프록 코트보다 길이가 짧고 소매통이 넓어 활동하기에 편했다. 바지는 그 이전보다 헐렁해졌으며, 기본적인 구성은 현재에 이르도록 변화가 없고, 가랑이의 폭이 약간 좁아지거나 끝에 커프스가 있거나 없다그림 31. 1870년대에 플레이드/plaid/나 줄무늬의 바지를 착용하기도 하였다. 모자는 캡/cap/, 펠트 모자, 밀짚모자, 볼러 해트/bowler hat/, 실크 해트/silk hat/ 등을 썼다. 그리고 지팡이와 시계를 차고 다녔다. 또한, 나폴레옹 3세의 이발사에 의하여 소개된 '황제 수염'이 많은 남성에게 유행되었다그림 38.[18] 그 이전의 무릎까지 오던 부츠는 없어지고, 활동하기에 편하도록 발목까지 오는 부츠나 슈즈를 신었다.

이러한 프록 코트나 색 코트가 우리나라 서양 패션 도입과정에서 고종이나 순종, 또는 초기 개화파들에게 소개된 스타일이다.

아동복

19세기를 통하여, 아동복은 비교적 비슷한 스타일을 입었다. 특히, 유아나 어린 아동의 복식이 비슷하였는데, 흰색의 긴 드레스, 일명 프록/frock/을 입거나 그 밑에 속바지 드로어즈/drawers/를 입었다그림 39.[19]

5, 6세 이후 남자 아동은 스커트를 입지 않고, 바지나 니커즈/knickers/를 착용했다. 1870년대경 니커는 18세기의 무릎까지 오는 브리치즈/breeches/와 비슷하게 꼭 끼었으며, 1880년경부터 무릎까지 오는 짧은 반바지 형태로 변하였다. 슈트는 크리놀린 시대와 마찬가지로 이튼 슈트/eton suits/ 그림 40, 세일러 슈트/sailor suits/ 등을 입었고그림 41, 42, 어른들과 마찬가지로 리퍼/reefers/ 재킷이나 노퍽/norfolk/ 재킷, 그리고 스포츠용으로 줄무늬가 있는 플란넬 블레이저/blazers/를 입었다. 그리고 빳빳한 하

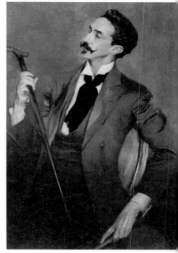

38

39

38 황제 수염과 디토 슈트, 1897
39 프록 드레스

이 칼라의 셔츠를 입었다.

여자 아동 또한 성인 여자와 비슷한 실루엣의 드레스를 입었는데, 길이가 약간 짧았다. 버슬 스타일 시대에는 버슬 스타일을 입었으며, 1880년경 퀴라스/cuirass/ 스타일이 유행하였을 때, 어깨에서부터 스커트 단까지 일자로 내려오며 스커트 단에서 몇 인치 올라간 위치에 벨트를 매었다. 또한, 버슬이 확대되었을 때 확대된 버슬 드레스를 입었으며, 1890년대경에는 어른과 마찬가지로 커다란 레그 오브 머튼 소매가 있는 드레스를 입었다. 그 외 러시안 블라우스, 스카치 줄무늬 드레스, 스목/smock/ 드레스그림 43[20]와 세일러 드레스를 입었다.

어린 아동은 드레스를 입었을 때 머리를 약간 길게 하였으나, 바지를 입었을 때는 어른과 같이 짧게 잘랐다. 소년들은 길고 자연스럽게 웨이브가 있는 머리 스타일을 하였다. 커다란 리본으로 머리를 장식하기도 하였다. 남자 아이들은 캡을 쓰기도 하였으며, 남녀 아동 모두 세일러 해트를 쓰기도 하였다.

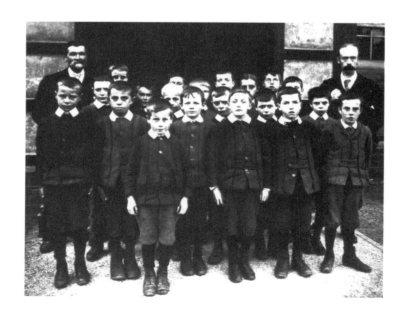

40 이튼 슈트를 입은 어린이

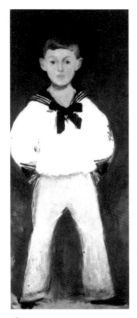

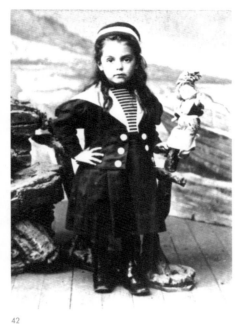

41

42

43

41 세일러 슈트를 입은 남자아이,
 1881
42 세일러 슈트를 입은 여자아이,
 1897
43 스목 드레스

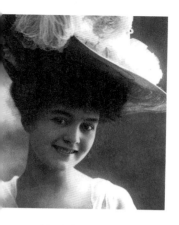

44 메리 위도 해트를 쓴 여성,
1890년대

액세서리 및 기타

많은 여성들이 깁슨 걸/Gibson girl/ 헤어스타일을 하거나, 퐁파두르/pompadour/ 헤어스타일을 즐겨 하였다. 또한, 이 시대에는 깃털로 장식한 커다란 모자를 쓰는 것이 유행이었는데, 이를 영국의 디자이너의 이름을 따서 '루실/Lucile/'이라고 하거나 이 당시 패션 리더였던 여배우 릴리 엘리스/Lily Elsie/가 메리 위도/The Merry Widow/'라는 연극에서 썼던 모자라고 하여 '메리 위도'라고도 불렀다그림 44.

구두는 다양한 스타일을 신었는데 대체로 앞부리는 둥글며, 힐은 중간이거나 높았다. 부츠는 앞에 레이스로 묶거나 단추로 여몄다그림 23.

3 우리나라의 패션 경향

개화기 남성의 복식은 외부적인 힘, 즉 개화사상이나 정부의 제도적 개혁 등에 의해서 여성보다 빨리 서양의 패션을 수용한 데 비하여, 여성은 신교육을 받은 신여성이나 기독교의 전파 등으로 서서히 자율적으로 수용하기 시작하였다. 이 당시 한복은 서양 패션의 영향으로 형태가 변하기도 하였고, 한복에 구두 혹은 쓰개치마나 장옷을 폐기하고, 서양의 검정 우산을 착용하는 한복과 서양복의 혼용으로서 복식 문화 접변현상을 보이고 있다.

여성복

남성복과 마찬가지로 최초의 서양 여성복식의 수용은 왕실의 여성이나 개화파의 부인, 혹은 해외에서 유학을 하고 돌아온 신여성에 의해 이루어졌다.

연대는 미상이나 영친왕의 생모인 순헌황귀비/일명 엄비/가 1890년대 서

양에서 유행하였던 S자 형의 깁슨 걸 스타일의 드레스를 입고 있는 것을 볼 수 있다그림 5. 허리가 꼭 끼고 플레어드 스커트의 드레스로 서양 패션을 그대로 직수입한 것을 알 수 있다. 머리에는 메리 위도 해트를 쓰고 꽃으로 장식하고 있다. 또한, 이 당시 서양여성도 우산이나 장갑을 장식용으로 들고 다녔는데, 순헌황귀비도 우산을 왼손에 들고 장갑을 끼고 있다. 이완용의 부인은 전통적인 한복 차림에 서양식 장갑을 끼고 있다그림 45. 이 당시 상류층에서는 서양의 장갑이나 우산 혹은 구두를 착용하였는데, 이는 상류층의 상징이기도 하다. 엄비는 외국 공관의 외교관 부인들을 통하여 서양문물에 일찍 눈을 뜨고, 1906년 진명여학교과 숙명여학교를 설립하여 여성교육의 보급에 힘썼으며, 여성들의 의식구조 변화에 일조하였던 인물이다.

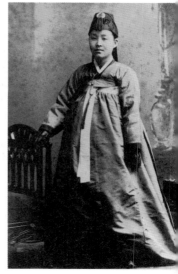
45

1899년 김윤정의 딸이며 윤치호의 부인인 윤고려/尹高羅, 고려라는 설도 있음/가 양장을 한 것이 서양 패션의 효시라는 설이 있다. 미인이기도 한 그녀는 성/姓/만 있고 이름이 없던 당시의 여성들 중에서 가장 먼저 '高羅'라는 이름을 스스로 짓고 외국인들과 만날 때는 윤코리아/Korea/로 소개했다는 이야기가 전해지고 있다. 그녀가 입고 있는 것은 그 당시 서양에서 유행하고 있는 깁슨 걸 블라우스와 플레어드 스커트이다그림 46. 또한, 이 당시 머리 모양은 퐁파두르/Pompandour/ 스타일이 유행하였는데, 윤고려도 이 헤어스타일에 깃털과 꽃으로 장식된 메리 위도 해트를 쓰고 있다. 퐁파두르 헤어스타일이란 로코코 시대 마담 퐁파두르의 헤어스타일에서 유래한 것으로, 앞 이마에서 머리를 높게 롤/roll/ 모양으로 올리는 스타일이다.

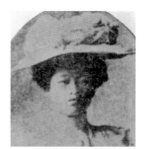
46

1900년 미국 유학을 마치고 귀국한 여의사 박에스더도 양장을 한 모습으로 귀국하였는데, 박에스더는 퍼프/puff/ 슬리브의 테일러드 재킷 안에 레이스로 장식된 블라우스를 입고 모자를 쓰고 있다. 이러한 차림은 1890년대 복식 개혁운동 이후 서양여성이 즐겨 입었던 모습 중

45 서양식 장갑을 끼고 있는 이완용 부인
46 메리 위도 해트, 지고 슬리브의 블라우스, 플레어드 스커트의 윤고려

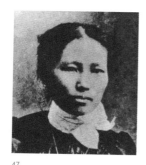
47

의 하나이다.

또한, 미국 유학생이었던 하란사도 양장차림이었는데, 스모킹으로 장식된 지고/gigot/ 슬리브의 블라우스와 스카프로 목을 장식하고 목걸이를 하고 있는 것을 볼 수 있다그림 47. 하란사는 이화학당에서 영어와 성경을 가르치며 기숙사 사감으로 있었는데 외출 시에 서양양장 차림으로 모자를 쓰고 베일로 얼굴을 가리고 자가용으로 외출하여 그 당시의 최고의 신여성으로 꼽혔다. 이는 20세기 초의 서양 여성의 패션과 똑같을 것으로 추측된다.

이로 미루어, 초기 서양 패션의 수용은 상류층이거나 미국 유학을 마치고 돌아온 신여성들에 의해 이루어졌고, 차림은 서양에서 직수입된 아르 누보 양식인 깁슨 걸 스타일인 것을 알 수 있다. S자 실루엣으로 지고 슬리브의 원피스 드레스이거나 블라우스, 그리고 고어드/gored/ 스커트가 주종을 이루고 있다그림 48. 또한, 하이 네크라인에 스모킹이

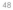
48

47 스카프와 목걸이를 하고 있는
 하란사
48 지고 슬리브의 블라우스와 플
 레어드 스커트

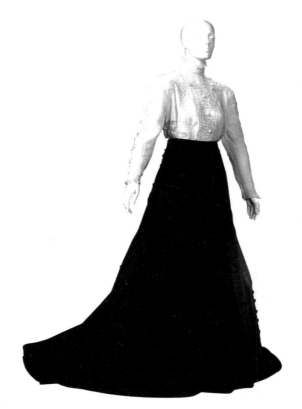

나 레이스로 장식하고, 꽃으로 장식된 모자를 쓰고 있다.

남성복

1900년에 발표된 문관복은 대례복, 소례복, 일상복 3종인데, 대례복은 영국의 궁중예복을 모방한 일본의 대례복을 참작한 것이고, 소례복인 연미복, 즉 프록 코트는 유럽에서 입었던 시민의 예복이며, 일상복은 유럽에서 착용되었던 색 코트이다.

　최초의 양복을 입은 사람은 유길준을 위시한 신사유람단으로서, 이 당시 영국에서 유행하였던 색 코트/sack coat/와 조끼, 빳빳한 스탠드 칼라의 흰색 셔츠, 그리고 보 타이/bow tie/ 차림이었다 그림 49. 이 당시 색 코트는 영국의 일상복으로서 3개의 단추가 달려 있으며 라펠/lapel/이 좁은 상의이며, 이 밑에 주로 줄무늬 바지를 입는 것이 보통이었다.

　예복으로는 검은색의 연미복, 즉 프록 코트를 입었다. 외출 시에는 실크 해트를 쓴 것을 순종의 순찰사진에서 볼 수 있다.

　또한, 대례복으로 영국식을 착용한 것을 볼 수 있다. 이 대례복은 진하시/進賀時/나 궁중배식/宮中陪食/ 등에 착용하는데, 대례복이 미비한 관원은 소례복인 프록 코트를 대신할 수 있었다. 1884년 우리나라 최초의 근대적 우체국인 우정국이 개설되고 전국 각지에 우체사와 전보사가 설치되어 우정 업무가 시작되었는데, 당시의 배달원의 모습을 살펴보면

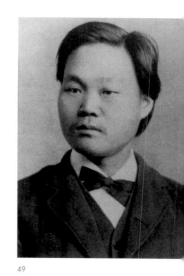

49

50

49　서양식 단발, 색 코트를 입고 있는 유길준
50　우정국 전보 배달원의 모습, 1894

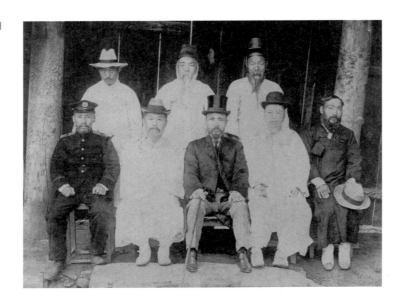

서양식 유니폼에 우리나라 패랭이와 서양의 실크 해트와 유사한 모자를 쓰고 있는 모습이 이색적이다. 스탠드 칼라에 단추가 달린 상의는 후에 배재학당이나 휘문고보 학생들의 교복 차림과 같다그림 50.

개화파 남성들은 상고머리에 흰색 두루마기, 저고리 바지 차림에 서양식 구두를 착용하고 다녔는데그림 51, 이는 문화 확증 단계의 두드러진 현상이다. 이러한 문화 확증의 단계에서는 전통 한복 차림과 서양복 차림 그리고 부분적으로 서양복식의 아이템을 차용하고 있다. 경찰관의 유니폼과 실크 해트와 볼러/bowler/ 해트, 파나마/panama/ 모자, 그리고 전통적인 갓 등 다양한 모자의 종류가 흥미롭다. 특히, 흰색의 파나마 모자는 고종의 승하 후 국상 기간 동안 백립/흰 갓/을 써야 하는데, 단발령 이후 갓을 만들어 파는 갓방이 없어져 흰 갓을 구하기가 어려웠던 시기에 대체물로서 날개 돋친 듯 팔리기도 하였다.

주 /Annotation/

1 차하순, 서양사 총론, 탐구당, pp.538–544, 1981

2 역사문제연구소, 사진과 그림으로 보는 한국의 역사 : 개항에서 해방까지, 웅진출판사, p.28, 2000

3 역사신문 편찬위원회 엮음, 역사신문 : 개화기(1876–1910), 사계절, pp.65–67

4 고종실록, 권21, 고종 21년 윤 5월 25일

5 황현·김준 옮김, 梅泉野錄, p.296, 1994

6 고종실록, 권34, 고종 33년 1월 11일

7 고종실록, 권33, 고종 32년 4월, 8월

8 고종실록, 권40, 고종 37년 4월 17일

9 생활혁명, 어제-오늘-내일을 엮는 장기시리즈, 「세상 달라졌다」 제2집, 복식의장 : 양복, 최초의 신사편, 조선일보, 1972, 최초로 양복을 입은 사람은 신사유람단으로 언더우드 목사의 권유로 기록되어 있으나, 외교 관례상 양복을 입어야만 했다는 상반된 설이 있다.

10 이경미·이순원, 19세기 개항이후 한·일 복식제도 비교, 한국복식학회지 50(8), pp.149–163, 2000

11 유희경, 한국 복식사 연구, 이화여자대학교 출판부, p.627, 1983

12 역사신문 : 개화기(1876–1910), p.30

13 J. Anderson Black & Madge Garland, *A History of Fashion*, London : Orbis, p.208, 발레이외즈는 쉽게 떼었다 붙였다 할 수 있게 디자인되었다.

14 Tortora, P. and Eubank, K., *Survey of Historic Costume*, New York: Fairchild Publications, pp.334–339, 1995

15 Kate Mulvey & Melissa Richards, *Decades of Beauty : The Changing Images of Women 1890–1990*, p.17, 1998

16 김민자, 아르데코(Art Deco) 양식과 Paul Poiret의 의상디자인, 생활과학연구, 제13권, pp.65–79, 1988

17 Wilson, E. & Taylor, L., *Through the Looking Glass*, BBC Books, pp.28–32, 1989, 이 유미주의 복식은 고대 그리스 복식에서 영감을 얻은 스타일이다.

18 Laver, J., Costume & Fashion : *A Concise History*, Thames and Hudson, p.207, 1986

19 Elizabeth Ewing, *History of children's Costume*, B. T. Batsford, p.109, 드로어즈란 16–19세기 초에 바지 안에 입었던 남녀 속바지이다. 길이는 무릎, 무릎 아래, 종아리까지 오며, 롱 존스(long johns)라고도 한다. 양장의 본격화와 기호의 변화에 따라 차츰 수요가 줄어 팬티가 그 기능을 대신하였다.

20 Tortora, P., & Eubank, K. 앞의 책, pp.340–343, 스목 드레스란 몸판의 요크 부분이 잘려 있고 그 밑으로 주름이 져서 벨트가 없이 헐렁하게 직선으로 내려온 드레스로 베이비 돌 드레스와 유사하다.

19세기말 연표

연 도	주요 뉴스	패션 동향
1850	1851년 런던 만국박람회 개최 1852년 나폴레옹 3세 즉위, 제2제정 시대 1853년 유제니(Eugene), 나폴레옹 3세 황비 즉위 1855년 제1회 파리 만국박람회 개최	1850년 블루머(Bloomer), 뉴욕에서 여성용 팬츠 발표 1856년 화학염색 시대를 여는 아닐린 염료의 발견 1858년 오트 쿠튀르의 창시자인 찰스 워스가 파리에서 자신의 매장을 개장
1860	1862년 미국 남북전쟁으로 유럽의 면화 파동	1860년 유제니 황후의 라메르 드 글라스 지방 소풍 때 입는 것을 계기로 로브 아 라 폴로네즈 유행 1864년 찰스 워스, 유제니 황후의 의상공급자로 선정 1869년 찰스 워스에 의하여 버슬 스타일 유행
	1863년 고종 즉위(~1907), 대원군 섭정 1866년 병인양요 1867년 경복궁 재건 완공	
1870	1870년 제2제정 붕괴, 제3공화정의 시작 1874년 쁘렝땅 백화점이 상품 카탈로그 발행, 모네의 '해뜨는 인상'을 필두로 인상파 화가들의 작품전 개최 윌리암 모리스, 모리스 상회 설립 영국에서 예술 공예운동 고조	재봉틀의 공급으로 인한 기성복의 발전 같은 원단의 베스트, 재킷, 바지로 된 남성복 슈트가 유행 1875년 두세(Jacque Ducet) 매장 개설
1880	1882년 3국동맹(독일, 오스트리아, 이탈리아) 성립 1889년 제3회 파리 만국 박람회 개최 에펠탑 완성	1889년 파리 만국박람회에서 인조섬유로 만든 옷이 보임
	1880년 김기수, 김홍집 등 수신사 일본에 파견하여 근대개혁 시도 1881년 일본에 신사유람단, 미국에 외교사절단 파견 1882년 임오군란으로 대원군 재집권 한미수호통상조약 1886년 이화학당 설립	1884년 우리나라 최초의 근대적인 우체국 '우정국' 낙성, 갑신 의복개혁으로 조복, 사복, 일반국민들의 복장 간소화 1885년 서양식 병원 제중원 설립, 배재학당 설립, 직조국 설립으로 직물을 짜기 시작
1890	1893년 에디슨 활동사진 발명 1896년 제1회 근대 올림픽이 아테네에 개최	버슬이 사라지고 아르 누보 양식의 S자 실루엣의 드레스가 유행, 블루머즈 스포츠 스타일이 자전거를 탈 때 입는 의복으로 유행 1891년 크로스와 베반에 의한 비스코스 레이온이 발명 1892년 『보그』지가 창간되어 패션에 대한 소개가 활발
	1894년 갑오개혁, 신분제의 폐지, 과부 개가 허용, 신학제에 의한 공교육 실시, 서구식 내각제로 정부개편, 갑신의제 개혁으로 서구사회의 복식제도 수용 화신상회(화신 백화점) 설립	1895년 고종에 의한 단발령, 외국물품을 수입하는 회사에 의하여 양복지 수입, 백완혁에 의하여 한성피복회사에 양복부 설립 1896년 육군 복장 법칙이 제정되어 구군복이 구미식 군복으로 바뀜, 독립신문에 양복 주문 광고, 단발령 1899년 사신과 외교관의 복식이 서양화, 윤고려의 서양복 착용 1890년 대 후반 서재필, 윤치호를 중심으로 독립협회운동과 만민공동회운동에 의한 개화운동, 여권 운동 진행, 장옷이나 쓰개치마의 폐기, 순헌황귀비에 의한 서양의 깁슨 걸 스타일의 드레스 착용
1900	1900년 제4회 파리 만국 박람회 개최	1900년 오트 쿠튀르계 공동으로 작품 발표
		1900년 칙령 제14, 15호로 문관복장 규칙이 정해짐(대례복, 소례복, 일상복) 하란사의 서양복 착용

1900년대 패션

1900년대는 많은 예술가들에 의하여 새로운 예술사조가 등장하는 가운데 생활 전반에는 아르 누보 스타일이 풍미하였다. 의생활에 획기적 변화가 일어나 실용성, 편안함을 통한 자연스러움과 자유로움이 새로운 멋으로 부각되었는데, 여성복에서 푸아레, 샤넬 등에 의해 현대적 감성으로 표현되었다. 남성복에서도 에드워드 7세에 의해 추구되었던 우아한 스포츠 패션의 등장으로, 20세기를 통하여 계속 패션의 키워드가 될 캐주얼화·스포츠화의 경향을 예고하였다.

우리나라에서는 강제적으로 관복이 먼저 서구화되고, 상투가 사라진 머리에는 갓 대신에 중절모를 쓰게 되었으며, 일상생활에서도 도포와 중치막이 사라지고 소매가 간편한 두루마기만 착용하게 되었다. 여성복에서는 세 가지 스타일이 있었는데, 당시 서구에서 유행하였던 에스레터 스타일 및 버슬과 지고 슬리브 등 극소수가 착용하였던 양장, 대다수가 입었던 고유의 한복과 반양장이 그것이다. 이 시기의 특징적인 반양장차림은 신교육을 받은 여성들과 전도부인 등 사회적으로 영향력이 컸던 계층에서 착용하였다.

1 사회·문화적 배경

국 외

19세기를 통하여 민주사회로의 구조적 변화를 거의 달성한 서양에서는 산업화사회로 급속하게 달려가고 있었다. 전기는 생활에 많은 변화를 가져왔고, 길 위에는 마차 대신에 자동차들이 달리기 시작하였다. 20세기가 과학과 정보화의 시대라면 그 기초는 처음 10년간에 이루어졌다고 하겠다.

1901년 이탈리아인 마르코니가 발명한 라디오가 대서양을 건너 전파를 탔으며, 1903년에는 라이트 형제의 비행이 성공하였다그림 1. 또한, 같은 해에 파나마 운하를 영구 조차/租借/하는 등 미국이 세계무대에 강력하게 등장하였다. 역시 같은 해에 최초의 영화인 '대열차강도/The Great Train Robbery/' 가 완성되어 20세기를 영상시대로 만들어 가는 문을 열었다. 1905년에 아인슈타인이 내놓은 상대성이론은 시간, 속도, 공간에 대한 새로운 개념을 제시하였다.

한편, 산업화를 빨리 이룬 강대국들은 원료 공급과 시장 개척을 위하여 밖으로 식민지 확보에 나섰으며, 안으로는 세력 간의 외교적 균형을 이루어 벨 에포크/bell epoque/라 불리는 평화시대를 이루었다. 물질적 풍요와 평화로 인해 생활 전반에 스타일에 대한 관심이 커졌으며, 뛰어난 예술가들에 의해 새로운 예술양식들이 많이 나타났다. 역사상 그 어느 시대보다도 드높은 감각과 감성의 자유를 구가하게 된 프랑스에서는 20세기를 빛낸 수많은 예술가들을 배출하여 파리를 예술의 도시로 만들었다. 문학에서 에밀 졸라, 드 모파상, 아나톨 프랑스, 말라르메, 화가인 마네, 모네, 르누아르, 드가, 세잔느, 고갱, 작곡가인 마스네, 생상, 비제, 드뷔시, 라벨 등이 활발한 작품 활동을 하고 있었고, 현대미술의 원형을 창조하였다고 평가되는 피카소가 1904년 파리

1 인류 최초의 비행 성공

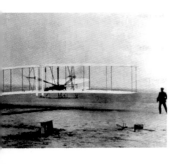

에 정착하여 1907년 큐비즘으로 주목을 받는다. 영국에서는 패션의 역사에서 이 시기를 에드워디언 시대라고 부를 만큼 패션과 사교생활을 중요시하였던 에드워드 7세가 즉위하여 패션에 대한 관심을 고조시키며 활기를 불어넣었다.

자동차 시대와 미국

이 당시 미국에는 해마다 50만 명 이상의 이민자들이 해외에서 새로이 들어오고 있었으며, 총 인구의 40%가 도시 근교에 살며, 500만 이상의 여성들이 직업을 가지고 있었다. 그러나 노동자의 주당 평균 임금이 12달러였던 1900년경에 대당 3,000달러가 넘었던 자동차는 부자들의 사치스런 애호품에 불과하였다. 자동차 경주는 사회적인 이벤트로서 주목을 끌기도 하였다. 그러다 1908년에 헨리 포드/Henry Ford/가 첫 모델 T를 만들어 대당 850달러에 판매하기 시작하면서 자동차는 더 이상 부자들의 장난감이 아니었고, 자동차의 시대가 개막되기에 이른다.

그러나 러시아에서는 1905년 제1차 혁명이 일어나 혼란에 빠져들기 시작하였고, 청일전쟁에서 그 약체가 드러난 청나라는 침몰 직전의 거함과 같았다. 이와 같은 지정학적인 세력의 불균형 속에서 일본의 조선합방은 이미 구체화되고 있었다.

국 내

일본은 1905년에 을사보호조약으로 외교권을 박탈하고, 1906년에 사법권을 장악하였으며, 1907년 헤이그 밀사사건을 기회삼아 고종을 양위시키고 군대를 해산하였다. 이러한 와중에 폐쇄적인 조선사회에도 새로운 문물들이 소개되기 시작한다. 1900년 영국 기사 브라운이 설계한 덕수궁 석조전이 기공되고 독일인에 의한 호텔이 들어섰으며/1902/ YMCA/皇城基督敎靑年會/가 창립되었다/1903/. 한강철교/1900/, 경인선/1900/ 그림 2및 경부선/1905/이 완성되었고 1903년에 황제용 자동차를 미국에서 구입하

였다. 1904년에는 영국인 어니스트 토머스 베델/Earnest Thomas Bethell, 裵說/이 『대한매일신보/大韓每日申報/』와 영자지/英字紙/『코리아 데일리 뉴스/Korea Daily News/』를 창간하였다. 이어서 출판사, 인쇄소 등이 설립되었고, 특히 양정, 휘문, 중동, 명신/현 숙명/ 및 공립보통학교 등 수많은 각급 학교가 개교하였다. 1909년까지 일제 통감부의 까다로운 조건에도 불구하고 인가를 받아낸 학교 수가 2,232개에 이르는 것은 신교육으로 실력을 배양하여 국권을 회복하고자 하는 우리나라 민중과 애국계몽 운동가들의 불굴의 노력의 결과이다.[1]

이러한 교육열은 새로운 지식체계를 적극적으로 받아들임과 동시에, 새 문물에 대해 긍정적 자세로 전환하는 밑거름이 되었다.

또한, 애국계몽운동의 일환으로 국사, 국어, 국문, 지리 등의 근대적 학문체계를 수립하려는 국학운동이 신채호, 장지연, 박은식 등에 의하여 추구되었다.[2]

1906년 주시경이 『대한국어문법/大韓國語文法/』을 간행하였고, 이인직의 신소설 「혈/血/의 누/淚/」가 천도교에서 창간한 『만세보/萬歲報/』에 연재되기 시작하였다. 1908년에는 최남선이 최초의 월간종합지 『소년/少年/』을 창

간하여 「해/海/에게서 소년에게」를 발표하였고, 단성사·장안사·연흥사 등의 극장이 개설되었다. 반면에 일본 영화가 만들어져 전국 순회공연을 하면서 활동사진이라는 말이 생겨났으며, 변사/辯士/가 등장하였고, 일본 노래가 소위 '창가/唱歌/'라는 형식으로 만들어져 유행하기도 하였다.[3]

1904년에 경무사에서 기생을 제외하고 부녀자의 인력거 합승왕래를 금한 것을 보면 여성들의 외출이 상당히 빈번해진 것을 알 수 있다.[4]

1907년에는 남자 17세, 여자 15세 이하의 조혼/早婚/을 금하였고, 아울러 국채보상부인회, 국역선회/國減膳會/, 탈환회/脫環會/ 등의 여성단체가 조직되어 여성들의 사회활동이 이루어졌다.

1908년 일본은 동양척식회사/東洋拓植會社/를 설립하여 식민지 수탈을 본격화하였으나, 이토 히로부미/伊藤博文/가 1909년 10월 하얼빈 역에서 안중근 의사에 의하여 사살되는 사건이 발생하였다.

2 세계의 패션 경향

여성복

20세기를 전후하여 괄목할 만한 발전을 이룬 과학과 기술 분야는 당시의 생활양식에도 많은 영향을 주었다. 직물, 색채, 재단 및 봉제술 등은 의복 착용의 목적에 따라 다양하게 발전하였으며, 직업·스포츠·여가생활에도 많은 영향을 미쳤다.

세기말의 의사, 예술가, 여성단체에 의해 시도된 의생활의 개혁과 해방은 여성 패션이 더 기능적이고 편안하게 변화하였음을 의미함과 동시에 여성의 사회적 지위가 향상되었음을 반영하는 것이다.

이 시기의 여성 패션은 소재의 사용이나 재단 및 트리밍 처리 등에

3

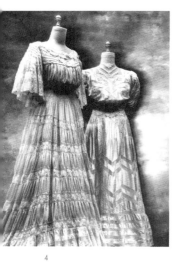

4

서 매우 사치스럽고 호화로웠으나 색상은 중후하였으며, 이는 입은 사람의 사회적 지위를 나타내는 것이기도 하였다. 20세기가 시작되자 곧 제기된 복장개혁/clothing reform/으로 말미암아 아르 누보/art nouveau/의 영감에 의해 단순화된 디자인, 생동감 있는 색채, 새로운 장식 방법 등이 등장하였다. 아르 누보의 기본적인 특징은 부드럽고 유연한 선, 자연에서 영감을 받은 단순한 장식 등이며, 소재 개발을 이끌어 낸 디자인 작업으로 다양하게 전개되었다.

아르 누보와 S 레터 스타일

허리를 강조하는 S형의 실루엣이 1908년경까지 계속되었다. 몸통과 힙을 코르셋으로 졸라매어 가슴 부분을 강조하였으므로 옆에서 볼 때 S자형으로 보였다그림 3. 세기말 이래 애용되던 하이 네크 칼라와 가슴이 강조된 풀 보디스의 상의에 스커트의 엉덩이 부위는 꼭 맞고 아래쪽으로 치맛자락이 퍼지면서 많은 주름을 형성하였다. 데이 웨어에는 높은 스탠드 칼라를 부착하였으나, 이브닝 웨어에는 깊게 파인 브이 네크라인이나 스퀘어 또는 라운드 네크라인이 사용되었고 때로는 레이스나 얇은 천으로 피슈/fichu/를 달기도 하였다. 일반적으로 드레스는 허리선에서 위아래를 연결한 원피스 스타일이었는데 1900년경부터 프린세스 라인이 많이 보이기 시작하였다.

셔츠 웨이스트 블라우스와 스커트, 테일러드 재킷

여성의 사회활동이 점점 증가하면서 치마길이를 짧게 하고 남성복에서 받아들인 셔츠 웨이스트 블라우스와 스커트의 착용이 널리 보급되었다. 기성복으로 보급되던 남성복과 같은 형태의 블라우스를 제외하면 대부분이 프릴, 터킹, 주름, 레이스, 자수 등 다양한 방법으로 장식되었다. 소매는 좁고 길거나 비숍 슬리브, 퍼프 슬리브, 레그 오브 머튼 슬리브 등이 인기가 있었다. 때로 기모노 슬리브도 입혀졌는데 넓

3 장식이 풍부한 S자형의 드레스
4 레이스가 풍부한 엠파이어 스타일의 세미 포멀 드레스, 1903~4년경

고 긴 소매에는 러플 장식이 달렸다. 1905년 이후에는 7부 길이로 짧아진 소매들이 등장한다. 볼레로는 블라우스의 매력적인 마감처리가 보일 수 있도록 디자인하였다.

치마는 여러 폭으로 된 고어드 스커트/gored skirt/형이 많았다. 길이는 여러 가지로, 트레인이 있는 것도 있었는데 브레이드, 주름, 터킹, 스티치, 러플 등으로 다양하게 장식하였다.

남성복과 같은 재킷 종류도 많이 입었는데 길이는 허리에서 엉덩이 길이까지 여러 가지가 있었다. 짧은 재킷은 비교적 꼭 맞고 긴 재킷은 남성복 재킷과 같이 헐렁하여 색/sack/ 스타일이었다.

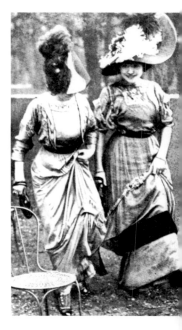

5 호블 스커트

엠파이어 스타일과 호블 스커트

인체를 억압하는 S형 의상은 어깨에서부터 부드럽게 흘러내리는 새로운 스타일이 등장함에 따라 서서히 사라지게 되었다. 처음에는 예복에 애용되던 엠파이어 스타일은 점차 일상복에도 유행되었고, 허리선은 약간 올라갔다그림 4. 이 시기에 불어 닥친 오리엔탈리즘과 러시아 발레의 영향은 프랑스 제정기의 엠파이어 스타일보다 좀 더 여유 있는 형태와 생동감 있는 색채로 당시의 패션계에 바람을 불러일으켰다. 1903년부터 제1차 세계대전 이전까지 파리 패션계의 제왕으로 군림하였던 폴 푸아레는 탁월한 감성으로 이러한 시대정신을 새로운 작품들로 표현해 내었다. 그는 동양 모드가 가미된 엠파이어 스타일로서 여성들을 코르셋에서 해방시켰으나, 스커트가 무릎 부분에서 좁아지는 디자인을 발표하여 유행시킴으로써 1910년경 스커트는 걷기 힘들 정도로 좁아지게 되었고 호블 스커트가 등장하였다그림 5.

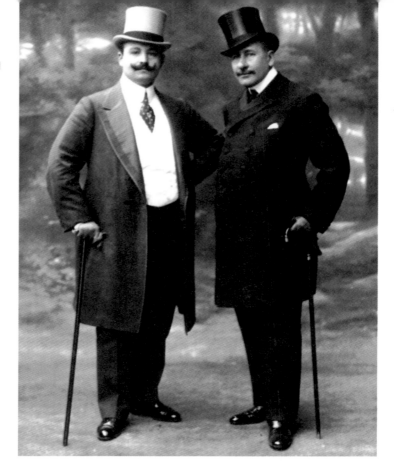

남성복

드레스 코트에서 디너 재킷으로

검은 드레스 코트와 흰 베스트, 윙 칼라/wing collar/, 케이프, 톱 해트/top hat/, 외알 안경, 그리고 단춧구멍에 꽂은 카네이션 한 송이. 이것이 바로 종종 물랭 루주/Moulin Rouge/의 포스터에 그려지거나 당시의 인기 소설 괴도 루팽/Arsene Lupin/의 모습으로 묘사되던 벨 에포크 시대의 전형적인 멋쟁이 신사의 정장 차림그림 6이다.[5] 그러나 이렇게 애용되던 검은 드레스 코트들은 약간 캐주얼하고 편안한 디너 재킷의 등장으로 매우 의례적인 경우에만 착용하게 된다. 디너 후에 스모킹 룸에서 착용하

기 시작하였기 때문에 스모킹 재킷/smoking jacket/이라고 불리기도 하였던 이 재킷은 곧 유럽과 미국으로 유행되어 현대적 우아함/modern elegance/의 상징처럼 되었다. 무엇보다도 캐주얼하고 세미 포멀한 간편함 때문에 카지노나 스파/spa/, 휴양지 등에서 많은 신사들이 즐겨 착용하여 프랑스에서는 몬테 카를로/Monté Carlo/[6]라고 불렀다. 미국에서는 턱시도 파크 클럽/Tuxedo Park Club/에서 명칭이 유래하여 턱시도라는 이름이 붙었다.

에드워드 7세의 실용적 우아함

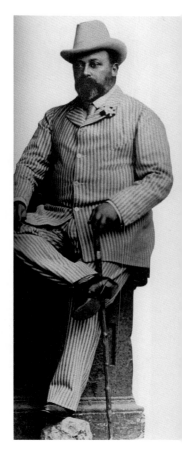

7 에드워드 7세의 캐주얼 패션

1901년에 빅토리아 여왕으로부터 왕위를 계승한 영국의 에드워드 7세는 당시의 남성 패션계에서도 제왕의 영향력을 행사하고 있었다. 그가 가는 곳마다 전 유럽의 테일러들이 몰려들어 그의 사진을 찍고 옷차림을 기록할 정도였다. 세기의 전환점에서 에드워드 7세는 실용성과 편안함을 남성복에 도입함으로써 남성 패션에서 진정한 의미의 현대를 여는 구심점 역할을 하였다그림 7. 그는 뛰어난 취향으로 라이프 스타일과 의생활에서 실용적 우아함/practical elegance/을 보여 주었다. 또한, 그는 새로운 세대의 스포츠 웨어를 소개하였다. 폴로, 사이클링, 테니스, 카누, 세일링 등 야외운동은 단순히 신체운동만이 아니라 아름다움과 멋, 사교생활을 의미하게 되었다. 따라서, 우아하면서 실용적인 스포츠 패션이 출현하였고, 니커보커즈/knickerbockers/와 노퍽 슈트/Norfolk suit/ 등이 유행하였다.[7]

라운지 슈트, 모닝 코트, 프록 코트

19세기를 통하여 가장 널리 입혀졌던 프록 코트는 20세기에 접어들면서 새로운 스타일의 등장과 함께 그 착용 빈도가 현저하게 줄어들었다. 이 당시 유럽의 대도시에서 행인들의 옷차림을 관찰한 기록에 의하면, 라운지 슈트가 절대적으로 많아 프록 코트의 3배가량, 모닝 코트의 2배 정도 되었다고 한다. 프록 코트는 연령이 높은 계층이나 의

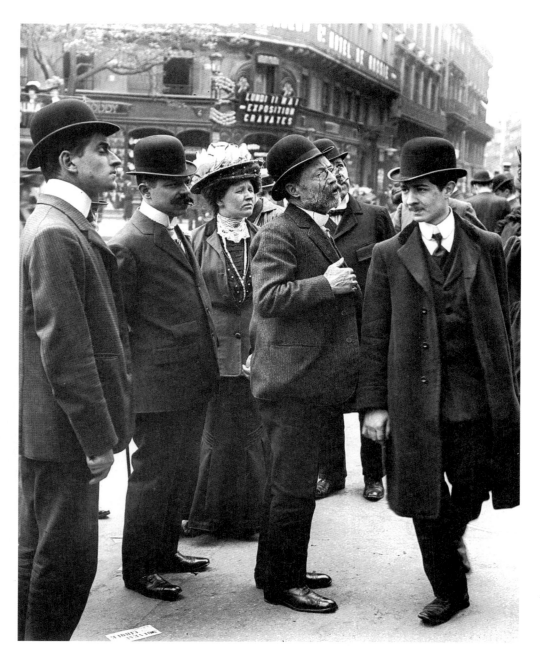

8 볼러를 쓰고 라운지 슈트와 체스터필드 코
트를 입은 1900년대 몽마르트 거리의 패션

례적인 경우에 착용되었는데, 1901년에 멋쟁이로 알려졌던 프랑스 대통령인 폴 데스카넬/Paul Deschanel/이 전통적인 드레스 코트 대신에 프록 코트 차림으로 결혼하여 화제가 되기도 하였다. 반면에 모닝 코트는 세미 포멀/semi-formal/한 특성 때문에 인기가 있었으며 검은색이나 회색 또는 줄무늬가 있는 바지와 같이 입었다.

통이 좁은 바지와 같이 입었던 라운지 슈트는 중류, 하류 계층의 유니폼이 되다시피 하였다. 넓은 어깨와 작은 라펠에 포 버튼/four button/의 재킷은 바지와 함께 전체적으로 테이퍼드 실루엣이었고 이 당시 패션 감각을 추구하는 도시민들이 가장 선호하는 의복이었다그림 8. 시간이 지남에 따라 슈트는 점점 인체에 꼭 맞게 되었고, 라펠은 길어졌다. 발목 길이의 바지는 아래쪽으로 내려가면서 좁아졌으며, 위로 접어 올린 바짓단/커프스/이 있었으며, 다리미질하여 바지주름을 세웠다그림 9.

회색이나 짙은 갈색 또는 어두운 파란색 등의 트위드나 홈스펀, 서지 등을 사용하였는데, 특히 서지가 가장 인기 있었다.

오버코트는 슈트에 따라 맞추어 입었다. 이 시기에 가장 우아한 오버 코트는 체스터필드로서 싱글 여밈에 벨벳 칼라가 달렸는데 세미 포멀한 경우에 입었다그림 8. 그리고 홈스펀이나 해리슨 트위드로 만들어서 약간 두터운 얼스터/ulster/는 더블 여밈이었으며 여행이나 일상 외출복으로 캐주얼하게 착용하였다.

액세서리 및 기타

퐁파두르 헤어스타일과 큰 모자들

목 뒤에서 리본으로 묶은 웨이브 있는 헤어스타일 위에 작은 모자를 애용하던 여성들에게 위로 올리거나 부풀린 퐁파두르 헤어스타일이 유행하게 되었다. 얼굴 근처에서 크고 풍성하게 부풀려 빗은 다음, 뒤

9 함부르크를 쓰고 바짓단과 앞주름을 세운 바지 차림의 프랑스 소설가 레이몽 러셀의 스파(spa) 의복

10

11

로 모아 올리는 이 머리 모양은 마담 퐁파두르/Pompadour/에서 유래하여 그 이름이 붙었다그림 10. 1904년에는 런던에서 처음으로 퍼머넌트 웨이브가 등장하여 화제를 불러일으키며 보급되기 시작하였다. 퐁파두르 스타일의 유행에 따라 모자의 부피도 커지게 되었는데 깃털, 조화, 레이스, 나비 모양의 리본 등으로 풍성하게 장식하여 더욱 큰 외양을 만들었다. 차양이 없는 토크나 차양이 있는 픽처 해트/picture hat/ 그림 11가 많이 쓰였다. 또한, 1905년 시어즈 로벅/Sears Robuck/의 카탈로그에 전 페이지에 걸쳐 75가지의 다양한 디자인의 깃털 모자장식이 소개된 것으로 보아, 외출이 늘어난 여성들의 모자에 대한 수요 증가와 함께 당시 패션에서 모자의 중요성과 깃털장식의 유행을 알 수 있다. 이 밖의 머리 장식으로 보석 빗들이 많이 쓰였고, 줄리엣 캡/Juliet cap/이라 불리는 진주 장식의 작은 스컬 캡/scull cap/도 많이 사용되었다.

남성용 모자

이 시기에 가장 많이 쓰인 것은 볼러/bowler or derby/로서 공식적인 행사 이외에는 거의 모든 곳에 볼러를 쓰게 되었다그림 9. 멋을 부리는 젊은 이들은 디너 재킷에도 이 볼러를 쓰곤 하였다. 톱 해트는 주간에는 거

10 퐁파두르 헤어스타일의 미국 여성들, 1901
11 픽처 해트

의 쓰지 않았다. 이 밖에 에드워드 7세에 의해 **빳빳한** 펠트로 만들어진 함부르크/Hamburg/[8]와 부드러운 펠트로 만들어진 트릴비/Trilby/가 유행하였는데, 그 형태는 같아서 크라운이 볼러보다 각지고 약간 높고 주름이 있다그림 7, 8. 볼러보다 캐주얼한 차림에 사용하였으며 트릴비는 여행이나 전원에서 저녁에 쓰는 편안한 모자로 애용되었다. 여름에는 검은 리본이 둘러쳐진 밀짚으로 만든 파나마 모자와 보터/boater/ 등을 수트에 어울리게 착용하였다.

신발 및 장신구

여성의 스커트 길이가 짧아지면서 여성 신발도 패션 분야의 하나로 부각되기 시작하였다. 기본적인 주간용 신발이었던 부츠 대신 앞부분이 납작한 펌프스를 일상적인 신발로 착용하게 되었다. 펌프스는 앞이 뾰족하고 곡선적이며 중간 높이의 굽이 특징인데 대부분 발등 위에 끈을 달았다. 남성들은 발목 길이의 끈이 있거나 단추가 나란히 달려 있는 부츠 등 짙은 색의 구두를 신었는데, 신발 위로는 직물로 만든 각반을 착용하여 다리 부위를 정리했다. 에나멜 구두는 예장용 야회복과 함께 신었다.

모자, 장갑, 핸드백은 여성들에게 필수적인 외출용 장신구였다. 이와 더불어 여름에는 양산을, 겨울에는 머프를 착용했다. 정교하게 세공된 보석, 깃털 목도리, 부채 등은 이브닝 드레스를 완벽하게 하는 장신구들이었다. 남성들의 복장은 가슴에 포켓 행커치프와 장갑, 지팡이 등으로 마무리하였다. 더 나아가 값비싼 재료로 만든 타이 핀, 셔츠 버튼, 커프스 링크스 등을 장식용 품목으로 착용하였다. 손목시계도 이 시기에 등장하였다.

3 우리나라의 패션 경향

19세기말 급격하고 혼란스러운 사회 변화 속에서 의생활도 국민의 바람과는 상관없이 변화의 흐름을 탔다. 새로운 복제 개혁이 관으로부터 주도되어 외교관을 비롯한 일부 각료들과 개화파 인사들이 서구식 의복을 착용하였으나, 대다수 민중은 여전히 고유 복식을 유지하고 있었다. 이 시기에는 수구파, 개화파, 친일파, 친러파, 또는 기독교, 천도교 등의 종교적 성향에 따라 옷차림의 선택이 달라졌는데 이렇게 이데올로기를 추구하고 표방할 수 있는 계층 역시 한정된 일부였다. 그러나 새로운 지식으로 실력을 쌓아 나라를 구하자는 애국계몽 운동의 일환으로 전국에 교육열이 확대되어, 반상/班常/의 구별 없이 보다 많은 청소년에게 신지식 습득의 기회를 부여하여 개화에서 비롯되는 새로운 질서를 긍정적으로 받아들이려는 인식이 널리 보급되었다.

따라서, 1900년 초만 해도 양이/洋夷/와 일본에 대한 적대적인 감정으로 양복 착용이 극히 드물었으나, 1907년에 서울거리에 양장여인이 등장했다는 기록[9]이 있고, 1910년 3월에 반양장을 여학생에게만 한하고 창기/娼妓/들에게 금한 훈령을 내린 것으로 보아 양장에 대한 당시의 시각이 많이 변화한 것을 알 수 있다. 반양장이라는 명칭에서 알 수 있듯이 한양/韓洋/ 절충식의 패션과 아울러 국제 패션을 그대로 도입한 양복과 양장 및 고유의 한복 등 세 가지 양식이 공존하고 있었다. 서양 복식과 장신구류를 제외하고는 거의 가정에서 직접 만들거나 삯바느질에 의존하고 있었으며, 직물은 가내수공업이나 소규모 직조공장에서 공급되었다. 그러나 수입 직물에 대한 선호가 높아 1903년 1월에 고종황제가 의복 사치를 금하기 위하여 직접 국산 어의를 착용하였고, 같은 해 3월에는 외국산 옷감의 사용금지와 아울러 공산품 장려를 지시하였다.[10]

1906년 이후에는 섬유공업이 가내공업에서 근대식 형태의 기계공업으로 발전하는 변화를 맞게 된다.

여성복

개화에 차츰 눈을 뜨게 된 여성들은 신분계급의 몰락과 지위 향상 등의 사회적 변화와 더불어 외부 출입이 가능하게 되었고 서양인들의 의복의 편리함을 보고 모방하기 시작하였다. 19세기말을 기점으로 활발하게 전개된 여성운동으로 사회에 진출하게 된 신여성들이 선교사들의 영향 아래 생활 개선을 위하여 노력을 기울였는데 1906년에 발족한 여자교육회/女子敎育會/는 의복 개량에 관한 상당한 역할을 하였다. 당시에 유행하던 견직물의 옷을 삼가고 짙은 색의 모/毛/나 면/綿/ 등의 실용적인 것을 애용하자는 건의와 함께 개량된 의복의 디자인까지 제시하였다. 또한, 1907년 숙명여학교와 진명여학교가 세워지고 1908년에는 세브란스 간호원 양성소가 설립되어 이화학당과 더불어 학생들은 한복과 양복의 절충식 교복과 제복을 입고 다니게 되었다. 새로운 교육제도는 새로운 의복을 받아들이는 적절한 기회였으며, 동시에 학문에 대하여 전통적으로 높은 가치를 부여하던 우리 사회에서 공부하는 이들이 입는다는 사실로 인하여 긍정적으로 받아들여졌던 것으로 보인다.

한 복

조선 말기의 기본적 의복구성인 저고리, 치마, 바지, 마고자, 배자, 두루마기가 계속 착용되었으나, 내외용 쓰개치마와 장옷의 사용이 줄고 속옷의 종류가 간소화되었다. 18세기부터 짧아지던 저고리 길이가 19세기말까지 계속 짧아져 한 뼘 정도인 19~20cm가 되어 겨드랑이 밑에 두르는 허리띠가 반드시 필요하였는데 이러한 경향이 이 당시에도

12 두루마기를 입은 양반 부녀자. 짧은 저고리의 전통적 차림이다. 1900

13 가무를 위한 기생의 옷차림. 편안하고 활동적인 긴 저고리를 입었다.

그대로 계속되었다. 그러나 지역적으로 저고리 길이를 길게 입는 곳이 있었고, 도시의 개화여성과 일부 기독교 계통의 여성들은 긴 저고리를 착용하기 시작하였으므로 길이가 서로 다른 두 종류의 저고리가 동시에 입혀지고 있었다_{그림 12, 13}. 치마는 다른 색으로 배색하는 것이 일반적이었는데 이화학당에서 창립 초기에 학생들에게 붉은색 목면으로 치마저고리를 만들어 입힌 것은 매우 이색적인 일이었다. 1902년부터는 다시 옥색치마에 흰 저고리를 배색하여 교복으로 입었으나, 이후 전도부인들이나 개화여성들이 통치마와 약간 길어진 저고리를 같은 색으로 입고 다니면서 아래위를 같은 색으로 배색하는 것이 새로운 착장방법으로 자리잡게 되었다.

반양장

이 시기의 반양장으로 구별된 차림은 주로 저고리와 치마를 착용하되 헤어스타일이나 신발을 서양식으로 하거나 활동에 편리하도록 저고리 길이를 길게 하고 치마를 약간 짧게 변형시켜 입은 스타일이다. 또한, 당시 여자 복식을 활동에 편하도록 개량하자는 논의가 활발하였는데, 주된 내용은 저고리를 길게 하고 치마는 걸어 다닐 때에 편하도

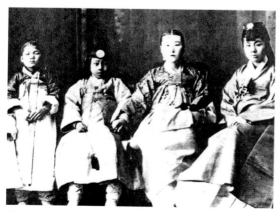

12

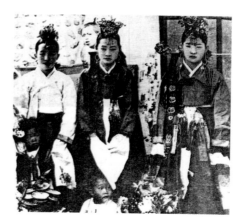

13

록 통치마로 하자는 것이었다.[11]

1907년 5월 21일자 『제국신문』에 부인회에 참석하는 여성들의 옷차림을 묘사한 다음과 같은 기사가 있다.

'복식은 남자 적오리에 치마를 입고 머리는 서양부인의 머리갓치 쪽지고 머리에 아무것도 쓰지 않고 우산만 들고 단이며…'

이것은 내외용 쓰개를 벗어 던지고 양산을 들고 긴 저고리를 입은, 사회활동에 참여하는 여성들의 패션이었다. 1907년 최활란이 동경에서 유행하던 퐁파두르 헤어스타일에 양말과 검정구두, 짧은 검정 통치마, 즉 반양장 차림으로 귀국하여 세간의 화제가 되었다.

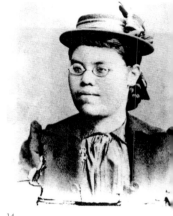

14

양 장

1900년에 미국에서 의사 공부를 마치고 귀국한 박에스더그림 14와 이화에서 영어와 성경을 가르쳤던 우리나라 최초의 문학사인 하란사/河蘭史/도 미국 유학 후에 돌아와 양장을 하고 다녔다.[12]

이들의 양장은 엄비와 윤고려가 예복 차림으로 화려하였던 데 비하여 사회활동에 적합한 블라우스와 테일러 재킷, 롱 플레어드 스커트, 크지 않은 모자 등의 차림이었는데, 이는 선교사 알렌 부처가 1903년에 찍은 사진 속 부인의 모습과 대동소이하다그림 15. 즉 이 시기의 서구 패션이었던 S자 스타일의 미국형인 깁슨 걸/Gibson's girl/ 스타일이었다.

여기에 비하여 숙명여학교에서 1907년에 학생들에게 착용시킨 양장 교복은 유럽식 스타일로서 자주색 원피스 드레스에 안쪽이 분홍색인 커다란 모자/bonnet/였는데 형태는 지금의 간호사 복장과 비슷하였다그림 16. 이것은 머리모양만 서양식으로 바꾸거나 구두만 신어도 반양장이라고 하던 시절에 상당한 모험이었고 부정적인 반응과 시선 속에서 결국 3년 후에는 다시 자주색 한복으로 교체하였다.[13]

이렇게 시작된 양장 차림은 조금씩 조심스럽게 우리 의생활 속으로

15

14 박에스더
15 하이 네크의 블라우스와 긴 A라인의 스커트가 S자 스타일인 알렌 부인의 모습. 치마 아래에 보이는 세 줄의 핀 턱(pin tuck)이 이 당시 한복 통치마 도련에 핀 턱을 잡아 길이를 줄였던 것과 흡사하여 흥미롭다. 1903

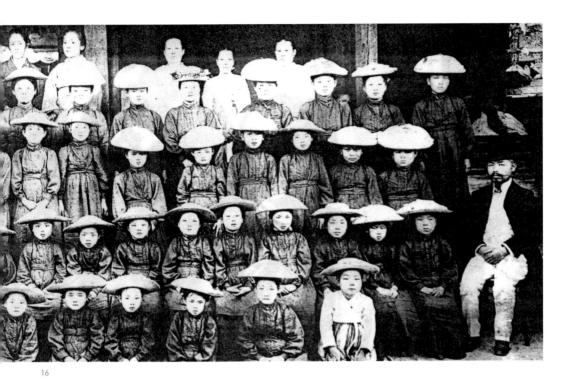

16

17

파고들었으며, 각종 부인회나 교회에 다니는 여성들 중에서 양장이나 혹은 일본 옷을 입기도 하였다. 1908년에는 '부인양복점'이 처음으로 문을 열었는데 일반인들이 입기에는 상당히 비싼 가격이었다. 이 무렵에 의복의 개량을 강조하던 신문들이 사치스런 양장과 일본 옷의 착용을 경고한 것을 보면 착용 빈도가 증가하고 있었던 것으로 보인다그림 17.

남성복

양복 착용의 시작

양복 착용이 공인되던 당시에는 양이/洋夷/에 대한 거부감과 외세 침략에 대한 방어의식 및 전통 파괴에 대한 반감 등에 연유한 민중의 끈질

16 숙명여학교 교복, 1907
17 원피스 드레스, 1900년대

기고도 강한 반발을 불러일으켰으나, 어쩔 수 없는 시대의 추세에 따라 양복은 차츰 전파되어 갔다.

1904년 한일의정서 체결에 따른 초빙대사로 일본에 가게 된 이지용, 어윤 등은 상투를 자르고 양복을 입었으며, 일진회 회원들이 6월에, 외무부 직원들이 10월에 양복을 착용하였다. 일진회 회원들의 매국적 행동은 양복에 대한 민족적인 거부감을 불러일으켰으나, 1906년에 통감정치가 시작되면서 단발과 양복 착용이 더욱 확대되었으며, 같은 해에 한성중학교 교사들이 양복을 입게 되고 독립운동가 중 일부도 양복을 착용하였다.

이와 같이 일본인들의 빈번한 왕래, 관공서들의 한국 진출, 유학생 증가와 선교사들의 활발한 활동의 영향으로, 신식교육을 받은 사람, 관료, 지방의 부호 등 일부 계층을 중심으로 양복 착용이 전파되었다. 이에 따라 양복점들의 개점이 증가하여 1906년까지 한국인이 경영하는 양복점이 10여 개나 되었다. 이 외에 일본인과 중국인이 경영하는 양복점이 있었는데, 이 중에 일본인이 경영한 '정자옥'은 우리나라에 개설된 최초의 기성복점이었다. 정자옥에서는 계절마다 서구의 유행을 곁들인 광고그림 18를 하여 양복의 유행을 주도하였는데, 기술면에서도 선두적인 위치에 있었다.

이 시대 양복업계는 정치·경제·사회적으로 일본이 지배하는 상황을 이용하여 계속 우위의 지배권을 행사하려는 일본인 중심의 남촌과, 이를 극복하고 독자성을 지니려는 한인 중심인 북촌의 끊임없는 대립과 반목 속에서 근대화라는 공통된 명제에 의해 발전할 수 있었다.[14]

또한, 양복이 전파됨에 따라 여러 개의 교습소와 양복 단체/1907년에 조선양복주공조합(朝鮮洋服主工組閤)이 발족됨/가 결성될 만큼 양복업계는 조직력을 갖추어 근대화 과정에 일익을 담당하게 되었다.

18 하마다 양복점의 광고, 대한매일신보, 1906. 6. 7.

이상과 같이 개화기의 정치적인 격동과 함께 양복이 도입되면서 근대화 과정에서 한 역할을 하게 되었다. 특히, 1900년 양복 공인 이후 일본의 세력이 커짐에 따라 복식 혼용 과정을 거쳐 양복 착용자가 증가하였으며, 관료·학생·신식교육을 받은 사람 등 서양의 제도와 격식에 대해 수용하고 시대의 흐름을 나름대로 파악하고 있는 일부 지배계층에게로 전파되었다. 그리하여 양복의 착용은 '교육받은 엘리트'라는 사회적 관념을 성립시키며 개화된 문명의 첨병 역할을 하였다. 안창호 선생이 1906년경에 입었던 양복을 살펴보면, 라펠이 비교적 크고, V 포인트가 내려간 더블 여밈의 라운지 슈트로 당시 서구의 최첨단 스타일임을 알 수 있다그림 19.

19 최신 유행의 더블 여밈 라운지 슈트를 입은 안창호(좌), 1906

관복의 개편

갑신의제개혁에서부터 간소화되기 시작하던 조선왕조의 관복은 1895년 8월에 상복을 주의와 답호로 통일하는 크게 간소화된 문관의 복장식이 반포되었고, 이어 같은 해 11월 망건을 폐지하고 외국 의복인 양복을 입어도 좋다는 칙령과 함께 단발령이 내려졌다. 단발령과 양복의 공인은 많은 갈등과 저항을 불러일으켰고 조정 안에서도 수구파들의 반대가 계속되었으나 개화파 지식인들, 특히 독립신문은 논설과 잡보 등을 통하여 의식주 개선의 당위성과 필요성을 주장하였다.[15]

1897년에 국호를 '대한제국'으로 고치고 10월 12일 고종이 황제위에 올라 중국 황제와 같은 황색/黃色/ 곤룡포를 착용하였고, 조신의 금관도 품계에 따른 양/梁/의 수를 조정하였다. 그리고 1898년 6월, 외교관의 복장을 서구식으로 바꾸는 칙령을 내렸으며 이듬해에는 조신들의 장복/章服/을 간소화하여 소례복인 흑단령에 품대만 더하여 대례복으로 하도록 하였고, 제례/祭禮/와 하례/賀禮/ 때에만 전과 같이 흑단령과 조복, 제복을 입도록 하였다.[16] 이어서 드디어 1900년 4월에 문관복장

규칙과 문관대례복제를 규정하는 칙령 14호와 15호 및 훈장규칙을 정하는 13호를 발하여 관복을 완전히 서구식으로 바꾸게 된다.

이때 반포한 관복을 살펴보면 대례복은 영국의 궁중예복을 모방하였던 일본의 대례복을 참작하였고, 소례복은 연미복과 프록 코트이며, 상복은 세비로/セビロ, savile low/라고 불리던 지금의 양복 재킷과 같은 형태인 색 코트/sack coat/였다. 1906년에 다시 칙령 75호로 문무관의 대례복제를 개정하고 육군복장을 간편하게 개정하였다.[17]

이로써 조선사회의 최상층부인 왕과 관리들의 공식복장이 완전히 서양식으로 바뀌었다. 상하의와 신발류가 모두 개편됨과 아울러 관모/官帽/류 일체가 진사고모/眞紗高帽/, 즉 톱 해트/top hat/로 통일됨으로써 이전의 양관/梁冠/, 사모/紗帽/, 복두/幞頭/ 등은 역사 속으로 사라지게 되었다.

1900년에 반포된 문관복제를 살펴보면 다음과 같다.

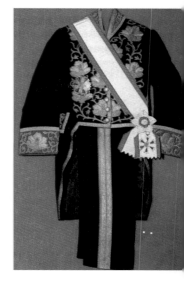

20 대례복

대례복　문관직으로 1900년에 칙임관/勅任官/, 주임관/奏任官/, 판임관/判任官/이 있었는데, 1906년에는 하나 더 늘어 친임관/親任官/을 두었다. 대례복은 진하/進賀/, 동하동여/動賀動輿/, 인공계견/因公階見/의 경우와 궁중배식/宮中陪食/ 때에 친·칙·주임관이 착용하는데, 대례복이 미비한 관리는 소례복인 프록 코트로 대신할 수 있었다. 이 대례복은 모/帽, 모자/, 의/依, 상의/, 동의/胴衣, 조끼/, 고/袴, 바지/, 혜/鞋, 신발/, 검/劍/, 훈장/勳章/으로 구성된다. 여기에 직책에 따라 의복색, 문양의 종류와 수에 차이를 두었다.

모자는 앞뒤가 뾰족하게 나온 산/山/ 모양인데, 윗부분에 친·칙임관은 백색의 털을, 주임관은 흑색의 털을 달았다.

상의/上衣/그림 20/는 짙은 감색/紺色/의 나사/羅紗/로 만들었고 가슴 부분에 금수/金繡/한 근화/槿花, 무궁화/의 수로 그 등급을 나누었는데 1906년에는 친·칙·주임관 전부 금수/金繡/가 없었다. 또한, 소매에는 문양으로 된 장식이 달려 있는데 1900년에는 연한 청색/青色/ 나사/羅紗/로 칙·주임관

이 동일하였고 광무 6년인 1902년에 이르러는 친임관은 자색/紫色/, 칙임관은 청천색/青天色/, 주임관은 흑감색/黑紺色/ 나사/羅紗/로 구별되었다. 소매 끝에서 3촌 떨어져서 횡문금선일조/橫紋金線一條/를 둘렀고 그 안 좌우 반면/半面/에 친·칙임관은 근화 일지/槿花 一枝/를, 주임관은 근엽/槿葉/만 금수/金繡/로 했다. 어깨의 견장/肩章/은 1902년에는 친임관만 좌우견장/左右肩章/에 근화 삼지/槿花 三枝/를 금사로 수놓았다.

동의/胴衣/는 조끼로서 하의라고도 하였는데, 소재는 짙은 감색 나사로 상의와 같다. 바지는 상의와 같은 옷감이고 좌우 양쪽 옆에 폭이 1촌 되는 문양으로 짜여진 금줄장식을 부착했는데 친·칙임관은 두 줄이고 주임관은 한 줄이었다. 여기에 검을 차고 훈장을 달아 대례복 차림을 완성하였다.

모자와 옷에 장식한 금줄과 패검은 일제시대의 경찰과 군복 등의 제복은 물론, 관립학교 선생님들에게도 착용시켜 군국주의의 서슬을 과시하는 데 사용되었다.

소례복　　소례복/小禮服/에는 유럽식 연미복과 프록 코트가 있었으며 친/親/·칙/勅/·주/奏/·판임관/判任官/이 모두 착용했다 그림 21. 프록 코트는 진사고모/眞紗高帽/, 하의/下衣, 胸部稍挾制/, 고/袴上衣異色地質/, 혜/鞋/, 칠색피제/漆色皮制/로 구성되었으며, 궁내진현/宮內進見/이나 각국 경절/慶節/ 하례/賀禮/, 사상예방/私相禮訪/ 시에 착용하였다.

진사고모/眞紗高帽/ 그림 22는 서양복의 실크 톱 해트/silk top hat/를 말한다. 하의는 조끼 혹은 동의/胴衣/라고도 하는데 흉부초협제/胸部稍挾制/, 즉 앞이 작게 파진 것을 의미한다. 바지는 상의와 다른 색/異色/ 옷감을 착용하였다. 혜는 칠색피제/漆色皮制/, 즉 검은색 가죽구두이다.

연미복 그림 22은 진사고모, 하의/胸部·開制/, 고/上衣同色地質/, 혜/漆色皮制/로 구성되며, 각국 사신 소접/召接/이나 궁중사연/宮中賜宴/, 내외국 관인 만찬/內外國

21

22

官人晚餐/ 시에 착용하였다.

상복 상복/常服/은 사진/仕進/, 집무/執務/, 연거/燕居/ 시에 착용하며 구제평모, 구제단후의, 하의, 고, 순색혜로 구성되었다.

구제평모/歐制平帽/는 톱 해트처럼 크라운이 높지 않은 구미식 모자, 즉 볼러, 함부르크, 페도라 등으로 우리나라에서는 중절모자/中切帽子/ 혹은 중산모자/中山帽子/라고 불렀다그림 27. 구제단후의/歐制短後衣/란 옷 길이가 프록 코트나 연미복의 뒷자락이 무릎까지 온 것에 비해 짧기 때문에

21 소례복, 고종
22 진사고모와 연미복

단후의/短後衣/라고 불렀다. 고/袴/는 보통 상의와 동색 옷감을 사용했다. 상복의 형태는 이때 구미에서 입던 라운지 슈트와 같은 색 코트였다 그림 18, 19.

일상복

관복이 서양복식으로 바뀌면서 외출복에서도 양복 착용이 늘어나기 시작하였으나, 1900년대 초기에는 특별한 일부 소수의 인사들에 한하였다.

그러나 대부분의 민중이 착용하는 한복에서도 형태가 간편하게 많이 변하였으며, 양복에서 도입된 조끼와 같은 새로운 품목들이 생겨났다.

상하의　상의에는 속적삼, 저고리, 적삼, 조끼, 마고자, 두루마기, 토시를 착용하였고, 하의에는 속고이, 바지, 고이, 대님, 행전에 허리띠를 두르고 주머니를 차고 버선에 신을 신는 것이 일반적인 차림이었다. 이 가운데 조끼와 마고자, 두루마기가 이 시기를 즈음하여 새로 등장하여 한복차림을 이루었고 오늘날까지 그대로 이어지고 있다.

조끼는 서양복식의 형태가 그대로 도입되었다. 즉, 곡선으로 이루어진 진동둘레, 단추 여밈 및 세 개의 웰트 포켓 등 이전의 한국 복식에서는 전혀 볼 수 없는 구성이었다. 단추 여밈과 특히 옷에 부착된 주머니가 전혀 없었던 우리 옷에 웰트 포켓은 상당한 편리함을 가져다 주었던 것으로 보인다.

마고자는 원래 만주인의 옷으로 마괘/馬褂/라고 불리는데, 대원군이 청나라에서 귀국할 때/1887/ 입고 돌아온 이후로 점차 입혀지게 되었다.[18] 사대부 계급에서 도포의 받침옷으로, 또는 집 안에서 입던 두루마기가 1900년 이후에 외출복이 되면서부터 집에서 입는 일상복으로 조끼와 마고자를 착용하게 되었다. 집 안이라도 맨 저고리와 바지 차

림은 격식에 어긋난다 하여 여름에는 조끼를, 봄·가을·겨울에는 마고
자를 저고리 위에 입었다. 마고자는 입은 풍채도 좋았고 특히 동절기
에는 보온에도 효과가 있었기 때문에 많이 입었으며, 후에 여자 마고
자도 생겨나게 되었다.

두루마기 두루마기, 즉 주의/周衣/와 창옷은 원래 독립된 외출복이 아
니었고 도포와 중치막의 받침옷이면서 사대부들이 집에서 입는 옷이
었다.

　도포와 중치막이 허용되지 않은 상민/常民/ 계급에서는 두루마기를
외출복으로 착용하였다. 그러다가 갑오경장/甲午更張/에 이르러 조신/朝臣/
의 대례복은 흑단령으로, 통상예복은 흑색의 주의와 답호로 정하였다
가 이듬해에는 답호도 없애고 흑색 주의로만 하여, 외의/外衣/류는 두루
마기 하나로 통일되었다. 외출 시에는 계절을 막론하고 반드시 두루마
기를 착용하였다_{그림 23, 24}.

23　청년학생들의 두루마기와 짧은
　　머리와 신발, 1900
24　나이 든 학생들의 갓과 두루마
　　기, 버선, 1900

23

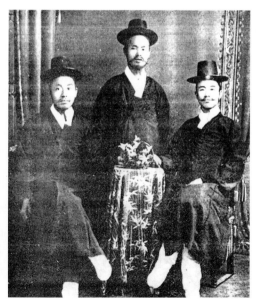

24

25

26

액세서리 및 기타

머리 모양과 쓰개

여성들의 헤어스타일을 보면 한복을 착용한 이들은 여전히 쪽머리나 댕기머리를 하였고, 양장을 한 여성들은 대부분 모자를 쓰고 있어서 머리 모양을 알 수 없으나, 뒤로 모아서 올린 것으로 보인다. 신교육을 받는 여성들 사이에서 머리 모양이 변화하기 시작하였는데, 이 당시 일본에서 유행하던 퐁파두르 스타일로서 머리를 부풀려 올린 후 정수리 부근에 틀어 얹고 리본을 매기도 하였다. 마치 모자의 차양과 같은 형태로 부풀려 빗었기 때문에 '챙머리'라고 하기도 하고 일본식 표현으로 '히사시카미'라고도 하였다.[19]

쓰개치마와 장옷은 일반에서는 여전히 사용되었지만, 신교육을 받은 여성들은 1900년경부터 벗기 시작하였고 사회활동에 참여하거나 개화한 여성들은 이미 쓰개치마를 벗고 있었다.[20]

제복이 없는 여학교의 학생들은 쓰개치마를 교복으로 착용하기도 하였고, 이화에서도 1908년경까지는 나이가 좀 든 학생들은 쓰개치마나 장옷을 둘렀는데 길이가 어깨 정도로 올라가는 형태로 약간 변화한 것이었다.

쓰개치마를 벗은 여학생들은 내외용으로 검정 우산그림 25을 사용하기 시작하였는데, 이것은 일반 부녀자들에게도 유행이 되어 나중에는 거의 필수품이 되다시피 한 이 시대의 새로운 복식 품목이었다. 나이 든 부인들도 장옷을 벗어들고 다니거나 길고 거추장스러운 장옷 대신에 조바위나 남바위를 쓰기 시작하였다. 서울과 다르게 황해도, 평안도 지역 여학생들은 흰 수건이나 삿갓그림 26을 쓰고 통학하였다.[21] 이 지방 부녀자들이 내외용 쓰개로 흰 수건이나 삿갓을 사용하는 것이 풍속이었기 때문이다.

25 검정 우산을 쓴 여인, 매일신보 삽화
26 원산지방의 삿갓 쓴 부녀자

남성들은 단발령과 망건의 폐지로 인하여 개화인사들이나 젊은이들은 외출 시 짧은 머리에 두루마기를 입고 서양식 모자인 중절모를 쓰곤 하였다. 서양식을 받아들이지 않은 사람들은 맨머리에 탕건/宕巾/을 쓰고 그 위에 여전히 흑립/黑笠/을 썼으나 양태가 줄어든 소립/小笠/이었다그림 24. 동절기에는 여러 가지 소재로 만들어진 방한용의 남바위가 여전히 사용되었다.[22]

맨머리로 외출하지 않는 습속 때문에 서양식 모자류가 비교적 순탄하게 한국복식에 정착하여 그 수요가 계속 증가하였던 것으로 보인다. 이 시기의 신문에는 복식용품 중에 모자 광고가 가장 빈번하게 등장하는데, 1909년 7월 『대한매일신보』에 실린 모자 광고를 보면그림 27 당시에 사용되던 모자의 종류 및 형태와 아울러 의생활의 일면을 알 수 있어 흥미롭다. 일상복의 모자로는 서양의 볼러, 페도라/fedora/ 등을 그 모양에 따라 이름 붙인 크라운이 불룩한 중산모, 크라운의 가운데가 꺼진 중절모가 있고, 실크 톱 해트인 예복모자와 학생모자 및 운동모자가 있다.

27 대한매일신보의 모자 광고, 1907. 7.

신발

여성들의 신발은 이전 시대와 마찬가지로 일반에서는 미투리나 짚신이 가장 보편적이었고, 궁중에서는 궁혜/宮鞋/, 여염에서는 당혜/唐鞋/나 운혜/雲鞋/를 사용하였다. 한동안 여러 종류의 색과 문양으로 곱게 짠 혼직초혜/混織草鞋/가 유행하기도 하였다.

양장이나 반양장 차림에는 구두를 신기도 하였는데 대부분 굽이 높지 않았다. 양말은 1920년대가 되어서야 들어왔기 때문에 이 당시 전도부인들은 버선에 구두를 신었으며 여학생들은 신바닥 가장자리에 쇠징을 돌아가며 박고 들기름을 먹인 가죽신/진신/이나 편상화/編上靴/를 신기도 하였고, 비가 올 때는 굽 있는 나막신을 신었다.[23]

사회의 새로운 변화와 함께 여성의 외출이 늘어나게 되면서 전에는 화류계 여성들에게만 해당되던 화장품에 대한 관심과 수요가 일반 여성들에게로 확대되었고, 가내수공업 형태로 공급되던 국산화장품보다

당혜

미투리

진신

나막신

28 1900년대에 일반적으로 착용
한 신발의 종류

는 청나라를 통해 들어온 양분/洋粉/과 일본에서 들어온 왜분/倭粉/이 훨씬 인기가 있어 가격이 폭등했지만 수요가 계속 증가하였다.[24]

　남성들의 신발도 문무관복의 양복화와 더불어 흑피혜/黑皮鞋/, 녹피혜/鹿皮鞋/, 협금혜/挾金鞋/, 목화/木靴/ 등이 없어지고, 여러 종류의 갖신과 짚신 및 비 올 때 신는 진신과 나막신 등이 일반화되었다. 그리고 여자와 마찬가지로 혼직초혜/混織草鞋/가 한동안 유행하였는데 황짚과 왕골로 곱게 삼은 이 미투리는 개화기 남자 신발류 중에 일등품으로 '개화 미투리', '개화 짚신'[25]이라고 하였다. 양복에는 구두를 신었는데 그 수가 많지 않았고 가격도 비쌌다.

　주머니가 달린 조끼를 입게 되면서 허리춤에 매달던 여러 용도의 주머니들이 점점 줄어들게 되었다. 또한, 양복에 수반되는 장신구들, 즉 타이 핀, 커프스 버튼, 회중시계 등을 갖추게 되었다. 회중시계는 두루마기를 입고 외출할 때에도 늘어뜨리고 다니는 경우가 많았다. 장갑이 나오기 전까지는 토시가 실용적 장신구로 많이 쓰였다.

주 /Annotation/

1 이광린·신용하, 사료로 본 한국문화사 근대편, 일지사, pp.251–252, 1996

2 위의 책, pp.263–266

3 이만열, 한국사연표, 역민사, 1996

4 위의 책, p.185

5 Farid Chenoune, *A History of Man's Fashion*, Flammarion, p.109, 1995

6 Farid Chenoune, 앞의 책, p.114

7 Farid Chenoune, 앞의 책, p.111

8 에드워드 7세가 1889년 함부르크 시를 방문하고 돌아올 때 가지고 와서 유행시킨 모자로, 크라운이 위로 갈수록 약간 좁아지는 형이다.

9 이만열, 앞의 책, p.191

10 이만열, 앞의 책, p.183

11 萬歲報, 1907. 3. 5., 帝國新聞, 1907. 6. 9., 6. 19.

12 유수경, 한국 여성 양장 변천에 관한 연구, 이화여자대학교 대학원, p.134, 1988

13 숙명70년사, p.51, p.101, 1976

14 남미경, 한국 남성복 시장 변천에 관한 연구, 이화여자대학교 대학원, 1991

15 독립신문, 1896. 5. 16., 5. 21., 5. 26.

16 고종시대사 권44. 8. 3., 관보, 권6, p.574, 일성록(日省錄), 고종편 36, p.187, 승정원일기, 고종 14, p.56

17 법규류편(法規類編) 2, 규제문 제10류 의제(衣制), pp.305–311

18 유희경, 한국복식사연구, 이대출판부, p.644, 1988

19 유희경, 위의 책, p.632

20 정충량, 이화80년사, 이대출판부, p.77, 1967

21 숭의80년사, p.96, 1963

22 유희경, 앞의 책, p.629

23 유희경, 앞의 책, p.656

24 한국장업사(韓國粧業史), 대한화장품공업협회, p.16, 1986

25 유희경, 앞의 책, p.634

*1900*년대 연표

연 도	주요 뉴스	패션 동향
1900	영국 노동대표위원회 설립 청나라 의화단 활동 성행	파리 세계박람회의 의상관에서 1900년 모드 전시 여성복의 S형 실루엣이 부드럽고 가벼운 감각으로 변화
	7월 5일 한강철교 준공, 경인 간 시외전화 개통 12월 태극기 규정 반포, 덕수궁 석조전 기공	관복을 완전히 서구식으로 개정 박에스더 양장차림으로 미국에서 귀국
1901	영국령 오스트레일리아연방 성립(백호주의 확립) 스웨덴 제1회 노벨상 시상	여성복에서 테일러드 슈트가 타운 드레스로 널리 보급
	5월 제주도에서 민란 발생 10월 순빈 엄씨를 비에 책봉	여학생들과 전도부인들이 저고리 길이를 길게 입기 시작
1902	시베리아 철도 개통 영·일 동맹 성립	여성복에 치마 길이가 약간 짧은 산책복(walking suit) 등장 퐁파두르 헤어스타일과 큰 모자 유행
	12월 제1차 하와이 이민 121명 출발	개화짚신으로 불린 혼직초혜 유행
1903	미국 파나마운하 영구조차 라이트 형제의 비행 성공	비엔나에서 클림트(Klimt) 등 예술가들과 디자이너들이 'Arts & Craft' 운동의 일환으로 'Wiener Werkstätte' 그룹을 설립
	10월 황성기독청년회(YMCA) 창립 12월 황제용 자동차 미국에서 구입	1월 고종이 의복사치를 금하기 위해 국산어의 직접 착용 3월 외국산 옷감 사용금지와 공산품 장려 지시
1904	2월 러·일 전쟁	푸아레, 파리 오베르가에 개점
	2월 한일 의정서 조인 7월 베델 영자 일간지 '코리아 데일리 뉴스' 창간 11월 경부철도 완공, 12월 대한적십자사 발족	일본 초빙대사 이지용, 어윤, 일진회회원, 외무부 직원들 양복 착용
1905	제1차 러시아혁명 쑨원 중국혁명동맹회	위너 워스테이트(Wiener Werkstätte)에서 텍스타일 워크숍 설립
	3월 멕시코 이민 1033명 출발 11월 한일신협약(을사보호조약) 조인	일본 직물 우리나라 적극적으로 진출, 시장 확보
1906	독일 오스트리아 범 게르만 회의 인도 캘커타 국민회의에서 대영반항운동	푸아레, 신고전주의 스타일 '디렉투아르(Directoire)' 발표 S형 실루엣 사라지기 시작
	2월 최초의 야구경기(YMCA 대 德語學校) 3월 초대통감 이등박문	통감정치 시작되면서 단발과 양복착용 확대 한복을 짧은 통치마와 긴 저고리로 개량하자는 논의 활발
1907	영·러 협상으로 영국, 프랑스, 러시아 3국협상 러·일 협약	마리아노 포르튜니, 헬레니즘에서 영향받은 주름진 노소스 (Knossos) 스카프와 델포스(Delphos)드레스 발표
	6월 남 17세, 여 15세 이하 조혼을 금지 7월 헤이그 밀사사건 7월 고종 양위식, 한일신협약, 군대 해산 9월 최초의 박람회	조선양복주공조합 결성 최활란 퐁파두르 머리에 반양장 차림으로 일본에서 귀국 숙명여학교 유럽식 자주색 원피스드레스를 교복으로 제정
1908	4월 북해조약(영, 프, 독, 네, 덴, 스) 6월 발트조약(독, 러, 스, 덴) 10월 불가리아 독립 선언 10월 그리스 키프로스 합병, 원세개 실각	페그 톱(peg top) 스타일 유행
	5월 이화학당 메이퀸 대관식 행사 시작 12월 동양척식회사 설립	최초로 '부인양복점' 개점 여학교들이 쓰개치마 착용을 금하기 시작
1909	9월 청·일 간도협약 체결	디아길레프의 러시아발레 파리 첫 공연(박스트(Bakst)의 무 대의상과 장치가 큰 반향을 불러일으킴)
	10월 안중근 의사 하얼빈 역에서 이등박문 사살	신문광고에 최초로 양장차림의 여성 등장 일제에 대한 반발로 한복 착용 다시 증가

1910년대 패션

1910년대 모더니즘의 미학은 많은 예술가들을 추상 경향으로 이끌었고, 생활조형에서는 곡선적인 아르 누보에서 직선적인 아르 데코로 변화하면서 뛰어난 패션 디자이너, 텍스타일 디자이너 및 일러스트레이터들이 출현하여 아르 데코의 새로운 감각을 패션에 실현하였다. 기성복이 등장하고 패션의 보급이 더욱 확산되었으나, 이러한 발전은 제1차 세계대전의 발발과 함께 그 궤도를 달리하게 된다.

여성들의 적극적인 사회활동 참여로 테일러드 슈트의 착용이 증가하였고 스커트 길이가 종아리 중간 정도까지 짧아지게 되었다. 제1차 세계대전이 진행되면서 여성복은 기능적이고 실용적인 경향으로 변화하였다. 남성복은 비즈니스 슈트로 불리게 된 라운지 슈트의 시대이다. 또한, 생활 속에서 젊음과 스포츠는 점점 더 중요하게 부각되는 주제였고, 따라서 패션에서 점잖음과 성숙함보다는 활기찬 세련미를 원하게 되었다.

우리나라에서는 개화파 지식인들의 양복 착용이 늘어나면서 전국적으로 양복이 확산된다. 그러나 대다수 남성들의 외출복은 여전히 두루마기였고 단발하지 않은 촌로들은 두루마기에 갓을 착용하였다.

1 사회 · 문화적 배경

국 외

20세기의 처음 10년이 새로운 과학과 예술로 20세기의 기초를 닦는 시대였다면, 두 번째 10년 간은 전쟁과 정치 이데올로기의 시대였다. 1911년 10월 쑨원/孫文/이 신해혁명으로 청/淸/을 무너뜨리고 중화민국을 세웠으며, 1912년에는 일본에서 명치/明治/천황이 죽고 대정/大正/시대로 접어든다. 가장 큰 사건은 630만 명의 젊은이가 희생된 제1차 세계대전이 1914년에 발발하여 4년여에 걸쳐 계속된 것이다. 러시아에서는 1917년 10월 레닌이 혁명에 성공하여 소비에트 정부를 조직하였으며, 유럽에 공산주의가 확산되었다. 미국에서는 윌슨 대통령이 민주주의 수호를 명분으로 연합국에 참가하여 세계의 주역으로 등장하였고, 동시에 민족자결주의를 주창하여 아시아 각국에 독립에 대한 열망을 불어넣었다. 우리나라에서 3·1운동이 일어난 1919년에 세계기구인 국제연맹이 창설되었다.

한편, 과학의 발전은 모든 면에 속도화, 대량화, 표준화 등을 이루었고 아울러 전에는 상상할 수 없었던 편리함을 가져왔으나, 1912년 4월에 호화 유람선 타이타닉호의 침몰로 1,517명이 희생되고 제1차 세계대전에서도 독가스 등 화생방 무기의 발달로 인명의 희생이 대량화되는 경향이 나타났다. 이와 같이 새로운 이데올로기의 배경 아래에 과학이 주는 엄청난 변화들을 어떻게 받아들이느냐 하는 것은 예술가들에게 있어서도 풀어야 하는 숙제였으며 모티프였다. 20세기에 들어 시작된 여러 추상예술이 기하학적 경향을 보인 것은 과학문명과 테크놀로지의 합리성과 기능성을 새로운 모더니즘의 미학으로 받아들인 것이다. 특히, 이즈음 이탈리아에서 일어난 미래주의 운동은 기계의 움직임에서 오는 속도감과 역동감을 예찬하고, 그 다이너미즘을 작품

으로 표현하였다. 이 미래주의는 짧은 기간이긴 하였지만, 문학·시·건축·디자인·사진·음악·패션에 이르기까지 모든 영역에 영향을 끼친 최초의 아방가르드 운동이었다그림 1. 반면에 기계화된 대량 생산과정 속에서 조형의 양질화를 도모하고, 디자인 미학을 합리적으로 구현하도록 실질적 방법을 제공한 것은 독일공작연맹/DWB/이었다.[1]

그리고 영국에서 1915년에 설립된 산업디자인협회/DIA/는 산업가, 평론가, 디자이너, 미술교육가 등으로 구성되어 공업제품의 디자인만이 아니라 도시환경에도 관심을 가지고 디자인의 향상과 일반 대중의 디자인에 대한 의식을 고취시키는 계몽활동을 하였다. 또한, 프랑스를 중심으로 유럽의 조형예술 전반에 나타난 예술경향은 지나치게 곡선적인 아르 누보에서 약간 직선적이고 기하학적인 패턴과 형태의 아르 데코로 변화하고 있었다. 수공예적인 곡선의 미를 추구하였던 아르 누보에 비하여 아르 데코는 기계작업의 기능성과 합리성을 받아들인 직선적인 미를 표현하였다. 이와 같이 산업화에 적응하는 기계미학의 성립으로 새로운 디자인 개념이 대두되는 배경 속에서 1919년에 바우하우스/Bauhaus/ 조형학교가 독일 바이마르에서 창립되었다. 여기에서 주창한 보편성, 기능성, 단순성은 현대 조형예술의 토대를 이루었다.

국 내

우리나라에서는 한일합방조약이 공포되면서 대한제국을 '조선'으로 개칭하고 조선총독부가 설치되었다. 수많은 열사와 의사들이 검거되는 가운데 1911년 8월에는 신민/臣民/교육과 일본어/日本語/ 보급을 목적으로 조선교육령을 공포하고, 토지조사령을 발동하는 등 식민통치가 진행되었다.

그러나 애국계몽 운동으로 전국적으로 고취된 교육열그림 2은 수많은 애국학도를 길러 내었고 윌슨의 민족자결주의와 같은 국제적 분위기

1 미래주의자 발라가 제안한 남성 일상복, 1918
2 주일학교 여학생들이 풍금 소리에 맞춰 무용을 하고 있는 모습, 1910

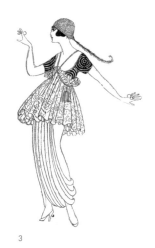

3

4

에 힘입어 1919년에 거국적인 3·1운동이 일어나 전국적으로 파급되어 6개월 동안 계속되었다. 그리고 4월에는 상해에 대한민국 임시정부가 수립되었다. 한편, 사회적으로도 1902년에 시작되어 계속 늘어난 하와이 이민자들의 교포사회에서 본국 여성과 1910년에 최초의 사진결혼을 이룬 이후에 1924년에 이르기까지 1,066명의 본국 여성이 미주/美洲/로 이민[2]하게 되는 등 외국과의 교류가 점진적으로 증가하였다.

1912년에 활동사진상설관인 대정관/大正館/, 황금연예관/黃金演藝館/[3]이 설립되고, 연극장인 단성사도 설립되는 등 공연장들이 생겨남과 동시에 '혈/血/의 루/淚/', '장한몽/長恨夢/' 등 많은 작품들이 공연되었고, 1917년에는 유락관/有樂館/에서 이탈리아 영화를 상영하였다.[4] 또한, 많은 잡지와 동인지들이 창간되고 이인직, 조중환, 장지연, 홍난파, 이광수 등 문인들의 작품이 발표되어 읽히게 되는 등 문화적 측면에서의 활동은 일제 강점하에서도 비교적 활발하게 이루어졌다.

2 세계의 패션 경향

여성복

제1차 세계대전은 사회 각 방면에 변화를 야기했는데, 패션에서도 예외는 아니었다. 전쟁을 중심으로 달라지는 스타일을 푸아레의 전성기/1910~1914/, 제1차 세계대전과 패션/1914~1918/, 포스트 워 스타일/post war style/ /1918~1919/로 구분할 수 있다.

푸아레의 전성기와 여성의 사회 참여 확대

푸아레는 1911년 파리 고급 의상조합을 창시하는 등 파리 패션계를 이끌고 있었다 그림 3. 매 시즌 새로운 스타일이 등장하고 유행하면서 패

3 푸아레의 미나레(minaret) 스타일, 1913
4 큐비즘을 반영한 디자인, 에르테, 1914

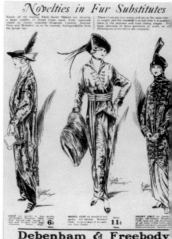

션 디자이너의 역할이 중요하게 부각되었고 에르테/Erté/ 그림 4, 소니아 들로네/Sonia Delonay/, 비요네/Vionnet/, 장 파투/Jean Patou/, 샤넬/Chanel/ 등의 개성 있고 능력 있는 디자이너들이 출현하여 새로운 감각으로 패션 디자인 의 세계를 화려하게 펼쳐 나갔다그림 5.

1910년대에 들어서면서 여성들은 사회활동에 더욱 도전적이 되었고, 미국에서는 자동차를 몰고 직장으로 가는 여성이 750만 명이 넘었다. 그리고 결혼한 여성들도 집 밖으로 나가 우먼즈 클럽/women's club/ 을 만들었는데, 1910년에 이미 회원 수가 백만이 넘었다고 한다.

또한, 기계화의 발달로 의복도 대량으로 제작되어 기성복이 보급되었다. 기성복의 보급을 촉진한 요인 중 하나는 판매방식에 있어서 우편 주문제도를 도입한 점이다. 1913년부터 미국에서 우편 판매제도/parcel post system/가 시작되었고 우편주문을 하기 위해 지방의 소비자들은 카탈로그를 이용하게 되었다그림 6. 1914년 제1차 세계대전이 시작되자 미국은 유럽으로부터 수집해 오던 패션 정보가 단절되면서 1914년 『보그』지의 후원으로 미국 최초의 패션쇼가 열렸다.

5 미인대회에 나타난 새로운 감각 의 드레스, 1913
6 런던 드밴험의 여성복 세일 광고, 제1차 세계대전

남성복에서 영향을 받은 테일러드 슈트가 여성적인 호블 스커트와 공존하였다. 테일러드 슈트는 안에 블라우스를 입고 스커트는 발목 길이에 아래로 갈수록 좁아지는 형태로, 스커트 도련의 앞 중심을 트기도 하였다그림 6. 테일러드 슈트는 여성들의 사회 진출이 늘어남에 따라 그 정형이 형성되어 갔다.

제1차 세계대전과 패션

전선으로 떠난 병사들의 직업에 여성들이 참여하면서 공장노동, 교통 정리, 배달 등으로 여성의 직업이 빠르게 확대되었다. 가장 두드러지는 전쟁의 영향은 다양한 직업 활동에 편리하도록 여성복이 안락하고 실용적으로 변화한 것이다그림 7. 그리고 치마 길이가 짧아졌는데, 랑뱅/Lanvin/은 1914년에 여성 패션 역사상 최초로 바닥에서 8인치 올라오는 짧은 스커트를 선보였다. 이듬해 여름에 디자이너들은 발목을 가리고 있던 스커트 길이를 장딴지 길이까지 끌어올렸다. 제1차 세계대전 기간 중 여성들은 과거보다 자유를 누릴 수 있게 되었는데, 이 당시 신여성의 상징은 테일러드 슈트를 입는 것이나 자전거를 타는 것이었다. 전쟁기간 중에는 군복의 영향으로 여성복에서도 니커보커즈와 승마용 짧은 바지가 출현하였다.

1917년에는 허리선이 없이 길고 날씬한 형태의 코트가 유행하였다. 이러한 코트는 대개 돌만 슬리브에 칼라와 소매 끝을 털로 장식하였다. 직선적인 실루엣을 나타내기 위해 상하의 길이가 긴 코르셋이 유행하였다. 또한, 자동차여행에 적합한 의복이 생겨났으며, 스케이팅이나 스키와 같은 겨울 스포츠용 의복도 새롭게 고안되었다. 1919년에 출현한 스포츠 코트가 좀 더 자유로운 여자복장으로서 패션에 '캐주얼'이란 개념을 처음으로 도입하였다고 할 수 있다.

포스트 워 스타일

1918년 제1차 세계대전 말기의 미국 적십자사 여자 유니폼은 남자들
의 군복과 유사하다. 이와 같이 여자복식이 전쟁 전에 비하여 옷 길이
가 짧아지거나 지나친 장식물이 없어지면서 많이 단순해졌으나, 아직
기능적인 복장이 되지는 못하였다.

전쟁 후 1~2년간의 여성복식은 변화하는 과도기적 양상을 보여 준
다. 1918년경에는 직물 공급 부족의 영향으로 실루엣이 날씬해졌고,
그 이후에는 허리가 부푼 배럴형이 유행하였다. 전쟁이 완전히 끝난

1919년에는 패션 디자이너들이 좁은 스커트를 다시 유행시켰고, 치마 길이는 길어져서 발목까지 내려왔다. 1920년대에 유행하게 될 튜브형의 슈미즈 드레스가 잔느 랑뱅에 의해 이때에 등장하였다.

남성복

1910년 이전에는 사교계 인사들은 라운지 슈트를 캐주얼한 경우에만 착용하였으나, 1910년대로 접어들면서 이 짧은 재킷이 가장 인기 있고 많이 입히는 품목이 되었다. 벨 에포크와 제1차 세계대전 사이의 짧은 기간 동안 젊음, 스포츠와 예술의 시대인 진정한 현대/modern era/가 시작되었다. 더 이상 젊은이들은 성숙하고 점잖아 보이는 옷을 원하지 않았다. 곧, 비즈니스 슈트로 불리게 되는 라운지 슈트의 실루엣은 H형의 색 코트 형에서 어깨에 패드를 넣어 강조하고 바지의 허리 부분은 넉넉하고 밑으로 갈수록 통이 좁아지는 역삼각형의 테이퍼드 형

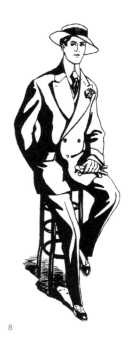
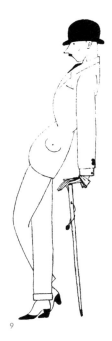
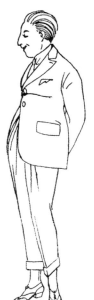
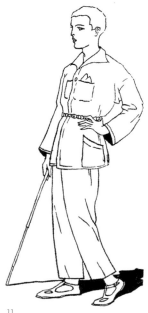

8　　9　　10　　11

태로 되었다. 여기에 두 종류가 있는데, 하나는 1904년부터 입었던 라펠이 큰 더블 여밈그림 8이고 또 하나는 1910년에 등장한 싱글 여밈그림 9이다. 싱글 여밈은 어깨의 패드가 없고 허리 윗부분이 잘록한 형태로 단추가 2~3개 달려 있어[5] 이 시기 푸아레의 여성복 라인과 비슷하다. 여기에 발목 길이에 커프스가 있는 짧은 바지를 입어 밑에 신은 굽 있는 구두나 부츠가 보였다그림 9, 10.

칼라는 아주 중요한 부분이었다. 겹으로 된 것과 한 장으로 된 두 가지 칼라가 있었는데, 정장차림에는 빳빳하게 풀을 먹인 한 장 칼라를 하였고, 세미 포멀이나 야외에서는 겹으로 된 부드러운 칼라를 하였다. 크기가 전보다 작아졌고 타이도 작아지고 매는 방법도 단순해졌다.

전쟁의 영향은 남성 복식에 여러 가지 변화를 가져왔다. 군복 안에 입었던 스웨터가 일반인들에게 전파되어 스포츠 웨어로 널리 착용되었다. 또 다른 포스트 워 스타일은 전쟁 중 만들어져 전후에 유행하게 된 트렌치 코트/trench coat/[6]이다. 대전 중에 토마스 버베리/Thomas Buberry/가 촘촘한 트윌 코튼에 화학처리로 방수기능을 부여하는 트렌치 코트를 만들었다. 이 방수 코트는 허리에 벨트를 맨 남성 비옷으로 기본 복장이 되었으며 후에는 여성들도 착용하였다.

새로운 이정표, 미래주의자들

1914년에 자코모 발라/Giacomo Balla/를 중심으로 한 미래주의 화가들에 의해 남성복, 여성복, 모자, 크라바트 등에 대한 선언문이 작성되었고, 유럽의 대도시들을 무대로 복식 전반에 걸친 디자인을 직접 제작하는 등 미래주의자들의 패션에 대한 적극적인 활동은 1933년까지 계속되었다.

발라의 미래주의 복식 선언문에 의하면 기존의 남성복에서 나타나

12

13

는 색채, 구성, 조화 들을 부정하고 민첩성, 역동성, 단순성, 편안함, 비대칭성, 가변성 등을 미래주의 복식이 갖추어야 할 조건으로 제시하였다그림 12. 즉, 기존 남성복의 엄격함에서 벗어난 기하학적인 선, 과감한 재단, 다이내믹한 직물 디자인 등으로 새로운 디자인을 만들어 내고자 하였다. 그리하여 강렬한 색채, 기하학적 패턴, 비대칭 구성 등으로 이루어진 의복들을 직접 제작하여 착용하였다. 전쟁의 와중에서 이러한 과격한 디자인은 일반인의 호응을 얻지 못하였으나 의복에 대한 새로운 접근 방법과 미래 지향적인 시도는 디자인의 영역을 넓혀 주

12 발라의 미래주의 복식 선언문
 옆에 실린 스케치, 1914
13 1910년대 노동자들의 의복

는 역할을 하여 그 의미가 크다고 하겠다.

발라와는 달리 후에 비요네와 함께 일했던 미래주의자 에르네스토 타야트/Ernesto Thayaht/는 투타/tuta/라는 작업복을 디자인하여 일반인들에게 널리 받아들여졌다그림 11. 이 투타는 전후 경제가 어려웠던 이탈리아에서 빈부에 상관없이 모든 사람에게 일상복으로 인기를 끌었다. 실제로 앞 단추가 높이 채워지고 벨트와 패치 포켓이 있는 이 점퍼 슈트 스타일의 의복은 실용적이고 매력적이었다. 피카소도 전쟁 전에 이미 파리에서 이와 비슷한 푸른 작업복을 입기 시작하였고, 같은 시기의 러시아 구성주의자들의 복식과도 비슷하다.

액세서리 및 기타

여자의 스커트 길이가 짧아지면서 스타킹과 신발이 중요한 품목이 되었다. 스타킹의 색깔은 여러 가지가 있었으나, 일상복에는 검은색을 주로 신었고 여름철이나 테니스를 할 때는 흰색을 신었다. 스타킹의 재료는 면, 실크, 모가 이용되었고 저녁 옷차림에서는 스타킹에 레이스 장식을 하였다. 신발은 단추나 끈으로 채우는 목이 긴 부츠와 앞이 뾰족하고 굽이 높은 구두가 유행하였다.

모자는 스커트가 홀쭉하게 좁아짐에 따라 더욱 커지고 깃털 장식을 하거나 크라운이 높고 챙이 좁은 모자, 토크형 등이 있었다. 베일은 얼굴의 일부를 가리는 것에서부터 긴 베일을 모자의 뒷부분에 드레이프시키거나 머리를 전부 덮는 것 등이 있었다.

중요한 액세서리로는 털로 만든 둥근 베개 모양의 토시와 가죽이나 헝겊의 핸드백, 흰 장갑 등을 들 수 있다. 전쟁의 영향으로 가스 마스크에 방해가 되고 전쟁 중에 깨끗이 유지하기 힘들었던 턱수염과 콧수염이 사라지게 되었다. 또한, 주머니시계의 불편함 때문에 손목시계

윗부분에 캔버스 천을 댄 오후 차림을 위한 타운 부츠(town boots)

커다란 리본 장식이 달린 아메리칸 스타일 구두

레이스를 댄 아침용의 투 톤 부츠(two tone boots)

14 1913년에 유행한 남성 신발

가 널리 유행하게 되었다.

산업화 사회에서 남성들의 활동영역의 증가는 비즈니스 슈트의 착용과 더불어 신발에 직접 영향을 주었다. 긴 부츠는 평상용으로는 거의 사용되지 않고 주로 발목 길이의 부츠나 단화를 신었다. 형태의 변화는 별로 없었으나, 단추가 달리거나 끈으로 매거나 고무 천을 댄 것들이 많았다. 이브닝에는 검은 리본 장식이 달린 검은 에나멜의 펌프스가 가장 애용되었고 스포츠용으로는 19세기말부터 등장한 흰 가죽의 옥스퍼드나 하얀 캔버스 천과 검은 가죽을 이어 만든 콤비네이션을 전 시대와 마찬가지로 많이 신었다그림 14. 그러나 굽은 전체적으로 전보다 낮아지는 실용적인 변화를 보였다. 20세기에 들어와서 양과 질이 함께 향상되었던 제화산업은 여성보다 남성 신발에서 뚜렷이 발달하였다. 풍부한 재료와 더불어 제화용 재봉틀의 사용은 다양한 종류와 디자인을 만들어 냈다.[7]

3 우리나라의 패션 경향

한일합방이라는 커다란 사건을 겪으면서 사회의 다른 부문과 마찬가지로 의생활에서도 변화가 일어났다. 반일 감정이 고조되면서 강요된 개화에 맞서 다시 한복을 착용하는 경향이 늘어났으나, 가장 두드러지는 것은 남성복에 나타난 일본화된 제복인 경찰복과 교복을 비롯한 제복의 등장과 정착이다. 군복과 관복 등의 제복은 물론, 19세기말 관복의 개정부터 시작하여 20세기초를 거쳐 도입되었지만 일반인의 생활범위에서 눈에 자주 뜨이는 경찰복과 교복이나 간호사 제복 등은 한일합방 이후인 1910년대에 많이 보급되었다. 경찰복은 물론 일본제도를 그대로 좇은 것이다. 교복도 당시 일본인이 설립한 학교들은 일

본 양식이었으며, 선교사들이 세운 학교에서는 고유복식에 구미식 변형이 가미되었고, 한국인이 세운 학교들은 변화가 비교적 더디었다.

남학생들의 교복 디자인은 서구에서 산업화 사회로 진입하면서 새로 등장한 노동자계층이 착용하던 장식이 없이 단순한 작업복 형태와 비슷한데, 이는 또한 1910년대 유럽의 예술가들이 전에 입었던 프록 코트와 콧수염을 버리고 즐겨 착용하던 스타일과 같다.[8] 그러나 일본은 이 형태에 딱딱한 스탠드 칼라와 엄격한 색채 제한 등으로 일본 군국주의의 규율과 질서, 훈련 등을 상징하는 교복을 만들어 냈고, 이 형태가 바로 1980년대의 교복자율화에 이르기까지 어언 70년 이상을 한국사회에 정착하여 청소년들의 의생활을 제한하였던 제도의 원형이다. 이와 같은 제복의 보급과 외출의 증가로 의복 소재의 수요가 늘어났으나, 가내수공업 형태로 영세성을 면치 못하던 직물업계에 1917년 일본인에 의하여 방직산업이 시작되었다. 곧이어 민족 자본가들이 참여한 회사들이 설립되어 우리나라에 섬유산업 근대화의 터를 닦았다. 또한, 의생활의 변화와 아울러 양말 착용이 늘어나면서 1910년경에 평양을 중심으로 수직/手織/양말기에 의한 생산이 시작되어 가내수공업 수준을 벗어나게 되었다.[9] 1917년에는 방윤이 평양에 대원양말공장을 설립하여 기업화가 시작되었고 1919년에 개성 송도고보 실업장에서 미제/美製/ 자동양말기가 도입된 것이 메리야스 공업의 자동화 시초이다. 이 무렵에는 이미 20개에 이르는 메리야스 공장들이 있었다.[10] 1917년 일본인에 의해 자본금 500만 원으로 조선방직공업주식회사가 설립되었다. 이는 우리의 값싼 원면과 풍부한 노동력을 활용하기 위한 일본식민정책의 하나로 세워진 것이지만, 우리나라 섬유산업의 근대적 공장의 첫 출발이었다. 그 후 1919년 김성수, 박영효가 순수민족자본 100만 원으로 경성방직주식회사를 설립하여 많은 고난 끝에 1923년에 제품 공급을 시작하였다.

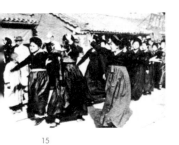

15

16

여성복

길어진 저고리

한일합방으로 인한 민족적 자각 때문에 한복 착용에 대한 애착이 강해지면서 점차 한복을 편리하게 개선하는 작업이 이루어졌다. 한복을 활동하기 편하게 개량하자는 논의는 앞에서도 언급하였듯이 1900년대 초반부터 계속되어 왔으나 실제로 이에 따른 형태의 변화가 보편화된 것은 1910년대 들어서이다. 선교사의 옷차림에 영향을 받아 저고리를 길게 하여 입은 전도부인들의 수가 늘어나면서 전반적으로 저고리 길이가 길어졌다. 길어진 저고리에 맞추어 진동이 늘어나 소매통이 커지게 되고 배래가 약간 둥글어졌다 그림 15.

짧은 통치마와 긴 치마

가슴을 졸라매어 여미던 치마허리 대신에 어깨에 걸쳐서 입는 편안한 어깨허리가 소개되어 전국으로 빠르게 보급되었다. 이는 이화학당에서 1911년부터 10년 동안 학생들을 가르친 미스 월터와 미스 파이가 서양의복 구성 방법을 사용하여 만든 것으로 한복의 맵시를 전혀

15 서울 종로에서 만세 시위를 하는
 여학생들. 퐁파두르(히사시카미)
 머리와 긴 저고리, 발목 길이 치
 마, 양말, 구두 등을 볼 수 있다.
16 개량 치마허리와 체육시간

손상시키지 않으면서 편리함을 주었기 때문에 오늘날까지 그대로 사용되고 있다그림 16. 또한, 사회활동을 하는 여성들이 활동하기에 불편하지 않도록 치마 길이를 약간 짧게 하여 입었고 이를 권장하여서 짧은 치마를 입은 사람들이 늘어나게 되었다. 짧은 치마는 먼저 전도부인들이 서양 여선교사들이 입은 양장의 간편함을 본떠 저고리를 길게 하고 치마를 짧게 해서 입은 것이 그 시작이다. 그리고 '여학도'라고 불리던 외국 유학생들의 모습에서 짧은 검정 통치마가 등장하고, 국내에서도 유행되었다. 짧은 통치마는 경기여고의 전신인 한성고등여학교에서 먼저 시작되었는데, 이미 1910년 이전에 어윤적 교장이 흰 저고리에 검정 통치마로 교복을 정했는데, 그 무렵 여자의 치마가 발목 위로 치솟는다는 것은 화제가 되기에 충분하였고 세인/世人/의 주목을 끌었다그림 2. 이렇게 생겨난 짧은 치마는 그 나름대로 유행의 변화였다. 이외에 검은색의 통치마를 입거나 치마주름을 크게 잡아 입는다든지 또는 양산이나 핸드백을 드는 것 등이 당시의 최신 유행이었는데 이와 같은 유행을 선도한 것은 신학문을 배우는 여학생들이었다.

이때의 통치마는 보통 2층으로 줄인 무릎까지 닿는 짧은 치마였으며 주름을 매우 넓게 잡아 입었다. 이렇게 치마는 짧은 치마와 긴 치마의 이중구조로 변했는데, 일반 부녀자들의 치마는 여전히 긴 치마였으나 사회에 나가 배우거나 활동을 해야 할 여성들은 간편함 때문에 자연히 짧은 치마를 입었다.

교복
이 당시 여학생들은 패션 리더의 역할을 하였는데, 주로 교복으로 입었던 치마저고리의 배색이나 형태로 변화를 주었다그림 17.

이화학당은 분홍, 자주, 연두, 옥색, 흰색의 저고리에 발목 위를 덮는 긴 치마를 입었다. 학당에 침모를 두어 일률적으로 계절마다 바꿔 입혔기 때문에 빛깔은 다소 다양했지만, 재단은 통일되었다.

숭의여학교 학생들은 흰색 저고리에 검은색 치마를 입었다. 한때는 흰 수건을 두르고 다니는 것이 유행하기도 하였다. 더욱이 흰 저고리에는 옷고름 빛깔을 달리하여 유행색을 표현하기도 하였다. 차츰 흰 저고리를 많이 입게 되고 치마는 검은색이나 감색 같은 짙은 색을 입는 것이 유행이었으며, 이 경향은 대체로 1920년대에 가서 통일된 제복의 형태로 고정되었다.

숙명여학교도 3년 만에 자주색 양장 교복에서 한복 교복으로 바꾸어 자줏빛 치마저고리를 입게 하였다. 이것은 이 시대 양장이 너무 이질적이어서 그다지 사회의 환영을 받지 못한 점도 있지만, 1910년 한일합방 후에 여성의 애국심의 발로로 오히려 한복 착용이 늘었기 때문이다. 그 후 여학생들이 흰 저고리를 입는 추세에 영합해서 여름에는 저고리만을 흰 것으로 바꾸고 치마는 그대로 자주색을 입었고, 겨울에는 자주치마에 자줏빛 저고리를 입었다. 그리고 머리는 한 갈래 혹은 두 갈래로 땋아 그 끝에 자주색 댕기를 드리웠다.

17 진천여학교 학생들, 1914

두루마기

한편, 여학생들을 중심으로 점차 두루마기를 많이 입기 시작하였다. 갑오경장 이후 우리의 포제/袍制/는 두루마기/周衣/ 일색이 되었는데, 여자들도 유폐생활에서 벗어나 바깥 출입이 가능해지고 외부활동이 허용되자 두루마기를 입기 시작하였다. 더욱이 쓰개치마나 장옷이 없어지면서 전적으로 이를 착용하게 되었던 것이다. 그런데 남자들에게 있어서는 의례적인 옷으로 사계절을 통하여 입었으나, 여자들은 방한용이 위주였다. 그리하여 당시 여학교에서도 겨울에는 검정색 두루마기를 보편적으로 입었다. 그러나 두루마기는 양장의 외투가 등장하자 차츰 퇴색해 가는 경향을 보였는데, 그래도 역시 한복에는 제 구색을 갖추어 두루마기를 입는 것이 어울리며 고상해 보이기 때문에 일부에서는 계속 애호되었다.

양 장

한일합방 이후 구국적/救國的/인 사회 분위기 속에서도 여성 패션의 변화는 완전히 정지되지는 않았다. 당시의 사진들을 보면 남자 양복에 영향을 받아 만들어진 테일러드 재킷과 슈트 및 원피스 드레스 등이 보인다.

이 당시의 양장으로 가장 많이 나타나는 것은 원피스 드레스로서 주로 깁슨 걸 스타일의 X자 실루엣으로 허리는 가늘게 조이고 소매와 스커트가 풍성하게 강조되는 형태이다그림 18. 블라우스와 스커트도 전체적인 실루엣은 마찬가지로서 플레어나 A라인의 롱스커트에 양감 있는 소매가 달린 품이 넉넉한 블라우스를 맞추어 입었다그림 20.

하이 네크라인에 러플 칼라나 스탠드 칼라가 달린 디자인이 많으며 스커트 길이가 전대보다 약간 짧아져 1918년 이후에는 발등 위로 올라온 것들이 보인다. 전형적인 지고/gigot/ 슬리브가 달리고 발목 위로 올라오는 비교적 짧은 길이의 원피스 드레스를 입고 있는 모습을 볼

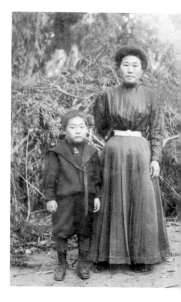

18 세일러 복을 입은 필립 안과 부푼 소매와 풍성한 스커트로 깁슨 걸 스타일을 보여 주는 안창호 부인 이혜련, 1911

수 있다_{그림 19}. 또한, 블라우스와 롱스커트를 착용한 1918년의 사진 속 여성이 팔목을 상당히 노출시킨 것이 눈에 띈다. 얼굴도 드러내지 않던 의생활의 역사에서 양장화와 함께 받아들인 대담한 노출이 아닐 수 없다.

이 당시 또 다른 변화 중의 한 가지는 속옷의 변화로 속적삼, 단속곳, 속속곳, 다리속곳, 너른바지 등이 사라지기 시작하였다.

또한, 여러 가지 운동이 차츰 소개되기 시작하였고 운동복에 대한 개념도 생기기 시작하였다. 1911년에 농구가 이화학당에 처음 소개되었고, 1913년에는 정구가 들어왔으며, 이어서 배구와 야구 등이 들어왔다. 이러한 운동들은 체육시간을 통해 학생들이 연마하였으나, 초기에는 운동복이라는 개념보다는 한복을 운동하기에 편리하도록 간편화하려는 노력이 주된 관심사였다.

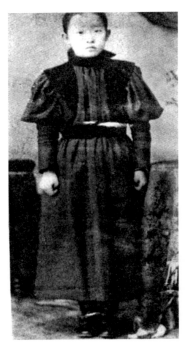 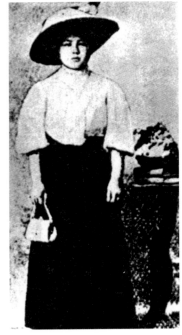

19 지고 슬리브의 원피스 드레스,
 1910
20 블라우스와 롱스커트, 1918

19 20

남성복

양복

일반인들의 의생활은 전대와 별반 차이가 없었으나, 양복 착용이 서서히 늘어나는 것은 어쩔 수 없는 시대의 흐름이었다.

나운규의 '아리랑'에서는 뱃사공이 양복 입은 사람을 태워 주지 않는 장면이 나온다. 이것은 일제시대 초기 우리 민족의 일반적인 정서였는데, 이는 일진회의 과오에서 비롯되었다. 일진회는 1910년 합방과 함께 해산하였지만, 7여 년간의 매국적 활동은 국민감정 속에서 씻어 낼 수 없었다. 그러나 이들이 양복 확산에 중요한 역할을 하였던 것은 사실이다.[11] 시간이 흐르면서 양복 착용자에 대해 일진회와 독립협회 출신의 개화파를 구별하려는 인식이 대두되었다. 이미 1910년대 중반에는 서울에 30~40개의 양복점이 있었으며, 신문에는 일본 기성복의 광고가 요란하였고 여기에 양복의 유행을 향유하는 계층이 어느 정도 형성되어 있었다. 또한, 이때 라펠을 삐죽하게 한 픽트 라펠/peaked lapel/이 들어왔고, 두 줄의 앞 단추와 V존을 크게 한 디자인, 즉 료마에라 불리던 더블 브레스티드/double breasted/ 스타일이 들어와 크게 유행하였다.[12] 이와 같이 1910년대에 들어온 스타일들은 주로 영국풍이어서 인버니스 케이프가 등장한 것도 이 시기이다. 1913년에 『대한매일신보』에 연재되었던 「장한몽」에 나오는 인물들이 프록 코트와 인버니스를 착용하고 있는 것으로 그려지고 있다. 그러나 프록 코트그림 21는 이후에 쇠퇴하기 시작하여 일상복에서는 거의 자취를 감추었다.[13] 상의 안에 착용하는 셔츠의 칼라는 윙 칼라나 프렌치 칼라였는데 연미복이나 료마에는 간혹 러플 달린 셔츠에 보 타이/bow tie/를 하였고 보통은 드레스 셔츠에 더비 타이/derby tie/를 하였다.

민족적 거사인 1919년의 3·1운동은 양복 착용자들에 대한 인식을

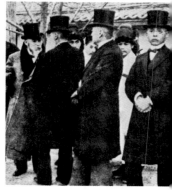

21

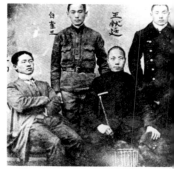

22

21 진사고모와 프록 코트를 입은 고관들
22 양복을 착용한 독립군

大韓民國臨時政府國務院
大韓民國元年十月十一日

23 양복차림의 임시정부 요원들.
 하이 칼라의 셔츠와 투 버튼 또
 는 스리 버튼의 재킷, 조끼, 커
 프스 있는 바지 등을 입고 있다.
 1910. 10. 13.

전환하는 계기가 되었다. 이는 바로 양복 착장 세력이 3·1운동의 중심
이었기 때문이다그림 22, 23. 이로 인하여 서로 배타적으로 이원화되었던
사대수구파와 개화진취파에 대한 민족감정이 하나로 통합되는 결과
를 가져왔고, 이후에 양복 착용은 전국적으로 확산되었다.

학생복과 운동복

1910년대에는 깎은 머리에 학생모자를 쓰고 저고리나 바지를 입었다.
겨울에는 주로 검정 두루마기를 입었고, 고름 대신에 단추를 달았으
며, 학교의 표식으로 배지를 달기도 하였다. 1915년경부터 일반 사람
중에서 양복 신사복을 입고 구두를 신고 겨울에는 오버코트를 입는
이와 망토를 입은 이가 있었다. 여학생 교복의 양복화보다 10년쯤 빠
르게 남학생의 교복이 양복화되었는데, 여러 학교가 거의 같은 형태였
고 배지·모자·단추에 표시된 학교의 상징만 다를 뿐이었다.

예를 들어, 1886년에 창설된 경신학교는 1900년까지는 엉덩이 길이
의 저고리에 바지를 입고 두루마기를 입었다. 1911년 겨울철에는 검정
솜두루마기를 입고 고름 대신 단추를 달았으며, '경신'이라는 글자와
영문 'KS'를 넣은 단추를 만들어 교포와 같이 옷에 달았다. 이를 시
초로 교포와 학교를 상징하는 단추가 시작되었다고 한다. 1915년에는
거의 깎은 머리에 두루마기를 입은 이와 저고리 위에 오버코트를 입
는 이가 생겼다. 그리고 하이 스탠드 칼라와 셔츠 칼라의 학생양복을

24 연희전문 예비 학생들, 1914~1915

입기도 하였다. 그러나 단추를 단 검정 두루마기 차림이 많았다^{그림 24}.

공립학교 교사들은 제복의 기본형태는 학생 교복과 같으나 소매 끝, 어깨 위, 모자에 금테를 두르고 칼을 차서 일본 군국주의 통치의 위력을 과시하였다. 관립인 경기고보도 1918년경까지의 사진에는 저고리, 바지 위에 두루마기를 입고 흰 선을 두른 교모를 쓴 학생들 모습이 많았으나, 이후에는 양복 교복 착용이 많이 보인다. 보성전문학교도 1919년까지는 졸업생들이 흰색 또는 검은색 두루마기에 사각모를 쓴 차림이었으나, 그 후 검은색의 양복 교복으로 바뀌었으므로 남학생들의 교복이 대략 1910년대 말을 전후하여 양복화가 전반적으로 이루어졌다고 볼 수 있다^{그림 25}.

각종 운동경기에도 양복과 한복이 혼용되어 바지저고리에 조끼를 입고 테니스를 하는 이, 잠방이와 적삼을 입고 야구를 하는 이, 바지저고리에 오버코트를 입고 스케이트를 지치는 모습 등을 볼 수 있었다.

액세서리 및 기타

머리 모양

우리 한복의 유행에 따른 형태 변화는 다양하지 않아, 저고리나 치마의 길이가 길어졌다 짧아졌다 하는 정도에서 그쳤고 별로 변화가 없었기 때문에, 여성들의 관심은 머리 모양이나 신발 모양 등에 많이 쏠렸다. 당시 유행의 첨단을 걷는 사람들 사이에 여러 가지 형태의 머리모양이 생겨났다.

열서너 살 된 학생들은 귀밑머리를 길게 땋아 내리고, 끝에는 자주 제비부리 혹은 토막댕기를 드리워 뒤에 길게 늘어뜨릴수록 자태가 아름다운 것으로 여겼다. 따라서, 될 수 있는 대로 머리가 길어 보이도록 하는 것이 이때의 유행이었다. 나이가 든 학생들은 긴 머리를 땋아

25 양복 교복, 1918

두 번, 세 번 구부려 그 위에 커다란 리본을 매어 멋을 부렸다. 당시 이 머리 스타일을 '다리미 자루'라고도 하였다. 대학생들은 앞선 시대에 시작된 퐁파두르 스타일을 하기도 했는데, 이 스타일은 이후에 얼마 되지 않아 없어지고 트레머리가 생겨났다. 이것은 옆 가르마를 타고 머리를 갈라 빗어 뒤통수에 넓적하게 틀어 붙이는 형태인데, 넓적하고 클수록 보기 좋다고 하여 머리 심을 집어넣어 크게 틀어 올렸다.[14] 그러나 나이 든 여성들이나 지방에서는 전통적인 트레머리나 쪽머리를 하고 있었다.

26

여학생의 댕기머리도 길이가 점차 짧아졌다. 엉덩이 밑까지 치렁거리던 머리 끝이 허리 정도로, 다시 저고리 길이 정도로 짧아졌다. 이같이 댕기머리가 짧아지면서 가리마의 위치도 왼쪽으로 약간씩 옮기는 유행을 보였다그림 26. 왼쪽 가르마는 개화기 유행의 최첨단을 걷고 있던 기생들의 유행이었기 때문에 여학생의 경우 비난을 무릅써야 했다. 개성 호수돈 여학교에서는 짧은 댕기머리에 왼 가리마의 여학생을 퇴학시키자는 회의를 사흘 동안 계속하였던 일도 있었다. 이 댕기머리는 땋은 올 수가 1910년대에는 다섯 올, 세 올, 한 올로 차츰 줄어들었고 댕기의 색도 학교에 따라 다르게 되었다.

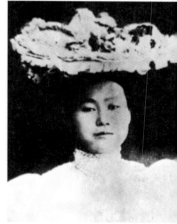

27

모 자

당시 상류사회의 여성들 중에 일본 황실과 조선총독부의 주선으로 일본 문물시찰단을 구성하여 새 문물을 돌아보고 온 이가 많아 양장에 대한 관심이 늘어나게 되었고, 양장 모자를 쓰는 이들이 생겨났다. 모자의 형태는 박에스더 여사가 썼던 것과 같은 카노티에/canotier/와 고순영 여사나 윤고려가 사용하였던 차양이 크고 장식이 화려한 카플린그림 27의 두 종류였다.

남성들의 머리쓰개는 단발령 이후 10여 년이 지났지만 상투머리에

26 왼쪽 가르마의 김활란, 1919
27 카플린을 쓴 고순영, 1906

파나마 모자

맥고모자

중절모

중산모

28 1910년대 일반적으로 착용한 모자

망건, 탕건을 착용하고 갓을 쓴 차림들을 흔히 볼 수 있었다. 또한, 들에서 일할 때에 햇볕이나 비를 피하기 위한 삿갓이 여전히 애용되었고 상/喪/ 중에는 방립/方笠/을 사용하였다. 그러나 신교육을 받는 청소년들은 거의 짧은 머리에 서양식 모자인 교모를 썼으며 한복을 입고 외출하는 이들 가운데에도 중산모나 중절모 등을 착용하는 이들이 늘어났다. 여름용에는 파나마 모자와 맥고모자가 있었는데 1919년 1월 고종이 승하하여 국상/國喪/을 당한 국민들이 백립과 유사한 이들 모자를 착용하면서 전국적으로 확산되었다. 두루마기에 이러한 서양식 모자를 쓴 모습이 이 시대 남성들의 가장 일반적인 외출복 차림으로 익숙하게 되었다^{그림 28.15}

양말과 구두

양장과 짧아진 통치마의 등장으로 양말과 구두가 도입되었으나, 극히 일부 여성들에 한하였다. 양말이 보급되기 전에는 구두를 신은 개화 여성들도 버선을 신고 다녔다. 짧아진 치마 길이 때문에 버선목의 길이가 약간 길어졌으나, 보수적인 이들은 짧은 치마 밑으로 버선 등이 보이는 것을 발을 내보이지 않는 옛 관습에 비추어 매우 못마땅하게 생각하였다. 그러나 양말 생산이 늘어나게 되면서 반양장에 착용하던 버선은 줄어들게 되었다.

가장 대중적인 신발은 짚신과 나막신이었는데 부유층 여성들은 갖신이나 삼색 미투리를 신었다. 당시 서린동에 자리잡았던 전옥서/典獄署/

29 대한매일신보에 실린 여성 신발
 광고, 1914. 6. 17.

/의 죄수들이 삼았던 삼색 미투리를 최고급품으로 여겼기 때문에 이
서린동 미투리를 신는 것이 선망의 대상이 되었고 모조품까지 나돌았
다.[16] 짚신이나 미투리의 형태를 그대로 본뜬 고무신이 나온 것은 1912
년 초[17]이고 일제 고무신이 1915년에 등장하였으나,[18] 초기에는 가격이
비싸 도시에서만 볼 수 있었고 보편화된 것은 1920년대 이후이다. 양장
이나 반양장에 착용한 구두는 대부분 굽이 낮은 것들이었다.그림 29.

 남성들의 구두는 편리함 때문에 양복보다도 오히려 확산이 빨랐으
며 두루마기 차림에 양말을 신고 구두를 신은 모습도 종종 볼 수 있
었다.

화장품과 토시, 장신구

앞에서 언급하였듯이 여성의 외출이 자유로워지고 내외용 쓰개의 사
용은 줄어들어 화장과 화장품에 대한 관심이 꾸준히 늘어났는데, 최
초의 국산 화장품인 박가분/朴家粉/이 1916년에 생산되어 인기를 얻고 전
국적으로 보급되어 날로 증가하는 여성들의 화장품 수요를 메우게 되
었다.[19] 또한, 이 당시 중요한 장신구 중의 하나로 토시/muff/가 있는데 여

성의 외출이 늘어나고 쓰개치마나 장옷이 없어지면서 전통적으로 남성의 전용물이던 토시를 여성들도 착용하게 되었다. 주로 겨울철에 어린이와 나이 지긋한 여성들이 사용하였는데, 견직물이나 무명 등을 겹으로 만들었으며 안에 토끼털 등의 동물의 털가죽을 대기도 하였다. 여름용 토시도 있었는데 여름 저고리 소맷부리에 땀이 묻지 않고 시원한 바람이 들어가도록 등나무나 말총으로 만들어서 주로 남자들이 사용하였고 간혹 여자용도 있었다.[20]

또한, 남성들의 조끼가 보편화되면서 허리띠에 매달던 주머니가 점차 없어지게 되었다. 장갑을 착용하기 전에는 여전히 토시를 방한용으로 사용하였다.

양복 신사들은 양복의 장신구인 넥타이 핀, 커프스 핀, 회중시계 등을 모두 갖춘 차림을 하였는데, 회중시계는 한복차림에도 종종 하고 다니는 모습을 볼 수 있었다.

1 Der Deutscher WerkBund, 1907년 뮌헨에서 미술가, 공예가, 공업가의 상호협력단체로 불량생산을 배격하고 표준화원칙을 디자인 미학에 적용하여 대량생산제품의 활성화에 기여하는 등 산업 디자인 역사의 발전에 중요한 역할을 하였다.

2 이만열, 한국사연표, 역민사, p.181, p.199, 1996

3 지금의 국도극장

4 이만열, 앞의 책, p.213

5 Farid Chenoune, *A History of Man's Fashion*, Flammarion, p.135-136, 1995

6 찰스 매킨토시(Charles Mackintosh)가 두 겹의 천 사이에 고무 한 층을 넣어 방수 가공을 한 것에서 유래되었다.

7 단야욱(丹野郁), 서양복식사, 의생활연구회, pp.208-209, 1982

8 Farid Chenoune, 앞의 책

9 기업은행조사부, 한국중소기업의 업종별 분석, 제3권, p.129, 1966

10 김의준 편, 한국메리야스공업편람, 대한메리야스공업협동조합회, p.147, 1966

11 김진식, 한국양복 100년사, 미리내, p.84, 1990

12 김진식, 앞의 책, p.88

13 김진식, 앞의 책, p.89

14 유희경, 한국복식사연구, 이대출판부, p.644, 1988

15 유희경, 앞의 책, pp.629-630

16 이규태, 한국인의 조건 下, 문음사, p.324, 1979

17 유수경, 한국 여성 양장 변천에 관한 연구, 이화여자대학교 대학원, p.152, 1988

18 이만열, 앞의 책, p.209

19 대한화장품공업협회 편, 한국장업사, 대한화장품공업협회, pp.19-20, 1986

20 유희경, 앞의 책, p.634

연 도	주요 뉴스	패션 동향
1910	루스벨트 '신국민주의' 제창	남성복 라운지 슈트의 보급과 유행
	3월 안중근 의사 여순감옥에서 사형 집행 8월 한일합방조약, 대한제국 조선으로 개칭	경시청, 창기(娼妓)들의 반양장을 금함 숙명, 양장교복 폐지하고 자주색 한복교복으로 개정
1911	이탈리아, 투르크 트리폴리 전쟁 노르웨이 아문젠, 남극 탐험 미국에 탱고 등장, 사교댄스 유행	푸아레 '1002야' 파티 개최 르파프(Lepape) '푸아레 작품집' 발간
	1월 민족주의자 검거 시작, 신민회사건 11월 압록강 철교 준공, 석굴암 발견	11월 한국인 최초 방직회사 경성직유(京城織紐) 창립 한복에 개량 치마허리 제작 보급
1912	4월 호화여객선 타이타닉호 침몰 7월 명치천황 죽음, 대정천황(1912~1926)	비요네 개점, 푸아레 판탈룽을 이브닝 웨어에 최초로 도입 모드지 'Journal des Dames et des Modes' 와 'Gazette du Bon Ton' 이 창간됨
	8월 토지조사령 및 시행규칙 공포 활동사진상설관 대정관, 황금연예관, 연극장 단 성사 설립	검정 짧은 통치마 보급 미투리 형태의 고무신 등장
1913	1월 티베트 독립선언, 제2혁명으로 쑨원 일본으 로 망명 노르웨이 여성의 참정권 획득	파리 의상조합의 복제방지협정 발동 V, U 네크라인 유행, 푸아레의 미나레 스타일 유행 미국에서 카탈로그에 의한 우편판매 시작
	5월 안창호 등 샌프란시스코에서 '흥사단' 조직 12월 한강철교 복선화 준공	4월 배화학당 여학생이 우산으로 얼굴을 감추고 세검정 소풍
1914	6월 사라예보사건, 7월 제1차 세계대전 시작 8월 미국 중립선언, 파나마운하 개통	랑뱅, 바닥에서 8인치 올라오는 짧은 스커트 발표 미래주의 복식 선언문 발표
	3월 지방행정구역 개편, 이화학당대학과 최초의 여학사 3명 배출	이화 졸업식에서 여학사들 최초의 사각모 착용 트레머리 유행
1915	4월 독일 독가스 사용, 8월 바르샤바 점령 9월 중국 원세개가 제정 수락	미국 보그, 프랑스 모드의 게재권 획득 치마길이 종아리 중간으로 짧아짐
	3월 사립학교규칙 개정 및 전문학교규칙 공포 9월 총독부 5주년기념 조선물산공진회 개설	일제 고무신 등장
1916	1월 아일랜드 신페인당 폭동, 4월 더블린 폭동	샤넬 최초로 저지의 슈트 디자인
	3월 원불교 창설, 농구·배구 본격 보급 8월 영친왕비로 이본궁방자(梨本宮方子) 결정	최초의 국산 화장품 '박가분(朴家粉)' 생산
1917	러시아 10월 혁명, 레닌 소비에트 정부 조직 8월 이탈리아 교황의 평화 제의	레이온 등장 직선 실루엣의 슬림한 코트 유행
	10월 광복회사건	방윤 평양에 대원 양말공장 설립
1918	3월 트로츠키 적군 창설, 7월 황제와 가족 처형 11월 독일혁명, 황제 퇴위, 독일 항복	트렌치 코트의 등장과 유행
	8월 여운형 등 상해에서 신한청년회 조직 11월 만주에서 39명 대한독립선언서 발표	남학생들 양복교복 착용 시작
1919	1월 파리 강화회의, 5월 간디 무저항운동 시작 11월 국제연맹 1차 총회	샤넬이 파리에서 개점하고 비요네와 파투가 다시 개업함 여성복 실루엣이 배럴형, 실린더형으로 변화
	민족대표 33인 독립선언서 낭독(3·1운동) 고종황제 국장거행 4월 상해에서 대한민국 임시정부 수립	10월 김성수 경성방직회사 설립(자본금 100만 원) 미제 자동양말기 도입, 메리야스 공업 자동화 시작 고종의 국상 계기로 파나마 모자와 맥고모자 착용 확산

1920년대 패션

재즈와 광란의 시대라고 불린 1920년대는 정치·사회·문화 분야에 걸쳐 많은 변화가 나타났다. 라디오가 가정에 보급되고 유성영화가 출현하는 등 새로운 여가 문화도 등장했다. 자동차나 비행기 등의 운송수단의 발달은 일반인들의 활동 영역을 크게 확장시켰으며, 여성 비행사가 출현하기도 하였다.

여성의 사회활동과 지위 향상, 계몽운동은 국내외에서 공통적인 현상으로 나타났다. 특히, 우리나라에서는 1919년 3·1운동을 계기로 신문화 운동이 활발하게 전개되는 동시에 민족 의식이 크게 고취되었다.

새로운 시대를 반영하는 짧은 헤어스타일의 여성들은 플래퍼 룩(flapper look) 혹은 가르손느(garçonne) 스타일을 유행시켰다. 여성들은 중성화된 인체를 강조하였으며, 짧고 슬림한 의상으로 새로운 시대를 표출하였다. 남성 패션은 여성복처럼 혁명적이지는 않았지만, 보브 스타일이라는 짧은 헤어스타일에 스포티한 캐주얼 스타일이 유행하였다.

사회·문화적 배경

국 외

1920년대는 사회·정치적으로 많은 변화를 보였으며, 특히 문화와 과학 분야에 눈부신 진보가 있었다. 라디오가 가정에 보급되었고/1922/, 린드버그/Lindberg/는 뉴욕, 파리 간의 무착륙 단독 비행으로 대서양을 횡단/1927/하는 놀라운 업적을 이룩했다. 자동차를 비롯한 다양한 운송수단들이 발전하면서 세계는 좁아졌으며, 일반 대중들의 활동반경은 넓어지는 동시에 생활양식에도 지대한 영향을 주었다그림 1. 여가 시간의 증가로 스포츠에 대한 관심이 급증했으며, 특히 여성들은 시간적인 여유와 여행을 즐길 수 있게 되었다. 증가된 여성들의 사회활동은 여성의 지위향상이라는 사회문제로까지 발전되었다.

국제주의가 중요한 주제로 부상했고, 여러 부분에서 국가의 경계가 사라지는 경향을 보였다. 국제사회는 정치적 주도권을 쟁취하기 위해

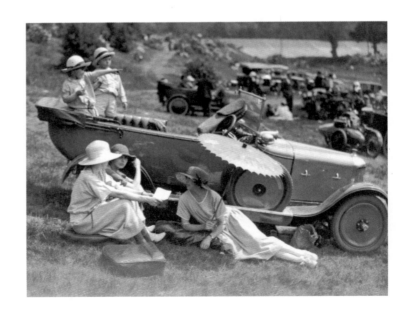

1 자동차의 대중화, 1920년대

경쟁하였고, 분주하게 새로운 패러다임을 추구하였다. 1922년에는 소비에트 연방이 창립되었고, 독일에서는 히틀러/Adolf Hitler, 1889~1945/, 이탈리아에서는 무솔리니/Benito Mussolini, 1883~1945/가 정권을 장악했다. 일본도 식민지 통치를 강행하며 군국주의의 세력을 확장해 나갔다.

같은 해, 이집트의 청년왕인 투탕카멘 무덤이 발굴되어 세계를 놀라게 하였으며, 국제장식미술박람회를 계기로 아르 데코로 정의되는 새로운 예술양식과 패션이 출현하기도 하였다. 신공예운동을 제창한 바우하우스의 창립/1919/도 서양 미술사에서 괄목한 만한 영향력을 미쳤다.

1927년에는 유성영화가 상영되었고, 예술, 극장, 음악 분야 또한 번창했다. 영화산업의 발전으로 미국의 할리우드가 국제적으로 관심을 끌었으며, 월트 디즈니/Walt Disney, 1901~1966/의 만화영화 미키마우스가 등장한 것도 이 시기이다. 야간의 사교문화는 당시의 경제적인 압박감, 정치적인 불안과 실직의 중압감 등을 잠시나마 잊게 해 주었다.[1] 이 시대에는 많은 사람들이 빠른 리듬의 재즈와 탱고에 열광하였기에 재즈와 광란의 시대라 불리기도 하였다. 특히, 미국에서는 재즈와 함께 찰스톤 댄스/charleston dance/가 유행하여 이 시대의 대표적인 문화로 확산되었다그림 2.

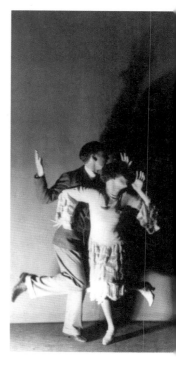

2 찰스톤 댄스, 1920년대

국 내

한국 사회는 1919년 3·1운동을 계기로 일본의 강압적인 문화정책으로 어려움을 겪게 되었다. 이와 동시에 수용된 서양의 외국문화는 신문화 운동을 활발하게 전개하는 계기를 제공했고, 민족의식을 고취시키는 역할을 하였다. 여성 교육의 기회는 정규교육기관 외에도 각종 강습회, 야학, 교회활동 등을 통해 계속 증가하였다. 이화학당은 1925년 이화여자전문학교로 발전하였고, 중앙보육/1922/, 경성보육/1926/, 이화보

3 우리나라 첫 여성 비행사의 탄생
(가운데 왼쪽 고글 쓴 한국 여성
이 박경원)

육/1928/, 조선여자의학전문학교 등의 여성전문 교육기관도 증설되었다.

여성계몽을 목적으로 하는 여성잡지도 경쟁적으로 발간되었다. 특히, 1923년에 발간된 『신여성/新女性/』은 여성들의 직업과 사회 진출을 옹호하였다. 당시의 직업여성은 자질 향상, 지위 향상, 권익 옹호를 위해 활동함으로써 여권신장에 크게 이바지하였다. 1924년을 전후로 사회주의운동이 활발해지면서 민족적인 단결을 위해 이념을 초월한 '신간회'가 결성되었다. 여성계에서도 조선여성동우회 간부들과 기독교 계통의 간부들이 모여 1927년 5월 '근우회'를 발족하였고, 2년 후인 1929년 5월에 기관지인 『근우/槿友/』를 간행했다. 이 잡지는 여성계몽운동을 전개하면서 농촌여성과 여성 노동자들의 문맹퇴치운동에 힘썼다. 1920년대 말에는 여성들이 각 분야에 진출하는 현상도 보였다. 1927년 『동아일보』는 최초의 한국인 여성비행사 박경원[2]에 대한 기사를 게재하는 등 여성의 사회활동에 대한 관심도 증가하였다 그림 3.[3]

지식인들은 문학활동을 통하여 일제 강점하의 암울한 시대상을 표현하였다. '봉선화'와 최초의 창작동요인 '반달' 등은 당시대 한국인들의 정서를 적시는 노래로 애창되었다.[4] 문인들은 『백조』, 『폐허』[5] 등과 같은 문학지를 창간하는 동시에 예술가동맹[6]을 결성하여 제한적인 활동이지만 암울한 시대상을 표현하였다. 이 당시 작품의 주제는 대부분 전통과 관습에 대한 도전과 계몽사상의 발현이었다. 소월 김정식/1902-1934/이 1922년 『개벽』지에 '진달래꽃'을 발표하였으며, 같은 해에 조선미술전람회가 개최되었다.

그동안 애국계몽에만 몰두했던 문인들은 새로운 취향에 관심을 두게 되었다. 소설은 그 시대를 반영하는 거울과 같아서 '무정', '흙', '상록수', '순애보', '렌의 애가' 등의 베스트셀러들은 당시 대중의 취향을 반영하고 있다. 이러한 소설들의 출현은 애국, 계몽 외에도 새로운 취향을 지향하는 대중이나 독자층이 형성되었음을 반증한다. 당시 많

은 관심을 모았던 노래로는 이바노비치의 '도나우강의 잔물결'에 윤심덕이 작사하고 노래를 부른 '사/死/의 찬미'가 있다.[7]

영화는 1920년대부터 본격적으로 제작되었는데, 기록에 남아 있는 작품으로는 윤백남의 '월하의 맹세/1923년/'와 '아리랑/1926/'[8]이 있다. 한국 최초의 방송은 1927년 경성방송국/JODK/에 의해 개시되었다.

4

2 세계의 패션 경향

여성복

새로운 양식의 출현

1918년 제1차 세계대전이 끝난 후 유럽사회는 여성의 활발한 사회 진출로 의생활에 커다란 변화가 일어났다.

남성들이 전쟁에 참가하는 동안 여성들은 자연스럽게 남성들이 담당했던 사무적인 업무 외에도 경찰이나 소방관, 굴뚝 청소부 등과 같이 거친 직업에도 종사하게 되었다. 이들은 직장에서 당시의 남성복을 그대로 착용하여 남성과 거의 구별되지 않는 모습을 보였다.그림 4,5.

유연한 곡선이 애호되었던 아르 누보의 미술양식은 직선적이고 기하학적이며 표면 장식이 강조되는 아르 데코로 전환되었다. 큐비즘이나 미래주의 미술 경향들도 전통양식과 전혀 다른 새로운 양식의 패션을 창출하는 데 기여하였다.[9]

여성복은 인체의 곡선미를 부각했던 실루엣이나 곡선적인 문양 대신에, 기능성과 실용성을 추구하는 사회적 요구에 따라 직선적이며 원통형의 의복과 기하학적인 패턴이 애용되었다.

스타일은 단순해지면서 의복의 길이는 짧아지고 스커트의 폭은 넓

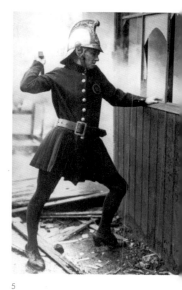

5

4 여성 경찰관, 1924
5 여성 소방관, 1926

6 가르손느 스타일, 1926

어졌다. 따라서, 다리는 더 자유로워져서 활동성이 보장되었다. 1924년에 무릎까지 짧아졌던 스커트의 길이는 1927년이 되자 무릎 위로 올라갔다. 다리가 노출됨에 따라 여러 색상의 스타킹과 다양한 장식이 가미된 구두가 유행하였고, 하이힐도 등장하였다.

드레스는 직선적인 허리선과 로 웨이스트 라인으로 상체 부분이 길어졌고 가슴선과 허리선의 구분도 사라졌다. 샤넬은 소매와 스커트에 여유를 주어 재단하여 의복을 기능적이고 활동적으로 디자인하였으며, 인체의 곡선을 강조하지 않으면서도 인체를 실물보다 날씬하게 보이는 디자인을 제안하였다. 당시의 이상적인 여성미는 소년 같은 모습의 '가르손느 스타일'그림 6[10] 이었으며, 미국에서는 '플래퍼 룩'그림 7이라고 불렸다. 이들은 당시 신여성의 상징이었다. 소년풍의 모습은 젊고 담대하며 활동적인 여성상을 표출하면서 의복에서는 직선적인 실루엣에 짧은 스커트를 착용하여 매우 기능적으로 보였다. 여성들의 사회활동은 복장에서 거추장스러워 보이는 장식성을 제거하여, 소매는 없고 가슴은 깊게 파이며, 불규칙한 스커트 길이 등으로 과거에는 찾아볼 수 없는 자유분방한 스타일이 애호되었다. 머리의 길이도 상당히 짧아졌다그림 6.

1928년에는 인조견이 개발되어 고가의 실크 소재를 대체하였고, 내의에 주로 이용하던 편성물 저지를 겉옷에 사용하는 등 다양한 소재가 패션 의류에 쓰였다. 금이나 은을 함께 직조한 저지의 샤넬/Gabrielle Chanel, 1883~1971/ 슈트는 단순미와 편안함 때문에 새로운 양식의 의상으로 제안되었으며, 편성물 저지를 대중화시키는 데 기여하였다. 스웨터나 주름치마와 같이 활동성 있는 의복도 애용되었는데, 이러한 옷은 대량생산이 가능했기 때문에 대중에게 널리 수용되었다그림 8. 워드/Worth/의 디자인 하우스에서도 샤넬 라인의 영향을 받아 니트 종류의 편안한 소재로 만든 캐주얼한 스리피스 슈트를 제안하였다.

7

8

7 플래퍼 룩, 1928
8 저지 소재 의상, 샤넬, 1929

1920년대 대표적인 디자이너의 한 명인 비요네/Madeleine Vionnet, 1876~1975/
또한 1925년경 인체의 곡선을 드러내는 바이어스 재단법을 창출해 냈
다. 비요네는 드래이핑, 주름, 비대칭과 불규칙적인 도련선으로 새로운
유형의 의상을 제안하였으며, 마름모꼴 무늬의 이브닝 가운과 바이어
스 재단방법을 활용한 시폰, 크레이프 드레스 등을 지속적으로 제안
하여 각광을 받았다.그림 9.

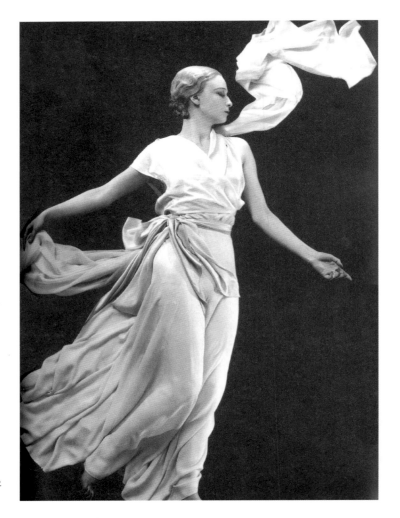

9 바이어스 재단의 드레스, 비요
네, 1920년대

당시의 패션은 색채에서도 독특한 특징을 보였다. 러시아 발레단의 영향과 야수파, 아르 데코 등의 영향으로 원색을 많이 사용하였다. 특히, 아르데코의 영향은 격동적이며 현란한 오렌지, 에메랄드, 비취, 그린을 비롯하며 금색, 은색 등 보석과 같은 색채를 유행시켰다. 이브닝드레스에도 밝은 색상의 파격적인 소재들이 사용되었고 사치스런 장식들로 치장되었다.

스포츠 룩의 출현

1920년대는 스포츠 룩이 출현하여 대중화된 시대이다. 여성들도 스포츠와 레저에 대한 관심을 보이면서 캐주얼한 스타일의 스포츠와 레저 웨어가 등장하였다그림 10. 특히, 여성복에서도 바지는 스포츠 웨어의 필수품으로 착용되었다. 여성들의 수영복은 인체에 꼭 맞게 재단되었고, 인체의 노출도 매우 과감해졌다. 대담한 노출이 강조된 수영복이 남녀 모두에게 공통적으로 착용된 모습이 주목된다그림 11,12. 아동 수영복은 아직도 인체를 많이 덮는 스타일을 착용하고 있는 것으로 보아, 성인 패션보다 유행의 속도가 느린 것을 알 수 있다그림 13. 샤넬은

10

10 사냥복, 1926
11 여성 수영복, 1920년대
12 남성 수영복, 1928

11

12

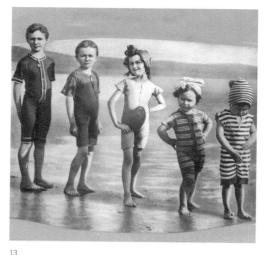

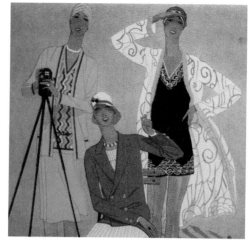

여성들이 스포티하고 편안한 옷을 원하는 것을 간파하고 간단한 드레스와 슈트를 디자인하였으며, 세일러드 스커트와 남성적인 분위기의 풀오버를 제안하였다.

스포츠는 다른 디자이너들에게도 영향을 주어 여러 가지의 스포츠룩이 제안되었다그림 14. 따라서, 기하학적 패턴이 들어간 스웨터, 블레이저 재킷, 카디건 슈트 등도 애용되었다. 당시 여성들이 즐겼던 스포츠로는 테니스, 크로킷 등이 있다.

남성복

1920년대 남성복의 변화는 여성복처럼 혁명적이지는 않으나 과거보다 더 캐주얼하게 바뀌었다. 젊은 남성들은 휴일이나 주말에 편안한 의상을 선호하였으며, 대학에서도 정장 대신에 일상복이 착용되기 시작하였다. 또한, 주간에도 스포티한 양복을 많이 입었으며, 비즈니스 스타일도 더 스포티해졌다.

다양한 색채의 소재가 사용되었고, 체크, 스트라이프, 작은 모티프

13 아동 수영복, 1926
14 스포츠 웨어, 랑뱅, 1928

가 집합된 것과 같은 다양한 문양의 직물이 애용되었다.

1920년대 초의 슈트는 자연스런 어깨선과 앞 중심에 3개의 단추를 부착한 싱글 브레스티드 재킷이 특징적이었다. 허리선은 높게 재단되었으며 뾰족한 라펠은 길이가 짧아 목 부분에 형성되는 V존의 크기도 상대적으로 작았다._{그림 15.}

1920년대 중반에는 재킷을 여유 있게 재단하여 전체적으로 부드러워졌다. 허리에는 넉넉한 주름을 넣어 편안해진 바지가 몇 년간 유행하였다._{그림 16.}

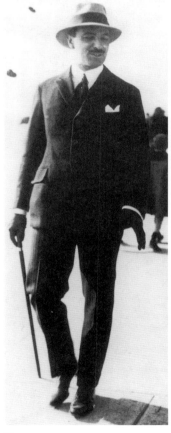

15

16

15 남성 슈트, 1920년대
16 넉넉한 주름바지, 1920년대

1920년대 말에는 어깨가 더 강조되면서 패드가 가미되었다. 슈트의 재킷은 인체에 잘 맞았고 엉덩이 길이까지 내려왔다. 밑단이 있는 바지는 통이 넓어졌으며, 직선적으로 재단되었다.

스포츠 웨어로 착용했던 니커보커즈와 스포츠 재킷은 운동 외에 일상복으로도 애용되었다. 재킷의 안에는 성장에 필수적으로 입었던

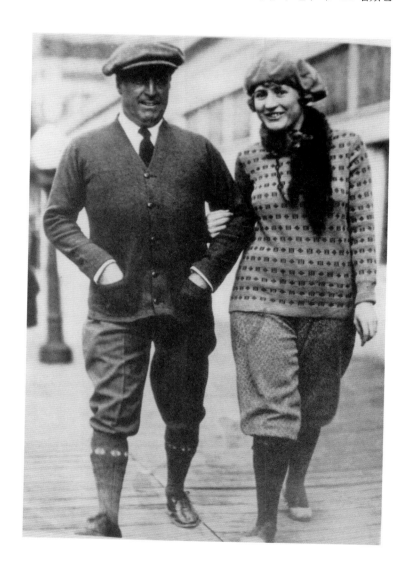

17 니커보커즈, 1920년대

웨이스트 코트 대신 풀오버를 받쳐 입기도 했다.[11] 남성들의 일상복으로 니커보커즈에 아가일 패턴의 양말이 유행하였다.그림 17. 구두는 끈을 사용해서 여몄으며, 발등 부분에 색이 다른 가죽을 사용한 옥스퍼드를 신거나 발등 부분에 술이 달린 로퍼/loafer/를 신었다.[12]

　　트렌치 코트는 캐주얼한 오버코트로 입었다. 체스터필드 코트는 우아한 격식을 갖추는 경우에 애용되었다.[13] 정장류는 거의 유사한 형태를 보였는데, 커터웨이, 디너 재킷, 테일 코트 등은 행사의 성격에 따라 갖춰 입었다. 짙은 색 재킷과 줄무늬 바지로 구성된 스트레스만/stressemann/[14]은 일상용의 데이 웨어로 세미 포멀 복장으로 애용되었다.

액세서리

여성들의 헤어스타일은 단순한 스타일의 짧은 머리가 유행하였다. 여성들의 짧은 머리 스타일은 사회관습으로부터의 해방을 상징하였다. 여성들은 종속적인 신분에 대한 반발과 표현으로 머리카락을 짧게 잘랐다. 머리카락의 길이가 짧아지자 귀뒷머리, 목 부분이 노출되었다. 퍼머넌트 기계가 등장하여 짧은 머리카락에 웨이브를 주기도 했다. 웨이브의 모양도 다양해져서, 짧아서 단순해 보이는 헤어스타일에 변화를 주기도 했다. 옆 가르마가 유행했고, 머리에 기름을 발라 정리하는 보브 스타일이 유행하였다.그림 18.

　　단발의 헤어스타일에는 머리형을 드러내는 클로슈를 착용하였다. 여성들은 종 모양의 클로슈 해트를 이마 위로 깊이 눌러서 착용하였다.그림 20. 깃털로 장식한 터번은 의례적인 행사에 착용하였다. 남성들은 가르마를 한 헤어스타일을 전체적으로 매끄럽게 빗질하여 넘겼다.그림 21. 모자는 펠트로 만든 부드러운 트릴비/중절모/와 우아하며 빳빳한 함부르크, 다양한 디자인의 스포티한 모자들을 행사의 성격에 맞추어 착용하였다.

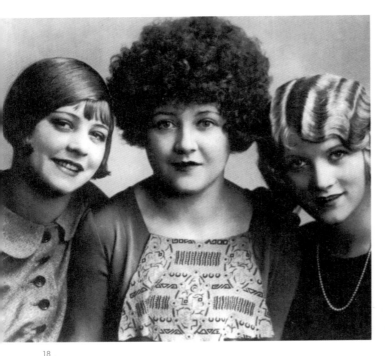

여성들의 구두는 우아한 펌프스_{그림 22}, 높은 굽의 스트랩 슈즈, 편안한 플랫 슈즈에 이르기까지 여러 스타일이 애용되었고, 앞은 매우 뾰족해졌다. 짧은 스커트로 인해 다리와 스타킹이 드러났다. 살색 실크나 인조 실크 스타킹에는 다양한 장식이 나타났다. 남성들은 발목 길이의 부츠나 구두를 신었는데 목이 짧은 구두로는 게르트나 스패츠가 있었다.

장갑, 핸드백, 숄, 양산과 모자에도 여러 가지 색이 사용되었다. 다양한 색과 패턴의 넥타이는 패션 소품으로 애용되었다. 여성들은 여러 줄의 진주 목걸이를 애호하였으며, 팔찌·귀걸이 등을 즐겨 착용하였다. 모조 보석들이 진품 보석과 함께 인기를 끌었다. 긴 담뱃대 또한 필수품이었으며, 남성들은 치장용으로 팔목시계와 도장이 새겨진 반지를 착용하였다.[15]

18 다양한 헤어스타일, 1920년대
19 파마하는 여성, 1920년대

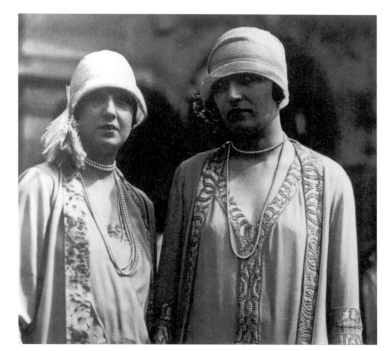

20 클로슈 해트, 1920년대
21 남성 헤어스타일, 1920년대
22 여성 구두(펌프스), 1920년대

20

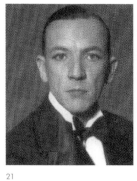

21

22

3 우리나라의 패션 경향

3·1운동 후 한국사회는 정체성에 대한 관심이 고조되었음에도 양복의 착용은 증가하는 경향을 보였다. 양복 착용이 확산되자 양복 제작기술도 많은 발전을 이루었으며, 양재를 교육하는 조직이나 기관도 다양하게 등장하였다. 1920년경에는 서울에 6개, 인천과 개성에 각 1개씩의 양재 교육기관이 있었다는 기록이 '양복 80년야화'에서 발견된다. '경신학교양복과'를 비롯하여 '신흥양복실습부', '반도양복실습부', '세일양복재단실습소', '동서공예실습소', '유신양행실습과' 등과 '의성양복재단전문교습소', 인천의 '반도양복실습소' 등이 있었다. 특히, 개성의 '반도양복실습소/半島洋服實習所/'는 1921년 8월 1일 제1회 졸업식을 가졌고, 26인의 졸업생을 배출하였다. 평양에서도 1921년 4월에 5개 양복점이 평양양복점조합을 조직하였으며, 그 이듬해에는 재단, 제작법을 보급하기 위해 '평양양복실습소'를 개설하였다. 1925년에는 양복감을 공급하는 일본 상점의 횡포에 항거하여 '양복감 불매' 동맹까지 하였을 만큼 결속력이 있었다. 양복 제작 기능인들이 주동이 된 기공조합이나 직공조합 단체들은 자신들의 권익 옹호뿐만 아니라 교양이나 지식, 양재술의 보급 등에도 노력하였다.

서울에서도 1922년에 양복업주와 기술자들이 합동으로 경성양복연구회/京城洋服研究會/를 창립하였다. 1924에는 8월 30일부터 2주일간 수표교예배당/水標橋禮拜堂/에서 양복강습회를 열고 양복의 재단, 술어, 의의 등을 강의하였다. 이듬해에는 기능인들을 중심으로 하는 경성양복기공조합을 창립/1925. 9. 9./했는데, 1927년에 한국인들로 구성된 한성양복상조합/漢城洋服商組合/으로 재편되었다. 이는 일본인에 의해 주도되었던 양복 생산이 한국인이 경영하는 양복점 조합으로 이전되었음을 의미하며, 그 후 서울뿐만 아니라 전국 각 도시에 양복단체들이 결성되었다.

양복기술자는 신종 인기직업으로 각광을 받았으며, 양복기술자 양성기관인 양복실습소는 양복기술을 배우려는 사람으로 장사진을 이루었다. 이러한 현상은 1920년대 전반에 양복실습소의 광고가 신문에 많이 등장하고 있는 사실에서도 확인된다.

한복의 개량이 이루어지고 보급의 증가와 동시에 양장의 착용도 점차 늘어났다. 특히, 신교육을 통해 양장과 친숙해진 신여성층의 증가와 함께 각종 양재학교, 신문, 여성단체 등을 통한 양재 강습은 양장 착용의 확대와 보급에 큰 역할을 하였다.

23 에이프런 만드는 법 소개, 신여성, 1924. 7.

동덕여학교 교장인 송영선/宋今璇/은 신문이나 잡지를 통해 양장을 입자는 글을 발표하였고, 경신학교나 YMCA 등에서 양복 제작기술을 강습하였으며, 곳곳에서 양재강습회가 개최되었다. 1920년대 후반에는 강습회의 내용도 전문화되어 '각종 어린이 양복 짓는 법', '의복 손질 및 염색법' 등이 소개되었고, 최근 유행정보 등을 위해 신문의 지면을 할애하는 양도 증가하였다. 1924년 『신여성』 7월호에 실린 '女學生, 부인네 아모나 하기 쉬운 녀름철에 어린애옷 어여쁜 에프롱 맨드는 법'의 기사그림 23와 같이 여성지들은 양재에 대한 기사를 통해 양장을 적극적으로 보급한 것으로 보인다. 그러나 1920년대에는 아직 패션 경향이나 분석보다는 여성이 알아 두어야 할 상식과 교양기사가 대부분이었고, 이러한 기사를 통해 여성들의 의식이 점차 변화되어 갔음을 엿볼 수 있다. 이 시대에 한국 양복 재단기술은 많은 발전을 보였다. 단촌식/short measure system/ 재단법 연구회가 생길 정도로 양장 제작에 대해 구체적이었으며, 동적인 미를 강조하는 디자인이나 인간공학적 이론의 필요성도 주장되었다. 1922년 블라디보스토크 공립양복학교를 졸업한 이정희는 최초의 디자이너로 기록되었으며, 동덕여학교의 양재 교사로 취임하여 남녀 양복과 유아복 제작 교육에 기여하였다.[16]

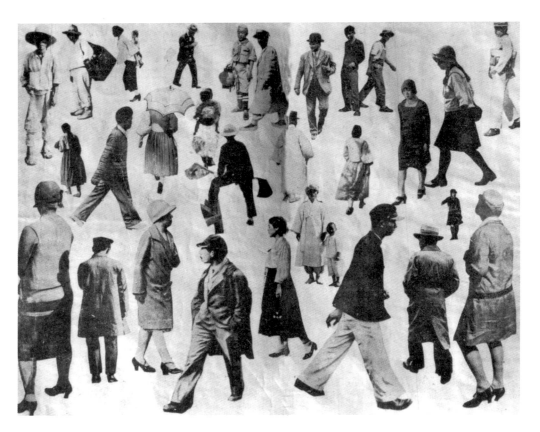

24 스트리트 패션, 1929(사진의 아래에 "길거리에서 눈에 뜨이는 대로 인사도 할 사이 없이 달각 달각 찍은 사진이니 여기에 박혀진 분은 용서 하소서."라고 양해를 구하는 글이 적혀 있다.)

1925년에는 최초의 재봉교과서가 경성공립여자보통학교의 손정규에 의해 저술되었으며, 조선 재봉 교과서는 숙명여자고등보통학교 교사인 김숙당에 의해 한글로 편찬되었는데, 내용은 전통 바느질법과 신식의복의 재봉법을 다루었다.

여성복

1920년대는 일본이 문화정책을 편 시기이다. 따라서, 유교적인 구세대와 서구적인 신세대의 윤리적 충돌로 서구문화에 대한 갈등이 발생하였음에도, 여성복식의 양장화 경향은 뚜렷하게 증가하였다. 개항기에

시작된 한국여성 근대화교육은 일제시대의 억압 속에서도 계속 확산되었으며, 신교육을 받은 여성들이 이 변화의 주체가 되었다.

또한, 한말 구국운동의 차원에서 시작된 여성단체 활동은 여성의 의식변화를 가져왔고, 여성의 사회 진출로 경제활동에 참여하는 여성 인구도 점차 증가하였다. 이러한 사회적 배경은 새로운 가치관을 지닌 신여성이 등장하는 요인이 되었다. 신여성들은 남녀평등을 주장하고 의복 개량을 선도하였다. 신여성들은 전통적 가치관과 갈등을 겪는 동시에 사회와 일반여성들에게 많은 영향을 주었으며, 패션의 변천에도 커다란 영향을 미쳤다.

1920년대에 등장한 플래퍼 룩은 국내 여성 패션에서도 많이 발견된다그림 24. 특히, 해외 유학생 출신인 김활란, 이활란, 박경원 등 신여성들의 복장은 국내 여성 패션에 많은 영향을 주었으며, 서양 패션을 보급하는 계기가 되었다. 신여성들은 서구의 유행을 수용하여 단발에, 보이시 스타일/boyish style/의 짧은 원피스나 스커트 차림으로 사회의 이목을 끌었다. 단발 스타일의 여성은 '모단 걸/毛斷傑, modern girl/'이라고 불렀으며, 현대화된 여성을 상징했다그림 25. 이들은 사회적인 비난에도 불구하고 복식계에 새로운 자극과 전기를 가져왔다.

25 '모단 걸' 최승희, 1920년대

양장 착용의 증가

초기의 양장 착용은 유학생 출신의 신여성을 시작으로 기생이나 소실, 상인, 상류층의 여성 등 일부 특수층에 한정된 데 비해, 1920년 이후에는 여학생이나 사무원, 여교사 등 평범한 일반 대중 여성들에게까지 확대되었다. 여학생들의 교복과 직장여성 사이에 광범위하게 수용된 양장은 일반인들의 양장 착용을 촉진하였다. 특히, 1928년 버스 여차장의 양장 유니폼의 착용은 양장의 일상화를 의미하며, 양장에 대한 사회적인 인식이 변화되었음을 뜻한다.

당시 여성들이 애용한 양장은 직선적인 실루엣의 원피스와 투피스,

26

27

26 케이프, 동아일보, 1927. 1.
27 코트를 입은 박경원, 1927. 12.

단순한 유행의 코트, 망토, 케이프 등이며, 주로 스커트와 스웨터, 스카프, 클로슈 모자 등을 즐겨 착용하였다. 여성 양장은 초기에는 약간의 장식이 가미된 스타일을 보이다가, 중반기 이후부터는 직선적인 스타일이 주류를 이루었다.

스커트의 길이는 초기에 발목 길이였으나, 점점 올라가기 시작하여 1928년에는 무릎 부위까지 짧아졌다. 코트의 길이도 1921년에는 발목 길이에서 1925년에는 장딴지, 1928년에는 무릎 높이로 올라가며, 스커트 길이의 변화와 흐름을 같이하였다. 초기의 코트는 벨트를 착용하는 것이 유행이었고, 1922년에는 랩어라운드/wraparound/ 스타일이 나타났으며, 후기에는 직선적인 스타일이 유행되었다. 세일러 칼라/sailor collar/에, 벨트 부분에 단추를 단 코트도 볼 수 있다. 칼라 부분은 초기에 몸판과 대조되는 직물이나 털로 장식하여 두드러져 보였으나, 1925년 이후에는 세일러 칼라, 오블롱 칼라/oblong collar/, 숄 칼라/shawl collar/ 등 다양한 모양이 애용되었다.

소매는 초기에 돌먼 슬리브/dolman sleeve/와 같이 부드러운 형태가 인기를 끌었으며, 1925년 이후부터는 세트인 슬리브/set-in sleeve/가 주류를 이루는 것으로 보아 국제 패션 경향과 흐름을 같이하고 있음이 주목된다.

방한용으로는 코트 외에 케이프도 많이 착용하였다그림 26. 케이프에는 넓은 플랫 칼라/flat collar/를 달았으며, 그 길이는 코트같이 초기에는 발목까지 내려오다가 중기 후반부터 무릎 길이로 짧아졌다그림 27. 당시의 신문이나 잡지 등의 기록에도 케이프의 착용이 보편화되었음을 보여 준다.

블라우스는 오버 블라우스/over blouse/를 주로 착용하였다. 초기에는 고무줄을 사용하여 허리선을 드러냈으나, 1926년 이후에는 직선적인 튜닉 스타일/tunic style/이 자주 보인다. 소매는 벨 슬리브/bell sleeve/, 비숍 슬리브/bishop sleeve/ 등이 애용되었다. 목 주위는 레이스/lace/, 네크리스/neckless/, 타이/tie/ 등을 사용하여 장식하였으며, 중반기 이후로 가면서 더욱 단순

해지는 경향을 보였다. 라운드 네크라인에 목걸이로 치장한 것도 매우 보편적인 모습이다그림 28.

스커트의 종류는 타이트 스커트/tight skirt/, 플리츠 스커트/pleats skirt/, 개더 스커트/gather skirt/ 등이 착용되었으며, 길이는 코트와 같이 초기에는 발목까지 내려왔으나 차츰 짧아져서 1926년에는 종아리까지, 1928년에는 무릎 부위까지 올라갔다.

재킷은 테일러드 재킷/tailored jacket/, 볼레로 재킷/bolero jacket/ 등이 애용되었다. 대부분의 실루엣/silhouette/은 직선적이었다. 재킷의 길이는 초기에 허리선까지 내려왔으나, 점차 길어져서 1928년에는 힙 라인/hip line/을 덮을 정도로 길어졌다. 칼라는 테일러드 칼라/tailored collar/, 오블롱 칼라/oblong collar/, 라운드 네크라인 등 단순한 형태가 특징이며, 소매도 비숍 슬리브/bishop sleeve/, 세트인 슬리브/set-in sleeve/ 등 장식이 별로 가미되지 않았고, 여름용으로는 짧은 소매가 나타났다.

또한, 1920년대 말부터 재킷 대용으로 스웨터가 등장했다. 대부분 다양한 색상과 문양을 넣어 짰으며, 엉덩이까지 내려오는 것이 많았다.[17] 원피스의 디자인도 다양해졌으며, 실루엣은 직선적인 스타일이 대부분이었다.

개량한복과 통치마의 유행

일제의 문화정치는 한복보다 양장을 권장했으나, 지식인들 사이에서는 오히려 한복을 착용하려는 의지가 강하여 생활에 편리하도록 개량하여 입었다. 이에 따라 저고리의 길이는 길어졌으며, 반대로 치마는 짧아졌다. 1920년대는 저고리의 길이가 긴 것과 짧은 것이 동시에 착용되었는데, 전도부인이나 지식인들 사이에서는 긴 저고리를, 일반 부녀자들은 짧은 저고리를 착용하였다.

개량한복은 통치마를 출현시켜서 여학생과 신여성 사이에서 유행되었다. 짧은 통치마의 개량한복은 대부분 신교육을 받은 여학생이나

28 라운드 네크라인과 목걸이, 윤심덕, 1920년대

신여성 사이에서 애용되었다. 통치마는 치맛단까지 곧은 주름을 잡았
는데, 주름의 나비는 점차 넓어졌다. 길이는 무릎 정도로 짧아졌으며,
여기에 허리까지 오는 긴 저고리 차림이 유행하였다_{그림 29}.[18] 이러한 짧
은 치마의 유행은 1920년대 중반 이후 서구의 보이시 스타일/boyish style/
의 영향으로 보이며, 양장의 스커트 길이가 짧아지게 된 것과 그 흐름
을 같이하는 것으로 주목된다.

교복의 제정

대부분 특정 교복이 없었던 여학교 학생들의 복장은 1920년대에는 대
부분 검정 통치마에 흰 저고리로 통일되었다.[19] 치마의 길이가 짧아져
서 발목 부분이 노출되자, 학교마다 치마 길이에 대해 무척 신경을 썼

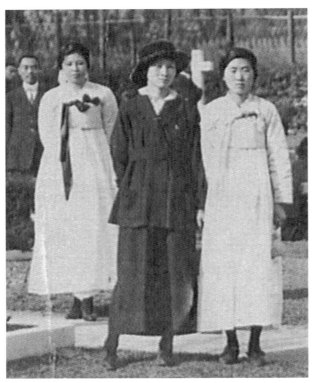

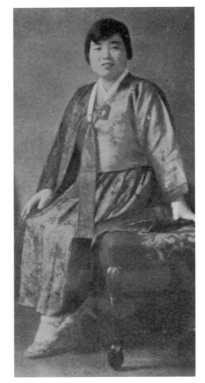

29

30

다. 치마의 길이를 무릎에서 발목 사이의 1/3로 규정하였음에도 여학생 교복은 신여성의 치마 길이를 따라 점점 짧아졌다. 저고리의 길이가 길어지면서 배꼽까지 내려오자 치마는 이와 반비례하여 짧아져서 무릎까지 올라갔다. 여기에 밑단을 층으로 하여 줄여 입는 것도 유행하였는데, 한 층을 줄여 입는 것은 보통이고 두세 층으로 줄여 입기도 하였다.

각 학교는 교복을 통해 학교의 개성과 표식을 나타내었다. 이화는 치마를 층으로 입었고, 동덕은 치마 끝단에 흰줄을 물결무늬로 꼬불꼬불하게 넣어 입었다.[20] 저고리는 서양 선교사의 옷차림을 본떠 길이가 길어졌으며, 치마는 어깨허리가 부착된 짧은 통치마가 일반적이었다. 헤어스타일은 댕기머리나 트레머리가 일반적이었고, 버선에 구두를 신었다. 저고리의 길이에 비해 화장은 짧아져서 손목과 팔꿈치 중간에 이르는 정도가 되었다.그림 30.

겨울에는 교복 위에 검정색 두루마기를 입었으며, 털실로 짠 목도리를 둘렀다. 양말은 겨울에는 검은색, 여름에는 흰색을 신었다.

스포츠 웨어의 등장

여성체육의 보편화로 각 여학교에는 여러 종류의 스포츠 웨어/sport wear/가 소개되었다. 이것은 일반인들에게 스포츠와 더불어 운동복에 대한 관심을 불러일으켰다. 당시의 운동복으로는 정구복, 야구복, 기계체조복 등이 있었는데 대부분 하의는 무릎 길이의 검은색 블루머와 백색 블라우스로 구성되었고그림 31, 정구복은 스커트에 목구두를 착용하였다그림 32. 스포츠 웨어가 소개되면서, 셔츠는 1920년대 상류층을 중심으로 애용되었다. 블루머 대신에 스커트를 착용한 경우에는 허리끈을 사용하기도 하였다.

1920년대에는 인천 월미도 해수욕장에 처음으로 해수욕복이 등장

31

32

하였다. 허벅지와 겨드랑이 밑을 드러낸 수영복은 당시 많은 주목을
받았다.[21] 초기의 해수욕복은 무릎 밑과 팔꿈치까지만 노출시켰으나,
1928년경부터는 어깨와 겨드랑이, 넓적다리까지 노출시켜서 현재의 수
영복과 비슷한 모습을 보였다. 몸의 곡선도 남에게 보여서는 안 되는
유교적 인습이 지배적이던 당시에 이 같은 여성들의 신체 노출은 신기
한 사건으로 취급되었다. 이러한 패션의 급격한 변화에 대해 사람들
은 한편으로 호기심을 보이면서도 다른 한편으로는 강력하게 비판하
기도 하였다.

속 옷

겉옷에 변화가 생기자 자연히 속옷도 바뀌었다. 속적삼, 단속곳, 바지,
속속곳, 너른바지 등 친의/襯衣/에 속하는 전통적 속내의들은 1930년대
까지도 일반 부녀자들 사이에서 애용되었다. 1920년대에 셔츠가 들어
오면서 속속곳과 다리속곳 대신에 팬티를 입었고, 그 위에 단속곳과
바지를 입었다. 특히, 짧은 치마를 입던 신여성들은 바지, 단속곳 대신
에 무명으로 만든 짧은 팬티인 '사루마다'를 입었고, 어깨허리가 있는

31 체육복, 신여성, 1925. 5.
32 정구복, 1927

속치마를 착용했다. 속치마는 치마보다 길이가 약간 짧았고, 감은 주로 흰색의 인조견을 사용하였다.

남성복

양복

양복이 대중 사이에 확산된 1920년대는 양복의 수용 완료기/受容完了期/라고 할 수 있다. 당시의 유행은 미도파 백화점에 있던 '정자옥/丁字屋/'이라는 일본인 기성복 회사가 주도했으며, 한국인이 경영하는 양복점도 대도시에 속속 등장하였다. 양복은 주로 공무원, 회사원, 교육자, 부유층 등 이른바 사회의 엘리트 계층이 먼저 착용하였다. 따라서, 양복은 사회적 신분의 상징으로도 인식되었으며, 격식과 구색을 갖추어 입었다.

1920년대의 남성복은 과거보다 상의의 길이가 길어졌으며, 바지의 폭도 넓어졌다. 영국풍의 라운지 재킷/lounge jacket/은 '세비로/背廣/'라는 이름으로 유행되었다. 이것은 라펠이 좁고 깊으며 어깨선이 다소 강조된 복장이었다. 여기에 스트로/straw/ 모자와 지팡이, 회중시계 등을 착용하여 격식을 갖추었다. 이처럼 영국풍의 다소 권위적이고 품위 있는 양복이 당대 남성 양복의 주류를 이루었다.

실제로는 의외로 현재 콤비라고 불리는 세퍼레이츠/separates/가 많이 착용된 점도 주목된다. 이 세퍼레이츠는 색상이 화려하고 부분 디자인도 다양하며 사치스러운 경향을 보였다.[22] '체크 무늬 상의에, 백색 하의, 알파카 상의에 백색의 세루 하의, 감색 상의에 노란색 하의' 등과 같이 시각적으로 매우 화려하게 두드러져 보이는 특징을 보였다. 이러한 콤비네이션에 하얀 맥고모자를 쓰고, 지팡이를 흔들며 다니는 것이 1920년대 초 신사들의 대표적인 모습이었다. 맥고모자는 1919년

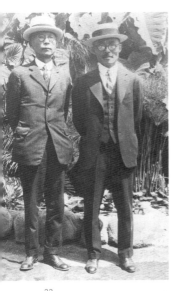

고종 승하 후 백립을 대신하면서 즐겨 사용하였다. 모자가 가볍고 편리하며 새로운 멋이 있다는 것을 경험한 후 많은 사람들 사이에 유행하였다.

1920년대 후반에는 재킷, 조끼, 바지 등에 같은 직물을 사용한 앙상블 슈트가 '미쯔조로이'라는 이름으로 애용되었다. 이러한 앙상블 슈트는 1925년을 전후하여 인기 있는 복장이 되었다그림 33. 그 후 라운지 슈트/lounge suit/가 일본을 통해 색 코트/sack coat/로 불리며 소개되었고, 노퍽 재킷/Norfolk jacket/ 그림 34, 스프링 코트/spring coat/, 오버코트/overcoat/ 등도 의례적인 의복으로 소개되었다. 광고에 보이는 노퍽 재킷이 아동복으로도 착용된 것은 흥미있는 일이다. 이것은 당시에 성인과 아동이 같이 입었을 정도로 유행했던 의상이라는 것을 의미한다그림 35, 37. 정자옥의 춘추복 광고에 등장한 신사들은 슈트에 중절모자/soft hat/를 쓰고, 지팡이를 들고 있는 모습이 특이하다그림 36. 여기에 코트와 망토를 착용한 모습도 볼 수 있다. 세루, 크래버넷/Cravenettê/, 서지/serge/, 포랄/poral/ 등이 신사복 소재로 유행하였다.

33 앙상블 슈트, 서재필과 안창호,
1925
34 노퍽 스타일의 양복 광고, 동아
일보, 1920
35 노퍽 재킷의 아동복, 1920

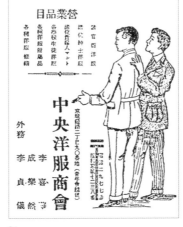

34

35

교복

남학생들의 교복도 일반인들의 양복 착용에 많은 기여를 하였다. 1920년대에는 교복들이 대부분 저고리, 바지, 두루마기로 구성된 한복에서 양복으로 바뀌었다. 교복은 스탠드 칼라의 검은색 네루 재킷과 팬츠, 검은색 사각 모자로 구성되었으며, 학교의 배지 등을 부착하여 착용자의 학교를 나타냈다_{그림 38.}[23] 재킷의 앞단에는 5개의 단추가 달렸으며, 단추 표면에 학교의 이름이나 상징을 장식 문양으로 사용하였다. 겨울에는 방한용으로 오버코트나 망토를 입었다. 대부분의 학교

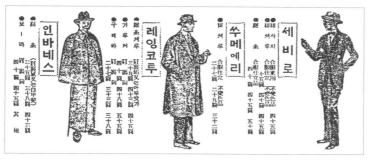

36

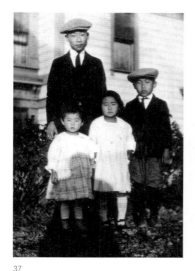

37

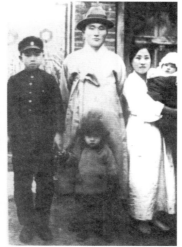

38

36 정자옥 광고(남성복), 동아일보, 1924. 4.
37 캐주얼풍의 아동 정장, 안창호의 4남매, 1920. 10.
38 남학생 교복(좌), 1929

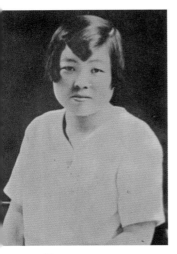

39

는 거의 같은 유형의 교복을 착용하였다. 색채는 검정색이 주로 사용
되었으며, 회색을 사용한 학교도 있었다.

액세서리 및 기타

머리 장식

패션이 다양하고 새롭게 변화함에 따라 1920년경에는 여성 전용 미용
실이 등장하였다. 첫 미용사는 오엽단/吳葉舟/으로, 일본에서 공부한 후
귀국하여 화신백화점에 미장원을 개업한 것이 미용실의 시초로 보인
다.[24]

　1920년대에 무엇보다도 획기적인 것은 단발의 헤어스타일이었다. 양
장이 보급되면서 '양장미인'이라는 용어가 나왔고, 짧은 머리가 유행하
며 '단발미인'이란 말도 유행되었다. 단발미인은 '모단 걸'과 동의어로
사용하였는데, 이것은 멋쟁이 신여성을 호칭하는 동시에, 'modern'을
한자로 '모단'이라고 부른 데서 유래한 것으로 이해된다. 이처럼 단발

39　단발머리 김활란, 조선일보,
　　1922
40　애교머리, 조선일보, 1924

40

은 모단 걸/毛斷 傑, modern girl/이라는 신용어를 출현시킬 만큼 오래 지속되었다.

여성들의 단발 모습은 사회적 논란을 야기시켰으며, 동광청년회의 주최로 '現代 女子의 斷髮이 可? 不?'라는 토론회가 열릴 정도였으며, 『신여성』1925년 8월호에도 '단발문제의 시비?!'라는 제목 아래 유명 인사 13인의 의견을 싣고 있다. 단발에 대한 토론에서는 대부분 찬성하는 의견을 보였으나, 신학문을 한 일부 계층을 제외한 많은 사람들 사이에서는 여전히 비난을 받았다. 신지식을 소개하는 학자나 예술가 사이에서 유행되었던 단발은그림 39, 구미/歐美/의 플래퍼/flapper/ 스타일에서 영향을 받은 모단 걸의 상징이었다.

1920년경에는 트레머리가 '예배당 쪽' 혹은 '전도부인 쪽'이라는 이름으로 유행했다. 어린 학생들은 여전히 뒤로 땋은 머리를 하였으나, 큰 여학생들은 '까미머리'를 많이 하였다. 1926년경에는 머리를 땋은 학생들 사이에 '첩지머리'가 유행하였다. 그것은 앞 가르마를 똑바르게 타고, 양쪽 귀밑머리를 땋아서 뒤로 모은 후 남은 머리카락을 곱게 빗어 첩지를 씌운 것처럼 하는 것이었다. 첩지머리를 모두 빗은 후에는 앞머리를 빗으로 슬쩍 아래로 긁어 내려서 일부러 머리카락이 어수선하게 늘어지는 모습을 멋있다고 생각하여 유행되었다.

1929년경에는 앞머리를 약간 내리는 애교머리도 유행하였다. 이 애교머리도 풍자의 대상이 되었다. 까미머리에 애교머리까지 내린 여성들이 짧은 통치마에 개량 적삼을 입고 있는 모습그림 40은 당시대 신여성들의 허영과 사치스러움을 풍자한 예의 하나이다.

1920년대 초에는 단발에 어울리는 클로슈/cloche/ 모자가 유행하였다그림 41. 이 밖에도 챙이 달린 카플린도 애용되었는데, 윤심덕의 동생 윤성덕이 카플린/capeline/을 쓴 모습에서 확인된다그림 42.

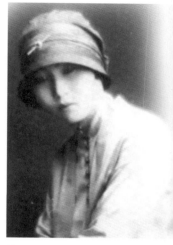

41

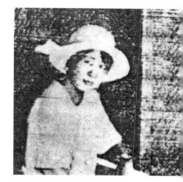

42

41 클로슈, 박경원, 1926
42 카플린, 윤성덕, 1920

화장

여성들의 화장/化粧/에 대한 관심이 높아지면서 상업용 화장품도 출현하였다. 박가분은 박승직/朴承稷/이 기업화하여 1920년에 총독부식산국/總督府殖産局/에 정식으로 화장품제조등록/등록번호 1/을 하였다. '박가분/朴家粉/'이라는 상호와 함께 포장을 개선하고 상표는 '朴'으로 정해 등록상표까지 냈다. 신문의 풍자 삽화에 분첩과 거울을 들고 있는 여성을 묘사했듯이 그림 40 박가분의 인기가 점점 높아지자, 우리 화장품 사상 처음으로 신문에 화장품 광고가 등장했다.

당시의 화장품은 개어 바르는 고형의 박가분과 일본에서 들어온 '레도 크림'이나 '구라브 백분'이 신여성들 사이에 유행하였다. 학생들은 '폼피안'이라는 외제 가루분을 즐겨 사용했다.

숄

양장과 함께 목도리 또는 숄/shawl/이 등장하였다. 여학생들 사이에서는 커다란 숄을 온몸에 두르는 것이 크게 유행하여, 숄은 여학생들의 방한용으로, 또는 장식용으로 애용되었다 그림 43, 44. 신문의 삽화에도 6자 길이의 긴 숄의 유행에 대해 "紅 담요 같은 털실 목도리가 두루마기

43 풍자의 대상이 된 숄, 동아일보, 1924. 3.
44 숄의 유행, 동아일보, 1928. 11.

43

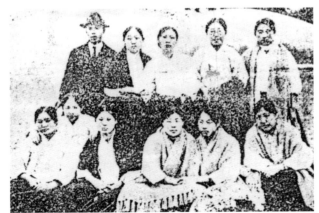

44

겸, 장갑 겸, 모자 겸, 이불까지 겸할 수 있다."고 풍자하여 묘사되어
있다.

우산

여성을 외부 사회와 차단하였던 장옷이나 쓰개치마는 이미 1910년경
자취를 감추었고, 그 대신 검은색 우산이 여성들 사이에서 유행하였
다. 따라서, 양장을 한 대부분의 여성들은 자연스럽게 양산을 멋으로
착용하게 되었다그림 45, 46. 이 양산은 양장뿐 아니라 점차 한복 차림에
도 사용되었다. 여성들의 멋의 하나였던 양산은 드는 사람의 취향을
나타내며, 장식문양을 넣기도 했다. 부인들은 재회색, 학생은 검은색,
기생들은 무늬가 있거나 수를 놓은 검은색 양산을 쓰기도 하였다.

여성들의 액세서리에 대한 관심도 점차 증가하여 안경이나 핸드백,
손목시계 등도 애용되었다. 여성들의 안경 착용은 눈을 가리는 것으
로 생각하여, 전에는 쓰개치마를 쓰고 눈만 노출했던 것을 풍자한 그
림도 있다그림 47. 핸드백이나 손목시계도 신여성이 선도하여 유행되었
는데그림 48, 이러한 패션 소품들은 과시적인 성격이 강했으며, 사치와

45　삽화에 나타난 양산의 풍자, 신
　　여성, 1925. 6.
46　스트리트 패션에 나타난 양산,
　　1929

45

46

47

48

허영의 상징처럼 매도하는 분위기도 있었다. 그 밖에 부채 등 여러 가지 패션 품목들이 당시의 시대상을 반영하며 유행되었다.

구두

1920대에는 구두와 양말도 크게 유행하였다. 양복 착용이 정착된 1920년대에는 펌프스/pumps/와 샌들이 나왔고, 구두는 1910년대보다 앞길이가 짧아진 미들 힐이 많이 착용되었다. 유행된 색상은 약간 어두운 로맨틱 핑크, 그레이, 블루, 크림색 등이었다. 1920년대 초기만 하더라도 이화학당 학생들의 신발은 가죽으로 만든 진신, 나막신, 그리고 미투리가 대부분이었고, 일부만이 경제화를 신었다. 아직 양말은 보편적이지 않았으며 극소수의 학생들은 버선에 구두를 신었다. 구두는 1920년대 후반에 유행되었다. 옥스퍼드 슈즈/oxford shoes/, 끈으로 매는 장화/長靴/와 단화/短靴/, 콤비/combination shoes/, 고무신, 운동화 등이 등장하였는데 이들은 마침 창간된 조선·동아의 지면 광고를 화려하게 장식하면서 인기를 독점하였다. 초기에 유행한 구두는 끈을 좌우로 얼기설기 얽어매는 목이 긴 '목구두'^{그림 49}였고, 그 후 단화가 유행하였다.

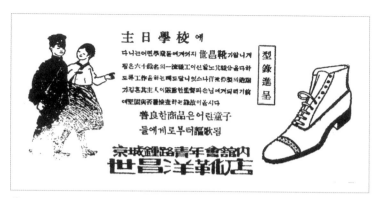

49

옥스퍼드 슈즈

반부츠

경제화

50

옥스퍼드는 단화로, 우리나라에 들어왔을 때 앞부리가 칼날처럼 뾰
족하며 굽이 높았고, 발등에는 구멍이 3쌍 있어서 그 문양이 일문자
형/一紋字型/인 것이 특징이었다. 하이힐도 이와 같은 형태가 많았고, 중
간 굽도 애용되었다. 여러 길이의 부츠도 유행하였으며, 흑백의 콤비
구두도 인기를 끌었다. 이 당시 구두는 신여성들에게 필수적인 패션
품목이었다. 고무신에 비해 실용적이기도 했지만, 신분 과시적인 성격
도 강하게 내포하고 있었다. 잡지에 '녀학생의 세 가지 폐풍'이라는
논평을 싣고 하이힐 착용을 비판할 정도로 굽이 높고 볼이 좁은 하이
힐이 유행하였다그림 50.

1920년대 초는 우리나라에 고무신이 처음 등장한 시기로 의미가 깊
다. 당시 신발은 바닥만 고무로 하고 겹돌이는 가죽이나 베로 한 신발
인 편리화/便利靴/, 경제화/經濟靴/, 경편화/輕便靴/ 등이 유행하였다. 그러나 고
무신은 등장하자 곧 그 실용성으로 상당한 호황을 누렸다. 고무신은
외래문물을 우리 여건에 맞게 동화/同化/, 재창조시킨 문화 유형의 본보
기로 외래문화의 이상적인 수용을 보여 준 사례였다.

49 목구두, 동아일보, 1921. 11.
50 1920년대에 유행한 신발

1 Hannelore Eberle, Hermann Hermeling, Marianne Hornberger, Dieter Menzer, Werner Ring, *CLOTHING TECHNOLOGY*, VERLAG EUROPA-LEHRMITTEL : Berlin, pp.242-3, 1998

2 대구에서 태어난 박경원은 간호사로 일하다 조선 최초의 비행사인 안창남에게 자극을 받아 1925년 일본 다치가와 비행학교에 입학하여 3년 만에 고등비행사 자격증을 취득했다.

3 '三等飛行士-朝鮮의 女流飛行家 朴敬元孃의 消息', 동아일보, 1927. 12. 26(2).

4 '봉선화'는 김현준 작사·홍난파 작곡(1920), '반달'은 윤극영 작곡(1924)

5 1922년 홍사용, 박종화, 현진건 등이 낭만주의 문예동인지 『백조』 창간
 1929년 김억, 남궁벽, 염상섭 등이 문학동인지 『폐허』 창간

6 1923년에는 연극단체인 '토월회'가 설립되었고, 1925년에는 박영희, 김기진 주도로 KAPF(조선 프롤레타리아 예술가동맹)가 결성되었다.

7 '100년의 뒤안길에서-尹心悳 이야기', 조선일보, 1999. 11. 5(21).

8 한국영화 초창기의 명작인 '아리랑'은 나운규가 각본·주연·연출의 1인 3역을 맡았으나, 애석하게도 기록으로만 남아 있을 뿐 필름은 존재하지 않는다.

9 Richard Martin, *Cubism and Fashion*, New York : The Metropolitan Museum of Art, p.53, 1998

10 가르송(프) = 소년

11 Hannelore Eberle 외, 앞의 책, pp.242-3

12 신혜순 편저, 한국패션 100년, 한국현대의상박물관, p.57

13 Hannelore Eberle 외, 앞의 책, pp.242-3

14 스트레스만 : 그 당시의 독일 정치인

15 Hannelore Eberle 외, 앞의 책, pp.242-3

16 한국여성사 II, 이화여자대학교 출판부, 1972

17 권해영, 한국 여성 양복의 변천에 관한 연구, 이화여자대학교 대학원 석사학위 청구논문, p.18

18 권성자, 한국복식의 변천에 관한 고찰, 관동대 교육대학원 석사학위 청구논문, p.34, 1993

19 권성자, 앞의 책, p.33

20 동덕여학원 편, 동덕 70년사, p.94, 1980

21 김진식, 한국양복 100년사, 미리내, p.96, 1990

22 김진식, 앞의 책, pp.102-3

23 동경제국 미술학교와 근현대 미술의 발자취, 월간미술, p.66, 2000. 7.

24 유희경, 한국복식사 연구, 이화여자대학교 출판부, p.644, 1980

*1920*년대 연표

국외 국내

연도	주요 뉴스	패션 동향
1920	영국, 라디오 방송(Nellie Melba 목소리) 개시 찰리 채플린의 영화 'The kid' 상영	샤넬의 저지 소재 의상 제안(스웨터, 주름치마) 포르튜니(Fortuny Mariano), 런던과 파리 부티크 개점
	조선일보·동아일보 최초의 종합여성지 창간 최초의 여성기자 이각영(매일신보) 등장	
1921	레닌의 뉴 경제정책 발표 알버트 아인슈타인의 노벨상 수상(상대성원리) 대중 스포츠의 확산(골프)	잡지 『Dress Essentials』에 '소품과 의상의 컬러 코디가 일반 여성들에게도 의식되기 시작함'을 기사화
	3월 최초 여류화가 나혜석 개인전	벨트 착용한 발목 길이 코트 유행
1922	이집트의 투탕카멘 왕 묘 발굴 USSR 창립	일본풍 패션의 영향(기모노 슬리브, 발목 길이 스커트)
	방정환 잡지 『어린이』 창간 총독부식산국에 화장품제조등록(등록번호 1)	동아일보 최초의 화장품 광고(11월 24일) 코트에 랩 어라운드(wrap araund) 스타일 등장
1923	바우하우스 첫 전시회 개최	이집트풍 패션 등장 보브 스타일 유행
	김상옥 의사 사건(1월), 관동 대지진(9월) 최초의 여배우 이정숙 '월화의 맹세' 출연	4월 경성방직 견직물 제품 생산 이화 졸업생 문마리아, 윤심덕, 서은숙 파마 헤어스타일
1924	브로통의 '제1 선언' (초현실주의 정의 및 선언) 비행기 운행 시작	파리 디아길레프의(Diaghilev's) 'Le train bleu' 발레를 위한 피카소의 스테이지 커튼과 샤넬의 스포츠 웨어 협연
	발명학회 『과학 조선』 창간 과학의 날 제정, 신간회 조직	
1925	레이온 발명, 아르 데코 전시회 개최 찰스톤 댄스의 대유행, 재즈 유행	『보그』지에 'little black dress' 소개 스커트 길이가 역사상 가장 짧아짐
	을축년 대홍수(7~9월) 이화학당이 이화여자전문학교로 발전	최초의 재봉교과서 출간(경성공립여자보통학교의 손경규) 직선적인 실루엣의 코트 유행
1926	루돌프 발렌티노 사망 영국 대규모 총파업	남성적인 요소 가미된 여성복 등장 밀리터리 룩 등장
	순종 승하(4월 25일), 6·10 만세 운동 최초의 현대 무용가 배귀자 최초 무용발표회 최초 여성 성악가 윤심덕의 '사의 찬미' 영화 '아리랑' 상영(10월)	직선적인 튜닉 스타일 등장 스커트 길이가 종아리 길이까지 올라감
1927	미국 린드버그 비행기로 대서양 횡단 이사도라 던컨 사망	광택 소재의 가죽(patent leather) 구두 등장
	신간회 발족 최초 아나운서 마현경, 이옥경 출현(경성 방송국)	재봉, 수예, 일본식 염색법의 강습회 등장(일본식 염색법 등 일본화되어 가는 생활양식에 맞추기 위한 생활상습 회가 전체 강습회의 약 80% 차지함)
1928	월트 디즈니의 미키마우스 등장 플레밍(세균학자)의 페니실린 발견	스키아파렐리의 착시현상(눈속임기법) 니트 스웨터
	최초 여성 비행사 박경원 등장 여교사가 전체 교사의 11.5%에 이름	스커트 길이가 더 짧아져 무릎 길이가 됨 버스 여차장 양장 유니폼 착용
1929	코닥사 16mm 컬러 사진용 필름 소개 칸딘스키의 작품에 추상표현주의 명명	벨벳, 실크 시폰과 같이 얇고 유연한 소재의 남성복 등장(부드 러운 칼라, 짧은 바지, 밝은 원색)
	광주 학생 의거 사건(11월 3일) 이애리수의 '황성옛터' (왕평 작사, 전수린 작곡)	10여 종의 여성잡지 발간

1930년대 패션

대공황으로 시작된 1930년대는 제2차 세계대전을 치르는 등 전 세계적으로 암울한 시대였다. 전쟁에서 승리하기 위해 더 멀리, 더 빨리, 더 안전하게 이동하기 위한 과학기술이 발전했다. 헬리콥터가 등장했고, 가장 높은 건물인 엠파이어스테이트 빌딩과 가장 아름다운 다리로 알려진 금문교가 건설되었다. 나일론의 발명과 텔레비전의 출현은 이 시대 과학이 이룩한 업적이다.

경제적 불황은 사회적인 불안과 정치적 혼란을 가져왔다. 여러 나라에는 해고된 실업자가 넘쳐났으며, 파시즘이 출현하여 영향력을 확대하였다. 이렇게 절망적인 상황에서도 아르데코 경향의 미술운동이 확산되었고, 장식미술에 대한 새로운 관심이 나타났다.

1930년대는 영화 역사상 가장 풍요로운 시대였다. 영화의 환상적인 세계를 통해 현실의 어려움을 보상받으려 했던 것처럼 할리우드 스타들의 의상이 일반 패션 디자인에 많은 영향을 주었다. 대중들을 위한 의복의 대량생산 체제가 미국을 중심으로 시작되었다.

평상복은 물질 부족으로 인하여 실용적이며 매우 기능적이었으나, 야회복은 더욱 화려한 디자인이 유행하였다. 광택이 나는 소재의 등이 깊게 노출된 드레스는 1930년대의 대표적인 의상이다. 한국에서도 신여성들의 증가로 양장 착용이 대중화되는 현상이 나타났다.

1 사회·문화적 배경

국 외

1930년대는 대공황으로 시작하여 전쟁으로 끝난 시대이다. 1929년 10월 뉴욕 증권 시세의 폭락으로 시작된 경제대공황은 세계적인 불황으로 이어져 1930년대의 사회불안과 정치적 혼란을 가져왔다. 세계 경제 사상 유례없는 대공황은 미국·영국·프랑스·독일을 필두로 한 유럽 자본주의 국가, 폴란드를 비롯한 동유럽 국가, 일본 등 아시아 국가, 그 외의 후진국들을 망라한 전 세계에 영향을 미쳤다. 1932년 영국은 3백만, 독일은 6백만, 미국은 14백만의 실업자가 발생했다. 사회주의, 공산주의, 파시즘/fascism/ 등은 사회·경제적인 어려움의 반동으로 여러 나라에 확산되었다.[1] 이탈리아와 독일의 파시스트/fascist/ 정권은 경제공황에서 탈출하기 위한 수단으로 대외침략정책을 수립하였고, 1939년 독일이 폴란드를 침략함으로써 제2차 세계대전이 시작되었다.

경제불황은 패션 산업에도 막대한 영향을 미쳤다. 패션의 중심지였던 파리의 의류업계는 미국의 계약이 계속 취소되었으며, 경제적 불황에서 자국의 산업을 보호하기 위한 미국의 새로운 관세법[2]의 장벽으로 수출 또한 격감했다. 1930년 이전에 파리에서 의상을 직접 구입했던 미국의 의류판매상들은 직물과 디자인만을 사들여 같은 옷을 대량생산하였다. 이에 따라 파리의 맞춤복은 품질과 가격에서 경쟁력을 상실했다. 파리의 디자인 하우스들은 심각해지는 경제불황을 타개하기 위하여 가격을 낮추고, 기성복 라인을 새롭게 개설하여 보다 실용적인 의상을 만들기 위해 경제적인 소재들을 사용하였다.

또한, 유럽 디자이너들은 미국 기성품 제조업자들이 만든 복사품을 원하지 않는 소비자들의 마음을 다시 잡기 위해 미국, 특히 뉴욕에 부티크를 여는 경우가 많아졌다. 1930년대 말 스키아파렐리/Elsa Schiaparelli,

1890~1973/와 미국 태생의 멘보셰/Mainbocher, 1890~1976/ 등은 자신들의 부티크를 뉴욕으로 이주하였다. 그 외에 길버트 애드리안/Gilbert Adrian, 1903~1959/은 뉴욕에서 공부한 후 영화 의상 스타일리스트로 일하며 1930년대 할리우드 스타들의 패션을 주도한 디자이너가 되었다. 찰스 제임스/Charles James, 1906~1978/는 30년간 런던, 파리, 시카고, 뉴욕에서 일한 앵글로 아메리칸 스타일리스트로 제2차 세계대전 후에는 뉴욕에 정착하여 미국 기성복 산업에 큰 영향을 미쳤다.

빈곤한 실제 생활과는 대조적으로 영화는 역사상 가장 풍요로운 시대였으며, 사람들은 환상의 세계를 보여 주는 영화를 통해 어려운 현실에서 벗어나고자 했다. 미국 작가인 마가렛 미첼의 소설 『바람과 함께 사라지다』는 1939년 노벨문학상을 받았으며, 3년 뒤에는 영화화하여 많은 호응을 얻었다. 당시 영화계의 여왕으로 군림했던 배우로는 마리나 디트리히와 그레타 가르보가 있으며,[3] 아동배우 셜리 템플도 스타로 인기를 누렸다그림 1. 영화산업의 발전은 기성복과 화장품 산업의 발달을 가져왔다.[4]

1930년대는 미술 분야의 초현실주의 양식이 패션에 많은 영향을 주었다. 초현실주의 화가인 달리/Salvador Dali/와 베라르/Christian Berard/ 등은 스키아파렐리와 공동작업을 하며 패션계와 많은 교류를 가졌다. 기하학적인 선이 강조되었던 아르 데코 양식의 영향으로 건축은 더 기능적으로 보였으며, 공공건물은 신고전주의 스타일로 건축되었다.[5]

1 아동배우 셜리 템플, 1930년대

국내

우리나라는 1930년대에 들어오면서 지난 시절 문화정치하에서 허용되었던 부분적인 자유마저도 억압당하였다. 각종 사회·문화단체는 강제로 해산당하고 신앙의 자유도 억압되었다. 일제의 경제정책은 한국을 그들의 식량 공급지, 상품 판매 시장으로 계속 유지하면서 대륙 침

략을 위한 기지로 군수공업을 확장하고 자원을 약탈하는 데 이용하였다.

양장 강습소의 성격도 변질되어 주로 재봉 및 수예, 일본식 염색법 등 일본 생활양식에 적합한 강습회가 전체의 80%에 달하였다. 그러한 가운데서도 한국인들은 일제에 투쟁하면서 저항과 계몽운동을 계속했다. 특히, 신여성들이 사회의 관습에 저항하는 모습은 신여성에 대한 찬반양론의 사회적인 문제로 제기되었지만, '무학/無學/은 여자의 수치'라는 인식도 확산되었다.

여성교육이 양적으로 팽창하면서 그 결과 신여성도 증가하였다. 신여성층의 증가는 양장 착용 인구의 증가를 의미하였으며, 따라서 여성의 양장도 전년도에 비해 좀 더 증가했고 다양해졌다. 여성들의 경제활동참가율은 1930년대 후반에 가면서 차츰 늘어나는 경향을 보였다.

1931년 만주사변을 일으킨 일본은 중국 침략을 목적으로 전시 경제 체제를 확립하고자 비상조치를 취하였다. 1930년대 후반 대동아전쟁과 1941년 태평양 전쟁의 발발로 인한 물자 부족 현상이 가속화

2 제복, 1939

되면서 경기는 후퇴하였고 통제 경제체제가 되었다. 1938년 일본은 국가총동원법의 조선징용제도를 공포하였다. 또, 총독부는 전국의 교원과 관리들에게 제복착용을 지시하였다_{그림 2}. 1939년 국민징용이 실시되고 '총독원 물자사용 수용령'이 공포되어 전시체제가 되었다.

한국 대중예술을 살펴보면, 1931년 극예술연구회가 설립되었고, 1932년 사실주의 연극의 시초인 유치진의 희곡 '토막'이 발표되었다. 1935년에는 한국 최초의 유성영화 '춘향전/이명우 감독/'이 완성되었다. 1938년에는 안익태의 '한국환상곡'이 발표되었고, 1939년 최초의 창작국악 '황화만년지곡/皇化萬年之曲/' 등이 공연되는 등 1930년대 말에 이르러 다양한 활동이 전개되었다.

1930년대는 대중음악이 많은 호응을 얻은 시대이기도 하다. 1935년 18세의 무명 가수였던 이난영이 부른 '목포의 눈물'은 일제의 압정에 신음하는 한국인의 한을 담아 내어 큰 사랑을 받았다. 같은 해 발표된 김정구의 '눈물 젖은 두만강' 역시 독립운동에 뛰어든 남편을 그리는 여인의 사연을 노래해 폭발적인 인기를 얻었다. 절절한 트로트 가요들은 암울한 시대를 살던 당시대인들의 정서를 달래 주는 역할을 하였다.

2 세계의 패션 경향

여성복

여성복의 여성화

1920년대 패션이 젊고 발랄하며 자유분방하다면 1930년대 패션은 성숙하고 우아하며 여성적인 특징을 보인다. 여성 패션은 당시의 보수주

3 우아하고 여성적인 라인의 외출복

의를 표방하는 듯 자연스러운 인체의 모습을 강조했으며, 패션이 여성화되는 이면에는 당시대 여성의 역할과 위상과도 밀접한 관계가 있다. 1930년대의 불황으로 수많은 실업자가 생겼으며, 남성들조차도 직장을 구하기가 힘든 상태가 되었다. 제1차 세계대전을 전후하여 활발했던 여성의 사회 진출과 경제활동의 기회가 거의 막혀 버리자 여성들은 이전과 같이 가사에만 전념하게 되었다. 이렇게 여성들이 전통적인 역할로 복귀하자 패션 또한 복고풍의 특징을 보였다. 자립하기 어려운 여성들은 시대의 위기감에서 남성의 보호하에 있기 위해 전통적인 여성의 의복과 역할로 다시 회귀하였다.

직선적인 긴 라인

1930년대의 경제공황은 당시의 패션에 큰 영향을 미쳤다. 경제가 침체될 때마다 여성의 스커트 길이가 길어진다는 이론을 지지하는 듯 여성의 스커트 길이는 불황과 함께 길어지기 시작하였다. 1930년대 초 여성들이 선호한 패션 스타일은 스타일리시/stylish/와 우아함/elegant/이었다. 가슴선이 다시 강조되고 허리선이 드러났으며, 어깨가 점점 넓어지고 과장되었다. 하의의 힙 부분은 좁아졌으며 스커트의 밑단 부분은 플레어 지면서 길고 흐르는 듯한 유연한 선이 표현되었다그림 3.

경제적으로 어려운 일반 여성들은 열악한 경제구조 아래에서 고가의 새 의복을 구입하기가 어려워졌다. 따라서, 옷장에 있던 의복을 리폼/reform/하는 지혜를 발휘했다. 짧은 스커트의 밑단에, 대조되는 소재나 모피를 달아 길이를 길게 하거나 소매에도 같은 소재를 대비시켜 조화를 이루는 등으로 의복을 고쳐 입었다. 이러한 리폼 드레스는 단순하거나 고친 것처럼 보이지 않고 원래의 디자인이었던 것처럼 보이도록 신경을 썼다. 여러 조각의 헝겊을 이어 만든 패치워크가 패션에 애용된 것도 물자가 부족했던 이 시기이다. 1930년대 초 이브닝드레스

의 길이는 발목까지가 많았고, 낮에는 장딴지 아래의 길이가 전형적인 유형으로 정착하였다.

경제불황에서 샤넬/Chanel/은 1920년대에 이어 계속하여 저지/jersey/와 같은 실용적인 소재를 사용하여 기능적이고 활동적인 라인을 디자인하여 성공하였다그림 4. 특히, 샤넬은 여성의 새로운 생활양식에 대한 인식의 변화를 주장했고, '토털 패션/total look/'을 지향하였다.[6] 이 당시 파리의 고급 하우스 중 하나였던 샤넬은 1931년 야회복에 면을 사용하여 패션 패브릭으로 격상시킨 또 다른 혁신을 보여 주었고, 1932년에는 상품의 가격을 반으로 인하하였다. 디자이너들은 신소재인 레이온과 같은 인조 실크를 사용하여 옷을 제작했다. 1939년 미국에서는 나일론이 생산되기 시작하였다. 나일론은 이전의 인조섬유보다 강하고 신축성도 있어서 선풍적인 인기를 끌었다.

바이어스 재단과 등이 노출된 야회복

이 시기에는 특히 바이어스 재단에 의한 우아한 선이 지배적이었다. 이러한 경향은 이브닝 웨어에서 더욱 강하게 나타났다. 비요네/Madeleine Vionnet, 1876~1975/는 모드 역사상 최초로 바이어스 재단법을 고안해 내어 여성미를 극대화하는 유연한 실루엣을 표현하였다. 특히 이브닝드레스들은 인체에 꼭 맞게 착용했는데, 전 시대에 유행했던 일직선의 형태보다 더 에로틱해 보였다. 스커트의 길이가 길어진 대신 팔은 노출되고 가슴과 등은 V자로 깊게 파게 되었다그림 5. 이 시대에는 다리 대신에 등이 노출된 드레스가 특징적이다. 할리우드 스타의 화려함이 이브닝드레스에 많은 영향을 주었다.

스키아파렐리는 초현실주의 양식을 활용하여 드레스에 기발한 아이디어를 표현했다. 지퍼를 처음으로 디자인에 도입하였고 퀼로트를 외출복으로 제안하여 여성 바지의 선구자로 기록되었다그림 6. 초현실주의 작가 베라르가 제안한 로즈 바이올렛 색조는 '쇼킹 핑크'로 알려

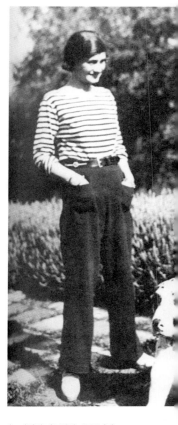

4 샤넬의 니트웨어, 1930년대

져 그녀의 대명사가 되었다. 또한, 어깨에는 패드를 넣고 허리는 가늘게 강조시킨 꼭 맞는 짧은 재킷과 울 소재의 드레스 스타일을 유행시켰다. 이러한 여성다운 실루엣을 나타내기 위해 업리프트 스타일/up-lift style/이라는 컵 형식의 브래지어를 착용하여 가슴을 강조하였고, 탄력 있는 직물의 올인원/all-in-one/이나 투 웨이 스트레치/two way stretch/ 파운데이션 등 새로운 속옷이 개발되었다. 당시 파리의 패션 디자이너들은 바이어스 재단으로 곡선미를 살리는 의상들을 즐겨 제안하였다.

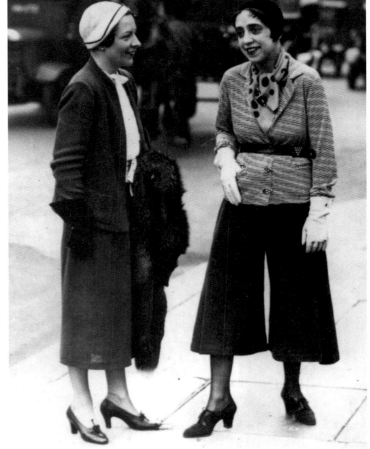

5 등이 노출된 드레스, 1930년대
6 바지를 착용한 스키아파렐리(우),
 1930

6

복식 기능의 세분화

이 시대 복식의 특이할 만한 변화는 기능이 세분화된 점이다. 장소나 시간, 착용자가 참가하는 행사나 용도에 따라 타운 웨어, 운동복, 관람 자용 스포츠 웨어, 이브닝드레스 등으로 용도에 따라 구별하여 착용하였다[그림 7].

특히 운동복으로는 실크나 레이온, 중량감이 느껴지는 크레이프로 만든 비치용 파자마가 등장했으며, 여기에 플레어를 넣은 통이 넓은 바지와 헐렁한 짧은 코트를 입었다. 비치 파자마는 모든 여성들의 레저용 패션에 필수적인 의상이 되었으며, 펄럭이는 넓은 차양이 달린 모자도 함께 착용되었다[그림 8]. 해군복을 모방한 네이비 블루 팬츠와 흰색과 청색의 줄무늬 상의로 구성된 세일러풍의 모드와 니트 비치 웨어가 널리 유행하였다. 1930년까지 수영복은 작은 치마와 목 주변이 둥그렇게 아주 작게 파졌으나, 1933년부터 드레스처럼 등이 없는 수영복이 나타났다[그림 9].

1930년대의 수영복은 1920년대보다 인체의 노출이 많아졌으며, 아직 원피스가 보편적이었다[그림 9].

바지는 1920년대 말 패션 선도자들에 의해 착용되었으나, 1930년대 말에 이르러서는 기능적인 참신한 패션으로 수용되었다. 비치 웨어는 물론 운동복과 이브닝드레스에까지 바지가 등장하여 여성의 일상복으로 정착되었다[그림 10].

밀리터리 룩의 출현

1930년대 말경에는 세계적인 전쟁과 미국의 군수 산업의 발전 등에 영향을 받아 밀리터리 룩이 나타났다. 여성복에 군인의 유니폼에 사용되었던 견장, 커다란 포켓, 라펠 등의 디테일이 활용되어 군인풍의 의상을 나타냈다. 밀리터리즘의 증가로 일상복은 보다 직선적으로 변했

7

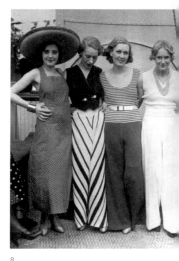

8

7 여성 골프 웨어, 1930년대
8 넓은 바지와 스트라이프 문양, 1932

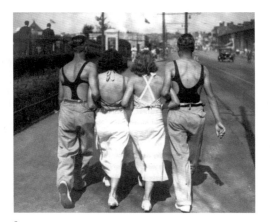

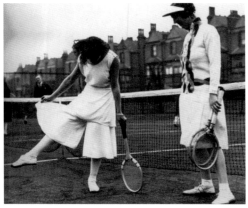

9

10

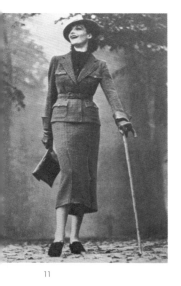

11

고그림 11, 남성복의 디테일들이 많이 첨가되었다.[11] 어깨의 패드가 강조되었고, 여성복의 영향으로 남성의 패션에도 다양한 액세서리가 착용되었다.

유행색과 소재

색채는 1930년대의 가라앉은 사회 분위기를 반영하듯이 블랙, 네이비, 그레이가 도시를 중심으로 유행했고, 브라운과 그린도 추동복으로 유행하였다. 오후복과 야회복으로는 블랙, 파스텔 톤의 복숭아, 핑크, 그린, 블루 등이 인기가 높았다.[12] 한때 백색 패션의 열풍으로 하얀 새틴 이브닝 가운이 유행하기도 하였다.

소재는 이제까지와 달리 다양한 종류가 광범위하게 패션에 사용된 시기이다. 매우 섬세한 시폰, 벨벳, 새틴, 나일론 소재에서부터 남성용 내의에 사용했던 저지까지 여성 패션에 사용되었으며, 면과 나일론, 지퍼 등이 패션 소재로 격상되었다. 처음 사교계에 진출하는 젊은 여성들은 하얀 오건디를 입고 정식 데뷔 무도회에 나가거나 실크나 새틴 대신 하얀 피케 드레스를 입고 경마 무도회에 나갔다.[13]

이 밖에도 꽃무늬 실크, 새틴 장갑, 줄무늬, 레이스, 울 소재의 드레

9 등이 노출된 비치 웨어, 1934
10 테니스복으로 제안된 바지 스커트, 1931
11 밀리터리 룩의 슈트, 1930년대

스, 트위드 소재의 재킷 등이 있었으며, 미국에서는 신축성 있는 신소재인 라텍스가 개발되어 사용되었다. 가운과 케이프의 가장자리에는 여우 모피를 둘러 장식하기도 하였다.

남성복

다양한 유형의 재킷 유행

남성들은 어깨가 넓은, 운동선수와 같은 커다란 유형의 의복을 선호하였다. 이는 당시 할리우드 영화에서 인기 있던 남자주인공들의 터프하고 강하며 남성적이고 현실적인 모습에서 영향을 받았다. 특히 게리 쿠퍼/Gary Cooper/, 클라크 케이블/Clark Cable/ 등의 영화배우들은 남성적인 모습으로 당시 전 세계적으로 센세이션을 일으켰던 원저공 패션을 대중화시키는 데 크게 기여하였다그림 12.

남성 패션은 전체적으로 더 스포티하고 캐주얼해지는 경향을 보였다. 더블 브레스티드는 슈트와 코트에 사용하는 등 애용되었다그림 13.[14] 여성복에 비해 남성복이 더 보수적이어서 짙고 어두운 색의 재킷과 칼라, 타이, 모자 등을 착용하였다. 짧고 넓은 라펠과 어깨부분이 강조된 재킷은 몸에 밀착되게 착용하였으며 길이는 힙 부분까지 내려왔다. 양복에는 여러 가지 직조 문양이 애용되었으며, 넥타이의 길이가 짧은 것이 눈길을 끈다그림 14. 밑단에 커프스가 있는 직선적인 바지는 넓어서 편안해 보였다. 야회복으로는 검은색 테일 코트를 입었다. 전시 중이었던 당시에는 의례복으로 일상복을 착용하였다그림 15.

노퍽/Norfolk/[15] 재킷과 니커보커즈, 블레이저/blazer/ 재킷과 벨트 바지 등은 캐주얼 콤비네이션으로 애용되었다. 몸에 꼭 맞는 체스터필드와 직선적인 그레이트 코트, 트렌치코트, 레인코트 등이 착용되었다그림 16.[16]

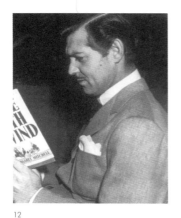

12

13

14

12 윈저공 패션의 클라크 케이블,
1939
13 더블 브레스티드 코트, 1930년
대
14 캐주얼풍의 남성복, 1930년대
15 전쟁 중의 결혼식, 1939
16 다양한 남성 코트, 1930년대

15

16

소재와 색채

남성복의 소재로는 고급스러운 모직물이 많이 사용되었다. 디너 슈트에는 대부분 윤이 나는 새틴을 사용하기도 했다. 부드러운 모양의 칼라와 디테일이 돋보이는 니트 셔츠도 새롭게 유행하였다. 표면에 왁스를 입힌 것처럼 윤이 나는 시레/cire/는 1930년대의 대표적인 직물로, 검은색이 특징이다.

일반적으로 검정, 그레이, 브라운, 네이비 등의 차분한 색상이 유행하였다. 검은색 이브닝 코트와 테일 코트 등 정장 슈트는 대부분 검은색 슈트에 흰색 셔츠를 입었다.

액세서리 및 기타

여성적인 헤어스타일과 모자

여성들의 헤어스타일은 1920년대의 짧은 머리를 길러 귀를 반쯤 가리면서 목덜미 쪽에 느슨하게 내려오도록 웨이브를 만든 페이지보이 봅드 스타일/page-boy bobed style/이 유행했다.[17] 곱슬곱슬한 앞머리는 이마 위로 내려뜨리고 나머지는 머리 위로 틀어 올리기도 하였다그림 17.

모자는 벨벳이나 펠트로 만든 작은 장식용 캡을 머리에 꼭 맞게 비

17 1930년대에 유행한 헤어스타일과 모자

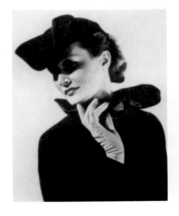
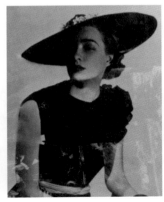
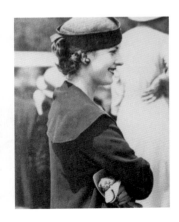

스듬히 착용하였다. 옆에 깃털로 장식하기도 하였으며, 머리에 꼭 달라붙는 보닛은 턱 밑에서 끈으로 묶어 고정시키기도 하였다. 뒤나 옆 가장자리에서 천이 늘어지는 스컬 캡/skull cap/이나 챙이 있는 모자는 비스듬히 착용하여 한쪽 눈을 가리기도 했다. 여름에는 밀짚모자를 착용하였다.

펠트로 만든 트릴비/trillby/나 스포티한 픽트 캡 등은 남성복을 마무리하는 역할을 하였다. 테가 있는 중절모는 뒤쪽은 올라가고 앞쪽은 내려오도록 착용하였다.

다양한 신발의 출현

다양한 의상에 맞는 여러 가지 모양의 신발이 나타났으며, 샌들도 유행하였다그림 18. 1936년 페라가모/Salvatore Ferragamo/가 웨지 힐/wedge heel/을 발표하였고, 1938년에는 바닥이 두꺼운 플랫폼/platform/ 신발이 유행하였다. 남성들은 일반적으로 폭이 좁으며 두 가지 색으로 배색된 구두를 착용하였다.[18]

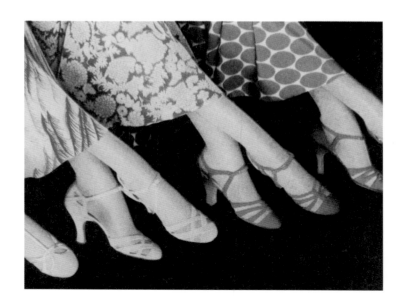

18 샌들의 유행, 1930년대

핸드백과 장갑의 유행

작은 니트백은 이브닝드레스와 함께 1930년대에도 계속하여 애용되었다. 여름에는 마나 밀짚으로 만든 핸드백을 들었으며, 의복 색과 조화를 이루는 모티프를 아플리케하거나 자수로 장식하였다.[19]

가장 중요한 액세서리는 장갑이었다. 의복과 같은 직물로 만들어 앙상블로 착용하기도 했고, 모자나 크라바트와 어울리는 직물을 사용하기도 했다. 이브닝드레스에는 팔꿈치까지 올라오는 긴 장갑을 끼었으며, 같은 계열의 색상이나 혹은 반대되는 색상의 새틴 장갑을 착용하였다.[20]

도시에서는 스웨이드, 부드러운 염소가죽 소재의 손목장갑이나 팔꿈치 길이의 장갑을 착용하였다. 시골에서는 가죽소재나 울, 혹은 두 가지가 혼합된 장식성이 덜한 짧은 장갑을 착용하였다. 또한, 장식적인 문양을 넣어 짠 니트 장갑은 어린 소녀와 겨울 스포츠 팬들에게 인기가 있었다.

그 밖에도 백색의 트리밍, 옷감으로 만든 꽃, 장식용 벨트 등이 액세서리로 애용되었다.[21]

3 우리나라의 패션 경향

우리나라는 섬유 패션의 기업화가 이루어진 듯했다. 방직의 생산은 액수로 30,612,211원에 이르렀고, 264개 공장에는 17,832명의 공원이 있었다. 여성들의 양장은 그동안 남성복 양복점에서 제작되었으나, 여성만을 위한 양장점과 양재학원이 개설되었다. 한국에서 처음으로 개원한 양재학원은 한국 패션계의 선구자인 최경자[22]가 1938년 함흥에 설립한 함흥양재학원/현 국제복장학원/이었고, 이보다 앞서 1937년에는 양장점

은좌옥/銀座屋/을 개설하였다.[23]

유행되었던 소재로는 인견, 빌로드 등이 있었다. 1920년대 중반까지 장식으로 사용될 정도로 희귀하던 인견이 1930년대 국내에서도 생산되자 품질이 향상되고 가격이 낮아지면서 소비가 급증하였다. 빌로드는 1930년대에 일본을 통해 소개되었으며, 기생들을 필두로 점차 일반 여성들 사이에 유행되었다. 색채와 문양이 다양한 빌로드는 연령에 관계없이 인기 있는 소재로 애용되었으나, 전시체제가 강화되면서 사치품 사용 제한 금지령이 내려졌다.

여학생 교복에는 주로 세루/서지/, 모슬린, 무명, 명주가 사용되었고, 여름에는 굵은 모시만이 허락되었다. 세루가 유행하면서 같은 소재의 저고리와 치마를 맞춰 입는 것이 유행하기도 했다.

양장의 유행

여학생의 교복이 양장으로 교체되면서 이와 유사한 양장이 일반 여성들 사이에서도 크게 유행하였다. 양장 착용이 늘어나자 신문에도 양재 강습에 관한 기사나 양재법 등에 관한 기사가 계속 게재되는 한편, 의복 관리법, 유행 의복 경향, 해외 유행에 대한 소식 등을 위해 지면을 할애하는 일이 많아졌다. 특히, 1930년대 중반에는 생활 개선 운동과 더불어 각종 강습회와 신문·잡지를 통한 지상 강습회가 증가하였다.

최초의 패션쇼 개최

한국에서 패션쇼가 개최된 것은 1934년 6월 16일로 기록되어 있다. 이 패션쇼는 '여의/女衣/ 감상회'라는 명칭으로 조선직업부인협회 주최로 인사동 태화여자관에 있는 종로청년회관에서 개최되었다. 감상회에서 발표된 의복은 여성복을 중심으로 가정에서 입는 옷, 일할 때 입는 옷, 나들이 갈 때 입는 옷, 연회 때 입는 옷, 조상/弔喪/ 갈 때 입는 옷, 수영복, 운동복 등이 있었고 그 밖에 개량한복도 포함되었다. 당시에는

직업적인 모델이 없었으므로 직장여성들이 모델 역할을 하였다.[24] 이 의복감상회는 당시로서는 최첨단의 새로운 시도였고 이것이 현대 패션쇼의 효시가 되었다. 여의 감상회도 양장의 착용을 촉진한 하나의 자극제가 되었을 것으로 추정된다.

그럼에도 이 당시에는 많은 사람들이 양장보다는 긴 치마에 저고리를 입는 전통적인 모습을 더 선호했다. 그 이면에는 일제의 통치를 받으면서 민족의식을 고취하고자 한 의지가 작용했던 것으로 이해된다.

여성복

양장 착용의 확산

1930년대는 1920년대에 비해 여성의 양장 착용이 보다 확산된 시기라고 할 수 있다. 조선시대의 풍습은 거의 사라지고 각 지방에서도 양장을 착용한 모습을 흔히 볼 수 있었다. 장옷과 쓰개치마는 지방에서도 거의 사용하지 않고, 내외법 역시 점점 퇴색하였다. 여러 언론기관과 여성단체들이 개설한 양재 강습은 양장에 대한 많은 관심을 불러일으켰다. 심한 경우에는 유행에 민감하게 반응하는 여성들의 사치심을 부추긴다는 이유로 사회적으로 비판을 받기도 하였다.

양장의 품목도 다양해졌다. 여성적인 실루엣의 의복이 유행하였고, 스커트와 소매 길이가 짧아짐에 따라 다리와 팔의 노출이 늘어났다.

1930년대의 우리나라 양장계는 전반적으로 활발하고 화려했다. 초기에는 보이시 스타일/boyish style/이 유행하였으나, 중반기 이후부터 여성적인 부드러운 스타일이 나타났다. 이 시대의 여성 양장에는 플레어드 스커트, 세퍼레이트 슈트/separate suit/, 스포티 코트/sporty coat/를 비롯한 각종 코트가 있었다그림 19.

19 다양한 코트를 착용한 이화여
 자대학교 교직원들, 1933
20 다양한 칼라의 재킷, 1939

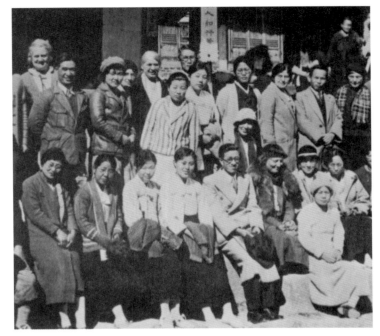

19

재킷은 테일러드 재킷, 볼레로 재킷 등 부드러운 이미지가 특징적이
었고, 그 형태는 매우 다양했다. 1930년대 초기에는 재킷의 길이가 힙
라인 정도로 길었으나, 점차 짧아졌다. 칼라는 테일러드 칼라, 오브
롱 칼라 등이 애용되었으며, 남성적인 분위기의 스트라이프 패턴의 재
킷도 있었다. 소매는 세트인 슬리브, 퍼프 슬리브 등이 주로 보이며 퍼
프 슬리브는 중반기 이후에 많이 나타난다그림 20.

니트웨어는 1920년대 이래 지속적인 생활 계몽 강습으로 많이 보급
되었으며, 실을 재생하여 다시 사용할 수 있어서 인기를 끌었다. 니트
로 조끼와 카디건, 여러 가지 색상과 무늬를 표현한 스웨터도 애용되
었다.

코트는 1930년대 중반부터 허리에 벨트가 있고 허리선 아래로 플
레어 진 스타일이나 랩 스커트 스타일의 풍성한 스타일 등 부드러

20

운 이미지의 코트가 착용되었다_{그림 21}. 1930년대 말에 이르러 밀리터리 룩의 영향으로 다시 직선형의 실루엣이 나타났다. 길이는 점점 길어지기 시작해서 1936년 이후에 종아리까지 내려갔으며, 1939년에 다시 무릎까지 올라갔다. 코트의 여밈도 더블 브레스티드/double breasted/, 언밸런스/unbalance/ 등으로 변화를 보였으며, 칼라는 주로 스포츠 칼라, 오블롱 칼라 등을 사용했다. 특히, 여우털 목도리의 유행으로 칼라에 풍성한 모피를 부착한 스타일이 인기를 끌었다.

블라우스는 초기에는 길고 직선적인 튜닉 블라우스가 착용되었는데, 중반기 이후부터는 벨트를 사용하거나 언더 블라우스로 입었다. 블라우스의 칼라는 초기에는 플랫 칼라/flat collar/처럼 단순한 형태가 많이 보인 반면, 1937년 이후에는 레이스나 보 타이/bow-tie/ 등으로 여성다움이 강조된 형태가 많이 나타났다_{그림 22}.

스커트는 점퍼 스커트, 세미 타이트 스커트, 플리츠 스커트, 플레어드 스커트 등 매우 다양한 유형이 착용되었다. 스커트 길이도 코트의 길이와 유사하게 초기의 무릎 길이에서 점차 길어져 중반기 이후에는 종아리까지 내려갔다가 1939년에 다시 무릎 길이로 짧아졌다. 짧은 의상으로 신체의 노출이 보편화되자 속옷도 영향을 받아 개량형 속치마도 등장했다.

원피스는 대부분 허리에 벨트를 착용한 스타일이었다. 원피스의 네크라인은 부드러운 카울 네크라인/cowl neckline/ 등의 다양한 형태가 보이며, 목에는 목걸이나 스카프 또는 타이를 매어 장식하기도 했다. 소매는 퍼프 슬리브, 래글런 슬리브가 많았으며, 소매 끝에는 레이스로 장식하기도 했다. 1920년대에 유행했던 단발머리와 로 웨이스트/low waist/의 보이시 스타일의 원피스도 애용되었다.

21

22

21 벨트가 있는 코트, 1930년대
22 프릴 장식이 있는 블라우스, 1930년대

개량한복과 양장의 혼용

개량한복은 저고리 길이가 길고 화장이 짧았으며, 치마는 주름을 넓게 잡아 양장의 플리츠 스커트처럼 단까지 곧게 내려온 통치마를 입었다. 헤어스타일은 단발머리에 하이힐을 신은 것이 당시대 전형적인 신여성의 모습이었다.

일반 여성들은 여전히 긴 치마에 저고리를 입었다. 한복이나 양장 차림에도 헤어스타일은 서양식으로 하고, 숄, 양산 등의 서양식 장신구를 혼용하여 착용하였다. 한복 위에도 두루마기 대신 코트를 입었고, 통치마 길이가 짧아지면서 전통적인 속옷은 셔츠와 팬티로 대체하였다. 속치마도 어깨허리가 달린 것을 착용하는 등 전통적인 의상과 새로운 양식의 의상이 자연스럽게 혼용되었다그림 23.

신여성들 사이에서는 전통복식도 위생적이고 편리하게 개량되어야 한다는 '여성의복개량안'[25]이 제안되어 매스컴에 발표되었다. 이에 영향을 받아 1930년대 일반 여성의 한복은 저고리의 옆길이가 13~14cm나 길어졌다. 저고리의 진동, 배래, 수구의 폭이 넉넉해지면서 배래선

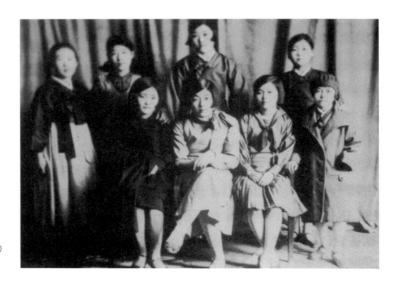

23　개량한복과 양장의 혼용, 1930
　　년대

은 뚜렷한 곡선을 보였으며, 상대적으로 치마 길이는 약간 짧아졌다.[26] 특히, 세루가 유행하여 치마와 저고리를 동색의 세루로 만든 개량한복이 양장의 슈트를 연상시키면서 인기를 끌었다. 이때의 치마 주름은 더 좁아졌고, 길이는 무릎에 닿을 정도로 짧아졌다.

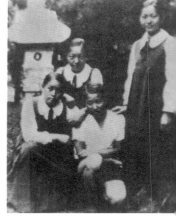

24

여학생복과 여교원복의 양장화

개량한복, 전통한복, 양장이 혼용되는 가운데 양장 착용 인구는 계속 증가하였다. 특히, 대부분의 여학교에서 양장을 교복으로 채택하면서 일반 여성들의 의생활에도 많은 영향을 주었다. 여학생 교복의 경우 1920년대까지는 대부분 한복을 착용하였으나, 1930년대는 양장 교복이 많이 등장하였다그림 24. 이는 개화에 대한 의식이 많이 작용한 것으로 해석될 수도 있으나, 다른 한편으로는 일제가 교복을 양장으로 바꾸도록 강요했기 때문이기도 하다. 양장 교복은 대체로 세일러복, 블라우스, 스웨터, 주름치마, 타이, 모자 등으로 구성되었다그림 25. 가장 인기를 모은 교복은 양장 교복을 처음으로 도입한 숙명여학교의 것이었다. 이때 대부분의 학교에서 양장 교복을 새로 정했지만, 이화와 진명에서는 계속 한복을 교복으로 입었는데, 이화는 긴 저고리에 넓은 주름을 잡은 짧은 통치마를 입었다그림 26. 창덕은 베레모를 교모로 착용하여 시선을 끌었으며, 많은 학교에서도 여러 가지 양장모를 썼다.

학교 교사들의 복장도 통일되었다. 남색이나 흑색의 서지 스커트에 흰 블라우스가 기본이고, 여름철 외에는 스커트와 동색의 재킷을 입고 굽이 낮은 구두를 신도록 했다. 여학생들의 교복과 함께 여교원들의 유니폼이 투피스형의 양복으로 바뀌면서 일반인들의 양장 착용도 보편화되었다그림 27.[27]

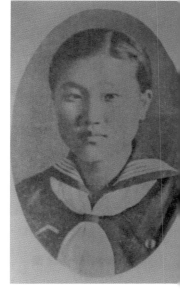

25

24 경기여고 교복, 1930년대
25 배화여고 교복, 1938~1945

26 이화여고 교복, 1930년대
27 양장 착용의 일반화, 1938

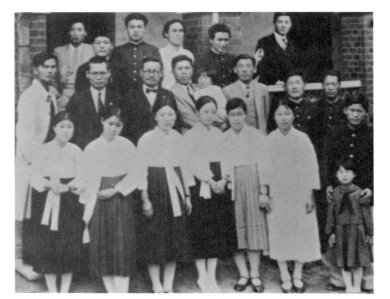

26

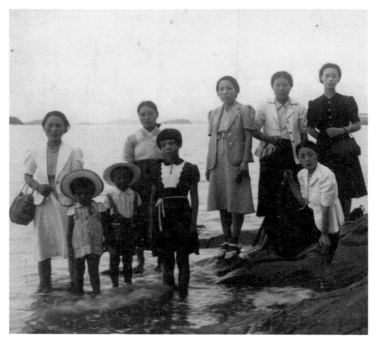

27

밀리터리 룩과 스포츠 웨어의 출현

1930년대 말부터는 다양했던 양장은 사라지고 간단복/簡單服/이나 몸뻬 차림과 같은 단순한 스타일의 밀리터리 룩이 나타나기 시작했다. 간단 복은 허리에 벨트가 달리고 양옆에 포켓이 있는 원피스로 현재의 간 호복과 비슷한 형태였다. 이것은 서구의 유틸리티 룩/utility look/, 유틸리티 드레스[28]와 형태가 매우 유사하다. 일제는 남자에게 국민복을 입게 했 고, 여자에게는 일본 여성의 노동복인 몸뻬/바지/를 입게 했다. 몸뻬를 입은 모습은 여자가 치마를 벗고 가래바지만 입고 있는 것 같아 보기 에 해괴망측하였다는 설명도 있다.[29]

28 여성 운동복

여성 스포츠 웨어에 대한 일반인들의 관심도 증가되었다. 1936년 숙명여학교 농구단의 일본 제패는 많은 사람들로 하여금 경기 자체뿐 만 아니라 한국인의 애국심을 고조시켰고, 현대식 여성 스포츠 웨어 에도 관심을 갖게 하였다. 당시 운동복은 대부분 백색의 셔츠와 검정 색의 블루머로 구성되었다그림 28. 수영복도 일반화되었고, 노출의 정도 도 심해져 등허리가 드러난 드레스와 선 슈트/sun suit/ 같은 비치 웨어도 착용하였다그림 29.

또한, 1930년대에는 혼례식에 들러리나 화동이 등장했고, 신부의 혼 례복으로 미디 길이의 신식 드레스가 등장했다. 베일은 망사류를 사 용했으며, 흰 구두에 흰 장갑을 끼고 아스파라거스로 장식한 최신식 부케를 들었다. 대부분의 신부들은 백색 한복에 면사포를 썼으며, 옅 은 빛깔이 있는 한복을 입기도 했다.[30]

1930년대의 일반 여성복식에서 가장 많이 보이는 색채는 백색, 검은 색이었고, 상하에 같은 색을 사용한 경우도 많아졌다. 이에 색복 장려 운동을 전개하며 봄, 가을, 겨울에는 검정이나 회색 등 짙은 색 의복 의 착용을 강요했으나, 오랫동안 백색 옷을 착용해 온 습성과 염색을 해야 하는 번거로움 때문에 색복 장려운동은 실효를 거두지 못했다.[31]

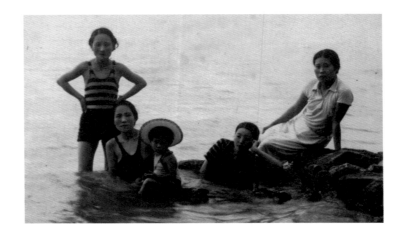

오히려 양장이 확산됨에 따라 의복의 색채도 다양해지고 여성들도 대담하게 자신이 선호하는 색상이나 무늬를 선택하였다. 1934년 봄에는 푸른색, 여름에는 녹색과 장미색이 유행했고, 분홍색은 1930년대 전반에 걸쳐 계속 유행되었던 색으로 묘사되어 있다.

여학생 교복의 경우 상의는 흰색, 검은색, 자주색, 옥색, 분홍색, 수박색 등을, 하의는 검정색, 자주색, 감색 등을 사용했다. 세루의 색상은 검은색, 고동색, 자주색이 주를 이루었다.

남성복

양복의 일반화와 볼드 룩

1920년대부터 양복의 착용이 성행하였던 남성복은 1930년대에 더욱 일반화되었다. 신문과 잡지를 통하여 새로운 정보가 전달되었고, 해외 유학생들이 귀국할 때마다 멋진 양복들을 선보였다. 그리하여 양복의 유행 속도가 빨라졌다. 당시에 착용된 양복의 종류는 프록 코트와 싱글 브레스티드 슈트, 더블 슈트, 트렌치코트, 스프링코트, 체스터필드 코트 등 다양했다.

1930년대 초기에는 좁은 어깨에 인체에 꼭 맞는 스타일의 양복이
애용되었다. 양복의 라펠은 좁고 길었고, 바지의 밑단이 있는 경우가
많았다. 양복의 소재는 작은 직물문이 보여서 재질감이 강조된 특징
이 있으며, 넥타이와 포켓 치프, 커프스 버튼, 구두 등의 패션 소품들
로 착용자의 품위를 강조했다_{그림 30.}

1930년대 중반 이후에는 풍성한 느낌의 볼드 룩/bold look/이 유행했다.
재킷의 양어깨는 심을 넣어 과장시키고, 몸통은 꼭 맞게 입었다. 어깨
가 넓고 단추가 2줄로 달린 더블 브레스티드 재킷은 넓고 낮은 라펠
이 특징적이었고, 바지는 허리 부분에 주름을 넣었다. 래글런 소매와
넓은 칼라가 달린 트렌치코트/스프링코트/ 그림 31도 이 시대에 유행했다.

재킷의 안에는 스탠드 칼라, 버튼 다운 칼라의 드레스 셔츠, 넥타이
를 착용했으며 개성에 따라 보 타이를 착용하기도 했다_{그림 32}. 재킷 위
로 셔츠의 흰 스포츠 칼라를 내놓고 입는 경우도 있었다. 상하가 다
른 색을 사용한 세퍼레이트는 1920년대 이후 계속 유행하였다. 짙은
색 상의에 흰 바지를 조화시켜 입는 콤비 차림이 유행하였다. 결혼식
등 특별한 행사에는 연미복이나 모닝코트를 입기도 했는데, 모닝코트

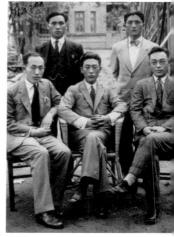

30

31

32

30 좁은 라펠의 슈트, 1931
31 래글런 소매와 넓은 칼라의 트렌
 치코트, 조선일보, 1932. 12. 23.
32 스탠드 칼라의 드레스 셔츠와 넥
 타이를 착용한 모습, 1930년대

를 빌려 주는 곳이 있어서 이를 이용하는 경우가 많았다.

한복과 양복의 혼용

1930년대 중반까지는 한복 위에 코트와 구두, 중절모를 착용한 신사들이 많았다. 이러한 현상은 이후에도 오래 지속되어 양복화되어 가는 과도기적 현상으로 나타났다. 양복의 착용이 증가됨에 따라 봄, 가을과 여름철의 두루마기는 노인층에서만 입었고, 겨울철 두루마기는 보온을 위하여 두껍고 색이 짙은 양복감으로 만들기도 했다. 한복과 양복을 혼합한 절충 복장도 흔히 등장했다. 바지와 저고리 위에 오버코트나 망토를 입거나 양복용 소재로 만든 겨울용 두루마기에 흰 동정 대신 비로드나 털을 달아 입기도 했다. 실용성과 활동성을 고려하여 옷고름 대신 단추를 달기도 했다그림 33.

국민복의 착용

1937년 중일전쟁과 1941년 제2차 세계대전의 발발로 양복 착용은 퇴조하게 되었다. 전쟁에 직접 참여한 일본은 국민의 대동단결을 필요로 하게 되었고, 유사시에는 그대로 전사로 투입해야 했다. 이러한 상황

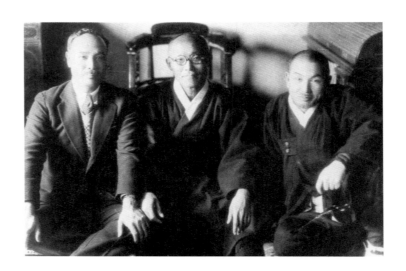

33 양복과 남성 개량한복, 1935

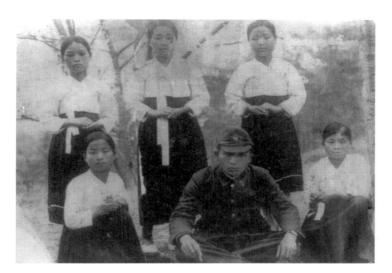

에서 일본 군부는 생필품 배급제를 실시하여 복식 착용을 제한했고,
군복 스타일의 국민복 착용을 강요했다그림 34. 국민복은 어깨가 각이
지고 스탠드 부분이 있는 작은 칼라에 뚜껑이 있는 큰 포켓이 부착되
어 있으며, 앞중심에서 5~6개의 단추가 부착되어 있는 것이 특징이다.
소재는 우모/牛毛/ 복지를 사용했으며, 국민복이 사용된 색채는 국방색
/國防色/이라는 새로운 명칭이 일본군국주의에 의해서 명명되었다.[33] 이
국민복은 양복을 입던 신사들도 착용하는 등 보편화되어 일반인들의
유니폼이 되었다.

국민복을 강요한 배경에는 한국인의 백의가 가진 경제적·심리적·
미적 결함을 이유로 들었다. 따라서, 사회 각계에서 염색 옷을 입을
것을 계몽하고 관공서 단위로 복색을 단속하기도 했다. 백색 의복을
입은 사람에게는 검정이나 남색 염색을 끼얹기도 했다. 국민복을 강요
함으로써 많은 사람들이 군복과 같은 색인 카키색을 착용하고 있어
당시의 유행색이 될 정도였다.[34]

소재

양복 소재는 린넨, 알파카, 서지, 스코치, 바비립테크, 슈트렌드, 홈스펀, 포라, 마포, 고구라/小倉/ 등이 사용되었다.[35]

특히, 홈스펀처럼 다양한 색상의 점들이 혼합되어 거칠게 직조된 소재가 유행되었다. 1930년대 말에는 배급제가 되면서 복지의 품질은 계속 떨어져서 우모지, 아마지/亞麻地/ 등이 배급되었다.

액세서리 및 기타

단발과 퍼머넌트 헤어스타일의 유행

여성들의 헤어스타일은 20년대에 이어 단발이 계속되었으나, 점차 퍼머넌트 머리로 유행이 바뀌어갔다. 이 당시의 헤어스타일은 여성의 성격을 파악할 수 있을 정도로 특징적이었다. 머리를 길게 땋아 댕기를 내린 처녀들의 뒷모양은 1930년대에는 거의 볼 수 없었고, 처녀들도 머리를 틀어 올리는 경우가 많아졌다. 이때 머리 속 정수리 부분에 '계바다'라는 심을 넣어 될 수 있는 대로 머리가 둥글게 솟아 보이도록 하였다. 따라서, 뒤통수가 크게 불쑥 나오고 그 밑에 시뇽/chignon/ 처럼 머리카락을 정리하여 찰싹 붙이기도 하였다. 간혹 여기에 '핀컬'을 하는 학생들도 있었는데, 머리를 자주 감아서 머리카락을 부스스하게 하는 것이 특징이었다.

1934년에 이화학생들 사이에 단발 바람이 불었다. 이 유행은 좀처럼 사그라지지 않고 5~6년 동안 계속되어 1939년까지 단발 소녀들은 계속 늘어났다. 그리하여 '양장미인'이라는 말에 이어 '단발미인'이라는 용어도 유행되었다.

퍼머넌트 헤어스타일은 1937년경부터 등장하여 젊은 여성들 사이에서 유행했다. 모두 긴 머리를 자르고 파마로 곱슬머리를 만들었다.[36]

다양한 모자와 양산의 유행

여성들의 단발과 퍼머넌트 헤어스타일과 같은 혁신적인 현상은 여성 모자의 착용과 유행에도 많은 영향을 주었다. 브레턴/Breton/, 티롤리안 /Tyrolean/, 캐스켓/casquette/, 시뇽/chignon/, 베레/beret/, 터번/turban/, 후드/hood/ 등 구미의 다양한 모자들이 모두 유행했다. 구체적으로는 1930년대 초 챙이 좁은 클로슈/cloche/ 스타일을 많이 착용하다가 점차 챙이 넓은 카플린/capeline/ 스타일로 바뀌어 갔다그림 35.

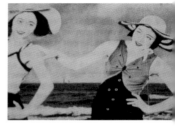

35

한복과 양장의 혼용으로 양산은 매우 인기 있는 패션 소품이었다. 은빛에 문양이 드문드문 있는 레이스의 양산이 유행했고, 호박색 양산 도 인기를 끌었다. 여성들 사이에 유행되었던 청우겸용/晴雨兼用/ 양산은 처음에는 단색이나 줄무늬가 주종을 이루었는데, 수요가 증가하면서 문양도 다양해졌다. 양산의 손잡이는 잡기 편리하도록 손잡이가 굵고 긴 것과 접어서 핸드백 안에 넣을 수 있도록 작은 것 등이 있었다.[37]

숄과 스카프의 유행

1920년대에 이어 숄의 유행은 계속되었다. 숄은 밝고 엷은 색이 중심 이 되었으며, 젊은 층에서는 화초 문양이 있는 것이 사랑을 받았고, 평면적인 것보다 입체적이고 두툼한 것을 선호하였다. 소재는 거의 일본산 레이스를 사용하여, 레이스의 황금시대를 이루었다. 문양이 있는 조젯 숄도 여전히 유행되었다. 가격은 저렴한 것에서부터 매우 고가제품까지 다양했으며, 문양과 색채, 사용된 소재 등도 여러 가지였다. 특종 섬유와 고급 인조견실, 링 실 같은 것도 등장했다그림 36. 상류층 부인들 사이에서는 여우목도리가 유행했으며, 1939년경에는 벨벳숄도 유행했다. 스카프의 사용도 늘어나 양장에는 물론, 한복 두루마기에도 스카프를 사용했다.

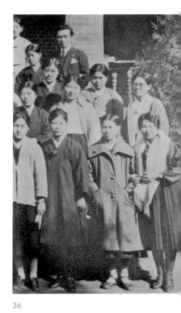

36

35 챙이 넓은 카플린 모자, 최승희,
1930년대
36 숄의 유행

핸드백과 벨트의 유행

핸드백은 1930년을 전후하여 소개되었다. 처음에는 손가방으로 지금의 쇼핑백같이 단순한 형태였는데, 점차 일본 유학이나 구미 외유에서 돌아온 사람들에 의해 다양한 모양의 핸드백이 소개되었다. 핸드백은 초기에는 주로 도시 멋쟁이나 부유층에서 사용했으나, 점차 일반인들에게 널리 유행되었다. 악어피 바탕에 백금과 보석으로 장식한 화려한 핸드백도 있었다.[38]

허리선을 강조한 의복이 유행하면서 1930년대 말에 이르러 벨트가 중요한 패션 소품이 되었다. 처음에는 가죽 소재가 주종을 이루었으며 대체로 가늘고 섬세한 것이 유행되었다. 당시의 신문 기사를 보면, 셀룰로이드의 고리를 쇠끝으로 얽어 놓은 사슴띠, 스웨이드로 양쪽 끝을 가늘게 꼬아서 앞에서 매는 가는 벨트 등이 소개되어 있다.[39]

구두와 샌들의 유행

구두는 1920년대보다 굽이 낮아져 앞부분에 끈이나 리본을 단 단화가 유행했다. 구두 앞부분은 둥글게 변했고, 끈 매는 부분도 여러 모양으로 다양하게 변했다. 남성적인 오픈 토/open toe/, 앵글 스트랩/angle strap/, 스톤/stone/이 곁든 샌들, 웨지형 하이힐 등에 짙은 색과 동양풍의 꽃문양이 프린트된 구두가 유행했다.

신여성들 사이에서는 특히 스포티한 감각의 로힐 워킹 슈즈가 애용되었다. 각 학교는 납작구두/단화/나 미들 힐의 구두만 허락하고 굽이 높은 것은 금하였다. 그리하여 검은색 구두와 운동화가 크게 유행되었다.

1930년대 말부터 칠피 구두와 샌들이 유행했다. 샌들이 유행하자 사회에서는 비판적인 시각으로 신문에 "산달은 거리로 신고 다니는 구두가 아닙니다."고 선전하며, 샌들보다는 옥스퍼드 슈즈나 운동화

등을 신을 것을 권장했다.

목걸이와 반지, 귀걸이, 시계 등도 패션 액세서리로 애용되었다. 보이시 스타일의 신여성들은 목걸이를 애용했으며,[40] 반지로는 백금 반지가 유행했다.

화장에 대한 관심 증가

화장에 대한 관심도 높아져 신문에는 아름다운 화장법에 대한 기사가 1920년대 이래 계속되었으며, 특히 화장품 광고도 자주 나타났다. 주된 화장으로는 크림과 백분을 사용했는데, 뺨 전체를 붉게 물들이기 위해서 베니를 사용하기도 했다. 베니는 재래식 화장품인 연지와 같은 종류와 기능을 하였다 그림 37. 일제 화장품에 비해 국산화장품이 여러 회사에서 생산되기 시작하였으나, 화장품의 질이나 종류는 빈약한 수준이었다.

남성 장신구의 단순화 경향

남성들은 중절모나 스트로 해트, 맥고모자 등을 계속 착용하였으나, 지팡이 같은 장신구는 사라지는 경향을 보였다. 체인에 연결된 회중시계가 액세서리의 역할도 했다. 양복 안에는 조끼를 착용했으며, 칼라에 빳빳하게 풀을 먹인 와이셔츠는 신사의 정갈한 맛을 보여 주었다.[41]

37 화장품 광고, 조선일보, 1939, 8, 17.

1 Hannelore Eberle, Hermann Hermeling, Marianne Hornberger, Dieter Menzer, Werner Ring, *CLOTHING TECHNOLOGY*, VERLAG EUROPA-LEHRMITTEL : Berlin, p.244, 1998

2 홀리 스무드법 : 1930년 미국에서 자국의 산업을 보호하기 위해 공표된 법으로, 90%의 과세금을 부과하는 관세법이다. 무엇보다도 쿠튀르를 겨냥해 자수, 망사, 금박과 레이스 장식 상품에 세금을 부과하였다.

3 신혜순 편저, 한국패션 100년, 한국현대의상박물관, p.14, 1995

4 김일, 경제공황이 1930년대의 패션산업과 여성패션에 미친 영향, 국민대조형논총 11, p.366, 1992

5 Hannelore Eberle 외, 앞의 책, p.244

6 Bronwyn Cosgrave, *Costume & Fashion a complete history*, London, Hamlyn p.222, 2000

7 정흥숙, 서양복식문화사, 교문사, pp.373-4, 1997

8 J. 앤더슨 블랙·매지 가랜드 지음, 윤길순 옮김, 세계패션사 2, 도서출판 자작아카데미, p.190, 1997

9 Beth Dunlop, *Beach Beauties-postcards and photographs 1890-1940*, New York : Stewart, Tabori & Chang, p.119, 2001

10 이정옥·최영옥·최경순, 서양복식사, 형설출판사, p.397, 1999

11 Hannelore Eberle 외, 앞의 책, p.244

12 Maria Costantino, *FASHION OF A DECADE THE 1930s*, Facts on file, p.8, 1992

13 J. 앤더슨 블랙·매지 가랜드 지음, 윤길순 옮김, 앞의 책

14 Hannelore Eberle 외, 앞의 책, p.244

15 골프 주름이 있는 캐주얼한 스포티 재킷으로 벨트, 포켓, 어깨받이가 재킷에 부착된 것이 특징이다.

16 Hannelore Eberle 외, 앞의 책, p.244

17 이정옥·최영옥·최경순, 앞의 책, p.398

18 Hannelore Eberle 외, 앞의 책, p.244

19 Maria Costantino, 앞의 책, p.17

20 J. 앤더슨 블랙·매지 가랜드 지음, 윤길순 옮김, 앞의 책, p.187

21 Hannelore Eberle 외, 앞의 책, p.244

22 1930년대에 활약한 디자이너 최경자(1911~2010) 선생은 1932년 일본의 '오차노미즈' 양재학원에서 양재를 배우고 귀국하여 '은좌옥(銀座屋)' 을 개업했다. 당시 함흥에서 해마다 열리는 점두(店頭) 장식 경연대회에서, 일본에서 진출한 유명 메이커들을 누르고 당당 2위에 입상하여 일약 유명점포가 되었다. 동경 유학 시부터 '여성교육을 위해 평생을 바치겠다.' 고 다짐해 왔던 최경자는 28세가 되던 1938년 3월 한국인이 설립한 최초의 양재학원인 '함흥양재학원' 을 탄생시켰다.

23 신혜순 편저, 앞의 책, p.14

24 조선일보, 1934. 6. 16.

25 매일신보, 1938. 3. 8., 1938. 7. 10., 1939. 1. 24.

　　　1. 위생적인 측면에서 치마말기는 어깨허리로 바뀌어야 한다.

　　　2. 저고리 길이는 더욱 길어져야 한다.

　　　3. 전통적인 형태는 유지하되 주머니를 달아 기능적으로 변형되어야 한다.

　　　4. 전통적인 직물과 색채를 많이 사용해야 한다.

26 황의숙, 한국여성 전통복식의 양식변화에 관한 연구, 세종대학교 대학원, pp.37-40, 1995

27 남윤숙, 한국현대여성복식제도의 변천과정 연구, 복식 14호, p.107, 1990

28 제2차 세계대전 시 독일의 나치 정부는 프랑스 디자이너들을 독려하여 제한된 물자를 이용한 실용복 패션쇼를 개최하였는데, 이 때 사용된 명칭이 바로 유틸리티 룩, 유틸리티 드레스이다.

29 유희경, 한국복식사 연구, 이화여자대학교 출판부, p.642

30 전완길 외, 한국 생활문화 100년(1894-1994), 도서출판장원, p.158, 1995

31 황의숙, 한국전통여성복식의 양식변화에 관한 연구, 세종대 학위청구 논문, p.116, 1995

32 가운데 선생님은 문경보통학교 교사 시절의 박정희 대통령이다. 이 당시 서울의 여학교들은 교복이 양장으로 바뀐 학교가 많았으나, 지방에서는 아직도 여학생 교복으로 밑단에 백색줄이 들어간 치마차림을 하고 있어서 유행의 전파를 짐작할 수 있다.

33 박영철, 한국의 양복변천에 관한 연구, 홍익대학교 석사학위 청구논문, p.50, 1975

34 남윤숙, 한국현대여성 복식제도의 변천과정 연구, 복식 14호, p.90

35 동아일보, 1934. 2. 22.

36 노천명, 이화 70년사, 이화여자대학교 출판부, 1956

37 전완길 외, 앞의 책, p.197

38 한용운, 흑풍, p.27, 1937

39 조선일보, 1932. 1. 19.

40 조선일보

41 김진식, 한국양복 100년사, 미리내, p.119, 1990

*1930*년대 연표

연도	주요 뉴스	패션 동향
1930	뉴욕 주가 대폭락, 세계 대공황 시작 독일 선거에서 나치당 승리 인도 간디 비폭력·불복종 운동 시작	메리엄 디트리히(Marleme Dietrich)의 'The Blue Angel'에 레이온 스타킹 등장
1931	뉴욕 엠파이어스테이트 빌딩 건축	비요네의 바이어스 재단
	한국의 극예술연구회 설립 강주룡(한국 최초의 여성노동운동가) 고공농성	샤넬의 야외복에 면 사용
1932	미국 대통령에 루스벨트 당선 일본의 상해 점령	엘자 스키아파렐리, 블랙 이브닝드레스 제안
	제1차 상해사변(이봉창, 윤봉길 의사 의거 4. 20.) 영화 '임자 없는 나룻배' 흥행	
1933	폴리에틸렌 발명, 바우하우스 나치에 의해 폐교 루스벨트 대통령의 뉴딜 정책 실시 독일 히틀러 총리 취임	라코스테 상품의 테니스 셔츠 디자인 제안(작은 칼라, 앞단추, 작은 악어 앰블럼 등장)
	한글 맞춤법 통일안 제정 동양방직주식회사 설립	단발머리 등장
1934	일본의 중국 장악(황제 푸이 권력 상실)	티롤리안 룩(Tyrolean look) 유행
	채선엽(한국여성 최초로 일본 콜럼비아 레코드에서 독창음반 취입), 고복수의 노래 '타향살이'	6월 최초의 여의(女衣) 감상회 개최
1935	레이더의 발명 컬러판 미키마우스 등장	스키아파렐리, 파리에 부티크 개설
	심훈 장편소설 『상록수』 발표 이난영 '목포의 눈물' 흥행	교복으로 넥타이 달린 흰 블라우스와 검정, 감색의 주름치마 착용, 최초의 발성영화 '춘향전' 상영
1936	베를린 올림픽 개최	패션 디자인과 일러스트레이션에 초현실주의 영향
	손기정 마라톤 우승과 일장기 말소 사건 김정구 '눈물 젖은 두만강' 인기	페라가모, 웨지 힐(wedge heel) 발표 숙명농구단 일본 제패로 현대식 여성 스포츠 웨어 널리 알려짐
1937	윈저공과 심슨 부인의 결혼식	마담 그레(Gres)의 실크 저지 주름 이브닝드레스
	일제의 한민족 말살 정책 개시	학생들 사이에 파마머리 유행(이화 최예순) 레이스와 보 타이(bow tie) 유행 핀 컬스 파마 헤어스타일 유행
1938	조지 비로(George Biro) '볼펜' 발명 찰리 채플린의 영화 'Modern Times' 상영 일제의 전쟁에 한국인 투입	스키아파렐리, 향수(Sleeping) 출시 페라가모, 플랫폼 구두 개발
	안익태 '한국환상곡' 작곡 전체 교사 가운데 여교사 비율 14% 차지 황금심 '알뜰한 당신', 남인수 '애수의 소야곡' 유행	일본이 학생들에게 양복 착용 명령 최경자 최초의 양재학원 설립 최승희 파리 공연
1939	히틀러의 폴란드 침공 클라크 케이블, 비비안 리 영화 '바람과 함께 사라지다' 출연	『보그』지에 스웨터와 팬츠 패션 게재 스키아파렐리와 멘보셰, 뉴욕으로 이전
	남인수 노래 '감격시대' 인기	밀리터리 룩 등장

1940년대 패션

제2차 세계대전이 치열했던 이 시기에는 유럽 대부분의 나라에서 디자인 및 소재의 사용을 규제하면서 밀리터리 군복 형태의 옷을 입었으며, 파리를 중심으로 한 패션 산업은 중단되었다. 그러다가 1947년 크리스티앙 디오르(Christian Dior)가 뉴 룩을 선보이면서 전쟁 중에 상실했던 여성미를 최대한 표현하였으며 엘레강스 룩이 복귀되었다.

1940년대의 한국 복식은 1945년 광복을 기점으로 광복 이전과 이후, 두 시대로 나눌 수 있다. 해방 이전의 경우, 전쟁으로 인한 물자 부족과 일제의 탄압으로 복식도 암흑기를 맞았으며 특별히 세련된 스타일 없이 전시복이나 몸뻬, 국민복과 같은 간편하고 활동성이 좋은 복식들이 주류를 이루었다. 그러나 해방을 맞으면서 외국인의 출입과 미군의 주둔으로 인하여 양장이 눈에 띄다가, 1948년 정부 수립 이후 사회가 안정되면서 점차 의생활이 서구화되기 시작했다.

1 사회·문화적 배경

국 외

제2차 세계대전의 발발

1940년대는 '열전' 속에서 시작되어 '냉전'과 더불어 막을 내렸다.

1941년 12월 7일, 북태평양 동쪽의 아름다운 섬, 하와이의 하늘이 비행기로 새까맣게 뒤덮였다. '도라 도라 도라'라는 암호명을 한 일본군의 기습공격이 시작된 것이다. 제2차 세계대전은 인류가 처음 경험하는 전대미문의 '세계전쟁'이었다. 그 이전까지의 전쟁은 특정 국가나 지역 내의 전쟁이었고 제1차 세계대전까지도 유럽의 전쟁이라고 볼 수 있었다. 그러나 일본군의 진주만 기습으로 인해 제2차 세계대전은 동·서양을 막론한 모든 강대국과 관련 국가들이 참여한 세계의 전쟁으로 바뀌었다. 대공황의 정점에 있었던 1940년대는 유럽과 극동을 참전시키는 제2차 세계대전으로 더욱 큰 격변의 장으로 치닫게 되었다.

제2차 세계대전은 음식·연료·패션의 배급에서부터, 전례가 없을 정도로 높은 여성인구의 노동 참여율 등에까지 영향을 미쳤다. 6년간 계속된 이 전쟁으로 약 6,500만 명이 죽었으며, 그중 5,000만 명이 민간인이었다. 제1차 세계대전에서 처음 등장한 독가스, 탱크 등 신무기들이 성능과 위력을 더해 갔을 뿐만 아니라, 독일군의 전격전 등 전쟁기술도 발전을 거듭했다. 또, 전쟁 도중 발생한 독일의 유대인 대량학살/홀로코스트/, 일본군의 만행 등은 인류에게 깊은 상처를 주었다.

독일·이탈리아·일본 등 주축국과 미국·영국·소련·중국 등 연합국이 유럽·아시아·아프리카 등지에서 전 세계를 넘나들며 맞붙은 전쟁의 초반은 주축국이 우세했다. 1942년까지 유럽 대부분과 북아프리카가 나치 독일의 발밑에 떨어졌고 아시아에서는 인도차이나 반도와 필

리핀, 싱가포르 등이 군국주의 일본에 함락되었다. 그러나 연합군의 반격과 점령지 민족의 무장투쟁에 의해 주축국은 패퇴하기 시작했다. 1944년 6월 '사상 최대의 작전'이라고 불리는 노르망디 상륙작전과 1943년 2월의 과달카날 전투에서 독일과 일본의 패배는 시간문제가 되었다. 결국, 1945년 8월 초순 일본의 히로시마와 나가사키에 투하된 원자폭탄으로 1940년대 전반기를 광기로 장식했던 제2차 세계대전은 마감되었다.

노르망디 상륙작전

　1945년 제2차 세계대전이 끝난 뒤, 승전국인 미국과 소련은 자본주의와 공산주의의 대결구도로 세계를 냉전 국면으로 끌고 갔다. 제2차 세계대전의 종식 이후 무엇보다 두드러진 것은 미국의 위상 강화였다. 이미 1920년대 이후 세계 최강의 경제대국이었던 미국은 제2차 세계대전에서 피해를 적게 입으면서 주도적 역할을 함으로써 확고부동한 세계의 맹주로 떠올랐다. 미국은 제1차 세계대전 이후와는 달리 국제연합/UN/에 적극 참여함으로써 국제 정치를 주도했으며 전쟁으로 폐허가 된 유럽의 부흥을 원조함으로써 이 지역에 대한 영향력을 확대했다.

　그러나 치열한 열전의 끝은 싸늘한 냉전의 시작일 뿐이었다. 1946년 영국의 처칠 총리가 소련과 동유럽을 '철의 장막'으로 비판한 뒤 세계는 급격히 체제 대립에 들어갔다. 2년 뒤 소련의 서베를린 봉쇄는 전 세계인에게 냉전의 실상을 생생하게 알린 사건이었다. 1948년 베를린 봉쇄로 독일이 분단되었고, 한반도도 남북한으로 갈라졌다. 1948년에는 체코슬로바키아와 유고슬라비아 등 대부분의 동유럽 나라들이 공산진영으로 넘어갔다. 중국에서는 '국공내전'에서 승리한 마오쩌둥/모택동/ 주석이 중화인민공화국 수립을 선포했다/1949/. 이러한 체제 경쟁의 부산물로 미국, 영국 등 서방의 북대서양 조약 기구/NATO, 1949/와 이에 맞선 소련 중심의 바르샤바 조약 기구가 탄생했다/1955/.

　평화로운 세계 질서를 만들기 위한 인류의 노력은 유엔/1945/ 탄생으

로 결실을 맺었다. 물론 승전국인 미국·영국·프랑스·중국/대만/·소련이 거부권을 가진 상임이사국이 되었다. 또한, 승전국인 미국의 목소리가 점점 커졌다. 1944년 브래튼 우즈 협정을 거쳐 국제통화기금/IMF/과 세계은행/IBRD/, 관세 및 무역에 관한 일반 협정/GATT/ 체제가 탄생, 1950~60년대의 '팍스 아메리카나'의 토대가 마련되었다.

유럽에서 미국으로 망명한 과학자들의 주도로 만들어진 원자폭탄은 지겨운 전쟁을 종식시켰지만, 동시에 전 세계에 엄청난 공포를 가져다주었다. 제3차 세계대전은 지구의 멸망을 의미할 것이라는 두려움이 역설적으로 또 다른 대규모 전쟁의 발발을 억제하는 힘이 되기도 했다.

역사상 세계지도가 가장 많이 변화한 것도 1940년대였다. 한국/1945/, 인도/1947/, 인도네시아/1949/, 베트남/1949/ 등의 식민지들이 모두 독립했고, 중동과 아프리카도 독립 대열에 합류했다. 수천 년을 나라 없이 떠돈 유대인도 이스라엘을 건국했다. 이들 신생 국가들은 냉전을 이용, 경제·군사적 역량과는 관계없이 정치적 영향력을 키워 나갔다.

여성 의식의 변화

전쟁의 참혹함을 체험한 인류는 1948년 유엔을 통해 '세계인권선언'을 채택했다. 19세기말 이래 꾸준히 진행된 여권의 신장은 이 시기에도 계속되어서 프랑스의 시몬느 보봐르는 "여성은 여성으로 태어나는 것이 아니라 여성으로 키워진다./제2의 성/"고 외쳤고, 미국인의 성생활 실태를 담은 킨제이 성 보고서의 발표, 비키니 수영복 등장 등도 이 시기 여성의 의식 성장과 과감한 자기 표현을 잘 보여 주는 사례이다.

과학의 발전

1940년대에는 인류가 산업사회에서 정보화사회로 넘어가는 데 중요한 역할을 하게 될 두 가지 발명이 이루어졌다. 1946년 세계 최초의 전자

계산기인 에니악이 미국 펜실베이니아대학교 연구팀에 의해 만들어져 컴퓨터 개발에 불을 당겼으며, 2년 뒤 역시 미국의 벨 연구소는 반도체 혁명의 출발점이라고 할 트랜지스터를 개발했다.

1946년 2월 15일 미국 필라델피아주 펜실베이니아대학교 특별 실험실에 놓인 인류 최초의 컴퓨터 에니악에 전원이 들어왔다. 진공관 18,800만 개가 들어간 컴퓨터는 무게 30톤, 42평을 차지했다. 실험실 자체가 컴퓨터의 본체였다. 순간 미국 펜실베이니아의 가로등이 갑자기 희미해졌다. 그 자리에 모인 국방부 관계자, 보도진, 대학교수들 앞에서 에니악은 '9만 7367의 5000제곱'을 순식간에 계산해 내었다.

20세기 정보화 혁명의 주역인 컴퓨터는 처음에 군사적 목적으로 개발되었다. 대포나 미사일을 발사할 때 대기온도, 풍속 등에 따른 사거리를 포수들에게 알려 주는 탄도 하나를 계산하려면 200단계를 거쳐야 한다. 노련한 수학자가 가장 정교한 탁상계산기를 사용하더라도 7~20시간이 소요되었다. 그러나 에니악은 같은 작업을 단 30초 만에 할 수 있었다. 당시 『타임』지는 '1백 명의 전문가가 1년 걸려 풀 문제를 2시간만에 풀었다.' 며 현장의 흥분을 전했다. 그러나 에니악은 실용성과는 거리가 멀었다. 미 육군은 에니악을 대학에서 인수하면서 48만 684달러를 지불했으나, 진공관은 열을 못 이겨 타 버리곤 했다. 실험실에는 항상 에어컨이 돌아갔다. 현재 에니악보다 1만 배 이상 가볍고 처리 속도가 5천 배 이상 빠른 3kg가량의 노트북 컴퓨터를 약 3,000달러면 살 수 있다. 미국의 한 컴퓨터 전문가는 "만약 자동차 산업이 컴퓨터처럼 발전했다면 롤스로이스 승용차를 단돈 3달러 정도면 살 수 있을 것"이란 말로 컴퓨터의 발전상을 표현했다.

음악과 스포츠

제2차 세계대전이 사람들의 마음을 황폐하게 했지만, 여전히 미국 사

회에서는 오락이 존재하고 있었다. 어빙 베링/Irving Berlin/은 그의 노래로 애국적인 미국인의 정신을 사로잡았으며, 곳곳에서 쉽게 찾아볼 수 있는 주크박스에서는 프랭크 시나트라/Frank Sinatra/라는 새로운 저음가수의 레코드가 자주 돌아가곤 했다.

스포츠 분야에서는 기념비적인 기록들이 세워졌는데, 야구 선수인 테드 윌리암스/Ted Williams/는 1941년에 4할 6리를 쳤으며, 같은 해 조 디마지오/Joe DiMaggio/는 56게임 연속 안타를 쳤다. 하지만 이 시기 야구 선수들의 신기록보다 더 기념비적이라 할 수 있는 사건은 미국 사회에서 재키 로빈슨/Jackie Robinson/이라는 최초의 흑인 야구 선수가 등장함으로써 스포츠에 있어서 인종의 벽을 깨트린 것이라고 할 수 있다.

국 내

1940년대에 일본의 압제에 신음하던 한민족은 국내·외에서 독립운동을 활발하게 전개하고 있었다. 그러나 이러한 시기에 세계의 사회·문화적 영향으로 우리나라 또한 패션 산업은 침체기를 맞았다.

1940년에는 광복군을 결성하였고, 민족 말살 정책이 강화되었으며, 10월에는 대한민국 임시정부의 4차 개헌이 있었다.

1941년에는 7월에 '한글전보'를 폐지하고, '조선영화협회'를 창립하였으며, 11월 25일에는 대한민국 건국강령을 발표하였다. 1942년 10월에 있었던 조선어학회 사건은 우리말의 말살을 꾀하던 일제가 조선어학회의 회원을 민족주의자로 몰아 검거·투옥한 사건으로, 일제는 조선어학회를 학술 단체를 가장한 비밀 결사라고 거짓으로 꾸며 회원들에게 혹독한 고문을 하다가, 8·15 광복을 이틀 앞두고 공소를 기각했다. 이 사건으로 말미암아 학회는 해체되고, 편찬하려던 『큰사전』 원고의 많은 부분이 없어졌다.

1948년 7월에는 헌법이 제정되었다.

1945년 8월 15일 해방 당시, 한국인 양복점으로 명맥을 유지하던 상점은 일본인 양복점에 비해 규모나 숫자가 미미하였으며, 그들의 발언권도 일본인 양복점에 눌려 식민지 시대의 구색으로 잔명을 유지하고 있는 정도에 불과했다. 광복 후에는 한국인 양복점이 일본인 양복점을 접수하면서 점차 그 양과 질이 발전하기 시작하였다.

나일론의 보급

1940년대 초기에는 전시경제체제가 계속되면서 섬유공업이 군수공업화하여 군복·낙하산 등을 생산하였고, 사치품 제한령과 복지의 배급제로 복식은 침체상태에 있었다. 광복이 되자 미국으로부터 구호물자와 밀수품이 유입되고 해외동포가 귀국함에 따라 양복이 많이 착용되었다. 또한, 낙하산 제작에 사용된 '나일론/Nylon 66/'[1]이 인기를 끌었으며 1947년에는 양면기, 양말기 등의 국산화로 메리야스 직물의 보급이 원활해졌다.

2 세계의 패션 경향

1940년대에 들어서면서 이전까지 유럽의 스타일이나 텍스타일에 의존하였던 미국의 디자이너들에게 프랑스 스타일로부터의 고립은 오히려 예술적·경제적 상승기회가 되었다. 디자이너들은 자국의 문화에서 영감을 얻었고 더 이상 유럽의 텍스타일에 의존하지 않고 인조·합성 섬유들을 사용하기 시작했다. 이러한 영향에 따른 기성복의 성장으로 거대한 내수시장에서 패션이 큰 산업이 되었고, 많은 디자이너들이 스타덤에 올랐다.

2

여성복

밀리터리 룩의 유행과 의류산업의 제한

1940년대 초 여성의상은 제2차 세계대전의 영향으로 말미암아, 넓고 각이 진 어깨의 남성적인 밀리터리 룩이 유행하였다. 그 이후 전쟁기간 동안 계속된 물자 부족으로 인해 여성들의 치마길이가 짧아지고 폭이 좁은 실루엣을 형성하게 되었다.

제2차 세계대전이 발발한 후 서구의 여성들은 웨이브가 있는 헤어스타일을 하고, 그 위에 납작한 모자를 삐딱하게 기울여 쓰고, 과장된 어깨의 상의에, 중간 길이의 폭이 넓은 스커트가 유행하였다.

몇몇 용감한 아가씨들은 시골이나 해변에서 바지를 입기도 하였지만그림 2, 도시에서는 그런 모습을 찾아볼 수 없었다.

이 시기에 새로 선보여 크게 인기를 누렸던 디자인은 짙은 색상의 크레이프로 만든 상의였다. 이 옷은 앞트임에 끈을 묶어 여몄으며, 7부길이의 소매가 달려 있었다. 여기에는 밝은 색상으로 날염한 헐렁한 스커트를 받쳐 입었다.

전쟁 중에 처음으로 개최되었던 1940년 1월 파리 컬렉션에는 전쟁의 위험 속에서도 세계 각지의 많은 저널리스트들이 참석하였다. 이 컬렉션에서 모델들은 무릎 바로 밑까지 내려오는 짧은 스커트들을 선보였다. 또한, 재킷의 경우 오히려 군복의 느낌을 피하기 위한 흔적들이 엿보이는 부드러운 실루엣이 나타나기도 하였다. 이전 시기에 크게 유행하였던 어깨장식인 에폴레트는 찾아볼 수 없었으며, 단추와 블레이드도 가능한 한 적게 사용하였다. 봄 시즌을 겨냥한 가는 세로 줄무늬의 플란넬이 발표되었으며, 줄무늬와 체크무늬 재킷은 아무 무늬도 없는 드레스나 스커트와 함께 소개되었다.

스키아파렐리/Elsa Schiaparelli/는 비스듬히 경사진 역삼각형 모양으로 각진 어깨의 코트를 선보였고그림 3, 몰리뇌/Edward Molyneux/는 아름다운 무늬

3

2 블루 데님 오버럴과 캔버스 슈즈를 신은 시골 소녀, 1943
3 초현실주의적인 포즈를 취하고 있는 여성의 이브닝드레스, 스키아파렐리, 1940년대 초

를 날염한 드레스 위에 걸치는 빨강이나 노란색의 기둥 모양의 우체통 같은 헐렁하고 캐주얼한 코트를 발표하였다.

전쟁의 영향으로 할리우드에서조차 그 화려함은 억제되었는데, 그 결과 할리우드에서는 글래머러스하고 캐주얼한 스포츠 웨어가 다양하게 나타났다. 그해 봄 시즌에 미국에서는 도시풍의 니트 재킷과 색이 있는 스타킹이 유행했는데, 이 스타킹은 전쟁시 의복에서 기운을 북돋우는 역할로 인기가 있었다. 검은색 장갑과 짧은 드레스가 유행했으나, 1941년 가을 무렵에는 직물의 부족으로 바짝 줄인 실루엣이 도입되었다.

1940년대 초기에 영국에서는 심플하고 단정한 것이 유행이었다. 영국에서도 고쳐 입고 만들어 입는 것을 권장했으며, 1941년 영국무역협회는 실용복에 대한 규정을 발표하였다. 모든 민간인들에게는 6개월마다 열두 개의 쿠폰이 나왔는데, 각 옷마다 그것을 구입할 수 있는 일정한 수의 쿠폰이 정해져 있어서 옷을 구입할 때에는 돈과 함께 쿠폰을 내야 했다. 어떤 옷은 한 벌에 열여덟 개의 쿠폰이 필요한 것도 있었다. 또한, 제조업자들이 어떤 모델이든 일정하게 정해져 있는 직물의 양을 초과해서 사용하는 것을 금지하였으며, 회사에서는 1년에 열다섯 가지 스타일 이상은 만들어 낼 수 없도록 규정되어 있었다.

또한, 미국 정부에 의해 발표된 법규 제85조도 의류산업에 제제를 가했다. 이 법규에서는 울로 된 안감이나 장식적인 주머니 등은 금지시켰으며 두건, 숄, 넓은 벨트, 커프스 있는 코트, 굽이치는 스커트 등을 제한했다. 옷단은 2인치를 넘지 않아야 했고, 블라우스에는 한 개의 주머니만 달아야 했다. 미국이나 영국에서는 직물에 애국적인 슬로건이나 심벌, 색깔 등을 프린트하기도 하였다.

전쟁으로 황폐해진 패션계를 바라보며 전설적인 패션 디자이너 에디스 헤드/Edith Head/는 "나는 비서의 드레스 밑단에서 여우털이 출렁이

고, 간호사의 유니폼을 하얀 공단으로 하던 그때를 얼마나 잘 기억하고 있는지……. 하지만 이제 우리는 준엄한 현실주의를 따라야 한다." 라고 말했다. 장교와 발레리나의 사랑을 그린 영화 '애수'에서 비비안리는 어깨를 강조하고 허리를 피트시킨 정장으로 정제미와 여성미가 교차된 모습으로 당시의 유행을 보여 주었다.그림 4.

1946년에는 큰 모자와 검은 드레스로 전후의 엘레강스를 집약시키는 스타일이 등장하였다.그림 5.

1947년에는 전쟁 중에 미국에서 처음 알려지게 된 루렉스/Lurex : 금실, 은실을 짜 넣은 장식 직물인 라메용 금속실의 상품명/가 패션 직물 세계에 나타났다. 당시 미국에서는 면소재의 질을 높이기 위해 루렉스가 광범위하게 사용되고 있었다.

1948년에 크리스티앙 디오르와 스키아파렐리는 매우 슬림한 라인의 옷을 각각 펜슬 슬림/pencil-slim/ 실루엣, 좁은 화살/arrow-narrow/ 실루엣이라 하여 선보이기도 하였다.그림 6, 7.

당시 미국에서 생산, 판매하는 기성복에 유럽에서는 나타나지 않

4 영화 '애수'에서의 비비안 리, 1940
5 전후 엘레강스를 대표하는 큰 모자와 검은 드레스, 1946
6 디오르의 펜슬 슬림 울 드레스, 1948
7 스키아파렐리의 좁은 화살 실루엣, 1948

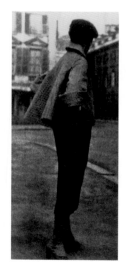

5

6

7

던 특성이 한 가지 있었는데, 이는 트라이나노렐/Traina-Norell/, 하티 카네기/Hattie Canegie/, 클레어 매카델/Claire McCardle/, 아드리안/Adrian/을 비롯한 몇몇 디자이너들이 최근 패션을 보여 주면서도 각 디자이너의 개성을 살린 옷들을 선보였다는 점이다. 카네기 슈트 룩 중에는 플리츠 스커트 위에 입는, 엉덩이에 비스듬히 기울어진 포켓이 달린 재킷이 있었고, 아드리안은 헐렁한 스커트가 달린 꽃무늬 이브닝 가운으로 유명했다.

뉴룩

1947년 봄 크리스티앙 디오르는 새로운 실루엣으로, 가슴은 부풀려서 올리고 꽉 조인 허리에 힙을 강조한 뒤 짧은 재킷을 매치시켰다. 이는 새로운 스타일의 등장처럼 보였으나 실제로는 프랑스 엘레강스 시대로의 회귀를 의미한다. 여성스러운 스타일의 이 새로운 이상형은 코르셋으로 조여 맨 가는 허리와 둥글게 곡선을 살린 가슴과 엉덩이, 땅에서 12인치 정도 올라온 스커트로 이루어져 있었다. 디오르는 뛰어난 솜씨의 재단과 게피에르/guêpiere/라 부르는 미니 코르셋으로 최대한 허리를 가늘게 하였을 뿐 아니라 엉덩이 앞쪽 뼈에는 패드를 넣고 소매는 둥그스름한 진동둘레에 끼워 넣었다. 이는 제2차 세계대전 말기의 각이 진 남성적인 옷과는 대조적인 것이었다. 이렇게 여성적인 실루엣의 의복은 베일을 늘어뜨린 작은 꽃무늬의 모자와 하이힐, 단춧구멍이나 손수건과 조화시킨 화려한 색깔의 장갑, 구두 및 가방과 같은 색조의 길고 가는 우산, 그리고 두 줄 또는 네 줄의 진주 목걸이와 함께 코디하였다. 이를 보고 『하퍼스 바자/Haper's Bazaar/』의 편집장인 카멜 스노/Carmel Snow/는 후에 패션사에 기록될 만한 구절을 만들어 냈다.

"My dear Christian, your clothes have such a **new look**."

이러한 실루엣을 만들어 내기 위해서 어떤 스커트는 20야드의 천

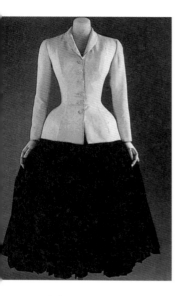

8 뉴 룩, 크리스티앙 디오르, 1947

을 필요로 했고, 디오르는 이 때문에 과도하다는 비난을 받기도 했는데, 영국 상무성의 장관 스테포드 크립스/Sir Stafford Cripps/는 이에 대해서 "법이 있어야 한다."고 표명하였다. 뉴 룩/new look/[2]에 대한 유럽 여성들의 반응은 거의 전 범위에 미쳤다고 해도 과언이 아니었다. 많은 이들이 전쟁 후의 사회환경을 반영하는 글래머러스한 실루엣을 찾는 반면, 달라스/Dallas/에서는 1,300여 명의 여성들이 뉴 룩을 반대하는 'Little Below the Knee Club'을 결성하고, 어느 지역에서는 700여 개의 사무실 직원들이 뉴 룩에 반대하는 탄원서를 제출하였다. 이러한 항의에도 불구하고 – 어쩌면 이 때문에 더 알려지게 된 것일지도 모르지만 – 이 스타일은 많은 미국 상점에서 복제되고 매우 유행하게 된다. 1947년 디오르가 미국에 와서 뉴 룩의 '조잡한' 복제품들이 난무하는 것에 충격을 받고 상점을 위한 컬렉션을 디자인하여 미국에서 전면적인 사업을 시작한다. 그해, 디오르의 뉴 룩 전체 판매량의 절반은 미국에서 이루어졌다. 1948년 디오르는 뉴욕 5번가/fifth avenue/와 57번가/57th street/에 그의 첫 해외 지점을 개설한다. 이듬해에는 양말, 메리야스류의 소개와 함께 그의 이름을 라이선스하는 첫 디자이너가 된다그림 8.

소녀들의 패션과 비키니의 출현

이 시기의 미국 소녀들은 헐렁한 진과 주름이 잡힌 셔츠, 대학 대표팀의 문자가 새겨진 스웨터, 줄무늬 축구 양말을 신는 식으로 소년같이 입었다. 헤어스타일은 '거지 파마'라고 불리는 파마를 하고, '파자마 파티/pajama party : 잠옷 차림으로 친구 집에 모여 밤새워 노는 것/'를 즐겼다.

꼭 조이는 투피스의 수영복은 전시의 원단 제한에 따른 생산에 의해 만들어진 가장 섹시한 패션 아이템으로 여겨진다. 1946년 파리의 디자이너 루이스 리드/Louis Reard/는 이 수영복의 이름을 미국의 핵 실험이 행해진 남태평양의 비키니 섬에서 따왔는데, 『하퍼스 바자』의 편집

장인 다이아나 브리랜드/Diana Vreeland/는 이 비키니를 '핵폭탄 이래 가장 중요한 발명'이라고 불렀다.

남성복

남성 패션에는 큰 변화가 없었으나, 이 시기에는 민간인들조차 공습 감시원이거나 소속을 분명하게 표시하는 마크를 다는 일에 종사하고 있었기 때문에 대부분의 남성들은 몇 가지 종류의 제복을 입고 있었다. 그러나 이렇게 일률적인 복식 일색이었던 당시에도 새로운 패션과 유행은 등장했는데, 그중의 하나가 몽고메리 장군의 더플코트/duffle coat/로, 나무로 만든 토글로 앞을 여미고 카키색의 울을 소재로 한 무릎 길이의 헐렁한 옷이었다. 이 옷은 당시 남녀노소를 불문하고 즐겨 입었으며 현재까지도 형태가 남아 있다.

아동복

제2차 세계대전은 아동복에도 많은 영향을 주었는데, 트리밍과 자수가 금지되고 포켓의 수가 한정되는 등 디자인에 여러 제약이 생겼다. 따라서, 1940년대경부터 1960년대에 이르기까지 디자인은 거의 변화가 없었다. 제2차 세계대전부터 입기 시작한 사이렌 슈트/siren suit/는 입고 벗기에 편리하였기 때문에 아동에게 널리 유행하여 다양한 스타일이 개발되었다. 아동복에서도 역시 플라스틱의 발명이 신발과 다른 액세서리의 디자인에 일대 혁명을 가져왔다. 20세기에 들어서면서 유아에게는 롬퍼즈/rompers/[3]라는 편안한 놀이옷이 입혀졌으며, 아동복은 성인복에 비해 단순화되고 기능적인 스타일로 변화였다.

9 스타킹을 신은 것처럼 다리 뒷
 중심에 선을 그려 넣는 모습,
 1940년대

액세서리 및 기타

스타킹과 구두

1940년대 초기에 모자는 고무 밴드 대신에 코드와 스트링을 사용하
게 되었으며, 스타킹 대신에 삭스/socks/를 신도록 했다. 이 삭스는 도시
에서는 다리까지 끌어올려서 신었고, 시골에서는 대부분 접어서 착용
했다. 여성들은 종아리의 뒷부분에 스타킹의 솔기선처럼 보이는 선을
그어서 스타킹을 신은 것처럼 보이도록 하기도 했다그림 9.

　이 시기의 구두는 앞부리가 둥글고 중간 힐이 인기를 끌었고, 앞부
리에서 발뒤꿈치의 힐까지 평평한 구두가 유행하였다.

모자와 헤어스타일

모자에는 일정한 규격이 정해져 있지 않았다. 이 시기에는 1930년대
의 앞으로 비스듬히 기울여서 썼던 낮은 모자 대신 커다란 차양으로
얼굴을 가리는 모델들이 등장했지만, 가장 일반적인 머리 장식은 터번
과 스카프였다. 머리는 어깨까지 늘어뜨렸으나 대개는 목덜미 정도에
서 롤을 넣어 둥글게 말아 올렸다. 이마 위로 내려뜨린 앞머리도 롤을
넣어 정돈하였다.

3　우리나라의 패션 경향

복식문화의 공백기

1940년대는 복식문화의 공백기라고 규정지을 수 있다. 일제 말 의복생
활의 빈곤상은 1940년 경성대제가 조사한 '토착민의 생활'에 단적으
로 나타나 있다. 이 자료에 의하면, 가족 평균 1인당 의복류는 조사대
상 가족의 54.7%/여름/, 58.1%/겨울/가 1벌 이하를 소지하고 있는 것으로

나타났다. 또 생계비 중 피복비의 비중은 각각 14% 및 8%였다. 이러한 근거 자료는 당시의 의복에 대한 관심도와 의복 발전 상황을 단적으로 보여 주는 예라고 할 수 있다.

해방 직후 복식문화는 일제의 탄압과 궁핍한 유산을 그대로 물려받은 데다가 정치적인 혼란과 경제적인 파탄이 겹쳐서 도저히 정상적인 복식의 발전을 기대할 수 없었다.

10

해방이라는 시대적인 상황으로 인해 이 당시의 복식은 부분적으로 전통 양식으로의 회귀가 보이지만, 미군의 군정, 해외동포의 대거 귀국으로 오히려 복식의 서양화를 촉진하는 효과가 나타난다. 그나마 의료공업 등 복식문화의 자체 기반이 미약한 형편에 마카오 신사라는 당시 유행어에 나타나듯이 밀수·수입복지와 미국의 원조물자가 의류의 주종을 이루었고 이것은 기형적이며 무질서하게 성행하였다. 이러한 혼란은 1948년 정부 수립 이후에도 계속되다가 1950년 6·25전쟁으로 복식문화의 기본마저 상실하기에 이르렀다.[4] 한국경제연의(韓國經濟年義)에 나타난 자료를 보면, 1949년 10월 1일 현재 양복 한 벌의 맞춤 시세는 12만 원, 기성복은 1만 8천 원~5만 원인데, 같은 해 10월 29일에 3배 인상된 공무원 봉급이 대통령 15만 원, 장관 9만 원, 5급 공무원 1만 8천 원인 것을 보면, 당시의 경제 상황과 복식이 발전하지 못한 이유를 단적으로 알 수 있다.

11

이 시기의 양장은 세계적인 패션 흐름에도 나타나듯이 밀리터리 룩을 기본으로 한 투피스와 빅 코트가 그대로 보인다. 또한, 해방 후 일정한 시기에 세일러복을 대신한 대부분의 실루엣이나 모티프가 뉴 룩과 흡사한 점이 있다는 사실이 흥미롭다. 이 시기의 여학생복은 몸뻬형의 바지로 일제의 잔재가 오랫동안 남아 있음을 알 수 있다그림 12.

여학생의 겨울 학생복 바지통이 몸뻬형에서 넓어진 것은 1960년대 이후이다. 불편하고 비실용적이었던 과거의 의복행동에서 벗어나 여

10 해방 포스터, 1946
11 쥐잡기 포스터, 농수산부, 1950

성들의 의복관은 활동성과 실용성을 강조하게 되었다. 또한, 식민지시대의 궁핍한 생활과 더불어 여성의 활동이 점차 큰 몫을 차지하게 된 이 시기에는 상업시대로의 발달과 함께 여성의 사회활동이 점차 두드러지게 됨으로써 의복의 남녀 성별 구분이 줄어드는 현상이 나타났다. 이러한 사회현상을 비추어 볼 때, 몸뻬의 출현은 이 시기로서는 필연적인 의복의 형태로 보인다. 이러한 사회적인 배경 가운데 기성복 시장이 발달하면서 의복의 대량생산이 시작되었다. 이는 현대 여성복식에만 나타나는 고유한 특징은 아니지만 과거의 여성복식과는 크게 구별되는 것으로서, 의복의 신체 보호 기능이 약해진 대신 의복을 통

한 목적의 실현, 즉 자신의 위치와 행동에 맞는 실용성이 가미된 의복 발전의 발판이 마련되었다고 할 수 있다.

의복의 기능성 중시

13 여경(女警)의 제복, 1946

1940년대의 복식은 레이어드 밀리터리 룩의 유행으로 특징지을 수 있다. 제2차 세계대전으로 인하여 여성들은 몸뻬와 간단복을 착용할 것을 강요당하였으며 그 외의 양복은 기능성만을 중요시했다. 즉, 어깨, 깃, 소매, 포켓, 선이 직선적인 남성형으로 변했고 스커트의 모양과 길이도 곧고 활동적인 모양으로 되었으며 길이는 무릎까지 짧아졌다. 치마 위에 편리한 대로 착용한 몸뻬의 스타일은 레이어드 룩으로 볼 수 있으며, 기능성만을 중시한 양장은 밀리터리 룩의 시초이다.

1940년대에는 일본이 미국과의 전쟁을 치르는 과정에서 각각의 소속 집단에 따라 제복을 입게 됨으로써 의복의 획일화가 시도되었다그림 13.

이때 남자들에게는 양쪽 가슴에 주머니가 달린 스탠드 칼라의 국방색 국민복 상의에 당고바지를 입도록 강요하였고, 여자들에게는 몸뻬를 강제적으로 착용하도록 했다.

이 시절 대부분의 의류제품은 구제품에 의존하여 구제품 패션이 주류를 이루게 되었다. 1945년 해방 이후 부유층 남성의 경우는 외국산 직물로 양복을 지어 입기도 하였는데, 이들을 '마카오 신사'라고 불렀다. 부유층의 여인들은 마카오 신사와 격을 맞추기 위하여 세계적인 추세에 따른 우아하고 여성적인 실루엣을 가진 비로드 스커트와 빅 코트로 멋을 내고 마카오 신사와 함께 사교장과 댄스홀을 누볐다. 대부분의 여성들은 한복을 입었으며 몸뻬 위에 저고리를 입기도 하였다.

미군의 구제품을 쉽게 접할 수 있던 미군을 상대로 하는 접대부들이 의복에 신경을 쓰는 패션 리더의 역할을 하였으며, 그 외에 일부 부유층의 여대생들이 서양식으로 옷을 갖추어 입은 계층이었다. 남학

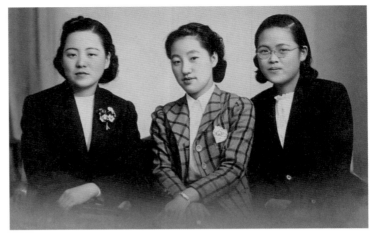

14

15

생들은 군복에 검정물을 들여서 개조하여 입거나 학생모를 재봉틀에 누벼서 쓰기도 하였다. 어깨에는 패드를 넣어서 과장을 하였는데 이 것은 곧 여학생과 일반인에게도 유행하였다_{그림 14}.

이러한 현상은 미군의 주둔으로 인해 서양 군인들과 접하게 되면서 생소한 것에 대한 호기심으로 모방하고 싶은 심리에서 기인한 것으로 밀리터리 룩의 유행을 예고하였다_{그림 15}.

1940년대 전후의 겉옷으로는 우리 고유의 포/袍/인 두루마기와 함께 양복인 오버코트와 망토가 도시를 중심으로 유행하기 시작하였다.

1930년 이후 수입된 벨벳은 제한된 일부 부유층 여성들의 옷감으로 사용되기도 하였다. 그러나 여성들의 사치로 인하여 1940년에 제조 판매 금지령이 내려져 착용이 금지되기도 하였다.

1939년 봄부터 일제의 강압으로 신입생의 교복을 한복 대신 양복으로 입게 되었다. 교복은 타이트한 검은 스커트에 흰 블라우스와 세일러 칼라의 검은색 겹자락 상의였다. 흰 칼라는 반드시 밖으로 나와야 했으며, 허리는 몸에 꼭 맞는 스타일이었다. 여름에는 검은 스커트와 흰 블라우스를 입되 허리에 밴드를 묶게 하였다. 그러나 한복을 고

집한 학생들은 흰 저고리와 검은 치마를 주로 입었다. 이때 양장의 영향으로 저고리의 기장이 짧아지고 치마는 약간 길어졌다. 또한, 일반인의 경우 치마와 저고리는 위아래 다른 색상으로 만들어서 자유롭게 맞추어 입었다.

1940년대에 제2차 세계대전이 심해지자 전시복으로 치마 위에 일본의 작업복인 몸빼를 입게 되었는데, 치마 위에 바지를 입은 것은 이 시대 여성복의 또 하나의 특징이라 할 수 있다.

여성복

1940년대 초기에는 일본이 전쟁으로 인하여 여성들에게 몸빼를 입게 하고 여학생복도 전쟁 수행의 노력 동원에 적합한 것으로 개정하도록 강요하였다. 이런 영향으로 광복 후 바지를 착용하는 여성들이 늘게 되었다. 또한, 허리에 벨트가 있고 양옆에 포켓이 있는 '간단복/簡單服/ 그림 16 이라는 원피스를 입도록 강요하였다. 광복 후 초기에는 몸빼 대신에 재래 한복이나 통치마저고리를 입었으나, 미군정 실시와 해외동포의 귀국으로 다시 양복화가 촉진되었다. 양장은 광복 전까지는 직선적인 형으로 스커트의 길이가 짧고 활동적인 군복 스타일이 유행하였으나 그림 17, 광복 이후에는 퍼프 슬리브에 허리가 강조된 재킷과 폭이 넓은 플레어드 스커트의 부드럽고 여성적인 스타일이 등장하였다 그림 18. 이러한 플레어드 스커트는 극히 일부에서만 유행하였다.

여대생을 비롯한 활동 여성들이 개량한복을 착용하였고 일반 부인들은 전과 다름없이 전통적인 치마저고리를 입었다. 해방 직후 1946년 경 개량한복은 곧게 주름잡은 통치마에 흰 스타킹 구두를 신은 모습을 보인다. 당시 이화여대 가정과 학생들의 재봉 실습시간을 찍은 사진에서도 통치마저고리의 개량한복을 입은 여대생들의 모습을 볼 수 있다.

16 간단복, 여성중앙, 1937. 11.

17

18

19

20

17 기능성을 강조한 칼라와 디자
 인의 옷, 서수연(앞줄 가운데),
 1942. 9.
18 퍼프 슬리브의 테일러드 재킷,
 1946
19 기능적인 스타일의 블라우스
 차림, 서수연(좌), 1940. 5.
20 오버 블라우스 차림, 1944

1945년경 서울의 18~45세의 여성 1,716명 중 한복만 입는 사람이 24.5%, 양복만 입는 사람이 34.6%, 한·양복을 겸용하는 사람이 40%라는 기록이 있고,[5] 당시 전체 성인여성 20~50세까지의 1%만이 양장을 착용하였다는 기록으로 보아 서울을 중심으로 한 대도시의 여성들이 양장을 빨리 받아들였음을 알 수 있다.

재킷, 블라우스, 코트

이 시기의 재킷은 활동적이고 기능성을 위주로 한 스타일로 어깨 폭이 넓고 허리는 다트를 넣거나 또는 벨트를 착용한 긴 스타일이 유행하였다. 칼라의 형태는 테일러드 칼라보다 숄, 스포츠, 오블롱[6] 등의 기능적인 형태가 많았다. 소매는 어깨에 퍼프나 팬을 넣어서 어깨를 강조한 형태가 두드러지게 나타난다. 대부분 가슴 부분에 주머니를 달거나 벨트를 착용하였으며 디자인보다는 기능성을 위한 디테일을 사용하였다. 이러한 스타일은 전형적인 밀리터리 룩으로 보인다.

이 시기 대부분의 블라우스는 장식이 무시된 기능적인 스타일이다. 오버 블라우스와 언더 블라우스가 함께 나타났으며, 오버 블라우스의 경우에는 주로 벨트를 착용해 기능적인 형태를 이루었다. 칼라는 드레스 셔츠 칼라, 플랫 칼라, 만다린 칼라 등 장식이 가미되지 않은 형태가 주류를 이루었다. 소매는 세트인 슬리브가 주류를 이루었고 1930년대에 유행한 퍼프 슬리브도 나타났지만 장식적인 것은 아니었다. 특이한 것은 여름용으로 소매가 없는 슬리브리스 스타일이 등장한 점이다 그림 19, 20.

코트는 대부분 직선적인 스타일이며 길이는 무릎까지이다. 칼라는 털로 장식된 숄 칼라, 플랫 칼라, 스탠드 칼라 등의 단순한 형태가 유행하였다. 소매는 라글란, 퍼프, 세트인 슬리브 등이며, 장식은 철저히 배제되었다. 이는 1930년대 유행한 기본 스타일에 기능성만을 첨가한 것이다 그림 21, 22.

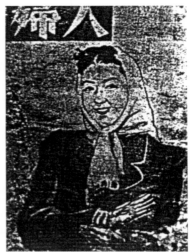

21

22

행주치마

일할 때 치마 위에 입는 행주치마는 조선시대에 입던 것과 같이 치마 앞부분이 전체적으로 가려질 수 있는 크기로, 흰색 목면으로 만들어 일할 때 치마의 더러움을 피했다. 짧은 통치마를 입게 되면서 신여성들이 서구식 에이프런을 입었고, 점차 긴 치마에도 에이프런을 두르기도 하였다.

또, 이 시기에는 허리에는 벨트가 달리고 양옆으로 포켓이 있는 '간단복'이라는 원피스를 많이 입었다. 대부분의 원피스는 모양이 단순하며 벨트가 있는 옷이었다. 칼라는 스포츠 칼라, 스퀘어 네크라인에 칼라가 없는 것 등 매우 단순한 형태이고 세트인 슬리브가 주를 이루었으나, 슬리브리스도 나타나고 있다.그림 23, 24.

몸뻬의 등장으로 스커트의 착용은 매우 줄어들었다. 또한, 형태도 활동성이 있는 곧고 간단한 스타일로 길이는 무릎까지 올라온 것이 주류를 이루었다.

21 코트 차림의 여성들, 1944~1945
22 데일러드 칼라의 코트, 부인, 1948. 2.

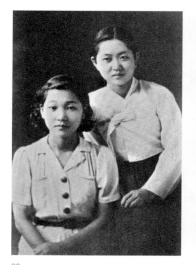

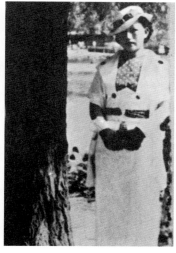

23 원피스(간단복)를 입은 여성,
 1940
24 단순한 스타일의 원피스, 1940
25 양장의 대중화, 1949

학생의 복식

학생들의 교복이 양장으로 변하면서 일반 부녀자들도 양장을 많이 하게 되어 양장을 입는 사람의 수가 크게 증가하여 우리나라 여성의 복식이 양장화되는 계기가 되었다_{그림 25.}

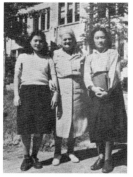

25

양장 교복을 입기 시작한 것은 1930년대부터이다. 흰색 블라우스에 감색 주름치마를 많이 입었으며, 겨울에는 감색과 자주색의 세일러복을 입고 스웨터를 착용하기도 하였다.

1940년대에 이르러서는 본격적으로 양장 교복 착용을 권장하였고, 제2차 세계대전이 심해지자 여학생들도 전투복 차림으로 슬랙스나 몸뻬를 권장하여 여름에는 블라우스에 몸뻬, 겨울에는 재킷과 몸뻬를 입게 되었다_{그림 26.}

정신학교 학생들의 경우는 양장 교복과 몸뻬 입기를 거부하면서 무궁화를 상징하는 보라색 저고리를 입기도 하였다.

우리나라 여성복식의 유행을 이끌어 낸 학생복은 단연 이화학당의 학생복이라고 할 수 있다_{그림 27.} 1934년 12월 26일 졸업식을 마지막으

26

27

로 학생들의 한복 착용은 거의 끝났으며, 1935년부터 본격적으로 재킷과 블라우스, 스커트로 되어 있는 양장을 착용하였다. 당시 머리 스타일은 단발머리였으나, 학생들은 금지하고 있는 퍼머넌트를 선호하였다. 구두는 굽이 낮은 단화만 허용되었으며 운동복의 경우는 분홍·하늘·노랑·연두의 4색으로 제작하여 학년별로 구분이 가능하게 색을 정하여 입도록 하였다.

하복의 경우는 올인원 팬츠 스타일로 하의의 형태가 무릎에서 조금 올라간 정도의 길이를 보이며, 허리에는 벨트를 착용하였다. 특이한 점은 바짓단에 블루머 형태의 고무줄을 넣은 것이다. 동복의 경우는 흰색 커프스가 달린 긴 블라우스에 작은 세일러 칼라가 붙어 있으며, 검정색 삼각 머플러로 타이를 매었다. 바지는 허리에 주름이 없는 블루머로 바짓부리에 고무줄을 넣었다.

1940년대에 들어서는 검정 세일러복을 흰색 칼라가 보이게 착용하여야 했으며, 졸업식에 가운과 모자도 쓰지 못하게 하였다. 제2차 세계대전이 심해지자 몸뻬에 흰 삼각 두건을 쓰고 운동화를 신게 하였다. 그러나 일부에서는 여전히 검정 치마와 흰색 저고리를 입었으며

절약정신의 일환으로 옷고름 대신 단추를 달아 입기도 하였다.

　기타 학교에서도 역시 1940년대 초반에는 하복·동복 모두 세일러복을 착용하였으며 실습복으로는 교복 위에 가운을 덧입었다.

　1940년에서 1945년까지는 제2차 세계대전의 막바지였기 때문에 전시복으로서 몸뻬의 착용을 권장하였다.

　1942년에는 전국 남녀 중등학생 교복의 동일화가 강요되었다. 여학생은 체육복으로 블루머를 계속 입었으며, 몇몇 학교에서는 세일러복에 주름치마를 해방될 때까지 입기도 하였다.

　1940년대의 여학생 교복은 교복의 양장화를 정착시킴과 동시에, 전시 교복으로 바지를 착용함으로써 당시의 사회체제와 생활의식을 반영하고 있음을 알 수 있다.

혼례복

혼례복은 1930년까지 전통적인 혼례복이 주를 이루었고, 그 이후에 전통적인 한복 예복과 신식 양복 예복이 공존하였다.

　전통 예복으로 신랑은 조선왕조시대의 부마상복을, 신부는 공주예복을 입었다. 이러한 예복을 갖추지 못한 사람도 많아 신랑은 바지저고리 위에 두루마기를 입고 갓을 쓰며, 신부는 연두저고리나 노랑저고리에 다홍치마를 입고 머리를 올려 쪽을 지고 한삼을 늘여 손을 가리고 예를 치르는 경우가 많았다.

　서양식 예복으로는 신랑은 연미복을 입고 신부는 웨딩드레스를 입는 이도 있었다. 그러나 신랑은 양복을 입고 신부는 흰색 치마저고리에 베일을 쓰는 경우가 흔했다. 베일은 땅에 끌리도록 길게 썼으며, 이 시대에도 화동/꽃동자/과 부케가 나타난다. 부케 역시 주로 흰색 꽃인 백합이나 카라가 쓰인 것으로 보이며, 기타 소품인 신발이나 양말 등은 모두 흰색을 착용한 것으로 여겨진다.

1940년대에는 이러한 절충식 예복이 주류를 이루었다. 신식 결혼일지라도 1945년까지 신부는 대부분 흰색 치마저고리에 베일을 썼으며, 그 이후에 웨딩드레스나 양장이 나타난다. 이러한 결과는 당시 시대상황을 반영한 반면, 여성들의 의복 변천이 남성에 비하여 보수적으로 발전해 왔음을 단적으로 보여 주는 예라 할 것이다.

　　1940년대에는 화관의 높이가 높아졌으며, 얼굴이 모두 노출되었다. 꽃다발도 매우 커졌고 아스파라거스를 늘어뜨렸다. 광복 이후 신식 결혼이 유행하였으나, 한복에 베일을 쓰던 신부복에는 특별한 변화가 없었고 화관은 머리에 쓰고 베일은 따로 머리 뒤에 부착시키는 것이 일반적인 모습이었다.[7]

속 옷

짧은 치마를 입었던 신여성들은 바지 대신 사루마다라는 블루머를 입고 어깨허리를 단 속치마를 입었다. 이것이 오늘의 속치마의 시작이라 할 수 있다. 일반 부녀자들은 1945년까지도 다리속곳, 속곳, 바지나 고쟁이를 입고 속치마를 병행해서 입었다. 그러나 점점 다리속곳, 속속곳, 브리프와 팬티로 대신하고 바지만은 계속해서 입었으며 단속곳은 속치마로 대신하였다.[8]

남성복

1940년대 초기에는 거의 획일적으로 국민복 차림을 하였다그림 28. 양복의 접힌 부분의 복지를 떼어 내고 도련이 직각이 되도록 고쳐서 입었다. 극히 제한된 직업의 소유자인 대학교수나 자유 직업인만이 정통적인 슈트의 명맥을 이어가는 정도였다그림 29.

　　1940년대 전후에는 한복과 양복을 절충하여 바지저고리 위에 오버코트나 망토를 입었으며, 지방에서는 양복지로 만든 두루마기에 흰 동

정 대신 벨벳이나 털을 달아 입기도 하였다그림 30. 광복 후에는 해외동
포의 귀국으로 양복이 유행하면서 아이비 스타일과 유럽 스타일이 도
입되었다그림 31. 양복지는 미국 부대에서 나오는 저지와, 홍콩과 마카오
에서 들어오는 제품이 대부분이어서 당시 멋쟁이는 '마카오 신사'라
불렸다. 후반에는 '로마에' 라고 불렸던 더블 브레스티드가 유행하여,
가슴 주머니에 포켓 치프를 꽂고 색안경과 파이프를 물고 있는 모습이
멋의 전형으로 인식되었다. 이 스타일은 주로 영화배우들이 주도하였
고 6·25 전쟁 때까지 계속되었다.[9]

28

국민복

국민복은 스탠드 칼라에, 양 가슴에 뚜껑이 있는 입술이 큰 포켓을
다는 것이 보통이며, 앞단추는 5~6개를 달았다. 이 복식은 일본에 의
하여 강요된 것으로 유사시 군복의 역할을 담당할 수 있도록 장비성
이 강조된 것이다. 국민복의 소재는 우모지/于毛地/, 면/綿/ 등의 복지였으
며 컬러는 카키색이 주류를 이루었다.

양 복

1940년대 초기에는 한성양복상조합이 경성양복상조합에 통합되면서
복지의 배급제가 실시되었다. 세금을 내는 비율에 따라 복지를 배급

29

28 징집에 동원된 농촌 청년의 국
 민복 차림, 1944
29 해외 한족 연합위원회 대표들과
 대한 부인구제회 임원들, 1942

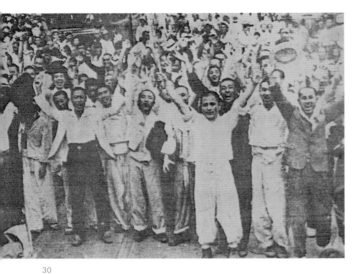

30

31

32

30 해방의 기쁨으로 만세를 부르는
모습, 1945

31 영친왕과 이방자 여사, 그리고
아들(해방 직후), 1947. 5.

32 경성 상공인들의 양복, 당시 회장
박승직의 퇴임 기념 사진, 1942

하였으므로 자본력이 풍부한 일인 양복점과, 한인 양복점 가운데 오
래되었거나 규모가 큰 양복점 이외의 영세 업체는 배급 대상에서 제
외되었다. 그러므로 이들은 양복 수선업자로 전락하였다. 1945년 해방
과 함께 양복계에서도 커다란 변화가 일어났다. 일본인의 양복점을 한

인들이 접수하여 전선복장연구회와 조선양복상조합 연합회가 발촉하였다[그림 32].

1940년대 전후에는 바지저고리 위에 오버코트를 입거나 망토를 입기도 하였다. 이러한 현상은 도시 사람들로부터 시작되었고 지방에서는 솜두루마기를 입었다. 양복감으로 만든 두루마기는 흰 동정 대신 겨울철에 벨벳이나 털을 달아 입기도 하였으며, 두루마기에는 고름 대신 단추를 달아 활동성을 높이기도 하였다.[10]

학생의 복식

남학생의 교복은 여학생의 교복 양장화보다 10년쯤 빠르게 양복화가 진행되었다. 여러 학교들이 배지와 모자, 단추에 표시된 학교의 상징만 다를 뿐 비슷한 실루엣의 교복을 착용하였다.

운동경기가 활발해지면서 유니폼이 생겼으며 1940년 전후에는 제2차 세계대전의 시작과 진전에 따라 전국의 학생은 전투태세를 갖춘 옷차림으로서 교련훈련을 받기도 하였다. 교사들은 국방색의 모자와 양복에 각반을 걸친 전투복 차림을 하였다. 교련복은 무릎 아래에 각반을 매고 허리띠를 두르고 칼이나 방망이, 기타 필요한 것을 찰 수 있는 차림이었으며, 책은 배낭에 넣어 메고 다녔다. 이 시기 전국의 학생복 디자인은 통일되었다[그림 33]. 교복의 일반적인 형태는 스탠드 칼라의 상의에, 여름철에는 흰색 상의를 입었고 겨울철에는 오버코트와 망토를 걸쳤으며, 머리는 앞 가르마를 타서 넘긴 하이칼라 머리, 즉 양복신사 머리를 하였다. 남학생들은 기본적으로 머리에 모자를 착용하였다.

1940년대의 아동복은 디자인이나 유행에 있어서 이렇다 할 변화가 없이 한복의 바지저고리 형태가 주로 입혀졌다. 간혹 양장 스타일을 입히는 경우라 하더라도 한복의 형태를 기본으로 해서 단추 등으

33 학생복의 각반, 1940

34 헌 담요를 잘라 만든 아동복
 1947. 5.
35 해방 당시의 아이들 모습, 1945
36 국민복(아동복), 1946

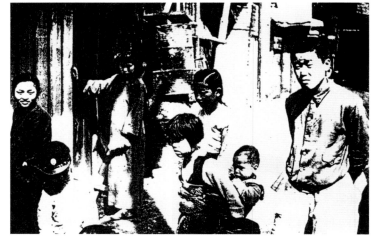
34

35

36

로 기능성을 더해 주는 정도에 그치거나 어른의 옷 형태를 아동복의
치수로 축소시킨 형이 대부분으로, 아동의 행동이나 특성을 고려하여
특별히 디자인되는 경우는 매우 드물었다.그림 34, 35, 36.

액세서리 및 기타
한복과 양장을 동시에 착용한 이 시대에는 소품 역시 1930년 전후와

비교할 때 커다란 변화가 생겨 버선과 양말, 토시와 장갑, 신과 구두, 주머니와 핸드백 등 한복의 부속품과 양장의 소품이 공존하게 되었다. 1930년대에 인조견과 스테이플 섬유[11]가 들어왔으며 물자가 부족했던 1940년대에는 이전의 직물을 재활용하는 경향이 두드러지게 나타난다.

신발과 핸드백

신여성은 고무신 이외에 운동화/당시에는 '경제화'라고 불림/와 구두를 신는 경우가 늘어났다. 구두는 '목구두'라 하여 목이 길고 끈으로 좌우를 얽어매는 모양이 유행하다가 단화로 변하였으며, 굽은 낮은 것과 납작한 형태의 중간 높이가 많았다. 앞부분에 리본을 매어 장식하기도 하였으며 일부에서는 하이힐을 신기도 하였다. 또한, 앞이 둥근 형태로 발등에 끈이 있는 모양이나 옥스퍼드 스타일의 구두가 유행하였다.

핸드백은 1930년대 전후에 들어온 후 신여성들에 의하여 사용되었으며 노인들은 1940년대까지 주머니를 패용하였다. 핸드백은 광복 이후에 사용이 늘었다. 여학생들은 가방 종류를 들고 다녔지만 일반 여성들은 중간 크기의 백을 손에 들거나 팔에 끼고 다녔다. 핸드백의 형태는 직사각형이 많았지만 점차 크기와 모양, 색채가 다양해졌다.

헤어스타일과 모자

광복 이후 일반 여성들의 풍속 중에서 제일 먼저 변한 것은 헤어스타일이었다. 일제 말에 금지되었던 퍼머넌트가 다시 등장하였고 가미 머리나 묶은 머리에 익숙해 있던 일반 여성들도 퍼머넌트나 세팅 또는 아이론으로 웨이브를 내어 멋을 부렸는데, 머리 전체에 웨이브를 낸다는 것은 그 당시 미용 기술로는 어려웠다그림 37, 38. 따라서, 뒷머리는 적당히 빗어 내리고 앞머리는 아이론으로 컬과 웨이브를 자잘하게 내었는데 이것을 그 당시 통상 언어로 '아라이/잘게 볶는다는 뜻/ 아이론'이라 불

렀다. 또한, 멋쟁이 유한부인들은 머리에 싱을 집어 넣어 머리 뒤를 부풀게 한 스타일을 했는데 그것을 '도르마키'라고 불렀다.[12]

최첨단의 멋을 내는 여성이라든가 영화배우, 요정의 여성들 사이에 유행했던 머리형으로 링고 스타일이 있는데, 이는 이마 앞머리를 잘라 위로 향하게 둥글게 말아서 붙인 것으로 바나나 한 개를 올린 것 같은 웨이브를 낸 스타일이다. 이 스타일은 한복이나 양장 차림에도 어

37

38

37 파마 머리에 대한 풍자, 부인, 1946. 6.
38 단발형 파마, 국제신문, 1948. 12. 31.

울려 일제시대부터 광복 후까지 시대를 초월해 계속 애용되었다. 이 웨이브는 하나의 롤/roll/로 바깥 말음을 한 웨이브이다그림 39. 이 롤의 스타일은 고대 로마 시대부터 있었고, 현대적인 스타일로 등장한 것은 1940년대이다.

39 원롤 스타일, 1940년대

광복 후의 파마는 주로 전기 파마였다. 이북에 화력발전소가 있어서 전기를 전국에 공급해 주었는데 전기를 중단하자 불파마를 개발하였다. 지금의 번개탄과 비슷한 것으로 손가락 크기만한 연료를 '가봉'이라 했는데, 그 가봉에 불을 붙여 파마 집게의 양쪽에 두 개씩 네 개를 넣어 은박지를 대고 머리를 말아서 파마를 하였던 것이다. 가봉의 재가 옷에 떨어지고 잘못하면 불똥이 튀어 옷에 구멍이 나기도 하였다. 머리카락이 타서 구멍이 나기도 했고 심지어 이마나 귀 주위에 화상을 입기도 했지만 그러한 것들에 개의치 않고 불파마는 유행하였다.

아이론의 웨이브는 미용실에서 머리에 기름을 발라 종이를 대지 않고 아이론으로 둥글둥글하게 말아 올리는 소위 '지라시'라는 스타일이 유행하기 시작하였다. 그 후 시간이 지나면서 종이를 대서 머리를 말아 부드러운 웨이브를 내기도 하였다. 이 지라시 스타일은 앙글레즈 헤어에서 파생된 스타일로, 앙글레즈 스타일은 일제 말기에서 광복 초기까지 멋쟁이 여성들이 애용하였던 스타일이다. 세로의 틀은 제각기의 경쾌함과 움직임이 붙는 스타일로 세로로 롤을 감거나 핀컬에 의해서, 또 아이론으로 감아서 나오는 세로 롤의 웨이브 스타일이다. 앙글레즈란 프랑스어로 영국풍이란 뜻이며 고대 그리스 시대부터 있었으나 19세기 초에 많이 하기 시작했다.[13]

숄의 유행

의복이 양장화되고 여성의 의식이 개화되면서 이전에 주로 쓰였던 난모[14] 대신 목도리나 숄이 유행하게 되었다그림 40. 다만 조바위는 1940년

대까지도 계속 사용되었다. 1930년대에 유행하였던 양장모는 1940년대에 와서 대동아전쟁과 태평양전쟁의 전시체제의 영향을 받아서 쇠퇴했다. 몸빼와 전시복을 강제로 착용해야 했던 시기이므로 양장모는 자취를 감추고 머릿수건이 모자 아닌 모자로 등장하였다. 1945년 해방 이후 양장모가 잠시 등장하였으나 전쟁기의 영향과 6·25 전쟁으로 인하여 다시 쇠퇴하였다.

화 장

1940년대의 화장은 두껍고 또렷하게 곡선적인 형태를 띠는 눈썹처럼 관능적이면서 생동감 있는 표현 형태가 지배적이었으나, 제2차 세계대전의 종말과 동시에 유럽에서는 긴축생활에 대한 자연스러운 반발로 새로운 여성스러움이 부활하였다. 즉, 여성들의 화장은 뚜렷한 입매의 강조에서 벗어나 두꺼우면서도 여성적으로 곡선을 이룬 눈썹과 아이브로펜슬로 눈꼬리 부분을 추켜올려 표현한 눈이 새로운 강조점이 되었다. 피부는 하얀 핑크조로, 입술은 풍만하고 여성적이면서 또렷하게 표현하였다. 이 같은 강렬하면서도 가식적인 눈화장은 1940년대 후반부터 1950년대까지 계속되었으며, 눈썹과 눈만 강조하여 회색이나 녹색의 아이섀도를 칠한 후 검은색의 아이라인을 진하고 길게 꼬리를 늘여 야성적이고 정열적으로 표현하고, 입술은 상대적으로 흐리거나 옅은 분홍색으로 표현하기도 하였다. 이러한 눈화장은 전쟁 중 화학 기술의 발전으로 새로운 화장품이 등장함에 따라 더욱 빈번했는데, 전시에 외과의 수술용으로 제작되었던 심이 부드러운 연필은 전쟁이 끝나자 눈썹 화장용 연필로 사용되었고, 색조 화장을 위한 아이섀도는 루즈의 탄생 이후 가장 큰 혁명적 변화와 유행을 불러일으켰다.

장갑과 벨트

장갑은 서구 모드를 따라 유행하였는데 이 중에서도 검은 장갑은 선

풍적인 인기를 누려서 '검은 장갑 낀 손'이라는 유행가가 등장할 정도
였다그림 41.

　벨트도 새로운 유행 품목이 되었다. 벨트는 가죽이 주종을 이루었
는데 대체로 가늘고 섬세한 것이 유행하였다. 당시 신문기사에는 가
는 참대 파일을 꿰어 만든 것, 셀룰로이드의 고리를 쇠끝으로 얽어 놓
은 사슴띠, 스웨이드 가죽으로 양쪽 끝을 가늘게 꼬아서 앞으로 매게
한 가는 벨트 등이 등장하였다.[15]

41　검은 장갑, 핸드백, 벨트, 여성,
　　1940. 8.

주 /Annotation/

1 나일론 66은 미국 듀퐁사의 캐러더스에 의해서 개발된 대표적인 폴리아미드 섬유이다. 나일론 6과 여러 가지 특성이 비슷하나, 열에 대한 성질의 차이가 있어 나일론 6의 융용점보다 높은 융용점을 갖는다.

2 뉴 룩은 1947년 파리의 크리스티앙 디오르가 춘하 컬렉션에서 발표하였던 스타일이다. 제2차 세계대전의 영향으로 어깨는 높게 추켜올리고 타이트한 스커트를 착용했던 군복 스타일에서 탈피하여, 패드를 떼어 내 어깨를 부드럽고 둥글게 내리고, 허리는 가늘게, 짧은 스커트는 길고 넓고 풍성하게 하였다. 새로운 스타일이란 의미로 '뉴 룩' 이라 칭하였다.

3 롬퍼즈는 쇼츠나 블루머즈로 된 하의와 셔츠의 상의가 붙어 있는 것으로, 운동복이나 잠옷으로 사용된다. 제1차 세계대전 중에 블루머 타입의 롬퍼즈를 어린이들의 놀이복으로 입히면서 등장하였다.

4 이경자, 해방 36년의 복식 변천, p.477

5 이옥임, 양장을 중심으로 한 한국여성의 복장형태의 분석, 1963

6 오블롱(oblong)이란 '타원형, 직사각형' 의 의미로 전체적으로 둥근 느낌을 가진 타원형 라인을 말한다. 여성스러운 빅 이미지의 라인으로, 코트나 드레스 등에 이용된다. 오 라인, 올리브 라인, 벌룬 라인, 볼 라인 등 그 실루엣 구성에는 여러 가지가 있으며, 이것은 특히 윗부분이 큰 타원형의 실루엣을 가리킨다.

7 전완길 외, 한국생활문화 100년사, 도서출판 장원, 1988

8 박경자, 한국의 복식-일제시대의 복식, p.440

9 전완길 외, 앞의 책

10 박경자, 앞의 책

11 면이나 양모처럼 한정된 길이를 지닌 것을 '단섬유' , 혹은 '스테이플 섬유' 라고 한다. 일반적으로 스테이플 섬유로 제작된 옷감은 함기량이 많아 따뜻하고 촉감이 부드러우며 통기성, 흡습성이 좋다.

12 그 당시 미용실에서는 고객들과 미용인 사이에 일본 용어가 고유명사처럼 아무런 저항감이나 거부감 없이 사용되었다. 예를 들면, 고데(아이론), 후까시(부풀림), 시아게(중간손질), 시다(보조) 등이었는데, 서양의 외래어가 들어오고 우리나라 미용인들의 자각에 의해 현재는 일본 용어가 많이 사라졌다.

13 전완길 외, 앞의 책

14 조바위, 남바위, 이암, 풍차, 볼끼, 굴레 등의 전통관모를 총칭하는 말

15 조선일보, 1939. 7. 21.

연도	주요 뉴스	패션 동향
1940	독일 나치 군대가 덴마크, 네덜란드, 벨기에 점령	스키아파렐리(Schiaparelli), 미국에서 컬렉션 시작
	광복군 결성 10월 대한민국 임시정부의 4차 개헌	'벨벳 사용 금지령'이 내려짐, '퍼머넌트' 유행 가죽으로 된 가늘고 섬세한 벨트 유행
1941	태평양 전쟁 12월 8일 일본군, 하와이 진주만 공습 개시 미국 텔레비전 방송 개시	영국, 실크 스타킹의 판매 금지 옷 배급이 영국에서 생겨남
	7월 2일 조선영화협회 창립	혼례복의 화관이 높아졌으며 얼굴이 모두 노출
1942	페니실린의 대량생산은 전쟁터에서 사망자 수를 줄이는 데 공헌	미국, 런던에서의 L-85 주문으로 옷 배급을 제한 ISLFD는 최초로 기성복을 생산
	조선어학회 사건	
1943	세계 최초의 전자 컴퓨터 'Colossus'가 만들어짐 사회에서 버림받은 제인 러셀(Jane Russell)에 대해 영화가 만들어졌으나 상영은 3년 뒤로 미뤄짐	단발머리 유행의 시작 클레어 매카델(Clair Mccardell)의 데님옷 'popover'의 대중화
1944	최초의 완전 자동 컴퓨터(Harvard Mark 1) 선보임 찰리 파커(Charlie Parker)와 다수들은 비밥 재즈를 시작	영국과 미국 정부는 언론들이 파리 디자인에 대해 과대 광고를 싣는 것을 금지, 핸드백 사용 시작
1945	루스벨트 사망, 히틀러 자살, 무솔리니 총살 독일 나치와 일본 항복	발렌시아가는 땅에 끌리던 치맛단을 15인치나 올림
	8·15 광복 해태제과 캐러멜, 웨하스 발매 고려당, 서울 종로로 제과점 오픈	9월 미군에 의하여 나일론이 들어옴 해방 이후 밀수한 복지로 양복을 지어 입는 마카오 신사와 벨루어로 만든 폭이 넓고 긴 플레어드 스커트와 빅 코트로 멋을 낸 부유층 여성 등장
1946	이동전화 등장 '에니악'이 펜실베이니아대학교에 설치됨 처칠, 미국의 풀톤(Fulton) 연설에서 '철의 장막'이라는 용어를 처음으로 사용	파리, 비키니 수영복이 선보임
		신식 결혼식 유행, 신부복은 한복에 베일을 쓰는 형태
1947	보잉 377 'STRATOCRUIS-ER' 기가 50명의 승객을 태우고 대서양을 최초로 횡단	크리스티앙 디오르, 뉴 룩의 선풍적인 인기에 힘입어 의상실 개장
		길이가 긴 우아한 여성적 실루엣 등장
1948	세계 인권 선언, 최초의 LP와 45rpm 레코드 등장 12년간의 공백을 깨고 런던에서 올림픽 개최 태양열 집 발명, 전자레인지 발명, 번역기 발명	공장제 기계공업의 의복 대량생산 증가는 디오르 디자인을 기초로 활성화
	7월 17일 헌법 제정 8월 15일 대한민국 정부 수립	디오르가 세계적으로 유행시킨 뉴 룩의 실루엣을 가진 긴 풀(full)스커트가 상륙해서 유행
1949	NATO 설립	영국에서는 옷 배급이 전반적으로 사라짐
	삐삐(pager) 첫선 새로운 댄스 스타일인 리듬 앤 블루 도입	부산 신발 공장의 등록개수가 71개로 집계 서양 모드 스타일의 검정장갑이 크게 유행하기 시작

1950년대 패션

1950년대는 혼란과 시련, 그리고 도약의 시대였다. 제2차 세계대전의 우울한 그림자에서
완전히 벗어나지 못하던 당시 파리의 크리스티앙 디오르는 A, Y, F, H 등의 알파벳 라인 디
자인으로 세계의 패션을 리드하였다.

한국은 6·25 전쟁으로 인한 폐허와 가난 속에서도 외국 잡지를 통하여 멋에 대한 동경심을
키웠다. 영화 '로마의 휴일'의 오드리 헵번 스타일은 전 세계뿐만 아니라 우리나라 여성들
에게도 유행의 상징이 되었으며, 해외로부터는 듀퐁사의 나일론과 폴리에스테르가 국내에
도입, 생산되기 시작했다. 1955년 11월호 『여원』 잡지에서는 국내 최초로 패션 화보를 기재
하기 시작하였다. 1950년대 후반에는 우리나라 패션이 도약할 수 있는 분위기가 조성되었
으며, 급진적인 사회 변화에 맞추어 양장이 대중화되면서 패션계도 활기를 찾게 되었다.

사회·문화적 배경

국 외

1950년대에는 과학이 자연을 지배할 수 있다는 생각이 일반 대중에게 확산되었다. 화학물질이나 원자구조에 기초한 디자인과 패턴이 가정 소비자에게도 큰 영향을 미치면서 사람들은 나일론과 플라스틱 제품, 컴퓨터 등이 생활에 편안함을 줄 것이라고 믿었다.

멕시코인들은 미국으로, 캐리비언인들은 영국과 프랑스로, 인도인들은 영국으로 이민 붐이 일면서 인종 차별이 심화되었고, 미국에서는 흑인들이 흑백 인종 차별을 반대하는 인권운동을 시작하였다. 이 당시 흑인들이 패션에 끼친 영향력은 거의 없었으나, 차츰 패션에 대한 이들의 관심이 커지면서 흑인들의 패션 감각은 1960년대에 열매를 맺게 된다. 1953년에는 제2차 세계대전의 영웅 아이젠하워 장군이 미국 제34대 대통령에 취임하였고, 영국 엘리자베스 여왕 2세의 대관식이 런던에서 거행되었다. 대관식 광경은 역사상 처음으로 TV를 통해 중계되었는데, 전쟁 후 식품 및 의류 배급제가 해제되는 시기에 치러진 엘리자베스 여왕의 대관식은 영국의 새 시대를 여는 첫 장을 장식하는 계기가 되었다그림 1. 미국 할리우드에서 유명했던 여배우 그레이스 켈리는 1956년 모나코 왕국의 레이니에 공과 결혼하여 왕비가 되어 세계에 큰 이목을 끌었다. 소비를 강조하는 경제 바람이 불기 시작하면서 미국에서는 신용카드 제도가 처음으로 도입되었다. 유럽 국가에서는 전쟁으로 폐허가 된 경제를 재건하는 데 열중하였다. 영국에서는 배급제가 실시되고 내핍 생활이 강조되는 등 미국과 유럽은 경제적인 차이가 있었다.

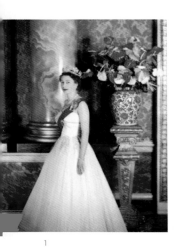

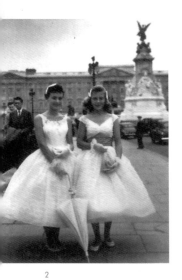

1 영국의 버킹엄 궁전에서 야회복 차림의 엘리자베스 여왕 2세, 1955

2 허리가 딱 맞고 속치마로 넓게 부풀린 풀 플레어 드레스

TV의 보급과 우주 경쟁

1954년에는 미국인 7명 중 1명이 TV를 소유하게 되었다. TV를 통한 광고가 대중에게 영향을 끼치게 되었으며, 미국의 코미디 프로그램인 'I love Lucy'나 가수 페티 페이지의 출현이 큰 관심을 끌었다.

이 시대의 원자력 발전은 값싸고 질 좋은 매연 없는 깨끗한 에너지로 인식되어 각광을 받았고, 핵에 대한 공포는 미·소 양 진영이 평화로운 공존을 모색하는 계기가 되었다. 또한, DNA의 발견은 질병을 없애려는 의학계에 혁신적인 변화를 가져왔다.

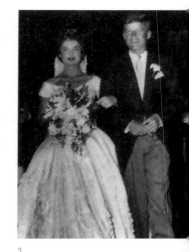

3

그중에서도 가장 과학적인 성공은 1957년 10월, 인류 최초로 소련이 스푸트니크 1호를 발사시키고 곧이어 '라이카'라는 개를 태워 스푸트니크 2호를 우주 비행에 성공시킨 사건이었다. 이는 서방세계의 우주 경쟁에 대한 우월감을 여지없이 무너뜨리는 계기가 되었다. 미국 최연소 대통령인 제35대 젊은 케네디 대통령도 우주탐험에 큰 관심을 보여서 우주시대의 새 차원의 문을 열었고 미국은 같은 해 12월 최초로 우주선을 발사했으나 실패로 돌아가고, 이듬해 1958년 2월에서야 익스플로러 1호의 발사를 성공시켰다.

로큰롤풍의 유행

로큰롤/rock and roll/은 1934년에 처음 등장하긴 했으나, 1951년 가스펠 리듬과 블루스, 컨트리 스타일의 종합관격인 음악이 로큰롤이라는 이름으로 인기를 얻기 시작했다. 엘비스 프레슬리가 노래하면서 몸을 꼬는 모습이 너무 선정적이라고 하여 당시 가장 인기 있던 '에드 설리번 쇼'[1]에서는 엘비스의 춤을 시청자들이 볼 수 없도록 자막처리를 하기도 했다그림 4.

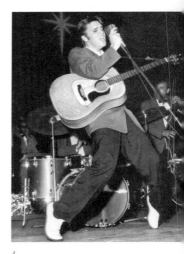

4

미국에서는 제2차 세계대전 후 태어난 베이비 붐 세대[2] 여학생들이 빠른 템포의 로큰롤 음악에 맞추어 폭이 넓은 플레어드 스커트에 굽이 낮거나 없는 속칭 '쫄쫄이' 구두를 신고 댄스를 즐기는 것이 대유

3 훗날 미국의 대통령이 된 케네디와 재키의 결혼식, 1953. 9.
4 로큰롤의 황제 엘비스 프레슬리의 공연 장면

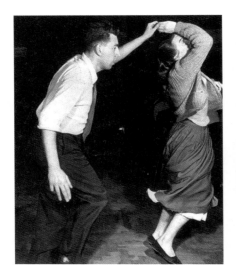

5 당시 유행한 로큰롤에 맞추어 춤추는
젊은이들

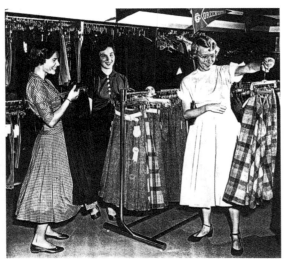

6 록 음악과 댄스를 즐기는 제2차 세계대전 후 태어난
베이비 붐 세대들이 당시 유행했던 구두(속칭 쫄쫄
이)를 신고 서클(circle) 스커트를 고르는 모습, 1957

7 영화 '로마의 휴일'의 오드리 헵
번, 1953

행이었다. 당시에 유행한 음악으로는 '하운드 도그/Hound Dog/', '아이 러
브 패리스/I love Paris/', '록 어라운드 더 클럭/Rock Around the Clock/', '러브 미
텐더/Love Me Tender/' 등이 있었다.

영화 속의 주인공이 패션 주도

영화로는, '로마의 휴일/1955/'에서 오드리 헵번의 플레어드 스커트와
쇼트 헤어스타일그림 7, '사브리나'와 '퍼니 페이스'에서 착용한 맘보바
지그림 8가 이 시대 전 세계 여성들의 상징처럼 퍼져나갔다. 영화 '모정'
은 차이니스 스타일을 유행시켰으며그림 9, 1956년에는 에티아 카잔의
작품에 미국 여배우 캐론 베이커가 노출이 심한 '베이비 돌'이라는 나
이트 가운³과 어깨끈이 없는 스트랩리스 브라를 선보여 한때 야한 속
옷들이 유행하기도 하였다. 1956년에는 프랑스 출신의 노랑 머리 여배
우 브리지트 바르도의 스타일이 유행하였고, '7년 만의 외출'에서 미국
의 마릴린 먼로는 늘씬한 다리와 걸음걸이로 그녀만의 스타일을 유행

8 영화 '퍼니 페이스'에서의 맘보바
지와 속칭 '쫄쫄이' 신발, 1957
9 영화 '모정' 속의 차이니즈 드레
스, 1955
10 영화 '이유 없는 반항'에서 티셔
츠와 가죽재킷을 입은 제임스 딘
11 다이얼 M을 돌려라, 1954

시키기도 하였다. 청순한 이미지의 그레이스 켈리가 주연한 '이창', 마
릴린 먼로가 주연한 '나이아가라', 진 러셀이 주연한 '신사는 금발을
좋아해', 말런 브랜도가 주연한 '워터 프론트' 등은 당시에 상당한 인
기를 누렸다. 이 밖에도 '이유 없는 반항', '뜨거운 것이 좋아', '자이
언트', '사이코', '다이얼 M을 돌려라' 등이 있다 그림 10, 11.

국 내

1950년대는 6·25 전쟁으로 인한 결핍과 부족의 시대였다. 동족 간에
불행한 전쟁을 치르면서 38선을 사이에 두고 남쪽에는 대한민국, 북
쪽에는 조선민주주의 인민공화국이라는 각기 다른 정치 이념과 체제
하에 격정과 분노의 시대가 시작되었다 그림 12. 6·25 전쟁은 1950년 6월
25일에 시작되어 1953년 7월 27일의 휴전협정으로 마무리되었지만, 3
년 남짓 이어진 이 전쟁으로 인하여 집, 공장, 도로, 철도, 항만 등 사
회 각 분야가 파괴되었고, 휴전 뒤에도 폐허 속에서 생계수단을 잃은
이들의 절망과 비탄이 오래도록 그치지 않았다.

11

12

13

6·25 전쟁이 지나자 폐허와 가난으로 풍족한 것이라고는 아무것도 없었고, 미국 PX나 암시장에서 흘러나온 군수품과 밀수품들이 범람하였다. 1951년 피난 도시였던 부산 부민동에서 이화여대 김활란 박사가 판자와 텐트로 가교사를 짓고 전국에 흩어진 학생들과 교수들을 모아 1953년 서울 수복 복교 때까지 종합대학교의 기틀을 마련하였다그림 13. 전쟁으로 황폐해지고 불모지와 같았던 때에 휴전협정이 체결되어 안정되는가 싶더니, 1953년 2월 15일 1시를 기해 대한민국 정부는 화폐 개혁을 선포하였다. 이에 따라 '원' 표시의 통화가 금지되고 '환' 표시의 통화가 유통되었는데, 교환 비율이 1백 원에 1환으로 정해지고 가치가 상승하기 시작하여 서민들에게 큰 불안을 안겨 주었다. 재건주택이 건립되어 건설에 박차를 가하게 된 것도 이때이다.

6·25 전쟁 중에는 사람들이 패션에 눈을 돌릴 여유가 없었지만, 원조물자에 의한 서양 스타일과 미군 GI와 손잡은 여성들이 도입하는 패션 및 영화는 심심찮게 유행을 탔다. 전쟁 이후 우리나라 패션가에도 도약을 위한 움직임이 일어 양공주와 미군들의 뒤를 따라다니는 보따리 장수들에 의해 유행이 전파되기 시작했다. 디자이너의 친목단체인 대한복식연우회/회장 최경자/가 조직/1955. 6./되었고 패션쇼도 열리기 시작하였다/1956. 10./.

도매 의류시장과 양장점의 등장

일본과 서양인들에 의해 최초로 근대복을 전파받은 평양인들이 6·25 전쟁 시 피난을 내려오면서 서울의 남대문 시장에는 소규모 의류업체가 들어서기 시작하였다. 1955년에는 총 의류 생산의 60%가 서울 평화시장에서 이루어졌다. 1950년대 주역 디자이너들은 거의가 유행 1번지라고 일컫는 서울 명동에 위치하였다. 전문 모델이 따로 없던 당시에는 여배우로 유명했던 최은희, 노경희, 안나영, 윤인자, 김지미 등과 미스코리아 김미정, 가수 모니카, 무용수 김백초 등이 패션 모

12 6·25 전쟁 당시 부상병을 후송하는 모습, 1950
13 여대생들의 부산 피난 캠퍼스, 1951

델로 활약하였다그림 14.

1956년 영화 '자유부인'에서는 여주인공이 착용한 벨벳/속칭 비로드/ 소재로 만든 한복의 영향으로 양장 및 한복을 불문하고 벨벳으로 만든 의상들이 크게 유행하면서 사치가 사회 문제로 대두되기도 하였다.

생활 일반에서는 나일론 양말, 설탕, 비누, 치약, 칫솔, 페니실린 껌, 원기소, 밀가루 등이 애용되었고, 스냅 사진, 시발 자동차, 비닐장판, 흑백 텔레비전, 전축, 레코드, LP판, 필터 등이 폭발적인 관심을 모으게 되었다.

14 최경자 1회 패션쇼, 모델 안나영,
1957. 10. 12

활발해지는 예술계

피난시절부터 다방이 많이 생겨서 사랑방처럼 애용되더니, 전쟁이 끝난 후 명동 여기저기에 다방이 생겼다. 문화인들, 즉 문인, 화가들이 명동의 다방에 모여 이야기를 나누고 저녁이면 대포집에서 술잔을 기울이는 풍경을 쉽게 접할 수 있었다. 서울 수복 직후에는 전화가 없었으므로 단골다방이 연락처 역할을 하였는데, 그곳에 가면 사람들을 만날 수 있고 신문사나 잡지사들과도 연락이 되었으므로 자유업의 문화인들이 애용하는 장소로 자리잡았다. 동방살롱, 모나리자, 샌프란시스코, 그리고 유명작가 공초 오상순 씨의 다방에는 원로 문인들과 그들을 추종하는 대학생들로 늘 붐볐으며, 좋은 클래식 음악을 제공한 돌체 다방은 대학생들에게 인기가 있었다. 명동의 복판에 위치한 문화의 전당이었던 시공관에서는 김원식 씨와 안병소 씨가 지휘하는 교향악단의 연주와 그 당시 유명하였던 성악가 엄경원 씨의 독창회가 잦았고그림 15, 임성남 단장이 이끄는 국립발레단의 공연도 열려 전쟁 후 황폐해진 사람들의 마음을 달래 주었다. 1950년대 초 피난시절에는 화가 운보 김기창 씨가 사람들이 살 터를 마련하기 위하여 많이 찾는 '복덕방'과 '성화도', 그리고 평화의 갈구를 묘사한 '성당과 수녀와 비둘기'/1957/ 등의 작품들을 발표하였다.

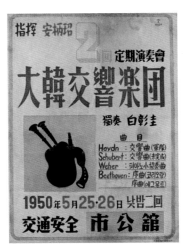

15 16

우리나라는 전쟁이 남긴 상처로 오래도록 가난과 무기력에서 헤
어나지 못하였고, 노래에도 이러한 경향이 반영되어 현실 도피를 위
한 유행가들과 전쟁으로 말미암은 이산가족의 아픔을 반영한 노래
들이 많이 불려졌다. 그 당시 유행한 노래로는 '가거라 38선', '굳세
어라 금순아', '꿈에 본 내 고향', '이별의 부산 정거장', '단장의 미
아리 고개', '비 내리는 호남선', '꽃 중의 꽃', '무너진 사랑탑', '대전
블루스', '산장의 여인' 등이 있다. 잡지로는 서울 신문사에서 발행하
는 『신천지』가 있었다그림 16.

한편, 미술이나 패션에서는 서구문화가 적극적으로 받아들여지기
시작했으며, 관 중심의 아카데미즘 계통에 맞서 미술계에서는 앵포르
멜이라는 추상운동이 일어났다.

영화 속의 패션

영화는 6·25 전쟁 후에 우리들의 불행한 현실을 잊게 해 주는 큰 탈출
구 역할을 하였으며, 1955년 제작되어 흥행에도 크게 성공한 조규환 감
독의 '춘향전', 1956년 한형모 감독이 제작한 '자유부인', 그리고 최은

희, 조미령 씨가 주연한 '자유결혼'그림 17 등의 오락 멜로 드라마와 '피
아골', '나는 고발한다' 등의 시대적 아픔을 그려 낸 영화들이 나왔다.
그 외에도 '단종애사'와 같은 사극영화와 '오발탄', '애정산맥', '청춘
쌍곡선', '열애' 등이 인기를 끌었다.

17 여대생들에게 포니테일 헤어
스타일을 유행시킨 '자유결혼'
포스터

　모든 것이 부족했던 1950년대 전반기를 보낸 후 억눌렸던 멋내기에
대한 욕구가 되살아났다. 특히, 홍성기 감독의 '별아! 내 가슴에'란 영
화에서 이화여대생으로 출연하는 김지미 씨의 의상이 당시 패션을 주
도하는 여대생들에게는 리더 역할을 담당하기도 하였다. 이 무렵 여
성 패션을 크게 좌우한 요소가 바로 영화의 여주인공들이었다. 발레
리나 비키의 비련을 그린 외국 영화 '분홍신'은 컬러가 흔하지 않았던
시절에 춤추는 화려한 장면을 천연색으로 영상에 담아 어두운 시대
를 살던 사람들에게 큰 위로를 주었다. 패션계는 한복을 대신해 양장
이 여성복의 주류를 이루기 시작하였다.

2 세계의 패션 경향

여성복

세계 패션의 거장 크리스티앙 디오르/Cristain Dior/가 1947년 최초로 뉴 룩
/New look/을 발표하면서 '패션은 꿈으로부터 나오고, 꿈이란 현실에서 도
피하는 것'이라고 말할 만큼, 제2차 세계대전의 제약과 궁핍에서 해방
된 여성들은 여성미를 과시하고 멋을 즐기는 방향으로 줄달음쳤다. 디
오르는 덧붙여서 '패션이란 예측된 사라짐이며, 새로움이란 패션업에
있어서 가장 본질적인 것'이라고 말하였다. 그는 롱스커트를 16인치나
짧게 올림으로써 전 세계의 스커트 길이에 영향을 미쳤다. 1950년대에
는 크리스티앙 디오르가 발표한 모드가 선풍적인 센세이션을 불러일

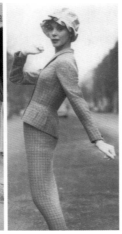

18　　　　　　19

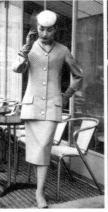
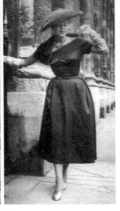

20　　　　　　21

18　튤립 라인 슈트, 크리스티앙 디
　　오르, 1953. 춘하
19　S라인 슈트, 하디 아미스(Hardy
　　Amies)
20　시뉴스(Sinueuse) 라인, 1952
21　프로파일(Proflie) 라인, 스커트
　　에 옆부분을 주름이나 드레이
　　프로 강조한 스타일, 크리스티
　　앙 디오르, 1952~53

으키면서 디오르 부티크에서는 6개월마다 봄과 가을에 새
로운 작품들을 선보이며 새로운 라인들을 발표하였다. 1950
년 파리 춘하 컬렉션에서 발표한 수직선, 직선적인 시스/sheath/
실루엣[4]의 버티컬/vertical/ 라인그림 22과 오블리크/oblique/ 라인[5],
시뉴스/sinueuse/ 라인, 1951년 파리 춘하 컬렉션의 달걀모양 타
원형의 오벌/oval/ 라인, 1953년 춘하 컬렉션에 발표한 둥근
어깨에 가슴은 크게 강조하고 허리 밑으로는 가늘게 하여
튤립 형태와 같은 튤립/tulip/ 라인그림 18과 프로파일/profile/ 라인
그림 21, 1954년 추동 컬렉션에서 발표한 장 파투의 S라인그림 19
과 1955년 발표한 Y라인, 1956년 추동 컬렉션에서 발표한,
전체적으로 날씬한 체형에 알맞게 된 일종의 튜불러/tubular/
실루엣으로 허리는 가늘게 하고 부풀린 앞가슴은 평평하게
처리한 H자 모양의 H라인그림 23, 1955년 가을에 발표한 어깨
에서 가슴까지 흐르는 듯한 실루엣으로 전체적으로 날씬해
보이며 때로는 수직형으로 강조될 때도 있는 Y자 형태의 Y
라인그림 24, 1955년 춘하 컬렉션에서 어깨선에서부터 치맛단,
또는 허리에서 치맛단에 이르는 옷자락이 점점 넓어져서 A
자 형태를 나타내는 A라인그림 25, 1956년 봄 알파벳 F자 형태
와 비슷한 F라인, 일명 애로/arrow/ 라인이라 불리는데, 애로란
화살을 의미하는 것으로 활처럼 똑바른 실루엣을 칭한다. 1957년 가
을에 발표한 중앙부가 불룩하게 부풀어 올라 윗부분에서 아래로 가
늘게 된 물레의 방추형태와 같은 스핀들/spindle/ 라인, 1958년 봄에는 디
오르 사의 이브 생 로랑이 좁은 어깨에서 드레스의 밑단까지 플레어
가 지게 한 사다리꼴 형태의 트라페즈/trapege/ 라인 등을 연속적으로 발
표하였다그림 26.

　이들 라인의 실루엣에서 볼 수 있는 공통적인 특징은 전시 중의 군

복 스타일에서 벗어나 여성의 우아함을 강조하기 위한 우아한 어깨, 풍부한 가슴, 가는 허리, 꽃처럼 펼쳐지는 스커트로 표현된다. 1954년 디오르가 발표한 H라인과 퓨제/fuseau/ 라인그림 28, 그리고 가는 허리모양의 인위적인 모래시계 실루엣의 이브닝 가운들은 특히 유명하였다. 이브닝 가운의 로맨틱한 멋은 크리스토발 발렌시아가/Cristobal Balenciaga/와 가까웠던 지방시/Hubert de Givenchy/에 의해 더욱 발전되었다. 지방시는 1957년에 속치마처럼 어깨에서부터 스커트 끝까지 허리선이 없이 직선으로 내려오면서 슬림한 실루엣을 연출하는 슈미즈/chemise/와 자루 형태 같은 색/sack/ 드레스를 발표하였는데, 1960년대 초 메리 퀀트의 작품에까지도 큰 영향을 미치게 되었다. 1957년 크리스티앙 디오르가 사망할 때까지 세계 패션계의 주도자적 역할을 하였으며, 그가 죽은 후에는 뒤를 이어 이브 생 로랑이 트라페즈 라인[6]과 커브 라인을 발표하여 "프랑스를 구제했다."는 말이 나올 만큼 예지와 기예를 발휘하기도 했다.

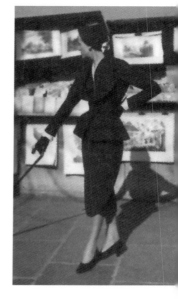

22 1950년 춘화 파리 콜렉션에서 발표된 직선적인 수직으로 된 버티컬(Vertical) 라인, 크리스티앙 디오르

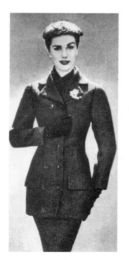

23 H라인, 크리스티앙 디오르, 1956

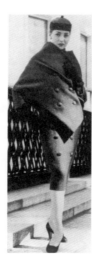

24 Y라인, 크리스티앙 디오르, 1955, 추동

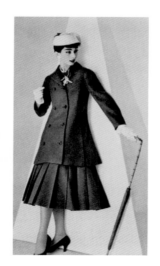

25 A라인, 크리스티앙 디오르, L' official, 1955. 5.

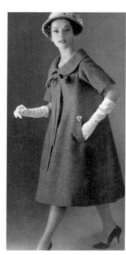

26 디오르를 위하여 이브 생 로랑이 발표한 트라페즈 라인, L' official, 1958. 3.

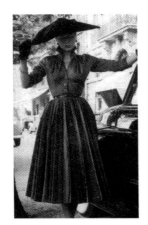

27 뮤겟(muguet) 라인, 크리스티
앙 디오르, 1954

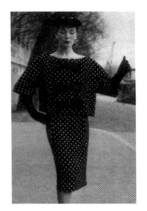

28 퓨제(fuseau) 라인, 크리스티앙
디오르, 1957

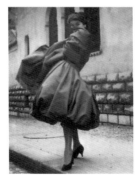

29 버블 드레스, 1955~1956

많은 평론가들은 스페인 출신의 발렌시아가를 파리의 유능한 디자이너로 손꼽았고 그의 재단술과 대단한 창의력에 감탄하였다. 예를 들어, 거북이의 등 모양을 변형시킨 재킷의 뒷면이나 7부 소매, 스커트에 수직으로 부착된 사이드 포켓, 양복 아래쪽에 조각으로 된 포켓 등이 모두 그가 디자인한 스타일이었다.

이처럼 1950년대에 활발한 활동을 하는 파리의 디자이너들의 작품이 1년에 적어도 두 번 이상 세계적으로 유명한 패션 잡지에 대대적으로 소개될 때, 미국의 디자이너들은 프랑스 패션 영역에는 접근하지도 못했기 때문에 당시 미국 여성들의 취향에 맞는 디자인 개발만으로 만족해야 했다.

지방시와 샤넬

1957년 지방시의 색/sack/ 드레스는 뉴욕을 폭풍처럼 강타했다. 『보그』지가 평하기를 '색 드레스는 최고의 패션'이라고 하였고, 영국의 아니타 루스는 『보그』지에서 "색 드레스의 풍성한 착용감은 입는 사람에게 신비감까지 가져다 준다."고 호평하였다. 그리고 수직선으로 가는 신체가 특징인 지방시의 리버티/liberty/ 라인이 1955~1956년에 크게 유행하였다. "패션은 사라지는 것이고 다만 스타일만 변하지 않고 남는다."라고 말한 코코 샤넬/Gabrielle Chanel, 'CoCo'/은 여성들이 실제로 편안하게 입을 수 있는 옷들을 디자인했다. 샤넬 룩 스타일은 개성이 뚜렷했는데, 상자 주름이 직선 형태로 된 스트레이트 스커트, 라펠, 싱글 브레스티드의 카디건 재킷, 대비되는 색상의 장식 테이프로 커프스와 포켓을 끝단 처리하고 고양이 리본 모양의 푸시 캣/pussy cat/ 리본으로 장식한 블라우스 등이 그녀 작품의 주종을 이루었다. 1954년 2월 그가 상점을 새로 개장했을 때 그녀의 쇼에 대한 반응은 다양했지만, 확실히 입는 사람에게 편안함과 여유를 주면서 실용적임에는 틀림이 없었다그림 30.

세계 패션 무대에서 활동한 많은 디자이너들 중에서도 특히 크리

스티앙 디오르는 세련미로 디오르 제국을 형성하였고, 샤넬은 금사슬 네크레이스의 샤넬 룩과 젊은이들을 위한 생기 있고 활동적인 스타일로 그녀의 아성을 구축했다. 발렌시아가는 조각 예술품에서 힌트를 얻어 만든 슬림한 I라인의 튜닉/tunic/ 드레스를 대유행시켰다.

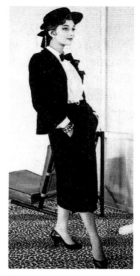
30

이 외에도 1950년대 유행한 스타일로는 숄 칼라, 몸에 꼭 맞는 슬림한 시스/sheath/ 실루엣, 다리에 꼭 맞는 타이트한 카프리/capri/ 팬츠 등이 있다. 또한, 1950년대 이상적인 여성상은 화목한 가정을 잘 이끌어 나가는 것이었기에 딸을 좋은 주부로 잘 교육시키는 엄마와 딸의 화목함을 표현한, 모녀가 함께 입는 마더 앤 도터/mother-daughter/ 드레스, 뒷면이 풍성한 스윙 백/swing-back/ 재킷그림 31, 프린세스/princess/ 드레스, 셔츠 드레스/shirt dress/, 푸들/puddle/ 강아지를 아플리케 처리한 폭 넓은 플레어드 스커트와 쌍둥이 모양의 트윈 세트/twin sets/로 된 의상들이 유행하였다.

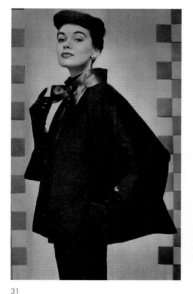
31

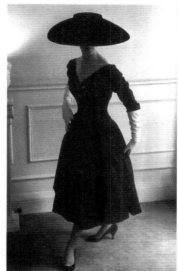
32

30 다시 유행한 샤넬 슈트, 1954
31 스윙 백 재킷, 랜치, L'official, 1953. 12.
32 1950년대 젊은이들에게 인기가 많았던 대표적인 스타일로 흑색 플레어드 드레스, 챙이 큰 모자, 힐을 신은 패쓰(fath) 스타일, 1955

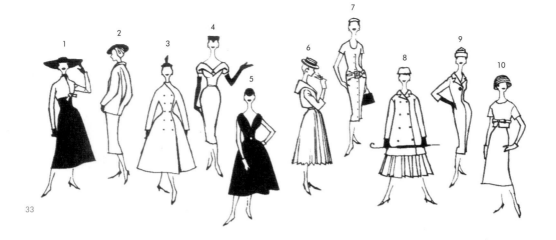

33

남성복

1950년대 남성들은 제2차 세계대전의 영향으로 전쟁 후 사회와 직장에 복귀해서도 대부분 검은색, 회색 계통의 점잖아 보이면서 튀지 않는 의상들을 착용하였고, 반면에 집에서는 밝은 색상의 편안한 옷들을 입었다. 1950년대 후반에는 재킷의 길이가 약간 길어지고 어깨의 패드/pad/ 두께가 얇아졌으며, 바지통은 좁아졌으나 바지선은 빳빳하게 세워서 입는 경향이 강했다. 새로 나온 인조 옷감들의 종류는 다양해졌지만 양복 스타일에는 큰 변화가 없었다.

1950년대 남성들은 전후 경제를 재건하는 데 모든 열정을 쏟아붓고 있었으므로 남성들의 옷차림이란 백색 셔츠를 입은 깨끗하고 점잖아 보이는 회사원이란 이미지만 주면 그것으로 만족할 수 있었다. 1953년 영화 '로마의 휴일'에서 신문기자 그레고리 팩그림 34이나 1955년에 나온 윌슨/Sloan Wilson/의 소설 『회색 플란넬을 입은 사나이』는 영화로도 제작되었는데, 이 영화에서 보면 남성의 옷차림이 대부분 싱글 브레스티드의 회색 또는 검정색 양복 차림으로, 백색 셔츠에 실크 넥타이를 매고 가방을 든, 어떻게 보면 모든 기업체의 유니폼 같은 느

34

낌의 정장을 착용하고 있다.그림 35. 미국 동부의 역사가 깊은 아이비리그/Ivy leage/ 대학[7]에서도 회색 플란넬 슈트가 가장 많이 이용되는 남성 정장이었다.

35

이 당시의 추세는 둘 또는 세 개짜리 단추의 회색 싱글 재킷에 어깨는 좁게 하고 재킷 길이는 길게 하며 허리는 느슨하게 여유를 줌으로써 큰 체격을 감출 수 있도록 한 반면에, 영국에서는 길이를 짧게 하고 비교적 몸에 맞도록 뒤쪽의 허리를 좁게 재단한 스타일이 유행하였다. 보수적인 영국사회에서 깔끔하고 얌전한 차림으로 사회에 대항하는 테디 보이들/teddy boys/[8]이 젊은 남성복의 유행을 리드하였다.그림 36. 미국 서부지역과 유럽에서는 몸에 꼭 맞는 '콘티넨털' 스타일[9]을 선호하였는데, 길고 날씬하게 보이는 경향 때문에 많은 인기를 끌었다.

미국 남성들이 그들의 개성을 의복에서 나타낼 수 있었던 분야는 여가 시간에 입는 옷으로, 플래드/plaid/ 반바지, 비치 웨어, 허리쪽을 신축성 있게 만든 반바지, 트렁크/trunks/ 등에, 품이 넉넉하고 목이 깊이 파인 여유 있는 면소재 셔츠를 코디네이트하여 입는 것이 대중화되었다. 화려한 무늬의 하와이안 셔츠나 버뮤다 바지는 중년들에게 특히 인기가 있었으며 아이젠하워 대통령이나 트루먼 대통령도 애용하였다. 하와이안 셔츠가 인기를 끌었던 이유는 1954년 '지상에서 낙원으로' 라는 영화에서 몽고메리 클리프트가 이 셔츠를 입고 출연했기 때문인데, 하와이가 50번째 주로 미국에 편입되면서 하와이안 레저 웨어가 더욱 유행하였다.

36

아동복

여아들은 면이나 나일론 소재의 줄무늬로 된 넓게 퍼진 플레어드나 주름 스커트로 된 드레스를 착용하였고그림 37, 칼라나 앞뒤 요크 부분은 흰색으로 하여 아이들의 청순함을 강조하는 스타일이 유행하였다.

35 싱글 브레스티드 스리피스 슈트, 1959
36 런던 테디 보이, 1954

37 38

드레스의 벨트는 뒷중심에서 큰 리본으로 묶고, 스커트 밑단에는 대조가 되는 색의 테이프 단을 부착하여 악센트를 주었으며그림 38, 소매는 윗부분은 풍성하게 하고 밑부분은 커프스로 귀엽게 처리하고, 나일론 양말을 착용하였다. 그리고 엄마와 딸이 똑같은 스타일의 드레스를 함께 입는 마더 앤 도터/mother-daughter/ 드레스가 유행하였다.

남아들은 칼라가 작은 테릴렌/terylene/ 셔츠에 합성 모직소재로 된 정장 스타일의 양복을 착용하였다. 1958년 남편과 함께 마텔 토이즈/mattel toys/라는 장난감 가게를 열었던 루스 핸들러/ruth handler/에 의해 비록 살아 움직이는 인형은 아니지만, 여아들이 좋아하는 바비/barbie/가 만들어졌다. 최초의 바비는 포니테일 헤어스타일을 하고 뾰로통한 표정에 핑크빛 입술을 하고 있었다.

액세서리 및 기타

벨트, 목걸이, 핀, 장갑, 스타킹

1950년대에는 부풀려진 플레어 스커트에 가는 허리를 강조하기 위하여 넓은 벨트, 속칭 '공갈 벨트그림 39'로 허리를 바짝 조였다. 1958년에 등장한 폭이 넓은 가죽 벨트는 코르셋처럼 보였는데 이러한 벨트는 1950년대 슈미즈/chemise/ 실루엣[11]이 등장할 때까지 유행이 지속되었다.

37 입체적인 줄무늬의 면 드레스
　　를 입고 모자를 쓴 여아
38 케이 루이스(Kay leuis)의 여아복
39 폭이 넓은 속칭 '공갈 벨트'
40 길이가 긴 장갑, 양산, 납작한 클
　　로쉐((cloche) 모자, 보그(Vogue)
　　잡지, 1952. 6.

39 40

1950년대는 장갑과 양산을 많이 착용하였다. 낮에는 목이 짧은 장갑을, 칵테일 드레스와 이브닝 드레스에는 목이 긴 장갑그림 40을 맞추어서 착용하였고, 1958년에는 부드럽고 섹시하게 보이는 줄이 없는 나일론 메시/mesh/ 스타킹그림 41을 착용하였다.

　1950년대 초반의 의상들은 조각품에서 영감을 얻어 몸의 커브를 강조하는 디자인의 실루엣들이 많았기 때문에 다양한 스타일과 여러 색상의 액세서리가 등장하였다. 특히, 각종 진주그림 42와 둥근 핀그림 43 형태의 보석 핀들을 많이 착용하였다.

모 자

1940년대에는 특징이 없는 옷들을 착용하는 시기였기 때문에 챙이 없는 모자나 챙이 넓은 모자들은 눈길을 끄는 액세서리로서의 중요한 기능을 하였다. 1950년대 초반까지도 어떤 옷에 어떤 모자를 써야 하는지가 옷을 입는 데 가장 중요한 요소 중 하나였다. 그러나 1950년대 중반에 들어와서부터 모자는 패션 트렌드의 한 부분을 차지하는 요소이기는 하였으나, 행사나 외출 시마다 의상에 어울리는 모자를 쓴다는 것을 번거롭게 생각하는 경향이 늘어났다. 젊은 층에서는 레디 투 웨어/ready-to-wear/[10]인 기성복이 인기를 끌면서 모자 제조업은 사양길

44

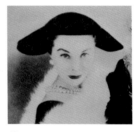

45

46

에 들어서게 되었고, 결국 모자가 패션이나 유행에 미치는 영향은 줄어들기 시작했다.

당시 많이 착용한 '스마트 해트/smart hat/' 라고 불리는 모자는 뒤로 젖혀 쓰게 되어 있어 이마가 잘 보였으며, 머리 뒤쪽은 열려 있는 형태였다. 또, 1950년대 초반의 모자는 챙이 딱딱하거나, 아플리케로 잎이나 꽃 모양그림 44 리본으로 장식하였다. 1952년에는 모자의 높이가 낮아졌고, 챙은 머리의 양쪽으로 처지면서 뒤쪽 챙은 좁게 만들어졌고 앞쪽은 위로 추켜올렸는데, 1950년대 중반의 가장 특색 있는 모양이라고 할 수 있다. 큰 모자의 양쪽 챙이 점점 밑으로 처지면서 시간이 갈수록 양쪽으로 분리되어 수녀들이 썼던 모자 모양을 닮아가기도 했다그림 45. 모자의 소재로는 주로 밀짚, 벨벳, 펠트를 사용했으며 모자의 모양도 각이 진 것, 조개 모양, 원형들로 스타일과 색깔이 다양하였다. 작은 모자는 잘 빗은 뒷머리 위나 말아 올린 머리 위에 핀으로 고정시켜서 착용하였다.

1940년대 유행했던 새털로 된 가발은 1950년까지 사용되다가, 차차 옷의 색상이나 스타일과 어울리는 새털그림 46로 모자를 만들어 쓰기 시작했다. 이브닝 해트는 '모자' 라는 고유의 의미보다는 헤어스타일을 강조하기 위한 역할을 담당하였다. 눈꼬리가 추켜올라간 검은 눈과 조화를 이루는 거친 실크 소재의 베일이 달린 모자가 가장 인기가 있었으며그림 47, 때로는 작은 새털, 오스트리치/ostrich/로 부드러운 모자 챙을 장식하기도 하였다.

모자 제조업체들은 옛날에 유행했던 모자 스타일을 다시 연구하고 거기에서 영감을 얻으려 애썼는데, 에드워디안/Edwardian/ 스타일[12]의, 옛날 영국에서 뱃놀이 때 썼던 맥고 모자도 이런 이유에서 다시 생산되기 시작하였다. 저녁 외출 시에는 챙이 큰 검은 모자를, 낮에는 백색 털이나 장미꽃으로 장식을 한 모자들이 인기가 있었다.

44 잎사귀를 아플리케한 모자, 1950년대 초반
45 헨리 클라크의 수영풍의 챙이 넓은 모자, 1953
46 새털로 된 캡 스타일의 모자, 아델 리스트(Adell list), 1951

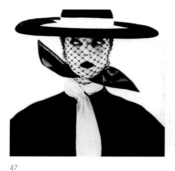

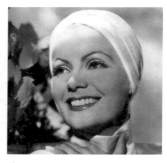

47 48 49

작은 모자에 관한 관심도 힘을 얻기 시작하여, 『보그』 잡지도 시뇽 헤어스타일에 작고 둥근 벨벳으로 감싼 필박스/pillbox/ 모자나 터번/turbun/ 처럼 보이는 모자들을 많이 게재하였다.

구 두

1950년대 신발은 하이힐의 전성시대였다. 1950년대에는 연필같이 길고 바짝 마른 체구에 활짝 퍼진 스커트를 착용한 모래 시계 모양의 스타일이 유행했다. 당시에는 구두 힐 속에 철심을 넣은 높은 굽의 스틸 레토 샌들/stilletto sandal/ 그림 50을 신었는데 걸 을 때의 발목과 장딴지에 영향을 미쳐 힙 의 움직이는 모양이 주목을 받기도 하였다.

영화 '7년 만의 외출/1955/', '나이아가 라/1956/', '뜨거운 것이 좋아/1959/' 등에서 마릴린 먼로가 스틸레토 힐을 신고 등장 함으로써 너무 섹시하다고만 생각했던 스 틸레토 힐을 일반 여성들도 착용하기 시 작했다.

50 스틸레토 샌들을 신은 여배우 마릴린 먼로

51

52

파리의 찰스 조단은 1951년에 나무와 철로 된 힐과 구두 앞부분에 버클을 부착한 펌프/pump/ 그림 51를 소개하여 큰 호응을 얻었다. 이탈리아의 페라가모/Salvatore Ferragamo/가 합성수지로 된 힐을 강철로 받치도록 한 디자인을 최초로 발표하면서 힐 바닥을 아주 작게 만들 수 있게 되었다. 이 제품이 등장하자 할리우드 스타들이 즐겨 착용하기 시작하여 많은 여성들에게도 스틸레토 힐을 유행시켰다. 항공사와 호텔 경영자들은 마룻바닥에 힐 자국이 남지 않게 하기 위하여 어떻게 대처해야 할지 회의를 열기도 하였다.

1950년대에는 구두 분야에서도 큰 변화가 있었는데, 구두의 뒷굽 힐은 좁아졌고, 앞부리는 둥근 모양에서 조금 다듬어져 가늘어졌다.

두 가지 색을 조화시킨 샤넬의 1956년 구두는 베이지색 송아지 가죽을 소재로 만들었으며, 검정색의 구두 앞쪽과 힐은 특허로, 다른 구두와 차별화된다. 샤넬은 시초에는 의상과 모자에 애착을 가졌으나 나중에는 구두, 장신구/jewelry/까지도 매치시켜서 전체를 코디네이트하는 토탈룩/total look/ 그림 53을 추구하여, 옷은 입는 것만이 아니라 문화 예술이라는 그의 주장을 실현하였다.

처음에는 슬링 백 펌프/sling-back pump/로 소개되었다가 1956년까지 약간의 변화를 거쳐 뒤꿈치는 더 가늘어졌고, 구두 앞쪽도 더 뾰족한 모양을 띠게 되었다.

1950년대 유행하던 구두 디자인을 살펴보면, 검은 스웨이드로 된 조개껍데기 모양의 구두는 앞부분을 낮게 팠으며, 구두 앞쪽은 좁게 만든 것이 특징이다. 뒤축은 아주 가늘거나 혹은 보통 사이즈의 굽을 달았고, 정장을 하는 여성들은 중간 굵기의 힐도 많이 신었다. 발등의 U자형 부분을 가죽 소재로 처리한 아메리칸 인디언들이 신었던 형태

53

51 버클 달린 펌프, 찰스 조르단
52 할리우드 스타들 사이에서 유행했던 페라가모의 힐, 1955
53 두 가지 색을 조합시킨 샤넬 구두와 토탈룩

와 같은 신발이 젊은이들에게 인기를 끌기도 하였고, 이외에
도 캐주얼한 느낌의 모카신/moccasin/, 또는 모카신의 특징을
가미한 슬립 온/slip on/ 형태의 신발, 발등에 끈/strap/이나 금속
체인 또는 가죽으로 된 술을 부착하여 장식한 '로퍼
즈'라 불리는 종류의 신발들이 여학생들에게 인기가
있었는데, 특히 고풍스러운 브라운 색상의 송아지 가
죽으로 만든 구두가 사랑을 받았다.

54

가 방

제2차 세계대전이 끝난 1950년대에는 핸드백들도 다
른 아이템들과 마찬가지로 전쟁으로 인한 궁핍한 시
대와는 큰 차이가 있었는데, 어려운 시대에서 풍요로운 시대로 변화하
기 시작하였다. 백들은 노동력이 적게 드는 대량생산된 간단한 스타
일과 관리하기 쉬운 실용적인 화학섬유로 만들어져 널리 보급되었고,
이중으로 된 백에는 1950년대 특징인 심플한 쇠로 된 장식물이 부착
되었으며 화려하지 않고 비싸지 않은 백들이 인기가 있었다.

여성들은 물건을 더 많이 담을 수 있는 멋진 큰 백을 원했다. 신문
프린트가 재미있게 된 옷감으로 만든 큰 백은 말을 탄 승마 기수와
적색 장미꽃 모양의 리본으로 장식되었고, 표면은 코팅이 되어 있으며
안감은 비싸지 않은 플라스틱으로 되어 있다그림 54. 1957년 최고의 히
트영화 '80일 만의 세계일주'에 등장한, 보통 크기의 가방보다 더 큰
치수의 카펫으로 만든 가방이 유행하기도 했다. 이 영화에 소개된 가
방은 진짜 카펫을 소재로 하여 만들어진 것이며 가죽으로 테두리 장
식을 한 것이 특징이다.

1952년에 등장한 소가죽으로 된 큰 가방은 스타일도 새로웠지만 물
건도 많이 넣을 수 있었으며, 2개의 손잡이가 달려 있어 쇼핑백처럼

55

54 신문 프린트 옷감의 큰 백,
1950년대
55 6각형 이브닝 박스 핸드백,
1950년대 초

56

편리하게 사용되기도 하였다.

샤넬이 디자인한 누비/quilted/핸드백과 두 가지 색상을 조화시킨 색조의 구두는 1950년대 가장 인기 있었던 액세서리라고 해도 과언이 아니며, 현재까지도 이들 상품은 꾸준히 선호되고 있다. 부드러운 양가죽으로 만든 이 핸드백은 1955년 2월에 그녀가 구상했다고 하여 '2.55' 라는 이름이 붙여졌다.

최초로 소개된 이후 전 세계적으로 많은 복제품을 탄생시킨 샤넬의 누비 가죽 가방은 어깨에 걸치는 끈이 가죽과 금색의 쇠줄로 엮어져 있는 것이 특징이다.

1940년대 말부터 1950년대 초에 유행한 6각 형태의 박스 스타일의 두툼한 백은 가장자리를 쇠틀로 마무리하였고, 쇠틀 속은 구슬로 장식하였다그림 55. 이것은 50년대의 대표적인 스타일이다. 미국의 할리우드 여배우 그레이스 켈리는 영화 '이창'/1954/, '다이얼 M을 돌려라'/1954/, '상류사회'/1956/ 등에서 청순한 모습으로 인기가 많았는데 그때 그녀가 자주 들었던 클러치/clutch/백은 '클러치 켈리 백'으로 이름 지어져 세계적으로 크게 유행하였다. 1959년 그레이스 켈리 왕비는 딸 캐롤라인 공주와 함께 파리를 공식 방문하였을 때 유행했던 클러치 백을 듦으로서 다시 한 번 이를 유행시켰다그림 56. 여름철에는 둥근 타원형 바구니 모양의 백색 나무로 세공된 가방 위에 뚜껑이 달려 있고 뚜껑 위에는 빨간 체리들을 장식함으로써 더욱 피크닉 기분을 느끼게 하는 각

56 그레이스 켈리 왕비와 딸 캐롤라인이 든 클러치 백, 1959
57 체리로 장식한 바스켓 형태의 여름 백, 라스 도라다(Las Doradar), 1950년대 초
58 대나무 형태로 된 이탈리안 백
59 은색과 금색의 체인 핸들로 된 이브닝 백, 1950년대 말

57 58 59

종 피크닉 바스켓 형태의 가방들이 유행하였다그림 57.

　1954년에는 작은 크기의 나뭇가지로 세공된 바구니 모양의 백이 등장했는데, 아주 단단하게 만들어진 스타일로서 위쪽 가운데에 플라스틱으로 된 뚜껑이 있어 중앙 부분에서 열리고 닫히도록 만들어져 있고, 주로 여름이나 휴가 때의 옷들과 매치시켜 많이 애용되었다. 이러한 바구니 모양의 백에 조화나 조개껍데기를 붙여 장식을 하기도 했다.

　대나무 세공처럼 보이는 플라스틱을 엮어서 만들고 위의 프레임과 핸들은 견고하게 쇠로 하고, 열고 닫는 것도 쇠 장식으로 한, 각종 형태의 다양한 색으로 제조된 가방들을 많이 사용하였다그림 58.

　저녁에는 광택이 나는 반짝거리는 아주 작은 6각형 판이나 구슬을 이어서 만들고, 핸들은 둥근 쇠줄의 체인으로 된 금색이나 은색의 이브닝 백들이 유행하였다그림 59.

플라스틱 백

1950년대 핸드백 중에서 가장 혁신적이고 그 시대의 아이콘이 된 것은 단연 플라스틱 백/plastic bag/이다. 새로운 여러 가지 종류의 플라스틱이 생산되면서 핸드백 제조업체들은 다양한 디자인의 백을 선보였다.

　미국에서는 플라스틱 백이 10년 이상 인기가 대단하였다. 단단한 플라스틱으로 만든 이 백은 투명하고 밝은 색상으로 각종의 상자 모양으로 만들어졌으며, 저렴한 제품들이 많아서 크게 유행하였다.

　투명한 박스 형태로 된 플라스틱 백 속에는 조화로 된 꽃과 과일을 부착하여 장식하였고, 핸들도 플라스틱으로 만들었다그림 60. 미국에서 1950년대에 굉장히 인기가 많았고 핸드백 수집가들의 애장품으로 현재도 사랑을 받고 있다.

60　유행했던 플라스틱 핸드백

61

62

헤어스타일과 화장

1940년대에는 여성들이 전쟁터에 나간 남편을 대신해 가장으로서 직장생활을 하면서 자신을 아름답게 가꾸기 위해 적색 립스틱으로 화장을 강조하였는데, 전쟁이 끝난 1950년대에 들어오면서 여성들은 안정된 가정생활 속에서 현모양처의 모습으로 변화하였다. 1950년대에는 TV가 성행하면서 화장품 회사들은 막대한 돈을 들여 화장품 광고를 하기 시작하였다. 1952년 레블론/revlon/ 화장품 회사에서 '화이어와 아이스/fire&ice/'라는 성녀와 요부의 양면을 표현한다는 립스틱을 판매하기 시작하여 크게 유행하였다. 헤이즐 비숍/Hagel Bishop/ 회사에서는 여성들이 삶의 전쟁터에서 이길 수 있는 최고의 무기라고 하여 총알의 형태로 만든 번지지 않는 립스틱을 제조하여 인기가 많았다.

헤어스타일은 영화 '로마의 휴일'의 주인공 오드리 햅번이 긴 머리를 선머슴처럼 짧게 자른 것을 흉내 내어 경쾌한 쇼트 헤어스타일그림 61을 선호되었다. 전형적인 1950년대의 눈썹 역시 오드리 햅번이었는데, 그녀는 고전발레에서 사용 되었던 화장법을 응용하였다. 그녀의 눈썹은 영화에서 본래 눈썹 위에 펜슬로 굵게 그린 눈썹이었다. 너무 짧은 머리가 두려운 여성들은 귀 밑으로 약간 내려오는, 영화배우 그레이스 켈리의 청순하게 보이는 헤어스타일을 연출하였다. 모나코 레이니에 왕자와 결혼한 차갑고 지적으로 보이는 할리우드 배우 출신의 그레이스 켈리/Grace Kelly/ 그림 62는 1950년대의 우상화된 금발미녀였다. 그녀는 스튜디오의 메이크업 아티스트들이 메이크업을 하지 않았던 순수 자연미인이었다. 그리고 긴 머리를 치켜올려 묶어서 어린 말의 꼬리를 닮았다고 하는 포니테일/pony tail/ 그림 63과 뒷머리를 묶어서 틀어올린 시뇽/chignons/ 헤어스타일, 그리고 머리 끝을 밖으로 말아 올린 속칭 '소도마끼 헤어스타일' 등이 유행하였다. 화장은 얼굴 전체에 복숭앗빛 파운데이션을 바른 후 입술에는 밝은 톤의 붉은색 립스틱을

63

64

65

진하게 바르고, 눈은 액체로 된 아이라이너를 사용하여 눈매를 강조
하였으며, 눈썹은 아이펜슬로 그려 넣은 인위적인 느낌이 강할 정도였
다그림 65. 이렇게 완벽하게 화장한 후에는 단정한 모자와 함께, 당시에
는 귀를 뚫는 것이 유행하지 않았으므로 클립 형태로 된 진주 귀걸이
를 달았으며, 흰색 피케지로 된 조그마한 칼라로 청순한 멋을 강조하
는 것 또한 잊지 않았다.

63 영화 '4월의 사랑' 의 여배우 샬
 리 존스의 포니테일 헤어스타
 일, 1954
64 속칭 '소도마끼 헤어스타일'
65 1950년대 메이크업

3 우리나라의 패션 경향

여성복

UN 담요와 구호물자

해방의 기쁨에 이어 어수선함과 혼란이 이어지기도 했지만, 각 분야에
서는 앞선 사람들이 자신들의 길을 찾아 새로운 시작을 준비하고 있
었다. 의상업계에서도 함경남도 함흥양재학원이 서울 아현동 우체국
옆으로 이전하여 국제고등양재학원/원장 최경자/으로 세워졌으며, 1950년
봄에는 첫 졸업생을 배출하였다. 그러나 1950년 6월 25일 일요일 아침

66 군인 담요 코트, 최경자, 1951

발발한 6·25 전쟁으로 말미암아 복식문화는 기본마저 상실되었고, 특히 전쟁 기간 중에는 구제품으로 최소한의 수준을 충족시켜야 했다.

6·25 전쟁은 폐허와 굶주림, 가난과 질병, 그리고 같은 민족 간의 싸움으로 아픔과 어렵고 비참한 생활을 안겨 주었으므로 의상에 대해 신경 쓸 수 있는 여지가 없었다. 주민들은 입던 양복이나 코트, 한복 등을 시장에 내다 팔아 연명했고, 중고옷을 파는 가게도 번성하였다. 피난지인 부산, 대구 등 철도가 연결된 도시를 중심으로 난민들이 늘어나는 한편, 서서히 미국 문화가 아무 제재 없이 유입됨과 동시에 군복시대의 긴 막이 오르고 있었다.

군용 담요는 겨울옷을 만드는 원단이 되었고, 미군의 털양말은 어린이용 스웨터로 활용되었으며, 카키색의 군복바지는 몸뻬로 개조되었다. 염색한 군담요 의상과 군점퍼, 미처 염색이 끝나지 않은 카키색 군복을 줄여서 수선한 바지, 그리고 군화를 신고 거리를 누비는 모습은 익숙한 광경이 되고 있었다.

미군 군수물자에 찍힌 'UN'이나 'U.S.A.'라는 글자는 염색을 해도 지워지지가 않아서 미군 담요에 물감을 들여 코트를 만들어 입으면 'U.S.A.'라는 글자가 비쳐 나와 그 옷 주인의 별명이 'U.S.A.'라고 불리는 웃지 못할 서글픈 추억도 있었다.

치수도 맞지 않는 구호물자 의복을 어쩔 수 없이 입고 사는 우리의 우스꽝스런 모습을 곳곳에서 볼 수 있었다. 무슨 옷인지, 어떻게 입는지도 모르면서 적당히 맞는 것을 그냥 입을 수밖에 없는 상황 때문에, 무늬가 요란한 레이스 달린 원피스 드레스를 입고 판잣집을 나오던 아가씨, 앞가슴이 사각으로 깊게 파인 화려한 블라우스 차림의 노점상 할머니와 아줌마도 거리의 진풍경을 연출하고 있었다.

옷이 너무 커서 여기저기를 어설프게 꿰매 입는 경우도 많았는데, 이러한 상황에서 옷 수선점은 밀리는 일감으로 톡톡히 재미를 보았

다. 가진 게 아무것도 없어 담요 패션, 군복 패션, 몸뻬 등을 입고 미국과 UN의 원조에 기대어 간신히 끼니를 잇던 때에, 미적 감각이나 서양 의상의 취향을 논하기는 어려웠다.

시장골목은 염색집으로 넘쳐났고, 드럼통 염색 솥은 수증기를 뿜으며 쉴 새 없이 군용물자를 삶고 있는 모습도 낯설지 않았다. 남학생들은 일부러 모자를 찢어 다시 재봉틀로 누벼 쓰고 다니는 것이 유행이었으며, 역시 군복을 염색한 옷을 입었다.

서울 수복 후부터 외국 패션 잡지가 홍수처럼 쏟아져 들어오고, 미국, 파리, 이탈리아 패션의 흐름을 잡지를 통해 알게 되면서 패션에 대한 동경심은 커져 가기 시작했다.

롱 플레어 후드 코트의 등장

1950년 9월 28일 서울은 수복되었지만 전쟁은 계속되고 있었으므로 양재학원들은 문을 닫았다. 학원생과 양장점 직원들은 일제시대에 백화점이었던 진고개 근처 '미나까이'에서 일하던 상인들로부터 모자가 달린 감색의 롱 플레어 코트를 주문받아 전쟁으로 피신해 있는 동안 불에 타서 못 쓰게 된 재봉틀을 손질하여 납품할 옷들을 열심히 만들었다. 일반 사람들은 옷을 맞춰 입을 처지가 못 되었으므로 주문받은 롱 코트는 주로 유엔군을 상대로 하는 직업여성, 양공주/당시 속칭/들에게 파는 것이었다. 한동안 주름이 많이 잡힌 풍성한 느낌의 멋스런 플레어 스타일이 유행했으므로, 추위도 막고 두꺼운 옷 위에 걸쳐 입을 수 있는 롱 플레어 후드/hood/ 코트가 인기를 끌었다.

매우 추울 때 입는 겨울 코트로는 두꺼운 수입 낙타지 소재들을 사용했지만, 개버딘은 가볍고 착용감이 뛰어나며 플레어가 자연스럽게 생기기 때문에 디자이너들이 겨울 코트지로 많이 사용했다그림 67. 다양한 색상이 없던 것이 흠이었지만, 오래 입을 수 있는 산뜻한 감색을 주로 선호하였다. 여기에 풍성한 주름은 멋을 더해 주었는데, 디

67 개버딘 플레어 후드 코트, 최경자, 1951

자인 포인트로 더 많은 플레어를 만들기 위해 앞뒤 요크 스타일이 성행하였다. 후드를 떼었다 붙일 수 있도록 칼라 뒷부분에 단추를 달고 후드 밑쪽에는 고리를 부착하였다. 또, 코트에 속주머니를 만들어 코트 소유자의 이름을 자수로 수를 놓아 주는 일은 정성도 깃들어서 무척 인기가 있었다.

나중에는 안감 연결 부분에 같은 천이나 테이프를 이용해 1센티 간격으로 주름을 잡아 쪼글쪼글하게 만든 것, 속칭 '곱창'으로 코트 속을 완전히 둘러 장식하였는데 정성스런 느낌을 주었다. 이는 양장점마다 테이프 만드는 직공을 따로 둘 정도로 인기가 있었다. 후에는 흰색 바이닐 레인코트도 착용하기 시작했다.

'곱창' 칼라와 낙하산지 블라우스

1950년 전쟁의 부산물인 낙하산은 물자가 귀했던 우리에게 옷감으로서의 구실을 톡톡히 해냈다. 나일론과 합성섬유가 등장하면서 반투명한 나일론으로 된 낙하산 원단을 본떠 만든 얇은 소재로 된 여성들의 블라우스가 인기를 독차지했는데, 비치는 옷감의 특성 때문에 속살이 훤히 들여다보이는 것을 방지하기 위하여 몰래 오빠나 아버지가 입는 백색 면 내의를 속에 받쳐 입기도 했다. 반투명으로 속살이 비치고, 땀이 나거나 비를 맞으면 살갗에 들러붙는 등 단점이 있었지만, 1950년대의 멋쟁이들이 블라우스로 즐겨 입었다. 당시 양장점에서는 낙하산과 같은 소재로 블라우스를 만드는 재봉틀 소리가 밤새도록 들렸다고 할 정도로 대유행 패션이었다.

몸에 꼭 맞는 타이트 스커트에 낙하산지 블라우스, 그리고 낙하산지 블라우스의 디자인 포인트인 주름을 넉넉히 잡아 넣은 러플 칼라가 유행이었다.그림 69.

68

69

68　낙하산 옷감으로 만든 블라우스
69　러플 칼라의 낙하산 블라우스,
　　최경자, 1954

한복지 뉴똥 블라우스와 드레스

재봉틀 한 대 정도를 갖춘 소규모 양장점들이 피난지인 부산, 대구 등지에서 다시 문을 열었다. 입던 옷을 수선하는 곳, 군용 옷에 물감을 들여 교복이나 작업복, 심지어 외출복으로 만들어 주는 곳 등 이름도 없는 양장점이 많이 생겨났다. 이곳에서는 디자인이라고 할 것도 없지만 외국 잡지에서 선택한 모양의 블라우스나 드레스 등이 대부분의 디자인을 차지했는데, 옷감은 한복감으로 고급에 속했던 실크, 즉 뉴똥이 인기가 있었다. 부드럽고 흐느적거려 재단이나 바느질을 하기엔 힘들었지만, 부드러운 소재의 특성을 살린 러플로 된 디자인이 많았다. 착용감이 좋고 옷맵시가 뛰어난 뉴똥 블라우스는 인기가 높아 보따리 장사들이 쉴 새 없이 가져다 팔 정도로 양장점은 늘 바빴다_{그림 70}.

스커트는 너무 타이트해 걷기가 힘들 정도의 차이니즈 스타일과 옆 트임이 매력적으로 보이는 의상들이 유행이었다. 칼라는 작은 스탠드 칼라, 앞 요크를 좁은 턱/tuck/으로 장식한 것이 대부분이며, 대체로 단순한 디자인이 주를 이루었다.

양장점은 날이 갈수록 고객과 주문이 늘어 재봉틀도 더 늘리고, 풍부한 작업량을 소화할 남자 직공을 쓰기 시작했다. 10여 명 정도의 봉제사를 둔 곳은 상당히 큰 규모였다고 할 수 있다.

유행의 거리, 명동의 등장

1953년 7월 27일 휴전협정이 체결되면서 전쟁이 휴전상태로 들어가자, 피난을 떠났던 사람들이 서울로 다시 모여들기 시작했다. 폐허가 되었던 서울 명동은 대구, 부산 등지에서 양장점을 운영하던 사람들이 모여들어 자연스레 패션 거리로 변모해 갔다.

피난지 대구에서 '국제양장사'란 이름으로 의상을 제작했던 최경자 씨는 함흥에서 서울, 다시 피난지 대구에서 양장점을 운영했던 경험을

70 뉴똥 러플 드레스

71

73

살려 1954년 12월 명동 한복판에 '국제양장사'를 개업_{그림 71}하면서 국제양장사 간판 옆에 '최경자 복장 연구소'라는 간판을 하나 더 달고 후진 양성을 시작했는데, 이것이 곧 우리나라 패션 교육의 시초가 되었다.

국제양장사는 연예계에서 두각을 나타내는 배우/노경희, 최은희, 김지미 등/, 가수/라애심, 윤복희/ 등 연예인들이 많이 찾아와 무대의상을 맞춰 입는 곳으로 인식이 되면서 맞춤 의상 시대를 예고하게 되었고, 일반인들의 단골도 늘어 명동 의상계의 중심을 이루어 나갔다.

그 당시 명동은 국제양장사, 송옥양장점, 노라노, 아리사, 엘리제, 마드모아젤, 노블양장점, 영광사, 한양장점, 보그양장사 등 유명 양장점이 즐비하게 늘어서 불을 밝혔다. 디자이너라는 명칭도 없고, 일반 사람들도 패션에 대해 아는 것이 전무한 때였기에 양장점 주인들이 스케치한 디자인이나 외국 잡지에서 고른 것으로 맞춰 입는 정도였다. 옷감을 직접 고르고 가봉도 해야 하기 때문에 제작 시간은 많이 걸렸지만, 양장점을 찾는 사람은 계속 늘어났고 주문은 쌓였다. 하루에 50벌 이상의 겨울 코트 주문을 받을 정도로 일손이 딸려 30여 명의 직공들이 밤을 새우는 일이 많았다. 코트감은 양질의 영국제 순모 낙타지, 프랑스제 등 대부분 외국산이 많았다.

1950년대 중반부터는 선구적인 명동 양장계 사람들이 우리나라 패

72

선 산업을 이끌면서 패션 스타일을 정립하는 기초를 닦았고, 명동은
패션가로 그 위상을 더해 갔다.

벨벳 의상의 물결

벨벳, 속칭 비로드는 그 시대 부유층의 한복지로 인기 있던 옷감이었
다. 특히, 영화 '자유부인'의 여주인공이 입고 나왔던 벨벳 통치마는
고름이 없이 브로치로 여민 저고리와 함께 활동성이 강조되어 멋쟁이
여성들에게 최고의 인기를 누렸다_{그림 74}. 1954년 제작된 영화 '자유부
인'은 정비석 씨의 소설이 원작으로, 신문에 연재될 때부터 사회 부패
상을 고발하는 내용으로 큰 반향을 불러일으켰다. 영화로 제작되면서
여주인공의 의상이 곧바로 유행을 타 한동안 벨벳의 품귀현상을 가져
왔고, 멋쟁이라면 누구나 벨벳으로 지은 옷을 입고 높은 하이힐에 뒷
선이 선명한 살색 스타킹 차림으로 거리를 누빌 정도였다.

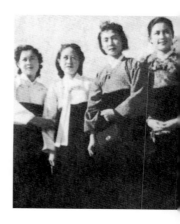

74 부유층에 인기가 있었던 벨벳,
　속칭 비로드 치마, 1954

　벨벳은 국내 생산이 부족해지자 일본, 홍콩 등지에서 보따리 장사
를 통해 유통되기도 했고, 급기야 벨벳 제한령이 선포되기도 했다. 1인
당 5마씩만 마련할 수 있도록 제한될 정도였으니, 당시 벨벳의 인기를
짐작할 수 있다. 벨벳 원피스 드레스, 투피스, 코트가 연이어 등장하
면서 여성복 시장은 점차 활기를 띠어 갔다.

　한편으로는 부유층을 중심으로 후드/hood/가 달린 긴 망토가 등장해
중세의 서양복식까지 응용한 디자인으로 의상의 다양화를 부추기기
시작했으며, 1956년부터는 명동을 중심으로 한복보다는 양장 차림의
여성들이 눈에 많이 띠어 의상의 변화를 엿볼 수 있게 되었다.

'대한복식연우회'와 양재 용어집 정리

명동에서 크게 번창하며 후학들을 지도하고 있던 국제양장사의 최경
자 씨와 아리사양장점의 서수연 씨의 주도 아래 많은 의상실 경영자,
디자이너들의 의견 수렴과 여러 번의 토의를 거쳐 1955년 6월 '대한

복식연우회'가 창설되었다. 대한복식연우회의 창설은 한국 복식계에 큰 의미를 부여하기에 부족함이 없었다.

대한복식연우회는 더 나아가 양재, 한복, 편물, 수예, 꽃꽂이, 액세서리, 목공예, 인형 등을 수용하여 9개 분과를 구성하고, 초대회장에 최경자, 부회장에 서수연, 총무 김경애 씨 등을 선출하였으며, 한복 분과위원장에 석주선, 신사복 분과위원장에 최복려, 꽃꽂이 분과위원장에 김인순, 조화 분과위원장에 이옥선, 현대자수 분과위원장에 견덕균, 목공예 분과위원장에 이정재, 미싱자수 분과위원장에 박순일, 또 협회 간사에 방숙자, 미국에서 귀국한 보그양장점 한희도 씨 등이 일을 맡아 그 틀을 잡기 시작했다. 그때 제일편물학원을 경영하던 김순희 씨도 많은 협조를 하였다.

당시에는 복식 관련 분야, 특히 기술 계통에서 사용하는 용어는 일본어를 그대로 사용하고 있었다. 그것을 우리말로 바로잡는 일은 복식계에 몸담고 있는 사람들의 공통된 바람이었고 무척 시급했던 일이었기에 복식연우회가 창설되면서 처음 착수한 일도 양재술어를 정리하여 양재술어 용어집을 만드는 것이었다.

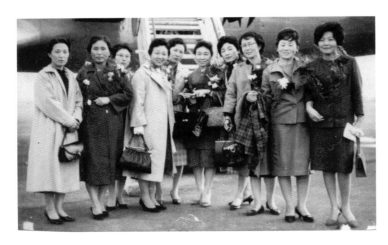

75 대한복식연우회 분과위원단의 일본 양장계 시찰 모습(오른쪽부터 한희도, 서수연, 김교옥, 권갑순, 최경자, 김순옥, 석주선, 최복려, 석춘복 씨)

또한, 외국여행이 자유롭지 못했던 그 시절에 패션 단체로는 최초로 대한복식연우회에서 일본 패션업계를 시찰했다_{그림 75}. 성과는 놀라웠고, 참가했던 협회인들은 전후 발전된 일본의 모습에서 많은 것을 배워 활용하는 계기가 되었다. 조직적인 교육과정, 다양한 분야의 개발과 활동은 우리나라 디자이너들에게 큰 자극을 주기에 충분했다.

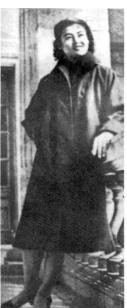

최초의 『여원』 모드 화보

국내에 몇 안 되는 여성 월간잡지 가운데 『여원』에 박상기 기자가 모드 화보란을 신설하자는 제안을 하면서 국제 양장사의 최경자 씨에게 의상 제작과 더불어 해설을 의뢰했다. 지금은 패션 전문지도 있고, 각 잡지마다 계절을 앞선 의상을 컬러 화보로 화려하게 장식하고 있지만, 당시로서는 획기적인 일이었다. 이렇게 탄생된 여원사의 해설을 곁들인 모드란은 우리나라에서는 처음으로 시도된 기획으로 독자들에게 큰 관심을 끌며 대단한 인기가 있었다_{그림 76}.

『여원』 1955년 11월호에 최경자 씨의 제1회 패션쇼 작품이 실렸다. 직업 모델이 없던 시절이어서 최은희, 안나영, 김미정, 윤인자 등 대부분 배우들이 모델로 활동하였고, 해설을 곁들인 모드란의 등장으로 매달 새로운 디자인이 선보여 디자인계도 활기를 띠게 되었다. 이에 뒤질세라 다른 잡지들도 모드란을 신설하였고, 디자이너들의 입지도 넓어졌다.

그 시절 여성들의 대화는 주로 명동의 어느 양장점에서 어떤 디자인의 옷을 맞추어 입었다는 것이었다. 의상에 대한 관심이 서서히 높아지자 계절이 바뀌는 것을 신호로 일간지에서도 제목을 거창하게 붙인 여성 의상사진이 실리게 되었고, 단신으로라도 의상사진을 싣기 시작했다.

봄, 가을이면 신입생들이나 결혼을 앞둔 신부들, 일반인, 직장인들은 옷을 맞추어 입기 위해 명동을 찾았고, 쇼윈도를 기웃거리며 전시

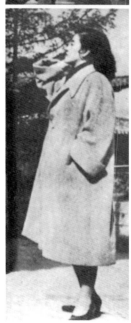

76 『여원』지에 시도한 패션 모드,
 최경자(모델 : 여배우 노경희),
 1955. 11.

77

78

77 최경자 씨의 제1회 패션쇼에서
 선보인 플레어드 드레스(모델 :
 임옥경), 1958. 10. 12.
78 플레어드 스커트를 입은 여학
 생, 1957

해 놓은 옷들을 선택해 맞추어 입는 일이 많았다.

일반인들의 의상에 대한 안목이 부족하던 때라 디자인의 큰 변화 없이 숄 칼라, 테일러드 칼라, 플랫 칼라 등을 포인트로 계절에 따라, 키에 따라 옷의 길이를 조절해 주는 단순한 작업이 주를 이루었지만, 그 속에서 서서히 새로운 디자인에 눈을 뜨는 계기도 마련이 되었다. 어깨가 좁아 보이도록 원래 어깨에서 몇 센티 안으로 들어가 소매를 부착한 디자인의 블라우스, 타이트한 스커트의 앞·옆·뒤 트임을 변형 시킨 투피스 등 한 가지 유행 스타일을 맹목적으로 따르던 분위기에 서 자신의 독특한 개성에 어울리는 디자인을 반영한 의상을 입고 다 니는 여성들이 거리에서 시선을 끌기 시작했고, 소수이지만 개성적 스 타일을 연출했던 멋쟁이들도 있었다.

플레어드 스커트

1956년경부터 여성스러움을 강조하기 위하여 허리는 꼭 맞게 하고 속 치마는 망사로 크게 부풀린 부피가 큰 플레어드 스커트가 대유행하였 다 그림 77, 78. 당시에는 물자가 귀했기 때문에 망사의 종류가 다양하지 못하여 겉감의 색과 무관하게 망사는 무조건 흰색 한 가지로 통일되 었던 소재 결핍의 시대였다.

외국 영화 '젊은이의 양지'의 여주인공 엘리자베스 테일러와 '로마 의 휴일'에서 오드리 헵번이 착용한 플레어드 스커트의 영향으로 한 국에서도 플레어드 스커트가 큰 인기를 끌면서 스커트가 뻗쳐 보이도 록 빳빳한 흰색 망사를 겹쳐서 만든 속치마, 페티코트를 입었고, 유행 이 점차 확산되면서 스커트의 크기와 부피는 경쟁하듯 점점 더 커져 만 갔다. 바람이 부는 날이면 속옷이 보일까 염려되어 두 손으로 스커 트를 꼭 잡고 다니기도 하는 웃지 못할 일도 많았다.

아코디언 모양처럼 주름을 좁게 잡은 아코디언 플리츠 플레어드 스

커트, 속치마로 크게 부풀린 피트 앤 플레어/fit & flare/ 드레스, 목을 높게 세운 하이 네크 칼라, 살짝 세운 윙/wing/ 칼라도 인기가 있었는데, 특히 윙 칼라는 1954년 TV로 생중계된 영국 엘리자베스 여왕 2세 취임식 때 여왕이 착용한 정장 드레스의 윙 칼라에 영향을 받아 더욱 유행하게 되었다. 이 외에도 조그만 피터 팬 칼라와 앞가슴에 촘촘히 잡은 주름 턱/tuck/, 어깨에서 패드를 떼어 낸 돌먼 소매, 프렌치 소매, 7부 소매 등이 유행하였다.

최초의 패션업계 '바자' 의 시작

대한복식연우회가 발족되어 여러 가지 활동을 전개해 나가던 중, 회원들이 만든 작품을 상품화하여 사회에 알리고 판매를 통하여 회원 기금 조성에 조금이나마 보탬이 되는 길을 찾고자 착안된 아이디어가 바자회였다. 이에 따라 회원들 간의 친목을 도모하고 이익을 증진시키는 한편, 수입의 일부를 기금으로 조성한다는 계획 아래 1957년 8월 바자회를 열기에 이르렀다그림 80. 신세계 화랑, 학교, 강당, 신문회관 등에서 열린 대한복식연우회의 바자회에는 각 부문에 종사하는 회원들이 정성들여 만든 다양한 상품들이 전시되었는데, 의류, 편물, 액세서리, 조화, 생화, 인형, 수예, 공예, 한복으로 이루어진 분과별 회원들이 출품한 물건들은 대단한 인기를 끌었고, 바자회는 연일 성황을 이루었다. 사람들은 계속 몰려드는데 전시된 상품이 바닥이 날 정도였으며, 하루 매상이 당시 액수로 80만 원을 육박했다. 특히, 정성을 들여서 만든 제품들은 소비자들이 먼저 알아보고 품질에 대한 확신을 얻었으며, 이 제품들은 어디서든 환영을 받았다. 따라서, 대한복식연우회에서 개최하는 바자는 가정주부들이 손꼽아 기다리는 모임으로 자리잡을 정도로 바자를 개최할 때마다 성황을 이루게 되었는데, 이것이 바로 한국 패션계에서 열린 최초의 바자회였다.

79

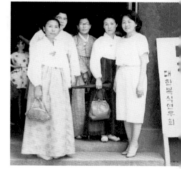

80

79 아코디언 플리츠 플레어드 스커트, 1955
80 대한복식연우회에서 연 우리나라 최초의 바자회, 1957

81

 대한복식연우회가 여러 가지 활동을 추진해 나가고 있을 때, 정부
에서는 각종 유사 단체가 난립하여 과다경쟁이 이는 것을 막기 위해
유사 단체들의 통합령을 내렸다. 1958년 8월에 대한복식디자이너협회
가 발족모임을 가진 후, 1960년 8월 27일 디자이너들이 모임을 갖고,
1961년 6월 23일 민법 제32조에 의거 사단법인 대한복식디자이너협회
를 창설하고 초대회장으로 김경애 씨를 선출하였다.

'모정' 과 중국풍 의상

1950년대 중반 모두가 가난하기만 했던 시절에, 1955년 아카데미 의상
상을 수상한 외국 영화 '모정'은 한국인들에게 큰 공감과 감동을 주
었다. 영화에서 여주인공이 착용한 타이트한 차이니즈 드레스는 단조
로우면서도 기품을 풍겨 동양풍의 패션 유행을 창조하는 계기가 되었
다그림 81. 차이니즈 칼라에 정갈하게 위로 올린 정돈된 헤어스타일은
동양적 면모를 한층 돋보이게 해 주어 우리나라 여성들에게도 차이니
즈 붐을 일으키는데 큰 영향을 미쳤다.

 현재 중국대사관이 위치하고 있는 퇴계로 중앙 우체국 앞 골목에
즐비하게 자리잡은 중국옷 맞춤집에서는 실크 새틴 소재로 몸에 타이

81 차이니즈 스타일의 라운지 웨
 어, 최경자, 1958
82 이브닝드레스를 입고 열연하는
 무용가 고 김백초 여사

82

트하게 맞는 차이니즈 드레스가 제작되었고, 구슬/비즈/을 이
용하여 용 모양으로 자수하고 중국식 매듭단추로 장식하는
디테일이 드레스, 재킷, 코트 등 각종 옷에 부착되기도 하였
다.

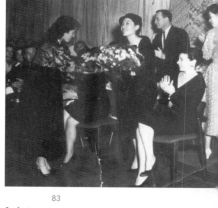

83

우리나라 최초의 패션쇼

1956년 10월 반도호텔에서는 획기적인 사건이 있었는데, 미
국에서 귀국한 디자이너 노라노 씨가 한국 최초로 패션쇼를
개최한 것이었다그림 83. 환도 후 사회 전체가 미처 정리도 안
된 상태에서 열린 패션쇼인 만큼 노라노 의상 발표회는 많은 여성들
에게 의상에 대한 생각을 바꾸는 계기가 되기에 충분했고, 두고두고
화젯거리를 남겼다. 그해 소련에서 쏘아 올린 인공위성 스푸트니크호
의 이름을 붙인 의상도 선보였다. 1957년 10월 12일에는 최경자 씨가
조선호텔 다이너스티 룸에서 패션쇼를 개최했다그림 84. 그 당시에는 전
문 모델이 없어서 여배우나 무용가, 가수, 미스코리아 등이 모델로 활
동했으며, 소재는 주로 한복소재인 뉴똥과 밀수로 유입된 옷감들이 대
부분이었지만 여성들에게 패션쇼는 신선함을 주기에 충분했다. 양장

83 노라노씨의 한국 최초의 패션
쇼 개최, 1956
84 최경자 씨의 제1회 패션쇼,
1958. 10. 12(윗줄 오른쪽부터
김백초(무용가), 안나영(영화배
우), 앙드레 김, 윤인자(영화배
우), 김미정(미스코리아))

84

85 86

을 제대로 입을 줄 모르던 시절이어서 블라우스의 앞뒤를 바꾸어 입거나 스커트의 앞뒤를 바꿔 입는 넌센스가 비일비재하던 때였다. 스탠드 칼라의 타이트 투피스, 원피스 드레스 등 외출복을 중심으로 의복 문화는 꾸준히 변화하고 있었다. 다양한 옷감 선택이 어려웠던 시절, 여성들 사이에서는 얇은 미군용 모기장으로 속이 비쳐 보이는 시스루룩 블라우스가 유행을 타기도 했다.

타이트 스커트 슈트의 유행

1950년대에는 제2차 세계대전 때 착용한 여자 군복 스타일에서 영향을 받아 정장풍의 슈트를 많이 입었다. 칼라는 라펠이 달린 테일러 칼라나 솔 칼라가 많았고, 소매는 타이트하게 맞는 두 조각으로 구성되었으며, 좁은 타이트 스커트는 활동하기에 편하도록 스커트 뒤중심에 큰 외주름을 처리하였다그림 85.

1958년에는 제일모직에서 한국 최초로 모직을 제직하여 모직 소재의 슈트도 많이 착용하였다그림 86. 그 당시 여성들은 슈트를 양복점에서 맞추어 입는 경우가 많았다.

색 드레스와 점퍼 스커트

1958년 무렵에는 자루 형태의 색/sack/ 드레스가 유행하기 시작하였는데 입은 모양이 풍성하여 임신복으로 착각하는 경우도 있었다. 드레스에 소매를 따로 부착하지 않고 몸판에서 계속 연장하여 암홀 라인이 없는 프렌치 슬리브[13]를 부착하는 경우도 많았고 모양과 운동량을 위해서 '무'를 단 프렌치 소매들도 많았다그림 87, 88.

블라우스, 셔츠, 스웨터 위에 쉽게 덧입을 수 있는 점퍼/jumper/ 스커트도 인기를 끌었는데 속에 받쳐 입은 상의의 깃이 점퍼 스커트 네크라인 밖으로 잘 나올 수 있도록 대개 V자형이나 U자형이 많았고, 다트를 넣어 몸에 꼭 맞도록 된 타이트 형태나 혹은 활동하기에 편하도

85 타이트 스커트 슈트, 서수연, 1957
86 회색 모직 슈트, 착용자: 프란체스카 여사(이승만 초대 대통령 영부인), 디자인: 미성 양복점(임복순), 1958

록 넓은 플레어드 스커트, 주름 스커트로 된 점퍼 스커트들도 많았다.

한국 최초의 국제 패션쇼

1959년에 한국 최초의 국제 패션쇼가 열려 우리 패션사의 한 페이지를 장식하게 되었다. 세계 15개 국의 민속의상과 선진국 일류 디자이너들의 뉴 모드가 우리 앞에 선보였다. 한국 엑슬란회/회장 이종천/가 주최하고 공보부와 한국산업진흥회 등이 후원한 이 국제행사에는 주최국 한국을 비롯한 미국, 프랑스, 영국, 일본 등 총 열다섯 나라가 현대의상이나 민속의상을 출품했는데, 작품 참가자 중에는 프랑스의 피에르 가르뎅도 있었다. 이 외에 일본의 하라 노부코는 모자 디자이너 구보다와 함께 여러 명의 일본 모델들을 직접 이끌고 내한했다. 이 행사를 위해 미스 영국이나 미스 프랑스 같은 서양 미인들도 대거 참가해서 준비과정에서부터 명실공히 국제행사다운 분위기를 풍겼다. 한국 디자이너 대표로는 최경자 씨가 '청자'를 출품하였다. 청자상감운학문매병의 형태에서 아이디어를 얻은 이 드레스는 고려청자의 미를 재현하고자 이세득 화백이 양장에는 최초로 드레스에 직접 학과 소나무 등을 그리기도 했다. 당시에는 나일론 망사조차 구하기 어려웠기 때문에 삼베와 모시에 풀을 먹이고 '무지개 속치마'를 만들어서 애초에 의도했던 청자의 독특한 실루엣을 재현하는 데 성공했다. 미스 해병대 미로 선출된 김미자 양이 모델을 한 이 드레스는 3일에 걸친 쇼 기간 중 가장 많은 관객들의 관심과 호응을 얻었다. 이 국제 패션쇼가 시초가 되어 국제행사가 활발히 진행되기 시작하였다.

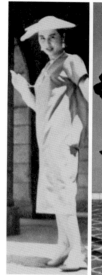
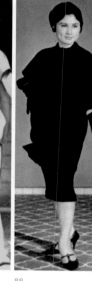

87 88

87 자루 형태의 색(seck) 드레스,
　서수연, 1958. 6.
88 색 드레스, 최경자(모델 : 영화
　배우 안나영), 1958
89 이브닝 드레스 '청자', 최경자,
　1959

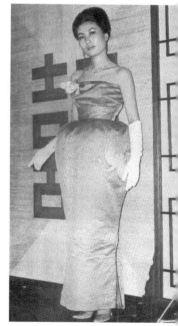

89

90

91

타이트 맘보바지 유행

1957년에 유행한, 몸에 타이트하게 맞는 맘보바지는 변형이 되기는 했지만 아직도 젊은 여성들이 즐겨 입는 디자인이다. 영화 '사브리나'의 주연 배우 오드리 헵번이 입은 바지는 납작한 구두, 그리고 발목에서 10센티 정도 올라간 몸에 꼭 끼는 스타일의 바지로 다리를 가늘고 아름답게 보이게 하였다. 한동안 헵번의 맘보바지는 경쾌한 맘보 음악과 함께 많은 여성들에게 유행하였는데, 입고 벗기가 어려울 정도로 몸에 꼭 끼었다. 여성들은 발목을 가늘게 하고 다리를 예쁘게 하려고 많은 신경을 쓰기도 했다. 남성들은 꼭 끼는 홀태바지, 일명 '맘보 쯔봉'을 입기 위해 헐렁한 바지를 줄이기도 했다.

미스 유니버스 대회의 아리랑 드레스

미스 유니버스 대회에서 한국 대표가 인기상, 연설상, 스포츠맨십상을 수상한 일은 1959년의 빅 뉴스였다. 한국 대표로 참가한 미스코리아 오현주 씨는 상류가정 출신의 여대생으로, 그 신선함이 충격적이었는데, 전례가 없는 명성과 인기를 캘리포니아 롱비치 대회장에서도 독차지한 것이다.

특히, 오현주 씨가 입었던 드레스는 디자이너 노라노 씨의 작품으로 신라시대 화랑복에서 착안한 것이다. 청색 양단 소재에 남색으로 배색을 하고 은박으로 장식한 한복에 기본을 둔 디자인으로, 깃 부분을 많이 노출시키고 스커트 안에는 페티코트를 곁들여 큰 실루엣을 만들었으며, 웨이스트는 남색의 넓은 커머밴드/cummerbund/로 꼭 맞게 디자인한 것이다. 이 드레스는 '아리랑' 드레스라 불렸고, 그 화려함은 롱비치 사람들의 이목을 끌었다 그림 91.

남성복

서울 본정통/지금의 충무로/에는 많은 양복점들이 간판을 달았는데, 본래 라사점은 양복감만을 파는 도매상이었다. 그러다가 복지가 귀하고 흘러들어오는 수입 복지의 수량이 많지 않아서 한 벌 끊어다가 가게에 진열해 놓고 그것을 감으로 팔기도 하고 양복을 만들어 주기도 했다. 이때부터 라사점은 양복점과 같은 뜻으로 쓰이기 시작했고, 'ㅇㅇ라사' 라는 간판을 걸고 있는 양복점이 전국에 꽤 많이 생겼다. 1950년대에는 여자옷을 전문으로 하는 양장점이 많지 않을 때여서 양복점이 양장점을 겸하는 경우가 대부분이었다. 이 당시부터는 옷의 심지로 쓰이는 광목의 종류도 다양해지기 시작하였다.그림 92.

공작표 광목 상표

태백산 광목 상표

백두산 광목 상표

백학 옥양목 상표

태창 섬유 상표

종표 타래실 상표

92 의복 소재 및 부재 포스터들, 1950년대

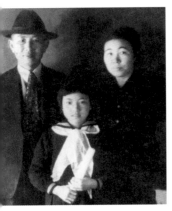

93

영국에서 수입한 양복지로 신사복을 지어 입은 신사가 패션의 첨단을 걷는 멋쟁이로 인식되어 유행하였으나, 한복도 꾸준히 주류를 이루어 아직까지는 서구 물결이 우리 생활 인습에 커다란 혁명을 일으킨 것은 아니었다. 휴전이 되고 자유당 시절로 접어들어 차츰 사회의 질서가 잡히면서 의복도 정상을 되찾기 시작하였다. 여러 차례의 전쟁으로 인하여 사회적으로 불안정하고 가난한 시절이었기에 일반 남성들은 대부분 흰색 셔츠에 검은색과 짙은 감색의 양복을 착용하여 평범한 유니폼 같은 느낌의 정장 스타일을 했다_{그림 93}.

아동복

6·25 전쟁으로 인한 가난 속에서 성인들의 옷차림에도 신경을 쓸 겨를이 없었던 어려운 시기였기에 아동복은 특색 있는 스타일보다는 일본인들에게서 물려받은 간단한 스타일/속칭 '간다후꾸'/의 원피스 드레스들을 많이 입었다. 칼라는 목에 꼭 맞는 작은 피터 팬 칼라나 목 주위와 앞가슴 부분에 프릴로 장식을 한 옷들이 많았고 블라우스, 셔츠, 스웨터 위에 쉽게 덧입을 수 있는 점퍼 스커트도 많이 착용하였다. 남학생

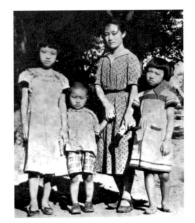

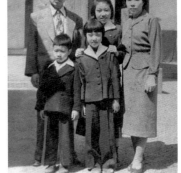

93 중절모를 쓴 신사복 남성복,
 (좌) 1951
94 1950년대의 아동복, 1951
95 더블 브레스티드의 남아복(좌),
 1956

94

95

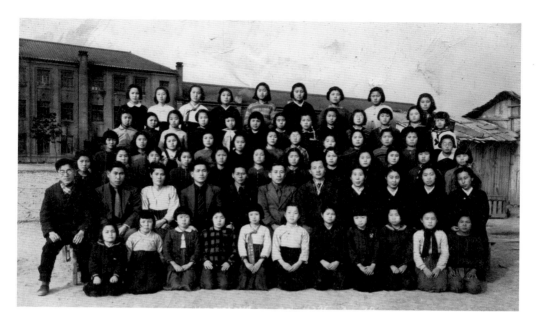

들은 군복에 검정물을 들여 개조하여 입거나 멀쩡한 학생모를 일부러 찢어 재봉틀로 누벼 멋을 부렸고 어깨에는 패드를 넣어 과장했는데 이것은 곧 여학생들과 일반인들에게도 유행했다.

1950년대 중반 이후부터는 고급 모직 소재에 초점이 모아지기 시작하면서 아동복에서도 남자 아이들은 여름철에는 흰색 반팔 셔츠에 반바지를 착용하고 겨울철에는 모직 서지 옷감으로 흰색 칼라를 부착한 교복 형태의 양복을 맞추어 입었다. 여자 아이들은 감색 서지 옷감으로 만든 주름 스커트에 세일러복을 많이 착용하였다. 이 당시만 해도 한복을 입고 다니는 여학생들을 쉽게 볼 수 있었다.

액세서리

타이트 스커트에 어울리는 7센티의 가늘고 뾰족한 굽 높은 하이힐, 줄이 선명한 살색 스타킹이 여성들의 매력을 한층 돋보이게 하였는데,

97

좁은 골목이나 건물 입구 문 뒤에서 스타킹의 줄을 바로잡는 여성들의 모습이 종종 눈에 띄기도 했다. 굽이 가늘고 뾰족한 높은 굽의 하이힐이 전반적으로 유행하였지만, 젊은 층에서는 넓은 플레어드 스커트에 굽이 낮은 흑백 두 가지 색상의 새들/saddle/ 구두 등을 착용하였고, 낮은 굽의 페니 로퍼 구두/penny loafer/와 양말 윗부분을 한 번 혹은 두 번 두껍게 접은 흰색의 면으로 된 보비 삭스/bobby socks/가 유행하기도 하였다. 타이트한 맘보바지에는 굽이 없는 속칭 '쫄쫄이 구두'를 신었고, 목에는 손수건 크기의 네커치프나 사각형의 스카프로 모양을 냈다.

신사들은 마카오 신사들이 쓰는 창이 있는 중절모를 착용하였고, 멋쟁이들은 반짝거리는 해군 스타일의 백색 단화를 착용하기도 하였다. 일부 멋쟁이 여성들은 간단한 베레모나 필박스/pillbox/ 형태의 모자를 쓰기도 하였다그림 97. 헤어스타일로는 오드리 헵번의 쇼트커트 헤어스타일과 머리 끝부분이 밖으로 말려 나가도록 한 속칭 '소도마끼' 스타일들이 유행하였다. 1950년대 후반에는 속칭 '공갈 벨트'라 불린 폭이 넓은 벨트로 허리를 가늘게 보이도록 조여 매는 것이 유행이었다.

97 필박스(Pillbox) 모자를 쓴 여성, 디자인: 서수연, 1957
98 미국 덴버에서 열린 세계가정학 회대회에 참가한 한국 대표들, 1959

98

1 에드 설리번(Ed Sulivan) 쇼는 1950년대 미국에서 가장 인기가 높았던 TV 프로그램으로, 이 쇼에 출연하는 것은 유명인이 되는 보증 수표라고 인식될 정도로 대중에게 인기를 끌었다.

2 제2차 세계대전이 끝나 군인들이 귀향을 하면서 여성들의 임신율이 증가, 많은 수의 아기들이 태어나게 되었다. 그들은 전쟁의 어려움을 겪지 않고 경제적인 풍요와 교육의 혜택을 받은 행운아들인데, 부의 축적을 과시하기 위해. 특히 폴로 제품과 블루진을 즐겨 입은 세대를 지칭한다.

3 '아기인형' 이라는 뜻의 이 가운은 길이가 짧고 허리는 조이지 않게 헐렁한 플레어 스타일의 리틀 걸 룩 나이트 가운을 말한다. 대개 비치는 얇은 옷감으로 만들어졌고 프릴이나 레이스, 리본 등으로 장식을 하였다. 1956년 여배우 캐론 베이커가 출연한 '베이비 돌' 이라는 영화의 붐을 타고 1950년대에 특히 유행하였다.

4 '칼집' 이라는 '시스(sheath)' 의 뜻처럼 칼집의 형태와 같이 길고 홀쭉하게 보이도록 몸에 밀착된 스타일로서 허리를 날씬하게 보이게 하기 위하여 허리가 꼭 맞도록 다트를 잡고 이음선이 없도록 처리하였다. 스커트의 경우에는 걷기에 편하도록 스커트에 주름이나 틈을 두었다. 1950년대에 유행한 기본 스타일이다.

5 버티컬(vertical)은 수직선이라는 뜻으로, 1950년 크리스티앙 디오르가 춘하 컬렉션에서 발표한 직선적인 실루엣에 붙여진 명칭이며 오블리크(obulique)란 '경사진' 의 의미로 한쪽 어깨에만 걸쳐진 경사진 실루엣을 일컫는다.

6 트라페즈(trapege)는 프랑스어로 사다리꼴이라는 뜻으로, 좁은 어깨에서부터 시작되어 무릎까지 내려오는 동안의 드레스 형태가 사다리꼴이나 텐트 모양으로 헐렁하고 넓게 벌어져 있다고 하여 붙은 이름이다. 가슴선은 약간 올라가고 아래로는 A 라인보다 더 퍼져 있는데, 1958년 디오르 하우스 춘하 컬렉션에서 이브 생 로랑이 발표하였다.

7 미국 동부에 위치하고, 담쟁이 넝쿨인 '아이비'를 키우는 8개의 명문대 재학생과 졸업생들이 즐겨 입는 신사복을 중심으로 한 스타일을 말한다. 양복을 비롯하여 셔츠, 스웨터, 팬츠 등이 이에 속하고 1950년대에 유행하였다.

8 영국 에드워드 7세의 애칭이기도 한 '테디(teddy)'는 어린이들이 좋아하는 곰 장난감 인형을 의미하는데, 1950년대 초 런던에서 에드워드 스타일을 착용하던 깔끔하고 얌전한 외모의 청년들이 반사회적인 행동을 하면서 그들이 즐겨 입던 패션을 총칭한다. 높게 선 셔츠 칼라, 난로의 파이프관처럼 홀쭉하고 꼭 맞는 타이트 팬츠에 조끼를 착용하고, 앞이 뾰족한 구두를 신었다.

9 대륙이라는 뜻의 콘티넨털(continental)은 일반적으로 유럽 대륙을 지칭하며, 콘티넨털 스타일이란 프랑스·이탈리아·독일 등지의 신사 차림을 의미한다. 공통적인 특징은 둥그스름한 어깨, 짧은 재킷, 좁고 긴 칼라에 가슴 부분에 풍성하고 아랫부분은 타이트하게 좁혀지면서 허리가 꼭 맞도록 한 스타일인데, 앞단추는 3개가 달려 있다.

10 특별 주문에 의하여 개별적으로 만들어진 상품이 아니라 이미 기획상품으로 완성이 되어 있어서 바로 착용이 가능한 기성복을 말하며, RTW라는 약자로도 부른다.

11 슈미즈(chemise)란 속치마를 의미하는데, 속치마처럼 어깨에서부터 허리선이 없이 직선으로 내려오면서 웨이스트 라인을 조이지 않는 헐렁하고 슬림한 형태를 말한다. 1957년 프랑스 디자이너 지방시가 과거 1920년대 드레스에서 영감을 얻어 디자인한 의상을 발표, 유행하게 되었다.

12 1901~1910년 영국의 에드워드 7세가 착용한 남성 정장 예복인 프록 코트, 슈트 코트 등에서 비롯된 스타일로서, 상의 뒤쪽에 깊은 다트, 커프스로 마감된 소매 끝과 때로 벨벳 소재를 사용하기도 한 넓은 칼라의 더블 여밈 처리된 상의를 말한다. 상의 길이가 길고 몸에 타이트하게 맞는 이 스타일은 실크로 만든 높은 모자와 조끼를 함께 착용하였고 주로 검은색을 사용하여 한층 모멀하고 남성다운 멋을 풍긴다.

13 프렌치 슬리브(French sleeve)는 암홀 라인이 없이 몸판에서 바로 연결된 소매를 칭하며, 팔을 내렸을 때 구김이 많이 가는 것을 막고 활동량을 넓히기 위하여 삼각형이나 다이아몬드 형태로 된 '무'라는 천을 단다.

연 도	주요 뉴스	패션 동향
1950	미국에 신용카드, TV 매스미디어, 매스 프로덕션 시작	크리스티앙 디오르의 버티컬·오블리크 라인 발표 파리는 스커트 길이를 16인치 줄임
	6·25 전쟁 발발(6. 25.), 정부 부산 이전(8. 18.), 서울 완전 수복(9. 28.), 정부 서울 환도(10. 27.)	윙 칼라, 돌먼, 프렌치 슬리브, 플레어드, 아코디언 플리츠 스커트 유행
1951	로큰롤 시대 개막, 미국에서 컬러 TV 시작 도쿄에서 제1차 한·일회담 개최 아르헨티나 페론 대통령 재당선	미국 듀퐁사 나일론 생산 시작 디오르, 오벌(oval) 라인과 롱게트 스커트 발표 트럼펫, 슬림 룩, 발렌시아가의 오리엔탈 룩 유행
	정부 부산으로 재이전(1·4후퇴)	뉴똥 블라우스, 드레스 유행
1952	미국 대통령에 아이젠하워 당선	디오르의 프로파일 라인 발표, 지방시 독립 1회 컬렉션 개최 발렌시아가의 루스 피트 슈트와 백 블로우징 재킷
	자유예술인연합회 결성	제1회 신사복 패션쇼 개최, 래글런·기모노 소매 유행
1953	영국 엘리자베스 여왕 2세 취임 최초의 에베레스트산 정복	디오르의 튤립 라인 등장 피에르 카르댕, 보니 케신 살롱 오픈 지방시의 시드 룩(이콜로지 룩의 시작) 지방시의 리조트 원피스 드레스
	화폐 개혁, 국회에 여성 권익 신장 건의	바이닐(vinyl) 레인코트 등장 낙하산, 나일론 블라우스 유행
1954	유엔총회, 한국통일에 관한 원칙 재확인	샤넬, 파리 모드계 컴백 디오르, A,S,H 라인(1954~55), 릴리 오브 더 밸리(Lily-of-the-Valley) 라인 발표 발렌시아가의 루스 피트 투피스
	정비석 소설 '자유부인' 사회 문제화 부가가치세법 시행	벨벳 치마 등장
1955	미국 앨라배마주에서 흑인 차별 반대 인권운동 시작 영화배우 제임스 딘 사망	디오르, A 라인, Y 라인, 지방시의 리버티 라인 발표 여배우 오드리 헵번 스타일 유행 발렌시아가의 튜닉 버블 드레스(1955~56년) 지방시 펜슬 스커트
	민주당 탄생, 한국미술가협회 발족 서울발레단(단장 이인범) 창립공연	한국 최초의 디자이너협회 대한복식연우회 창설 여성잡지 『여원』 11월호부터 모드 화보 게재
1956	수에즈 운하의 국유화 선언 스위스 제네바에서 노예제도 폐지 국제조약 조인	디오르의 F(애로) 라인, H 라인, 마그넷, 지방시의 시드 라인 발표 마릴린 먼로의 타이트 팬츠 유행 엘비스 프레슬리의 로큰롤 유행
	한형모 감독의 '자유부인' 흥행기록 수립	한국 최초의 패션쇼 개최(노라노)
1957	아이젠하워, 미국의 제34대 대통령으로 취임 소련, 인공위성 스푸트니크 1호 발사 성공	디오르의 스핀들 라인 발표, 합성섬유 생산 디오르 사망, 지방시의 슈미즈와 발렌시아가의 시미즈 드레스, 색 드레스 발표 샤넬이 패션 오스카상을 수상
	한국영화문화협회와 한국건축가협회 창설 『우리말 큰 사전』 30년 만에 완성 발간	최초의 스타킹 생산공장 설치 7부 길이 소매, 교토 벨벳 유행 오드리 헵번의 맘보바지, 쇼트커트 헤어스타일 등 대유행

(계속)

연 도	주요 뉴스	패션 동향
1958	미국, 인공위성 2호 발사 프랑스 대통령에 찰스 드골 당선 마릴린 먼로와 아더 밀러 결혼	디오르의 호블 스커트 유행 이브 생 로랑의 트라페즈, 커브 라인 발표 샤넬 투피스 재유행, 색 드레스 유행 디오르(생로랑) 트라페즈 라인 지방시의 색 드레스 디오르의 튤립 라인, 커브드 라인 루스 핸들러(Ruth Handler) 바비인형 제작
	국제예술협회(ITI) 한국본부창립총회 개최	플레어 망사 페티코트 유행, 최초의 패션 콘테스트 개최
1959	남극조약 체결(워싱턴에서 21개국 대표 모임)	라이크라(Lycra), 테토론(tetoron) 출현 클래식 셔츠 룩 유행, 테일러드 슈트, 샤넬 룩 유행 디오르의 롱 라인 피에르 카르댕의 루프 라인
	경제개발 5개년 계획 발표 금성사 설립, 한국 최초의 라디오 생산	한국 최초의 모직 생산(제일모직), 나일론 국내 생산 프린세스 라인 유행, 여성복의 주류가 양장으로 옮겨짐 발렌시아가의 시미즈 룩의 투피스 디오르의 쇼트 스커트(무릎 길이)

1960년대 패션

1960년대는 사회와 경제가 활발히 발달하기 시작하는 시기로 사회적인 관념이 바뀌어 여성을 비롯한 상대적 약자집단이 대두된 시기이며, 본격적으로 경제가 부흥하면서 소비라는 개념이 강조되었다. 특히, 베이비 붐의 영향으로 늘어난 젊은이들이 사회의 중심으로 떠오르면서 이들의 취향에 맞는 발랄함과 새로움이 추구되었다. 그러나 1960년대의 역동적인 분위기는 1967년에 발발한 베트남 전쟁의 영향으로 후반에 다소 주춤하며 또 다른 전환을 맞게 된다.

1960년대에 우주 개발이 본격적으로 시작되면서 기능적이고 미니멀한 의상을 주류로 한 스페이스 룩(space-look)이 소개되었으며, 이러한 미니멀한 스타일의 추구는 샤넬 슈트(chanel suit)와 미니스커트(mini skirt)의 유행으로 이어지게 되었다.

국내에서는 4·19 의거와 5·16 혁명을 거치는 정치적 격동기였으며, 한편으로는 정부의 집중적인 경제개발계획으로 본격적인 산업발달이 시작되었으며, 섬유산업의 발달로 기성복 시장이 확대되어 패션에 대한 관심이 증가한 시기이기도 했다. 또한, 샤넬 슈트, 미니스커트 등의 전 세계적인 유행이 동시대적으로 나타났으며, 전통적 한복이 가지고 있는 불편함을 해소하고 아름다움을 더하기 위한 개량한복이 선보이기도 하였다. 1960년대는 산업의 발달과 젊은 세대의 폭발적인 증가에 따라 패션 산업이 비약적으로 발전하는 시기였다.

사회·문화적 배경

국 외

1960년대는 사회적으로 제2차 세계대전 이후의 베이비 붐 세대가 청소년층으로 등장하여 전체 인구의 높은 비율을 차지한 시기였다. 다수의 젊은이들은 부모 세대와는 다른 여유로운 분위기에서 소비의 주요 계층으로 성장하였고, 이러한 젊은 계층들에 의해 생동감 넘치는 시대가 탄생하게 되었다.

1960년대는 우주에 대한 오랜 탐구가 결실을 맺게 되는 시기로, 최초로 유인 우주선이 달 착륙에 성공하였다. 또한, 이 시기는 민주주의와 공산주의의 이데올로기가 심화되었으며, 특히 미·소 간의 관계는 쿠바 사태로 극에 달하기 시작하였다. 그리고 이스라엘과 아랍권의 분쟁이 극심했던 때이며, 중국에서는 문화혁명이 일어났다. 미국 내에서는 자국의 명분 없는 월남전 참전에 대한 국민의 저항이 컸으며, 전쟁의 종식과 평화를 갈망하는 분위기가 사회 전체에 퍼지게 되었다. 민주주의가 발전하면서 약자에 대한 생각이 점차 바뀌게 되어 소수의 중요성이 부각되고, 차별에 대한 이데올로기도 논쟁대상이 되었다. 이러한 분위기는 권리를 위한 투쟁으로 이어지게 되었고, 특히 미국 내에서는 흑인의 권리를 되찾자는 운동이 뒤따랐다. 마틴 루터 킹/Martin Luther King/, 말콤 엑스/Malcom X/, 휴이 뉴턴/Hui Newton/ 등의 노력은 흑인세력이 사회적 중요 요소로 등장하게 되는 계기를 만들었다. 미국 역사상 최연소 대통령인 존 F. 케네디/John F. Kennedy/는 새롭고 혁신적인 정치로 젊은이들의 우상이 되었으며, 그의 부인 재클린 케네디/Jacquline Kennedy/는 여성 해방운동뿐만 아니라 패션 선도자로서 큰 영향을 미쳤다.

경제적 발달로 인해 사회적인 여유를 갖게 되고 삶에 대한 가치관이 변화하면서 '누리는 삶'에 대해 관심을 기울이게 되었다. 점차 여

가활동이 증가하게 되었고, 각종 스포츠나 모임 등 생활 패턴이 다양해지면서 이에 맞는 의복의 착용이나 스포츠 웨어에 대해 관심을 가지게 되었다.

1960년대 초반의 활기찬 분위기는 후반기가 되면서 양상을 달리하여 전체적으로 차차 위축된 분위기로 바뀌기 시작하였다. 전반기의 경제적 호황은 냉각되었고, 1968년에 케네디 대통령과 마틴 루터 킹 목사가 암살되면서 사회적 분위기는 극도로 암울하게 바뀌었다. 미국이 월남전에 참전하게 되자 젊은이들은 대대적인 반전운동을 일으켰다. 전쟁에 반대하는 운동과 평화를 바라는 분위기는 자연주의로의 회귀를 추구하는 히피 스타일을 새로이 탄생시키게 되었다.[1]

예술·문화적 측면에서는 모더니즘의 반동으로 나온 포스트모더니즘/post-modernism/, 후기 구조주의, 해체주의 등 전시대의 이론에 반하거나 변형시킨 사회이론들이 본격적으로 등장하기 시작하였다. 초반까지는 엘리트적 이론인 기능주의, 모더니즘/modernism/ 등이 주된 사상으로 사회 전반에서 영향력을 발휘했으나, 후반에 이르러서는 모더니즘에 대한 반대와 회의가 제기되었고 새로운 논의가 시작되면서 복고주의·절충주의적인 디자인이 새롭게 등장하였다.

바우하우스/Bauhaus/ 출신 요셉/Josef Albers/의 작품과 바자렐리/Victor Vasarely/의 작품에서 영감을 받은 착시적이고 동적인 요소를 특징으로 하는 옵 아트/op art/, 그리고 통조림 깡통과 네온사인 등에 등장하는 통속적인 이미지와 라스베이거스와 같은 저속한 양식에 대한 숭배로부터 비롯된 팝 아트/pop art/가 유희적이며 고의적인 표면장식을 사용함으로써 순수 디자인을 거부하는 반모더니즘 경향으로 나타났다. 옵 아트, 팝 아트, 미니멀리즘/minimalism/과 같은 현대적 감각의 새로운 예술사조가 성행하면서 복식 전반에 많은 영향을 주었다.[2]

TV나 영화 등 매체의 발달로 대중문화가 확산되면서 젊은이들의

우상에 대한 요구로 음악이나 예술, 문학 전반에 걸쳐 대중 스타들이 출현하게 되었다. 특히, 가수들은 평화를 염원하는 가사와 자유로운 사상으로 전세계 젊은이들의 선망의 대상이 되며 많은 영향을 끼치게 된다. 세계의 젊은이들은 그들이 좋아하는 가수의 음악뿐만 아니라 패션까지도 모방하였다.

한편, 섬유업계에서는 각종 인조섬유가 새로 출현하였으며, 직물기술이 개발되었다. 1950년대에 10m밖에는 생산하지 못하던 레이온과 나일론 등의 인조섬유를 1960년대에는 40m까지 생산할 수 있게 되는 등 방직기술이 발달하였다.[3] 방추·방염·방축가공 등 가공법의 발달로 의복의 기능성과 다양성이 높아져 기성복 산업이 발달하였으며, 의복의 대중화가 촉진되었다.

국 내

1960년대는 과도기로서 사회·문화 전반에 많은 변화를 겪은 시기이다. 특히, 사회적으로는 4·19 의거와 5·16 혁명을 거친 정치적 격동기였다. 4·19 의거 직후 지식인을 중심으로 현실에 대한 비판과 참여가 급진적으로 고양되었으며, 민족주의·민주주의, 그리고 통일에 대한 논의와 그에 따른 여론도 활발하게 형성되었다. 이후 5·16 혁명을 통해 군사정권이 들어서면서 정부 주도적인 계획경제로 말미암아 급속한 경제개발이 이루어졌으며, 경제개발 5개년계획을 추진하고 한일외교를 정상화하기 시작하였다. 정부의 집중적인 경제계획으로 수출 1억불을 달성하게 되었고 고속도로가 건설되었다. 이 시기는 경제적 자립 기반이 구축되는 때였으며 본격적인 산업발달에 따라 실용주의와 기능주의적 사고가 확산되는 시기이기도 하였다.

1960년대 후반기에는 민주주의가 성숙하면서 권위주의적 정치에 대한 비판이 커졌으며, 노동자의 권리 요구로 인해 사회적 혼란이 야기

되었다. 이러한 사회적 혼란과 임금 상승 요구 등에 따른 수출 경쟁력 감소는 대기업의 자본이 내수시장으로 전환하는 계기가 되었는데, 당시 내수시장은 대부분 중소기업들이 점유하고 있었다. 이러한 변화로 내수시장에 마찰이 발생하게 되었으며 중반 이후 외자의 원리금 상환 압박과 자본재 수입의 증대에 따른 외채 증가, 국제 수지 문제 등으로 급속히 확대되던 자본 축적은 점차 둔화되었다. 1960년대의 경제적 위기로 말미암아 1970년대에는 중화학공업을 주요 산업으로 적극적으로 도입하면서 경제성장의 기초가 만들어졌다.

사회·경제면에서 과도기적인 성격의 1960년대 우리나라는 자본주의와 산업화에 본격적으로 발을 들여놓게 되면서 전세계적인 근대화의 흐름에 동참하게 되었다. 도시 중심의 산업화는 인구를 도시로 집중시켜 도시가 빠르게 발달하게 되었으며, 도시의 발달과 민주주의의 경험으로 여론에 대한 관심이 높아지게 되었다. 전과 달리 여론은 신속하고 광범위하게 되었으며, 여론의 발달로 매체의 발달이 가능하게 되어 언론의 기업화는 더욱 본격화되었다.

규모가 커진 언론사는 신문 발행뿐만 아니라 다른 인쇄에 관심을 기울여 중반 이후에는 자매지 출판이 활발하게 되었다. 1964년 9월 한국일보사가 발행한 『주간한국』의 성공을 시작으로, 각종 신문사들은 일간지 이외에 주간신문, 주간잡지 등을 창간하게 되었다. 1964년 『신동아』/동아일보/, 1965년 『중앙』/중앙일보/, 1967년 『여성동아』/동아일보/, 1968년 『주간경향』/경향일보/, 『주간조선』/조선일보/, 『월간중앙』/중앙일보/, 『주간여성』/한국일보/, 1969년 『소년중앙』/중앙일보/, 『여성중앙』/중앙일보/ 등이 그 예이다. 여성지의 경우 『주부생활』과 『여원』, 『여성동아』, 『여성중앙』 등의 창간으로 기성복이 대량으로 소개되면서 기성복에 대한 개념이 확산되었으며, 여성복의 유행을 만들어 내는 계기가 되었다.

2 세계의 패션 경향

1960년대는 사고와 행동의 자유로움과 젊음의 발산으로 특징지을 수 있는 시기이다. 민주주의가 발전되어 가는 과정에서 여러 가지 사고와 이론에 대해 관심을 기울이고, 평등이라는 사상이 고취되면서 패션에도 이러한 분위기가 유니섹스나 캐주얼웨어 등의 다양한 패션으로 나타났다.

1960년대는 새로운 문화 추구 이외에, 본격적인 산업화의 시기로 실용주의와 기능주의가 널리 확산되었다. 다른 분야와 마찬가지로 의류 분야도 이러한 영향을 받게 되면서 기성복의 발달과 함께 기업식 대량생산체제가 도입되었다. 대량생산으로 유행하기 시작한 슈트 스타일 가운데 무릎 길이의 깔끔한 샤넬 슈트가 크게 인기를 얻었고그림 1, 유인 우주선의 달 착륙으로 우주에 대한 관심이 고조되면서 우주복에서 영감을 얻은 미래적 디자인의 의상이 선보이기도 하였다그림 2. 또한, 메리 퀀트/Mary Quant/, 쿠레주/Courreges/에 의해 미니스커트가 대중에게 소개되었는데, 미니스커트는 그 당시 대단히 혁신적이었지만 전 세계적으로 여성들의 열렬한 사랑을 받았다.

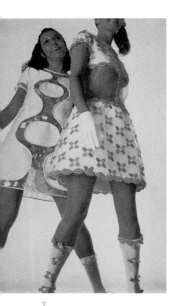

디자이너들은 당시 유행한 예술사조인 팝 아트, 옵 아트, 미니멀 아트 등의 추상적이고 대담한 무늬, 강렬한 색과 기하학적 무늬 등에 영향을 받아 작품에 반영하였다. 포스트모더니즘과 미니멀리즘의 추구는 패션에도 나타나 모즈 룩/mods look/이 유행하게 되었고 이와 함께 전체적으로 슬림한 라인이 인기를 끌었다.

대표적인 대중문화의 산물인 TV나 영화가 유행을 선도하였는데, 1960년대 초에 트위스트가 세계적으로 유행하게 되면서 둥근 테 안경, 긴 목도리, 니커보커스, 장화 등이 영화를 매개로 인기를 끌기도 하였다.

1 샤넬 라인 스커트, 마퀴르, L'official, 1960. 3.
2 우주복 느낌이 반영된 의상, 앙드레 쿠레주, L'official, 1967. 9.

부티크/boutique/계에도 변화가 나타났는데, 당시 유럽의 패션은 제2차 세계대전 중에도 의상을 고수해 온 프랑스가 이끌어왔지만 런던의 창의적이고 실험적인 젊은 디자이너들의 출현으로 기성복이 폭넓게 유행하면서 1960년대 초에 등장한 파리의 고급 의상에 가려 있던 런던의 패션이 활발하게 발달하게 되었다.[4]

이 시기의 유행을 주도한 대표적인 디자이너로는, 미니스커트를 선보인 메리 퀀트/Mary Quant/, 미래적인 패션을 시도하여 스페이스 룩을 정착시킨 앙드레 쿠레주/Andre Courrege/, 몬드리안 드레스를 디자인해서 쿠튀르 패션에 순수미술과 팝 아트를 접목시킨 이브 생 로랑/Yves Saint Laurent/, 금속 소재를 사용하여 지금까지의 소재 사용에 대한 기존 관념을 파괴시킨 파코 라반/Paco Rabanne/ 그림 3, 그 외에 피에르 카르댕/Pierre Cardin/, 엠마누엘 웅가로/Emmanuel Ungaro/, 발렌티노/Valentino/ 등이 있다. 메리 퀀트는 1966년 수출에 이바지한 공헌을 인정받아 대영제국 훈장을 받기도 하였다.[5]

앙드레 쿠레주는 비닐, 인조가죽 등의 새로운 소재를 사용하며 독특한 여성복 디자인을 선보였고, 우주복에 영향을 받은 짧은 라인의 독특한 스타일을 소개하기도 하였다.[6] 비닐과 같은 재료의 사용으로 시스루 룩/seethrough look/이 유행되기도 했다. 1960년대 중반, 전문적인 직업 여성들이 늘어나면서 정장에 활동적인 바지를 도입하였다. 짧은 바지/short pants/와 재킷의 신선하고 발랄한 슈트 의상을 선보이기도 하였다.

색채의 마술사로 불리는 웅가로는 기성복에 다양한 색조와 프린트, 직물의 배합을 소개하였다. 녹색 바탕에 붉은색, 노랑 바탕에 보라색, 체크 무늬 위의 점무늬, 꽃무늬 위의 줄무늬 등 독특한 스타일을 선보였다. 그리고 그는 처음으로 흑인 모델을 무대에 세우고, 등과 가슴을 대담하게 노출한 의상을 디자인하였으며, 종이로 만든 이브닝 웨어/paper dress/를 새롭게 선보였다.

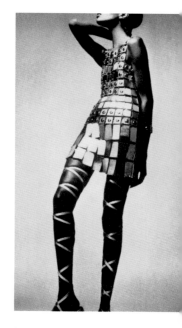

3 금속 소재의 원피스, 파코 라반, he studio, 1967

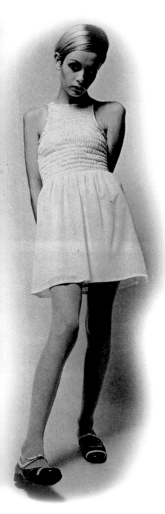

4　미니스커트를 입은 트위기

1962년 자신의 살롱을 만든 이브 생 로랑은 현대적인 디자인과 매니시한 여성 정장을 소개하였고, 팝 아트를 도입한 새로운 의상을 선보이면서 1960년대에 활발한 활동을 하였다.

파코 라반은 복식 디자인에 전혀 사용하지 않던 금속, 셀로판, 플라스틱, 알미늄 등을 사용하며, 미래적인 느낌을 보여 주었다.

피에르 카르댕은 여성 슈트를 주로 선보였는데 칼라 없는 재킷을 등장시켜 세련된 댄디즘을 능숙하게 표현하였다. 또한 1966년, 미래적인 의상을 발표하였는데 우주복과 헬멧을 연상시키는 스타일에 기하학적 라인을 재킷에 적용하였다.

여성복

미니스커트의 등장

자유로운 사상에 고취된 다수의 젊은이들은 기성세대의 관습과 고정관념에서 벗어나 특유한 삶의 방식을 전개하고 사회·문화 전반에 영향을 주었다. 이 시기 패션의 일반적인 주류는, 활동적이고 단순하며 실용적인 스타일로 젊은층의 감각에 맞춘 의상이었다.

젊은 감각이 사회에 만연하여 미니멀리즘 사상이 부각되면서 패션에서도 이를 반영한 미니스커트가 선보였는데, 1965년 영국의 디자이너 메리 퀀트/Mary Quant/와 진 뮤어/Jean Muir/가 다양한 디자인으로 대중에게 소개함으로써 여성들의 애호를 받기 시작하였다. 슬림한 몸매가 선호되던 당시에 이를 부각시켜 주는 미니는 여성스러움과 귀여움을 나타낼 수 있는 의상이었다.

미니스커트는 가냘픈 몸매의 인기 모델이었던 트위기/Twiggy/가 자주 입고 등장하였는데, 트위기의 헤어스타일인 짧은 단발머리/bob hair/도 그녀의 인기와 함께 많은 여성들이 모방하였다.[7]

중반부터 크게 히트한 미니스커트는 점점 길이가 짧아졌는데, 18인

치 길이의 스커트가 생산되어 판매되었다. 미니스커트가 대중에게 처음 선보일 당시에는 사회적으로 논란의 대상이 되었으나, 미니스커트는 서구 여성들뿐만 아니라 아시아 등 세계 여러 나라의 여성들에게도 인기를 끌며 전세계적으로 유행하였고_{그림 4}, 여성들의 폭발적인 선호에 의해 1960년대 가장 사랑받는 아이템으로 자리잡았다.

1968년경부터 유럽에서는 미니에 싫증을 느껴 미디/midi skirt/가 등장하기도 하였으나, 미니의 유행은 계속되었다.

미니멀리즘과 파격적인 의상의 추구는 미니스커트의 유행과 더불어 여성의 수영복에도 나타났다. 미국의 신예 디자이너인 루디 건릭/Rudi Gernreich/은 1964년 톱리스/topless/ 수영복을 선보였다_{그림 5}. 이 외에도 1960년대에는 미니스커트로 인한 다리 노출로 컬러 스타킹이 출현하였으며 보디 메이크업/body makeup/ 등 신선하고 새로운 변화가 많이 있었다.

의상과 예술의 접목

사람들은 엘리트 위주의 예술에 싫증을 느끼면서 대중의 감각을 중시한 자유로움과 다양함에 눈을 돌리게 되었다. 이러한 현대적 감각의 새로운 미술은 의상에도 많은 영향을 미치게 되었다. 옵 아트/op art, art of optical illusion/의 유행은 패브릭에 접목되어 움직이는 듯한 착시현상을 불러일으켰다. 1960년대의 대표적 디자이너인 이브 생 로랑은 팝 아트를 도입한 신선한 의상을 선보이기도 하였다. 만화적인 프린트나 누드 토르소가 그려져 있는 의상은 팝 아트에서 영향을 받은 것들이었다. 그리고 추상미술의 대표화가인 몬드리안의 작품에서 영감을 얻어 디자인하기도 하였으며, 1965년에 발표한 몬드리안 룩은 예술과 의상의 적절한 조합으로 좋은 반응으로 유행하였다_{그림 6}. 또한, 추상적이고 대담한 무늬, 강렬한 색과 기하학적 무늬 등이 나타났다_{그림 7}.

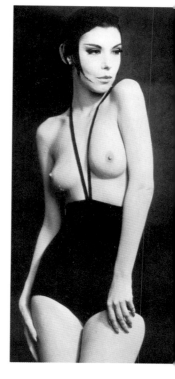

5 톱리스 수영복, 루디 건릭, 1964

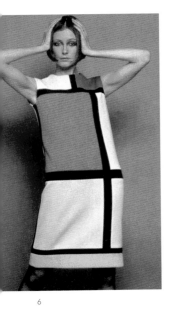

6

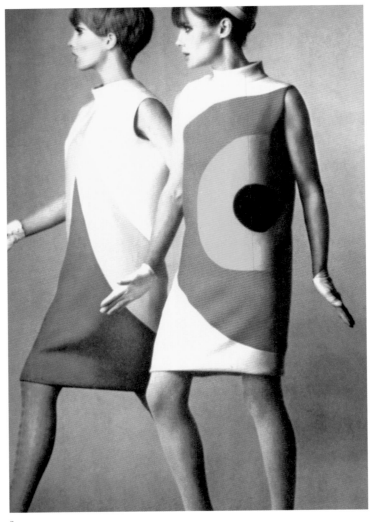

7

히피 문화의 영향

1960년대는 본격적인 산업화에 의한 역동적인 발전이 이루어져 경제적으로 풍요로운 시대였다. 하지만, 이념의 대립과 미국의 베트남 전쟁 개입은 사회적 혼란을 가져왔고, 대립 이념에 대한 고정관념을 가지고 있던 전세대와는 달리 평등과 자유이념의 젊은 세대는 전쟁에

6 몬드리안 룩, 이브 생 로랑, 1965
7 강렬한 색의 원피스, 피에르 카르댕, L'official, 1966. 3.

반대하며 평화를 원하였다. 이러한 사회 분위기로 자연으로의 회귀를 추구하는 집단인 히피가 등장하게 되었다.[8]

1960년대 후반의 패션은 이러한 히피의 영향을 많이 받았으며, 자유로움과 반전의 상징인 꽃을 프린트나 액세서리로 많이 사용하였다. 또한, 자연스러운 느낌의 손뜨개나 패치워크 등을 많이 이용하였고, 전원풍의 집시 의상이나 주름, 술 장식의 인디언, 그리고 동양풍의 복식이 유행하였다. 끝이 풀어진 진과 길이가 긴 케이프, 동양풍의 자수, 꽃무늬가 수놓아진 셔츠 등이 대중적인 패션으로 유행하였으며, 국경 개념 없이 평등과 자유로운 이념의 히피 사상으로 타 국가의 패션을 부분적으로 도입하기도 하였다. 아프간 스타일의 케이프나 인도풍의 장식이 그 예이다. 자유롭게 염색한 티셔츠나 유럽 농부들이 입었던 페전트/peasant/ 블라우스처럼 헐렁하고 얇은 블라우스와 폭이 넓은 긴 스커트를 즐겨 입었다. 히피들의 자연에 대한 관심은 자수나 손뜨개, 전원생활에 대한 동경, 자연 섬유와 천연 염료의 선호현상에서 볼 수 있다. 히피 스타일은 영국 런던과 미국, 특히 1966년경 샌프란시스코의 하이트 애시버리/Height Ashbury/ 지역을 중심으로 젊은이들에게 전파되면서 대중적인 유행을 낳게 되었다. 대중적으로 인기를 얻은 히피 문화는 살롱에서 액세서리에 영향을 미치기도 하는 등 하류계층에서 상류계층으로 유행이 상향 전파되는 양상을 보이기도 하였다.[9]

유니섹스 문화의 등장

1960년대는 민주주의가 성숙하기 시작하는 시기로, 사회적으로 여러 분야의 집단들이 자신들의 권리를 주장하였다. 여성도 예외는 아니어서 이 시기의 많은 페미니스트들과 새로움을 추구하려는 여성들이 남성 슈트 스타일을 즐겨 입게 되었다. 초기에는 기능적인 스포티브 룩/sportive look/이라 하여 작업복 형식의 디자인이 정장으로 이용되었다.

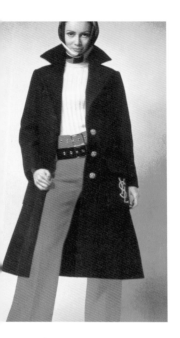

8 유니섹스 의상, 이브 생 로랑,
L'official, 1968. 3.

　사회에 진출한 여성들의 수가 늘어나고 남녀평등의 목소리가 높아지면서 1960년대 후반에는 테일러드 팬츠 슈트가 여성들에게 인기를 얻게 되었다. 캐주얼뿐만 아니라 정장에서도 남녀 의상이 거의 동일한 모양으로 변해 갔다. 이러한 경향이 심화되면서, 점점 남녀의 의복 차가 줄어들어 유니섹스가 일반화되어 갔다그림 8. 1967년경에는 모든 컬렉션에서 남녀가 함께 입을 수 있도록 디자인된 유니섹스 의상이 본격적으로 출현하여 유행하였는데, 특히 캠퍼스 룩이라 하여 대학에서 남녀 학생들의 동일한 의복으로 인기를 끌었다. 그리고 서부 지방의 카우보이 스타일 등 극단적으로 남성적인 스타일이 여성복에 도입되기도 하였다. 이브 생 로랑은 남성의 슈트와 유사한 팬츠 슈트를 발표하였으며, 속에 블라우스와 조끼를 입고 넥타이를 맨 모습은 남녀의 구별이 뚜렷하지 않았다. 특히, 진은 남녀 공용의 옷으로 청년 문화의 상징처럼 젊은이들에게 입혀지기 시작하였다.

　이 시기는 산업화의 영향으로 직물에 대한 기술과 생산력이 크게 발달하였다. 특히, 인조섬유가 발명되면서 다양한 직물에 따른 디자인이 가능하게 되었으며, 생산 라인에 변화가 일어나 대량 생산을 할 수 있게 되었다. 이러한 변화로 기성복 산업이 더욱 발달하게 되었고 섬유의 가공방법이 개선되어 방추가공, 방염가공, 방축가공법이 발전하였다. 가공방법의 개선으로 의복의 기능성이 높아졌다. 젊은이들을 위한 캐주얼 웨어로서 스웨터가 인기를 얻었으며, 기성복 시장의 발달로 단순한 운동복 형태의 캐주얼 세퍼레이츠/casual separates/가 점차 유행하게 되었다. 그리고 팬츠 슈트를 입기 시작하면서 팬츠의 판매량이 급증하였는데, 주로 팬츠 밑단으로 내려갈수록 좁아지는 스토브 파이프/stove pipe/ 팬츠, 제 허리선보다 내려온 위치에서 벨트를 매거나 히프에 걸쳐 입는 힙스터즈/hipsters/ 팬츠 스타일이 유행하였다.

남성복

모즈 룩의 유행

모즈/mods/는 'modernist'의 약자로 1966년 런던 카나비 스트리트/Carnaby street/를 중심으로 나타났던 비트/beat/족 계보에 속하는 젊은 세대로, 그들이 착용한 의상을 모즈 룩이라 한다. 비틀즈에 의해 크게 유행한 모즈 룩은 1960년대 남성복에 있어 주요 스타일이었다. 1960년대에 걸쳐 다양한 스타일로 변형되기도 하고, 계속적으로 추구되던 스타일이다. 초기에는 깔끔하고 단정한 느낌이었지만, 시간이 지남에 따라 새롭고 혁신적인 스타일로 변형되었다.

메리 퀀트 등 당시의 미니멀한 스타일을 추구하는 디자이너들에 의해 영국에서 모즈 운동이 일어나기도 하였다. 기성복 시장의 주류 패션에도 짧은 헴 라인과 심플한 구조의 모즈 스타일의 요소를 도입했다. 몇몇 쿠튀르 패션이 완전히 모즈 룩을 도입하지는 않았지만, 구성과 스타일에서 좀 더 편안하고 젊어졌다. 1964년 젊은 디자이너인 앙드레 쿠레주는 모즈의 영향을 받은 스타일로 주목을 끌었다. 앙드레 쿠레주는 초기에 오트 쿠튀르의 보수적인 라인에 영향을 받은 전통적인 스타일이었지만, 1964년 스커트 길이를 짧게 무릎 위로 올리고 무릎까지 오는 흰색 부츠로 혁명적인 디자인을 선보였으며, 이를 시작으로 다양하고 독특한 디자인을 하였다. 쿠레주는 보다 젊은 룩을 추구하고자 하였다. 흰색 바탕에 강한 컬러 대비, 그리고 매우 심플한 형태와 구성이 그의 옷의 특징이었다. 그의 디자인에는 헴 라인이 짧은 심플한 드레스에 독특한 머리장식, 그리고 짧은 부츠 스타일을 많이 볼 수 있었다. 쿠레주는 대중적인 모즈 스타일의 요소를 오트 쿠튀르 의상에 적용시켰다. 모즈는 앙드레 쿠레주, 메리 퀀트로부터 시작해 피에르 카르댕, 파코 라반 등 대다수 디자이너들이 즐겨 활용하는 아이템으로 자리잡게 되었다.

9 비틀즈, Happer's Bazaar, 1964

비틀즈 룩의 유행

젊은이들이 확고한 위치로 자리하게 된 이 시기에는 자신들의 취향에 맞는 독특한 청년문화가 형성되었다. 특히, 대중문화의 발달과 음악에 대한 인기, 이에 대한 대중 스타의 모방 등이 뒤따랐다. 로큰롤/rock' n roll/이 비틀즈/Beatles/와 롤링스톤즈/Rolling Stones/에 의해 전세계 젊은이들에게 영향을 미쳤고 음악뿐만 아니라 그들의 패션은 전세계적인 모방 대상이었다. 초기 비틀즈는 에드워드 시대를 연상케 하는 단정한 복장 스타일, 즉 모즈 룩/mods look/을 애용함으로써 비틀즈 음악의 대대적인 인기와 함께 의상도 유행시켰다그림 9.[10]

1963년, 비틀즈를 처음 등용한 매니저는 대중적 인기를 끌기 시작할 무렵, 깨끗한 이미지를 위해 가죽 재킷 대신 피에르 카르댕의 칼라 없는 슈트를 입혔고 머리는 둥그렇게 잘랐다. 1964년, 슈트에 터틀 넥을 받쳐 입는 캐주얼한 룩과 함께 비틀즈 스타일은 남성들의 기본적인 모즈 스타일로 자리잡았다. 1960년대 중반부터 비틀즈는 개인별로 각자의 스타일을 추구하며 다양한 컬러와 패턴 등을 선보였으며, 전문적인 테일러링 룩을 보였다.

1967년는 플라워 차일드/flower child/가 등장하였다. 모즈의 깔끔한 모습과 달리 자유로운 스타일로, 모즈와 함께 유행되었다. 1970년대 초반까지 패션에 이러한 두 부류가 공존했는데 각각 서로 영향을 주기도 하고 두 가지가 섞여 특이하게 보이기도 했다. 1967년 모즈 룩의 대명사이던 비틀즈는 플라워 차일드의 스타일로 새로운 모습을 보이기도 했으며, 후반에 들어서는 음악적 요소나 패션에 있어 히피적인 영향을 받았다. 히피 스타일로 바뀐 비틀즈는 털 달린 조끼나 인디언 풍의 옷을 즐겨 입는 등 히피적 특성에 사이키델릭한 트렌드가 계속되었지만 1968년, 그들은 새로운 모즈 실루엣으로 분위기를 바꾸었다. 부드럽고 로맨틱한 댄디 스타일로 더블 브레스티드 재킷에 러플 블라우

스를 입었으며, 이들의 영향으로 이러한 스타일이 유행되었다. 하지만, 이후에 다시 비틀즈는 말끔하게 차려 입은 정장 스타일을 버리고, 캐주얼한 모습으로 변했다. 그 전에 그들이 추구하였던 에드워드 시대의 우아한 의상을 새롭게 변형시킨 패션 스타일을 선보였는데, 몸에 꼭 맞는 재킷, 칼라 없는 슈트, 비틀즈 부츠/첼시 부츠라고도 하며, 발목을 덮고 양쪽에 고무를 댄 부츠/ 등을 착용하였다. 헤어스타일로는, 앞머리를 직선으로 하였는데 이러한 스타일은 세계 젊은이들 사이에서 크게 유행하였다.

1960년대 후반의 비틀즈는 히피적 영향인 특성이 강하였는데, 이들은 어떤 규칙에도 얽매이지 않으려는 자신들의 의지가 스타일에도 나타난 것이다. 비틀즈 멤버인 존 레논의 긴 머리나 첼시 부츠, 선글라스, 깃발 무늬 목수건 등은 히피적 특성을 반영하는 것으로 젊은이들 사이에서 유행하였다.

슬림 라인의 유행

남성복에도 미니멀리즘의 영향이 있었으며, 슈트와 정장도 전에 유행한 것에 비해 상대적으로 슬림한 느낌을 주는 라인이 선호되었는데, 어깨선은 좁아졌고, 전체적으로 몸에 맞는 라인이 유행하였다. 정장의 바지도 폭이 좁아졌으며, 이러한 슬림 라인을 강조하기 위해 가는 줄무늬를 많이 사용하였다. 드레스 셔츠는 끝이 짧고 가장자리가 둥근 깃이 유행하였고, 드레스 셔츠의 색이 진한 경우는 줄무늬 깃이, 무늬가 체크인 경우는 흰색 깃이 유행하였다. 체크 무늬의 색 배합은 검정색과 흰색 또는 파란색과 흰색이 인기가 있었다. 넥타이는 실크로 만든 좁은 스타일이 착용되었다.[11]

유니섹스의 영향은 여성복뿐만 아니라 남성복에도 나타났는데, 슬림 라인이 유행하면서 허리가 좁아졌으며, 프린트가 화려해지는 등 여성복과 비슷해지는 경향이 나타났다. 특히, 1966년 듀퐁사에 의한 피

콕/peacock/ 혁명은 '남성복의 여성화'를 강조하였다. 기존의 남성복에서 많이 볼 수 없었던 다양한 색상의 셔츠, 넥타이 등의 액세서리와 대담하고 독특한 남성복 스타일이 선보였다.[12] 남성복에도 꽃무늬 프린트가 사용되었으며, 화려한 칼라나 프린트의 셔츠가 유행하였다. 그 외에 모자, 구두, 넥타이 등도 여성적인 무늬를 많이 사용하였다.

히피 문화의 영향

남성복도 여성복과 마찬가지로 히피 문화의 영향을 받았다. 옷 입는 방법에서도 자연으로의 회귀를 원하며, 구속에 얽매이지 않는 히피 스타일을 나타냈다. 덥수룩한 수염과 자연과 자유를 상징하는 긴 머리 스타일을 했으며그림 10, 새것이 아닌 낡고 빛이 바랜 듯한 색상의 다양한 스타일을 선호하였다. 그들은 벨 보텀/bell bottom/ 형태의 판탈롱/pantaloons/ 진 팬츠 위에 작업용 셔츠를 입거나 또는 다양한 색상으로 염색한 티셔츠를 함께 입기도 하였다.

히피 문화는 머리 모양에도 영향을 미쳐, 초기에는 앞머리를 직선으로 자른 비틀즈의 헤어스타일이 인기를 끌었으나, 1968년경에는 남녀가 모두 앞 가르마를 타고 긴 머리를 자연스럽게 늘어뜨렸다. 액세

10 히피 룩, 1967

서리로는 구슬이 꿰어진 좁은 폭의 머리띠나 스카프를 매어 남미 인디언 스타일을 즐겨 하였다. 1960년대 후반의 지미 헨드릭스/Jimi Hendrix/의 아프로 헤어/afro hair/ 스타일, 현란한 보석 장식, 머리띠/headband/, 부적, 반다나/bandana/, 부츠, 동양풍의 장식들은 히피적인 스타일로 대중들이 히피 스타일을 전파하는 데 영향을 주기도 하였다.[13] 1967년 베트남 전쟁에 대한 회의와 평화를 갈구하는 마음으로 발생한 이 문화는 미국을 중심으로 펼쳐졌으며, 현실 회피의 환각적인 느낌의 사이키델릭 음악과 술, 댄스에 몰두하게 하였다.

액세서리 및 기타

1960년대는 다양하게 변화를 거듭하던 라인이나 룩을 강조하기보다는 각자의 취향에 관심을 기울이기 시작한 시기이다. 이 때부터 사람들은 자신이 좋아하거나 어울리는 스타일에 대해 적극적으로 생각해 보게 되었으며, 유행에 있어서도 다양한 것들이 공존하였다. 그 예로 옷 길이의 경우도 미니, 미디, 맥시, 쇼트 팬츠, 판탈롱 등이 동시에 나타났다. 의복뿐만 아니라 구두, 핸드백, 안경, 모자, 스카프 등 액세서리에도 개성 있는 디자인이 나타났다. 샤넬 재킷의 경우 단추 대신 브로치를 여밈으로 사용하기도 하였다.[14]

미적인 것에만 집중하던 디자이너들도 인체에 관심을 기울여 편안하고 자유롭게 착용할 수 있는 의복을 만들어 내고자 하였는데, 이러한 변화에 맞추어 액세서리도 인체의 움직임에 불편을 느끼지 않는 방향으로 크기가 작게 제작되고, 옷과의 자연스러운 연결이 시도되기도 하였다. 미적인 변화뿐 아니라 액세서리도 기성복처럼 상업적으로 기업화되는 등 구조적인 변화가 나타났다.

헤어스타일의 경우, 1960년대 초기에 미니 스커트가 유행하면서 깔끔한 스타일의 단발머리가 유행하기도 하였다. 특히, 비달 사순/Vidal

Sasson/은 다루기 쉬운 길이의 머리를 선보였다. 그러나 1960년대에 많은 여성들이 선호한 헤어스타일은 높고 볼록한 형태였다그림 11. 이 스타일은 공기를 넣어 부풀린 것과 같은 과장된 스타일로서 이러한 머리를 고정하기 위해 헤어스프레이를 사용하였다. 또한, 불룩한 머리를 강조하기 위해 가발을 이용하기도 하였다.[15] 모자는 푹 눌러 쓸 수 있는 작은 필박스/pillbox/ 형태그림 12가 인기를 끌었는데, 이러한 스타일의 모자는 재클린 케네디/Jackie Kennedy/가 자주 착용함으로써 유행을 불러일으켰다. 딱딱한 모양의 가방 대신 히피 의상과 잘 어울리는 기다란 어깨끈이 달린 편안한 스타일의 가방을 화려한 색의 천과 가죽으로 만들기 시작했다. 속옷 역시 홀쭉한 팬티와 최대한으로 작게 만든 브리퍼즈/짧은 팬티/가 몸을 꽉 죄는 거들과 코르셋을 대신하였으며, 브래지어는 생략되기도 하였다/no-bra/. 그리고 잠옷이 유행하여 나이트 가운의 판매가 줄어들기도 하였다. 구두의 경우 이브 생 로랑이 발표한 스모크 스타일의 방수 코트에 넓적다리까지 올라오는 오버니/overknee/ 부츠와 튜닉 스타일과 무릎 길이의 두꺼운 니트 스타킹의 코디는 부츠의 대유행을 유도했다.

11

12

3 우리나라의 패션 경향

1960년대는 정부의 주도 아래 집중적으로 국가산업이 발전된 시기로 기술력보다는 저가의 노동력에 기반을 둔 경공업 중심의 산업이 주종을 이루었다. 섬유산업이 그 대표적인 예로, 1960년대 초에 본격적으로 발달하기 시작한 섬유산업은 수출에서 큰 비중을 차지하게 되었다. 국내에서도 산업의 발달에 따라 경제적으로 여유가 생기면서 사람들은 의류에 관심을 기울이게 되었고, 이러한 영향으로 국내의 의류산업도 비약적으로 발달하게 되었다. 또한, 1960년대에 머리를 크게 부풀리는 헤어스타일이 세계적으로 유행하면서 가발 수출 산업이 발달하게 되는 계기가 되었다.

13 의상 간소화 운동, 여원, 1967. 8.

경제적 상황이 개선되기 전인 1960년대 초기에는 경제개발이라는 목표 하에 검소한 생활습관이 요구되면서 신생활복이 탄생하기도 하였다. 정부는 5·16 혁명 이후 1961년 '재건국민복 콘테스트'를 실시하는 등 의상 간소화 운동을 펼쳤다그림 13.[16] 그러나 점차 양장이 보급되면서 양장이 다양화되고 양장업계가 활성화되기 시작하였으며 많은 사람들이 맞춤복을 입었다.

국내에서는 전통 한복이 가지고 있던 불편함을 해소하고 아름다움을 더하기 위한 다양한 시도가 이루어졌다. 1960년대 말경에 한복의 불편함을 보완한 디자인과 값비싼 견직물 대신 저렴하고 착용이 편리한 합성섬유를 이용한 개량한복이 출시되었고, 기존의 의상에 비해 활동적이고 단순화된 스타일의 미니스커트가 젊은층을 중심으로 빠르게 보급되었다. 젊은이들의 유니섹스 의상의 유행에 따라 진/jeans/ 시장이 활기를 띠게 되었으며, 섬유산업의 발달로 기성복 시장이 확대되었다.

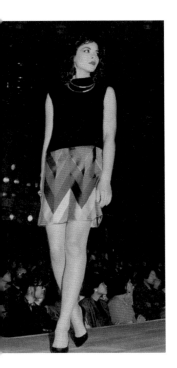

14 최경자 패션쇼 작품, 흑색 벨벳
톱 색동 미니 드레스, 1967

또한, 1960년대 초기는 맞춤복을 전문으로 하는 곳이 많아지면서 의류 디자인에 대한 개발과 정보교환을 위한 관련 분야 협회의 발족과 패션쇼가 태동되는 시기였다. 1961년 '대한복식디자이너협회'가 발족되었으며, 1962년 국내 최초의 국제 패션쇼가 개최되기도 하였다. 최경자, 노라노, 앙드레 김 등이 자신의 의상을 패션 잡지 등을 통하여 소개하는 등 디자이너들의 활동이 활발해졌으며그림 14, 1962년에는 한국복식디자이너협회 주최로 디자인 콘테스트가 처음으로 시작되었고, 백화점 내에 기성복 센터가 1964년에 최초로 개점되었다. 1966년 앙드레 김은 패션의 본고장인 파리에서 패션쇼를 가지기도 했다.

의상에 대한 관심으로 1967년에 여성잡지인 『여성동아』가, 1968년 12월에 의상 전문잡지인 『의상』이 창간되었다.[17] 이러한 잡지에 국내외의 디자인을 선보임으로써 유행을 만들어갔고, 다양한 유행이 활발하게 소개되면서 패션의 중심은 초기의 맞춤복 형태의 양장업계에서 규모가 큰 기업 중심으로 바뀌기 시작하였다.

이러한 분위기에서 기성복은 급속도로 퍼지게 되는데, 이는 많은 여성들이 자신만의 디자인을 고수하기보다는 유행을 따르기를 원하였으며, 맞춤복에 비해 값이 저렴하면서도 디자인 측면에서도 소비자들의 욕구를 만족시켜 주는 기성복들이 시중에 많이 출시되기 때문이었다. 이러한 여성의 기성복 선호는 1960년대 후반기부터 차츰 기성복의 입지를 마련하는 계기가 되었다. 의류의 소재면에서는 화학섬유가 본격적으로 등장하기 시작하였다.

여성복

개량한복의 출시

1960년대 중반 이후 대부분의 사람들이 보관과 착용이 편리한 양장을 선호하게 되면서 한복은 종래의 생활복에서 의례용으로 변하게 되

였다. 1960년대 말경에 한복의 불편함을 보완하고 값비싼 견직물 대신 좀 더 저렴하고 착용이 편리한 합성섬유를 이용한 개량한복이 선보이기도 하였다. 이러한 개량한복 가운데 서양식 드레스의 느낌이 가미된 아리랑 드레스가 있는데, 아리랑 드레스는 당시의 개량한복 드레스의 전형으로 가슴이 보일 정도로 목을 많이 파고 동정을 떼고 화려한 깃을 달았으며 앞을 어긋나게 여며 놓은 모습으로, 서구식 드레스와 한복의 모양을 절충한 것이다. 아리랑 드레스는 주로 무대의상으로 입혀졌으나, 한복의 미를 훼손시켰다는 비난을 받기도 하였는데, 일간지에 '아리랑 드레스 反論'이라는 다음과 같은 내용의 글이 실린 바 있다.

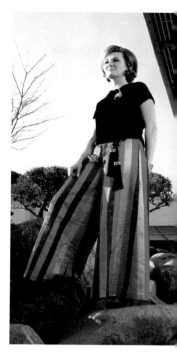

15 한복 옷감을 이용한 디자인, 최경자, 1966. 9.

> 벌어진 젖가슴은 폐쇄성으로 일관된 한복의 전체적 조화를 깨뜨려 놓았고, 더구나 윗저고리의 생명인 동정의 흰 선이 합해지는 매듭의 야무짐을 파괴해 놓은 것은 한복 고유의 단아한 아름다움을 상실케 했다. 결국 노출을 원칙으로 한 서구 '드레스'와 은폐를 원칙으로 한 한복의 조화절충은 어려운 것이다/조선일보, 1965. 4. 25./.

이에 대해 당시의 아리랑 드레스 디자이너들은, 서구미인을 기준으로 한 미스 코리아들이 선망의 대상으로 떠오르면서 고전미인과 다른 그들의 체형에 맞도록 한복을 디자인했기 때문이라고 해명하였다. 그러나 어쨌든 아리랑 드레스는 사회적으로 인정받지 못한 실패작으로 남았고, 무분별한 서양식 추종에 대한 인식을 다시 돌이켜 보는 계기가 되었다.[18]

그러나 한복 고유의 아름다움은 많은 디자이너에게 영향을 끼쳐 디자이너 최경자는 방콕 패션쇼 등에 한복을 응용한 의상을 선보이기도 하였다그림 15.

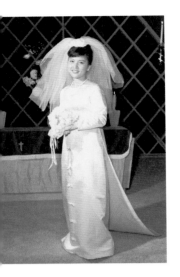

16 H 라인 드레스, 1965.

신생활복의 탄생

1960년대 초, 국내에서는 우리의 한복을 개선한 신생활복이 등장하였다. 이는 당시 새 정부가 강조한 생활개혁의 일환으로 의복에 대한 고찰이 있었기 때문이다. 정부는 1955년 7월 8일, 남녀 모두 의무적으로 재건복/신생활복/을 입도록 하는 법안을 통과시켜 양장을 일상화시켰는데, 이는 활동을 간편하게 하고 손질하는 시간을 절약하여 경제적인 이점을 살리기 위한 것이었다. 1961년에는 '표준 간소복'이 제정되었는데, 남자의 근무복은 스포츠 칼라에 뒤트임을 넣어 구겨지지 않도록 하였으며, 넥타이를 매지 않는 스타일이다. 그리고 여자의 근무복은 기능적이고 깔끔한 느낌의 투피스로서 80도의 플레어드 스커트, 4개의 단추에 아웃 포켓이 달린 상의를 기본으로 하였다. 그러나 이러한 의복은 일본 국민복과 미국 전투복을 혼합한 형태에 불과하다는 비난을 받았으며 일반화되지 못하였다.

샤넬 라인의 유행

1960년대에는 1947년 이후 유행하던 허리가 좁고 밑이 퍼지는 X 형태의 실루엣보다는 대체로 밑으로 떨어지는 H라인그림 16이나 A라인그림 17의 실루엣이 유행하였다. 이러한 디자인의 유행은 허리의 주름을 간소화시켜서 샤넬 라인의 스커트로 이어지게 되었으며, 이 경향은 1960년대 중반까지 계속되었다. 또한, 샤넬 라인과 어울리도록 소매는 7~8부 정도의 길이가 주를 이루었으며, 소매가 약간 올라감에 따라 팔찌나 시계 등의 액세서리 착용 또한 늘어났다그림 18.

미니스커트의 보급

미니스커트는 세계적인 유행과 함께 우리나라에도 소개되었는데, 당시 5·16 혁명과 더불어 각 분야에 대한 활동이 위축되고 사회적 통제가 이루어진 경직된 분위기에서 소개된 미니스커트는 사회적 이슈가

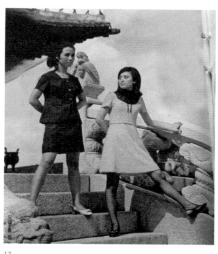
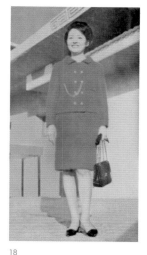

17 A 라인 원피스, 여원, 1968. 9.
18 샤넬 스타일 투피스, 여원, 1967. 4.

17 18

아닐 수 없었다. 미니스커트는 1967년 인기가수 윤복희가 미국에서 입고 귀국하면서 국내에 처음 선보였는데, 복식 문화뿐 아니라 사회적으로 커다란 충격을 불러일으켰다. 그녀는 깡마른 몸매에 다리가 훤히 보이는 짧은 미니스커트 차림으로 TV에 모습을 드러내었으며, 이와 함께 그녀의 패션 스타일은 젊은 여성들 사이에 큰 영향을 주게 되었다. 미니스커트에 대하여 '허벅지가 훤히 드러나는 옷은 용납될 수 없다.'는 분위기도 있었지만, 이러한 파격적인 의상은 기성세대의 가치관과 다른 새로운 것을 선호하는 젊은이들의 감각에 부합하여 대대적으로 유행하게 되었다. 무릎 위 5cm 정도에서 여성들에게 입혀지기 시작한 미니는 경쾌하고 발랄한 느낌의 의상으로 1960년대에 걸쳐 꾸준히 사랑받았으며, 1968년도에는 무릎 위 30cm까지 올라갔고 '마이크로/micro/'라는 이름의 아주 짧은 미니스커트가 등장하기도 하였다.[19] 또한, 스커트 대신 짧은 치마바지/큐롯/가 권장되기도 하였다. 이 시기 미니스커트는 여성이 자신의 몸매를 자신 있게 드러내게 하는 역할을 했는데, 이 같은 현상은 1960년대 이후 서구로부터 유입되기 시작한 페미

니즘과 무관하지 않다. 또한, 이는 여성단체들의 등장 및 여성의 사회 참여가 이루어지기 시작되면서부터라고 할 수 있다. 이제 더 이상 여성은 가부장제 사회에서 폐쇄적 위치에 머무르려 하지 않고, 보다 적극적인 사회 참여의식을 가지게 되었으며, 이러한 경향 속에서 미니 스커트의 출현은 여성해방의 한 단면으로 인식되기도 했다. 판탈롱과 맥시 스커트가 유행하기도 하였지만, 1960년대 후반에 유행을 주도한 것은 미니였다그림 19. 당시의 미니멀한 스타일의 유행은 미니스커트뿐만 아니라 슬리브리스나 심플한 구두 등으로 이어졌다.

패션에 점차 관심을 가지게 된 여성들은 일간지나 TV에 소개된 해외의 유행을 주목하게 되면서, 미니스커트 이외에 전세계적으로 유행한 판탈롱이나 핫 팬츠도 국내에서 인기를 끌게 되었다.

해외 디자인이 국내에 신속하게 소개됨에 따라 패션에서의 유행은 시기가 대체로 해외와 일치하였다. 미니스커트의 대대적인 유행이 함

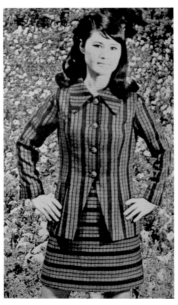

19 미니스커트, 여성동아, 1968. 11.
20 옵 아트가 프린트된 원피스, 여원, 1969. 10.

19

20

께 나타났으며, 이외에 프린트나 액세서리 등도 해외에서 유행하는 스타일이 국내에 빠르게 도입되어 나타났다.

아트가 접목된 의상이 세계적으로 유행하면서 이러한 현상이 우리나라에도 있었는데 옵 아트의 유행은 국내 여성복의 블라우스나 원피스 등의 아이템에 프린트되어 나타났다.그림 20.

유니섹스 의상의 유행

1960년대 후반에는 스커트와 함께 팬츠가 널리 애용되었는데, 통이 넓은 판탈롱이 유행하기 시작하였다.그림 21. 여성들의 팬츠는 세계적인 흐름인 유니섹스 의상이 유행하면서 점차 널리 입혀지게 되었다. 정장에서도 여성들이 팬츠 정장을 많이 입게 되면서 넥타이의 사용도 눈에 띄었다. 이는 바지정장만이 아니라 여성정장 전반에 포인트를 주는 아이템으로 자리매김하였고 주로 조끼나 재킷을 입을 때 셔츠 위에 매었다. 캐주얼에 있어서도 여성이 남성과 같은 디자인의 티셔츠나 팬츠를 애용하면서 남녀 의류 디자인의 차이가 좁혀지게 되었다. 전 세계적으로 사랑받기 시작한 진은 우리나라에도 소개되었는데, 주로 젊은이들이 입었으며, 남녀 구분 없이 대체로 몸에 붙는 스타일을 선호하였다.

기성복 시장의 확대

1960년대에는 정부의 계획경제 속에서 각 부문의 산업이 비약적인 발전을 하였다. 특히, 인력 중심의 경공업인 섬유산업은 눈에 띄게 급속한 발전을 이룩하면서 주요 수출산업으로 발돋움하였고, 내수가 꾸준히 확장되면서 수출뿐만 아니라 국내적으로도 활발히 발전하였다. 그리고 섬유기술에 있어 천연섬유보다 저렴한 화학섬유 등이 개발되면서 의복의 스타일과 가격이 다양해졌으며, 이러한 분위기는 기존의 맞춤식 양장복 중심의 생활에서 대량생산의 값싼 기성복 시대가 출현하

21 판탈롱, 의상, 1969. 9.

22 남성복, 의상, 1969. 1.

는 계기가 되었다. 경제적 발전에 따라 국민 전반적으로 생활수준에 여유가 생기고 섬유산업의 발달로 인해 의상에 대한 관심이 높아졌으며, 또한 대중매체의 발달에 힘입어 해외의 유행과 동시대적인 유행이 가능하게 되었다.

남성복

패션 연출의 시도

여성에 비해 보수적인 남성복의 경우 여성복처럼 외국의 유행에 민감하게 반응하지는 않았지만 기성복의 발달과 영화 속의 패션은 남성들이 패션에 관심을 가지는 계기가 되었다. 패션지에는 여성의류뿐만 아니라 남성복이 함께 소개되었으며, 남성복에도 유행이 생기고 옷 잘입는 사람들이 늘어나면서 옷에 신경 쓰지 않던 남성들은 상의와 하의의 어울림, 즉 코디에도 신경을 쓰게 되었다.

젊은이들 사이에서는 스포티한 감각의 캐주얼 웨어가 인기를 얻었으며, 전과 달리 남성들도 밝은 색상의 옷을 많이 입었다.

양복 수요의 증가

1950년대 중반부터 늘어나기 시작한 양복의 수요는 1960년대에 들어서면서 급격하게 증가하였다. 특히, 1960년대 중반으로 접어들면서 양복점의 전성시대라고 일컬어질 정도로 남성들 사이에서 양복의 수요가 많았다그림 22. 이에 국내에 남성복 복지를 생산하는 회사가 계속 창설되었으며, 서울 소공동을 중심으로 양복점의 수는 빠른 속도로 늘어났다. 특히, 1960년대는 남성들의 양복 착용에 있어 패션의 연출이 시도되기 시작한 시기였다. 1956년 11월, 노라노가 반도호텔/현재 조선호텔자리/에서 여성복 패션쇼를 개최한 이후 각 양재학원을 중심으로 활발하게 패션쇼가 진행되었다. 이에 발맞춰 1965년 남성 양복의 패션쇼도

개최하게 되었다. 양복의 질은 좋은 복지와 꼼꼼한 봉제만으로 평가
되던 이전의 기준에 양복의 실루엣이나 색상 또는 연출이 남성 양복
의 평가기준으로 첨가되는 계기가 되었다. 그러나 남성복의 경우 과거
의 실루엣이 그대로 지속되는 경향이 많았다.

아동복

의생활 향상의 욕구는 단지 성인복에만 국한된 것은 아니었다. 경제
적인 여유는 아동복의 질적 추구로 이어졌다. 아동에게 있어 좋은 옷
은 중요하지 않다고 생각하던 이전과는 달리 여유로움이 생기면서 아
동복의 패션도 관심을 끌게 되어 아동복 산업도 점차 발전하게 되었
다. 특히, 1950년대 중반 기성복 형태의 판매로 시작된 아동복 산업은
1960년대에 들면서 활기를 띠어 재래시장을 통하여 판매가 증가하기
시작하였다. 이에 따라 아동복 제조업체 수가 꾸준히 증가하여 이후
1970년대의 기업형 아동복 브랜드/마마, 포핀스, 윈, 사보나/들이 탄생하는 기초
가 되었다그림 23.

23 아동복의 패션화, 의상, 1969. 3.

액세서리 및 기타

1960년대 초반, 머리 화장을 위한 시간을 절약할 수 있다는 점이 여성
에게 어필하면서 가발은 다양한 개성을 연출할 수 있는 생활필수품으
로 미국에서부터 붐을 이루었다. 남성들의 가발 착용도 성행하였다.
국내에서도 개성과 변화, 생활의 편의성을 추구하는 사회 분위기에 따
라 신세대 여성의 필수품으로 자리잡기 시작하였다.

 여성들의 헤어스타일로는 세계적인 유행과 같이 머리를 크게 부풀
려서 과장하는 스타일이 유행하였고그림 24, 25, 양산 대신 모자가 많이
사용되었다. 미니가 유행함에 따라 스타킹의 소비가 늘어났고그림 26, 패
션 리더들의 경우 망사로 만든 스타킹을 신기도 하였으며, 미국에서

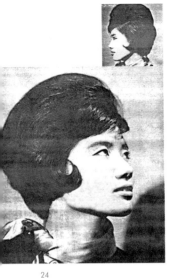

인기 있었던 수가 놓인 스타킹이 소개되기도 하였다.

구두로는 미니스커트와 어울리는 낮은 굽의 심플한 구두가 유행하였다.그림 27. 경제발전에 의한 제화기술의 발달과 구두 소재의 개발로 남녀 구두의 구별 없이 끈을 묶는 스타일이나 단화 일색의 구두시장에 샌들, 부츠 등 다양한 디자인의 구두들이 선보이게 되었다.

후반에 들어 여성들의 패션에 대한 적극적인 관심은 신발 등의 색상을 의복과 맞추는 토털 룩/total look/ 그림 28의 경향을 띠면서 모자·핸드백 등의 코디네이션 등 액세서리의 활용으로 이어지게 되었다.그림 29. 묶는 방법에 따라 연출이 다양한 스카프가 널리 사용되어 스카프를 묶는 방법이 여성지에 소개되기도 하였다.

1960년대 복식의 색상은 초반에는 무채색 계열과 푸른색, 노란색, 분홍색 등이 유행하였으며, 후반에는 다소 화려하고 강렬한 색이 많이 사용되었다. 대체로 1960년대 젊은이들의 느낌을 나타내는 밝은 색상이 꾸준히 유행하였다.그림 30.

24

 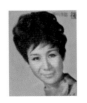 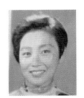

 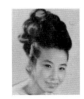 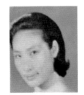 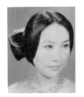 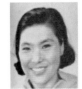

25

24 부풀린 헤어스타일, 여원, 1962. 2.
25 다양한 헤어스타일, 여원, 1968. 5.

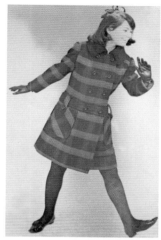

26

27

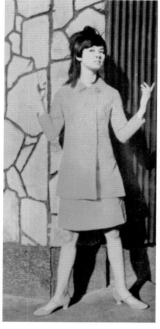

28

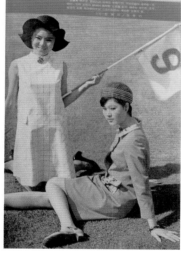

29

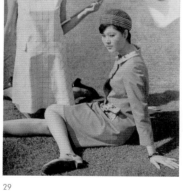

30

26 망사 스타킹, 여원, 1968. 2.
27 굽이 낮고 앞이 뾰족한 구두, 여원, 1968. 6.
28 투피스와 구두의 색상을 맞춘 토털 룩, 여원, 1967. 3.
29 다양한 모자의 코디네이션, 여원, 1968. 3.
30 밝은 색상의 투피스, 여원, 1969. 10.

주 /Annotation/

1 조선일보 문화부, 아듀 20세기, 조선일보사, p.80, pp.102–114, 1999

2 H. W. Janson, *History of Art*, Harry Abrams, Inc., pp.746–751, 1983

3 Bevis Hiller, *The style of the Century*, The Herbert Press, p.165, 1990

4 런던의 카나비 스트리트와 첼시의 킹스 로드에 젊은 디자이너들이 새롭고 파격적인 의상을 선보이면서 런던은 유행 중심지로 부상하였다.

5 Charlotte Seeling, *Fashion–The Century Of The Desinger*, Koneman, p.393

6 드레 쿠레주는 미래적 의상을 표현하고자 하였다. 미니멀에 영향을 받은 미니 스커트와 헬멧 형태의 모자, 장딴지 길이의 부츠를, 짧은 머리의 피부가 검은(혹은 흑인) 모델에게 착용시켜 선보였다.

7 당시의 모델은 트위기처럼 깡마른 체형에 짧은 단발의 '미성숙한' 이미지나 긴 머리의 여성스러운 '인형' 같은 이미지로 양분되었다. 인형 같은 이미지의 모델로는 진 시림톤(Jean Shrimpton), 패티 보이드(Pattie Boyd) 등이 인기가 있었다.

8 Valarie steele, *Fifty years of fashion*, Yale Universe, pp.70–71, 1997

9 히피 스타일의 플라워 프린트나 동양풍 액세서리는 당시 이브닝 웨어에 자주 사용되기도 하였다. 하지만, 이 경우에는 히피 스타일의 모방일 뿐, 패브릭이나 액세서리 재료는 빈티지 느낌이 아닌 고급 재료를 사용하였다.

10 Valarie steele, 앞의 책, p.55

11 Fançis Baudot, *Fahsion on the twentieth century*, universe, pp.220~221, 1999

12 Valerie steele, 앞의 책, p.55

13 Gertrud Lehnert, *A History of Fashion in the 20th Century*, Germany : Konemann, pp.59~60, 2000

14 David Bond 지음, 정현숙 옮김, 20세기 패션, 경춘사, p.195, 2000

15 Gertrud Lehnert, 앞의 책, pp.57~58

16 류희경 외, 우리옷 이천년, 문화관광부 한국복식문화2000년 조직위원회, p.151, 2001

17 『의상』 창간호의 표지 모델은 짧은 미니스커트를 입은 가수 윤복희였다. 국내 최초의 패션 전문 잡지인 『의상』은 1968년 창간되어 1982년 12월호를 마지막으로 폐간되었다.

18 조선일보, 1965. 4. 11.

19 최경자, 최경자와 함께한 패션 70년, 국제패션연구원, p.46, 1999

국외 국내

연 도	주요 뉴스	패션 동향
1960	존 F. 케네디 미대통령으로 당선 아프리카 13개 신생국 독립 쿠바 사회주의화 소련 유인 로켓 발사 성공	샤넬 슈트 유행 스포티한 느낌의 영 패션 대두
	4·19 혁명 윤보선 대통령 당선	섬유 수출 (11.9%)
1961	베를린 장벽 세워짐 우주선 발사	이브 생 로랑, 쿠튀르 런칭
	5·16 혁명 KBS TV 개국	대한복식디자이너협회 발족 신생활복장 등장
1962	쿠바 사태 존 글렌, 첫 번째 우주궤도 비행 수행 비틀즈의 첫 앨범 발매	활동 디자이너 : 앙드레 쿠레주, 메리 퀸트, 이브 생 로랑, 도로테 비스
	헌법개정	맘보바지
1963	케네디 미대통령 암살	스포티 룩 유행 제프리 빈(Geoffrey Beene) 자회사 설립
	동아방송 개국 박정희 대통령 당선(제3공화국)	샤넬 라인 유행
1964	존슨 미국 대통령 당선 맥아더 장군 서거 동경 올림픽 개최	메리 퀸트에 의한 미니스커트 등장 피에르 카르댕의 'Space Age' 컬렉션
	국내의 수출 1억 달러 돌파 동양방송, TBC TV 개국	백화점 내 기성복 센터 개점
1965	인도, 파키스탄 전쟁	미니스커트의 유행 파코 라반, 플라스틱 드레스 선보임 앙드레 쿠레주(Andre Courge) 패션계 강타
	『소년동아』 (동아일보), 『소년조선』 (조선일보), 『중앙』 (중앙일보) 창간	H 라인 유행
1966	중국 문화혁명 시작 잡지, TV, 영화 등 대중매체 발달로 대중문화 발달 샌프란시스코에서 히피 운동 출현	A라인 슈트, H라인 슈트 유행 이브 생 로랑이 프랑스 리브 고치(Rive Gauch)에 기성복 체인점 설립
	제2차 경제개발 5개년 계획 확정(1967~1971) 경제 성장률 12.7%	짧은 헤어스타일 유행 A라인 스커트 유행
1967	미국 인종폭동 6년만의 미·소 정상회담 개최	히피 스타일 탄생 맥시 코트 유행
	박정희 대통령 재선	『여성동아』 창간
1968	로버트 케네디와 마틴 루터 킹 암살	미니스커트가 절정을 이룸 블라우스와 사파리 재킷 유행 파코 라반의 금속소재 의상 발표
		의상전문잡지 『의상』 창간(10월)
1969	암스트롱(미국) 아폴로 11호 달 착륙 세계 금융위기	아프로 헤어스타일이 흑인뿐만 아니라 백인들 사이에서도 유행 맥시와 미니 길이 공존 이브 생 로랑의 판탈롱 소개
	경인 고속도로 개통(7. 21.) MBC TV 개국	A라인 유행 바지통이 넓어짐

1970년대 패션

1970년대의 세계경제는 정치적 분쟁과 이에 따른 오일 쇼크로 인해 침체되었으나, 냉전체제에서 벗어나려는 미·중·소의 관계에서 많은 변화가 시도되었다. 또한, 미국 중심의 다국적 경제체제로 이행되는 등 많은 변화들이 나타났다. 한편, 우리나라에서는 오일 쇼크 속에서도 새마을운동과 경제개발계획의 실현으로 1977년 100억 달러 수출 등에 따라 GNP가 상승하면서 패션 의식의 변화와 발전이 나타나기 시작했다.

1970년대 해외 패션의 경향은, 1960년대의 미니에 이어진 핫팬츠가 잠시 나타나다가 우아한 클래식 스타일의 엘레강스 룩으로 바뀌어 미니멀 룩, 레이어드 룩, 레트로 룩, 에스닉 룩, 빅 룩, 유니섹스 룩 등으로 다양하게 나타났다. 젊은 층에서는 합리적이고 실질적인 복식 형태가 주류를 이루어, 후에 니트웨어, 팬츠 슈트가 주류를 이루었으며 나아가서는 기능적이고 비구조적인(unstructured) 캐주얼 형태인 진, 티셔츠 등이 편하고 실용적인 복장으로 보편화되었다.

또, 이 시기의 반항적인 젊은이들은 '펑크'라는 충격적인 스타일로 기성세대에 저항하였다. 우리나라에서도 미디와 맥시, 판탈롱, 진 등이 뿌리내리기 시작하여 통기타 가수와 함께 음악과 패션에서 세계 대열에 가까이 가기 시작하였다.

1970

1 사회·문화적 배경

국 외

1970년대에는 세계경제의 인플레 현상이 심했던 불황의 시기였다. 높은 인플레이션, 늘어가는 실직률, 산업환경과 기술에 대해 커져 가는 불만 등으로 1960년대 낙천적이고 소비가 미덕인 시대는 쇠퇴하고 절약이 미덕인 시대가 되어 소비자들은 좀 더 실제적이고 합리적인 생활을 추구하였다. 이 때, 1973년 가을 중동전쟁은 하나의 분수령이 되었다. 6개월 동안에 유가와 물가가 급격 상승했고 세계무역은 쇠퇴의 길로 접어들었다. 그러나 베트남 전쟁이 평화협정 조인으로 일단락되었고그림 1, 중국에서는 등소평이 등장하여 닉슨과 핑퐁 외교를 벌이는 등 개혁정치를 추진하면서 냉전의 분위기가 서서히 가라앉기 시작했다그림 2. 1977년에는 이집트와 이스라엘의 정상회담이 최초로 이루어지면서 평화와 화해의 국면으로 이어졌고, 1978년에는 캠프 데이비드/Camp David/에서 중동평화 협상이 체결되었다.[1]

한편, 1970년대 중반으로 접어들면서 영국과 미국에서는 실업률이 증가하였으나, 세계의 경제는 안정을 되찾았고, 생활수준은 향상되었다. 특히, 영국은 다른 나라보다 산업적인 문제와 물가 상승에 심각한 영향을 받았는데, 이러한 어려운 상황에도 불구하고 영국의 몇몇 디자이너들은 창의력이 풍부한 디자인과 직물을 생산하고 있었다. 1970년대의 젊은이들은 기성사회에 대한 집단적 저항을 하는 대신, 개인적인 목적과 독자적인 라이프 스타일을 지향하기 시작하여 생활 그 자체를 개성화하였으며, 개인의 건강과 활동을 중요시하였다. 또한, 여성해방운동으로 인해 여성의 지위가 향상되고 이들의 사회적 역할이 커졌다.

이 시대의 달 착륙 성공이 도출해 낸 테크놀로지를 향한 열의를 갖고 출발했으나, 얼마 되지 않아 환경 파괴와 베트남에서의 네이팜탄

사용, 그리고 스리마일 아일랜드에서의 원자로 폭발사고로 말미암아 테크놀로지에 대한 환상에서 깨어나게 되었다.

1970년대는 철저한 다원주의 시대로, 새로운 매체가 등장했는데, 개념미술·대지미술·페미니즘 예술로서의 공예, 미디어 아트, 비디오 아트, 퍼포먼스 아트 등이 그것이다. 영화와 팝 뮤직은 젊은이들의 복식에 커다란 영향을 주었다. 대중음악은 시대를 반영하는 것으로, 당시 지배문화와 전통에 대한 거부정신으로 잉태되었다.

국내

1972년 10월 유신으로 사회는 경직되었으나, 경부고속도로가 개통되면서 우리나라 유통업계가 크게 발전하였으며, 이에 따라 경제는 양적으로나 질적으로 도약하게 되었다. 특히, 수출에서 섬유산업이 큰 비중을 차지하였는데, 사회의 격동과 함께 찾아온 두 차례의 세계적인 오일 쇼크의 영향이 가중되면서 위기의 국면을 맞기도 하였으나, 경제개발 5개년 계획의 계속된 실시와 새마을운동으로 인하여 공업화와 도시화가 촉진되었다. 그러나 물질 만능주의사상이 팽배해지고 이기주의가 확대되어 물질 축적과 과시적 소비를 특징으로 하는 물질적 성공주의가 생겨나기도 하였다.

1970년대는 우리나라 경제발전의 과도기로 볼 수 있다. 옛 관습들이 깨어지고 새로운 문화와 사회현상들이 많이 나타났다. 경제의 규모와 산업 구조 또한 달라져서 그에 따라 대량생산과 대량소비적 경향, 광고의 확대현상들이 나타났고 중·후반기에는 패션에 관한 관심이 더욱 높아졌다. 1970년대는 국내외에서 여성의 사회진출이 현저히 드러나는 시기였다. 여성의 사회진출과 직장생활로 자유롭고 활동적인 형태의 의복 구매가 늘었으며 그에 따른 스타일들이 크게 대두되었다.

1 베트남 전쟁 종식, Time
2 미국과 중국의 핑퐁 외교, Time

3　통기타와 진, 1978

　　매스미디어의 보급과 보편화 또한 빼놓을 수 없는 문화적인 변화이다. TV가 보급되면서 국내의 영상문화가 발전하게 되었다. 물론, 당시의 TV는 모두 흑백이었으나, 젊은이들은 연예인들의 스타일에 자신을 맞춰가려 했다. 매스미디어 보급의 보편화와 서구 과학기술의 도입으로 문화는 점차 빠르게 전파되었으며, 잡지·신문 등은 1970년대 패션의 길잡이가 되어가고 있었다.

　　6·25 전쟁 이후의 베이비 붐 세대들이 1970년대 이르러 영 파워를 형성하면서 청년문화가 탄생하였다. 또한, 그들 나름대로 독특한 문화를 나타낸 시기이기도 한데, 그 예로 젊은이들만의 청바지나 통기타와 생맥주는 일반 기성세대들의 생각을 뛰어넘는 그들만의 문화라고 할 수 있었다그림 3². 1960년대부터 1970년대 초반까지 유행하던 미니스커트는 결국 단속 대상이 되기까지 했다.

　　1970년대 초 제일모직의 골덴 니트나 화신산업의 레나운 등 몇몇 기성복 브랜드의 등장을 시작으로, 1970년대 중반 이후에는 여러 대기업들이 기성복업계에 참여하게 되면서 의복시장의 기성복화가 빠르게 이루어졌다. 개인 디자이너들도 기성복업계에 진출하기 시작했고, 대기업의 기성복 패션쇼도 열리게 되었다. 1970년은 우리나라 경제와 패션 문화, 유통과 마케팅이 서로 어울려 발전해 나가는 초기단계였다.

2 세계의 패션 경향

1970년대 복식의 특성은 비구조적이고, 일상적이며, 편안함을 추구하는 데 있다. 이 때는 여성 파워가 강해지면서 베이비 붐 세대의 여성들은 커리어 우먼으로 성장하였는데, 종래의 전통적인 스타일을 그대로 도입한 것이 아니라, 남성과 마찬가지로 전통적인 복식에 새로운

현대적인 멋을 더한 유니섹스 스타일의 팬츠 슈트가 주류를 이루었다
그림 4.

1960년대에 이어진 우주시대의 미니와 함께 미디, 그리고 맥시와 할리우드의 글래머, 집시풍의 민속 스타일들이 패션쇼 무대에 나란히 소개되었다. 이는 미래주의와 도회적 모더니즘이 그것에서 벗어나려는 경향, 즉 과거와 동양적인 것, 향수적 시골풍의 것과 어우러져 혼란스럽게 나타났다고 할 수 있다. 또, 데님[3], 군복, 향수적인 독특한 스타일의 반/反/ 패션이 선호되었다. 특히, 하위집단들이 즐기는 옷감인 진/jean/은 작업복으로 인기가 있었는데, 디자이너들에 의해 고급화되어 상업적으로 크게 성공하였다. 그러나 중년이나 직업여성의 클래식한 옷의 요구에 따라 우아하고 고전적 테일러드 룩의 기성복이 패션 산업의 주요 품목이 되었다. 편안하고, 다트 없이 디자인의 단순함을 표현할 수 있는 옷감인 니트나 저지도 주된 소재였다그림 5.

경제적 수준의 향상으로 여가 시간이 늘어나자, 남녀 모두 일상복에서 영감을 얻은 헐렁하고 입기 쉬운 작업복 스타일과 운동복을 즐

4

5

4 유니섹스 스타일
5 미니멀 룩, 할스턴, 1974

6 팬츠 슈트, 이브 생 로랑

겨 입었으며, 정장은 예복이나 비즈니스 웨어로 굳어진 반면, 화려한 이브닝 드레스는 극소수에 의해 입혀졌다. 젊은이들은 펑크와 팝의 영향을 받아 티셔츠, 진, 군복 등 비구조적이며 캐주얼한 개성이 강하게 나타나기 시작했다. 또, 입는 방식에 따라 다르게 표현되는 겹쳐 입는 레이어드 룩이 일반화되었다.

　패션 산업에서는 파리가 밀라노에 주도권을 물려주게 되었다. 프랑스의 오트 쿠튀르 디자이너들은 사치스런 이브닝 드레스와 고급 정장/formal day ware/에 집중한 반면, 패션의 주류가 되는 기성복은 이탈리아와 미국 디자이너들의 영향이 나타나기 시작하였다. 또, 영국에서는 킹즈 로드/King's Road/를 중심으로 무정부주의적이고 창조적인 모습이 하이 패션에 영향을 미쳤다. 이 시기의 디자이너로는 프랑스의 이브 생 로 랑/Y. S. Laurent/, 진 뮤어/J. Muir/, 소니아 리키엘/S. Rykiel/, 장 폴 골티에/J. P. Gaultiere/, 티에리 뮈글러/T. Mugler/, 클로드 몽타나/C. Montana/, 칼 라거펠트/K. Lagerfeld/ 등이 있고, 영국의 잔드라 로즈/Z. Rhodes/, 로라 애슐리/L. Aslely/, 비비안 웨스트우드/V. Westwood/와 이탈리아의 조르지오 아르마니/G. Armani/, 지아니 베르사체/G. Versace/, 미국에서는 캘빈 클라인/C. Klein/, 앤 클라인/A. Klein/, 로이 할스턴/L. Halston/, 제프리 빈/G. Been/, 빌 블라스/B. Blass/, 일본에서는 겐조/T. Kenzo/, 미야키/Miyake/ 등이 있다.

여성복

1970년대 고급 여성복 경향은 팬츠 슈트와 함께 시작되었다그림 6. 패션에 관심 있는 여성들은 스커트 길이를 논하는데 지쳐 있었고 대부분의 경우 바지를 입었다. 바지는 높은 굽이나 쐐기 굽의 이브닝 샌들과 함께 '플레어즈/flares/'와 '백즈/bags/'를 입었다. 플레어즈는 엉덩이와 허벅지가 꼭 끼고 무릎 아래부터 넓어져 아래가 벨 모양이 되게 재단되어 미국에서는 벨 바텀/bell bottom/, 한국에서는 판탈롱이라고 하였다그림 7.

백즈/bags/는 1920~1930년대에 유행한 앞 주름이 들어간 헐렁한 바지에 영감을 얻은 것으로 엉덩이 둘레를 꼭 맞게 했고 높은 구두나 부츠 위에 입었다.

베트남 전쟁은 1970년대 초반, 젊은 세대들 사이에 강한 반전운동을 불러일으켰는데 군복 같은 의상이 유행하는 계기가 되었다그림 8. 이때의 반전 감정과 다르게 여성들은 더 여성스럽게 프릴이 달린 부드러운 복고풍을 원하기 시작했다. 1972년과 1973년은 좀 더 성숙된 테일러드 클래식 슈트도 부활하였고, 로라 애슐리는 전원풍의 의상으로 주목받았다그림 9. 과거에 대한 향수와 함께 자연으로 돌아가려는 욕망이 나체의 출현으로 표현되기도 했다. 특히, 1974년에 상영된 '위대한 개츠비/The great Gatsby/'에서 주인공이 입은 흰색 슈트는 여성들의 향수적 취향을 자극하였다. 레트로 룩에 이어 1974년 가을, 겨울을 위한 파리 컬렉션에서는 루스 룩이 선보였다. 또한, 입는 방식을 다양하게 변화시킬 수 있는 레이어드 룩이 등장하였고, 스커트 길이는 미니 시대를 지나 무릎 아래로 정착하였다그림 10.

1975년과 1976년의 복식에서는 이국적 특징이 많이 나타났는데, 이는 미국과 중국의 핑퐁 외교에서 시작된 동서 간의 무역 재개의 영향을 받은 것이다. 1975년 다카다 겐조는 중국풍의 마오 아 라 모드/Mao à la Mode/를 발표하였고, 이브 생 로랑은 러시안 룩을 발표하였으며그림 11, 1976년 가을/겨울 컬렉션에서는 러시아·모로코·코사크 풍을 선보였다.

1977년은 빅 룩으로 대표되는데, 실루엣은 1947년의 루스 룩처럼 헐렁하면서 부풀려진 것이 특징이었다.

1978년 대표되는 복식형태는 어깨에 두꺼운 패드를 대어 강조하고 스커트의 폭은 다시 좁아진 테일러드 룩이었고, 반지성적이며 반현실적인 조잡스럽고 괴벽스러운 인간의 일면을 보여 주는 펑크 아트가 복식에 도입되었다. 이밖에 강렬한 색상이나 빛나는 액세서리의 사용

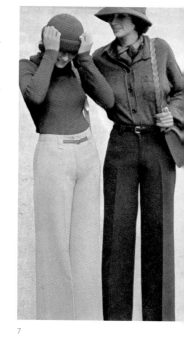

7

8

7 플레어드 팬츠
8 진과 밀리터리 룩

9

10

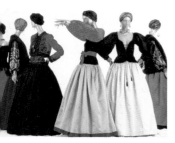

11

도 펑크 아트가 복식에 도입된 예라고 할 수 있다.

1979년에는 개인의 욕구에 기초를 둔 생활 구조 속에서 독자적인 라이프 스타일을 지향하기 시작하여 패션에서는 개성적인 차림새인 레이어드 룩이 계속해서 유행하였고, T.P.O에 맞춰 패셔너블하게 차리는 것이 새로운 방향이 되었다.

1970년대 말 겐조와 같은 디자이너들은 2~3년 동안 미니를 다시 부활하려고 시도했다. 젊은 진보 여성들은 미니 스커트를 입었으며 스커트 길이는 장딴지 중간에서 장딴지 위까지 점점 올라갔다. 또한, 이 시기의 가장 성공적인 패션은 새로운 스타일의 진이었다. 허벅지와 힙은 헐렁하고 여유 있게 재단되었고 다리는 좁아졌다. 배기 진/baggy jean/은 놀랍게도 성공적이었고 젊은이들에게 인기를 끌었다.

1970년대 초는 고급 여성복에 비해 젊은이들을 상대로 한, 1970년대를 대표하는 캐주얼 복장으로 진을 들 수 있다그림 12. 진이 생산되

지 않은 동부 유럽 국가에서는 선망의 대상이 될 정도로 진은 인기를 끌었다. 서부 유럽에서 디자이너들은 저지, 벨루어, 그리고 데님보다 더욱 피트한 늘어나는 소재를 사용하여 진을 다양하게 디자인했다. 1970년대 몇몇의 사람들은 데님, 군대의 작업복과 고물상 스타일과 같은 안티 패션 스타일들을 선택하기도 하였으나그림 13, 진은 전반적인 패션계의 활력소가 되었다. 유명한 디자이너의 상표가 붙은 멋진 진이 멋을 아는 남녀 모든 계층에서 광범위하게 착용되었다. 데님과 진은 다른 종류의 의류를 발전시키는 데 영향을 미쳤다.

티셔츠는 진과 같이 기본 작업복으로 여겨지기 시작했으며 즐겨 입는 사람이 늘어났다그림 14. 1970년대경에는 티셔츠의 형태가 다양해졌으며 대학의 이름이나 슬로건 등의 메시지를 전달하는 스타일그림 15 그리고 금사와 반짝이는 모티프 등을 이용해 고급 의류점에서 디자인 이되기까지 다양해졌다.

1970년대는 운동에 대한 관심이 매우 높아졌고, 이에 따라 활동적인 운동복이 개선되고 발달하였다. 또한, 운동은 몸매 유지를 위해 중요한 일이었으므로, 남녀 모두 조깅을 했으며, 풀오버 상의와 바지 그리고 올인원 트랙 슈트/all in one track suit/를 착용했다. 사람들은 편안한 조깅복을 평상복으로 입기 시작했다그림 16.

패션계에서는 진보된 생활환경의 미국의 영향으로 캐주얼 웨어가 패션의 선두에 서게 되었다. 기능적이고 사회적인 변화에 적합한 현대적인 모습의 비구조적이며 편안한 캐주얼 웨어의 요구가 높아지자, 스포츠 웨어가 유행의 중심을 차지하였다. 1975년과 1976년에는 슬림 룩의 스포츠 웨어가 크게 대두하였다.

1970년대 후반에는 하나의 새로운 패션 경향으로 청소년 하위문화 스타일이 발전하게 되었는데, 대표적인 것으로 펑크를 들 수 있다그림 17. 헐렁한 티셔츠에 메시지, 슬로건 또는 추구하는 이미지를 새겨 넣

12

13

12 진의 유행
13 안티 패션 스타일

14

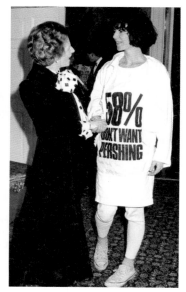
15

16

었다그림 18. 재킷과 바지는 칙칙하거나 또는 광택이 나는 면과, 주로 가죽이나 가죽처럼 보이는 직물로 만들었으며, 지퍼와 가죽끈 등으로 장식하였다.

펑크 룩은 음악계에서 많이 표현되었는데 1976년 영국의 로큰롤 그룹인 섹스피스톨즈를 시두로 나타난 펑크록 그룹은 기존사회의 우상인 소수의 부르주아적인 가수에 대한 반항과 영국의 경제불황으로 일어나는 사회현상의 직접적인 표현으로 기존의 음악과는 전혀 다른 특징을 보여 사회에 충격을 주었다.

이러한 펑크 패션은 런던의 젊은이들에게 유행하여 하이 패션에까지 이르렀다그림 19.

젊은이들에게 펑크 패션의 복장을 통한 저항은 점점 평화스러운 스타일로 정리되어서 하이 패션계에도 영향을 미쳐 펑크 감각을 살린 디자인들이 1977년부터 나타나기 시작했는데 영국 디자이너 잔드라

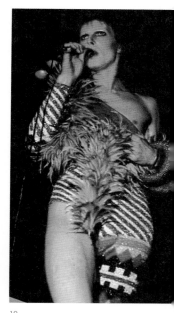

17

18

19

로즈는 펑크 감각을 하이 패션에 도입한 대표적인 인물이다_{그림 20}. 그
녀는 오리지널한 창작자로서 직접 디자인한 프린트를 소재로 센세이
셔널한 의복을 만들었다. 특히, 찢어진 옷, 지그재그형 프린지, 꽃잎 모
양의 옷감, 진주나 작은 금속판, 구슬 등을 가지고 둥글게 가장자리를
표현하는 잔드라 로즈의 수법은 1930년대 초현실주의의 찢겨진 옷 조
각 같은 착시 시도를 실체화하여, 찢어진 옷을 패션화·일반화시켜 옷
의 기성개념을 해체시키기 시작하였다.

17 펑크 스타일
18 펑크 티셔츠
19 펑크 패션의 데이비드 보위
20 잔드라 로즈

남성복

남성 패션은 여성복과 경향이 유사해지기 시작하였는데, 유니섹스라
는 용어가 1960년대 중반 이래로 새로 사용되어 1970년대에는 유니섹
스 스타일이 패션의 일부가 될 정도였다_{그림 21}. 일반적으로는 테일러드
비즈니스 슈트, 가죽 재킷, 캐주얼한 옷이 기본이었다. 슈트에는 큰 칼

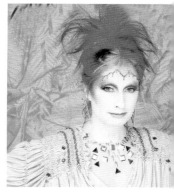

20

21

22

라에 앞뒤에 다트를 넣은 셔츠를 키퍼 타이/kipper tie/[4]와 함께 입었다.

재킷, 톱 코트, 레인코트는 몸에 맞게 디자인되고 높은 암홀과 좁은 소매를 달았다.

외투는 종종 장딴지 길이의 미디였다. 구식의 군복 같은 그레이트 코트/great coat/는 젊은이들에게 선호되었고. 젊은 남자들은 진과 코듀로 이 바지를 입고 높은 가죽 부츠를 신었다그림 22.

진은 다양한 연령층에서 사랑을 받았는데, 특히 청 데님 진은 20세 기에 입혀진 가장 보편화된 옷이었다. 이 때는 진이 생활의 한 방편이 었으며, 인체에 꼭 맞게 입는 스타일이 유행하였다. 체제에 반발하고 패션을 거부하는 젊은이들은 더러운 운동화를 질질 끌면서 바짓단이 해진 허름한 진을 자유롭게 입었다.

아동복

이 당시 일반 성인의 의복 형태는 어린이에게도 매우 적합하여 많은 스타일이 어린이들의 사이즈로 축소되었다. 여성용 바지 등의 축소형 은 어울리는 모자와 함께 취학 전의 아동들에게 입혀졌다그림 23. 여전 히 대부분의 학교에서는 전통적인 제복이나 의상을 착용하였으나, 패 션에 관심이 있는 아이들은 최신 룩을 입었다.

많은 아이들의 외투로 톱 코트와 레인코트를 대신하여 방수가공된 아노락/anorak/ 타입의 재킷그림 24과 안감은 양가죽이나 털직물로, 겉감은 가죽이나 가죽처럼 보이는 직물로 만든 꼭 맞는 플라잉/flying/ 재킷이 유행하였다. 밑단이 플레어진 바지 또는 덩거리/dungaree/는 코듀로이나 청 데님으로 만들어져 밝은 색상의 앞 지퍼가 달린 블루종 재킷과 매 치시켜 입었으며, 포켓이 많으면 아이들과 10대들에게 인기가 있었다그림 25.

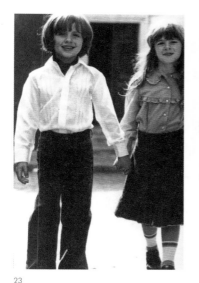
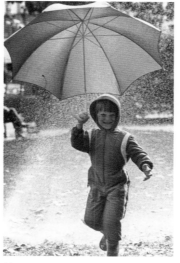
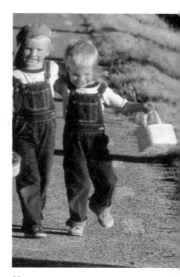

23

24

25

액세서리 및 기타

헤어스타일과 장식

패션의 다른 부분과 마찬가지로 헤어스타일도 더욱 변화되어 유행에 맞으면서도 개성을 찾으려 하였다. 1970년대 초에는 잘 부풀려 고정시킨 머리는 시대에 뒤졌다고 생각하고 오히려 바람에 날리듯 자연스럽게 파마의 웨이브 진 머리가 유행하였다. 특히, 웨이브가 몇 개의 층을 이루어 일부는 어깨까지 늘어뜨려지고 일부는 목 뒤에서 짧게 웨이브 진 레이어드 효과를 내는 양파 커트는 모든 연령층에서 인기가 있었다그림 26.

1930~1940년대의 긴 단발머리도 다시 소개되어 얼굴과 어깨 위에 부드럽게 드리워지게 커트 되어 유행하였다. 이 때는 남녀 모두 모발의 관리와 보호에 신경을 써서 미용 전문가의 도움을 받았는데 일반적으로 윤기 있는 건강한 생머리도 선호하였다.

남성들도 여성의 헤어스타일과 비슷하게 길고 다양한 커트로 치장하였는데, 1960년대 중반 이후 점차 늘어난 긴 구레나룻, 콧수염, 턱수

23 성인 바지와 형태가 같은 아동복 바지(좌), 1975
24 당시 어린이들에게 인기 있던 아노락 타입의 재킷, 1978
25 덩거리 바지

염 등은 1970년대까지 긴 머리와 함께 유행하였다.

또한, 군복 모양의 옷이 인기를 끌었다. 젊은층의 남자와 여자들은 카키나 길게 웨이브 진 머리카락을 덮는 위장한 군인 모자 스타일의 캡을 썼다그림 27.

소매에 주름이 있는 군복 셔츠에는 모조품이나 진짜 배지를 달고, 목걸이나 화려한 스카프와 함께 착용하였다. 꼭 끼는 카키 진, 쇼트 또는 진짜 전투복 바지는 운동화나 가죽 패션 부츠와 함께 입었다. 한때 데님이 유행할 때는 비키니나 남성용 수영복에도 데님이 이용되었으며, 모자·캡·벨트·신발, 그리고 부츠 역시 데님으로 만들어졌다. 또는 여러 가지 밝은 색의 꽃으로 자수를 놓거나 장식단추로 다양하게 장식하기도 하였다.

펑크를 좇는 청소년들은 머리카락을 매우 자극적인 색, 밝은 분홍색이나 초록색으로 염색했으며, 줄무늬와 조각 효과를 주기 위하여 강렬한 색깔을 섞어 사용하기도 하였다. 얼굴은 볼 위와 눈 둘레에 가장 눈에 띄는 색으로 창백하게 화장했으며, 일부는 코나 귀에 안전핀을 하고 다녔다. 복장색은 주로 검은색이나 분홍색과 같이 강렬한 색상을 택했다그림 28.

26 웨이브 진 레이어드 효과의 헤어스타일, 미녀 삼총사
27 군인 모자
28 펑크 헤어스타일, 1976

구 두

염색한 파충류 가죽, 광택 나는 에나멜 가죽, 양가죽의 굽이 좁은 구두나 가벼운 운동화 모카신, 뾰족한 송곳 모양의 굽이 달린 구두 등이 주류를 이루었다. 넓은 바지 속에는 나무로 된 높은 구두나 플랫폼 슈즈/platform shoes/를 신었다그림 29. 또, 남녀 모두 부츠를 즐겼는데 가죽끈이나 레이스가 달린 앵클 부츠가 인기를 끌었다. 특히, 젊은 남자들은 장딴지 길이의 높은 부츠/pullon cowboy style/를 신었다.

29

3 우리나라의 패션 경향

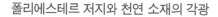

1970년대는 세계경제의 침체와 유신체제의 경직된 상황으로 패션 분야가 위축된 분위기였다. 그러나 국제교류의 증진과 매스미디어의 보급, 섬유류의 수출 증대와 대기업들의 기성복 생산 등에 따라 서구의 유행이 빠르게 국내에 전달되었다.

서구 패션을 소개하는 디자이너들이 급격하게 증가하였으며, 명동을 중심으로 고가의 의류시장이, 남대문과 동대문 시장을 중심으로 중저가의 의류시장이 형성되었다.

폴리에스테르 저지와 천연 소재의 각광

섬유산업은 1960년대에 정부의 지원으로 크게 발달하여 수출의 큰 비중을 차지하였으며,[5] 합성섬유를 국내에서 생산하게 되었다.

1972년에 코오롱과 제일모직에서, 1974년에 세진 레이온에서 저지 직물을 개발, 생산함에 따라 저지 직물이 1970년대 전반기에 각광을 받아 폴리에스테르 저지그림 30, 울 저지 등이 크게 유행하였다.[6]

1971년부터 천연섬유에 대한 관심이 높아져 마, 린넨, 시폰, 벨벳, 홈

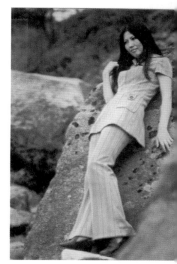

30

29 코르크로 된 플랫폼 슈즈
30 앞여밈이 지퍼로 된 저지 판탈롱 튜닉 슈트, 여성동아, 1972. 6.

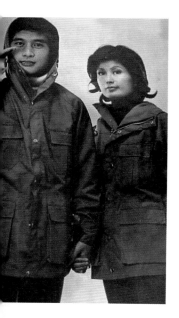

31 후드 달린 사파리 재킷(유니섹스 룩), 의상, 1975. 12.

스펀 등이 인기가 있었다. 1973년의 오일 쇼크의 영향으로 1974년 국내 폴리에스테르의 가격이 상승하였으며, 캐주얼 웨어에 대한 인기상승으로 진과 코듀로이 등이 유행하였다. 울과 폴리에스테르 저지류도 지속적으로 많이 사용되었으며, 꽃무늬·체크무늬, 줄무늬, 물방울무늬 등이 애용되었다.

1978년에는 환경보호에 대한 인식이 높아지면서 환경보존법이 발효되고 자연보호헌장이 선포되어 사회적으로 자연과 환경의 중요성이 강조되었다. 이에 따라 자연소재에 대한 선호도가 높아지고 의상도 편안하고 자연스러운 스타일이 시도되었다.

1970년대에는 천연소재에 대한 관심이 새로워졌으나, 간편하고 값이 싼 합성섬유에는 미치지 못하였고, 폴리에스테르와 저지류가 특히 인기가 있었다.

유니섹스 패션 산업의 확대

남녀 교육의 평준화와 여성들의 취업을 통한 사회적 진출 등에 의해 남녀의 역할이 비슷해졌으며, 이에 따라 복식에서도 남녀 차가 줄어드는 경향이 나타났다. 여성들은 남성과 동일한 스타일의 의상을 착용함으로써 남성과 동등함을 표현하였다.

1970년대에는 블루진과 캐주얼 웨어, 테일러드 슈트 등이 크게 유행하여 유니섹스 패션이 새로운 현대 패션으로 인식되었다.

1974년에는 블루진이 보급되어 남녀 구분 없이 부담 없는 옷으로 입혀졌으며, 티셔츠와 함께 특히 젊은이들의 의상으로 정착되었다. 1975년은 유엔이 '세계 여성의 해'로 정하여 남녀평등과 여성들의 발전을 위해 노력하였으며, 유니섹스 룩을 대표하는 블루진, 스포티한 의상, 캐주얼 웨어 등이 두드러지게 눈에 띄었다.그림 31.

1976년에는 블루진, 캐주얼 웨어 이외에 전형적인 남성복과 흡사한

테일러드 팬츠 슈트와 드레스 셔츠가 유행하였다._{그림 32}. 어깨에 패드를 넣은 테일러드 더블 브레스티드 슈트도 등장하였으며, 드레스 셔츠와 함께 넥타이도 착용하였다. 셔츠의 칼라를 재킷 밖으로 내놓고 스카프로 장식하기도 하였는데, 남성들도 넥타이 대신 여성과 같이 스카프를 착용하기도 하여 유니섹스 룩이 두드러졌다.

의복 소재도 남성복에서 주로 사용해 온 줄무늬 옷감을 여성들의 테일러드 슈트와 원피스 등에 사용하여 유니섹스 룩을 추구하였다.

1977년에는 어깨를 패드로 강조하고 바지폭을 좁힌, 좀 더 포멀한 테일러드 팬츠 슈트가 유행하여 남녀 복식의 차이를 줄였다.

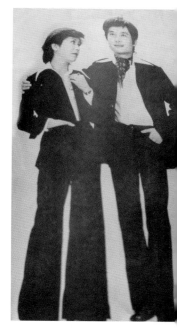

32 테일러드 팬츠 슈트(유니섹스 룩), 의상, 1976. 3.

기성복 문화의 정착

1970년대는 개인 디자이너뿐 아니라 대기업에서 기성복을 생산하여 품질경쟁이 강화되었으며, 기성복 산업이 크게 발전하였다.

1972년은 개인 디자이너들의 기성복 진출이 활발한 해였다. 1963년에 기성복 쇼를 개최한 노라노를 비롯해 트로아 조, 박윤정 등이 신세계백화점 매장을 중심으로 기성복 쇼를 개최하였으며, 1973년에 '썸머 웨어 쇼', 1974년에 '봄을 위한 쇼' 등으로 이어져[7] 맞춤복이 기성복으로 전환되는 경향을 나타내었다.

대기업은 화신산업의 레나운이 1972년에 기성복을 생산하였으며, 1975년에는 럭키그룹의 '반도', 대영산업의 '뺑뺑', 경성방직의 '경방' 등의 기성복이 등장하였고, 삼성물산의 '댄디 맥그리거 패션 축제'[8]를 선두로 기성복 패션쇼가 개최되었다. 또한, 국내 최초의 니트 웨어 패션쇼도 열렸다.[9]

1976년에는 제일모직의 춘하 골덴니트쇼, 반도의 패션쇼 등 대기업들이 기성복 패션쇼를 개최하였다. 각 기업에서는 매년 정기적으로 패션쇼를 개최하여 기성복문화를 정착시켜 나갔으며, 소비자들도 시간

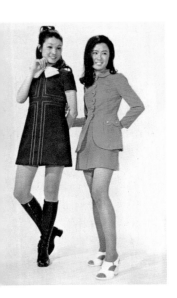

33 마이크로 미니스커트, 의상,
1971. 3.

절약과 간편함을 충족시켜 주는 기성복을 선호하게 되었다.

1977년에는 제일모직의 '라보떼', 코오롱의 '벨라', '모라도', '논노' 등이 기성복 제작을 기업화하여 대규모 생산을 하게 되었다. 품질경쟁을 통해 봉제기술이 발달하고 제품이 다양화되어 멋을 찾는 젊은 여성들과 여유 있는 중류계층 이상의 중년부인들의 수요가 늘어나 기성복시대로 괄목할 만한 진전을 보였다.[10]

정부의 패션 통제

1970년대 초에는 패션에 대한 사회적 인식이 부정적이어서 정부에 의해 패션에 대한 통제가 다양하게 이루어졌다.

1971년에는 박정희 대통령이 히피족에 대한 텔레비전 방송 출연금지를 지시하는[11] 등 매스컴에 대한 통제가 강화되었다.

스커트의 길이가 무릎 위 30cm 이상까지 올라간 대담한 마이크로 미니그림 33가 등장하자[12] 풍속사범의 단속대상이 되어, 미니와 마이크로 미니스커트의 경우 무릎 위 17cm 이상은 경범죄로 처벌되었다.[13]

1972년에는 10월에 박대통령에 의하여 유신/維新/이 단행되어 사회가 경직되고 패션계도 위축되었다. 유신정국으로 인해 텔레비전 방송에서 패션의 중계가 허용되지 않았으며, 호텔 등에서 패션쇼가 제한을 받게 되었다.[14]

남성의 헤어스타일은 귀를 덮을 정도의 긴 장발이 유행해 강제단속을 하였다. 1970년에는 거리에서 삭발을 시작하였으며, 1973에는 전국적으로 장발족을 단속하였으나,[15] 그 인기는 지속되었다.

여성복

다양한 스타일의 공존 - 미니, 맥시, 판탈롱

1970년대 초기에는 미니, 샤넬 라인, 미디, 맥시, 핫 팬츠, 판탈롱 등 다

양한 스타일이 공존하였다.

1970년에는 1960년대 후반의 영향으로 심플한 디자인의 미니와 마이크로 미니의 원피스와 슈트가 많이 착용되었다.

미니스커트와 힙 길이의 긴 재킷을 튜닉 슈트로 많이 착용하였고, 벨트로 허리를 강조하기도 하였다그림 34. 코트는 미니가 주를 이루었고 미디 코트가 착용되기도 하였다. 원피스와 재킷, 코트는 슬림한 A라인이었다.

1971년과 1972년에는 스커트와 재킷, 팬츠의 길이가 더욱 다양하게 나타났다.

스커트 길이는 미니가 주류를 이루는 가운데 샤넬 라인과 미디, 맥시가 증가하여 미니가 미디와 맥시로 전환되는 경향을 나타내었다. 스커트 폭은 슬림 스타일과 플레어도 나타났다. 미니스커트의 영향으로 핫 팬츠그림 35도 등장하였다. 원피스나 스커트보다 팬츠의 착용이 증가하였고, 폭이 넓은 판탈롱이 주로 착용되었다. 재킷은 힙 길이 이외에 허리선 정도까지 짧은 것이 등장하여 앞여밈의 미디 스커트와 스포티

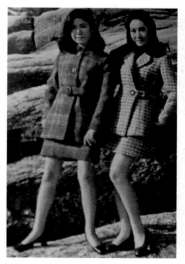

34

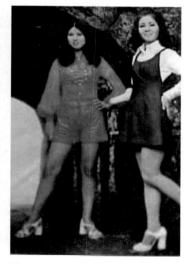

35

34 미니 튜닉 슈트, 여성동아, 1970. 2.
35 핫 팬츠와 미니 점퍼 스커트, 여성동아, 1971. 9.

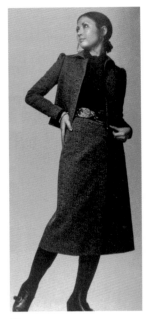
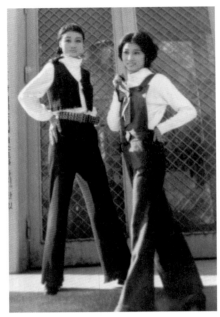

36

37

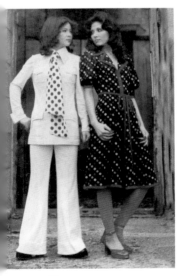

38

한 슈트로 착용되었다그림 36.

그 밖에 프린지가 달린 베스트 등의 히피 스타일그림 37, 점퍼 스커트와 오버올즈, 점퍼 스타일 재킷 등의 스포티한 스타일, 로맨틱 스타일, 집시 스타일 등 다양한 스타일이 전개되었다.

여성복의 남성복화 - 팬츠 슈트

1960년대 말 미니 스타일 이후에 많은 스타일이 시도되었는데, 팬츠가 호응을 얻게 되었다. 이러한 팬츠 스타일 등으로 인해 여성복의 남성복화가 시작되었다.

팬츠 슈트는 1970년대에 크게 유행하였으며, 1970년대 초반에는 일명 '나팔바지'라고 부르던 플레어드 팬츠인 판탈롱이 인기를 끌었다. 1972년과 1973년에는 판탈롱이 더 길어지고 폭이 넓어져 캐주얼한 스타일의 힙 길이 재킷과 판탈롱 슈트그림 38를 많이 착용하였다. 1973년

에는 커프스가 달린 폭이 넓은 판탈롱이 등장하였다. 1974년에는 플레어드 팬츠를 주류로 하여 벨 보텀스 팬츠가 나타났다. 바지 폭이 넓어져 20인치까지 되는 것도 등장하였다. 1975년에는 폭이 넓고 긴 판탈롱_{그림 39}이 지배적이었으며, 보다 활동적인 일직선 형태의 바지도 등장하였다.

재킷은 어깨를 패드로 강조한 스타일이 나타나기 시작하였으며, 후반기부터는 블레이저 재킷[16]과 테일러드 슈트가 유행하였다.

1976년에는 남성복인 테일러드 팬츠 슈트와 드레스 셔츠_{그림 32}, 테일러드 더블 브레스티드 슈트, 넥타이, 남성복의 줄무늬 옷감 등이 사용되어 여성복이 더욱 남성복화되었다.

청년 문화의 심벌 - 블루진, 티셔츠

블루진은 1960년대까지는 널리 보급되지 못하였고 1970년대에 이르러 확고한 위치를 차지하였으며, 티셔츠·통기타·장발·생맥주 등과 함께 청년 문화의 심벌이 되었다. 블루진은 히피들이 기성세대의 위선에 대한 항의의 표현으로 착용하기도 하였는데, 미국과의 활발한 교류로 엘비스 프레슬리, 비틀즈, 롤링 스톤 등의 팝뮤직 가수들의 팝송과 함께 국내에 들어와 팬츠나 재킷 등이 젊은이들 사이에서 각광을 받았다.

1974년에는 젊은 여성들을 중심으로 캐주얼한 슈트_{그림 40}, 원피스, 스커트와 다양한 색상으로 된 진 의상이 인기가 있어서, 블루진은 남녀 모두에게 착용되었다. 1975년에는 색상과 배색효과에서 다양한 디자인이 개발되어 캐주얼한 판탈롱 슈트 등으로 착용되었다. 활동적인 유니섹스 룩인 블루진은 1976년에 더욱 경쾌한 스타일로 각광을 받았다. 바지 폭이 좁고 긴 힙 허거즈 팬츠_{그림 41}[17]와 몸에 맞는 티셔츠가 젊은이들 사이에서 인기가 높았다. 넓은 가죽 벨트, 펜던트 목걸이, 앞뒤 굽이 높은 구두도 함께 유행하였다.

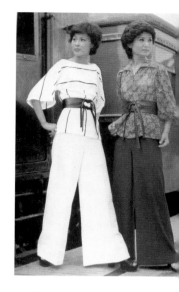

39 어깨에 셔링이 있는 벨티드 블라우스와 폭이 넓은 판탈롱, 여성동아, 1975. 9.

40 블루진 슈트, 여성동아, 1974.
 6.
41 티셔츠와 힙 허거즈 블루진 팬
 츠, 여성동아, 1976. 4.

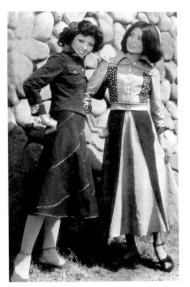

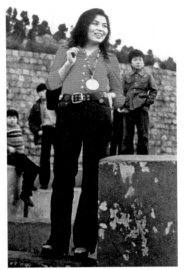

40 41

실용 패션 - 레이어드 룩, 니트웨어, 캐주얼 웨어

1970년대는 여성들의 사회진출이 활발해져[18] 더욱 자유롭고 활동적인
의복을 선호하게 됨에 따라 레이어드 룩과 니트웨어 등이 보급되었으
며, 외출복에까지 스포티한 요소가 가미되었다.

1972년에는 합리적이고 개성을 살리는 스타일로 여러 개의 의복을
겹쳐 입는 레이어드 룩이 등장하였다. 레이어링은 캐주얼 룩에 다양하
게 활용되었으며, 1970년대 후반에는 빅 룩으로 표현되었다.

1973년에는 1차 오일 쇼크로 인해 물가가 폭등하는 어려운 사회여
건이 반영되어 정장 분위기보다는 실용적이고 스포티하며 자연스러운
스타일이 많이 나타났다.

스포티한 힙 길이 재킷과 판탈롱, 짧은 재킷과 A라인 스커트, 플리
츠 스커트 등이 인기를 끌었다. 코트는 루스 스타일이나 벨트를 맨 스
타일, 여유 있는 반코트가 인기를 끌었다.

1974년에는 블루진, 레이어드 룩과 함께 젊고 캐주얼한 패션이 유행

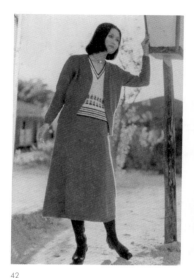

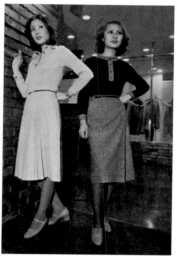

42

43

42 니트웨어, 여성동아, 1974. 12.
43 니트 셔츠와 스커트, 의상, 1977. 4.

하였다. 니트류도 다양하게 개발되어 스웨터, 카디건뿐 아니라 원피스와 슈트, 판탈롱 슈트 등이 인기가 있었다_{그림 42}.

1975년에는 국내 최초의 니트웨어 패션쇼가 열렸으며, 니트웨어에 다른 직물이나 가죽을 배합하여 변화를 주었다. 1977년에는 스포츠웨어와 니트웨어의 패션화가 이루어져 편안하고 세련된 니트 셔츠가 스커트와 코디네이트되어 슈트 대신 외출복으로 활용되었다_{그림 43}.

복고풍, 오리엔탈리즘

1970년대 중반기에는 캐주얼 웨어, 유니섹스 룩과 함께 여성다움을 강조하는 복고풍과 동양적인 오리엔탈 룩이 유행하였다. 1974년에는 재킷은 A라인 실루엣과 허리선에 가까운 길이가, 코트는 벨트로 허리선을 강조한 미디 길이가 대부분이었다. 스커트는 샤넬 라인과 미디, 맥시가 인기를 끌었다.

원피스의 퍼프 장식, 부드러운 테일러드 칼라, 스커트의 개더와 플레어, 블라우스의 레이스와 프릴 장식, 요크의 셔링 처리, 퍼프 소매

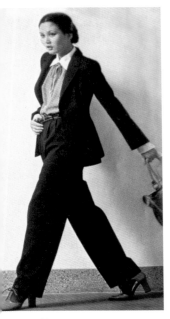

44

등이 부드러움과 우아함을 느끼게 하는 복고풍으로 표현되었다.

1975년에는 영화 '위대한 개츠비'와 1974년 파리 컬렉션의 1930년대 의상에 대한 레트로 룩[19]의 영향으로 1930년대의 롱 앤드 슬림 스타일과 스트레이트, 튜브 라인 등이 나타났다.

복고풍과 함께 미국의 중공과 소련 국교, 베트남 평화협정 등으로 오리엔탈 룩[20]이 대두되어, 중국풍의 누빈 재킷, 코트, 스커트와 옆트임 단추 등이 등장하였다.

블라우스는 어깨, 소매, 허리 부분에 개더를 많이 넣어 우아한 여성미를 표현하였다그림 39. 스커트는 미디와 맥시 길이가 많았으며, 슬림한 플레어, A라인, 고어, 앞부분에만 주름을 5~6개 넣은 스트레이트 실루엣과 복고풍 스커트가 유행하였다. 코트는 큰 테일러드 칼라에 벨트를 맨 맥시 코트가 유행하였다. 1977년에는 복고풍의 영향으로 풍성한 스타일이 유행하였고, 면, 실크, 모 등의 천연섬유가 압도적으로 인기를 끌었다.

여권 신장의 표현 - 빅 룩, 테일러드 룩

1970년대 후반에는 원유 가격 인상과 소련군의 아프가니스탄 침공 등의 영향을 받아 긴장된 국제정세와 긴축경제로 소비가 위축되었다. 여성들의 보다 적극적인 사회참여와 함께 테일러드 룩과 빅 룩이 유행하였다. 풍성한 복고풍의 H라인과 박스형의 튜브 라인이 인기를 끌었고 X라인도 등장하였다. 드레이프, 개더, 플레어와 레이어링으로 편안함과 활동성을 강조한 여유 있는 스타일이 유행하였다.

재킷은 패드로 드롭 숄더를 강조하고 좁고 긴 깃에, 힙 길이까지 길어졌다. 바지는 플레어 스타일은 쇠퇴하고 스트레이트 스타일이 주로 착용되었다. 스커트는 미디와 샤넬 라인에 A라인, 플레어, 개더 등으로 여유가 있었다. 원피스는 크고 여유 있는 스트레이트 실루엣으로 절개선을 넣거나 허리를 끈으로 묶는 형태가 많았다.

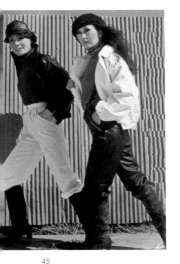

45

44 포멀한 테일러드 팬츠 슈트, 여성동아, 1977. 11.
45 스트레이트 팬츠와 루스 피트 부츠, 여성동아, 1977. 12.

1977년에는 바지폭이 일자로 좁고 패드로 어깨를 강조한 포멀한 테일러드 팬츠 슈트가 유행하였다그림 44. 스트레이트 팬츠를 루스 피트 부츠 속에 넣어 입어서 스포티하고 캐주얼한 분위기를 연출하기도 하였다그림 45. 미니와 큐롯 스커트도 등장하였다. 힙 길이의 활동적인 반 코트도 인기가 있었다.

1978년에는 풍성한 개더가 있는 여러 개의 옷을 자연스럽게 겹쳐 입는 레이어링으로 형태가 강조된 빅 룩이 유행하였다. 재킷은 암홀과 포켓이 큰, 드롭 숄더에 패드를 넣은 여유 있는 형태그림 46, 빅 터틀 넥 스타일이 유행하였다그림 47. 바지는 허리선에 여유가 있고 아래로 갈수록 좁아지는 배기 팬츠그림 46가 유행하기 시작하였다. 코트는 패드를 넣은 크고 각진 어깨에 샤넬 라인과 미디 길이의 스트레이트 빅 코트가 유행하였다그림 48.

베스트가 레이어링에 다양하게 활용되었다. 스리피스로 슈트를 마

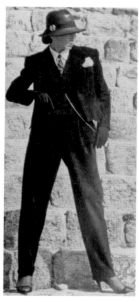

46 스펜서 재킷, 베스트, 배기 팬츠, 여성동아, 1978. 12.
47 레이어링으로 강조된 빅 룩, 여성동아, 1978. 2.

46

47

48 49

무리하거나, 캐주얼한 슈트나 넉넉한 원피스 위에 드롭 숄더 형태의 것
을 덧입어 빅 룩의 효과를 높였다. 긴 셔츠 재킷[21] 위에 짧은 베스트를
착용한, 보다 편안한 새로운 스타일이 유행하였다_{그림 49.}

 1979년에는 패딩으로 각진 어깨, 두꺼운 벨트로 강조한 허리, 직선
적인 실루엣으로 테일러드 룩과 빅 룩이 더욱 강조되었다.

남성복

1970년대는 남성들도 패션 문화를 수용하게 되어 세계적인 추세에 따
라 콘티넨털 룩_{그림 52}과 볼드 룩의 신사복이 유행하였고, 블루진을 비
롯한 캐주얼 웨어_{그림 31}가 많이 착용되었다.

콘티넨털 룩, 볼드 룩

1970년대 초에는 미국풍의 아이비 스타일[22]이 착용되었으나, 양복기술
경진대회나 패션쇼 등에서 유럽풍 콘티넨털 룩이 출품되어 새롭게 변

해가는 추세를 보였다.[23] 콘티넨털 룩은 몸에 붙는 스타일로 X실루엣이 주류를 이루었고, 1960년대 말에 비하여 칼라가 더 넓어지고 피크라펠이 주를 이루었다. 투 버튼의 싱글 여밈에 V존의 길이가 다소 짧은 스타일이 대부분이었다[그림 50].[24] 트기는 종전의 뒤트기에서 옆트기도 같이 하였다. 튀지 않는 색상에 무지가 대부분이며, 남방을 착용할 때는 노타이 셔츠를 재킷 위로 내어 입는 것이 유행이었다[그림 51].

바지는 판탈롱의 영향으로 점점 폭이 넓고 길이가 길어졌다.

중반에는 보다 과감하게 가슴이 꽉 찰 정도의 큰 칼라, 재킷과 바지의 플레어, 넓은 폭의 드레스 셔츠 칼라와 넥타이 등을 특징으로 하는 볼드 룩[그림 52]이 유행하였고, 유색이나 화려한 무늬의 드레스 셔츠도 입었다. 싱글 브레스티드의 투 버튼이 대부분이었으나, 젊은이들 사이에서는 더블 브레스티드 스타일이 인기를 끌었다.

볼드 룩은 1970년대 중반 이후 점차 자연스럽게 되어 곡선 처리의

50

51

52

50 콘티넨털 룩, 의상, 1970. 9.
51 노타이 셔츠, 복장월보, 1976. 5.
52 볼드 룩(좌), 의상, 1977. 11.

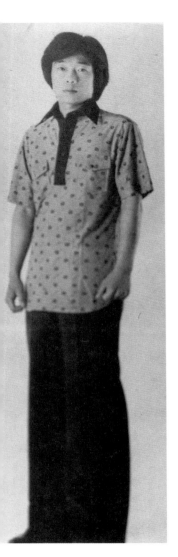

어깨선은 일직선으로, 깃의 너비는 점차 좁고 아래로 처지게 되고, 재킷과 바지부리의 플레어가 쇠퇴하여 일직선이 되어 올드 룩으로 바뀌었다. 1979년에는 맨즈 웨어의 표준형을 이루었다.

드레스 셔츠나 기타 액세서리류도 후반에 와서는 화려함보다는 차분하고 가라앉는 색조가 중심이 되어 세련됨을 표현하게 되었다.

캐주얼 웨어와 장발

남성복에서도 젊은이를 중심으로 블루진과 캐주얼 웨어가 크게 인기를 끌었다. 어린이에서 대학생, 중년의 남녀까지도 블루진을 즐겨 입어 1978년은 블루진의 전성시대를 맞이하였다. 블루진과 함께 티셔츠가 유행하였는데 앞트임이 긴 것이 특징이었다그림 53.

스웨터는 줄무늬나 아가일 무늬 등을 넣어 색 배합에 초점을 두었고 몸에 잘 맞는 형태였다.

헤어스타일은 귀를 덮을 정도의 긴 장발그림 52이 유행하여, 1970년과 1973년에 거리에서 삭발을 하는 등 강제단속을 하였다.

액세서리는 볼드 룩이 유행하던 1970년대 중반에는 구두의 앞 코가 넙적하며 넥타이가 크고 화려하다가 후반으로 가면서 자연스런 표준형으로 변화하였다. 1970년대 말경에는 남자들도 소형 핸드백이나 007 가방을 많이 들고 다녔다.

아동복

성인 유행의 축소형 - 판탈롱, 블루진, 티셔츠

아동복 산업은 재래시장을 중심으로 기성복 위주의 판매를 하였으며, 아동복 생산업체 수가 증가하고 기업형 아동복 브랜드들이 등장하였다. 경제발달과 생활수준의 향상으로 아동복에 대한 관심이 높아지게 되어 보다 품질 좋고 개성 있는 디자인을 개발하게 되었다.

1970년대 초는 기성복 제조기술이 완전하게 발전한 시기가 아니었으므로 사이즈·가격·디자인·과잉장식 등에 대하여 소비자들의 불만이 높았으며,[25] 사이즈와 봉제에 대해서는 1970년대 후반까지도 불만족의 대상이 되었다.[26]

1973년에는 종로 1가에 신생 어린이백화점이 개점하여 재래시장의 아동복 제품과 차별화를 꾀하였다. 아동복은 대체로 성인의 유행을 반영하였다. 여성복에서 여성미를 표현하였던 1973년에는 프릴 달린 원피스가 유행하였다_그림 54_. 캐주얼한 스타일의 경우에도 블루진, 티셔츠, 판탈롱_그림 55_, 등에서 성인 유행 스타일의 축소형을 주로 착용하였다.

액세서리 및 기타

입체화장과 바람머리

1970년대에 본격적으로 메이크업 제품을 생산하기 시작하면서 메이크업의 색상과 화장술이 발달하였다. 초반에는 투명한 피부에 부드러

54 프릴 장식의 아동 원피스, 의상, 1973. 5.
55 티셔츠, 블루진, 판탈롱의 아동 패션, 의상, 1976. 5.

54

55

56

57

운 볼연지, 가늘고 짧은 눈썹과 둥글고 깊은 눈매, 진하고 빨간 입술 등으로 여성미를 나타내었다. 중반에는 전체적인 색조가 화사한 엷은 핑크빛을 띠면서 아이라인은 엷고 아이섀도는 녹색계가 유행하였고 눈썹을 가늘게 하고 입술은 도톰한 것이 특징이었다. 후반부터는 메이크업이 토털 패션의 한 부분으로 인식되었으며, 입체화장[27]이 선을 보였다.그림 56.

헤어스타일은 세기 커트와 쇼트 커트, 긴 웨이브와 스트레이트 스타일, 자연스럽게 바람에 날리는 듯한 바람머리가 유행하였다.그림 57. 퍼머넌트와 커트를 병용한 스타일도 나타났다.

벨트, 빅 숄더백, 굽 높은 구두, 부츠

캐주얼 웨어의 유행이 확산되고, 재킷의 칼라가 깊이 파임에 따라 길게 늘어진 목걸이와 펜던트 목걸이가 인기를 끌었다.그림 41.

다양한 벨트가 사용되었는데, 초반기에는 가는 벨트나 금속 체인 벨트, 후반기에는 다양한 소재의 넓은 벨트들이 등장하였다.

핸드백은 색상이 선명하고 손질이 간편한 인조 피혁 소재의 제품이

56 눈과 입술을 강조한 입체 화장,
여성동아, 1977. 10.
57 자연스러운 바람머리 스타일,
여성동아, 1977. 11.
58 앞뒤 굽이 높은 구두, 통굽 구
두, 여성동아, 1976. 4.

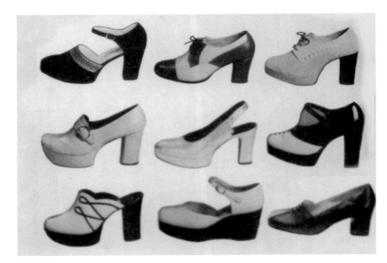

57

인기가 높았다. 폭이 넓은 판탈롱의 유행과 함께 어깨에 매는 큰 숄더 백과 앞뒤 굽을 높이 댄 신발들이 유행하였다^{그림 58}.

신발은 대량생산에 의한 기성화가 등장하였으며, 초반에는 앞이 뭉툭하고 굽이 굵은 형태가 많았고, 후반에는 스커트의 길이가 길어지면서 구두의 앞모양이 뾰족해지고 굽도 가늘고 높아졌다.[28] 또한, 합성피혁이 구두의 소재로 개발되어 인기를 끌었으며, 형태가 보다 다양해지고 견고해졌다.

미니스커트와 핫 팬츠와 함께 롱 부츠가 유행하였으며, 바지를 부츠 속에 넣어 입는 캐주얼 룩에는 루스 피트 부츠가 등장하였다.

스타킹은 미니의 출현으로 팬티 스타킹이 인기가 있었으며, 컬러 스타킹과 무늬 스타킹이 이전보다 확산되었다.

주 /Annotation/

1 Time, 18, Sep, 1978, p.38
중동의 평화 협상은 산유국의 정치 상황이 경제에 영향을 미친다는 점에서 매우 중요한 배경으로 인식되고 있다.

2 김주황, 여성동아, 1977, 11, p.131
대중음악과 청바지는 젊은이들이 그들만의 문화를 만들기 시작하는 것으로, 서구의 지배문화에 대한 거부정신이 우리나라에서
도 뿌리를 내리기 시작하는 의미로 볼 수 있다.

3 데님은 프랑스의 님(Nimee) 지방에서 만든 목면의 능직으로 서지드 님(Serge de Nimes)과 유사하여 같은 단어로 사용되기도 한
다. 진이 데님보다 두껍고 밀도가 크다.

4 보(bow)와 같이 끝이 10~12cm의 넥타이로 1960년대 영국에서 시작되었다.

5 한국 섬유산업연합회, 섬유산업 재도약의 해, p.83, 1985

6 한국 섬유산업연합회, 섬유년감, p.80, 1975

7 의상, 1974. 4.

8 복장계, 1976. 1.

9 조선일보, 1975. 9. 18.

10 조선일보, 1979. 3. 9.

11 이만열, 한국사연표, 역민사, p.339, 1996

12 조선일보, 1971. 6. 1.

13 조선일보, 1972. 3. 11.

14 김진식, 한국양복100년사, 미리내, p.269, 1990

15 이만열, 앞의 책, p.337, p.345

16 패치 포켓이 달린 몸에 붙는 스타일의 재킷 왼쪽 가슴의 주머니에 자수를 놓은 기장이나 상징적 장식물, 금속 단추 등을 달기
도 한다.

17 골반 뼈에 걸치게 입는 바지

18 류호정, 여성중앙, 1975. 3.

19 Time, 18 March 1974, pp.30-35

20 조선일보, 1975. 11. 20.

21 목선, 앞단, 앞트임의 디자인이 셔츠 스타일로 된 재킷

22 미국 동북부의 대학생들 사이에서 유행한 것을 장년층이 착용하여 미국의 전형적 스타일이 되었다. 전후에 한국 남성들의 전
형적인 신사복 스타일로 자리 잡았다. 박스 스타일에 칼라가 좁고 V존이 길게 처진 스타일로, 뒤트임이 없으며 일자바지이다.

23 김진식, 앞의 책, p.257

24 권혜욱·변유선, 우리나라 남성복 광고의 변화와 남성복 정장 재킷의 디자인 요소변화에 관한 연구, 복식, 32호, p.128, 1997

25 동아일보, 1970. 7. 17.

26 동아일보, 1977. 11. 29.

27 김희숙, 20세기 한국과 서양의 여성 화장문화 비교연구, 복식, 50권 1호, p.89, 2000

28 여원, 1976. 11.

1970년대 연표

연 도	주요 뉴스	패션 동향
1970	월남전 캄보디아로 확대 반전운동	집시 룩 터틀넥 스웨터, 머리띠 유행
	새마을운동 경부, 호남고속도로 개통	미니, 미디, 맥시 판탈롱 슈트
1971	핑퐁 외교와 닉슨 중공 방문 미국 아폴로 15호 최초 달 표면 주행	핫 팬츠 증가 스목, 질레 등의 다양한 패션의 레이어드 룩 탄생
	국가비상사태 선언 제3차 경제개발 5개년계획 발표	미니스커트 단속 핫 팬츠, 미니, 롱 부츠 유행
1972	닉슨 중공 및 소련 방문 북베트남 남베트남에 대공세	티셔츠, 팬츠, 배기 팬츠, 판탈롱, 진의 매스 패션화 페전트 룩, 노출된 탱크 톱
	10월 유신 제4공화국 수립 TV수상기 보급 1백만 대	개인 디자이너들의 기성복 진출 티셔츠, 진, 니트 브랜드 등장
1973	베트남 평화협정 중동 10월 전쟁 발발, 석유위기	테니스 룩, 레저 웨어 밀착 청바지, 정치적 문구나 광고문구가 프린트된 티셔츠
	제1차 오일 쇼크·소비자물가 폭등	미디와 샤넬 라인의 공존, 판탈롱, 스트레이트 팬츠 유행
1974	닉슨 워터게이트 사건으로 사임 에너지 위기와 인플레	레트로 룩, 에스닉 룩 주목받기 시작 디자이너 니트웨어
	중동 건설시장 진출 제2차 석유파동(89% 인상) 서울 지하철 및 수도권 전철 개통	니트류 인기 바지통 20인치까지 확대
1975	월남 공산화 키신저 한반도 4자 회담 제의	에스닉 룩 빅 룩
	긴급조치 9호 선포 영동-동해 고속도로 개통	유연한 라인 주조 스트레이트, 서플(supple), 미니멀 룩
1976	중국 천안문 사태 중국의 모택동 주석, 주은래 수상 타계	슬림 룩(slim look) 슈트의 매니시화
	제4차 경제개발 5개년계획 발표 한국의 섬유수출 세계 10위 발표	라이크라(lycra)의 레오타즈(leotards) 등장 자유·활동·개성적인 의상이 진과 함께 유행
1977	카터 미대통령 취임	빅 룩, 로맨틱 룩, 프레피(preppie) 룩, 펑크 룩
	수출 1백억 달러 완성 1인당 GNP 1천12달러	스포츠 웨어, 니트웨어의 패션화 여성다움 강조하는 복고풍 유행
1978	등소평의 중공 현대화 작업 베트남군 캄보디아 공격 달러화 가치 폭락	로맨틱 스타일 어깨 패드의 강조 시작 보디컨셔스 룩, 실루엣의 다양화
	제9대 대통령 박정희 취임 고리 원자력 발전소 1호 발전기 준공	빅 룩 판탈롱 쇠퇴, 배기 팬츠, X라인
1979	중공·미국과 국교 정상화 이란 왕정 종식 금값 폭등과 에너지 위기	레이어드 룩, 테일러드 룩 다양한 어깨와 소매 폭이 좁은 실루엣
	박정희 대통령 시해 사건 12·12 사건	어깨와 허리 강조 기성복 상설 할인 매장 확산

1980년대 패션

1980년대는 냉전의 종식과 포스트모더니즘의 영향으로 세계의 패션 경향도 다양화되고 개성화된 시기이다. 1980년대 초반의 재패니즈 룩(Japanese look)에 이어 앤드로지너스 룩(androgynous look), 보디컨셔스(body-conscious) 스타일이 등장하였다. 또한, 환경보호의 중요성이 부각되면서 패션에서도 에콜로지 경향이 나타나 자연을 주제로 한 디자인과 색상이 유행하였고, 자연 소재가 부각되었다.

국내에서도 경제 성장과 수출의 증가, 여성의 사회 참여로 인한 전반적인 생활수준의 향상, 컬러 TV와 패션 전문 잡지의 보급으로 패션에 대한 인식의 전환이 이루어졌고, 88 올림픽 이후 개인의 취향도 더욱 개성화·다양화되었다. 이와 함께 신사복, 아동복에도 패션화가 두드러지게 나타났고 콘셉트별로 세분화되기 시작하였으며, 토털룩(total look)의 개념이 중요하게 부각되어 액세서리의 중요성도 커졌다.

1 사회·문화적 배경

국 외

1980년대는 제2차 세계대전 이후 지속된 이분적 세계정세에 주요한 변화가 일어난 시기이다. 미국의 레이건/R. W. Reagan/ 대통령, 영국의 대처/M. H. Thatcher/ 수상이 당선되면서 서방세계는 다시 보수주의의 성향을 띠게 되었다그림 1. 1984년 L.A. 올림픽에 유럽 국가가 불참하는 등 고조되었던 동서 냉전의 분위기는 1987년 소련 고르바초프/M. S. Gorbachyov/ 대통령에 의한 글라스노스트/glasnost/, 페레스트로이카/perestroyka/와 같은 개방정책으로 국제 냉전체제가 서서히 풀리기 시작하였으며, 1989년에는 베를린 장벽이 무너지면서 새로운 정치 국면에 접어들게 되었다.

문화 예술적 측면에서는 포스트모더니즘/post-modernism/[1]의 영향에 의해 고정된 사고가 해체되면서, 주변문화로서 그 동안 도외시되어 온 다양한 에스닉 그룹/ethnic group/들이 새롭게 부각되고, 혼재되어 표현되는 경향도 나타났다. 또한, 동양적인 것과 서양적인 것의 절충, 남성적인 것과 여성적인 것의 절충, 그리고 앤드로지너스 룩/androgynous look/에

1 대처와 레이건 대통령, 1980년대

대한 새로운 해석 등이 등장하게 되었다.

1986년 체르노빌 핵 폭파사건으로 말미암아 발달된 인간의 과학기술이 가져올 수 있는 엄청난 재해를 체험하게 되었고, 일반인이 환경 문제에 대한 과학적 보고를 대중매체를 통해 쉽게 접할 수 있게 되면서, 각종 공해와 자연파괴로부터 환경을 보호하기 위한 문제에 사람들의 관심이 집중되었다. 이는 패션에도 영향을 주어 1980년대 중반부터 일부 디자이너들은 에콜로지/ecology/[2]라는 테마를 통하여 자연을 주제로 하거나 천연 소재를 사용한 의상들을 발표하기 시작하였다. 오염되지 않은 자연을 상징하는 녹색과 파랑이 1980년대 후반 유행색으로 제시되기도 하였다. 1980년대 중반, 프리미에르 비종/Première Vision/[3]에서 환경을 염두에 둔 자연 소재에 대한 논의를 제기했으며, 1989년 섬유 전시회인 엑스포필/Expofil/[4]에서는 지구보호에 대한 관심이 반영된 '녹색으로 가자/Going green/' 라는 주제로 유행경향을 제시하였다.

한편, 항상 한 시대의 패션과 밀접한 관련성을 지니고 있는 음악의 경우, MTV의 등장과 함께 패션에서 팝 음악은 지속적으로 큰 영향을 미치게 되었다. 젊은이들은 스타들의 독특한 의상에 민감한 반응을 보였다. 마이클 잭슨의 베르사체 풍, 마돈나의 란제리 룩, 보이 조지의 앤드로지너스 룩그림 2, 신디 로퍼의 펑키 레이어드 룩, 조지 마이클의 가죽 재킷과 남성적인 룩 등이 대표적인 패션이다.

또한, 1980년대에는 전후 베이비 붐 세대에 의한 새로운 라이프 스타일의 경향이 나타났는데, 1983년부터 1984년까지 미국의 대도시 교외에 살면서 전문직에 종사하는 젊은 엘리트층인 여피족/yuppie;young urban professional/[5]이 산업계, 정계에서 갑자기 두각을 나타내기 시작하였다. 이들은 물질주의와 소비주의가 만연한 사회에서 직업적 성공과 경제적인 부에 가치를 두며 여가를 즐기는 데도 투자를 아끼지 않는 부류이다그림 3.

2

3

2　보이 조지의 앤드로지너스 룩,
　ELLE NO. 2092, 1986. 2.
3　1980년대 여피족 스타일, 아르
　마니, 87/88 컬렉션, gap No.
　171, 1987. 5.

국 내

국내에서도 1980년대는 경제적·문화적으로 많은 변화가 이루어진 시기였다. 1986년 개최된 아시안 게임과 1988년 서울 올림픽 등의 국제적인 행사는 해외여행 자유화, 수입 자유화와 같은 개방정책과 함께 국제적인 교류는 물론 외국과의 문화 접촉 기회를 증가시키는 계기가 되었다. 이는 패션계에도 영향을 주어 국제적인 패션쇼가 개최되었고, 국내 디자이너들이 해외 패션쇼에 참여하는 등 활발한 디자인 활동을 하는 원동력이 되었다. 이로써 국외와 국내 간의 패션 경향의 시차를 최소화시켰다. 또한, 아시안 게임과 서울 올림픽은 스포츠에 대한 관심을 높여 스포츠 웨어가 유행하였으며, 스포츠 브랜드가 활성화되는 계기가 되었다그림 4.

한편, 수출이 증가되고 안정적 경제성장이 이루어졌으며, 여성의 사회적 지위도 향상되어 전반적으로 생활수준이 높아졌다. 따라서, 여가를 중시하게 되었으며, 개인의 취향도 감성화·다양화·개성화되어 이러한 요구에 부응하는 고감도의 패션 산업이 발달하기 시작하였다. 해외 브랜드가 라이선스 형태로 도입되었으며 국내 브랜드도 가격, 연

4　1988년 서울 올림픽 개최

령, 라이프 스타일에 따라 세분화됨으로써 본격적인 패션의 국제화 시대에 들어서게 되었다. 특히, 1983년 문교부가 시행한 교복 자율화로 인해 청소년층의 캐주얼 웨어가 패션화되어 중저가 캐주얼 브랜드와 진 브랜드가 부각되기 시작하였다. 또한, 1984년 국내 패션 전문잡지인 『멋』이 창간되어 이전의 여성 잡지와는 달리 좀 더 전문적인 패션 기사를 제공하여 1980년대 중·후반 여성의 패션 감각을 세련되고 개성화하는 데 기여하였다.

5 다이애나 왕세자비의 로맨틱 스타일, 1985

2 세계의 패션 경향

1980년대는 패션에 있어서도 서로 다른 문화나 주제가 복합되어 포스트모더니즘적인 특성이 다양하게 표출된 시기이다. 기술의 발달과 함께 과거의 어느 시기보다 TV와 비디오의 영향이 커졌으며 사회적으로 성공한 힘 있는 여성의 이미지를 부각한 TV 드라마의 영향으로 여성의 사회 진출이 활발해지면서 남성복의 슈트형에 여성성을 더한 '파워 드레싱/power dressing/'이 유행하였다. 또한, 경제적 성장으로 감각적이고 개성적인 것을 추구하게 되었으며, 이는 패션이 다양화되는 데 큰 영향을 미쳤다.

한편, 1980년대에는 1920년대 이후 매 10년 단위의 스타일이 복고풍으로 다시 유행하였다. 1950년대 마릴린 먼로의 영향을 받은 가수 마돈나는 여성성과 에로티시즘을 강조한 패션으로 사회적 금기를 파괴하는 데 중요한 역할을 하였고, 영국의 왕세자비 다이애나는 로맨틱한 스타일을 제시한 패션 리더로 중요한 인물이었다그림 5.

1980년대 초에는 일본의 국가 경제력을 토대로 이미 1970년대부터 파리를 중심으로 활동하고 있던 이세이 미야케/Issey Miyake/, 다카다

겐조/Takada Kenzo/ 이외에 레이 카와쿠보/Rei Kawakubo/, 요지 야마모토/Yohji Yamamoto/ 등의 일본 디자이너들이 파리로 진출하여 활동하기 시작하였다그림 6. 그들은 인체를 강조하는 기존의 서양복식 개념과는 다르게 동양적인 의복 개념에 토대를 둔 몸을 감싸는 헐렁한 룩을 제시하였고, 자유로운 치수와 착용방식을 부각시켰으며, 이러한 형태에 흰색, 감색,

6 일본 디자이너에 의한 검은색의
 유행, 요지 야마모토, gap No.
 171, 1987. 5.

회색, 먹물 검정 등의 뉘앙스가 새로운 느낌의 무채색을 사용한 재패니즈 룩/Japanese look/을 제안하였다.

1980년대 중반의 패션에서는 칼 라거펠트/Karl Lagerfeld/, 클로드 몽타나/Claude Montana/, 이브 생 로랑/Yves Saint Laurent/이 여성의 곡선을 강조하는 스타일을 발표하였고, 캘빈 클라인/Calvin Klein/, 도나 카란/Donna Karan/, 랠프 로렌/Ralph Lauren/, 지아니 베르사체/Gianni Versace/, 질 샌더/Jil Sander/, 조르지오 아르마니/George Armani/ 등은 활동적이고 지적인 디자인으로 뉴욕의 패션을 부각시키는 데 활약하였다그림 7.

여성복

1980년대의 가장 대표적인 패션 경향은 어깨에 패드를 넣어 강조한 넓은 어깨와 다양한 헴 라인/hem line/이다그림 8. 이러한 스타일이 1980년대 중반에 들어서는 어깨의 두께가 얇아졌으며 조금 더 부드럽고 곡선적인 스타일이 지배적이 되면서 여성스러움이 강조되었다그림 9.

1984년 말경에 등장한 앤드로지너스 룩은 남성적인 스타일에 실크 블라우스나 액세서리를 착용하여 부드러운 여성성을 가미하거나 반대로 여성적 스타일에 남성적 요소를 도입하는 등 복식을 통한 남녀의 구분을 해체하고 양성적인 이미지를 형성하였다그림 10. 1980년대 중반 이후에는 여권 운동이 약화되면서, 일본 디자이너들이 제시한 빅 룩/big look/에 대응하여 여성의 몸매가 드러나는 보디컨셔스 스타일이 알라이아/Alaïa/나 라크루아/Lacroix/의 디자인을 선두로 유행하기 시작하였다. 이 스타일은 가슴과 허리, 힙의 곡선이 드러나도록 우아한 인체 곡선을 강조하는 것이다그림 11.

1980년대 후반에는 소수민족에 대한 관심과 함께 민속풍이 유행에 등장하였으며, 자연보호에 대한 대중의 인식이 고조되면서 패션에서도 에콜로지가 유행 테마로 등장하였다. 꽃이나 나무 등과 같은 자연물의

7 어깨가 과장된 스타일, 티에리 뮈글레(Thierry Mugler), 86 A/W

모티프, 깨끗한 산림이나 오염되지 않은 바다를 상기시키는 상징적인 녹색과 파란색, 천연 소재의 사용 등으로 자연 친화적인 이미지를 전달하고자 하였다. 실루엣에 있어서도 자연스럽고 편안한 내추럴 스타일이 제시되었으며 아메리칸 이지 스타일/easy style/이 등장하였다그림 12.

　패션의 영감에 중요한 원천으로 작용하는 영화에서도 많은 영향을 받았는데, 'Out of Africa'로 사파리 룩이 유행하기도 하였고그림 13, 'Flash Dance'와 같은 댄스 영화의 붐으로 스웨터 셔츠가 유행하였다. 또한, 건강과 몸매에 대한 관심이 높아지면서 에어로빅 스타일이 유행하였다.

　1980년대의 전반적인 색채 경향을 살펴보면 초반에는 재패니즈 스타일의 영향에 의한 무채색과 내추럴한 색채가 지배적이어서 다양한 검정과 회색, 카키와 베이지 등이 유행하였으나, 중반 이후부터는 보디컨셔스 스타일과 함께 밝고 화려해지면서 선명한 색조와 맑고 연한

8

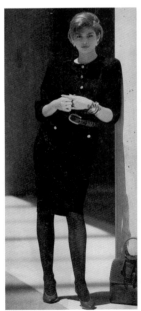

9

10

색조가 유행하였다^{그림 14}. 후반기에는 에콜로지와 관련되어 녹색이나
파란색이 등장하였고, 모노 톤에 관심을 갖게 되면서 검정이 주요한
색채로 흰색과 함께 활용되었다.

11

12

13

14

11 화려한 색채의 보디컨셔스, 엔
 리코 코베리, 월간 멋, 1987. 2.
12 활동적이며 편안한 이지 스타
 일, Vogue USA, 1988. 5.
13 사파리 룩, 올드 잉글랜드(Old
 England), Dépêche Mode,
 1987. 4.
14 화려한 색채의 디자인, 겐조,
 Vogue USA, 1985. 3.

남성복

1980년대 남성들의 성공 여부는 단지 직업적 수입에 의해 평가되지 않고 자동차, 주거, 의복 등 생활과 관련된 모든 환경적 요소가 종합적으로 고려되어 결정되는 경향이 나타났다. 그러므로 남성들도 점차 외모를 가꾸는 데 관심을 가지고 노력을 아끼지 않게 되었다.

이 시기의 남성들은 어깨가 넓은 재킷과 디테일이 작아진 슈트에 면 소재의 셔츠와 패턴이 있는 넥타이를 조화시켜 입었다그림 15. 특히, 여피족의 남성들은 넓은 어깨의 이탈리아 풍 긴 재킷과 밑단으로 가면서 좁아지는 바지에 생가죽 구두나 끈 달린 단화를 신었다.

팝 스타의 영향으로 인해 남성복은 남성적인 룩과 앤드로지너스 룩의 형태로 나누어 나타났다. 조지 마이클과 같은 팝가수에 의해 가죽 재킷, 진/jeans/ 등으로 남성적인 요소가 가미된 스타일이 대중화되었는가 하면, 프린스/Prince/가 입은 러플이 달린 셔츠, 벨벳 재킷 등의 스타일이 남성복의 새로운 변화된 모습으로 나타나기도 하였다.

1980년대 후반이 되면서 남성의 의상은 다채롭고 편안한 스타일의

15 넓은 어깨의 재킷, Dépèche
 Mode, 1985. 9.

캐주얼 룩이 주를 이루었다_{그림 16.} 면 셔츠 위에 밝은 색의 스웨터를 걸치고 리바이스 진/levis jean/을 입은 모습이 대표적이다. 데님으로 된 진은 1980년대에 남녀를 불문하고 대중적으로 유행했으며, 다양한 스타일로 나타났다. 예를 들면, 스트레이트 실루엣이나 헐렁한 스타일인 웨스턴 스타일로, 남성들은 체크무늬의 셔츠와 청재킷에 면바지를 조화시켜 입었다. 그리고 더운 날씨에는 짧은 버뮤다 팬츠/Bermuda pants/를 입는 것이 크게 유행하였다_{그림 17.}

16

액세서리 및 기타

다양한 스타일의 모자와 머리장식품

이 시기에는 패션의 전체적인 외관을 완성시켜 주는 액세서리의 역할을 새롭게 인식한 미국과 유럽의 디자이너들이 모자와 가방 등의 액세서리를 컬렉션에 발표하기 시작하였다. 1980년대의 모자 디자인은 디자이너의 패션쇼에서 전체 의상과 코디네이트될 수 있는 다양한 형태로 나타났으며, 한 시즌마다 특정 유행이 부각되기보다는 디자이너별로 독특한 디자인이 제시되었다_{그림 18.} 이 시대의 패션 리더였던 다이애나는 특히 다양한 스타일의 모자를 즐겨 연출하여 여성들의 관심을 모았다. 그러나 과거에 비해 모자를 즐겨 사용하는 연령층이 젊어졌고 패션보다는 보온이나 햇빛 차단을 위한 기능적인 목적으로 착용하는 경우가 많아져 이전 시대보다 모자의 장식적 기능이 감소되었다. 이에 반해 머리 장식품은 더 부각되었다. 머리장식으로는 다양한 형태의 헤어 밴드, 클립, 리본이 사용되었고, 스카프, 리본이나 천으로 장식된 탄력성 있는 밴드로 머리를 묶었다. 1980년대 초기에는 어깨까지 늘어뜨린 웨이브 헤어스타일이 유행하였고 무스와 젤 같은 혁신적인 헤어 제품을 사용하여 펑크 스타일을 표현하기도 하였으며, 후반

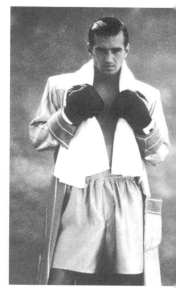

17

16 청재킷과 청바지의 코디네이션, Dépêche Mode, 1985. 9.
17 버뮤다 팬츠, Dépêche Mode, 1986. 2.

18 샤넬, 랑방, 파코 라반, 라크루아의 모자, '89 S/S 오트 쿠튀르 컬렉션, Mode et Mode, No. 262, 1989. 4.
19 과다한 액세서리로 치장한 마돈나

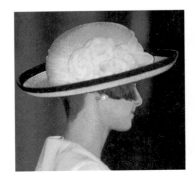
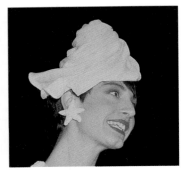

18

에 이르면서 남성을 연상케 하는 짧은 커트가 유행하기도 하였다.

1980년대 중반, 여성들의 의상이 점점 우아하고 여성스러워지는 경향에 맞추어 액세서리 또한 화려하고 대담해지기 시작하였다. 특히, 마돈나처럼 착용자의 개성에 따라 많은 양의 주얼리를 한꺼번에 착용하기도 하였다그림 19. 전반적인 패션 경향에 나타난 복고적 향수는 주얼리에서도 1920~1930년대의 아르 데코[6] 스타일과 18~19세기의 낭만적인 스타일이 영감의 원천이 되었다. 18~19세기의 디자인에서 영감을 얻은 나비 리본 브로치와 지랜돌/girandole/ 귀걸이, 특히 1980년대 중반에는 뱀과 도마뱀을 모티프로 한 브로치가 유행하였다.

디자이너 라벨과 모티프의 이용

의복에서와 마찬가지로 구두, 가방과 같은 액세서리에 디자이너의 이

19

름과 라벨, 로고를 소유하는 것이 사회적 신분과 개인적 성공의 상징이 되어 디자이너 라벨과 모티프가 이용되기도 하였다. 1980년대 디자이너들은 토털 룩을 완성시켜 주는 액세서리의 중요성을 새로이 인식하면서 모자, 구두와 가방 등으로 디자인 영역을 넓혔으며, 특히 미국에서는 유럽의 유명 디자이너들의 제품에 대한 열망이 높아져 에르메스의 스카프와 켈리 백/Kelly bag/, 샤넬의 길트 체인의 퀼트 백, 구찌의 대나무 손잡이 핸드백은 개인의 성공과 부를 상징하게 되었다. 한편, 전문직의 여성들은 남성들의 서류가방을 변화시킨 듯한 대담하고 큰 검은 가방을 즐겨 들었다그림 20.

20 구찌 로고의 가방, 1980년대

레저 패션의 대중화

1980년대 말에 이르러 스커트의 길이가 더 짧아지고 신발의 굽은 더 낮아지게 되었다. 스타킹은 얇고 투명한 것과 불투명한 것을 신었으며 시퀸, 구슬이나 다른 장식을 붙이기도 하였다.

운동복이 평상복으로 받아들여질 정도로 대중화되면서 트랙 슈즈/track shoes/, 레그 워머/leg warmer/, 러닝 슈즈/running shoes/, 발레 펌프스와 머리띠가 일상복의 패션으로 받아들여지게 되었고, 스니커즈가 스포츠나 레저용으로 착용되었다. 1989년 노마 카말리/Norma Kamali/는 발레 슈즈의 단순성을 이용하여 검정색의 우아하고 평범한 펌프스를 제시하였다그림 21. 여피족 여성들은 허리가 꼭 맞고 패드를 넣은 슈트를 입고 멋진 코트 슈즈를 신었다. 팝 가수인 마돈나는 타이트한 가죽신발이 상징물이었고, 1980년대 후반의 슈퍼스타 마이클 잭슨은 로퍼스를 신었다.

21 펌프스, 노마 카말리, 1989

3 우리나라의 패션 경향

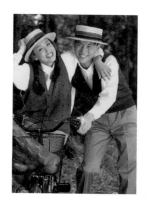

22 캐주얼 중저가 브랜드인 이랜
드, 1980년대

패션 산업의 감성화

1980년대에는 국내의 GNP가 상승되고 여성들의 사회 참여가 많아
지면서 가정의 경제력이 향상되었다. 컬러 TV와 패션 전문 잡지의 보
급이 시작되었고, 국제 문화교류의 확대, 해외여행의 자유화 등이 이
루어지면서 라이프 스타일이 변화되어 개인 나름대로의 개성을 추구
하는 경향이 뚜렷해지고 패션에 대한 의식에도 변화가 일어나게 되었
다. 특히, 1986년 아시안 게임과 1988년 서울 올림픽은 한국이 경제
적·문화적으로 도약하는 계기가 되었고, 국내의 패션 산업도 감성산
업으로의 전환기를 맞이하여 해외 유명 브랜드와 기술제휴를 하거나
직수입하는 등 좀 더 적극적으로 패션에 투자를 시작하게 되었다. 또
한, 1970년대 한국의 경제적 성장시기에 자라난 신세대들이 소비주역
이 되면서 개성적이고 감각적인 문화를 창출하게 되었으며 패션에서
도 다양한 개인의 취향을 중요시하게 되었다. 따라서, 1970년대가 국
내 패션의 태동기였다면 1980년대는 국내 패션이 대중적으로 산업화
되고 감도화되는 중요한 시기이다.

캐주얼 시장의 확대와 스포츠 웨어의 부각

1983년 시행된 교복자율화에 의해 청소년 캐주얼 시장이 확대된 점이
그 중의 하나이다. 이 시기에 성공한 패션 전문 기업 사례로 '이랜드'
를 들 수 있는데, 이랜드는 고가시장과 저가의 재래시장의 틈새를 타
깃으로 하여 높은 품질과 적절한 가격정책을 시행함으로써 국내 패션
의 대중화 시기에 급성장할 수 있었다^{그림 22}. 이어서 '브렌따노', '언더
우드', '헌트'를 차례로 런칭하여 기존의 하이 캐주얼과는 차별화되
는 독자적인 캐주얼 영역을 확보하였다. 후반기에는 이 시장에 논

23

24

23 스노 진 차림의 여성들, 월간 섬
 유, 1987. 9.
24 레저용 캐주얼 웨어 광고 에스
 에스패션의 아스트라 광고, 월
 간 멋, 1987. 4.

노의 '제누디세', 에드윈의 '에드윈' 등이 진출하여 더욱 더 경쟁이 고
조되었다.

또한, 젊은이들을 위한 진 의류 시장이 활성화되었는데 기존의 '뱅
뱅', '화이트 호스' 등의 내셔널 브랜드 이외에도 '죠다쉬', '리바이
스', '서지오 바렌테', '리' 등의 브랜드들이 라이선스 계약으로 도입되
었다. 구매자의 소득이 증가하면서 실용적 의복이었던 진 의류에 패
션성을 강조하는 세련됨을 추구하게 되어 1987년에는 패션 진에 대한
관심이 고조되었다. 진의 패션성을 표현하는 기술도 다양하게 개발
되었으며 그 중 워싱/washing/ 가공에 의한 스노 진/snow jean/이 유행하였
고그림 23, 컬러 진/color jean/도 등장하였다. 또한, 후반기에는 일경에서 '게
스'를 런칭하여 본격적인 패션 진의 시기가 도래하였으며, 이와 함께
티셔츠가 개성을 창출할 수 있는 스타일로 등장하여 캐주얼 웨어의
기본 아이템으로 자리잡았다. 이 외에도 '프로스펙스'나 '나이키'와
같은 운동화 전문 회사들은 교복 대신 착용할 스포츠 캐주얼 웨어를
제시하여 새로운 캐주얼 시장을 형성하게 되었다.

88 올림픽을 앞두고 출시된 '라피도', '엘레세', '리복' 등으로 1980
년대는 스포츠 웨어가 부각된 시대였다. 또한, 개인생활을 추구하는
경향에 따라 여행과 여가에 대한 시간투자가 증대됨으로써 레저 스
포츠에 대한 인식이 확대되었고, 생활을 즐기는 남성들이 증가하면서
기능적인 운동복뿐만 아니라 레저용 캐주얼 웨어도 부각되어 아놀드
파마, 슈페리어 등의 골프 웨어도 중요한 위치를 차지하게 되었다. 에
어로빅과 건강에 대한 관심의 증대로 일상복과 스포츠 웨어의 요소
를 접목시켜 디자인함으로써 운동복의 기능뿐만 아니라 여행이나 놀
러 갈 때 입는 편안한 차림으로 스포츠 웨어가 많이 착용되었다그림 24.

영 마켓 중심의 패션 감도화와 한국적 요소의 가미

소비자의 취향이 개성화·다양화되면서 이에 부응하여 국내 패션업계에서도 고감도의 패션을 제시하기 시작하였다. 1980년대 초반 나산, 신원, 성도 등의 기업이 O.L./Office Lady/을 상대로 제품을 성장시키고 할부판매 시스템을 활용하여 패션을 대중화하였다면, 1980년대 중반 이후는 대현, 대하, 한섬, 데코 등의 기업이 연령을 하향하여 영 마켓/young market/을 중심으로 패션을 감도화하였다. 그 과정에서 1982년부터 시작된 국내의 디자이너 캐릭터 브랜드들은 해외의 디자이너 브랜드를 모방한 감도의 차별화로 성공을 하였다. 1985년부터는 파리 여성 기성복 박람회인 살롱 드 프레타포르테 페미닌/Salon du prêt-á-porter feminin/[7]에 참가하여 국제적 경쟁력을 기르기 시작하였다.

25 한국적인 디자인, 설윤형, 월간 멋, 1987. 4.

1986년에는 세계적인 컬렉션 대열에 참가하는 것을 목표로 한 서울 국제 기성복 박람회 SIFF/Seoul International Fashion Fair/가 열렸다. 또한, 1989년 처음으로 국내 디자이너들이 일본 디자이너들의 쇼에서 자극을 받고 함께 모여 SFA/Seoul Fashion Designers Association/를 결성하여 외국의 컬렉션과 유사한 패션쇼를 시작하였으며 그 후 SFAA/Seoul Fashion Artists Association/로 명칭이 변경되어 지금까지 매년 두 차례 컬렉션을 진행하고 있다.

1980년대는 신인 디자이너의 발굴에도 관심을 가지고 다각도로 지원을 시작한 시기이다. 젊은 디자이너 지망생들의 재능을 키우고 지원하는 데 원동력이 된 '대한민국 섬유 패션 디자인 경진대회'가 1983년부터 시작되어 창의성을 인정받은 대학생들에게 산업체에서 일하거나 국외에서 패션을 수학할 수 있는 기회를 주었다.

1980년대는 자국의 문화에 대한 정체성과 자긍심을 추구하기 시작하여 가장 한국적인 것이 가장 세계적인 것이라는 점을 내세우며 국내 디자이너들의 작품에서도 한국적인 요소들이 중요하게 나타나기 시작한 시기이기도 하다그림 25. 한국성을 나타내는 작업의 초기 단계인

26 겹쳐 입은 루즈한 스커트와 강조된 벨트, 월간 멋, 1985. 8.

이 시기의 디자인은 주로 한복의 선이나 문양·색 등을 응용하는 수준에 머물렀다. 또한, '질경이', '여럿이 함께' 등에서는 전통의 한복을 개선하여 편하고 쉽게 입을 수 있는 생활한복을 제안하였다.

패션의 세분화

여성복에서는 1980년대 중반부터 어깨를 둥글게 살려 입체적으로 강조한 것과 자신의 스타일대로 코디네이트해 입는 개성 있는 스타일이 등장하였다. 후반기에는 몸매의 선을 그대로 살린 보디컨서스 라인이 유행하였고, 헐렁하면서도 여성스러운 내추럴 룩, 자연보호를 테마로 한 에콜로지의 영향도 나타났다. 또한, 의복과 액세서리가 조화를 이루는 토털 룩의 경향도 눈에 띄었으며, 가장 변화가 없었던 남성복, 아동복에도 패션화가 두드러지게 나타나 연령별, 가격별, 라이프 스타일별로 패션이 다양하게 세분화되기 시작하였다. 또한, 캐주얼과 스포츠웨어의 영향은 신사복에도 영향을 주어 스포티한 감각의 캐릭터 캐주얼이 부각되었다. 생활수준과 부모의 패션 감각의 향상에 따른 요구에 부응하여 아동복 시장도 세분화되었고 외국 브랜드들의 도입도 눈에 띄게 증가하였다. 이 시기의 스타인 김완선, 소방차, 박남정 등과 함께 댄스 뮤직 붐이 일었으며, 특히 김완선의 섹시 스타일과 소방차의 승마바지는 이들의 인기와 함께 유행하였다.

여성복

앤드로지너스 룩, 유니섹스 룩의 유행

1980년대 여성복의 주된 경향은 페미닌한 스타일이었다. 초기에는 재패니즘의 영향으로 빅 룩과 레이어드 룩이 유행하였고, 1984년에는 어깨를 강조한 역삼각형 실루엣과 세일러 칼라/sailor collar/의 마린 룩/marine look/이 부각되었으며 천연 소재에 대한 관심과 사용도 증가하였다 그림 26, 27, 28.

보이 조지 등 팝가수의 영향으로 세계적으로 유행하던 앤드로지너스 룩, 유니섹스 룩과 함께 우리나라에서는 이선희, 이상은 등 보이시/boyish/ 여가수의 영향에 의해 유니섹스 룩이 유행하였다.

컬러 TV의 보급이 대중화되면서 외국의 패션이 컬러 화면을 통해 생생하게 전달되고 유행의 전파 속도가 가속화되었으며, 패션에서 색채가 더욱 중요하게 되었다. 또한, 이 시기에는 스포츠 시설, 헬스클럽, 에어로빅 등 건강과 체력 단련에 대한 여성의 관심이 높아지면서 레저 스포츠 의류의 착용이 급격히 늘어났다. 1985년에는 역삼각형 실루엣이 여전히 강조되면서 몸매가 드러나는 보디컨셔스 스타일과 레깅스/leggings/의 변형인 스키 바지가 인기를 누렸다그림 29.

단순하면서 여성적인 페미닌 룩이 주를 이루는 가운데 허리를 강조한 스타일이 많았으며그림 30 이와 함께 다양한 형태의 허리띠가 등장하였다. 몸매를 강조하는 경향이 두드러지면서 부드러운 여성성을 강조할 수 있는 광택 있는 소재들이 주목받게 되었으며 색상은 눈에 띄게 밝고 화려하게 되었다그림 31.

1986년 봄에는 좀 더 몸매가 부드럽게 드러나게 곡선적/curvaceous/이고 고전적/classic/이며, 활동적/casual/이고 편안한/comfortable/ 스타일이 선보였다. 스커트는 무릎 위로 올라오는 타이트한 슬림 라인/slim line/이 주를 이루어 여성미를 과시하였다. 가을에는 중간색이 주로 사용되었으며 전체적으로 클래식한 디자인에 캐주얼한 느낌을 약간 첨가한 것이 특징이었다그림 32, 33, 34.

1887년에는 이전에 유행했던 화려한 스타일에 대한 반동으로 모노톤이 유행하였다. 여성복에서는 피트 앤 플레어/fit & flare/ 라인과 어깨선이 강조된 힙까지 내려오는 재킷, 다양한 길이의 스커트가 유행하였다. 스커트에서도 미니, 샤넬 라인, 미디, 맥시가 혼재하듯이 슬랙스에서도 배기, 스트레이트, 플레어드 팬츠가 함께 나타났다그림 35, 36, 37, 38.

27

28

27 어깨가 강조된 정장, 월간 멋, 1984. 5.
28 마린 룩, 월간 멋, 1984. 5.

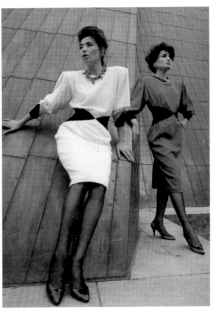

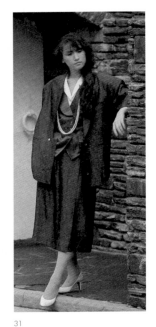

29

30

31

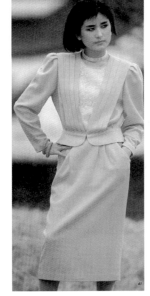

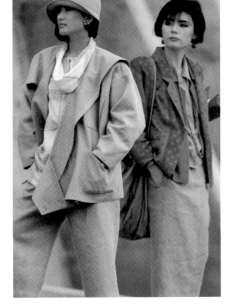

29 빅 스타일 티셔츠와 타이트한
 스키 팬츠, 월간 멋, 1985. 8.
30 허리를 강조한 원색의 페미닌
 원피스, 월간 멋, 1985. 10.
31 광택 소재의 루스한 정장, 월간
 멋, 1985. 9.
32 둥근 어깨의 클래식한 스타일,
 월간 멋, 1986. 3.
33 캐주얼 스타일과 모자, 월간 멋,
 1986. 3.

32

33

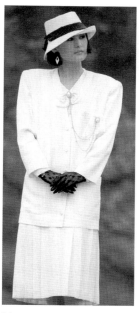

34

35

36

34 클래식한 슈트와 모자, 월간 멋,
　 1986. 3.
35 볼레로 스타일의 재킷, 보디컨
　 셔스 원피스와 캐주얼 차림, 월
　 간 멋, 1987. 1.
36 앤드로지너스룩, 월간 멋, 1987. 3.
37 샤넬풍 슈트, 월간 멋, 1987. 1.
38 피트 앤드 플레어 스타일, 월간
　 멋, 1987. 12.

37

38

39

40

스포츠 웨어의 일상화

1988년에는 보디컨셔스 룩이 주를 이루었으며그림 39, 88 서울 올림픽의
영향으로 스포츠 웨어가 일상복이 되는 경향이 나타난 해였다. 스커
트와 재킷의 길이, 형태가 다양해졌고 소재, 색상의 변화가 시도되었
다. 여유 있게 활동적이며 허리를 강조한 디자인과 세부장식이 없는
단순한 디자인이 대표적이며, 다양한 줄무늬와 화사한 꽃무늬가 인기
를 끌었다. 대표적인 여성복 스타일은 일자 박스형이나 스트레이트 룩
과 허리를 강조한 디자인이었다. 또한, 레이스나 리본이 달린 빅 칼라
나 리본 칼라가 많이 나타났다그림 40.

 1980년대의 마지막 해인 1989년에는 해외여행의 자유화와 함께 여
행에 대한 인식의 변화가 이루어졌으며, 다른 나라의 문화에 대한 동
경으로 이국적인 화려함을 추구하게 되어 에스닉, 인디언 풍 등이 유
행하였다. 오염되지 않은 자연에 대한 동경과 함께 환경문제에 대한
인식의 확대는 국내 패션에서도 에콜로지 경향으로 나타났으며 디자
인과 소재, 색상에 많은 영향을 주었다. 또한, 아메리칸 캐주얼의 유행
으로 과장되지 않은 자연스러운 실루엣의 내추럴 스타일이 부각되어
부드럽고 유연한 여성미를 표현하게 되었다.

 1989년 여성복 시장에서 눈에 띄는 특징은 쌍방울의 '기비', 성도
의 '퍼즐', 동일 레나운의 '미끄마끄' 등과 같이 밝은 색채를 사용한
브랜드들이 등장한 것이다. 이들 브랜드가 추구하는 다채로운 색상의
밝은 감성과 화려함은 비비드한 색채를 부각시켰으며, 유행하던 에스
닉, 내추럴 룩과 함께 차분한 내추럴 색조가 공존하였다. 봄·여름에
는 몸에 달라붙는 실루엣으로 날씬함을 강조하는 복고풍 패션이 지속
되었고 페미닌 모드가 여전히 중요한 트렌드였다. 가을에는 피트 앤
플레어의 몸에 맞는 짧은 재킷에 플레어나 플리츠 스커트를 조화시킨
것이 유행하였다.

남성복

1980년대 국내 남성복 시장의 전반적인 흐름에서도 컬러 TV의 보급과 교복 자율화에 따른 개성화, 다양화 경향이 중요하게 나타났으며 캐주얼화, 레저 스포츠의 부각 등 신감각의 시대가 시작되었다. 남성복 시장이 세분화되고 패션 감각이 돋보이는 새로운 브랜드가 대량 출시되는 등 소재와 색상, 디자인 면에서 유행에 민감하게 반응하는 현상이 나타났다. 이와 같이, 남성들의 패션에 대한 태도도 변화하여 외모와 의복에 대한 관심이 증가하였으며 중반 이후에는 남성복 시장이 더욱더 개성화되고 다양화되었으며 고급화와 감각화를 추구하였다.

브랜드의 세분화와 디자이너 캐릭터 브랜드의 등장

1986년을 기점으로 하여 브랜드의 세분화 시대라고 일컬을 정도로 많은 정장 브랜드들이 생겨났고, 크게는 20·30대를 겨냥한 개성적인 캐주얼 풍의 신사복과 고급 신사복 시장으로 구분되었다. 이 시기의 특징으로는 대기업에 의한 해외 브랜드의 도입이 증가되고 신규 남성복 업체가 다수 진출한 것을 들 수 있다. 쌍방울 '다반'의 '인터메조'를 시작으로 기존의 정장 스타일 외에 풍성하고 넉넉한 실루엣, 다양한 색상의 남성 캐릭터 캐주얼 브랜드가 활성화되었으며, 제일모직의 '세나토레', 반도 패션의 '캐릭터', 캠브리지삼풍의 '엑스게이트', 성도의 '코모도' 등이 이 시장을 부각시켰다. 기존의 신사복이 몇 가지의 기본색 위주로만 생산되어 색채 영역이 매우 제한되어 있던 것에 비해 이 시기에는 올리브 그린, 카키, 브라운, 바이올렛, 다크 네이비 등의 색상이 제시되어 남성복의 외관이 새로워졌다. 한편, 고급 신사복 정장을 지향하는 코오롱 상사의 '니노 체루티', 제일모직의 '랑방', '카디날', 삼성물산의 '입생로랑', 반도패션의 '닥스' 등은 신사복 시장의 고급화를 추구하는 데 주력하였다.

41

42

한편, 남성복의 디자이너 캐릭터 브랜드로는 진태옥의 '프랑스와즈 옴므', 박항치의 '무슈 제이드이스트', 하용수의 '베이직' 등이 출현하였으며 기성복과 맞춤복을 병행하며 진보적이고 세련된 남성복을 제안하였다그림 41.

1980년대 후반부에는 '에스에스 패션', '캠브리지 맴버스' 등에 의해 기성화율이 꾸준히 증가되었으며 수출환경이 악화되면서 수출 중심의 기업들이 내수시장에 참여하게 되어 신사복의 기성복화가 현저하게 이루어졌다. 이로 인해 신사복 시장이 확대되었고 쌍방울 다반, 동일레나운, 서광 등의 신규 브랜드와 빌트모아, 브렌우드 등의 중저가 신사복 브랜드들이 등장함으로써 가격대별 세분화까지 이루어져 경쟁이 더욱 치열한 시기였다그림 42.

아동복

아동복 시장은 1980년대 후반을 중심으로 기성복 브랜드들이 눈에 띄게 증가하면서 이전의 시장에서 우위를 차지하던 남대문 중심의 재래시장이 약화되었다. 국내의 생활수준이 높아지고 출산율이 저하되면서 소수 자녀들을 독특하고 개성 있게 입히고 싶어 하는 부모들의 요구가 부각되어 아동복 시장의 세분화가 이루어지게 되었다. 우선적으로는 연령별 감각에 맞게 유아복과 토들러복, 아동복으로 세분화되어 전문적으로 디자인하기 시작하였다. 유·아동복 브랜드로는 '아가방', '베비라', '압소바', '리오부라보', '엘덴', '뉴골든', '콩쥐바지', '톰키드', '왕자' 등이 있었다. 이 가운데 토들러 브랜드는 1988년부터 본격적으로 태동하기 시작하였고, '드리밍트리', '마모스키즈', '오즈', 'a 꼼사' 등이 대표적인 브랜드였다그림 43.

41 개성 있고 세련된 디자인의 남성복, 프랑스와즈 옴므, 월간 멋, 1987. 4.
42 쌍방울 다반의 '다반 런칭쇼', 월간 섬유, 1989. 9.

액세서리 및 기타

1980년대 중반, 허리를 강조하는 실루엣의 여성복에 다양한 형태의 허리띠가 중요한 액세서리로 사용되었고_{그림 44}, 개성적인 이미지의 표현을 위해 모자도 많이 착용하였다.

1980년대 후반에는 소비자들이 추구하는 개성을 돋보일 수 있게 하는 토털 패션이 부각되었는데, 토털 패션이란 의상과 어울리는 적절한 모자, 벨트, 가방, 신발, 기타 액세서리 등으로 코디네이트하여 이미지를 완성하는 것이다. 이는 고감도화된 소비자의 개성 추구 경향에 의해 가능했으며, 이들은 같은 옷을 입어도 자신의 분위기를 표현할 수 있는 개성적인 코디네이션을 원하게 되어 헤어스타일, 액세서리가 그 어느 때보다도 패션에서 중요하게 부각되었다. 후반기에는 여성적인 표현을 위해서 레이스와 리본이 많이 사용되었다.

메이크업 경향은 1980년대 초기에는 이전보다 진해졌고, 특히 눈 주위를 더 강하게 화장했으며 디스코의 유행과 함께 펄이 들어간 메이크업으로 화려한 느낌을 더했다. 검은색으로 눈썹 라인을 두껍게 그렸으며, 립스틱도 강한 원색의 빨강이나 분홍, 주황 등이 유행하였다_{그림 45}. 그러나 후반에 들어 오존층의 파괴가 주된 사회문제로 부각되면서 메이크업 색채보다는 피부 보호에 더 관심을 갖게 되었다. 에콜로지 경향과 함께 내추럴하고 청초한 메이크업이 부각되었다.

43

44

45

43 독특하고 개성 있는 스타일의 아동복, 월간 멋, 1988. 7.
44 1980년대 중요한 액세서리인 여러 가지 벨트, 월간 멋, 1985. 8.
45 화장품 광고에 나타난 강한 색상의 눈화장, 월간 멋, 1987. 9.

1 포스트 모더니즘(Post-modernism)은 탈 근대라는 의미를 지닌 제2차 세계대전 이후의 문화 예술 경향을 일컫는다. 엄격한 전통 모더니즘의 반발이 대중 취향의 쾌락주의인 팝 디자인으로 전개되기도 하고, 모더니즘을 서구 디자인사의 맥락에서 양식의 문법적인 해석을 시도하는 역사주의적 경향 또는 대중 소비 사회라는 미명 하에 상업주의의 도구가 된 디자인의 사회적 책임을 강조하며 대안적 방법을 모색하는 반디자인 등의 양상으로 다양하게 나타나고 있다.

2 에콜로지(ecology)는 원래 '생태학'이라는 뜻으로, 천연 소재를 주로 사용한 자연 지향적 룩의 총칭이다. 자연스러운 멋을 부각시키기 위해 천연 섬유, 천연 염료로 염색된 소재를 사용하며, 자유로움과 편안함, 활동성이 강조되는데, 이는 인간과 환경, 패션을 조화시킴으로써 순수성을 회복하려는 시도이다.

3 프리미에르 비종(Première vision)은 파리 의류직물 박람회로 1974년 리용의 실크 공업 프로모션을 위하여 텍스타일 메이커 15개 사가 파리에서 전시회를 개최로 시작하여 현재 1,200여 개 이상의 유럽 원단업체들이 참가하여 매년 2회에 걸쳐 새로운 원단과 패션 경향을 소개하고 있다. 부문별 포럼, 오디오 비주얼, 컬러 카드, 트렌드 북 등을 통해 다음 시즌 기획에 필요한 정보를 제공하며, 제안되는 컬러 트렌드는 섬유업계 및 패션 관련 업종에까지 영향을 미치고 있다.

4 엑스포필(Expo-fil)은 유럽의 대표적인 패션 원사전으로 파리에서 개최되는데, 유럽 각국의 메이커 180여 개 사가 출전하여 다음 시즌의 최신 유행 소재나 패션 정보를 소개한다. 텍스타일 개발과 창조의 원점이며 트렌드의 출발점이기도 하다.

5 '여피(yuppie)'는 'young urban professionals'의 약자로서, 25~45세의 젊은 지식인과 사무직 노동자를 가리킨다. 이들의 패션은 의복에서 구두, 액세서리에 이르기까지 최고급 일류 브랜드 상품과 진짜 보석만을 선호하며, 전통적이고 보수적인 비즈니스 슈트를 입는데, 이것이 여피의 대표적인 패션 스타일이다

6 아르 데코(Art Deco)는 프랑스어로 장식 미술을 뜻하며 아르누보에 이어 1920~1930년대 프랑스를 중심으로 전세계에 전파되고 유행된 양식이다. 20세기의 입체파, 미래파 등에 의해 개척된 모더니즘 양식을 기본으로 그것을 장식적으로 활용하였으며, 기하학적인 형태와 반복되는 패턴을 보여 준다. 아르 데코는 모더니즘과 장식 미술의 결합이라 볼 수 있으며 현대적이고 도시적인 감각을 잘 드러낸다.

7 프레타포르테(Prêt-à-porter)는 'ready to wear'를 뜻하는 프랑스어로 고급 기성복 박람회를 말한다. 제2차 세계대전 이후 경제적인 여유로 인해 고급 맞춤복인 오트 쿠튀르 수준의 기성복을 원하는 수요층이 증가하면서 생겨난 것으로 기존의 기성복과 차별화하기 위해 사용한 명칭이다.

*1980*년대 연표

연 도	주요 뉴스	패션 동향
1980	레이건, 미국 대통령에 당선	과장된 스타일
	광주민주화운동 컬러 TV 방영 시작	과장되지 않은 어깨, 허리 강조
1981	세계적인 경제 침체 영국의 찰스 왕세자, 다이애나와 결혼	클래식 룩
	전두환 대통령 취임, 제5공화국 출범 수출 200억 달러 돌파	네오로맨티시즘(neo romanticism) 개성을 중시하면서 다양한 스타일이 공존
1982	이스라엘의 레바논 침공 산성비의 위험 인식	포스트모던(postmodern)한 패션의 등장
	프로 야구 출범 야간 통행 금지 해제	여유 있는 실루엣, 빅 룩
1983	마가렛 대처, 영국 수상으로 재선 여피족의 출현	우아하고 낭만적인 스타일
	중고생 교복 자율화 제1회 대한민국 패션 디자인 경진대회	기능적이고 개성적인 캐주얼 여성스러운 실루엣
1984	레이건 미국 대통령 재선	앤드로지너스 룩(androgynous look)
	대학에서 경찰이 철수하고 대학 자율화 시작 패션 전문 잡지 『월간 멋』의 창간	헐렁한 직선적인 디자인의 재패니즈 룩(Japanese look) 역삼각형 실루엣(Y Line)
1985	고르바초프, 소련 공산당 서기장에 당선	앤드로지너스 룩
	한·미 정상회담 남북한 고향 방문단 교환	보디컨셔스(body-conscious) 스타일 인조 모피의 유행 여성적이고 장식적인 네오클래식 룩(neo-classic look)
1986	우주 왕복선 '챌린저' 호 폭발 체르노빌 원전사고	페미닌 스타일
	제10회 아시안게임 서울에서 개최	앤드로지너스 룩 허리를 강조한 스타일
1987	소련의 글라스노스트 정책 여피 문화의 최고조 AIDS의 확산	내추럴 룩
	1987년 국내 민주화 운동 노태우 대통령 당선 댄스뮤직 유행	피트 앤드 플레어 유행 중저가 브랜드·스포츠 브랜드 붐, 패션 진, 티셔츠 유행
1988	냉전 종식의 움직임 부시 미국 대통령 당선	활동적이며 편안한 이지 스타일(easy style)
	제24회 올림픽 서울에서 개막 제6 공화국 출범	보디컨셔스 스타일 88 올림픽으로 스포츠 의류의 활성화와 일상복화 대담하고 장식적인 빅 칼라(big collar)
1989	동유럽의 민주화 진행 베를린 장벽 붕괴	에콜로지 룩(ecology look), 에스닉 룩(ethhnic look)
	전교조 결성	오리엔탈(oriental) 룩, 내추럴 실루엣 유행 신사복, 아동복 시장 세분화로 부각

1990년대 패션

1990년대는 20세기의 마지막 10년간으로, 회고와 전망으로 전 세계가 술렁거렸다. 냉전 종식 이후 시장 경제 논리에 의해 세계는 재편되었고, 인터넷의 급속한 확산으로 지구상의 물리적 거리는 의미를 잃어갔으며, 환경의 중요성이 날로 부각되었다. 우리나라도 세계적 화해 분위기에 힘입어 남북한이 동시에 유엔에 가입하는 등 정치적 쾌거를 이루었으나, 잇따른 대형 붕괴 사고, IMF 구제금융 위기 등은 사회를 불안하게 만들었다.

세계화가 화두였던 1990년대의 패션은 전 세계인이 동시에 즐길 수 있는 일상적인 것이었다. 실질적 구매 행위를 보이는 소비자들을 끌어들이기 위한 다양한 판매 방식이 시도되었고, 거리 패션의 영향력이 커졌으며, 세계적으로 미니멀리즘, 복고풍, 민속풍 패션, 시스루룩이 꾸준히 인기를 모았다. 새로운 남성복 디자인이 특히 많았으며, 스포츠 웨어의 영향이 커졌다. 국내에서는 패션 디자이너들이 해외로 진출했으며, 해외 유명 브랜드가 수입되었다. IMF의 영향으로 의류 경기가 위축되었으나, 1990년대 후반 동대문 패션 타운의 활성화로 회생의 길이 보였다. 미니멀리즘 패션, 공주 패션이 크게 유행하였으며, 이지 캐주얼 시장이 확대되었다.

1 사회·문화적 배경

1990년대는 지난 세기에 대한 회고와 새로운 세기에 대한 전망, 그리고 새 천년을 맞게 된다는 설렘과 두려움으로 전 세계가 술렁거렸다. 정치·경제·사회·문화적으로 20세기를 정리하는 움직임과 새로운 세기에 일어날 변화에 대한 예고가 있었다.

국 외

진정한 20세기는 제1차 세계대전이 발발한 1914년 시작되어 소련이 해체된 1991년에 끝났다고 할 정도로, 전쟁과 이데올로기의 대립으로 점철된 20세기는 20세기말 소련의 해체로 미국-소련의 양자 대립 구도가 무너짐으로써 새로운 전기를 맞게 되었다. 1991년 벽두를 장식한 걸프 전쟁은 한 달여 만에 미군 및 다국적군의 승리로 끝나, 미국이 전 세계의 맹주로 존재하며 새로운 세기에도 세계의 패자로 군림할 것임을 확실히 예고하였다그림 1. 독일의 통일과 소련의 해체로 냉전이 종식되자 동구권 국가들은 소련으로부터 정치적 독립을 주장하기 시작하였고, 아프리카에서는 민족 분규가 그치지 않았으며, 미국의 L.A.에서는 흑인폭동이 일어났다. 이런 세기말적 어두움 가운데에도 만델라는 남아프리카 공화국의 300년에 걸친 인종차별을 종식하였고, 이스라엘과 PLO가 평화협정을 조인했으며, 북아일랜드에서는 오랜 신·구교도 유혈 분쟁이 중단되었고, 교황 바오로 2세의 중동 성지 순례 참배가 있었다. 또한, NASA에서는 탐사선 패스파인더를 발사해 화성 탐사에 나섰으며, 유전자 조작으로 복제양 돌리를 탄생시켰고, 2000년에는 인간 게놈 지도의 초안이 밝혀졌다.

　1986년에 시작된 우루과이 라운드 협상은 1995년 세계무역기구/WTO/의 공식 출범으로 이어졌다. 그러나 1999년 미국의 시애틀에서 열렸

던 WTO 각료회의 개막일 회의장 밖에는 미국을 중심으로 하는 자유무역협상을 반대하는 반 WTO 단체와 비정부기구/NGO/들의 격렬한 시위가 있었다. 세계 경제가 미국 일변도로 재편되는 듯이 보이는 동안, 1993년 유럽 공동체/Europe Community/ 회원국들은 경제통합의 완성뿐 아니라 공동의 외교·국방 정책을 목표로 하는 조약을 조인하였으며, 1999년 1월 유럽 단일통화 유로/Euro/가 등장하여 '하나된 유럽'은 세계사의 주역으로 화려하게 재등장했다. 한편, 1997년 홍콩의 중국 반환과 중국의 경제적 급성장으로 중국을 비롯한 아시아 경제가 다시 한 번 주목을 받게 되었다.

1990년대의 글로벌리즘/globalism/은 모든 사람들의 생활 변화에 기반을 둔 것이었다. 즉, 전자 통신과 교통 수단의 발달, 그리고 인터넷의 급속한 확산으로 문자 그대로 '세계는 하나의 지구'임을 실감하게 되었으며, 1996년의 유럽 광우병 파동의 시작으로 2000년대까지 영향을 주고 있는 일련의 전 세계적 현상들은 이제 지구상에서 일어나는 각종 현상들에서 물리적 거리가 지니는 의미가 점차 약해져 감을 단적으로 보여 주었다.

1 걸프전의 발발, 1991

한편, 엘리뇨와 라니냐 등 기상이변이 일상적 현상이 되자, 1992년 브라질의 리우데자네이루에서는 지구 환경 보전을 위한 리우 환경 회의를 개최하기에 이른다. 환경의 중요성이 대두되면서 무공해 상품임을 보증하는 에콜로지 마크가 등장하는가 하면, 녹색연합 등의 환경 보호단체들의 움직임이 크게 가시화되었고, 의식주의 모든 부분에서 환경친화적인 상품이 많이 선보였다.

국 내

우리나라의 1990년대는 정치적으로는 일제 해방 이후 계속되어 오던 한반도 주변의 대립 상황이 세계적 냉전 체제 종식에 힘입어 남북한의 정치적 화해 무드와 한·중 수교로 변화한 반면, 국민들의 일상생활은 대형 사건·사고로 점철됐다.

1988년 올림픽의 성공적 개최, 특히 구소련, 동구권과 중국 등 사회주의 국가들이 모두 올림픽에 참가함으로써 대외적으로 화해 분위기가 조성되었다. 우리나라는 이어 소련, 중국과 차례로 외교관계를 맺었다. 이러한 화해 분위기로 1991년 남북한이 동시에 유엔에 가입하게 되었고, 2000년에는 남북한 정상회담이 이루어지게 되었다.

1993년 정부는 수년간 끌어오던 우루과이 라운드 협상을 타결지었다. 보호무역주의의 철폐를 골자로 하는 이 협상으로, 우리나라는 상품, 금융, 건설, 유통, 서비스 등 모든 분야에서 외국에 문호를 열어 놓게 되었고,[1] 백화점은 밀려드는 외국 유명 제품들에 '명품' 자리를 내주어야 할 정도가 되었다. 한편, 정부는 시장 개방 정책을 더욱 강화하기 위해 1996년 경제협력개발기구/OECD/에 가입함으로써 세계화·국제화 시대의 발판을 마련하였다. 정부의 개방화 정책과 해외 여행의 자유화 정책 이후 한국 사회는 고급 소비가 커지고 사치성 수입재화에 대한 소비지출이 증가하여[2] 좋은 상품이면 국적과 관계없다는 신

소비행태를 나타냈다. 그러나 이러한 경제정책과 사치성 소비는 결국 1997년 말, 외환위기를 초래하였다. IMF 체제에 놓이게 된 우리나라는 패션 산업을 비롯한 소비재 산업의 위축으로 도산하는 업체들이 속출하였고, 소비심리 역시 위축되어 '아나바다/아껴 쓰고 나눠 쓰고 바꿔 쓰고 다시 쓰자' 운동이 확산되었다. 'IMF 체제 극복을 위한 금 모으기' 운동이 확산되면서 집집마다 금을 들고 나와 여러 가지 물품과 맞바꾸거나 현금으로 받아가고, 헌납하기도 하였다. 이렇게 모인 금은 IMF로 인해 어렵게 된 이들을 위해 쓰여졌고, 또 수출되어 외화를 거두었으며 나머지는 한국은행이 매입, 외환보유고를 높이는 효과를 낸 것으로 나타났다.[3]

국내 정치 상황은 1993년 5·16 이래 처음으로 민간 정부가 들어선 이후 청문회와 신군부 사법처리, 전직 대통령 및 신군부 요인들의 구속, 대기업 총수들의 기소 등이 이어졌다. 뿐만 아니라 1990년대 들어 성수대교와 삼풍백화점이 붕괴되는 등 대형사고가 잇달아 발생하여 사회를 불안하게 만들었다그림 2. 1995년에는 지방자치단체장 선거를

2 성수대교 붕괴, 1994

실시함으로써 지방자치제가 시행되었고, 각 지방자치단체별로 각종 비엔날레나 문화 행사가 경쟁적으로 치러졌다.

1990년 안면도 주민들의 핵폐기물 처리장 건설 반대 시위, 1991년 낙동강 페놀 오염 사건으로 국민들은 환경의 중요성을 실감하게 되었으며, 환경오염시설이 자신들의 주거지역 내에 건설되지 못하도록 하는 주민들의 저지운동이 많았다. 이러한 맥락에서 섬유산업은 국내외에서 환경오염물질을 방출하는 산업의 하나로 인식되면서 근본적인 변화가 요구되었다.

1999년 검찰은 '옷 로비 의혹 사건'과 관련 본격 수사에 착수했다. 이 사건은 검찰 총장의 부인이 재벌 총수의 부인에게서 뇌물 성격의 밍크 코트를 받았다는 소문으로 시작되었는데, 당시의 그 밍크 코트는 고급의류점의 제품으로 가격이 3,000만원에 이르렀다는 소문이 있어 사회적으로 큰 물의를 일으켰다.

한편, 개인용 호출기와 휴대 전화기의 일상화, 컴퓨터의 보급과 인터넷의 확산 등은 젊은이 중심 문화의 사회 내 파급력을 더욱 증대시켰는데, 젊은층 문화에서 1990년대 후반부터 새로운 인터넷 신조어를 만글거나, 기존의 단어를 새로운 뜻으로 쓰기 시작하여 사회 문화적으로 다양하게 통용되었다.

1990년대는 정치·경제적으로 변화가 많았던 시기였으며, 문화적으로는 다양성과 세계화가 강조된 시기였다고 할 수 있다. 어딘지 미숙하면서도 당돌한 젊은이 주도의 문화가 각광을 받으며 큰 영향력을 행사하였다.

2 세계의 패션 경향

패션의 세계화

'패션의 최신 유행어는 미니냐, 맥시냐, 스트레치냐가 아니라 세계화'라는 뉴욕 타임즈/New York Times/의 보도[4]에서 말해 주듯이, 1990년대 패션의 주요 키워드는 스타일보다는 세계화였다. 1990년대 들어 전 세계인의 생활 변화에 기반하여 패션에 있어서의 새로운 글로벌리즘이 대두되었다. 즉 케이블 텔레비전, 위성방송, 인터넷, 패션 잡지 등을 통하여 최신의 세계 패션 정보가 전 세계에 동시 전달되면서 패션에 대한 관심이 전반적으로 증가하였다. 또, 최신 패션 정보를 일반인들이 쉽게 얻을 수 있게 되어 패션은 국가나 문화의 장벽을 쉽게 뛰어넘어, 세계인이 공유하는 일상의 한 부분이 되었다. 한편, 세계 각지의 디자이너들이 파리 컬렉션에 대거 진출하여, 1995년 10월에 열린 S/S 파리 프레타포르테 패션쇼는 사상 처음 외국인 디자이너의 쇼가 프랑스인의 쇼보다 수적으로 많았다.[5] 이제 종래와 같은 '파리'의 영향력은 약해지는 대신, 이탈리아와 영국 디자이너들의 활약이 두드러졌다. 한편, 1990년대 중반 이후 패션 거대 기업이 등장하였는데, 특히 베르나르 아르노/Bernard Arnault/의 LVMH 기업은 구찌/Gucci/, 지방시/Givenchy/, 루이 뷔통/Louis Vuitton/, 셀린느/Celine/, 로에베/Loewe/ 등의 세계적인 패션 브랜드를 사 들임으로써 패션 거대 기업으로 성장하였다. 패션 거대 기업에 소속된 패션 하우스나 패션 디자이너는 국제적인 마케팅을 좀 더 활발히 행하게 되었고, 그 제품의 소비 또한 국제적으로 이루어지게 되었다. 그리하여 1990년대에는 세계 대도시 어디를 가도 비슷한 형식으로 디스플레이된 디자이너들의 쇼윈도와 상품을 볼 수 있게 되었다.

환경친화적 상품의 각광

환경문제의 대두로 1990년대 들어 패션업계와 화장품업계는 자사가 '환경친화적임'을 강조하게 되었고, 환경친화적이고 재활용이 가능한 상품만을 취급하는 상점들이 생기기 시작하였다. 특히, '보디숍/Body shop/', '아베다/Aveda/' 그림 3와 같은 화장품 브랜드는 자연적·전통적 재료를 사용하고, 환경친화적임을 강조한 상품으로 인기를 끌었다. 더불어 동물보호론자들의 입김이 거세지고 거리에서 모피 코트를 입기가 거북해지면서 영국, 미국에서의 모피 수요가 줄어들고, 대신 인조 모피가 유행하였다.

3 자연주의 화장품 브랜드 아베다
 의 카탈로그, 1998

패션 상품의 새로운 판매 전략과 인터넷의 영향

1990년대의 소비자들은 좀 더 실용적인 구매 행태를 보이기 시작했다. 따라서, 패션업체들은 계절이 지난 상품을 아주 싼 가격에 판매하는 소위 '떨이 세일/clearance sale/'보다 거의 일년 내내 신상품을 할인 판매하는 전략을 쓰기 시작하였다.[6] 디자이너 브랜드들도 기존의 브랜드에 비해 소비자의 연령층을 낮추고 가격을 반 정도로 인하한 상품들을 제2의 브랜드로 전개하면서 변화하는 소비자를 끌어들이고자 노력하였다. 또한, 소위 플러스 사이즈/plus size/[7]인 소비자들과 중년이 되어 가는 미국의 베이비 부머/baby boomers/[8] 등 기존의 시장에서 중시하지 않던 소비자군에게도 관심을 가지게 되었다.

1990년대 말 인터넷 사용자 수의 폭발적 증가는 패션 소비자 입장에서는 인터넷을 통해 원하는 정보나 상품 거의 모두를 얻을 수 있다는 것을 뜻하고 패션 기업의 입장에서는 패션 사업에서도 인터넷을 통한 새로운 접근 방법이 필요하다는 것을 의미하였다. 특히, 1990년대 들어 우편주문, 텔레비전·인터넷을 통한 의류 판매시장이 엄청나게 커졌으며그림 4, 1998년 프랑스의 패션 디자이너 장 폴 골티에/Jean Paul Gaultier/는 인터넷에서 액세서리를 파는 첫 번째 디자이너가 되었다.[9] 인

터넷 사용의 확산으로 정보의 흐름이 패션 산업에도 큰 영향을 끼치게 되었다. 디자이너 패션의 저렴한 모방품이 거리 패션으로 신속하게 생산되었고, 결과적으로 전체 패션은 점점 동일해져 갔다. 인터넷, 의사소통 혁명, 정보기술(IT)의 발전에 힘입어 다음 세기의 패션 사업에는 큰 변화가 나타날 것이다. 세계는 점차 좁아지고, 업자들 간의 정보 교환은 더욱 효과적으로 이루어질 것이며, 결과적으로 패션 산업체의 기술 비용은 증가하는 셈이 될 것이다.[10]

젊음의 찬양, 새로운 여성

다이어트와 운동을 통해 건강을 유지하고 조절하는 것이 사람들의 의무가 되다시피 하였다. 비타민 첨가 우유, 얼굴의 처진 살을 탱탱하게 만들어 주는 크림 등 영원한 젊음을 얻기 위한 식품과 화장품, 약품 등이 속속 등장하였다. 변화되어 가는 신체를 젊게 보이도록 하기 위해 '올려 주고 눌러 주는' 속옷이 나와 애용되었고, 얼굴뿐 아니라 젊고 완벽한 몸매를 가지기 위한 성형수술도 성행하였다.

한편, 영원한 젊음의 추구는 특히 여성에 대한 생각에 많은 변화를

4 인터넷 쇼핑 화면(야후)
5 멀티 미디어 게임 툼 레이더의 여주인공 라라 크로프트

4

5

6 영국의 다이애나비

가져와 보다 강인한 여성상을 선호하게 되었다. 소녀로만 구성된 영국의 밴드 스파이스 걸즈/Spice Girls/나 1996년 출시된 멀티 미디어 게임 툼 레이더/Tomb Raider/의 여주인공 라라 크로프트/Lara Croft/ 그림 5가 표현하는 여성적이면서도 거침이 없는 여전사 모습의 선풍적 인기는 1990년대 여성상의 변화를 단적으로 보여 준다. 종래 남성에게만 적용되던 배드 보이/bad boy/의 이미지를 지닌 배드 걸/bad girl/의 '걸 파워/girl power/'가 사회적으로 인정되었으며, 이러한 분위기에서 남성들이 입는 것과 같은 가죽의 라이더 재킷/rider jacket/과 닥터 마틴/Dr. Martin/ 부츠를 신은 '남성과 같은' 여성들을 거리에서 많이 볼 수 있었다. 1980년대의 '모든 것을 가진 여성상의 추구'의 모습에 지친 1990년대의 여성들은 직업은 가지되, 직업보다는 삶을 즐기는 것에 더 많은 관심을 두었고, 보다 현실적이고 실용적인 여성상을 구현하고자 하였다.

그 밖에 사회 전반에서 동성애자들의 활동이 보다 가시화되어 패션에 영향을 주기도 하였으며, 패션 디자이너 페리 엘리스/Perry Ellis/, 패트릭 켈리/Patric Kelly/ 등의 사후, 에이즈/AIDS/와 유방암 환자들을 위한 자선 행사가 있었다. 또, 지아니 베르사체/Gianni Versace/의 피살과 영국의 다이애나비그림 6의 교통사고로 인한 사망 등은 패션계의 상실 가운데 하나로 전 패션계에서 애도하는 행사가 잇따랐다.

여성복

1990년대 스타일은 자연주의, 민속풍, 복고풍이 패션 테마의 주류를 이루고 있었고, 거리 패션의 영향력 또한 컸다. 이전에는 함께 사용하지 않던 소재나 색상의 대비, T.P.O.가 다르다고 여겨져서 함께 입지 않던 아이템을 함께 입는 것 등 새로운 시도들이 연이어 나타났다.

거리 패션의 영향력

페리 엘리스사의 디자이너 마크 제이콥스/Marc Jacobs/는 1993년 음악, 거리, 젊은이 문화에 영향을 받은 컬렉션을 발표하였는데 이것이 바로 '그런지/grunge/'의 탄생이다그림 7. 이것은 '흐트러져 보이게' 옷을 입는 것으로 이후 안나 수이/Anna Sui/, 크리스티앙 라크루아/Christian Lacroix/, 칼 라거펠트/Karl Largerfeld/의 샤넬/Chanel/ 컬렉션에서도 선보이게 되어, 결국 거리에서 태어나 하이 패션으로 옮겨 간 셈이 되었다. 그러나 그런지 패션은 비평가들이나 일반인들로부터 환영을 받지 못하고 곧 사라졌다.[11] 이 밖에도 거리의 젊은이들로부터 시작되어 남녀를 불문하고 1990년대 젊은 층을 위한 패션에 막대한 영향을 미친 힙합/hip-hop/ 패션이 있다. 이것은 밑위가 무릎까지 올 정도로 긴 배기 팬츠/baggy pants/를 안에 입은 박서 쇼츠/boxer shorts/의 유명 브랜드 로고가 새겨진 허리 고무 밴드가 보이도록 내려 입고, '거리를 청소한다'고 할 정도로 바짓단을 길게 끌고 다녔던 것으로, 역시 헐렁한 상의를 입고 매우 큰 사이즈의 둔탁한 신발을 신었다그림 8.

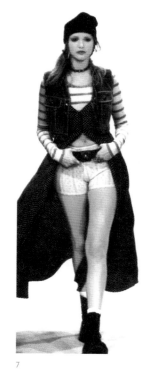

7

8

7 그런지 룩, 마크 제이콥스, 1993 S/S
8 힙합 패션, 1999

미니멀리즘 패션의 대유행

1990년대 들어 그런지 패션 이후 유행한 것은 미니멀리즘/minimalism/ 패션으로, 이것이야말로 1990년대를 특징짓는 패션이다. 의복에서의 미니멀리즘 디자인이란 의복의 장식적인 요소를 최소한으로 줄였던 것으로, 이로써 직물이 디자인에서 부각되었고 의복의 몸에 맞는 정도가 더 중요해졌다. 1990년대 들어, 사람들은 자신의 옷장에 너무 많은 디자인의 옷이 넘쳐 난다고 생각하였으며, 기본적인 스타일을 원하게 되었다. 따라서, 무채색을 주로 사용한 직선적인 실루엣의 재킷과 바지, 치마, 기본적인 이너웨어/inner wear/로서 터틀넥/turtlenecks/이 상점들을 점령하였다. 미니멀리즘 패션의 대표적인 디자이너로는 조르지오 아르마니/Giorgio Armani/ 그림 9, 캘빈 클라인/Calvin Klein/, 질 샌더/Jil Sander/, 헬무트 랭/Helmut Lang/, 프라다/Prada/그림 10 등을 들 수 있다.

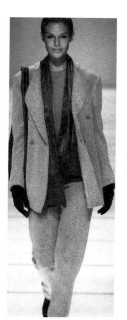
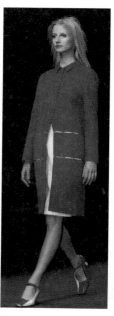

9 재킷과 팬츠의 기본적인 스타일(미니멀리즘 패션), 조르지오 아르마니, Moda Book, 1994, 1995 F/W

10 단순한 디자인의 코트(미니멀리즘 패션), 프라다, 1999 S/S

11 복고풍의 유행, 존 갈리아노, Modain, 1995 S/S

9

10

11

명품 라벨의 노출과 대중화

1990년대의 미니멀리즘 패션의 유행으로 인하여 패션 상품의 형태가 매우 단순해짐에 따라, 사람들은 명품을 '안감의 차이에서만' 알아볼 수 있게 되었고, 디자이너들은 그들의 라벨/luxury label/을 마케팅이나 디자인에 보다 적극적으로 사용하기 시작하였다. 루이 뷔통, 샤넬, 구찌, 에르메스/Hermes/, 크리스티앙 디오르/Christian Dior/ 등의 로고/logo/, 지아니 베르사체의 메두사, 랠프 로렌/Ralph Lauren/의 폴로 상징을 제품 차별화를 위하여 사용하였다. 세계 유명 디자이너 브랜드의 국제적 마케팅과 그들 제품, 즉 고급스러운 명품에서 라벨이 눈에 띄게 디자인되는 예가 많아지면서 명품이 대중화되어, 일반 여성들도 의류, 핸드백, 안경, 신발, 기타 액세서리 가운데에서 자신의 경제력에 알맞은 것을 구매하는 경우가 많아졌다.

복고풍의 유행, 늘어나는 중고품 상점

20세기를 회고하는 다양한 복고풍의 지속적인 유행으로 재클린 케네디/Jacquelin Kennedy/, 오드리 헵번/Audrey Hepburn/ 룩이 인기를 끌었고, 비틀즈/Beatles/ 룩, 글램/glam/ 룩과 히피 스타일이 다시 등장하였다그림 11, 그림 12. 복고풍이 유행하다 보니 사람들은 헌 옷을 파는 상점에서 복고 '풍'이 아닌 중고품/빈티지, vintage/을 찾아 새 옷과 함께 입었으며, 이에 따라 벼룩시장과 중고품 상점/빈티지 숍, vintage shop/이 활기를 띠게 되었다.

좀 더 다양한, 입을 수 있는 민속풍

21세기가 가까워지면서 패션 브랜드의 세계화와 아시아 시장의 성장을 반영하듯 민속풍의 디자인을 하는 디자이너가 많아졌다. 장 폴 골티에그림 13, 디오르 컬렉션에서의 존 갈리아노/John Galliano/가 민속풍을 많이 선보였으며, 마이클 코어스/Michael Kors/, 마크 제이콥스 등은 히피 스타일과 민속풍의 접목을 시도하여 캐시미어와 새롭게 개발된 코팅

된 인조 직물로 판초/poncho/를 디자인함으로써 민속풍을 쉽게 받아들일 수 있는 상업적 스타일로 만들어 내었다. 민속풍의 영감의 원천은 아프리카의 소수부족에서 아시아, 남아메리카에 이르기까지 다양하였다.

시스루 룩

1960년대에 상체 부분에 끈만 있는 톱리스/topless/ 수영복으로 인체가 노출되었다면, 1990년대는 속이 비치는 직물로 인체가 노출되었다. 속이 비치는 직물이 많이 사용되어 인체와 의복의 경계가 모호할 정도였다. 사실 속이 비치는 직물은 섬유와 직물 생산기술의 발달로 가능해진 것이라고 할 수 있는데, 비치는 직물을 사용하여 속이 들여다보이게 하는, 이른바 시스루 룩/see-through look/은 1990년대 대중적으로 크게 성공한 유행 가운데 하나이다. 대표적 아이템인 슬립 드레스/slip dress/는 꾸준히 사랑받는 유행 아이템이 되었다.그림 14.

12 복고풍의 유행, 구찌, Fashion News, 1996 S/S
13 민속풍, 장 폴 골티에, Fashion News, 1997 S/S
14 시스루 룩의 슬립 드레스, 캘빈 클라인, 1998 S/S

12 13 14

대표 디자이너

1990년대의 대표적인 디자이너로는 남성적인 재단과 미래적인 여성 슈트, 기능적 의복으로 유명하였던 헬무트 랭, 아마도 1990년대 언론매체에 가장 많이 오르내린 디자이너 중의 한 명으로 비요네/Vionnet/의 바이어스 컷/bias cut/의 응용과 독특한 쇼 연출로 유명한 존 갈리아노, 지적인 순수함과 우아함으로 미래적인 미니멀리즘을 만들었다는 평을 듣는 프라다/Prada/를 들 수 있을 것이다그림 15. 특히, 프라다는 1990년대에 전세계적으로 가장 많이 모방된 디자이너라고 할 수 있다. 벨기에 디자이너인 드리스 반 노튼/Dries Van Noten/, 앤 드멜미스터/Ann Demeulemeester/ 등이 독특한 스타일로 주목을 받기 시작하였고, 1990년대 말에는 마르탱 마르지엘라/Martin Margiela/, 베로니크 브랑키노/Veronique Branquinho/ 등의 신진 디자이너들이 부상하였다. 미국 디자이너인 마크 제이콥스/Marc Jacobs/, 마이클 코어스/Michael Kors/, 영국 디자이너인 존 갈리아노, 알렉산더 맥퀸/Alexander McQueen/ 등이 오랜 역사의 프랑스 디자이너 하우스를 맡아 디자인하는 경우가 많아졌다. 이 밖에도 요지 야마모토/Yohji Yamamoto/, 콤므 데 가르송/Comme des Garçons/그림 16, 마틴 싯봉/Martine Sitbon/, 비비안 웨

15 대중적 패션, 프라다, Fashion News, 1996 S/S

16 아방가르드 디자인, Comme des Garçons, Book Moda, 1994 F/W

17 아방가르드 디자인, 비비안 웨스트우드, Book Moda, 1994 F/W

15 16 17

스트우드/Vivienne Westwood/그림 17, 질 샌더/Jil Sander/, 돌체 앤 가바나/Dolce & Gabbana/ 등이 활약하였다. 1990년대를 다양한 스타일이 공존했던 시대라고 할 수 있는 것처럼 다양한 스타일의 의복을 디자인하는 다양한 패션 디자이너가 다양한 소비자의 지지를 얻으며 공존하였다.

남성복

부드러운 남성 정장

1980년대 이후 꾸준히 제안되었던 넓은 어깨와 각진 라 펠, 헐렁한 바지의 Y 실루엣의 남성복은 1990년대 들어 점차 인기를 잃어갔다. 대신, 1970년대부터 시작된 조르지오 아르마니의 남성 신체를 편안하게 살려 주는 부드러운 실루엣그림 18과 캘빈 클라인의 미니멀리즘적인, 남성의 신체 형태를 과장하지 않고 몸에 꼭 맞는 정장이 함께 유행하였다그림 19. 남성복에 있어서 신체 형태가 과장되지 않은 정장이 유행함

18 부드러운 남성 정장, 조르지오 아르마니, Collezioni, 1996 S/S
19 미니멀리즘 패션, 캘빈 클라인 카탈로그, 1996
20 남성복의 화려한 스카프, 구찌, Collezioni, 1996 S/S
21 남자 코르셋, 1996

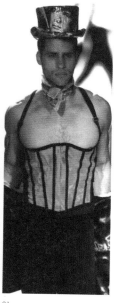

으로써, 스포츠로 다져진 건강한 신체가 더 중요하게 여겨졌다.

화려한 남성 패션

1990년대 초반부터 새로운 것을 추구하는 남성들은 턱시도에 화려한 색채의 조끼를 입기도 하였고, 화려한 색채의 슈트를 시도하기도 하였다. 1996년 S/S 시즌, 구찌는 블랙 앤 화이트/black & white/의 남성 정장에 칼라가 없는 상의와 화려한 색의 스카프를 매치시켰다그림 20. 1996년 이후 장 폴 골티에는 남성들을 위해 치마 바지를 디자인하기도 하고, 코르셋을 제안하기도 하는 등그림 21 '남성다움'에 대하여 색다르게 해석, 보여 줌으로써 영국에서 높은 판매율을 기록했으며,[12] 1999년에는 남성용 치마가 인기를 끌기도 하였다. 성적으로 모호한 상태를 말하는 앤드로지니/androgyny/가 1990년대 남성 패션의 주요 특징 중 하나였다.

아동복

1990년대 아동복에서는 힙합 패션의 영향을 받은 의복 아이템이 많이 나타났다. 실제 신체 사이즈보다 크게 입는 외투나 바지 옆쪽에

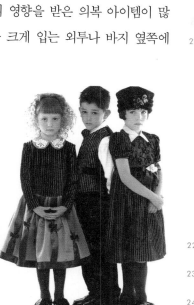

22

23

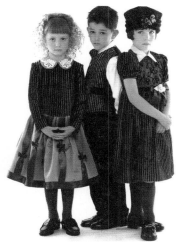

24

22 카고 팬츠, Bambini, 1998, 1999 F/W
23 아동 신발, Bambini, 1998, 1999 F/W
24 아동 예복, Bambini, 1998, 1999 F/W

25

큰 주머니가 달린 카고 팬츠/cargo pants/ 그림 22, 털모자, 바지 위로 빼 내
입은 셔츠, 길이가 짧고 통이 넓은 바지, 밑창이 두꺼운 발목 길이의
부츠를 많이 착용하였다그림 23. 그 밖에도 리본과 레이스를 이용하거
나 바이어스 커팅을 이용하는 예식용의 '전통적' 아동복 디자인도 있
었다그림 24. 또한, 유명 디자이너들이 영유아복, 청소년복 브랜드를
활성화하는 경우가 많아져서, 아동 패션에서 디자이너 브랜드 네
임/designer brand name/의 중요성이 더 부각되었다.

액세서리 및 기타

모자, 가방

1990년대 주요 모자 디자이너로는 필립 트래시/Philip Treacy/를 들 수 있는
데, 그는 1990년 샤넬의 라거펠트와의 공동작업을 시작으로 주요 쿠
튀르 하우스와 함께 작업하고 있으며, 1990년대 후반 이후 조형적인
모자 디자인으로 그만의 컬렉션을 열고 있다그림 25.

 또한, 야구모자가 일상적으로 착용되었는데, 특히 힙합 패션의 영향

25 조형적 디자인의 모자, 필립 트
 래시, 1999 F/W
26 샤넬의 2005 핸드백, 1999

26

으로 상표 태그/tag/를 떼지 않은 채 모자를 앞뒤 거꾸로 쓰는 것이 유행하기도 하였다.

1990년대 말에는 캐시미어/cashmere/의 최상급이라고 하는 파시미나/pashmina/가 크게 유행하였다. 1990년대 들어 디자이너들은 자신의 컬렉션에 액세서리의 비중을 대폭 늘렸고, 소비자들의 명품 브랜드에 대한 선호도가 높아짐에 따라, 1990년대에는 고급 디자이너 브랜드 백들이 유행하였다. 1950년대에 모나코의 그레이스 켈리 왕비가 유행시켰던 켈리 백/Kelly Bag/이 다시 인기를 끌었으며, 1997년 발표된 펜디/Fendi/의 바게트 백/Baguette bag/은 무수히 많은 다양한 스타일을 선보였다. 샤넬의 2005 핸드백그림 26은 과거의 샤넬 핸드백과 전혀 달랐으며, 그 밖에 아주 작은 백팩/backpack/이 유행하였다. 1985년 프라다가 나일론을 사용한 이후로 프라다의 검정 나일론 가방은 꾸준한 사랑을 받아 세계 여성들이 가장 사고 싶어 하는 액세서리가 되었다그림 27. 1990년대에는 밀리터리 룩과 스포츠 룩의 영향을 받은 유틸리티 백/utility bag/이 유행하였다.

27 방수천으로 만든 백팩, 프라다

운동화와 구두

1970년대의 운동 붐에 힘입어 이후 운동복과 운동화는 스포츠와 패션의 혼합형으로 나타났고, 1990년대가 되자 스포츠 웨어 브랜드인 나이키/Nike/, 리복/Reebok/, 푸마/Puma/, 아디다스/Adidas/ 등의 회사 로고를 눈에 띄게 새긴 운동화가 거리를 휩쓸었다. 1990년대 말에는 나이키 에어 맥스/Nike Air Max/, 리복 에어로스텝/Reebok Airostep/ 등 신기술의 재료로 제작된 운동화가 유행하였다.

1990년대 전체에 걸쳐 뚜렷이 나타나는 경향 가운데 하나는 액티브 스포츠 웨어 시장이 활성화되면서 액티브 스포츠 웨어 디자인이 전체 패션 디자인에 영향을 주고 있다는 것이다. 일례로 1991, 1992년

F/W 샤넬 컬렉션에서는 높은 굽의, 샤넬의 'C'가 크게 두 개 붙어 있는 운동화가 선보여 '샤넬'과 스포츠 웨어의 새로운 합성이 시도되었다그림 28.

1990년대에 들어 굽이 높고 매우 뾰족한 스틸레토/stiletto/, 뒤가 트인 뮬/mule/, 굽이 두꺼운 플랫폼 슈즈/platform-soled shoes/가 유행하였다. 1990년대의 대표적인 신발 디자이너로는 페라가모/Ferragamo/, 마노로 브라니크/Manolo Blahnik/, 발리/Bally/ 등을 들 수 있다. 남자들은 운동화나 스니커/sneaker/를 신는 경우가 많아졌으며, 여름에는 발가락이 보이는 모양의 샌들을 많이 신기도 하였다그림 29.

머리 모양, 화장

1990년대 의복 스타일이 매우 단순해짐에 따라 여성들의 머리 모양이 상대적으로 중요해졌다. 머리에 젤/gel/이나 스프레이/spray/를 많이 쓰지 않았기 때문에 머리를 자른 모양이나 색이 중요해졌다. 미국의 여자 영화 배우 제니퍼 애니스톤/Jennifer Aniston/의 1970년대 풍의 층지게 자른 중간 길이의 머리그림 30, 멕 라이언/Meg Ryan/의 끝을 삐치게 자른 머리 모양이 1990년대 대중적으로 많이 모방되었다. 삭발한 머리가 종종 패

28 샤넬의 운동화, 칼 라거펠트,
 1991, 1992 F/W
29 남자 샌들, New York Times,
 1994

28 29

션쇼에 등장하였고 대중들에게 유행하기도 하였다.

화장은 자연스럽고 신선한 모습이 각광받게 됨에 따라 막 씻고 나온 듯한 반짝이는 얼굴, 촉촉한 입술, 빛나는 깨끗한 머릿결을 표현하기 위한 화장품이 출시되어 선호되었다. 일명 '누드'라 불리는 새로운 파우더/powder/와 메이크업 제품이 유행하였고,[13] 유명 헤어 디자이너와 메이크업 아티스트들이 자기 이름을 붙인 화장품을 출시하였다. 문신과 보디 피어싱/body-piercing/이 유행하였는데, 1990년대 후반에는 지울 수 있는 문신이 나와서 인기를 끌었다.

속 옷

1990년 미국 가수 마돈나/Madonna/가 장 폴 골티에의 가슴이 강조된 뷔스티에/bustier/를 입고 나옴으로써 코르셋/corset/류에 대한 관심을 다시 일으켰다그림 31. 여성들의 가슴을 강조하는 원더 브라/wonder bra/의 인기는 높이 솟은 가슴에 대한 열망을 그대로 보여 주는 것이었다.

의복 소재로는 몸의 곡선을 드러내는 신축성 있는 소재가 강세를 이루어 듀퐁/DuPont/사의 라이크라/Lycra/가 많이 사용되었다. 그 밖에 세탁할 수 있는 실크, 드라이클리닝할 수 있는 밍크가 개발되기도 하였으며, 스판덱스/spandex/와 면, 모 등을 혼직하여 보다 쾌적한 직물로 만들기도 하였다. 나이키/Nike/사의 드라이 피트/Dri-Fit/는 여름에는 시원하고 겨울에는 따뜻한 소재로 개발되었으며, 칼 라거펠트는 펜디 제품으로 밍크나 담비의 털을 짧게 깎아 직물처럼 다룰 수 있도록 만들기도 하였다. 1991년에는 텐셀/Tencel/이 출시되었고, 신슐레이트/thinsulate/, 폴라텍/polartec/의 이름으로 미세섬유/microfiber/ 소재가 시판되었는데, 얇고 가벼운 보온성 소재로 각광을 받았다. 이 밖에 구김이 없고, 숨을 쉬며, 열에 반응하고, 유브이/UV/선을 막아 주며, 스트레스를 받지 않고, 향이 좋으며, 수분을 함유하고 있는 미세 섬유가 나왔다.

30

31

30 제니퍼 애니스톤의 머리 모양
31 뷔스티에를 입은 마돈나, 장 폴 골티에, 1990

3 우리나라의 패션 경향

우리나라 디자이너들의 해외 진출과 국내 컬렉션의 정기 개최

1992년 한국인으로서는 처음으로 이신우, 이영희그림 32가 해외 컬렉션에 처음 참가한 후 1993년 11월 진태옥그림 33, 1995년 2월 홍미화가 합류하였다. 그 후에도 우리나라 디자이너들의 해외 컬렉션 참가가 꾸준히 이어졌으며, 1998년 봄에는 설윤형, 한혜자, 김동순, 지춘희, 박윤수 등 디자이너 5명이 뉴욕 컬렉션에 참가하였고, 1999년에는 문영희가 파리 프레타포르테에 참가하여 컬렉션을 발표하였다. 이들은 초기에는 주로 '한국적인' 디자인을 선보였으며, 외국 유명 신문과 패션 잡지에 광고를 내거나 현지 매장을 여는 등 이름 알리기에 적극적이었고,[14] 수주실적도 꾸준히 증가하였다. 이 밖에도 몇몇 국내 의류 브랜드가 일본, 중국 등지로 진출하기 시작하였다.

한편, 1989년 조직된 SFAA/Seoul Fashion Artist Association, 서울 패션 아티스트 협의회/는 1990년 11월 '91 S/S 시즌 컬렉션을 개최하면서 컬렉션의 국내 발전 시대를 열었다. 이후 타 패션 그룹들/KAFDA, JDG/도 이전의 패션 쇼에서 벗어나 컬렉션으로 전환하였다. 1992년에는 젊은 디자이너들의 협회인 NWS/New Wave in Seoul/가 '뉴웨이브 인 서울 컬렉션'을 열면서 컬렉션의 정착에 일조하게 되었다. 이들은 매년 2회 시즌별 트렌드 컬렉션을 열고 있으며, 한국적 트렌드 제시나 국내 디자이너들의 해외 진출을 지속적으로 모색해 오고 있다.[15]

해외 유명 브랜드의 수입 러시와 새로운 유통업태의 등장

1993년 7월 1일, 3단계 유통시장 개방조치 이후 베네통/Beneton/, 라코스테/Lacoste/, 피에르 가르댕/Pierre Cardin/ 등 세계 유명 의류 브랜드 총수들의 내한[16]과 이들 브랜드의 직수입, 혹은 라이선스 브랜드의 국내 런칭과

33 미국 버그도프 굿맨 백화점 쇼
 윈도를 장식한 진태옥 작품,
 1994 S/S

34 패션 전문점 트렌드 20의 카탈
로그 표지, 1996년 가을호

다양한 홍보가 있었다. 그리고 외국 패션 잡지 한국어판이 잇따라 창
간되었고 이들 잡지를 통하여 외국 유명 브랜드의 패션 화보가 대량
선보였다. 1995년 재정경제원에서 수입개방 시대를 맞이하여 상품의
병행 수입을 허용한 이후, 의류 해외 유명 브랜드들에 대한 수입이 급
속히 늘어났으며, 수입품 편집매장 등 이들 상품들의 유통 경로가 더
욱 다각화되었다.

의류 상품에 대한 소비자의 취향 변화와 유통 시장 개방으로 인한
외국 유명 상표 의류의 수입, 외국 대형 할인 유통점의 국내 상륙으
로 의류 상품의 판매 경로와 유통이 다원화되었다. 소비자가 한 상점
에서 여러 브랜드를 비교, 구입할 수 있는 패션 전문점그림 34이 등장하
였고, 국내 백화점과 대형 할인점들이 전국에 걸쳐 설립되었다. 이 밖
에 수입되는 외국 브랜드 의류에 비해 국내 디자이너들의 옷값이 너
무 비싸 경쟁력을 점차 잃고 있다는 자각에서 디자이너들이 공동으
로 유통 회사를 설립하는 경우도 종종 있었다. 국내에서도 케이블 TV
의 쇼핑 채널이나 인터넷 쇼핑이 일반화되어 집에서 상품을 골라 신
용 카드로 결제하는 시대가 열렸다. 소비자들은 컴퓨터를 켜면 세계
어느 곳의 인터넷 쇼핑몰에서도 물건을 구입할 수 있었고 대개 주문
후 1~2일, 길게는 1~2주일 안에 물건을 받을 수 있었다.

동대문 패션 타운

1990년대에 명동이 전통적인 패션의 중심지로 새롭게 힘을 얻었고, 속
칭 '로데오 거리'가 있는 압구정동, 청담동이 명품점이 많은 고급상가
로 자리 잡았다면, 동대문 지역 상가는 저가, 중저가 의류 상가로서 국
내 의류 시장 판도를 크게 바꾸어 놓으며 급부상하였다. 1998년 동대
문에 점포 수 2,000여 개 이상의 백화점 형 상가들이 들어서기 시작
하면서 동대문 시장 부흥의 계기가 마련되었다. 성공이냐, 실패냐 하

는 판단이 엇갈리는 가운데에도 '동대문 패션 타운'이라고 불리며 관광 명소화되면서 국내외의 도매상인과 엄청난 수의 패션 소비자들을 유인하고 있다.[17] 동대문 패션 타운은 디자이너들과 상인들에게는 성공의 기회를, 내국인 소비자들에게는 '밤에도 쇼핑할 수 있다'는 편의를, 외국인들과 외국인 상인들에게는 원하는 상품을 2~3일 내에 납품받을 수 있다는 이점을 제공하여 호응을 얻었다.

　동대문 상권의 경쟁력 재창출은 싸고 다양한 상품과 초스피드 생산 시스템으로 가능했으며, 재래 의류 시장의 부활과 의류 수출의 활성화라는 점에서 의미하는 바가 크다 하겠다.

X세대, 미시족, N세대

세대별 차별 마케팅이 본격화되었다. 먼저, 틀을 거부하는 젊은 신세대인 'X세대', 미혼처럼 살아가는 신세대 주부를 지칭하는 '미시족'이 대중문화의 키워드로 급부상하였다._{그림 35.}[18] 이런 분위기에 힘입어 1990년대는 20대를 겨냥한 의류시장뿐만 아니라 미시 캐주얼 시장이 본격적으로 부상하였고, 기혼 성인여성을 위한 차별화된 브랜드가 홍수를 이루었다. 또한, 'N세대/Net generation/', '1318세대'라고 불리는 10대 시장이 패션계의 최대 시장으로 떠올랐다.

　이 밖에도 소비자를 분류하는 기준이 다양해졌다. 소비자의 옷 입는 취향이나 행동 양식에 따라 힙합족, 명품족 등으로 부르기 시작하였으며, 소비자의 연령보다는 감성을 더욱 중시하는 의류 마케팅이 적극적으로 활용되었다.

연예인 패션

1992년 가수 서태지의 등장으로 그가 입는 옷은 곧 그의 팬들이 입고 싶어 하는 옷이 되었다. 서태지는 당시에는 낯설었던, 이른바 '스타 마케팅'이 성공한 예로, 당시 힙합 패션 붐을 일으킨 서태지와 아이들에

35　미시족, 테디, 막스마라, 페니블랙, Elle Korea, 1994

36 서태지와 아이들

게 의상을 협찬한 회사의 경우, 서태지가 무대에 입고 나온 의상은 일주일 안에 전 매장에서 매진되는 기록을 세우기도 하였다^{그림 36}. 1996년에 1집을 발표한 그룹 HOT에게 의상을 협찬한 의류회사의 경우에도 하루아침에 유명 브랜드가 되었다. 또, TV 드라마나 영화 혹은 사회적으로 주목을 끌었던 사건 주인공들의 특징적인 의복이나 소품이 계속 일반인들의 모방대상이 되었다.[19] 이러한 패션에서의 연예인, 연예 관련 이벤트, 방송의 중요성은 점차 커져서 '스타 패션 따라하기'라는 어휘가 일상적으로 통용되었으며, 하나의 가수나 배우, 탤런트가 입는 옷이 'OOO 패션'이라는 이름으로 팔렸고, 심지어 연예인들이 유행시키는 아이템만을 취급하는 브랜드까지 생겼다.

패션에 미친 IMF의 영향

IMF 체제에서 국내 유명 디자이너, 브랜드들의 잇따른 부도로 백화점 바겐세일에서도 의류 부문의 세일 폭이 가장 높았으며, 세일 참여 업체 비율과 세일 폭이 사상최고를 기록하였다. 그럼에도 불구하고 가정경제가 어려워지고 소비심리가 위축되어 판매율이 그다지 좋지 못했다.[20] 불황 타개를 위한 패션업계의 이색 서비스와 마케팅이 활발하여, 양복 구매 시 평생 무료세탁을 내건다거나, 신상품 구매 시 유행 지난 정장을 보상판매하거나 색 바랜 청바지를 블랙진으로 염색해 주기도 하였다.

해외 유명 브랜드의 수입과 국내 컬렉션의 활성화로 우리나라 패션 문화는 크게 성숙하였으며, 이에 세계 유행경향과 국내 유행경향의 유사점과 차이점을 인식하는 계기가 되었다. IMF로 인한 타격이 있었지만, 1990년대의 국내 패션 시장은 이로 인해 보다 다양해지고 활성화되었다고 할 수 있다.

여성복

다양한 레이어링, 복고풍, 촌티 패션의 유행

1990년대 초는 히피_{그림 37}, 그런지 패션이 나타났으며, 이는 다양한 레이어링/layering/의 착장형태로 표현되었다. 허벅지 혹은 발목까지 오는 길이의 블라우스 위에 짧은 조끼나 재킷 등의 상의, 그리고 바지나 긴 치마 등의 하의를 입는 착장법이 대유행하여 겉옷보다 길이가 긴 셔츠나 블라우스를 하의 위로 빼 입는 것이 인기였다_{그림 38}.

복고풍의 하나로 일명 '촌티 패션'이 젊은이들 사이에서 먼저 유행하기 시작하였다. 어딘지 낡고 오래된 느낌, 어울리지 않는 것처럼 보이는 빈티지 룩의 영향이라고 할 수 있는데, 1998년 가을에는 손뜨개 옷들이 패션계를 장악하였다.

37 히피풍 패션, 루비나, Elle Korea, 1993
38 그런지 패션의 레이어링, ysb광고, Elle Korea, 1994

37

38

미니멀리즘 패션과 공주 패션

1990년대 우리나라 여성 패션은 다양한 변화 가운데에도 20세기말 패션의 큰 흐름인 미니멀리즘의 경향을 따르는 복식이 주류를 이루었으며, 검정 바지 슈트는 최대 히트 아이템이라고 할 수 있다_{그림 39}. 당시 검정 바지 슈트가 없는 여성이 거의 없을 정도였다. 바지는 대개 길고 통이 넓었고 높은 통굽의 검정 신발을 갖추어 신었으며, 신발의 굽을 가리는 길이로 다리가 길어 보여 선호하였다. 직선적이고 과장되지 않은 실루엣의 미니멀리즘 패션과 상반되게 겨울용 코트의 길이가 매우 길어 거의 바닥에 닿을 정도였다.

부피가 크고 긴 스커트의 이른바 '공주 패션'도 크게 유행하였다. 이것은 세계의 유행과 무관하게 우리나라에서만 크게 유행한 스타일

39 미니멀리즘 경향을 나타내는 Pinky & Dianne 광고, Elle Korea, 1992

40 공주 패션, 오브제, Fashion today, 1996

39 40

로 공주병 유행과 함께 공주 패션 열풍이 국내 패션계를 뒤흔들었다
그림 40.²¹ 공주 패션의 영향으로 부피가 크고, 발목까지 오는 길이의 긴
스커트가 1990년대 후반 매우 중요한 아이템으로 떠올랐다.

이 밖에 '무스탕'이라 불렸던 가죽 소재의 코트가 고가임에도 크게
유행하였으며 모피 코트도 많이 보급되었다.

41

패션 청바지와 이지 캐주얼의 부상

청바지가 '패션 진'으로서 새로운 시장을 개척하였다. 기본적인 청바
지와 함께 진으로 된 여러 가지 아이템과 진의 재단법이나 가공법, 부
착 액세서리 등에서 다양한 시도가 이어져 진의류 시장이 급팽창하였
으며 고가격대 진 브랜드들이 젊은 층의 인기를 얻어, 고가 브랜드가
홍수를 이루었다. 백금장식, 심지어 다이아몬드까지 박은 고가 진 제
품이 선보였다그림 41.

IMF 전 청소년들의 소비 성향이 고가 위주로 전환되자, 중저가 브
랜드와 중저가 상품은 외면을 받아 매장을 줄여나가는 형편이 되기
도 하였지만, 중저가 이지 캐주얼/easy casual/ 브랜드의 런칭도 꾸준히 있
었다. 이 밖에 한 매장 안에 고급스런 베이직 스타일의 다양한 의식주
아이템을 합리적인 가격에 제공하는 상점이 생기기 시작하였다.

42

대담해진 노출

신체 노출이 점차 많아짐에 따라 우리나라에도 허리나 배꼽이 드러
나는 상의가 등장하였다. 1990년대 초반에는 배꼽티그림 42, 슬립 드레
스 형의 상의, 골반 바지, 초미니 핫 팬츠 등이 유행하였다. 배꼽티는
허리 부분의 미드리프/midriff/가 노출되는 상의로 상당한 반향을 일으켰
다. 또한, 시스루 룩의 세계적인 유행으로 속이 비치는 직물의 의복을
여러 겹 겹쳐 입거나 안에 비치지 않는 소재를 받쳐 입고, 겉에는 속
이 비치는 직물로 된 슬립 드레스 형태의 의복을 겹쳐 입었다.

41 GV2 청바지 광고, Elle Korea,
1995
42 과감한 노출, 양성숙, Elle
Korea, 1995

아방가르드 룩, 사이버 룩의 인기

1990년대 후반에는 아방가르드 룩이 인기를 끌면서 치맛단을 부풀리되, 뒤틀린 주름이 생기도록 디자인한 부팡 스커트/bouffant skirt/ 그림 43, 케이프가 인기를 얻었다. 또, 스포티즘의 영향으로 스포츠 용품 브랜드인 아디다스/adids/의 흰색 라인이 들어간 의복, 미래적 느낌의 흰색그림 44과 일명 보디 백/boby bag/이라고 불렀던 기능적인 가방이 유행하였다. 번 아웃/burn-out/ 소재, 크롭트 팬츠 등도 많이 입혀졌다. 젠 스타일/zen style/이라고 하는 동양풍의 절제된 스타일이 의식주 전반에 영향을 주면서 의복에서도 단순하고 차분한 스타일이 인기를 얻었으며, 2000년에 가까워지면서 여성미를 다시 생각하게 하는 로맨틱 패션그림 45과 모던 패션그림 46이 공존하였다.

43

44

45 46

'한복 입는 날'

한복을 일상생활 가까이 끌어들이려는 노력은 1996년 당시 문화체육
부에서 기획한 '한복 입는 날'의 행사, 각종 한복 패션 쇼, 생활한복
전문점의 증가 등으로 나타났다. 또, 예식용 한복은 더 고급스러워지
고 화려해진 반면, 실용성을 살린 생활한복이 특히 남자성인이나 어린
이용을 중심으로 고가에서 중저가까지 다양하게 선보였다. 고름이나
대님 대신 단추를 사용하지만 염색방법은 천연 염색법을 고수하거나
광택이 있는 실크류가 아닌 면류를 선호함으로써 생활한복은 1990년
대를 통해 일반인들의 의복 아이템의 하나로 당당히 자리잡았다. 이
외에도 서양복을 디자인하는 국내 패션 디자이너들이 한국적 문양이
나 색채를 사용한 디자인을 꾸준히 발표하였다_{그림 47, 48}.

45 로맨틱 플라워 패션, 배용,
 1997 S/S
46 모던한 디자인, 지춘희, 1997
 S/S

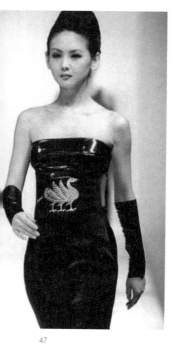

47

48

남성복

남성 정장 디자인의 다양화

1990년대 국내 남성복은 남성용 의류 브랜드의 수가 증가되면서 상당히 다양해졌다. 실루엣에서는 여성복 패션 경향과 함께 변화하여 1990년대 초에는 어깨선이 넓고 허리선이 강조된 Y 실루엣을 보이다가, 1990년대 중반이 되면 몸에 잘 맞는 날씬하고 가는 실루엣으로 변화하였다. 그러나 1990년대 후반에는 다시 넉넉한 실루엣의 남성적인 스타일이 나타났다. 단추가 세 개인 스타일이 증가하여 브이 존/V zone/이 짧은 재킷이 이전에 비하여 증가하였고, '콤비' 라고 부르는 세퍼레이츠/seperates/와 소프트 재킷을 많이 입게 되었다^{그림 49}. 또한, 기존의 남성복에서는 잘 볼 수 없었던 빨간색, 노란색, 분홍색, 보라색 등의 밝은 색상이 소개되었고, 남성복의 전통적 소재인 모직 외에 스판덱스,

47 한국적 문양의 응용, 이신우,
 SFAA1, 1995 F/W
48 한국적 색채의 사용, 설윤형,
 1997 S/S

광택 소재, 링클/wrinkle/ 가공을 한 소재 등을 많이 사용하였다. 남성복 시장의 또 다른 새로운 변화는 가봉단계를 거치지 않고도 몸에 맞는 양복을 지을 수 있는 이른바 '시스템 오더/system order/'의 개발이다. 시스템 오더 브랜드들은 기성복 브랜드의 사이즈나 색상, 스타일 등에 불만을 가진 소비자들에게 인기를 얻었다.

49

남성복 감성의 세분화

1990년대 들어 남성복 분야에서도 패션성이 더욱 중요하게 고려되면서 캐릭터 존 시장이 확대되었으나_{그림 50}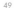, 1990년대 중·후반 이후 경기가 침체되면서 무난한 미국식 트래디셔널한 감성을 추구하는 브랜드들이 소비자들의 호응을 받았다. 이들 트래디셔널 부문은 전통의 가치를 추구하며 편안함과 역동성을 동시에 추구하려는 소비자들을 타깃으로 베이직 스타일에 다양한 컬러들을 전개하는 공통적인 특성이 있다. 1990년대 중반 이후에는 20대 감성과 품위를 유지하는 뉴 서티/new thirty/ 세대, 즉 새로운 30대를 겨냥한 감각적인 비즈니스 정장이나 다양한 라이프 스타일 제안형 남성 캐주얼 의류 브랜드들이 잇따

50

51

49 콤비 재킷, 까르뜨블랑슈 카탈로그, 1992
50 남성 캐릭터 패션, 반도 패션 캐릭터 카탈로그, 1993
51 스포츠 리플레이 카탈로그, 1999

라 등장하였고, 유니섹스의 아웃도어, 스키, 스노보드 등 액티브 스포츠 웨어도 대거 출시되었다.그림 51.

아동복

1990년대가 되어 미시족 소비자가 부상하자 그들이 자녀들을 위해 어떤 유·아동복을 선택, 구매하는지에 관심이 모아지게 되었다. 소비자들이 중요하게 생각하는 것이 종래의 가격, 품질, 이미지의 순에서 이미지, 품질, 가격의 순서로 우선 순위가 바뀌게 되었다.[22] 소수의 자녀들을 위한 고가 의류 구입량이 점차 늘어났으며, 유·아동복 시장에서 수입품이 차지하는 비중도 점차 커졌다. IMF로 인한 타격이 있었지만, 1990년대를 통틀어 유·아동복 시장은 세분화, 전문화되었다. 합리적이고 개성을 추구하는 소비 패턴이 급증하고, 다국적 외국 유통업체의 증가와 백화점의 경쟁적인 가격 파괴가 이루어지자 아동복 시장은 대형업체의 패밀리 브랜드화, 라이선스 브랜드의 증가, 개성 표현이 강화되는 특징을 띠게 되었다.그림 52. 유·아동복에서 다양한 감성의 디자인이 제안되었으며, 만화 주인공 등의 캐릭터도 부가가치를 지니는 것으로 적극적으로 도입되었다.그림 53.

52 개성화 아동복, Fashion today, 1996
53 아동복에서의 캐릭터 사용, Fashion marketing, 1997

52 53

액세서리 및 기타

1990년대 중반에 이르러 여성들의 헤어 밴드와 핀, 천으로 싼 머리 묶는 고무줄이 유행하였다. 머리 염색의 색은 다양해지고 일반화되었으며, 패션 가발을 착용하는 경우도 많아졌다. 남성들은 짧게 자른 머리를 헤어 젤을 발라 정리하는 것이 인기를 얻었다.

또한, 선글라스가 중요한 패션 용품이 되었다. 선글라스 알의 형태와 크기는 비교적 다양하였으나, 색은 검은색 일색이다가 1990년대 후반이 되어 안경알의 색이 옅어지고 다양해지기 시작하면서 매일 착용하는 시력교정용 안경에도 옅은 색을 넣기 시작하여, 선글라스와의 구분이 모호해졌다.

1990년대 들어 일반인들이 고가의 수입 브랜드 핸드백에 관심을 가지기 시작하였고, 국내의 핸드백 시장도 수입품 위주로 전개되어 국내 패션 잡지에서 수입 핸드백에 대한 기사를 심심치 않게 볼 수 있었다.

1990년대 여성들이 신었던 신발은 대개는 굽이 높은 신발이었다.

54 통굽 신발, 심플리트 광고, Elle Korea, 1994

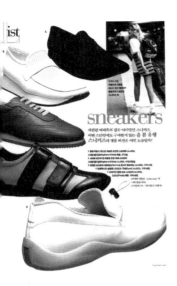

55 스니커즈, Vogue Korea, 1999

1990년대 초반에는 앞코가 뾰족한 신발을 신다가, 점차 앞코가 둥글어지거나 각지면서 넓어졌다. 굽 모양 또한 뭉툭해졌으며, 통굽이라고 불렸던 신발굽이 매우 높은 플랫폼 슈즈가 크게 유행하였고그림 54, 운동화까지 굽이 높은 형태가 선보여 인기를 얻었다. 1990년대 여성들은 이전 여성들이 신지 않았던 군화나 미국의 카우보이들이 신는 웨스턴 부츠/western boots/도 애용하였다. 더구나 부츠류의 이런 신발을 여름에 반바지와 함께 신는 예가 많았다. 앵클 부츠도 많이 신었으며, 1990년대 말과 2000년에는 스포츠 웨어의 영향으로 낮은 굽의 구두와 스니커가 유행하였다그림 55.

자연주의의 유행으로 기초화장품은 자연 재료가 대세를 이루었고 메이크업도 자연스러운 색조가 유행하였다. 1990년대 중반 이후 국내에서는 투명한 피부 화장이 유행하였다. 남성화장품 시장이 새롭게 급성장하여, 선점을 위한 업계의 경쟁이 치열하였다. 1990년대 후반에는 '몸'에 대한 관심이 증대함에 따라 국내외 화장품 브랜드의 보디 용품, 헤어 용품이 집중적으로 출시되었으며 향수류에 대한 관심도 증가되었다.

체형보정을 위한 기능성 맞춤속옷이 유행하였는데, 소개될 당시에는 대부분이 수입 소재로, 체형측정 후 주문에 의해 생산되었다. 일반 제품의 4~6배에 달하는 고가였으나, 40~50대 중년 여성, 20~30대 젊은 주부들과 심지어 여고생, 중년 남성에까지 빠르게 번지게 되어 갑자기 수요가 급증하게 되었다. 내의에도 패션 개념이 도입되어 일명 패션 내의라고 부르는 상품이 등장하였다. 전통적인 내의 생산업체들이 새로운 브랜드를 내놓거나, 상호를 변경하여 출시하는 경우가 많았다.

국내 직물업계에서도 신합성 섬유와 신가공 기술이 계속적으로 개발되었다. 1993년 한 해에만 해도 대형 화학섬유업체들이 개발한 신소

재의 수가 50여 종에 달했던 것으로 알려졌다. 신합섬들은 100% 인조 섬유이면서도 얼핏 보면 천연 실크, 울, 가죽 등과 구별이 안 되는 것이 특징인데, 천연섬유가 갖지 못하는 자외선 차단, 방습, 방취, 항균 등의 기능성에서는 앞서면서 천연섬유보다 가격이 더 비싼 경우도 있었다.

새로운 소재의 개발, 새로운 감성의 추구, 새로운 라이프 스타일의 대두 등으로 인해, 21세기 패션은 나날이 새롭게 변화하고 있다. 성, 연령, 계절, T.P.O. 등을 기준으로 한 구별이 없어지고 이전까지 패션에 적용되던 전통적인 기준은 무의미해졌으며, 이제 새로운 기준을 통해서 패션을 이해하게 될 것이다. 하지만, 미래의 패션을 예상하면서 결코 변하지 않으리라고 단언할 수 있는 것은, 패션이 인간을 위해 존재하며 패션으로 인해 인간의 생활이 한층 풍부해질 것이라는 점이다.

주 /Annotation/

1 한영우, 다시 찾은 우리 역사, 제3권, 근대·현대, 경세원, p.210, 1998

2 조선일보, 1996. 4. 25., '사치성 수입품 소비 증가세 심화'

3 동아일보, 1998. 3. 14., '금 모으기 18억달러 외화 획득-1차 마감결과'

4 Elane Feldman, *Fashions of a Decade–1990s*, New York : Facts on File, p.12, 1992

5 중앙일보, 1995. 10. 20., '佛 패션본고장 자존심 흔들-파리패션쇼는 외국인들의 잔치'

6 Elane Feldman, 앞의 책, pp.21-21

7 기존의 치수를 초과하는 큰 치수를 말한다.

8 1946년에서 1964년의 미국 출생률 증가시기에 태어났으며, 1950년대, 1960년대에 젊은이 문화를 형성하였고, 사회의 여러 가지 변화를 이끌어 오던 세대. Elane Feldman, 앞의 책, p.45

9 Charlotte Seeling, Fashion–The Century Of The Designer, Köemann, p.552, 2000

10 WWD daily, 앞의 자료, p.150

11 Gerda Buxbaum(ed.), Icons of Fashion–The 20th Century, Munich : Prestel, p.148, 1999

12 Nigel Cawthorne, Emily Evans, Marc Kitchen-Smith, Kate Mulvey and Melissa Richards, *Key Moments in Fashion*, London : Hamlyn, p.150, 1999

13 김영인 외, 현대 패션과 액세서리 디자인, 교문사, 2001

14 조선일보, 1995. 6. 13., '한국인 디자이너 해외 홍보 활동 활발'

15 박신희, 1990년대 해외컬렉션과 국내컬렉션의 패션트렌드 비교연구, 서울대학교 대학원 석사학위 논문, p.47, 2000

16 중앙일보, 1993. 11. 26., '세계 유명의류 총수 내한 러시-국내업체 고유상표 개발 시급'

17 중앙일보, 1999. 6. 11., '시장은 살아 있다'

18 우리나라에서 1990년대 들어 가장 먼저 등장한 OO족은 오렌지족일 것이다. 이들은 강남의 압구정동 등지에서 나타났으며, 이들의 지나친 소비 중심 문화가 사회에서 부정적으로 받아들여졌다.

19 TV 드라마 '애인'에 나왔던 유동근의 푸른색 셔츠, '신데렐라'의 황신혜 목걸이, '별은 내 가슴에'의 안재욱 머리 모양, 그리고 대도 신창원의 '쫄티', 린다 김의 검은색 선글라스 등이 그것들이다.

20 한국일보 1998. 1. 12.

21 1996년 탤런트 김자옥이 '공주병' 코미디에 출연하여 인기를 얻음으로써 촉발되었으며, '공주병'은 1996년 최대 유행어였다고 할 수 있다.

22 Fashion Today, (주)패션정보사, pp.108-109, 1994. 8., '미시가 선택하는 유·아동복'

1990년대 연표

연도	주요 뉴스	패션 동향
1990	독일 통일	
	한·소 수교 안면도 핵폐기물 처리장 건설 반대 시위	제1회 SFAA 컬렉션 개최 시작 통 넓은 바지 유행
1991	걸프 전쟁 소련 공산당 해체와 소련의 각 공화국들의 독립	60~70년대풍 유행 슬립 드레스
	남북한 UN 동시 가입 낙동강 페놀 오염사건	버블 스커트 버뮤다 팬츠
1992	LA 폭동 리우 환경회의 빌 클린턴, 미국 대통령 당선	
	한·중 수교 국내 최초의 인공위성(우리별 1호) 발사	한국인으로서는 처음으로 이신우, 이영희 해외 컬렉션 참가
1993	유럽 공동체(EC) 내의 단일 시장 제도 시행 이스라엘과 PLO 평화협정 체결	해체주의 패션, 그런지 룩 등장 미드리프 노출
	김영삼 대통령 취임 금융실명제 실시 우루과이 라운드 협정 타결로 외국에 문호개방	그런지 룩 외국 유명 의류 브랜드들의 국내 상륙 긴 코트
1994		자연주의 열풍으로 천연 염색, 불규칙한 주름 등이 유행 란제리 룩, 민속풍 유행
	김일성 사망, 성수대교 붕괴 국내 최초로 인터넷 서비스 개시	통 넓은 바지 무스탕 유행
1995	세계무역기구 출범 인터넷 월드 와이드 웹(World Wide Web) 열풍	프레타포르테 컬렉션 사상 처음으로 외국인 디자이너의 쇼가 프랑스인의 쇼보다 수적으로 많아짐 70년대풍 유행
	지방자치제 실시, 삼풍백화점 붕괴 12월 케이블 쇼핑 방송 시작	좁은 어깨의 재킷 바지통이 좁아지기 시작
1996	유럽 광우병 파동	밀리터리 룩
	OECD 가입	공주 패션
1997	홍콩 중국 반환 유전자 조작에 의한 복제 양 돌리 탄생	지아니 베르사체 피살 영국의 다이애나비 교통사고로 사망
	IMF 구제금융시대	번아웃 소재
1998	북아일랜드 신구교도 유혈분쟁 종식	젊은 디자이너의 활약 두드러짐 스포츠웨어의 영향이 커짐
	김대중 대통령 취임 동대문 패션 타운 조성	케이프
1999	유로(Euro)화 등장	
	옷 로비 의혹 사건	복고풍의 영향으로 긴 재킷과 긴 스커트의 새로운 비례 등장 사이버 룩의 영향으로 흰색의 유행 유틸리티 백

2000년대 패션

2000년은 새로운 천년이라는 큰 의미를 가지고 시작되었다. 그러나 9·11 테러, 경제 침체, 자연 재해가 계속되면서 인류의 삶은 위기를 맞고 있다. 우리나라도 2000년이 시작되고 첫 남북 정상회담이 성사되는 등 염원을 담아 시작하였으나, 세계적 긴장 관계 속에서 혼란의 시기를 겪고 있다.

패션계는 글로벌 경쟁의 시대에 본격 돌입하게 되면서 더욱 중요해진 웰빙과 지속 가능성의 문제, 한편으로는 더욱 가속화된 스마트한 기술 발전과의 공존 문제가 큰 관심사가 되고 있다.

우리나라의 패션계는 해외 패션계와 마찬가지로 지속 가능한 사회를 위한 패션기업의 노력, SPA 브랜드의 상승세로 인한 패션 시장 구조의 변화, 스타의 영향력 증가, 웰빙과 스포츠 열풍 현상 등이 있었고, 한국 패션의 해외 진출을 위한 시도 역시 패션의 글로벌 경쟁 시대에 발맞춘 움직임이라고 할 수 있겠다. 보헤미안 룩과 아웃도어 웨어가 유행하였고, 스포티 캐주얼의 인기가 높았다.

1 사회·문화적 배경

2000년은 새로운 천년의 시작이라는 큰 의미를 가지고, 전 세계인들의 희망과 염원을 담아 시작되었다. 그러나 연이어 벌어지는 테러와 사건, 경제 침체와 자연 재해로 세계인들의 삶은 위기를 맞았고, 이를 해결하기 위한 다양한 방법이 모색되었다.

국 외

평화로운 분위기에서 시작된 21세기는 2001년 9월 11일, 미국 뉴욕의 110층 빌딩인 세계무역센터가 납치된 비행기의 자살 공격으로 무너지는 사건이 일어나면서 반전되었다그림 1. 미국은 이를 테러로 규정하고 테러와의 전쟁을 선포하였고, 곧이어 2001년 미국의 아프가니스탄 침공, 2003년 미국, 영국 연합군의 이라크 침공으로 이어졌다. 한편 이라크 지역에서는 이슬람교도들이 서방 국가, 혹은 서방에 우호적인 국가들의 국민을 상대로 인질극을 벌였고, 테러리스트들은 2002년 발리, 2004년 마드리드, 2005년 런던을 공격하였다. 이러한 분위기에서 이슬람 국가들과 미국의 양자 구도에 대한 불만과 불신, 그리고 보다 첨예해진 국가 간의 갈등으로 세계는 반목과 혼란의 소용돌이 속으로 빠져들었다.

이러한 흐름에 더하여 1990년대에 등장하여 급속히 성장하였던 인터넷 기업들의 몰락과 미국, 일본 등의 경제 강대국의 경기 하락, 그리고 세계 경제의 동반 침체로 전 세계의 불안은 가중되었다. 2005년 이후 지속적인 고유가, 2008년 미국의 리먼브라더스 사태 등의 위기 속에서 각국은 대규모의 경기 부양책을 마련하였고, 2002년부터 유로/euro/의 단일통화제도를 실시하고 있었던 유럽은 2007년 27개 국의 유럽 국가를 회원으로 하는 '슈퍼 EU'를 출범시키며 그들의 이익을

1 테러 공격으로 화염에 쌓인 세계 무역센터, 2001. 9. 11.

대변하기 위한 노력을 지속하고 있지만, 세계 경제는 끝을 알기 힘든 터널을 지나고 있다. 반면 중국은 2001년 WTO에 가입하고, 2008년 하계 올림픽을 개최하였으며, 2009년 글로벌 금융위기 속에서도 경제 성장을 이루면서 세계 무대에서 미국과 어깨를 나란히 견주는 강국으로 부상하였다.

각국의 정치에는 새로운 바람이 불었다. 2000년 멕시코에서 70년 만에 평화적인 민간정부로의 정권 교체가 이루어졌고, 2002년 브라질, 에콰도르의 대선에서 좌파 대통령이 대권을 잡았다. 2004년 대만의 소수당이던 민진당의 천수이벤 후보가 총통직에 올랐고, 2004년 중국은 젊은 제4세대 지도부로 세대교체를 마쳤다. 2008년 버락 오바마가 미국 최초의 흑인 대통령 당선으로 새로운 역사의 장을 열었고, 일본은 2009년 54년 만에 자민당 일당 장기 집권 체제에서 민주당으로 정권 교체가 이루어졌다.

또 2000년 인간 게놈 지도가 완성되었고, 인간 유전자 이상으로 생기는 각종 질병에 대한 신약 개발이 활발히 진행되었지만, 첨단의 과학 발전을 과시하는 21세기에 천재지변과 신종 질병으로 인해 지구촌은 공포에 떨었으며, 인간 존엄성의 문제와 더불어 20세기를 통하여 인류가 누려 왔던 생활 방식에 대한 회의가 팽배하게 되었다. 2004년 인도네시아 발리의 쓰나미, 2005년 미국의 허리케인 카트리나, 2005년 남아시아 지진, 2008년 중국 쓰촨성 지진이 이어졌다. 2003년의 전 세계 30여 개 국에서 8천여 명이 감염되고 700여 명의 사망자가 있었던 사스/SARS·급성중증호흡기증후군/, 2004년 이후 계속된 광우병과 구제역, 조류독감, 2009년 멕시코에서 처음 발생하여 전 세계에 빠른 속도로 확산되면서 200여 개국에서 1만 명이 넘는 사망자가 생겼던 신종플루가 있었다. 이로 인하여 세계인들은 '웰빙/well-being/', '슬로우 라이프/slow life/', '지속 가능한 삶'에 대해 관심을 갖게 되었다.

2002년 미국 RIM사의 블랙베리부터 시작되어 2007년 미국 애플사의 아이폰으로 폭발적인 성장세를 보인 스마트폰은 사람들의 삶을 바꾸어 놓았다. 언제 어디서나 인터넷에 접속해 일을 하고 정보를 보내거나 얻을 수 있게 되었으며, SNS/Social Networking Services/를 통한 새로운 방식의 의사소통과 대중의 정보 전파력은 사회를 이끌어가는 한 축이 되었다. 또, 1997년 처음 출간되어 2007년 완결판인 7편이 출간된 세계적 베스트셀러 '해리 포터/Harry Potter/'는 책뿐만 아니라 영화, 캐릭터 상품, 장난감, 각종 게임 등으로 상품화되었고, 이는 2000년대의 대중문화 산업에서 흔히 볼 수 있었던 원 소스 멀티유즈/one source multi-use/[1]라는 마케팅의 방법이기도 하였다. 한편 팝의 황제라고 불렸던 미국의 팝가수 마이클 잭슨이 2009년 갑자기 사망하면서 전 세계 팬들의 애도의 물결이 이어졌다.

국 내

2000년대의 첫 10년에는 끊이지 않는 국내 정치의 분쟁과 북한의 핵 위협을 둘러싼 주변국들과의 관계가 더욱 미묘해졌다. 2000년 우리나라의 김대중 대통령은 북한의 김정일 국방위원장의 초청으로 평양을 방문해 분단 55년 만에 첫 남북정상회담을 갖고 6·15 남북공동성명을 발표하였다. 그러나 이러한 남북 간의 화해 분위기와는 달리 2002년 1월 미국이 이라크, 이란, 북한을 "악의 축"이라고 규정하였고 북한은 2002년 연평해전, 2009년 서해교전, 2006년과 2009년의 핵실험, 2009년 미국 여기자의 북한 억류 등 지속적으로 한반도의 국제적 긴장을 야기하였다. 2007년에는 노무현 대통령이 평양에서 제2차 남북정상회담을 이끌어냈으나, 2008년 우리나라의 금강산 관광객이 피살되면서 남북관계는 급랭하였다. 2009년 김정일의 삼남 김정은이 후계자로 급부상하면서 북한의 3대 세습체제를 굳히려는 시도는 세계적인

지탄의 대상이 되었다.

국내 정세는 2001년 의약분업 사태, 2003년 대구 지하철 참사, 2004년 노무현 대통령의 탄핵과 2007년 변양균, 신정아 사건, 2008년 국보 1호 숭례문 화재, 2009년 노무현 전 대통령의 자살 등 혼란의 시기를 맞이하였다. 국제적으로는 2005년 APEC 정상회담의 부산 개최로 커진 국력을 실감하게 되었지만, 한일 간의 위안부 문제와, 역사교과서 분쟁, 그리고 독도 분쟁이 계속되었다. 2002년 미군의 장갑차에 의한 여중생 사망 사건에 이은 반미촛불시위가 있었고, 2008년 미국산 수입 쇠고기의 광우병에 대한 국민들의 우려가 반미와 대정부 시위로 이어졌다. 불안한 국제 정세 중에 2004년 이라크에서 근무하던 민간인 김선일 씨의 사망 사건, 2007년 아프가니스탄에서 우리 나라 젊은이들 23명이 탈레반에 의해 피랍되고, 그 가운데 2명이 사망하는 사건으로 큰 충격을 주었다.

경제적인 면에서는 2000년대 초반 부동산 가격이 크게 오르면서 2005년 부동산 투기 억제를 목적으로 종합 부동산세를 시행하게 되었다. 2007년 전국을 휩쓴 펀드 열풍에 펀드 규모가 300조 원을 돌파하였고, 2007년 주가 역시 급등하였다. 그러나 한편으로는 2002년부터 신용카드 대금 연체로 인한 신용불량자가 증가하고, 2008년 리먼브라더스의 파산으로 촉발된 미국 금융위기로 국제 금융기관들이 한국 주식을 팔고 빠져 나가면서 증시가 폭락하였고, 환율은 폭등하였으며 투자자의 자살이 잇따랐다.

이 밖에 2004년 고속철도/KTX/가 개통되었고그림 2 2005년 황우석 박사의 논문 조작 사건이 있었으며, 2009년 우리나라 기술로 제작한 위성을 탑재한 한국형 우주발사체 나로호가 발사되었으나 궤도 진입에 실패하여 과학의 발전에 있어서도 사회의 관심을 받는 사건이 있었다. 한편으로 국민의 일상에 신바람을 일으킨 것은 국력의 신장을 실감

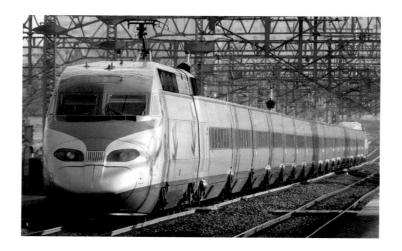

할 수 있었던 스포츠로, 2002년 한일 공동으로 월드컵을 개최하여 처음으로 월드컵 4강에 진출하였고 2002년 부산 아시안 게임에는 북한 선수들과 응원단도 참가하였다. 피겨 스케이팅의 김연아 선수, 수영의 박태환 선수, 또 축구의 박지성 선수가 국민 영웅으로 부상하면서 국민들의 전폭적인 지지를 받았다.

점차 눈에 띄게 커지고 있는 대중문화 연예인의 사회에 대한 영향력은 인터넷 사용 인구의 증가와 함께 명암을 드러내었다. 2005년 '연예인 X파일'의 폭로와 확산은 연예인에 대한 사회 전체의 관심의 크기를 반증하는 것이었으며, 인터넷 포털 사이트의 뉴스 검색어에 연일 연예인들이 검색 순위 상위에 오르며, 이들의 기사에 악성 댓글이 달리는 일이 잦아졌다. 이는 2008년 최진실 등 거물급 연예인의 연이은 자살로 이어지면서 인터넷 상에서의 예절이 사회 이슈가 되기도 하였다. '엽기'[2], '얼짱', '몸짱', '된장녀'[3] 등 다양한 뉘앙스를 지닌 신조어가 난무하였고, 청소년들의 자살로 '왕따'[4]에 대해 사회적으로 경각심을 가지기 시작했다.

2003년 우리나라 TV 드라마 '겨울연가'가 일본 TV에서 방영을 시

작하여 선풍적 인기를 모았고, 그 후 배용준, 최지우 등 주연배우들의 인기몰이는 물론이고, 드라마 팬들의 한국 내 드라마 촬영지 방문으로 이어졌다. 우리나라 대중문화는 전 세계적으로 '한류', 'K-pop' 열풍을 일으키면서 한국의 TV 드라마, 영화, 아이돌/idol/을 필두로 한 대중가요가 계속 수출되어 해외에서 인기를 얻었다. 2006년 반기문이 한국인 최초로 UN 사무총장으로 선출되었고, 2009년 김수환 추기경과 김대중 대통령이 유명을 달리했다.

2 세계의 패션 경향

2000년대의 세계 패션계는 글로벌 경쟁이 보다 심화되는 패션 환경, 웰빙과 지속 가능성, 발전하는 스마트한 기술의 사용이 주요 관심사였다.

패션의 글로벌 경쟁 시대

섬유 패션류의 생산과 교역이 국제적으로 이루어지고 있다. 2005년부터 시행된 섬유류 수입 쿼터 제도 폐지로, 세계 섬유 패션 시장은 전면적인 자유 경쟁체제로 전환되었다. 미국과 EU가 주요 수입국이며, 중국과 인도 등 아시아 국가들이 주요 수출국이다. 이 가운데, 2004년 전 세계 섬유류 무역 총액 대비 중국의 섬유류 수출액은 1/4을 차지했고, 쿼터 폐지 이후 더욱 늘어났다.[5] 국제적인 의류 생산의 다른 쪽에는 국제적인 의류의 판매와 소비, 그리고 디자인이 있다. 1990년대의 LVMH 그룹의 명품 브랜드들이 글로벌 패션의 시대를 열었다면, 2000년대의 글로벌 패션의 열쇠는 바로 SPA/Specialty store retailer of Private label Apparel/ 브랜드들에 있다. 스페인의 자라/ZARA/, 스웨덴의 H&M, 미국의

갭/GAP/, 일본의 유니클로/Uniqlo/, 영국의 톱 숍/Top Shop/ 등이 이에 해당되는데, 제조사가 기획, 디자인, 생산, 유통, 가격 결정까지 모두 다 하는 형태이다. 이들은 트렌디한 상품을 합리적인 가격에 신속하게 공급함으로써 전 세계에 진출하고 있으며, 비교적 저렴한 가격은 유지하되, 브랜드 이미지를 높이기 위해 협업/collaboration/ 전략을 활용하고 있다.[6] 한편, 2000년대 이후 파리, 런던, 뉴욕 컬렉션에서 디자이너의 국적은 더 이상 중요하지 않았다. 유럽뿐만 아니라 아시아, 아프리카의 디자이너들이 파리, 런던, 뉴욕에서 컬렉션을 하는 일이 더욱 많아졌으며, 프랑스의 전통 있는 패션하우스에서도 영국, 미국 등 전 세계의 창의적인 디자이너를 수석 디자이너로 영입하여 새로운 명성을 만들어 냈다.[7]

이 밖에 디자이너, 리테일러, 패션잡지사의 온라인 스토어에서 의류 판매가 활발히 이루어졌다. 인터넷의 확산과 디지털 정보화는 패션창조와 소비가 전 세계적으로 동시에 전파되고 소비되는데 크게 기여하였다. 패션계는 전통과 혁신, 이질적인 문화가 서로 뒤섞이며 새로운 글로벌 경쟁의 시대를 열어 가고 있다.

윤리적 소비와 패션

2000년 이후 모든 산업에서 '그린/green/', '에코/eco/'는 빠질 수 없는 키워드였다. 패션업계는 환경적으로 책임 있는 상품을 만들고, 지속 가능한 패션 스타일을 추구하는 것이 사회나 기업 모두에게 바른 길이라는 것을 인식하게 되었다. 패션기업들은 광고를 통해 소비자들에게 지속 가능한 패션 스타일에 대해 교육하고, 의복 재료에 유기농 재료를 쓰기 시작했으며, 공정 무역을 하기 시작했다. 세계적인 브랜드 나이키는 1990년대에 저개발국가 아동들의 노동을 착취해 축구공을 생산했다는 비난을 받았고, 이에 다방면의 개선안을 행동으로 보여 줌으로써 이를 전화위복의 기회로 삼았다. 2006년에 시작된 탐스/TOMS/ 신발 브랜드는 신발 한 켤레를 팔면 신발이 필요한 아이들에게 신발

한 켤레를 주는 단순하고 기발한 아이디어로 시작한 브랜드로 설립한
지 4년 만에 약 100만 켤레 이상의 신발을 중남미와 아프리카에 보낼
수 있었다그림 3. 이렇듯이 기업은 자신들이 사회가 요구하는 새로운 책
임을 다하고 있음을 소비자들에게 적극 광고함으로써, 바람직한 기업
이미지를 지닐 수 있게 되었다. 보다 적극적인 소비자들을 중심으로,
상품이나 서비스를 구매할 때 윤리적인 가치 판단에 따라 올바른 선
택을 하는 윤리적 소비/ethical consumption/에 대한 개념이 크게 확산되었으
며, 재활용 패션의 이용, 모피 사용 반대, 빠른 소비를 부추기는 '패스
트 패션'에 대한 항의의 목소리도 있었다.

3 탐스의 브랜드 특징을 잘 보여
주는 로고

스마트 시대의 패션

21세기가 시작된 이후 일상 깊숙이 들어오게 된 스마트한 디지털 기
술들은 이제까지의 일상을 완전히 바꾸어 놓았다. 어린아이부터 어
른까지 MP3 플레이어/MP3 player/, 디지털 카메라/digital camera/, PMP/Portable
Multimedia Player/ 등 다양한 디지털 기기를 들고 다니게 되었으며, 2006년
리바이 스트라우스/Levi Strauss/사가 MP3인 아이팟/ipod/을 청바지 주머니
에 꽂고 다니면서 듣기 편하도록 전용 주머니를 단 아이팟용 청바
지/iPods ready jeans/를 발표하는 등 패션업체들은 이에 맞추어 디자인한 의
복을 출시하기도 하였다. 그러나 무엇보다 2007년 애플/apple/사가 시장
에 내놓은 스마트폰인 아이폰/iphone/은 가히 혁명이라 할 만한 것이었
다. 사람들은 스마트폰으로 언제 어디서나 정보를 검색하고 주고받게
되었으며, 항상 지니고 다니는 필수품이 되었다. 스마트폰과 각종 디
지털 기기들은 빠른 속도로 패션 액세서리가 되었으며, 달라진 소비
자들에 맞추어 패션 산업도 바뀌었다. 보그, 엘르 등 패션잡지뿐만 아
니라 각 패션업체들은 사람들이 스마트폰으로 자신의 홈페이지에 접
속하여 정보를 얻어 가고, 그들에게 정보를 줄 수 있도록 앞다투어 스
마트폰용 애플리케이션을 개발, 제공하였다.

대중문화와 패션

사람들은 영화배우나 팝스타의 라이프스타일 전체를 알고 싶어 했다. 그들의 일거수 일투족을 인터넷에서 파파라치의 사진을 통해 보면서 그들이 입은 옷, 신발, 가방을 따라 구매하였으며, 심지어 그들이 가는 식당이 인기 장소가 되기도 하였다. 영화배우로는 대중의 관심을 많이 받았던 안젤리나 졸리/Angelina Jolie/와 브래드 피트/Brad Pitt/ 부부, 패션 아이콘으로 자리매김했던 시에나 밀러/Sienna Miller/ 그림 4와 올슨 자매/Ashley Olsen & Mary Kate Olsen/ 등이 있고, 팝가수로는 브리트니 스피어스/Britney Spears/, 마돈나/Madonna/, 크리스티나 아길레라/Christina Aguilera/, 비욘세/Beyonce/, 어셔/Usher/, 에미넴/Eminem/ 같은 가수들이 있는데, 많은 청소년들이 그들

을 모방하였다. 젊은이들의 힙합 문화에서 모피, 과시적 보석 장신구와 같은 패션 아이템이 유행하였다.

미국의 TV 드라마 '섹스 앤 더 시티/Sex and the city, 1998-2004년'는 드라마 중에 마놀로 블라닉/Manolo Blahnik/, 프라다/Prada/, 로베르토 까발리/Roberto Cavalli/와 같은 디자이너들의 이름이 많이 노출되어, 최근 패션을 가장 많이 다룬 텔레비전 프로그램 중 하나였다. 그 밖에 다양한 변신에 관한 리얼리티 프로그램들이 패션, 화장품, 성형 수술에 대한 여러 가지 정보를 소비자에게 전달하였다.

패션 아이콘이 된 스포츠 스타

2000년대 대중들의 인기를 새롭게 받기 시작한 분야는 바로 스포츠 분야이다. 사회 전반에 걸친 건강에 대한 관심은 스포츠에 대한 관심으로 이어졌는데, 스포츠 슈퍼스타들은 젊고 건강한 신체와 부유한 이미지 때문에 모든 이의 관심을 받았으며, 시대가 원하는 패션 아이콘이 될 수 있었다. 대중들은 그들의 경기 못지않게 생활 전부에 큰 관심을 보였다. 패션 아이콘이 된 스포츠 스타로는 영국의 축구 선수 데이비드 베컴/David Beckham/ 그림 5, 호주의 수영 선수 이안 소프/Ian Thorp/, 미국의 테니스 선수 윌리엄스 자매/Venus Williams & Serena Williams/, 러시아의 테니스 선수 안나 쿠르니코바/Anna Kournikova/와 마리아 샤라포바/Maria Sharapova/ 그림 6, 스페인의 테니스 선수 라파엘 나달/Rafael Nadal/ 등이 있다. 그 가운데 데이비드 베컴은 메트로 섹슈얼/metro sexual/의 대명사로, 그의 이름을 걸고 패션 브랜드와 협업을 진행하기도 하였다.[8] 유명 디자이너들이 국가 대표팀이나 유명 스포츠팀의 유니폼을 디자인하기 시작했다. 예를 들어, 이탈리아 디자이너 조르지오 아르마니가 2004년 영국 축구 대표팀의 공식 슈트 유니폼을 디자인하였고, 랄프 로렌이 2008년 베이징 올림픽의 미국 국가 대표팀 유니폼을 디자인하였다.

5

6

5 잡지 표지 모델이 된 축구 선수 데이비드 베컴, Vanity Fair, 2004. 7.
6 테니스 선수 안나 샤라포바, 이스라엘, 2008

여성복

2000년 이후 처음 10년 동안은 1960년대, 1970년대, 1980년대 패션을 새로운 시대의 소비자에 맞게 재해석한 패션이 계속 등장하였고, 발전하는 과학 기술을 패션 안에서 재탄생시킨 패션, 그리고 지속 가능한 사회를 위한 패션 아이템 등도 꾸준히 나왔다. 또한 새로운 소재 개발이 매우 중요해졌는데, 천연소재와 하이테크 소재의 결합, 그리고 가벼움이 소재 개발의 키워드였다.

히피 스타일의 보헤미안 룩

2000년대 초반부터 1960~1970년대의 히피 스타일이 보헤미안 룩/Bohemian look/, 혹은 보호 쉭/Boho-chic/이라는 이름으로 다시 돌아왔다. 민속풍의 보더 프린트/border print/, 페이즐리무늬, 꽃무늬, 체크무늬 등이 프린트된 블라우스나 시폰 스커트, 윙슬리브의 블라우스, 벨바텀 실루엣의 팬츠, 벨벳 재킷, 패치워크나 손뜨개 등의 수공예적인 디테일을 사용하여 여유 있는 실루엣을 보여 주었다그림 7, 8. 2000년대 중반 이후 거리에서 많이 볼 수 있었던 히피 스타일은 1960~1970년대 당시 젊은이들의 반

7 보헤미안 룩, 안나 수이, 2002 F/W
8 보헤미안 룩, 까샤렐, 2003 F/W

7 8

항적인 하위 문화 스타일이라기보다 2000년대의 세련된 도시 생활에 맞으면서도 자유로움을 강조하는 현실적인 스타일이었다. 히피 스타일의 유행으로 빈티지 클로딩이 유행하기도 하였다.

새로운 1960년대의 미래주의

2000년 이후 패션의 대표적인 경향 가운데 하나로 1960년대 앙드레 쿠레주 룩의 새로운 등장을 들 수 있다. 새로운 쿠레주 룩은 1960년대에 유행한, 우주 시대에 대한 희망을 표현한 패션과 1960년대 젊은이 하위 문화였던 모즈의 패션을 함께 녹여 낸 디자인으로, 1960년대 패션의 전반적인 느낌처럼 경쾌한 이미지를 보여 준다그림 9. 원피스의 비중이 한층 커지며, 트라페즈 라인의 미니 원피스와 같이 단순하나 조형적인 형태, 흰색이나 선명한 색채, 그리고 하이테크 소재를 사용하여 미래적이면서도 동시대에 맞는 감성으로 표현하였다.

9

다시 등장한 파워 슈트

2000년대 들어 여성의 인체형태를 과장하는 어깨심이나 과도한 다트 등은 사라져 갔다. 그러나 2009년 S/S 시즌, 어깨를 강조하는 파워 숄더 재킷이 최고의 트렌디 아이템으로 돌아왔다. 그 중에서도 발망에서 선보인 레트로 밀리터리를 바탕으로 하면서, 어깨를 각지게 세운 재킷이 큰 관심을 불러일으켰다그림 10. 어깨를 강조한 상의는 1980년대 여성들의 파워 슈트와 같이 딱딱한 어깨심을 넣은 남성적인 실루엣이나 부드러운 천을 이용한 카울/cowl로 어깨를 감싸는 여성적인 실루엣, 또는 퍼프 소매나 소매, 어깨, 팔 부분을 연결하는 구성선을 넣어 어깨를 시각적으로 강조하는 형태였다그림 11. 또, 이너웨어의 네크라인이나 어깨 부분에 반짝이는 스팽글, 비즈 장식을 달거나 재킷과 같은 아우터에도 반짝이는 장식을 하여 1980년대 느낌을 더하였다.

10

9 미래적인 패션, 루이 뷔통, 2003 F/W

10 레트로 밀리터리 스타일의 파워 숄더 재킷, 발망, 2009 S/S

11 퍼프 소매를 이용하여 어깨를
강조한 스타일, 돌체 앤 가바나,
2009 F/W

스포츠와 트레이닝 웨어

스포츠 웨어 브랜드 푸마는 2004년 모델 크리스티 털링턴/Christy Turlington/ 과 함께 요가 콘셉트의 여성 라인 '누알라', 닐 바렛/Neil Bartlett/과 함께 패션과 스포츠를 결합시킨 '96Hours' 등을 내놓으면서 패셔너블한 스포츠 웨어 라인을 추가하였고, 아디다스는 요지 야마모토와 함께 2003년 파리 프레타 포르테를 통해 'Y-3'를 런칭하면서 패셔너블한 스포츠 웨어이자 시티캐주얼 웨어를 선보였다그림 12. 패션 브랜드 가운 데 샤넬과 셀린은 2004년 아테네 올림픽을 기념해 스포츠 컬렉션을 선보였다. 이 외에 프라다 스포츠/Prada Sports/와 디올의 골프 컬렉션 등 패션에서 스포츠는 거대 트렌드로 자리 잡고 있다.

2000년대에 건강하고 날씬하게 신체를 유지하는 것이 중요한 관심 사가 되면서 운동이 사람들의 일상에서 큰 비중을 차지하게 되었고, 후드가 달린 점퍼 스타일의 상의, 트레이닝 바지는 많은 사람들의 기 본의류로 자리 잡았다. 슬리브리스 상의를 남녀 구분 없이 많이 입게 되었으며, 뒤쪽 엉덩이 부분에 로고가 새겨진 짧은 트레이닝 반바지가 젊은 여성들 사이에서 유행하기도 하였다. 또한, 동양의 요가가 전 세 계적인 열풍에 휩싸이면서 요가복이 패션 아이템의 하나가 되어 신축 성이 좋은 저지로 만들어진 요가 바지를 운동할 때에도, 일상복으로 도 착용하였다.

로라이즈 청바지, 스키니 팬츠와 레깅스

캐주얼 웨어, 정장 상관할 것 없이 거의 모든 바지가 다리에 딱 맞는 좁은 통의 스키니 핏/skinny fit/이었으며, 청바지 역시 허리선이 낮은 로라 이즈/low-rise/에 스키니 핏이 대유행하였다. 청바지는 강한 워싱/washing/, 블 리칭/bleaching/, 데미지/damage/를 주는 후가공으로 낡고 바랜 듯한 표면 효과를 냈다그림 10. 청바지 전문 브랜드인 '세븐 포 얼 맨카인드/7 for all

12 꽃무늬 소재의 스포티 패션,
 Y-3, 2003 S/S

mankind/', '트루 릴리전/true religion/'의 고가의 프리미엄 진/premium jean/이 인기가 있었다.

마이크로 미니의 반바지, H라인 미니스커트, 얇은 천으로 만든 미니 티어드 스커트가 모두 유행하였고, 짧아진 하의 안에 레깅스를 입기도 하였다그림 13. 레깅스는 2008년 이후 중요한 패션 아이템으로 유행 스타일을 완성하는 필수요소였다. 스타킹처럼 얇거나 바지를 대신할 수 있을 정도로 두꺼웠으며, 이후 다양한 무늬의 늘어나는 직물이나 보다 조밀한 조직감의 천으로 구성선을 자유롭게 추가한 스타일들이 유행하였다. 대개의 바지는 앞부분에 턱/tuck/이 잡혀 있지 않은 형태였고, 드로우 스트링 팬츠/drawstring pants/, 카고 팬츠/cargo pants/, 카프리 팬츠/capri pants/, 배기 팬츠/baggy pants/도 입었다.

실용적 미니멀리즘 패션

여성들의 실용적인 패션으로, 1990년대의 영향을 받은 미니멀리즘 스타일을 입었는데그림 14, 이 때 안에 입는 블라우스나 셔츠에는 프릴, 비즈 등의 여성적인 디테일을 주거나 드레이핑을 이용한 입체적인 디자

13 미니스커트와 레깅스, H&M, 파리, 2008. 8.
14 미니멀리즘 패션, 질 샌더, 2007 F/W

13

14

인을 가미하는 경우가 많았다. 또, 한동안 여성들의 옷장에서 사라졌던 조끼가 모든 연령대의 정장과 캐주얼 웨어에서 활용도가 높은 아이템으로 중요하게 등장했다. 테일러드 재킷에서 소매만 없앤 듯한 스타일이 많았고, 광택 있는 표면감에 투박하지 않은 소재를 사용하여 여성스러운 느낌으로 제안되었다. 조끼를 테일러드 재킷 안에 입는 것이 아니라, 조끼를 여러 겹 겹쳐 입거나 테일러드 조끼 하나만 입어서 아우터 역할을 하였다. 이 밖에 트렌치 코트와 니트 아우터도 많이 입었다.

캐주얼 펑크와 시티 글램

2000년대 중후반부터 1980년대의 복고풍이 돌아오면서 1970년대 말에서 1980년대의 대표적 하위 문화인 펑크 룩도 돌아왔다. 스톤워싱된 청바지, 형광색의 피쉬넷 스타킹, 금속 스터드/stud/로 장식된 가죽 재킷, 찢고 옷핀으로 다시 연결한 셔츠 등 전형적인 펑크 룩의 패션 아이템과 도심에서 입기에 무난한 캐주얼 아이템을 함께 입었다. 2006년에서 2009년 경까지 스트리트 스타일과 함께 가죽 재킷, 바이커 재킷의 인기가 지속되었다. 코르셋 뷔스티에 상의, 스파게티 스트랩의 이너 등을 함께 입었으며, 펑크 룩에 보다 화려한 글램/glam/이나그림 15 보다 어두운 고스/goth/ 분위기가 혼합된 디자인도 있었다. 2000년대의 펑크 룩은 1970~1980년대와 같이 사회에 대한 반항을 표현한 것이라기보다는 일상의 실용적 패션 트렌드의 하나로서만 받아들여졌다.

여성적인 복고풍

여성의류의 전체적인 경향이 1990년대의 유니섹스에서 점차 멀어지면서 1950, 1960년대의 여성스럽고 단정한 클래식 룩이 나왔는데, 프라다는 복고풍의 컬렉션을 꾸준히 선보인 대표적인 디자이너라고 할 수 있다. 2000년 S/S 시즌, 가는 벨트를 한 니트웨어, 얇은 프린트 천의 치

15 펑크 룩과 글램 룩의 혼합, 망고 (Mango), 2008. 11.

마와 형태 잡힌 토트 백의 조화, 2004년 S/S 시즌, 원피스 위에 코트를 입고 벨트를 하여 X 실루엣의 1950년대를 연상시키는 스타일링^{그림 16}, 2007년 F/W 시즌, 둥근 어깨의 상하의 세트^{그림 17}에서 여성적인 복고풍을 볼 수 있다.

패딩과 모피, 아웃도어 룩

2000년대의 겨울 캐주얼 웨어 아우터의 특징 가운데 하나는 볼륨감 있는 아웃도어 룩이다. 솜, 오리털, 거위털 등을 넣은 두툼한 패딩에 거친 느낌의 긴 털의 모피를 의복의 칼라나 소매 끝에 대거나 혹은 안감 전체에 대어 보온성을 더한 디자인으로 많이 나왔다. 모피 트리밍과 큰 주머니, 소매 조임 스트랩, 탈부착이 가능한 라이너/liner/ 등 스포티하고 실용적인 디테일이 더해졌고^{그림 18}, 허벅지 중간 정도에 오는 길이의 디자인을 많이 입었으며, 남녀노소 모두의 겨울 아우터로 큰 인

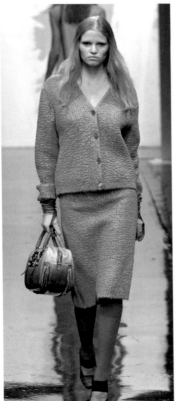

16 여성적인 복고풍 패션, 프라다, 2004 S/S
17 여성적인 복고풍 패션, 프라다, 2007 F/W
18 아웃도어 룩, 루이 뷔통, 2002 F/W

기를 얻었다. 패딩 소재의 유행은 2000년대 패션의 주요 경향 가운데 하나로_{그림 19}, 스포츠 웨어 브랜드뿐만 아니라 샤넬, 랄프 로렌 등의 정통 여성복 브랜드에서도 패딩 소재를 이용한 머플러, 점퍼, 드레스까지 나왔다. 캐주얼 웨어에서 거친 느낌의 모피를 덧붙인 아웃도어 룩이 유행이었다면, 정장류에서는 다양한 디자인의 모피 코트가 유행하였다_{그림 20}. 뿐만 아니라 양털 안감을 댄 귀마개가 달린 방한용 모자, 밍크, 토끼털, 굵은 털실, 깃털 등으로 트리밍한 모자와 부츠도 유행하였다.

19

19 패딩 아우터, 비피(Biffi), 밀라
 노, 2008. 11.
20 모피 코트, 지방시, 2003 F/W

20

21 새로운 슈트 코디네이션, 랄프
로렌, 2003 F/W

남성복

2000년 이후 의복 종류 간의 경계가 무너지는 경향이 가장 잘 나타나는 것이 남성복이다. 남성복은 이제까지 전통 슈트와 캐주얼 웨어, 액티브 스포츠 웨어 등으로 비교적 선명하게 시장을 나눌 수 있었지만, 세계적 경제 침체와 직장 내 자유로운 옷 입기의 확산, 그리고 사회적으로 스포츠의 비중이 커지면서 액티브 스포츠 웨어 시장은 크게 성장하고, 전통적인 신사 정장 시장의 비중은 줄어들어 이러한 구분은 점차 모호해졌다.

전통적인 정장의 변화

2000년대 초반 캐주얼 프라이데이의 확산으로 교회, 결혼식, 장례식 등의 경우를 빼고는 슈트를 입지 않게 되었다. 직장에서는 전통적인 한 벌의 슈트 대신 상하의를 다른 색상으로 매치하는 세퍼레이츠를 많이 입었고, 정장을 입어야 할 예식의 경우에는 보다 더 차려 입는 느낌으로 턱시도를 갖추어 입었다. 정장을 입을 때 안에 정장용 드레스 셔츠를 넥타이 없이 윗단추를 2~3개 잠그지 않고 입는 경우도 많았으며그림 21, 정장 재킷, 코듀로이 재킷, 벨벳 재킷, 린넨 재킷을 정장용 셔츠, 티셔츠, 후드 달린 티셔츠와 함께 입었다. 그러나 상하의를 같은 색으로 하는 정장의 경우 검정, 네이비 블루, 회색이 대부분이었고, 세퍼레이츠 재킷의 색 역시 검정, 네이비 블루, 회색, 밤색, 카키, 베이지에서 크게 벗어나지 않았다. 바지의 경우 카키 치노 바지, 청바지, 코듀로이 바지를 많이 입었고, 회색, 밤색, 자주색, 어두운 녹색의 터틀넥 스웨터와 캠프 셔츠를 함께 입었다. 남성 코트로는 2000년대 초반에는 허벅지 중간 길이의 전체적으로 슬림한 코트를 많이 입었고, 2000년대 후반이 되면서 패딩이나 모피 트리밍이 된 볼륨감 있는 아우터그림 22를 입거나 젊은 남성의 경우 엉덩이를 덮는 길이의 벨벳 스포츠 코트를 입는 경우도 있었다.

22 두꺼운 패딩 코트, 버버리 프로
섬, 2007 F/W
23 남성복의 짧아진 재킷과 바지,
디 스퀘어드, 2008 F/W

2000년대 중반부터 남성 슈트의 디자인과 코디네이션에서 변화가
두드러졌다. 스리 버튼 재킷은 거의 사라졌고, 슈트와 슈트 바지의 길
이가 짧아지는 경향을 보였다. 젊은이들의 슈트에서 재킷은 엉덩이를
덮지 않는 길이이고, 바지는 발목을 보일 정도로 짧은 경우도 있었다
그림 23. 전체적인 실루엣은 슬림해졌으나, 2000년대 말의 여성복에서와
마찬가지로 어깨가 강조되는 1980년대 풍이 잠시 돌아오기도 했다.

스포츠 웨어의 변신

2000년대 초반에는 1990년대 패션과 마찬가지로 스포츠 웨어를 일상
복으로 입는 사람들이 늘어났다. 트레이닝 웨어를 상하의로 입거나
폴라플리스 재킷, 밝은 색의 폴로 셔츠 혹은 줄무늬 폴로 셔츠, 카고
팬츠를 입고 축구, 배구, 야구 팀의 로고가 새겨진 야구모자와 아디다
스나 나이키 운동화를 신는 것이 일상의 차림이었다. 스포츠 웨어는
보다 더 패셔너블하게 변했고, 캐주얼 웨어는 보다 더 스포티하게 변

했다그림 24, 25. 사람들은 갭의 티셔츠와 나이키의 트레이닝 바지를 함
께 코디해서 입었으며, 나이키의 치노 반바지와 갭의 로고가 새겨진
후디를 함께 코디해서 입기도 했다. 남성 티셔츠의 네크라인에서 과
감한 변화가 있었는데, 전통적인 라운드 네크라인 외에 브이 네크라인
이 나왔으며, 깊게 파인 브이 네크라인을 입기도 했다. 젊은이들은 찢
어진 청바지, 보드 탈 때 입는 반바지 등도 많이 입었다. 반면 스포츠
웨어가 일상복화되면서 등산, 러닝이나 기타 익스트림 스포츠를 위한
의복은 보다 세분화되었고, 이런 특수하고 전문적인 상품만을 판매하
는 스포츠 웨어 전문점이 많이 생겼다.

24

25

아동복

2000년대의 아동복에서는 1960~1970년대의 히피의 영향을 받은 레이어드 룩과 최근 중요해진 기능적인 의류에서 영향을 받은 아웃도어 룩을 많이 볼 수 있었다.

먼저 히피의 영향을 받은 아동복은 주로 여아용 의류에서 많이 나왔다. 레깅스나 몸에 꼭 맞는 하의 위에 얇은 저지 티셔츠를 여러 겹 겹쳐 입고 미니스커트, 티어드 스커트 또는 트라페즈 라인의 엉덩이를 덮는 길이의 랩 튜닉이나 드레스를 함께 입는 레이어드 룩이 유행하였고, 과감한 아이템의 코디네이션을 많이 볼 수 있었다. 서로 대비되는 색채 조합과 1950~60년대에서 영감을 받은 기하학적 문양, 복고풍의 줄무늬, 꽃무늬, 팝아트 모티프 등의 프린트가 많았다_{그림 26}.

아웃도어 룩으로는 기능적인 포켓이나 지퍼를 디자인에 적극 활용한 점퍼와 바지가 대표적인 아이템이었다_{그림 27 오른쪽}. 이 때 바지는 워싱 면으로 7부 혹은 10부 길이의 카고 바지가 많았으며, 후드티는 재킷 대용으로도 입을 수 있을 정도로 두꺼운 스웻 셔츠 소재나 폴라 플리스/polar fleece/ 소재로, 앞의 몸판 중심에 원포인트 로고를 넣는 것이 보통이었다.

27

26

26 히피 스타일 아동복, 2007. 3.
27 주머니가 있는 편안한 바지, 티셔츠와 체크 반팔 셔츠의 코디네이션, Collezioni Bambini, 2007 S/S

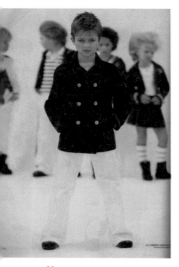

28

이 외에 미니멀한 디자인의 트렌치 코트나 재킷그림 28, 록/rock/이나 그런지/grunge/에서 영향을 받은 베이지와 카키 컬러의 면 재킷, 작업복 스타일과 스포츠 웨어 스타일을 디자인과 소재에서 고루 섞은 듯한 윈드 브레이커가 많이 나왔다. 하의로는 배기 팬츠, 하렘 팬츠가 있었고, 성인의류와 마찬가지로 슬림한 스키니 진도 많이 입었다.

또한 유아동복 시장이 고급화됨에 따라 브랜드 네임이 드러나도록 브랜드 로고를 넣거나 고유의 디자인을 넣은 아동복 디자인도 많이 나왔다그림 27 왼쪽. 유아동복에서 주목할 만한 소재 변화로 유기농 소재의 사용이 증가하고 있음을 들 수 있다. 2000년대 중반 이후 유기농 소재의 제품 매출이 매해 2배 이상 늘었고, 2008년 어메리칸 어패럴/American Apparel/, 이둔/Edun/, 한나 애더슨/Hanna Andersson/ 등 30~40개 브랜드가 유기농 아동복 라인을 신설했다.[9]

액세서리 및 기타

모자, 가방

여성들은 모자를 거의 쓰지 않았으며, 남성들의 경우 1990년대와 마찬가지로 스포츠팀의 로고가 새겨진 야구 모자를 일상에서 많이 썼다.

2000년 이후 여성 장신구 가운데 가방이 가장 큰 비중을 차지한다고 해도 과언이 아닐 정도로 이 시기의 여성들은 디자이너 브랜드의 가방에 열광하였다. 유행하는, 여성들이 갖고 싶어 하는 백을 '잇 백/it bag/'이라 불렀으며, 에르메스의 버킨 백그림 29, 루이 뷔통의 형광색 로고가 그려진 그라피티 백, 발렌시아가의 모터 백, 고야드 백, 멀버리 백, 그리고 이브생 로랑, 펜디, 프라다, 구찌 등의 디자이너들의 백들이 매 시즌 소비자들의 관심을 받는 잇 백이었다. 그러나 2000년대 말 무렵 패션계에서 잇 백의 비중은 한층 작아지는 듯하였다.

29

28 미니멀한 디자인의 재킷, Collezioni Bambini, 2005 S/S
29 에르메스의 버킨 백

운동화와 구두

여성 구두에서 계절의 개념이 점차 없어졌다. 여성들은 샌들을 여름에는 맨발에, 봄가을에는 짙은 색의 스타킹이나 레깅스와 함께 신었으며, 여름에도 목이 짧은 부츠인 부티/bootee/를 신어서 앞코가 뚫려 있는 형태의 부츠가 나오기도 하였다. 2000년대 초반 여성들은 앞코가 둥근 부츠나 구두를 신었고 낮은 굽이거나 웨지/wedge/ 모양의 굽이 있는 에스파드릴/espadrille/이 유행하였다. 2000년대 후반이 되면서 앞코가 뾰족하고 굽이 10cm 이상 되는 높은 킬 힐/kill heel/을 신었다그림 30. 킬 힐은 샌들이나 앞이 막힌 펌프스 모두에서 유행하였으며, 구두의 굽이 계속 높아지면서 구두의 앞쪽에도 굽을 댄 디자인이 나왔다. 샌들은 금속 장식 등을 과감하게 사용한, 끈이 있는 플랫폼 샌들이 많았는데, 2008년도에는 킬 힐에 끈이 많은 글라디에이터/gladiator/ 샌들이 유행하였다. 몇 시즌 전부터 제안되었던 레이스업/lace-up/ 부츠의 인기는 2009년에 절정에 달했다. 레이스업 부츠는 프린지 장식을 첨가한 히피 스타일에서부터 닥터 마틴/Dr. Martens/[10] 스타일까지 다채롭게 나타났고 여

30 구두 밑창의 빨간색이 특징인 크리스티앙 루부탱(Christian Louboutin) 구두, 2009

름에도 착용하였다. 2000년대 말 부터는 거의 사라지고, 허벅지 중간까지 올라오는 길이의 싸이하이/thigh-high/ 부츠가 미니스커트나 반바지와 함께 착용하기 좋은 아이템으로 새롭게 등장하였다. 남성들의 정장 구두로는 앞코가 뾰족한 신발을, 캐주얼 슈즈로는 옥스퍼드 신발, 모터사이클 부츠를 신었다. 그러나 격식을 갖추는 정장을 갖추어 입는 경우가 많이 줄어듦에 따라 정장에도 편안한 캐주얼 슈즈나 스니커즈를 많이 착용했다. 캐주얼 신발로는 여름에는 테바/teva/와 같은 신발 전문 브랜드의 샌들, 플립 플랍/flip-flops/그림 31, 크록스/crocs/를 많이 신었는데, 특히, 플립 플랍은 2000년 이후 10년 간 남녀노소 할 것 없이 오랫동안 여름의 기본 신발로 자리 잡았다. 겨울에는 어그/Ugg/ 부츠를 많이 신었다그림 32.

운동화는 나이키의 에어 조단, 아디다스 등 유명 스포츠 웨어 브랜드의 운동화를 많이 신었으며, 서양 장기판 패턴의 밴스/vans/, 컨버스/converse/의 척 테일러 얼 스타/Chuck Taylor All Stars/ 신발도 젊은이들에게 인기가 많았다.

31

31 플립 플랍, 2005
32 어그 부츠, 2007

32

머리 모양, 화장

2000년대 초반, 여자 머리 모양은 길고 웨이브가 없는 스타일이 유행이었다. 1990년대 말부터 유행했던 제니퍼 애니스톤의 머리 모양_{그림 30-1990년대}이 계속 유행하였고, 블론드와 밝은 밤색으로 부분부분 밝고 어둡게 염색을 하기도 했다. 2000년대 중반부터는 중간 길이의 볼륨감 있고, 자연스러운 웨이브가 있는 헤어스타일이나, 짧은 단발인 보브 컷/bob cut/, 머리카락 끝이 뻗치도록 자르는 쉐기 컷/shaggy cut/이 유행하였으며, 머리카락 색은 어두운 색이 유행하여 검정이 인기가 있었다.

2000년대 초반, 성인 남성들은 머리를 짧게 잘랐으나 젊은 남자들은 머리 끝을 뾰족뾰족하게 다듬거나 가운데 부분의 머리만 길게 남겨 두고 위로 세우는 포 헉/faux hawk, 일명 '베컴 머리' / 그림 33 스타일이 유행하였다. 2000년대 후반에는 머리 길이가 더 짧아져 아예 머리카락은 밀고 대신 콧수염, 턱수염, 구레나룻을 기르는 것이 유행하기도 하였다.

화장에서는 자연스러운 피부 화장이 유행하였고, 2000년대 중후반 펑크 룩이 유행하면서 아이라인을 검은색이나 짙은 회색의 펜슬이나 아이섀도로 굵게 그리는 짙은 눈화장, 즉 스모키 아이즈/smoky eyes/가 크게 유행하였다. 입술 표현보다는 눈화장이 더 중요해졌다. 펑크 룩이 다시 돌아오면서 문신이 유행하였는데, 특히 헤나/henna/로 하는 반영구 문신이 인기를 끌었다_{그림 34}.

기능성 화장품 시장은 베이비 부머들이 나이가 들어감에 따라 크게 성장하였고, 외모를 가꾸는데 보다 적극적인 남성을 일컫는 메트로 섹슈얼/metro-sexual/ 소비자가 2000년 들어서 패션 산업뿐만 아니라 미용 산업에서 중요한 소비자로 떠올랐다. 이 시기에 남성들의 피부 가꾸기 유행으로 남성 화장품 시장이 커졌다.

33

34

33 대표적 메트로 섹슈얼인 축구 선수 데이비드 베컴의 '베컴 머리', 2007
34 반영구 타투, 2005

35

36

장신구

목걸이, 귀걸이, 선글라스를 많이 착용했으며, 2010년이 가까워지면서 큰 목걸이와 두꺼운 뱅글이 유행하였다그림 35, 36. 청소년들의 경우 연예 인들이 한 문신이나 바디 피어싱/body piercing/을 모방하였고, 이는 유행하였던 펑크 룩의 한 표현이라고 할 수 있다. 힙합의 영향으로 젊은이들이 화려하고 번쩍거리는 '블링 블링/bling bling/'한 큰 보석 장신구를 착용하기도 했다.

이 외에 스카프가 정장이나 캐주얼 웨어에서 쉽게 활용할 수 있는 악센트로 많이 사용되어 실크, 거즈, 파시미나 등의 얇은 소재와 정사각형보다는 직사각형의 스카프가 많이 착용되었다. 무늬가 없는 단색의 스카프도 인기가 많았고, 페이즐리 무늬, 호피무늬, 기하학적 무늬의 프린트도 인기가 있었다. 보헤미안 룩의 스카프에는 프린지 디테일이 있었다.

핸드폰이 필수품이 되면서 시계가 그다지 중요하지 않았는데, 2000년대 중후반 이후 고가 시계에 대한 관심이 생기면서 롤렉스/Rolex/, 파텍 필립/Patek Philippe/ 등의 고가 시계 판매가 늘어났다. 카시오/Casio/의 지샥/G-shock/도 젊은이들에게 인기가 있었다.

속 옷

신체 노출에 대해 개방적인 사람들이 점차 늘어나면서 2000년대의 속옷은 기능성과 실용성은 물론이고, 노출되어도 괜찮을 정도로 패셔너블한 것이 선호되었다. 특히 젊은 남녀 소비자층을 중심으로, 겉옷과 속옷의 구분이 모호해졌다. 젊은 남성들은 허리선 아래에 느슨하게 걸쳐진 바지 안에 입은 팬티의 윗부분이 드러났으며, 젊은 여성들은 안에 입은 끈팬티/thong/의 윗부분과 브래지어 끈이 보이는 것에 개의치 않았고, 아예 브래지어나 코르셋의 형태의 옷을 겉옷처럼 입기도

하였다. VPL과 같은 브랜드들은 속옷과 겉옷의 경계를 넘나드는 새로운 형태의 의복을 제안하고 있다고 할 수 있다_{그림 37.}

37 속옷인지 겉옷인지 모호한 옷,
 VPL, 2009 S/S

3 우리나라의 패션 경향

2000년대 이후 한국 패션계 경향은 세계 패션계 경향과 비교해 볼 때 큰 차이점을 찾기가 어려울 정도로 세계적인 경향과 맞물려 있다. 지속가능한 사회를 위한 패션기업의 노력, SPA 브랜드의 상승세로 인한 패션 시장 구조의 변화, 스타의 영향력 증가, 웰빙과 스포츠 열풍 현상 등은 거의 흡사하였고, 한국 패션의 해외 진출을 위한 시도 역시 패션의 글로벌 경쟁 시대에 발맞춘 움직임이라고 할 수 있겠다.

한국 패션의 성공적 해외 진출을 위한 움직임

1990년대 한국 디자이너들의 해외 컬렉션 참가를 시작으로, 2000년대 이후에는 해외에 법인을 설립하거나 쇼룸, 매장을 오픈하는 등 보다 적극적인 해외 진출이 증가하게 되면서 해외 패션위크나 트레이드쇼 참여비율이 폭발적으로 늘어났다. 이상봉은 2002년부터 파리 패션위크에 참가, 2006년 미국 뉴욕 펨/Femme/ 전시회에 참가하고, 2009년에는 뉴욕 법인을 설립하고 쇼룸을 오픈하였으며, 우영미는 2002년부터 파리 패션위크에 참가, 2006년 파리에 단독 매장을 열었다. 강진영과 윤한희도 2002년 뉴욕패션위크에 참가하였고, 정욱준도 2008년 파리 컬렉션 참가 이후 꾸준히 해외 활동을 이어오고 있다. 한편 서울 패션위크를 활성화하기 위하여 전 세계 어디에서나 주문할 수 있는 시스템을 만들었고, 해외 디자이너 초청쇼를 열어 세계적인 이슈를 만들어 내었다.[11] 디자이너 브랜드뿐만 아니라 내셔널 브랜드들의 해외 진출 움직임도 활발해졌다. 2001년 MF, ONG, 오브제, 데코, 시스템을 시작으로, 온앤온, 더블유닷, 올리브데올리브, 쿠아, 에린 브리니에, 탱커스, 매긴나잇브릿지, 써스데이 아일랜드 등의 내셔널 브랜드들이 포화인 국내 패션 시장에 한계를 느끼면서 해외 시장을 적극 개척하고 있다.

 2005년 무역쿼터제 폐지 이후 자유무역협정의 대세 속에서 2009년

우리나라는 전 세계 17개 국과의 자유무역협정/FTA: Free Trade Agreement/이 발효 중이며,[12] 향후 우리나라 섬유류 수출 및 국내 생산 기지 확보 등의 향방에 미국과의 FTA가 큰 영향을 미칠 것으로 전망된다.

패션 유통의 다각적 변화

2000년대 들어 국내 패션업계에는 홈쇼핑업체와 온라인 패션시장의 성장, 패션 브랜드들의 세컨드 브랜드 런칭, 대형 할인점의 자체개발상품 돌풍, 해외 SPA 브랜드의 국내 런칭과 국내 SPA 브랜드의 성장, 백화점 1층을 점령한 해외 명품 브랜드들로 인한 백화점 내 내셔널 브랜드의 재편, 편집샵, 복합쇼핑몰, 아울렛, 가두점의 활성화 등 많은 변화가 있었다.

복종별로는 아웃도어 웨어 시장이 크게 성장하였고, 중저가 여성의류 시장이 가시화되면서 대형 할인점과 홈쇼핑의 의류 부문이 강화되었다. 속옷류에서도 대형할인점이나 홈쇼핑이 중요한 구매처로 떠올랐다. 이에 대형 할인점이나 홈쇼핑에서 의류 브랜드를 자체 개발하거나그림 38, 의류업체들이 대형 할인점이나 홈쇼핑 전용 브랜드를 출시, 진출하였다. 이와 함께 예스비, 제시뉴욕, 로엠 등 글로벌 소싱 시스템을 구축한 중저가 브랜드와 미샤의 잇미샤그림 39, 린의 라인과 케네스

38 CJ오쇼핑의 자체 개발 브랜드 이다(IIDA)의 광고, Vogue Korea, 2001
39 Michaa의 세컨드 브랜드 it Michaa의 잡지 광고, Vogue Korea, 2007

38

39

레이디 등 내셔널 브랜드의 가격대를 낮춘 세컨드 브랜드가 런칭되어 새로운 수요를 창출하였다. 또한 우리 나라도 해외와 마찬가지로 패션 브랜드와 신진 디자이너 혹은 스타일리스트의 협업을 통해 새로운 디자인을 창출하고자 하는 시도가 많이 있었다.[13] 뿐만 아니라, 지마켓, 옥션, 11번가 등의 온라인 쇼핑몰 역시 최저가격이라는 점을 내세우면서 시장을 넓혀 갔다.

환경 변화와 착한 패션

우리 나라의 연평균 기온이 상승하고, 연강수량이 증가함에 따라 패션업계는 상품의 소재, 컬러 기획과 제품 출고 시기를 새롭게 조정하고 있다. 지구온난화로 인해 봄, 가을이 짧아짐에 따라 춘추복 시장이 축소되었고, 장마가 길어지면서 여름에는 젤리 슈즈, 레인 부츠가 기본 아이템이 되었으며, 불안정한 겨울 날씨에 두껍고 방수가 되는 패딩 부츠와 어그 부츠, 두꺼운 패딩 아우터, 겨울용 모피 제품이 인기를 끌었다.

　지구 온난화의 문제는 패션을 포함한 많은 기업들의 공익 광고의 소재로 등장하고 있으며, 친환경 마케팅과 친환경 제품 출시로 이어지고 있다. 유기농 면을 사용한 제품의 출시, 쓰고 버린 페트병을 재활용한 원사에서부터 옥수수와 코코넛과 같은 식물 소재 원사를 활용한 친환경 섬유 소재의 개발이 활발히 이루어지고 있으며 2007년 아름다운 가게가 ㈜쌈지의 후원으로 국내 최초의 재활용 패션 브랜드를 표방한 '에코파티 메아리' 매장을 인사동에 열었고, 2009년에는 경기도 미술관에서 '패션의 윤리학 - 착하게 입자' 전시회를 개최하여 윤리적 '착한 패션'에 대한 사회적 관심의 크기를 반증하였다. 이에 소비자들뿐만 아니라 기업들의 꾸준한 노력 역시 요구되는 실정으로, 폴햄은 2004년부터 국내외에서 '해피 프라미스/Happy Promise' 캠페인을 통해 이웃을 돕는 운동을 펼치고 있으며그림 40, 제일모직의 구호는

2006년부터 시각 장애 어린이들에게 개안 수술을 해주는 '하트 포 아이/Heart for Eye/' 프로젝트를 진행하고 있다.

2002 월드컵 개최와 스포츠 열풍

2002년 우리 나라에서 한일 월드컵이 열리는 동안 월드컵 경기가 있는 날마다 전국은 '붉은 악마가 되라!/Be the Reds!/'라고 쓰여 있는 붉은 티셔츠를 입은 남녀노소의 응원 물결이 경기장과 거리를 가득 메웠다 그림 41. 월드컵의 열띤 분위기 속에서 2002년 스포티한 영 캐주얼의 매출이 급격히 늘어났다. 2004년경부터는 스포츠 웨어 브랜드의 프리미엄 라인 브랜드가 런칭을 시작했고, 2000년대 후반부터는 브랜드를 총체적으로 보여 주는 플래그쉽 스토어 개념의 대형 매장이 생겨나기 시작했는데, 아디다스 스포츠 퍼포먼스 센터 명동점을 시작으로 컨버스, 휠라, 카파 등이 연달아 오픈하였다. 그런데 스포츠에 대한 관심은 인체미에 대한 사회적 관심과 관계가 있었다. 2000년대 들어 동안/童顏/, 복근/腹筋/ 혹은 식스팩/six pack/ 등의 단어들이 사회적으로, 특히 대중문화 안에서 많이 쓰이면서 사람들은 건강하고 젊은 인체미에 대해 열광하게 되었다. 이에 연예인들뿐만 아니라 일반인들도 다이어트를 하고 운동을 통해 이른바 '몸 만들기'를 했고, 이는 수명이 길어지면서 더욱 중요해진 웰빙의 측면에서도 해석할 수 있는 현상이었다.

41 한·일 월드컵 개최 당시 서울시청 앞 광장이 붉은 악마 티셔츠를 입고 응원하는 사람들로 가득 차 있다. 2002

아웃도어 웨어 시장의 성장

우리나라에서 등산을 월 1회 이상 하는 인구는 지난 2001년 200만 명에서 2006년 320만 명, 2008년 770만 명 등으로 급증하였다.[14] 등산인구가 늘어나면서 2008년 노스페이스, 코오롱스포츠, K2, 라푸마 등 상위권 브랜드의 신장세가 두드러졌다.[15] 이는 2004년부터 단계적으로 시작된 주5일 근무제와 건강, 웰빙, 여가를 중요시하는 라이프스타일의 추구로 야외 레저 활동 인구가 늘었으며, 아웃도어 웨어가 등산할 때만으로 국한되지 않고 일상복의 개념으로 자리 잡으면서 다양한 연령층의 소비자를 확보했기 때문으로 해석된다.

한류 스타와 스포츠 스타

2000년대 중반 TV 드라마인 '겨울연가', '대장금'의 일본, 중국 수출 이후 '한류', 혹은 'K-POP'으로 한국 영화, TV 드라마, 아이돌 가수들을 중심으로 한 대중가요가 전 세계에서 인기를 끌었다. 한국 대중문화의 해외 진출은 한국 연예인들의 잦은 공항 출입으로 이어졌고, '공항 패션'이라는 신조어를 낳으면서 이들의 일상 패션마저 팬들의 추종으로, 어떤 경우는 그들이 입은 의류 브랜드의 매출로 이어지기도 하였다. 그러나 전 국민의 사랑을 받았던 이들은 바로 축구 선수 박지성, 올림픽 금메달리스트인 수영 선수 박태환, 피겨 스케이트 선수 김연아이다. 이들은 패션 아이콘이자 동경의 대상이 되어 전 국민의 응원을 받았다.

여성복

2000년대 국내 여성복에서도 정장의 비중이 현저히 줄어들고, 스포티 캐주얼의 비중이 늘어났다. 사람들은 아웃도어 웨어를 일상복으로 입었고 스키니 팬츠가 크게 유행하였다. 의류 소재의 경향은 친환경 소재와 기능성 소재의 두 가지로 나누어 볼 수 있다. 황토, 은, 참숯 등

인체 기능에 도움을 주는 성분을 함유하고 있는 친환경 제품들과 초경량에 흡습속건 등의 신기능을 가진 제품들이 많이 나왔다.

과감한 디자인의 스포티 캐주얼

2000년 초, 국내 이지 캐주얼 시장이 포화상태였던 상황에서 A6, EXR, BNX가 완전히 새로운 이미지의 스포티 캐주얼 브랜드로 런칭하여 소비자들의 집중적인 관심을 받았다. 더구나 우리나라에 스포츠 열풍이 불기 시작하였던 시기와 겹치면서 이 브랜드들의 인기는 식을 줄 몰랐다. 숫자나 영문 대문자의 브랜드 로고를 디자인 요소로 사용하고, 선명한 색채를 함께 쓰며, 메쉬/mesh/ 등의 스포츠 웨어 소재를 사용하는 등 과감한 디자인적 접근이 소비자들의 호응을 얻어 냈다 그림 42. 스포티 캐주얼 브랜드들은 의류뿐만 아니라 가방, 운동화 등의 액세서리 판매도 호조를 보였으며, 이러한 경향은 이후 중장년층의 골프 웨어에도 영향을 주었다 그림 43. 스포츠 캐주얼의 인기로 스포티한 디자인의 바지와 저지 티셔츠를 많이 입었는데 그림 44, 사람들이 점차 노출에 대해 둔감해지면서 탱크 탑이나 홀터 넥 탑, 캐미솔 네크라인의 상의 등 다양한 디자인의 상의를 많이 입게 되었다.

42

43

DESTIJL

44

42 스포티 캐주얼, A6, Vogue Korea, 2002
43 골프 웨어, 레노마, Vogue Korea, 2004
44 스포티한 디자인의 바지와 티셔츠, 데스틸, Vogue Korea, 2003

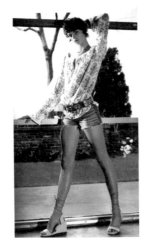

45

46

여성스러운 히피 스타일

2000년 초, 여성복에서 꽃무늬 치마 등 프린트물이 많아지면서 여러 가지 색깔이 섞인 화려한 프린트물이 유행하기 시작하였다. 2004년 하이 웨이스트 라인의 절개선과 프렌치 슬리브, 뱃 윙 슬리브, 기모노 슬리브 등 다양한 슬리브 디자인의 블라우스와 저지 롱 티셔츠가 인기였고, 엉덩이를 덮는 길이의 블라우스나 티셔츠를 허리 부분에 벨트를 느슨하게 매고 입었다_{그림 45}. 2005년 경에는 '집시 스커트'라고 불렀던 티어드 스커트가 유행하였는데, 나풀거리는 느낌의 미니 티어드 스커트에서부터 무릎 아래 길이까지 다양하게 나타났다. 이는 히피의 영향을 받은 보헤미안 룩이 한국에서도 유행하게 된 것으로, 히피 스타일의 프린트물끼리의 과감한 조합보다는 프린트물을 악센트로 사용하는 경향이 있었으며, 보다 여성스럽고 낭만적인 이미지로 표현되었다. 2006년경부터는 셔링이 잡히거나, 돌만 슬리브 형태이거나, 트라페즈 실루엣이어서 입었을 때 자연스러운 주름이 잡히는 디자인의 저지 아이템이 인기 있었다. 자수, 오픈워크/openwork/ 등으로 전원풍의 느낌이 더해진, 잔잔한 꽃무늬 천으로 된 페전트 블라우스가 히피 스타일을 완성하는 아이템으로 나오기도 하였다. 2005년 겨울에는 히피 스타일의 연장으로 해석할 수 있는 러시안 무드가 나타나서 화려한 색채와 레이어링과 모피 트리밍 등이 특징적으로 나타났다_{그림 46}.

돌아온 파워 숄더 재킷

2009년 여름에는 1980년대의 복고풍이 유행하였다. 어깨를 강조하는 파워 숄더 재킷이 인기를 끌었는데, 1980년대와 같은 파워 슈트라기보다는 파워 숄더 재킷을 주로 스키니 핏의 바지와 입어 캐주얼한 느낌으로 코디네이션하였다.

파워 숄더 재킷과 함께 2000년대 후반에는 1980년대 펑크의 라이더 재킷/rider jacket/과 액세서리가 인기가 있었다. 다양한 크기의 금속 스

45 히피 스타일 블라우스, 나인식스 뉴욕, Vogue Korea, 2002
46 히피 스타일, 써스데이 아일랜드, Vogue Korea, 2005

터드, 크리스탈 스터드, 시퀸, 체인 등의 반짝거리는 장식적인 트리밍을 재킷뿐만 아니라 여름 블라우스나 저지 티셔츠의 네크라인, 칼라, 어깨에 덧붙였다. 반짝거리는 트리밍은 이 시기 모든 패션 아이템에 두루 사용될 만큼 큰 인기를 얻었다. 펑크의 금속 체인을 의복의 디테일로 사용하거나_{그림 47}, 광택 있는 직물을 사용하여 더 화려하게 코디네이션기도 하였다_{그림 48}.

일상복이 된 아웃도어 웨어

2000년대의 아우터는 과장된 실루엣과 과장된 디테일이 더해진 경우가 많았다. 이른바 '야상'[16]이라고 불렸던 사파리 스타일의 재킷이 2000년대 초반부터 중반까지 남녀노소 모두에게 선풍적인 인기를 끌었다. 대개 카키, 베이지색이었으며, 후드가 있고 큰 주머니가 네 개 있어 군복과 같은 느낌이 났다. 계절에 따라 워싱 처리한 면 한 겹으로 되어 있는 것은 봄가을용으로, 안감에 충전재를 넣고 후드나 칼라에 모피 트리밍을 덧댄 것은 겨울용으로 입었다_{그림 49}. 허리의 조임 장식을 쓰거나, 벨트를 더해 허리를 조일 수도 있어 전체적인 스타일을 다양하게 연출할 수 있었다.

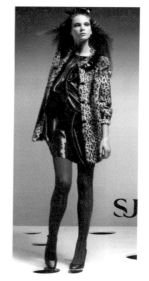

2000년대 초반부터 얇은 패딩 아우터가 출시되어 가을부터 입기 시작하였고, 겨울 날씨가 많이 추워짐에 따라 두꺼운 패딩 소재의 파카, 긴 패딩 코트를 입었다. 겨울 패딩 파카로는 노스페이스 브랜드가 압도적으로 인기가 많았다_{그림 50}.

47 펑크 스타일의 체인 장식, 보브, Vogue Korea, 2007
48 화려한 펑크 룩, SJSJ, Vogue Korea, 2007
49 사파리 스타일 재킷, GV2, Fashionbiz, 2007
50 패딩 파카, 노스페이스, Fashionbiz, 2007

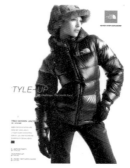

49

50

선명한 색채의 스키니 팬츠와 미니

2004년 트라페즈 라인의 짧은 원피스가 유행하면서 오랫동안 인기 있었던 카고 팬츠의 시대가 끝나고, 스키니 팬츠의 시대가 시작되었다그림 49. 2005년 F/W 시즌, 스키니 핏의 청바지가 유행하였으며, 이후 2000년대 후반에는 중·고등 학생들과 20대 젊은이들을 중심으로 선명한 비비드톤의 스키니 팬츠가 패드/fad/처럼 입혀지기도 하였다. 2000년대 후반의 긴 바지는 대부분 스키니 핏이었으나, 배기 팬츠도 함께 유행하였으며, 2007년경에는 하이 웨이스트가 출시되어 잠시 유행하기도 했다. 청바지는 실루엣에 관계없이 계속 사랑받은 아이템이었다.

미니스커트의 형태는 티어드 스커트, 플레어 스커트, 플리츠 스커트, 타이트 스커트 등이 모두 나왔으며, 밑단의 시접을 정리하지 않고, 올이 풀리는 모양 그대로 두어 히피의 느낌을 더하기도 했다그림 51. 반바지는 품이 넓은 반바지가 유행하였고그림 52, 가벼운 나풀거리는 천으로 만들어져 마치 치마처럼 보이는 것도 많았다. '하의 실종 패션'이

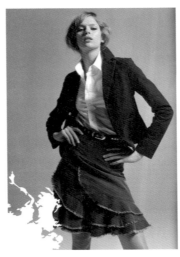

51 밑단을 시접 처리를 하지 않고 그대로 둔 청치마, 애스크, Vogue Korea, 2003

52 품이 넓은 반바지, 시스템, Vogue Korea, 2005

51 52

53 원버튼 재킷, 타임, Vogue
 Korea, 2001
54 아우터처럼 입는 조끼, 데코,
 Fashionbiz, 2009

53

54

라는 신조어가 만들어질 정도로 짧은 미니스커트와 반바지의 인기가
계속되었다. 미니스커트와 반바지는 대부분 레깅스와 함께 입었고, 부
츠나 플랫 슈즈와 함께 코디네이션하였다.

기본이 된 미니멀리즘 패션

2000년대의 성인 여성들은 미니멀한 디자인의 재킷이나 스트레이트
실루엣의 바지를 기본 의복으로 갖추고 있으면서 새로운 유행 아이템
과 코디네이션해서 입었다. 즉, 남성복에서와 마찬가지로 같은 천으로
된 한 벌의 정장을 입는 일은 줄었고, 다양한 아이템을 맞추어서 입었
다. 2001년 여성 커리어 브랜드에서 단순한 형태의 원버튼 재킷이 인
기 있었으며그림 53, 조끼가 주로 엉덩이를 덮는 길이감으로 주로 나오
면서 아우터처럼 입혀졌다그림 54. 그리고 '프라다 천'이라고 불렀던 나
일론 천으로 된 직선적인 실루엣의 바지를 기본 의복으로 입었다. 이
때, 아우터나 하의는 미니멀 디자인을 입더라도 이너웨어는 장식성이
강한 블라우스를 입는 것이 보통이었다. 2007년경, 블라우스에 일본

의 오리가미에서 영향을 받은 듯한 맞주름, 턱, 그 외 입체적으로 재단한 디테일들을 덧붙여 한층 모던해지고 고급스러워진 디자인의 블라우스가 유행하였다.

2006년 미니멀한 디자인의 가죽 소재 재킷이 인기가 있었고, 허리를 묶는 형태의 코트가 꾸준히 나왔다. 겨울 니트나 겨울 코트의 소재가 알파카, 캐시미어 등으로 고급화되었고 2007년경부터 모피 코트를 많이 입기 시작했다그림 55. 모피는 코트 안에 안감처럼 대거나 칼라, 소매 끝에 디테일처럼 사용하기도 하였는데, /그림 55/의 코트에서 보는 바와 같이 밍크 모피를 뜨개질하듯이 짜서 만든 밍크 목도리가 큰 인기를 얻었다.

남성복

2000년대 남성복에서는 금요일 자율 착장을 실시하는 직장이 많아짐에 따라 슈트에 대한 관심이 감소하였다는 점과 사회문화적으로 건강과 젊음이 중요해지면서 젊은 감각을 보여 줄 수 있는 의복에 대한 관심이 증가하였다는 점을 특징으로 들 수 있다.

패션 감성을 보여 줄 수 있는 슈트

2000년대 남성 정장은 전반적으로 종래의 딱딱하고 포멀한 느낌의 정장 수요가 줄어든 가운데, 외모를 가꾸는데 적극적인 메트로 섹슈얼의 개념이 받아들여지면서그림 56 획일적이던 전통적 슈트에서 벗어나 다양한 디자인 디테일이 더해졌고, 맞음새에 따라 착용자의 패션 감성을 보여 줄 수 있는 아이템이 되었다. 재킷의 허리선과 어깨선이 상체의 실루엣이 드러나도록 잘 맞았으며, 바지는 앞부분의 턱/tuck/이 없고, 바지폭이 넓거나 일자형의 바지가 주로 나왔다그림 57. 해외의 남성 정장 경향과 같이 스리버튼 재킷이 거의 보이지 않았고, 투버튼이 유행하였다. 소재 면에서는 2000년대 중반, 밝은 회색 계열과 세번수의 은

56 2004년 국내 케이블 TV에서
방영했던 메트로 섹슈얼에 관
한 프로그램 광고, Marie Claire
Korea, 2004

57 남성 정장, 마에스트로,
Fashionbiz, 2008

56 57

색빛의 과감한 금속성 광택감이 도는 직물/일명 '갈치 양복'/과 다양한 줄무늬의 소재가 유행하였고, 모와 실크의 혼방이나 플란넬이 많이 사용되었다. 2000년대 후반에는 경기침체로 냉방비를 절감하려는 관공서나 기업이 늘어남에 따라 가볍고 시원한 슈트를 찾는 소비자가 늘어나면서 쿨 비즈/cool biz/ 룩이 확대되었다. 해외 남성 정장 경향과 마찬가지로 정장을 할 때 넥타이를 하지 않는 것이 유행하였다.

젊은 남성들의 패셔너블한 슈트는 재킷과 소매의 길이가 짧아졌고 소매 폭도 좁아졌다. 함께 입는 바지는 통이 넓거나 직선적 실루엣이었다. 라펠의 크기는 전통적인 슈트의 경우보다 좁고 뾰족하게 구성하는 경우가 많았다.

디테일이 살아 있는 젊은 캐주얼

2000년대 우리나라 남성 캐주얼 웨어에서는 다채로운 디테일이 더해져 젊고 신선한 감각을 드러낼 수 있었다. 옷의 끝단을 박음질하지 않고 그대로 두거나, 티셔츠에 다양한 아티스트들의 일러스트레이션 패턴을 포토 프린트하거나 프린트 위에 오버 프린트한 느낌으로 표현하는

58 스포티 디테일이 더해진 캐주
얼, EXR, Fashionbiz, 2007

디자인과 아플리케 디테일을 가미한 디자인이 많이 나왔다. 소매 없는 티셔츠, V 혹은 U 네크라인으로 깊게 판 티셔츠를 입었고, 바지는 카고 팬츠, 트레이닝 팬츠나 스포티 디테일이 가미된 바지를 주로 입었으며그림 58, 배기 핏/baggy fit/의 바지도 입었다. 남성 캐주얼 재킷에는 큰 주머니를 달고, 밑단에 니트를 대거나 장식 상침 스티치를 하는 등 보다 감각적이고 스포티한 디테일이 더해졌다. 아이템 간의 코디네이션에서도 겹쳐 입기를 통하여 감성을 표현하였다그림 59. 소재에서는 빈티지한 느낌을 줄 수 있는 후처리가 상당히 중요하여 브러시드 코튼/brushed cotton/, 워시드 코튼/washed cotton/이 많이 사용되었다. 2000년대 후반에는 젊은 남성들 사이에서 여성복과 같이 스키니한 바지가 유행하였다. 패딩 파카가 유행하였고, 고가임에도 청소년들의 겨울 아우터로 많이 입혀졌다.

남성복 스포츠 웨어 디자인에서는 특히 등산복, 스키복, 보드복 등 용도가 뚜렷하게 구별되는 시장이 형성되어 용도에 맞는 디자인 디테일이 보다 중요하게 부각되었다. 점퍼의 겉이나 안, 또는 바지에서 지퍼나 주머니의 활용이 많이 나타났고, 벨크로, 스토퍼, 기능성 단추, 바지 고리 등, 기능을 가진 디테일들이 많이 사용되었다. 또한 필요한 기능은 만족시키면서 인체의 움직임을 최대한 편하게 하려는 의복 구성상의 선이 디자인으로 연결되어 나타나거나 탈부착되는 디자인이 많이 나왔다. 가볍고, 구김이 안 생기며, 흡습속건 등의 기능이 있는 소재를 적극적으로 사용하였다.

아동복

2000년대의 유아동복은 명품 소비가 늘어나고 있는 성인복 시장과
마찬가지로 해외 유명 브랜드 및 라이선스 브랜드가 국내에 대거 런칭
하여 고급화, 전문화되었고, 유통구조가 다각화되었다. 명품 브랜드,
내셔널 브랜드의 고가 브랜드는 백화점을 중심으로, 중저가 브랜드의

60

61

경우는 대리점 유통망을 중심으로 전개되었으며, 그 외 온라인 쇼핑몰용 입점 브랜드, 대형 할인 마트의 브랜드 등으로 다양해졌다. 또한 브랜드가 세분화되면서 13~16세까지의 소비자를 대상으로 하는 브랜드들의 매출이 호조를 보였다.

유아복 브랜드들은 압소바, 타티네 쇼콜라그림 60, 밍크뮤가 인기가 많은 브랜드였으며,[17] 아동복의 디자인에서는 여아동복을 중심으로 한 히피 스타일과, 남녀 아동복 모두에서 볼 수 있었던 활동에 편한 실용적 아이템들로 나누어 볼 수 있다.

우리나라에서도 2000년대 중반 이후 성인 시장과 마찬가지로 히피의 영향을 받은 보헤미안 룩이 인기를 끌었으나 해외의 아동복 시장에서보다는 조금 더 기본에 충실한, 고전적이고 고급스러운 이미지의 의복이 더 인기가 있었다. 겨울 외투의 경우에도 화려한 색채보다는 모노톤의 고급스러운 이미지를 주는 의복이 인기가 있었다그림 61.

남자 어린이의 경우는 보다 실용적이고 활동에 편한 이미지로, 해외 아동복에서와 마찬가지로 7부 카고 바지와 체크무늬 셔츠, 혹은 스웻 셔츠의 코디네이션이 가장 기본적인 것이었다고 할 수 있다. 아동복에서도 성인복과 마찬가지로 비비드한 톤의 스키니 면바지, '야상' 점퍼, 어그 부츠, 크록스 신발 등이 유행하였다.

액세서리 및 기타

모자, 가방

여성들은 햇볕이 강한 여름에는 이마 앞부분에만 챙이 있는 형태의 선바이저/sun visor/를 많이 썼고, 10~20대 젊은이들이나 어린이들은 겨울용으로 귀마개가 달린 보온용 털모자를 많이 썼다. 젊은 남성들은 비니나 페도라를 계절에 맞추어 썼다.

60 유아복, 타티네 쇼콜라,
 Fashionbiz, 2006
61 모노톤의 아동복, 디플랜,
 Fashionbiz, 2006

가방은 해외와 마찬가지로 디자이너 브랜드 네임의 가방을 'it bag'이라고 칭하며 선호하였고, 고가 명품 백의 국내 시장도 매우 커졌다. 거기에 대한 반동으로 2000년대 중후반 20~30대를 위한 20~30만 원대의 중저가 백이 출시되기도 하였다.

여성용 가방은 토트백, 숄더백그림 62, 클러치 백, 사첼 백, 보헤미안 룩과 함께 나온 호보 백/hobo bag/ 등이 유행하였는데, 가방 가죽 전체에 브랜드 로고를 디자인하거나그림 63 가방 가죽과 색이 다른 실로 스티치를 하여 스티치가 눈에 띄도록 했다. 2000년대 후반에 가까워지면서 악어, 타조, 뱀 등의 동물 가죽이나 이러한 동물 가죽의 효과를 소가죽에 낸 가방이 나왔고, 남성용 서류 가방으로는 사각으로 모양을 잡은 형태가 일반적이었다그림 64.

62

62 숄더백, 탠디 컬렉션, Vogue Korea, 2001
63 브랜드 로고가 새겨진 가방, MCM, Elle Korea, 2005
64 남성용 서류 가방, 루이까또즈, Vogue Korea, 2005

63

64

운동화와 구두

1990년대부터 유행하기 시작한 스니커즈의 인기가 계속되었고_{그림 65}, 스니커즈 전문점이 전국에 생겼다. 그러나 출근 시 정장 구두를 신어야 하는 직장인들을 위해 정장 구두에 스니커즈의 편안한 창을 붙인 새로운 정장 신발이 등장하였다. 금강, 에스콰이아에서 이러한 신발 브랜드를 런칭하였다.

여성들의 여름용 신발로, 끈이 있는 스트랩 샌들과 뒷부분만 트여 있는 슬링 백_{/sling back/}을 많이 신었고, 높은 굽의 킬 힐이 유행하여 모든 여성들의 사랑을 받았다. 해외에서와 마찬가지로 탐스 신발, 플립 플랍을 많이 신었고, 어그 부츠가 2000년 국내 상륙한 이래 양털 부츠 종류가 인기를 끌었다.

운동화로는 나이키, 아디다스, 뉴발란스, 리복을 선호했다.

65 스니커즈, 영에이지, Vogue
 Korea, 2003

머리 모양, 화장

2000년대 초반에는 매끄럽게 떨어지는 머릿결을 선호하였고그림 66, 점차 부스스한 긴 머리를 자연스럽게 드라이를 하지 않고 그대로 흘러내리도록 연출하는 것이 유행하였다그림 67. 10~20대 여자 중·고생, 여대생들 사이에서는 머리를 하나로 묶어 정수리 부분에 동그랗게 말아 고정하는 일명 '똥머리'가 선풍적인 인기를 끌었다. 비즈나 스팽글을 붙인 머리띠, 머리핀 등 장식적인 헤어 액세서리가 인기를 끌었다.

머리 모양과 마찬가지로 최대한 자연스럽게 보이도록 하는 화장법이 유행하였다. 거기에 사회적으로 동안을 선호하는 분위기가 더해지면서 결점 없이 반짝거리며 촉촉해 보이는 피부를 위한 이른바 '물광' 메이크업이 유행하였다그림 68. 비비 크림/BB cream-Blemish Balm/이 인기 있었고, 미백, 노화 방지 등 기능성 화장품에 대한 관심이 커졌으며, 햇볕으로부터 피부를 보호하기 위한 선블록/sun-block/이 필수품이 되었다. 더 나아가 동안과 젊어 보이는 피부를 위해 보톡스를 맞거나 레이저, IPL 등 피부과에서 하는 다양한 시술이 유행하기도 했다. 성형수술 인구 또한 증가하였다. 남성용 화장품 시장도 남성들의 외모에 대한 관심 증가로 확대되었다.

화장품 시장은 친환경 화장품 시장과 보다 빠르고 확실한 효과를 선전하는 최첨단 화장품 시장으로 나누어졌으며, 가격대 역시 미샤, 더페이스샵 등 중저가 화장품 시장이 크게 성장하면서 중저가와 고가의 화장품 시장으로 나누어졌다.

2000년대 후반에는 젊은이들을 중심으로 펑크 룩, 모즈 룩이 유행하면서 스모키 아이즈를 위한 짙은 눈화장이 유행했다그림 67.

66

67

66 매끄러운 머릿결, 로레알,
 Vogue Korea, 2001
67 부스스하게 연출한 머리 모양
 과 짙은 눈화장, 라네즈, Vogue
 Korea, 2007
68 자연스러운 피부 표현, 헤라,
 Vogue Korea, 2007

68

장신구

2000년대 초반 '샹들리에 귀걸이'라고 불렸던, 귓볼에서 길게 늘어지는 귀걸이가 유행하였고, 2000년대 중반 이후 10대 후반에서 20대 초반까지의 대학생들과 고등학생들을 중심으로 펑크 룩이 유행하면서 금속 스터드가 박힌 가죽 팔찌나 초커 가죽 목걸이, 체인 목걸이를 남녀 구분 없이 많이 했다.

선글라스는 안경테가 큰 복고풍 형태를 많이 썼고, 휴대폰이 필수품이 되면서 불필요했던 시계에 다시 관심이 몰리면서 해외와 마찬가지로 롤렉스나 파텍 필립과 같은 전통 있는 명품 시계 전문 브랜드의 시계가 인기가 있었다. 디자인에서도 전자시계 대신 고전적 시계를 착용하는 것이 멋지다고 생각하였다.

속옷

2000년대 소비자들에 있어서 속옷의 기능성이나 패션성은 기본적인 요소가 되었다. 면 100수나 120수까지로 직조되어 부드러운 촉감을 강조하거나 100% 순모의 고급원단을 사용하여 보온성을 올리거나 전자파를 차단하거나 원적외선을 방출하여 건강에 좋다는 기능성 속옷이 있었다.

여성 브래지어는 보정기능과 편안함을 동시에 만족시키기 위해 몰드 브라 컵이나 형상기억합금 등 다양한 와이어를 사용하였고_{그림 69}, 겉에서 볼 때 브래지어의 봉제선이 드러나지 않도록 구성선을 적게 만드는 것이 중요하였다. 브래지어의 디자인은 스포티한 단색의 디자인에서 화려한 색채와 무늬를 사용한 디자인까지 있었다_{그림 70}. 한편, 여성용 속옷의 경우 보다 편하게 입을 수 있는 스포츠 브라의 수요가 늘어났고, 캐미솔 티셔츠나 슬리브리스 티셔츠와 브래지어를 결합시킨 브라탑/bra-top/이라는 신상품이 인기를 끌었다.

69 여성용 브래지어, 비비안, Elle Korea, 2000

전통적인 속옷 브랜드인 비너스, 비비안 외에 피델리아, 르메이유, 미싱도로시 등 홈쇼핑 속옷 브랜드가 커졌고, 2000년대 중반 이후 코데즈컴바인 이너웨어, 에고이스트 이너웨어 등 여성복 의류업체들이 속옷 브랜드를 런칭하면서 다양한 시장을 형성하였다.

70　화려한 색채와 무늬의 여성용 속옷, 엘르 이너웨어, Fashionbiz, 2008

주 /Annotation/

1 하나의 소재를 서로 다른 장르에 적용하여 파급효과를 노리는 마케팅 전략이다.

2 '엽기'는 무언가 기발하고 황당하고 웃기는 것을 의미한다. 조선일보, 2000. 12. 28.

3 '얼짱'은 얼굴이 매우 잘 생긴 사람, '몸짱'은 멋진 몸매를 지닌 사람, '된장녀'는 자신의 경제적 능력으로는 감당하기 힘든 해외 명품을 선호하는 여성을 일컫는다.

4 집단 따돌림을 의미한다.

5 백인기, "섬유쿼터 폐지 이후 중국 섬유산업의 경쟁력 분석", KOTRA & globalwindow.org, 2006.
"산은조사월보", 한국산업은행, 2006년 12월호
"중국 섬유산업의 현황 및 전망", 한국산업은행, 2006. 9. 11.

6 H&M은 칼 라거펠트(Karl Lagerfeld), 소니아 리키엘(Sonia Rykiel), 가수 마돈나와, 갭은 로다테(Rodarte), 두리(Doo.Ri), 알렉산더 왕(Alexander Wang)과, 유니클로는 질 샌더(Jil Sander)와, 영국의 톱숍은 케이트 모스와 협업을 진행하였다. 이 밖에 미국 할인점 체인인 타겟(Target)은 아이작 미즈라히(Isaac Mizrahi)와, 아디다스는 스텔라 매카트니(Stella McCartney), 요지 야마모토(Yohji Yamamoto)와, 푸마(Puma)는 알렉산더 맥퀸(Alexander McQueen)과, 루이 뷔통은 일본 캐릭터 디자이너 무라카미 다카시(Murakami Takashi)와 협업한 바 있다.

7 프랑스의 오랜 전통을 지닌 크리스티앙 디오르의 스페인 출신 영국인 디자이너 존 갈리아노(1997~2011), 루이 뷔통의 미국인 디자이너 마크 제이콥스(1997~), 지방시의 영국인 디자이너 알렉산더 맥퀸(1997~2001), 구찌의 미국인 디자이너 디자이너 톰 포드(1994~2004) 등이 대표적이다.

8 데이비드 베컴은 그의 이름을 걸고 2009년 아디다스의 ObyO 기획에 참여하였다.

9 패션비즈, p.128, 2008년 12월호

10 1970년대부터 1990년대까지 젊은이들에게 인기가 많았던 캐주얼 신발 브랜드로, 투박한 레이스업 부츠가 주력 상품이다.

11 패션비즈, ㈜섬유저널, pp.176-180, 2009. 12.

12 섬유산업FTA지원센터 홈페이지

13 쿠아는 스타일리스트 정윤기, 온앤온은 프로젝트 런웨이 코리아 출신의 디자이너이자 모델리스트인 남윤섭, SK네트웍스의 캐주얼 브랜드 코너스는 장광효와 협업하였고, 하상백이 쌤의 새로운 디렉터로 영입되었다. 낸시랭은 쌈지와 함께 '터부요기니', 매직박스 라인을 전개하여 큰 화제가 되기도 하였다. 서상영은 TNGT의 물량 10%에 해당하는 라인을 맡았고, 홍승완은 로가디스와 호흡을 맞춰 2008년 S/S 시즌에 작업하였다. 온라인 쇼핑몰 위즈위드는 디자이너 편집 브랜드 W컨셉에 2008 F/W 시즌 두리정과 공동작업을 통한 W concept by doori 컬렉션을 선보였으며, 리바이스는 허스트와 함께 리미티드 에디션 Damien Hirst X Levi's 라인을 출시했다. 루이까뜨즈는 프랑스의 자동차회사 푸조와 협업하여 푸조 207 루이까뜨즈 카를 출시했다.

14 파이낸셜뉴스, 2011. 5. 10.

15 패션저널, 2008. 12. 24.

16 군복 가운데 하나인 야전상의의 줄임말로, 유행하던 재킷의 색이 주로 카키색이어서 붙여진 이름인 듯하다.

17 패션비즈, ㈜섬유저널, pp.262-265, 2009. 12.

연 도	주요 뉴스	패션 동향
2000	인간 게놈 지도 초안 발표	클래식 룩 프리미엄 진
	첫 남북정상회담	스포티 캐주얼 브랜드 인기
2001	9·11 사태 미국의 아프가니스탄 침공 애플의 아이팟 출시	
	의약분업 사태	원버튼 슈트 얇은 패딩 아우터
2002	유럽의 유로 단일통화제 실시 인도네시아 발리 폭탄 테러	보헤미안 룩
	여중생 미군 장갑차 사망 사건-추모 시위 연평해전 한·일 월드컵 개최-붉은 악마 열풍	
2003	미국과 영국의 이라크 침공 사스 공포 인간 게놈 지도 완성	미래주의 패션
	노무현 대통령 취임-재신임 논란 대구 지하철 참사	꽃무늬 스커트
2004	스페인 마드리드 테러 인도네시아 발리 쓰나미 페이스북 서비스 개시	클래식 룩 스포티 패션
	FTA 시대 개막 노무현 대통령 탄핵 주5일 근무제 단계적 시행	히피 스타일 트렌치 코트 샤넬 재킷
2005	영국 런던 테러 미국 허리케인 카트리나 남아시아 지진 섬유류 수입 쿼터 제도 폐지	
	황우석 박사 논문 조작 발표 호주제 폐지 연예인 X 파일 폭로 APEC 부산 개최	미니스커트 티어드 스커트 스키니 청바지
2006	트위터 서비스 개시	펑크룩 가죽 재킷 바이커 재킷
	북한 1차 핵실험 한미 FTA 협상-반대 시위	가죽 재킷
2007	애플의 아이폰 출시	클래식 룩
	제2차 남북정상회담 변양균, 신정아 사건 한미 FTA 협정 서명	패딩 파카 모피 코트
2008	미국 최초 흑인 대통령 당선 미국 리먼 브라더스 사태 중국 쓰촨성 지진 조류독감 공포	레깅스 글라디에이터 샌들
	미국산 쇠고기 광우병 우려-반대 시위 국보 1호 숭례문 화재	레깅스
2009	신종플루 전 지구촌 엄습	파워 숄더 재킷 굵은 목걸이 레이스 업 부츠
	북한 2차 핵실험 서해교전 신종플루 기승	파워 숄더 재킷 선명한 색채의 스키니 팬츠 쿨 비즈 룩

FASHION
1900-2010

강경자, 1990년대 신세대의 의복 정숙성에 관한 연구, 복식 51권, 3호, 2001. 4.

강지혜, 혜택 세분화에 따른 남성 정장 기성복의 브랜드 인식 연구, 연세대학교 석사학위 논문, 1995

고종실록 권21, 권32, 권33, 권34, 권40

광주 비엔날레, 일상 기억 역사, 1997

국립민속박물관, 개관 50돌 국립민속박물관 50년, 신유문화사, 1996

국립민속박물관, 근대백년 민속 풍물, 1995

권성자, 한국복식의 변천에 관한 고찰, 관동대 교육대학원 석사학위 청구논문, 1993

권해영, 한국 여성 양복의 변천에 관한 연구, 이화여자대학교 대학원 석사학위 청구논문

권혜욱·변유선, 우리나라 남성복 광고의 변화와 남성복 정장 자켓의 디자인 요소 변화에 관한 연구, 복식, 32호,
 1997. 5.

김경옥, 서양복식사, 양서각, 1996

김경옥·금기숙, 현대 패션에 나타난 앤드로지너스에 관한 연구, 복식 36호, 1998

김명자, 의상학총론, 학문사, 1997

김민자, 아르데코(Art Deco) 양식과 Paul Poiret의 의상디자인, 서울대학교 생활과학연구, 제13권, 1988

김성환 외, 1960년대, 거름, 1984

김수진·한명숙, 밀레니엄을 맞이하는 1990년대 패션과 메이크업의 경향, 복식문화연구, 제7권 제6호, 1999. 12.

김영덕 외, 한국여성사 개화기-1945, 이화여자대학교 출판부, 1993

김영은, 1990년대 아동복의 특성에 관한 연구, 홍익대학교 석사학위 논문

김영인 외, 현대 패션과 액세서리 디자인, 교문사, 2001

김원모 외 편, 사진으로 본 백년전의 한국 -근대한국(1871-1910), 가톨릭출판사, 1986

김유경, 옷과 그들, 삼신각, 1994

김윤희, 현대 한국적 복식에 나타난 인체와 복식에 대한 미의식, 서울대학교 대학원 박사학위 논문, 1998

김은구 외, 현대생활속의 패션, 학문사, 2000

김의준 편, 한국메리야스 공업편람, 한국메리야스공업 협동조합회, 1966

김일, 경제공황이 1930년대의 패션산업과 여성패션에 미친 영향, 국민대 조형논총 11, 1992

김정옥, 이모님 김활란, 정우사, 1977

김진송, 서울에 딴스홀을 許하라, 현실문화 연구, 1999

김진식, 한국양복 100년사, 미리내, 1990

김춘선, 한국여성양장의 변천에 관한 고찰, 이화여자대학교 석사학위 청구논문, 1977

김희숙, 20세기 한국과 서양의 여성 화장문화 비교연구, 복식, 50권 1호, 2000

김희숙, 해방이후 한국여성 화장변천 및 특성에 관한 연구 : 1945-1995를 중심으로, 복식 제32호, 1997. 5.

나순성, 한국체육사, 교학연구사, 1995

남윤숙, 한국현대여성복식제도의 변천과정 연구, 복식 14호, 1990

노천명, 이화 70년사, 이화여자대학교 출판부, 1956

대한화장품공업협회 편, 한국장업사, 대한화장품공업협회, 1986

도산 안창호선생 전집편찬위원회 편, 도산 안창호 전집, 도산 안창호 기념사집회, 2000

동덕여학원 편, 동덕70년사, 1980

동아일보사, 사진으로 보는 한국백년, 동아일보사, 1996

류희경 외, 우리옷 이천년, 문화관광부 한국복식문화2000년 조직위원회, 2001

문화공보부 문화재관리국, 한국의 복식, 한국문화재보호협회, 1982

민숙현, 한가람 봄바람에-이화 100년사, 지인사, 1981

민철홍 외, 디자인 사전, 안그라픽스, 1994

박신희, 1990년대 해외컬렉션과 국내컬렉션의 패션트렌드 비교연구, 서울대학교 대학원 석사학위 논문, 2000

박암종, 한국디자인, 100년간의 발자취, 월간디자인 258, 1999

박영숙, 서양인이 본 꼬레아, 삼성언론재단, 1997

박영철, 한국의 양복변천에 관한 연구, 홍익대학교 석사학위 청구논문, 1975

박유철, 한국독립운동사 사전 2, 독립기념관

백영자, 한국의 복식, 경춘사, 1996

사진으로 보는 광복 30년사, 정음사, 1975

사진으로 보는 근대한국, 서문당, 1986

사진으로 보는 대한민국 10년 : 1948-1958, 대한민국 국제보도 연맹

사진으로 보는 서울 백년, 서울특별시, 1984

사진으로 보는 한국 백년, 동아일보사, 1978

사진으로 본 한국 기독교 100년, 김영환, 보이스 사, 1984

생활혁명, 어제-오늘-내일을 엮는 장기시리즈, 「세상 달라졌다」 제2집, 복식의장 : 양복, 최초의 신사편, 조선일
 보, 1972

서울 20세기-100년의 사진기록, 서울시립대학교 서울학 연구소, 2000

서울시정개발연구원, 서울 20세기 생활문화변천사, 서울시립대학교 서울학연구소, 2001

숭전대학교 80년사, 숭전대학교 출판부, 1979

신상옥, 서양복식사, 수학사, 1998

신여성, 1924

신혜순, 한국패션 100년, 한국현대의상박물관, 1995

안명숙 외, 현대 생활한복 형성의 배경과 방향, 복식 39호, 1998

SFAA, No.1, 도서출판 이즘, 1995

L. 롤런드 원 지음, 김광식 옮김, 비주얼 박물관, 제35권 서양의 복식, (주)웅진미디어, 1993

여성의 빛, 김활란, 이화여자대학교 출판부, 1998

역사문제연구소, 사진과 그림으로 보는 한국의 역사 : 개항에서 해방까지, 웅진출판사, 2000

역사신문 편찬위원회 엮음, 역사신문 : 개화기(1876-1910), 사계절, 2000

연세대학교 백년사 편찬위원회, 연세대학교 백년사 : 1885-1985, 연세대학교 출판부, 1985

오소백, 한국 100년사, 한국홍보연구소, 1983

오희선, 패션이야기, 교학연구사, 1997

유송옥, 한국복식사. 수학사, 1998

유송옥·권혜욱, 한국 현대 남성복 변천에 관한 연구, 성균관대학교 인문과학연구소, 1996

유수경, 한국여성 양장변천사, 일지사, 1990

유수경, 한국여성양장의 변천에 관한 연구, 이화여자대학교 박사학위 청구논문, 1989

유한영, 김경희 권사 팔순기념 팔남매 가족사진첩, 삼양프로세스, 1993

유희경, 한국복식사연구, 이화여자대학교 출판부, 1988

이경미·이순원, 19세기 개항이후 한·일 복식제도 비교, 한국복식학회지 50(8), 2000

이경자, 해방 36년의 복식변천

이광린, 한국사강좌 Ⅴ 근대편, 일조각, 1997

이광린·신용하, 사료로 본 한국문화사 근대편, 일지사, 1996

이규태, 한국인의 생활구조 1-한국인의 옷 이야기, 기린원, 1994

이만열, 한국사 연표, 역민사, 1996

이선재, 의상학의 이해, 학문사, 1998

이옥임, 양장을 중심으로 한 한국 여성의 복장형태 분석, 1964

이인화, 한국사의 주체적 인물들, 여강출판사, 1994

이정옥 외, 서양복식사, 장지익, 1994

이정옥·최영옥·최경순, 서양복식사, 형설출판사, 1999

이정훈, 1970년대 국내·외 패션트랜드 비교분석, 건국대학교 석사학위 논문

이주헌, 20세기 한국의 인물화, 도서출판 재원, 1994

이태구, 한국을 말한다, 세문사, 1960

이해영 외, 21세기 패션정보, 일진사, 2000

이해창, 한국시사만화사, 일지사, 1982

이호정, 의류상품학 개론, 교학연구사, 1994

이호정, 패션마케팅 & 패션트랜드 분석(1955-1995년), 교학연구사, 1996

이화여자 대학교 한국여성사 편찬위원회, 한국여성사, 이화여자대학교 출판부, 1972

임혜정, 1980년대 패션에 나타난 텍스타일의 경향과 특징에 관한 연구, 복식 41호, 1998

장석주, 20세기 한국 문학의 탐험, 시공사, 1989

전완길 외, 한국생활문화 100년(1894-1994), 도서출판 장원, 1995

정병호, 춤추는 최승희, 뿌리깊은나무, 1995

정의숙, 저 소리가 들리느냐. 김활란, 그 승리의 삶, 이화여자대학교출판부, 1996

정재정 외, 서울근·현대 역사기행, 혜안, 1998

정충량, 이화80년사, 이화여자대학교 출판부, 1967

정흥숙, 복식문화사, 교문사, 1992

정흥숙, 서양문화사, 교문사, 1981

정흥숙, 서양복식문화사, 교문사, 1997

J. 앤더슨 블랙·매지 가랜드 지음, 윤길순 옮김, 서양복식사 2, 자작아카데미, 1997

J. 앤더슨 블랙·매지 가랜드 지음, 윤길순 옮김, 세계패션사 2, 자작아카데미, 1997

조선일보문화부, 아듀 20세기, 조선일보사, 1999

조양래·나수임, 신문매체에 나타난 한국 남성복 변천에 관한 연구-1988년부터 1997년까지-, 복식문화연구 제7
　　권 제5호, 1999

조우석, 한국사진가론, 홍진프로세스, 1998

조풍연 해설, 사진으로 보는 조선시대 : 생활과 풍속, 서문당, 1996

차하순, 서양사 총론, 탐구당, 1981

최경자, 최경자 자전연감 패션 50년, 고려서적, 1981

최경자, 최경자와 함께한 패션70년, 국제패션디자인연구원, 1999

최경히, 1960년대 이후 한국영화에 나타난 복식의 변천, 서울대학교 대학원 석사학위 논문, 2000

최석로 해설, 민족의 사진첩 I : 민족의 심장, 서문당, 1994

최석로 해설, 민족의 사진첩 II : 민족의 뿌리, 서문당, 1994

최석로 해설, 민족의 사진첩 III : 민족의 전통·멋과 예술 그리고 풍속, 서문당, 1995

최해주, I.M.F.체제 직전의 국내 복식에 표현된 가치관과 미의식의 고찰, 복식 48권, 1999. 11.

패션큰사전 편찬위원회, 패션큰사전, 교문사, 1999

한국복식 2천년, 국립민속박물관, 1995

한소원·김영인, 1990년대 초반 복식유행에 나타난 에콜로지 이미지, 한국의류학회지, 제23권, 제2호, 1999

한순자 외, 서양복식문화사, 예학사, 2001

한영우, 다시 찾는 우리 역사, 제3권 근대, 현대, 경세원, 1998

한영제, 한국 기독교 사진 100년, 기독교문사, 1987

한용운, 흑풍, 1937

황의숙, 한국여성 전통복식의 양식변화에 관한 연구, 세종대학교 대학원, 1995

황현 지음, 김준 옮김, 梅泉野錄, 교문사, 1994

ALBUM FIGARO, Revue bimestrielle, 1951

Amy De La Haye, *Fashion Source Book*, Chartwell Books, 1997

Amy De la Haye, *Fashion Source Book*, New Jersey : Wellfleet Press, 1988

Amy De La Haye, Shelley Tobin, *Chanel*, The overlook press, 1996

Annalee Gold, *75 Years of Fashion*, Fairchild Publications, 1975

Anne Hollander, *Sex and Suits*, Kodansha America, 1995

Ashelford, *The Art of Dress : Clothes and Society 1500-1914*, The National Trust, 1996

Baudot, F. *Fashion-The Twentieth Century*, Universe, 1999

Beth Dunlop, *Beach Beauties-postcards and photographs 1890-1940*, New York : Stewart, Tabori &
 Chang, 2001

Bevis Hillier, *The Style of the Century 1900-1980*, E. P. Dutton, 1983

Boucher, F., *20000 years of Fashion*, Harry N. Abrams, Inc., 1987

Bronwyn Cosgrave, *Costume & Fashion a complete history*, London : Hamlyn, 2000

Caroline Rennolds Milbank, *Couture*, Stewart Tabori & Chang, 1985

Caroline Rennolds Milbank, *New York Fashion*, Harry N. Abrams, Inc, 1996

Caroline Tisdall & Angelo Bozzolla, *Futurism*, Thames and Hudson, 1977

Charles Spencer, *Erté*, Clarkson N. Potter, Inc., 1981

Charlie Lee-Potter, *Sportswear in Vogue Since 1910*, VOGUE, 1981

Charlotte Seeling, *Fashion-The Century of the Designer, 1900-1999*, Konemann, 1999

Christies, *Dresses(from the Collection of Diana, Princess of Wales)*, 1997

Christina Probert, *Hats in Vogue Since 1910*, VOGUE, 1991

Claire Wilcox, *A Century of Bags*, Chartwell, 1997

Colin Mcdowell, *Twentieth Century Fashion*, New Jersey : Prentice Hall, Inc., 1985

Colin Mcdowell, *Shoes*, Thames & Hudson, 1989

Colin McDowell, *The Man of Fashion*, London: Thames & Hudson, 1997

Colin Mcdowell, *Fashion Today*, Phaidon, 2000

David Bond, *20th Century Fashion*, New York : Guiness Superlatives, Ltd., 1981

De Marly, Diana, *Fashion for Men*, B. T. Batsford Ltd London, 1985

Deirdre Clancy, *Costume Since 1945: Couture, street Style, and Anti-Fashion*, Drama, 1996

Dmitri V. Sarabianov, *Russian Art from Neo Classicism to the Avantgarde 1800-1917*, Thames and

Hudson, 1990

Dorothy Wilding, *The Gallery of Fashion*, 1955

Druesedow, J., *In Style-Celebrating Fifty Years of the Costume Institute*, The Metropolitan Museum of Art, 1995

Elane Feldman, *Fashions of a Decade-1990s*, New York : Facts on file, 1992

Elizabeth Ewing, *History of 20th Century Fashion*, B. T. Batsford, London, 1993

Elizabeth Rouse, *Understanding Fashion*, Bsp professional Books, 1989

Engelmeier, *Fashion in Film*, Prestel munich, N.Y., 1997

Ewing, Elizabeth, *History of Children' s Costume*, B. T. Batsford Ltd London, 1977

Farid Chenoune, *A history of Men' s Fashion*, Flammarion, 1995

Georgina Howell, *In Vogue : 75 years of style*, Random Century, 1991

Gerda Buxbaum(ed.), *Icons of Fashion-The 20th Century*, Munich : Prestel, 2000

Gerda Buxbaum, *Fashion : The 20th Century*, Prestel, 1999

Gertrud Lehnert, *A History of Fashion in the 20th Century*, Germany : Konemann, 2000

Hannelore Eberle, Hermann Hermeling, Marianne Hornberger, Dieter Menzer, Werner Ring, *Clothing Technology*, Verlag Europa-Lehrmittel : Berlin, 1998

Hayward Gallery·Kunstmuseum, *Addressing the Century 100 Years of Art & Fashion*, Hayward Gallery, 1998

Georgina Howell, *In Vogue : Six decades*, Allen LANE

J. Anderson Black & Madge Garland, *A History of Fashion*, London : Orbis, 1985

Jacqueline Demornex, *Madeleine Vionnet*, Rizzdi International pub : NY

Jacqueline Herald, *Fashion of a Decade*, Facts on file, 1991

Laver, J. *Costume & Fashion*, Thames and Hudson Inc., 1995

Jane Mulvagh, *Vogue Fashion(History of 20th century)*, Penguin Group, 1998

Jardin Des Modes, Munsuelle Imprimee, 1955

Jennifer Ruby, *Costume in Context : 1980s*, B. T. Batsford, London, 1990

John Peacock, *20th-Century Fashion*, Thamas and Hudson, 1993

Karen W. Bressler, Karoline Newman, Gillian Proctor, *A Century of Lingerie*, Chartwell Books, 1997

Kate Mulvey & Melissa Richards, *Decades of Beauty : The Changing Image of Women 1890s-1990s*, London : Hamlyn, 1998

Laver, J., *Costume & Fashion*, Thames & Hudson, 1986

Linda Watson, *Vogue Twentieth Century Fashion*, Carlton, 1999

Malcolm Barnard, *Fashion as Communication*, Routledge, 1996

Maria Costantino, *Fashion of a Decade: The 1930s*, Facts on file, 1992

Mary Ellen Roach, Joanna B. Elicher, *The Visible Self : Perspectives on Dress*, Prentice-Hall. Inc., 1973

Mary Trasko, *Daring Dos A History of Extraordinary Hair*, Flammarion, New York, 1994

Mary Wolfe, *Fashion!*, The Goodheart-Willcox Company, INC., 1998

Mendes, Valerie & De La Haye, Amy, *20th Century Fashion*, Thames & Hudson

Musée Galliera, *La Mode et L' enfant*, Paris Musées, 2001

Nick Yapp, *150 years of Photo Journalism*, Konemann, 1996

Nick Yapp, *The Hulton Getty Picture Collection 1920s*, Koln : Konemann(NY), 1998

Nigel Cawthorne, Emily Evans, Marc Kitchen-Smith, Kate Mulvey and Melissa Richards, *Key Moments in Fashion*, London : Hamlyn, 1999

Patricia Baker, *Fashions of a Decade: The 1950s*, FACT ON FILE, 1991

Penny Sparke, Felice Hodges, Anne Stone, Emma Dent Coad, *Design Source Book*, Macdonald Orbis, 1986

Phyllis Tortora · Keith Eubank, *A Survey of Historic Costume*, Fairchild, 1990

Pontus Hulten, *Futurismi & Futurismo*, Thames and Hudson, 1986

Rawlings, Eleanor Hasbrouck, *Gadey Costume Plates in Color for Decoupage and Framing*, Dover Publication, Inc., Plate 4

Richard Martin, *Cubism and Fashion*, New York : The Metropolitan Museum of Art, 1998

Richard Martin, *Fashion Encyclopedia*, Visible Ink Press, 1997

Richard Martin · Harold Koda, *Infra Apparel*, The Metropolitan Museum of Art, 1993

Robinson, Julian, *Fashion in the 30s*, London : Oresko, 1978

Rogers, Everett M., *Diffusion of Innovation*, New York : ther Free Press, 1962

Singer, M., Culture, *International Encyclopedia of Social Science*, Macmillan, Co., 1968

Sixty Years, LIFE Books, 1996

Susie Hopkins, *The Century of Hats*, New Jersey: Chartwell Books, 1999

Valerie Steele, *Fifty Years of Fashion*, Yale University Press, 1997

Valerie Steele, *Women of Fashion*, Rizzoli, 1991

Wilson, E. & Taylor, L., *Through the Looking Glass*, BBC Books, 1989

Yves Saint Laurent, *Yves Saint Laurent*, New York : Clarkson N., Potter Inc., 1983

Zandra Rhodes & Anne Knight, *The Art of Zandra Rhodes*, Boston : Houghton Mifflin Co., 1985

FASHION
1900-2010

그림출처

19세기 말 패션

1. 최석로 해설, 민족의 사진첩Ⅱ : 민족의 뿌리, 서문당, 1994

2. 역사문제 연구소, 사진과 그림으로 보는 한국의 역사, 웅진출판, 1993

3. 사진으로 보는 한국 백년, 동아일보사, 1996

4. 조풍연 해설, 사진으로 보는 조선시대 : 생활과 풍속, 서문당, 1996

5. 사진으로 보는 한국 백년, 앞의 책

6, 7. 최석로 해설, 민족의 사진첩Ⅲ : 민족의 전통·멋과 예술 그리고 풍속, 서문당, 1995

8, 9. 역사신문편찬위원회, 역사신문, 사계절, 2000

10, 11. 김진식, 한국양복 100년사, 1990

12. 최석로 해설, 앞의 책

13. 김진식, 앞의 책

14. L. 롤런드 원 지음, 김광식 옮김, 비주얼 박물관, 제35권 서양의 복식, (주)웅진 미디어

15. Rawlings, Eleanor Hasbrouck, *Gadey Costume Plates in Color for Decoupage and Framing*, Dover Publication, Inc., Plate 4

16. Mendes, Valerie, & Amy De La Haye, *20th Century Fashion*, Thames & Hudson,

17. Wilson, E. & Taylor, L., *Through the Looking Glass*, BBC Books, 1989

18. Laver, J., *Costume & Fashion*, Thames & Hudson, p.201, 1986

19, 20. J. Anderson Black, & Madge Garland, *A History of Fashion*, Orbis·London,

21. Laver, J., 앞의 책

22. Druesedow, J., *In Style-Celebrating Fifty Years of the Costume Institute*, The Metropolitan Museum of Art, 1995

23. Tortora, P., & Eubank, K., *Survey of Historic Costume*, Fairchild Publication, 1995

24. Kate Mulvey, & Melissa Richards, *Decades of Beauty : The Changing Images of Women 1890-1990*, Hamlyn, 1998

25. Druesedow, J., 앞의 책

26, 27. Penny Sparke, Felice Hodges, Anne Stone, & Emma Dent Coad, *Design Source Book*, Macdonald Orbis

28. Amy De La Haye, *Fashion Source Book*, Macdonald Orbis, 1988

29. L. 롤런드 원 지음, 김광식 옮김, 앞의 책

30. Wilson, E. & Taylor, L.,앞의 책

31. Ashelford, J., *The Art of Dress : Clothes and Society 1500-1914*, The National Trust, 1996

32. Laver, J., 앞의 책

33. De Marly, Diana, *Fashion for Men*, B. T. Batsford Ltd London, 1985

34. Laver, J., 앞의 책

35. Amy De La Haye, 앞의 책

36, 37. De Marly, Diana, 앞의 책

38. Laver, J., 앞의 책

39, 40. Ewing, Elizabeth, *History of Children' s Costume*, B. T. Batsford Ltd London, 1977

41, 42. Boucher, F., *20000 years of Fashion*, Harry N. Abrams, Inc.

43. Musée Galliera, *La Mode et L' enfant*, Paris Musées, 2001

44. Kate Mulvey, & Melissa Richards, 앞의 책

45. 김원모 외 편, 사진으로 본 백년 전의 한국-근대한국(1871-1910), 가톨릭출판사, 1986

46. 이화여자대학교 한국여성사 편찬위원회, 한국여성사, 이화여자대학교 출판부, 1972

47. 정충량, 이화80년사, 이화여자대학교 출판부, 1967

48. 신혜순, 한국패션 100년, 한국현대의상박물관, 1995

49. 김진식, 앞의 책

50. 최석로 해설, 앞의 책

1900년대 패션

2. 사진으로 보는 한국백년, 동아일보사

3. Bevis Hillier, *The Style of the Century(1900-1980)*, E. P. Dutton, 1983

4. Richard Martin · Harold Koda, *Infra Apparel*, The Metropolitan Museum of Art, 1993

5. James Laver, *Costume & Fashion*, Thames and Hudson, 1988

6, 7, 8, 9. Farid Chenoune, *A History of Men's Fashion*, Flammarion, 1995

10. Phyllis Tortora · Keith Eubank, *A Survey of Historic Costume*, Fairchild, 1990

11. Bevis Hillier, 앞의 책

12, 13. 김원모 외 편, 사진으로 본 백년전의 한국-근대한국(1871-1910), 가톨릭출판사, 1986

14. 유수경, 한국여성양장의 변천에 관한 연구, 이화여자대학교 박사학위 청구논문, 1989

15. 김원모 외 편, 앞의 책

16. 숙명70년사, 숙명여자중고등학교, 1976

17. 신혜순, 한국패션 100년, 한국현대의상박물관, 1995

19. 도산 안창호선생 전집편찬위원회 편, 도산안창호 전집, 도산 안창호 기념사집회, 2000

20. 허동화 자수박물관

23, 24. 최석로 해설, 민족의 사진첩 I : 민족의 심장, 서문당, 1994

26. 김원모 외 편, 앞의 책

1910년대 패션

1. Pontus Hulten, *Futurismi & Futurismo*, Thames and Hudson, 1986

2. 김원모 외 편, 사진으로 본 백년전의 한국-근대한국(1871-1910), 가톨릭출판사, 1986

3, 4. Charles Spencer, Erté, Clarkson N. Potter, Inc., 1981

5. Nick Yapp, *150 Years of Photojournalism*, Konemann, 1996

6. Bevis Hillier, *The Style of The Century 1900-1980*, E. P. Dutton, 1983

7. Amy De La Haye. Shelley Tobin, *Chanel*, The Overlook Press., 1996

8, 9, 10, 11. Farid Chenoune, *A History of Men' s Fashion*, Flammarion, 1995

12. Pontus Hulten, 앞의 책

13, 14. Farid Chenoune, 앞의 책

15. 사진으로 보는 한국백년, 동아일보사, 1996

16. 이화여자대학교 시청각교육연구원 소장

17. 박영숙, 서양인이 본 꼬레아, 삼성언론재단, 1997

18. 도산 안창호선생 전집편찬위원회 편, 도산안창호 전집, 도산 안창호 기념사집회, 2000

19. 이화여자대학교 시청각교육연구원 소장

20. 국제패션디자인연구원 소장

21, 22. 사진으로 보는 한국백년, 앞의 책

23. 도산 안창호선생 전집편찬위원회 편, 앞의 책

24. 연세대학교 백년사 편찬위원회, 연세대학교 백년사 : 1885-1985, 연세대학교 출판부, 1985

25. 문화공보부 문화재관리국, 한국의 복식, 한국문화재보호협회, 1982

26. 김정옥, 이모님 김활란, 정우사, 1977

27. 문화공보부 문화재관리국, 앞의 책

1920년대 패션

1, 2, 4, 5. Nick Yapp, *The Hulton Getty Picture Collection 1920s*, Koln : Konemann(NY), 1998

6. Aileen Ribeiro, *The Gallery of Fashion*, Princeton, 2000

7. Nick Yapp, 앞의 책

8. Bronwyn Cosgrave, *The Complete History of Costume & Fashion: From Ancient Egypt to the Present Day*

9. Jacqueline Demornex, *Madeleine Vionnet*, Rizzdi International pub(NY)

10, 11, 12. Nick Yapp, 앞의 책

13. Marie Bertherat, *100 Ans De Mode*, Editions Atlas, France, 1995

14, 15, 17. Jacqueline Herald, *Fashion of a Decade : The 1920s*, Facts on File, 1991

18. Mary Trasko, *Daring Dos A history of Extraordinary Hair*, Flammarion, New York, 1994

19. Nick Yapp, 앞의 책

20. Susie Hopkins, *The Century of Hats*, New Jersey: Chartwell Books, 1999

21. Nick Yapp, 앞의 책

28. 동아일보 조사부 소장

29. 도산 안창호선생 전집편찬위원회 편, 도산안창호 전집, 도산 안창호 기념사집회, 2000

30, 32. 이화여자대학교 시청각교육연구소 소장

33, 35, 37. 도산 안창호선생 전집편찬위원회 편, 앞의 책

38. 김윤식, 이광수와 그의 시대 1, 솔, 1999

39. 조선일보조사부 소장

48. 이해창, 한국시사만화사, 일지사, 1982

49. 동아일보 조사부 소장

1930년대 패션

1. Nick Yapp, *The Hulton Getty Picture Collection 1930s*, Koln : Konemann(NY), 1998

2. 김경옥 소장

3. Robinson, Julian, *Fashion in the 30s*, London : Oresko, 1978

4. François Baudot, *Fashion-The Twentieth Century*, Universe, 1999

5. Maria Costantino, *Fashion of a Decade the 1930s*, Facts on File, 1992

6, 7, 8. Nick Yapp, 앞의 책

9. Robinson, Julian, 앞의 책

10, 11, 12. Nick Yapp, 앞의 책

13. Robinson, Julian, 앞의 책

14, 15. Farid Chenoune, *A History of Men's Fashion*, Flammarion, 1995

17. Nick Yapp, 앞의 책

18. Shoes in VOGUE, 1981

19. 이화여자대학교 시청각교육연구소 소장

20, 27, 29. 김경옥 소장

21. 유희경 소장

22. 유수경, 한국 여성 양장변천사, 일지사, 1990

23. 정병호, 춤추는 최승희, 뿌리깊은나무, 1995

24. 유희경 소장

25. 배화 육십년사

26. 이화여자대학교 시청각교육연구소 소장

28. 이화여자대학교 시청각교육연구소 소장

30. 도산 안창호선생 전집편찬위원회 편, 도산안창호 전집, 도산 안창호 기념사집회, 2000

32. 김진식, 한국양복 100년사, 미리내, 1990

33. 도산 안창호선생 전집편찬위원회 편, 앞의 책

34. 정순옥 소장

35. 정병호, 춤추는 최승희, 뿌리깊은나무, 1995

36. 이화여자대학교 시청각교육연구원 소장

1940년대 패션

2. Jane Mulvagh, *Vogue Fashion(History of 20th century)*, Penguin Group, 1998

3. J. 앤더슨 블랙·매지 가랜드 지음, 윤길순 옮김, 세계패션사 2, 도서출판 자작아카데미, 1997

5, 6, 7. Jane Mulvagh, 앞의 책

9. Charlotte Seeling, *Fashion-The Century of the Designer*, Konemann, 2000

12. 퀸, 1999. 12.

13. 한국언론보도인클럽, 사진으로 보는 뉴스 백년사, 동아출판사, 1987

15. 여성중앙, 1971. 1.

18. 여성동아

20, 22. 한국언론보도인클럽, 앞의 책

23. 유수경, 한국여성양장의 변천에 관한 연구, 이화여자대학교 석사학위 논문, 1976

24. 윤평자 소장

25. 이화여자대학교 시청각교육연구원 소장

26. 여성중앙, 1971. 1.

27. 이화여자대학교 시청각교육연구원 소장

28. 김진식, 한국양복 100년사, 미리내, 1990

29. 박유철, 한국독립운동사 사전 2, 독립기념관

30. 오소백, 한국 100년사, 한국홍보연구소, 1983

31. 유수경, 앞의 논문

32. 김진식, 앞의 책

33. 백영자, 한국의 복식, 경춘사, 1996

33, 34, 36. 조우석, 한국사진가론, 홍진 프로세스, 1988

39. 전완길 외, 한국생활문화 100년, 도서출판 장원, 1995

1950년대 패션

2. Patricia Baker, *Fashions of a Decade The 1950s*, Fact on File, 1991

4. Engelmeier, *Fashion in Film*, N.Y.: Prestel Munich, 1997

5. Karen W. Bressler, Karoline Newman, Gillian Proctor, *A Century of Lingerie*, Chartwell Books, 1997

11. Gerda Buxbaum(ed.), *Icons of Fashion-The 20th Century*, Munich : Prestel, 2000

12. Patricia Baker, 앞의 책

14. Colin McDowell, *McDowell's Directory of Twentieth Century Fashion*, Prentice Hall Press, New York, 1987

20, 21, 22, 23. Amy De La Haye, *Fashion Source Book*, Chartwell Books, 1997

24. Dorothy Wilding, *The Gallery of Fashion*, 1955

25. Amy De La Haye, 앞의 책

26, 27, 28. Christina Pobert, *Hats in Vogue Since 1910*, VOGUE, 1991

30. Karen W. Bressler, 앞의 책

37. Engelmeier, 앞의 책

38. Patricia Baker, 앞의 책

55. 가천박물관 소장

1960년대 패션

4. David Bond 지음, 정현숙 옮김, 20세기 패션, 경춘사, 2000

5. Peggy Moffitt, William Claxton, *The Rudi Gernreich Book*, New York : Rizzoli, 1991

6, 10. Charlotte Seeling, *Fashion-The Century of the Designer*, Konemann, 2000

11. David Bond 지음, 정현숙 옮김, 앞의 책

12. Charlotte Seeling, 앞의 책

14, 15. 최경자, 최경자와 함께한 패션 70년, 국제패션디자인연구원, 1999

1970년대 패션

4. David Bond, *20th Century Fashion*, New York : Guiness Superlatives, Ltd., 1981

5. Linda Watson, *Vogue Twentieth Century Fashion*, Carlton, 1999

6, 7, 8, 9, 10. David Bond, 앞의 책

11. Yves Saint Laurent, *Yves Saint Laurent*, New York : Clarkson N., Potter Inc., 1983

12. Kate Mulvey & Melissa Richards, *Decades of Beauty*, Checkmark Books, 1998

13. François Baudot, *Fashion-The Twentieth Century*, Universe, 1999

14. Kate Mulvey & Melissa Richard, 앞의 책

15. Charlotte Seeling, *Fashion-The Century of the Designer(1900-1999)*, Konemann, 1999

16. David Bond, 앞의 책

17. Amy De la Haye, *Fashion Source Book*, New Jersey : Wellfleet Press, 1988

18. David Bond, 앞의 책

19. Jacqueline Herald, *Fashion of a Decade the 1970s*, Fact on File, 1992

20. Zandra Rhodes & Anne Knight, *The Art of Zandra Rhodes*, Houghton Mifflin Co., 1985

21. Amy De la Haye, 앞의 책

22. David Bond, 앞의 책

23, 24, 25. Amy De la Haye, 앞의 책

26. Kate Mulvey & Melissa Richard, 앞의 책

27. David Bond, 앞의 책

28. Amy De la Haye, 앞의 책

29. Jacqueline Herald, 앞의 책

1980년대 패션

1. Kate Mulvey & Melissa Richards, *Decades of Beauty*, Hamlyn, 1998

5. *Dresses(from the collection of Diana, Princess of Wales)*, Christies, 1997

7. Gerda Buxbaum, *Fashion : the 20th Century*, Prestel, 1999

19. Kate Mulvey & Melissa Richard, 앞의 책

20. Claire Wilcox, *A Century of Bags*, Chartwell, 1997

21. Colin Mcdowell, *Shoes*, Thames & Hudson, 1989

22. Fashion Life, 이랜드 자체 교육 자료

1990년대 패션

1. Elane Feldman, *Fashions of a Decade-1990s*, New York : Facts on File, 1992

2. 서울 20세기-100년의 사진기록, 서울시립대학교 서울학 연구소, 2000

5. www. tomb2000.com

6. Charlotte Seeling, *Fashion-The Century of the Designers*, Konemann, 1999

7, 8. Gerda Buxbaum(ed.), *Icons of Fashion-The 20th Century*, Munich : Prestel, 2000

11, 12. firstviewkorea 제공

14. Gerda Buxbaum(ed.), 앞의 책

17. firstviewkorea 제공

21. Colin McDowell, *The Man of Fashion*, London: Thames & Hudson, 1997

26, 27. Gerda Buxbaum(ed.), 앞의 책

28. Nigel Cawthorne, Emily Evans, Marc Kitchen-Smith, Kate Mulvey and Melissa Richards, *Key Moments in Fashion*, London : Hamlyn, 1999

30. Kate Mulvey & Melissa Richards, *Decades of Beauty : The Changing Image of Women 1890s-1990s*, London : Hamlyn, 1998

31. Gerda Buxbaum(ed.), 앞의 책

36. 서태지컴퍼니 제공

2000년대 패션

3. www.geartested.net

4. haveuheard.net

5. www.bigmagazinecover.com

7~26. www.firstviewkorea.com

27, 28. Collezioni Bambini1, 2007 S/S

30. www.coroflot.com

32. oundlechronicle.co.uk

33. coolmenshair.com

35~37. www.firstviewkorea.com

40. www.polhamtown.com

41. www.iminju.net

60. Fashionbiz, 2006년 5월호

FASHION
1900-2010

찾아보기

about the authors

저자소개

현대패션 110년 편찬위원

금기숙
홍익대학교 미술대학 섬유미술과 교수

김민자
서울대학교 생활과학대학 의류학과 교수

김영인
연세대학교 생활과학대학 생활디자인학과 교수

김윤희
한남대학교 조형예술대학 의류학과 교수

박명희
건국대학교 예술문화대학 디자인학부 의상디자인 전공 교수

박민여
경희대학교 생활과학대학 의상학과 명예교수

배천범
이화여자대학교 조형예술대학 명예교수

신혜순
국제패션디자인학원장, 한국현대의상박물관장

유혜영
한양대학교 생활과학대학 의류학 전공 강사

최해주
한성대학교 예술대학 의생활학부 패션디자인 전공 교수

FASHION 1900-2010
현대패션 110년

2012년 9월 10일 초판 발행
2022년 2월 11일 3쇄 발행

지은이 현대패션 110년 편찬위원회
펴낸이 류원식
펴낸곳 교문사

책임편집 모은영
본문디자인 다오멀티플라이

주소 경기도 파주시 문발로 116
전화 031)955-6111
팩스 031)955-0955
등록 1960. 10. 28. 제406-2006-000035호

홈페이지 www.gyomoon.com
E-mail genie@gyomoon.com
ISBN 978-89-363-1311-1(03600)

값 25,000원